从马奈到曼哈顿

现代艺术市场的崛起

［英］彼得·沃森 著 刘康宁 译

生活·讀書·新知 三联书店

Simplified Chinese Copyright © 2023 by SDX Joint Publishing Company.
All Rights Reserved.

本作品简体中文版权由生活·读书·新知三联书店所有。
未经许可，不得翻印。

图书在版编目（CIP）数据

从马奈到曼哈顿：现代艺术市场的崛起／（英）彼得·沃森著；
刘康宁译．—北京：生活·读书·新知三联书店，2023.6
（新知文库）
ISBN 978-7-108-07369-3

Ⅰ.①从… Ⅱ.①彼… ②刘… Ⅲ.①艺术市场－研究
Ⅳ.① J114

中国版本图书馆 CIP 数据核字（2022）第 054164 号

策划编辑	李　欣
责任编辑	陈富余
装帧设计	刘　洋
责任印制	卢　岳
出版发行	生活·讀書·新知 三联书店
	（北京市东城区美术馆东街 22 号 100010）
网　　址	www.sdxjpc.com
图　　字	01-2023-2369
经　　销	新华书店
印　　刷	河北松源印刷有限公司
版　　次	2023 年 6 月北京第 1 版
	2023 年 6 月北京第 1 次印刷
开　　本	635 毫米×965 毫米 1/16 印张 39
字　　数	576 千字 图 71 幅
印　　数	0,001-6,000 册
定　　价	79.00 元

（印装查询：01064002715；邮购查询：01084010542）

新知文库

出版说明

在今天三联书店的前身——生活书店、读书出版社和新知书店的出版史上，介绍新知识和新观念的图书曾占有很大比重。熟悉三联的读者也都会记得，20世纪80年代后期，我们曾以"新知文库"的名义，出版过一批译介西方现代人文社会科学知识的图书。今年是生活·读书·新知三联书店恢复独立建制20周年，我们再次推出"新知文库"，正是为了接续这一传统。

近半个世纪以来，无论在自然科学方面，还是在人文社会科学方面，知识都在以前所未有的速度更新。涉及自然环境、社会文化等领域的新发现、新探索和新成果层出不穷，并以同样前所未有的深度和广度影响人类的社会和生活。了解这种知识成果的内容，思考其与我们生活的关系，固然是明了社会变迁趋势的必需，但更为重要的，乃是通过知识演进的背景和过程，领悟和体会隐藏其中的理性精神和科学规律。

"新知文库"拟选编一些介绍人文社会科学和自然科学新知识及其如何被发现和传播的图书，陆续出版。希望读者能在愉悦的阅读中获取新知，开阔视野，启迪思维，激发好奇心和想象力。

<p style="text-align:right">生活·讀書·新知 三联书店
2006年3月</p>

献给凯瑟琳(Kathrine)

20世纪后期艺术的价格结构在历史上前所未有。
——罗伯特·休斯(Robert Hughes),《绝对批评》
(*Nothing if not Critical*)

目 录

作者的话 1

 前　言　作为一种商业概念的美 1
 第1章　拍卖《加谢医生的肖像》 9

第一部分　1882年至1929年：后"拉斐尔前派" 39
 第2章　"令人头疼的话题……拍卖行业的毁灭性趋势" 41
 第3章　特许拍卖人、蜡烛拍卖会和科尔纳吉先生的招待会：
 早期的艺术市场 57
 第4章　黄金时代的巴黎：马奈和现代主义的诞生 96
 第5章　绘画一条街：拉菲特街和最早的印象派经纪人 103
 第6章　巴比松画派的繁荣：100年前的品位与价格 128
 第7章　西格弗里德·宾、默里·马克斯和他们的东方朋友们 135
 第8章　遗孀们 149
 第9章　迪韦纳、迪瓦内、杜维恩 166
 第10章　夸里奇、霍和书籍之花 185
 第11章　沃拉尔的巴黎，卡西雷尔的德国 192

第12章	苏富比的第一幅早期大师作品	209
第13章	"291"和"军械库艺术展"	221
第14章	1万英镑大关：第一次世界大战前夕的品位与价格	234
第15章	战争和少校	238
第16章	坎魏勒事件	254
第17章	巴黎诸王朝	274
第18章	对肖像画的崇拜：股市大崩盘前夕的品位与价格	283

第二部分　1930年到1956年：不友善的树敌艺术　289

第19章	大崩盘	291
第20章	龃龉	303
第21章	数学家与杀人犯	310
第22章	大凋零：第二次世界大战前夕的品位与价格	320
第23章	战争与元帅	324
第24章	彼得·威尔逊之西望	342
第25章	上海－香港到苏伊士运河	355

第三部分　1957年至今：印象主义，日出　363

第26章	毕加索的生意和莱奥·卡斯泰利的顿悟	365
第27章	苏富比对阵佳士得	384
第28章	200万英镑大关	397
第29章	曼哈顿新的绘画一条街	407
第30章	瓷器和退休金	420
第31章	彼得·威尔逊的巅峰	429
第32章	苏富比的衰落和艾尔弗雷德·陶布曼的崛起	441
第33章	新的苏富比和新的收藏家	452
第34章	日本人对"目玉"的热爱	461

第35章	凡·高等人和"金余现象"	469
第36章	毕加索股份有限公司和银座的画廊	479
第37章	起跑犯规？当代艺术市场	490
第38章	享乐的价格：作为投资的艺术	498
第39章	从曼哈顿到玛莱区：欧洲的复兴	509
第40章	极致：十亿美元级的狂欢	525
第41章	虎头蛇尾："理财"的艺术	535

后　记	后"加谢"世界	546
附录A	艺术品价格的世界纪录（以及它们换算到现在的价格）	563
附录B	历史上画作的真正价格：将过去的价格转为当今价格的指数	566

作者的话

罗素·贝克（Russell Baker）说过，无生命的物体可以分为三类：不好用的、损坏了的和不见了的。作为本书主题的无生命物体，也就是艺术品，也可以被分为三类：要花很多钱的，要花巨额金钱的，以及那些所费金额太大而让我和出版人忍不住密谋从这巨额资金中分一杯羹的。如果你付款买了这本书，那我们的计谋就得逞了。

撇开战争不谈，艺术市场上的活动已经成为如今最精彩的观赏性运动。毕加索（Picasso）、雷诺阿（Renoir）和凡·高（Van Gogh）在拍卖大厅里决一雌雄，他们画作价格的变动看起来比他们常画的江湖艺人的把戏更像杂技。20世纪八九十年代，苏富比和佳士得拍卖行开始统治艺术市场——至少时尚的家庭已经熟知它们的名字。但这两家公司都来自英国这件事令人费解，因为现代艺术市场崛起这个故事首先发生在美国，其次是在法国，然后才轮到英国。这是因为拍卖行占据统治地位是比较新近的情况。当时有几乎是并行的三方面社会发展，共同造成了现代艺术市场的出现：美国内战后商业和工业方面的改变；法国印象派的崛起——不是因为它们朦胧的图像有多么重要或美丽，或者多么不为人所理解，而是因为画家们反抗官方沙龙，催生了另外一个系统来销售他们的作品；以及1882年和1884年《限制授予土地法》（Settled Lands Act）在英国的通过。这个事件使得无数珍宝在接下来的25年中流入市场，令佳士得拍卖行壮大起来，并协助苏富比拍卖行从一个专业书籍拍卖公司转型为今天的样子。

* * *

没有人能真正了解艺术市场的全貌，而本书中我将锁定三个领域：首先我关注的是绘画，它仍然是美术领域的高级分支。这并不只是因为最近凡·高和毕加索作品转手的价格高得让银行家们都头晕目眩，还因为比起其他艺术品，绘画仍然能引起群众更强烈的反响。不会有成千上万的人赶去参观银器展或是家具展，但1990年荷兰的凡·高逝世百年纪念展就吸引了这么大规模的观众。1983年伦敦皇家艺术学院（Royal Academy）举行的瑞典皇家珍宝展仅有4.4万名参观者。而1990年在同一场地举行的莫奈（Monet）系列展，同一段时长内则接待了超过50万名参观者。艺术领域里颁发给绘画专业的奖学金体量超过任何其他类别，而媒体对绘画展的报道篇幅也远大于任何其他类型的艺术。这仍然是视觉艺术里最重要的分支。

其次，我集中探讨了书籍、书籍收藏和藏书家。收藏书籍这项活动几乎和收藏绘画一样古老，比如在18世纪早期，伦敦拍卖行里拍卖的书籍比绘画作品更多。巧的是，在20世纪初，英美两国都是两家主要拍卖行里以买卖书籍起家的那个开始偷偷潜入对手的领地。之后也是如此，当受流行影响较严重的种类市场崩溃时，书籍拍卖还能维持拍卖行的生存和周转。我要探讨书籍的最后一个原因是它们跟绘画收藏形成了鲜明的对比。书籍的展示性不强。书籍是一种更为沉静的愉悦，只有观赏者更加努力才能让它们展示出风采，只有更多的温柔对待才能换来它们魅力的流露。事实上，这就是它们吸引人的地方。因此，书籍收藏的历史发展速度不同，并且涉及的一些人物也非常不同。

最后，我研究了东方艺术市场，它与英美两国市场的区别不仅在节奏上，更在于它的基本假设。比如，在中国传统绘画中，大师之所以得到尊重，是因为他能轻易完成作品，而其表现之一，就是他能在几分钟内挥就一幅公认的杰作。由此可知，一个真正的大师在其正常的寿限中能完成几千幅杰作。这就动摇了西方观念中稀有和品质之间的联系；这是一个美学问题，但也对市场产生了重要的影响。另一个考虑东方市场比较实际的原因是，近年来远东经济在全世界最为成功，而中国香港能与瑞士竞争纽约和伦敦之后的世界第三大艺术拍卖中心的位置。且早在20世纪90年代初，东京就开始了定期拍卖，所以这个地区盛景可期。

* * *

 这本书的组织方式可能会让某些读者感到惊讶。艺术世界跟人类活动的其他领域不同,两次世界大战本身没有在其中触发长期性的变化。"一战"期间,巴黎的交易被打乱,艺术本身也是如此,几位画家(比如乔治·布拉克［George Braque］)便因参战而受伤。伦敦也沉寂了一段时间,但在纽约,有几家新的画廊于1914年和1915年开张。"二战"期间,巴黎再次遭受重创,但在伦敦最黑暗的日子里,尤摩弗帕勒斯(Eumorfopoulos)的收藏被售出;而苏富比拍卖行在1945年的财务状况比在1939年时更好,其反常却又真实的原因与战争直接相关。在纽约,欧洲的流亡人士和美国本土人士聚集在一起,发起了抽象表现主义运动,并围绕其构建了相应的商业架构。

 现代艺术市场于19世纪80年代早期起步,其后第一次真正的方向性变化紧随1929年的华尔街崩盘而来。在20世纪三四十年代以及50年代早期,都曾有伟大的拍卖和交易;但与早些年以及1990年之前的30年相比,1929年至1957年这段时间就显得暗淡无光了。伟大的经纪人,如约瑟夫·杜维恩(Joseph Duveen)、安布鲁瓦兹·沃拉尔(Ambroise Vollard)、勒内·然佩尔(René Gimpel)和费利克斯·费内翁(Felix Fénéon)都去世了;美国的拍卖行衰落了;"二战"的开端几乎和战争本身一样凶残。生活一直没有恢复正常,或者重现1929年前的荣耀和光彩;直到1957年,就像我们这代人所知道的那样,四场重要的拍卖开启了印象主义的繁盛时期。彼得·威尔逊(Peter Wilson)接掌了苏富比拍卖行,维克托·沃丁顿(Victor Waddington)从爱尔兰搬到伦敦的科克街(Cork Street),而莱奥·卡斯泰利(Leo Castelli)自己的画廊在长期酝酿后终于在曼哈顿开张。当代艺术市场自此成为我们今日所熟知的样子。所以这本书也分为三部分。

* * *

 我首先以及最要感谢的是纽约佳士得拍卖行的总裁克里斯托弗·伯奇(Christopher Burge)。虽然他的好几个同事都警告过他,他在苏富比拍卖行的对手更是完全不理解他的做法,他还是同意了给我前所未有的待遇,让我进入了一场重要拍卖的后台,以便为本书提供第1章的内容。被选中的

拍卖于1990年5月15日在纽约举行，这场拍卖针对印象派和现代作品，其中包括凡·高的《加谢医生的肖像》(*Portrait of Dr. Gachet*，见附图2)。鉴于这场拍卖的业绩乃是创国际纪录的高价，也许我们应该假装他或我之前就洞悉了这一切。但实际上，就是运气而已。

其次我要感谢几本书的作者，我觍颜引用、改述和演绎了他们每一本书的内容。总的来说，美国的艺术市场史比其他任何国家都讲述得更好。艾琳·萨里嫩 (Aline Saarinen) 的著作《骄傲的拥有者》(*The Proud Possessors*) 囊括了美国主要的收藏家，记载的故事丰富又不流于逸闻化。韦斯利·汤纳 (Wesley Towner) 的著作《优雅的拍卖商》(*The Elegant Auctioneers*) 则写到了美国艺术协会 (American Art Association，简称 AAA)、安德森画廊和帕克-贝尼特拍卖行 (Parke-Bernet)，文笔上佳且极其风趣。他并没有给出书中故事的来历，我也听到一些对他文章准确性的诟病，但他的书仍是至今最好的相关记载。(在汤纳先生去世后，斯蒂芬·瓦布尔 [Stephen Varble] 将此书补充完整。) 英国方面，弗兰克·赫曼 (Frank Hermann) 的《苏富比：一个拍卖行的肖像》(*Sotheby's: Portrait of an Auction House*) 一书极为深入细节，行文易懂。还有尼古拉斯·费思 (Nicolas Faith) 的《售出：艺术市场的革命》(*Sold: The Revolution in the Art Market*)，它对同一家公司较近代历史的记载令人击节。这本书的细节非常丰富，应该得到特别是来自美国的更多关注。奇怪的是，佳士得拍卖行的历史记载相对而言要少得多。所有"二战"前的记载都很无趣且不完整。约翰·赫伯特 (John Herbert) 的《佳士得内幕》(*Inside Christie's*) 可以说是最好的，但也只涵盖了他在此公司工作的1958年到1985年。皮埃尔·阿苏利纳 (Pierre Assouline) 的著作《艺术的一生：坎魏勒传记》(*An Artful Life: A Biography of D. H. Kahnweiler*) 最初在法国出版，法文书名为《艺术之人》(*L'Homme de l'Art*)，是写单一艺术经纪人最好的一本书；不过勒内·然佩尔的《一个艺术经纪人的日记》(*Diary of an Art Dealer*) 与之水平相当，也更有趣。威廉·格兰普 (William Grampp) 的著作《为无价之宝定价》(*Pricing the Priceless*) 则是另外一本应该被更多人尤其是欧洲人了解的书。安妮·迪斯特尔 (Anne Distel) 的《印象主义：首批收藏家》(*Impressionism: The First Collectors*) 一书对早期的经纪人和收藏家的

记载都非常宝贵。

最后要提的是踏足本领域不可或缺的指南性著作,即杰拉尔德·赖特林格(Gerald Reitlinger)的三卷本著作《品味经济学》(*The Economics of Taste*),以及弗里茨·卢格特(Frits Lugt)的三卷本著作《令艺术界感兴趣或满足好奇心的公开拍卖目录索引》(*Répertoire des catalogues des ventes publiques intéressant l'art au la curiosité*)。

<p align="center">* * *</p>

为了写这本书,我对国际艺术市场的规律进行了一年多的观察。为此,我从自己长住的伦敦出发,探访了纽约、洛杉矶、墨尔本、悉尼、香港、台北、东京(两次)、圣莫里茨、蒙特卡洛、巴黎……回到伦敦时都快上破产法庭了。在上述城市里,我都去采访了经纪人、收藏家和拍卖行的人员,并在后文中的相应位置提到了几乎所有受访者。但也有几个人付出的努力超出了他们工作的本分。首先我要感谢朱利安·汤普森(Julian Thompson),他是苏富比拍卖行远东地区的副总经理。他给我指点了正确的方向,并帮我安排了各种采访。他们公司的东京代表盐见和子(Kazuko Shiomi)给我提供了极大的帮助,将她的办公室借给我使用了数日,还帮我翻译、安排交通,并带我初尝了寿司。

纽约方面我要感谢米米·拉塞尔(Mimi Russell)、芭芭拉·雅各布森(Barbara Jacobson)、莱奥·卡斯泰利、尤金·陶(Eugene Thaw,帮我介绍了几个重要的资料来源)、玛丽·布恩(Mary Boone)、安德烈·埃默里赫(André Emmerich)、加布里埃尔·奥斯汀(Gabriel Austin)、艾伦·斯通(Allan Stone)、杰弗里·戴奇(Jeffrey Deitch)、拉里·加戈西安(Larry Gagosian)、珍妮·柯蒂斯(Jeannie Curtis)、伊万·卡普(Ivan Karp),以及佳士得拍卖行的全体员工。苏富比方面:戴安娜·菲利普斯(Diana Phillips)、马修·魏格曼(Matthew Weigman)、戴安娜·布鲁克斯(Diana D. Brooks)、约翰·马里昂(John Marion)、迈克尔·安斯利(Michael Ainslie)、艾尔弗雷德·陶布曼(Alfred Taubman)、戴维·纳什(David Nash)。我还要感谢维尔纳·克拉马斯基(Werner Kramarsky)、罗伯特·米勒(Robert Miller)、弗雷德·休斯(Fred Hughes)、葆拉·库珀

（Paula Cooper）、理查德·布朗·布鲁克斯（Richard Brown Brooks）、埃丝特尔·施瓦茨（Estelle Schwartz）、安德烈亚·法林顿（Andrea Farrington）、劳伦斯·鲁宾（Lawrence Rubin）、英格·赫克尔（Inge Heckel）、弗雷德·希尔（Fred Hill）。此外，要特别感谢我在兰登书屋的编辑。

我要感谢在澳大利亚帮我安排调研的菲莉达·费洛斯（Phyllida Fellowes）、查尔斯和卡罗琳·本森（Charles & Caroline Benson），以及格兰特（Grant）和迪·贾格尔曼（Di Jagelman）。此外，还有苏珊（Susan）、罗伯特·桑斯特（Robert Sangster）、雷克斯·欧文（Rex Irwin）、桑德拉·麦格拉思（Sandra McGrath）、安妮·珀维斯（Anne Purves）、洛雷纳·迪金斯（Lauraine Diggins）、托尼·温策尔（Tony Wenzel）、乔治斯·莫拉（Georges Mora）、约瑟夫·布朗（Joseph Brown）、安·刘易斯（Ann Lewis）、沃伦·安德森（Warren Anderson）、罗伯特·布利克利（Robert Bleakley）、佩内洛普·塞德勒（Penelope Seidler）、托尼·奥克斯利（Tony Oxley）。中国香港的罗启妍（Kai-Yin Lo）、朱塞佩·埃斯凯纳齐（Giuseppe Eskenazi）、Chung Lee-Ron、徐展堂（T. T. Tsui）、杰拉尔德·戈弗雷（Gerald Godfrey）、沃伦·金（Warren King）、休·莫斯（Hugh Moss）、约瑟夫·陈（Joseph Chan）、Kingsley Liu、Andrew Lai、张宗宪（Robert Chang）、区百龄（Bak-Ling Au）。东京的藤井一雄（Kazuo Fujii）、笹津悦也（Etsuya Sasazu）、濑津严（Iwao Setsu）、长谷川德七（Tokushichi Hasegawa）、石黑孝次郎（Kojiro Isiguro）、小林秀人（Hideto Kobayashi）、Mutsumi Odan、Sakiko Tada、Ayako Akaogi、默里（Murray）、珍妮·塞尔（Jenny Sayle）、山本进（Susumu Yamamoto）、Masanori Hirano、Noritsugu Shimose、Yoshiko Fujii、Hiroshi Ishikawa、Junichi Yano、马克·蒂皮茨（Mark Tippetts）、小林泰弘（Yasuhiro Kobayashi）、Yukiko Kodama和铃木规夫（Norio Suzuki）。瑞士的弗朗索瓦·居里埃尔（François Curiel）、伊内兹·弗兰克（Inez Franck）、托马斯·阿曼（Thomas Ammann）、尼古拉斯·雷纳（Nicolas Rayner）、戴维·本内特（David Bennett）、乔治·马尔奇（Georges Marci）、瓦尔特·法伊尔申费尔特（Walter Feilchenfeldt）。巴黎的居伊·卢德梅（Guy Loudmer）、马尔齐娜·马尔泽蒂（Marzina Marzetti）、埃里克·蒂尔坎（Eric Turquin）、玛丽安娜·纳翁（Marianne Nahon）、阿

朗·德·费伊（Alan de Fay）、玛丽·朗扎德（Mari Lanxade）、布丽吉特·马马尼（Brigitte Mamani）、蒂埃里·皮卡尔（Thierry Picard）、维维恩·罗伯茨（Vivienne Roberts）。

在英国我特别要感谢的是伊丽莎白（Elisabeth）和安东尼·斯坦伯里（Anthony Stanbury），以及下列帮助过我的英国商界人士：莱斯利·沃丁顿（Leslie Waddington）、彼得·内厄姆（Peter Nahum）、查尔斯·奥尔索普（Charles Allsopp）、菲奥娜·福特（Fiona Ford）、马丁·萨默斯（Martin Summers）、德斯蒙德·科科伦（Desmond Corcoran）、罗德尼·梅林顿（Rodney Merrington）、德里克·约翰斯（Derek Johns）、戴维·波斯内特（David Posnett）、约翰尼·范·哈弗滕（Johnny van Haeften）、拉斐尔·瓦尔斯（Raphael Vals）、罗杰·克弗内（Roger Keverne）、诺埃尔·安斯利（Noel Annesley）、罗伊·戴维兹（Roy Davids）、阿瑟·弗里曼（Arthur Freeman）、朱塞佩·埃斯凯纳齐、朱利安·斯托克（Julian Stock）、佛朗哥·赞格里利（Franco Zangrilli）、德斯特·邦德（D'Esté Bond）、彼得·米切尔（Peter Mitchell）、戈登·沃森（Gordon Watson）、托马斯·吉布森（Thomas Gibson）、比利·基廷（Billy Keating）、安杰拉·内维尔（Angela Neville）、贾尔斯·米尔顿（Giles Milton）、阿拉贝拉·默多克（Arabella Murdoch）和茱莉亚·杰伊（Julia Jay）。伦敦《观察家报》的两位同事梅尔文·马库斯（Melvyn Marckus）和罗兰娜·沙利文（Loranna Sullivan）帮了我很多忙。另外要特别感谢我在伦敦的编辑：理查德·科恩（Richard Cohen）和保罗·悉尼（Paul Sidney）。视觉艺术图书馆（Visual Art Library）的工作人员，特别是塞莱斯廷·达斯（Celestine Dars）和苏珊·格林（Susan Green）为我寻找图片提供了帮助。

上述的任何一位都不需要为书中仍存在的任何错误承担责任。我还利用过维多利亚和艾伯特博物馆[①]（Victoria and Albert Museum）的国家艺术图书馆（National Art Library），我也想感谢那里的工作人员。我还要感谢伦敦图书馆，这个仍保持着老式风范的珍宝。

[①] 维多利亚和艾伯特博物馆，经常简写为V&A，以维多利亚女王和艾伯特亲王的名字命名，成立于1852年，位于伦敦，是世界上最大的应用与装饰艺术、设计、建筑博物馆。——译者注（本书注释除特别注明外均为译者注）

我也很感激剑桥大学三一学院（Trinity College）的布赖恩·米切尔博士（Dr. Brian Mitchell）。米切尔博士是历史统计学方面的权威，他非常贴心地准备了一个特殊的表格，放在了附录B中，以便将过去的价格转换为现在的价格。他也简述了构成附录中这个表格的基本理论。

在我开始为这本书做调查时，1英镑大约等于1.70美元。在我写作的过程中，汇率有时达到了1英镑兑1.97美元之高，并且每几个小时就有1美分左右的波动。所以为了把过去的价格转换成现在的英镑价格，我选择了1英镑兑1.85美元的汇率，这差不多是两者的中间数。无论如何这些换算是大概的，是调整到最接近的整数，目的是方便读者粗略地了解一些东西过去的价值，而不是像专业的经济学家可能想看到的那种精确计算。

<center>* * *</center>

最后，我要特别感谢数位学者、经纪人和之前提到的几本书的作者，他们阅读过全部或部分手稿，修正过错误并提供了改进意见。英国艺术市场历史方面最重要的权威弗兰克·赫曼像帮助以前其他的作者一样，给我提供了巨大的帮助；还有卡尔文·汤姆金斯（Calvin Tomkins）、西奥多·莱夫（Theodore Reff）、安妮·迪斯特尔、艾尔弗雷德·陶布曼、罗宾·迪蒂（Robin Duthy）、科林·辛普森（Colin Simpson）、尼古拉斯·费思。他们也无须对文中仍存在的错误负任何责任。

<center>* * *</center>

也许令人意外，我的目的是打造出第一份关于现代艺术市场发展的完整报告。为了达到这个目的，我努力模仿了前文提到的美国作者的风格，试图写成一本故事丰富好看又不仅仅充斥着八卦逸闻的书。尽管拍卖场在如今的报刊和电视中最具存在感，但讲到智慧和品位，最有趣和有影响力的人几乎一直都是那些经纪人和收藏家。艺术经纪人（art dealer）大概是其中最有争议的角色。他们是浮夸的销售员、挑剔的学者、迷人的骗子，这本书里也有相当多的故事写到这些方面。有一个故事好像可以集中呈现艺术市场上永恒的张力，它捕捉到了艺术家的脆弱和艺术买卖这种走钢丝般的活动之间的平衡——正是这种特性令艺术交易如此迷人。这个故事出

自英国作家奥斯伯特·西特韦尔（Osbert Sitwell）笔下，主角是画家沃尔特·西克特（Walter Sickert）。西克特去海边游泳，他游离岸边很远时发现了一个人，那人好像因为水深超过能力范围而开始感到不安。西克特先看到了这个人，并立刻认出来这是数月前承诺买他几幅画却最终食言的艺术经纪人。于是画家深吸一口气，潜入了水下并埋头游到那人的附近。恰好在浪头拍向忧心忡忡的经纪人时，西克特跃出水面。如同深水钻出的水蛇一样，西克特从经纪人面前冒了出来，像愤怒的怪兽般吼道："现在，你要买我的画了吗？"

前　言
作为一种商业概念的美

对有些人来说，仅仅是在同一本书里提到艺术和金钱，就已经大逆不道，是犯了该送上绞架的死刑，更不要说将二者相提并论了。对他们来说，金钱好像是某种形式的金融脱叶剂，一旦撒于艺术世界的娇花丛中，立刻满地荒芜。也许我们不应该对此感到太过惊讶。几乎所有会用文字处理软件的人都白纸黑字地指出过，博物馆已经在现代城市生活中承担了教堂的角色。所有的宗教都有它们的原教旨主义者，对这些人来说，一场惹人注目的晚间拍卖不啻一场花样齐全的黑弥撒。他们有的是可以引用的例证。马塞尔·杜尚（Marcel Duchamp）的讥讽最为著名，特别是他把艺术经纪人形容为"艺术家背上的虱子"的那句话。虽然他补充说是"必要的虱子"，那也还是虱子。还有一个出言批评的是威廉·布莱克（William Blake），他抱怨道："凡是看到金钱现身的地方，艺术就无以为继。"这个观点在当时英国的浪漫主义艺术家中间明显十分盛行，华兹华斯（William Wordsworth）也是这样的看法。"锱铢必较地精心算计，上天会将这智慧抛弃。"即便是小说家埃米尔·左拉（Émile Zola）这样声援过德雷福斯事件①的人，又是艺术评论家，也对经纪人心怀疑虑。他的小说《杰作》（L'Œuvre）的写作对象是他的朋友马奈及印象派世界，其中虚构的人物经纪人马尔格拉老伯（Père Malgras）与真实生活中的唐吉老伯（Père Tanguy）十分相像，小说中这么形容他："作为一个出色的骗子，他

① 德雷福斯事件：一桩始于1894年的法国政治丑闻，因为对上尉阿尔弗雷德·德雷福斯（Alfred Dreyfus）的错误审判而经常被援引为现代法律不公的代表，而媒体和公众的意见在这个事件中产生了重要的影响。

无可匹敌。"

这种态度很早就开始扎根了。从一幅17世纪的版画上，我们能看到一个拍卖师正要出售一张风车的图画。而按照在场的鉴赏家——拍卖师、经纪人和收藏家之类的——应有的挑剔态度来说，居然没有人发现风车是上下颠倒的。其实那时候的鉴赏家并没有享受到他们今天所得到的尊重。在另一幅18世纪70年代的版画上，一群收藏家正用无比严肃的态度查看一只夜壶，而那附近有一只狗正在一堆代表知识的书上撒尿，其他人却全然无视（见附图22）。那时和现在一样，其中似乎传递着相同的信息：艺术市场是非常腐败的。

本书中不会有这种荒谬的故事。艺术从来都是可以拿来买卖的，至少从古罗马时期开始就是这样了，那时候的茱莉亚神庙（Saepta Julia）相当于如今的邦德街（Bond Street）或者麦迪逊大道（Madison Avenue）；而那时的达马西普斯（Damasippus）在试图把古希腊大师的作品卖给罗马的新贵而破产之前，在他的世界里是跟莱奥·卡斯泰利一样出色的。在每一个威廉·布莱克或者马塞尔·杜尚对面，也都有一个同样伟大的艺术家持相反的观点。雷诺阿就是一例。他告诉一位仰慕者："铭记这一点，显示画作价值的指标只有一个，就是拍卖行。"我们都知道伦勃朗热爱"他的自由、艺术和金钱"，但他爱钱可能超过一切。他会去拍卖会参与对自己版画的竞价以维持它们的价值；他的学生还曾在画室地板上画上硬币，好看他会不会去把它们捡起来。早期的现实主义者乔治·瓦萨里（Giorgio Vasari）在他的著作《艺苑名人传》（Lives of the Artists）中写道："索多马（Sodoma）说，他的画笔会随着金钱的乐音而起舞"，而佩鲁吉诺（Perugino）"为了钱可以没有底线"。乔舒亚·雷诺兹（Joshua Reynolds）将他的艺术与收入紧密联系在一起：请他画整幅肖像的费用是请他只画头部的四倍。

艺术与金钱之间的联系是亲密而长久的。艺术买卖虽不是最古老的职业，但历史也相当悠久了。但这不仅仅是一个关于年代或者寿命的问题。我们从艺术市场的这一历史中可以看到，交易、经济、政治和法律都在品味的发展中扮演了重要的角色——至少跟收藏家们扮演的角色一样重要；而归根结底，收藏家们自己也是受经济或者政治活动支配的。正如理查

德·海纳（Richard Herner，当时还在科尔纳吉［Colnaghi］画廊）指出的那样，经纪人处在感受伯纳德·贝伦森（Bernard Berenson）钟爱的触觉价值（tactile value）的最佳位置上。而且，"过去几乎所有伟大的艺术史学家都跟商业艺术世界保持着密切的关系，这不是无缘无故的，因为后者在实践和经济方面都为史学家的工作增添了活力"。然而，收藏的历史整体上还是比交易的历史要久上许多，历史中的一项主要元素实际上被排除在外了。这本书就是为了尝试修正这件事，至少是部分修正。艺术品的价格不是艺术品身上最重要的因素，在它们的历史中也不是最重要的方面，但也不能因此就忽略价格。

然而，能直视"艺术与金钱"的问题是一回事，而按照艺术市场——经纪人、收藏家、拍卖行——的自我评价来看待它们又是另一回事。如果不势利，艺术世界就不存在。确实，在智力领域里，艺术势利起来无出其右。

那就让我们开始吧，也就是继续的意思。一个"画廊"中的"廊"，并不是用来学习的静修之所，不是展现更加高贵志向的地方。一个画廊就是一个商店。比如说在巴黎，或者伦敦的圣詹姆斯（St. James）区域，画廊里可能装饰了锦缎；在曼哈顿的苏荷区（SoHo）或是伦敦的科克街，画廊里可能就只刷了白色涂料，而那种朴素、雪白的墙壁，像极了17世纪时荷兰画家彼得·桑勒达姆（Pieter Sanredam）为教堂创作的朴素内饰。但不管它们的信仰如何，这些艺术殿堂都不过是商业往来的后宫而已。

画廊里的顾客实际上就是买家，而"收藏家"是一个比"顾客"显得更有钱的字眼。纵观历史，收藏家一直被认为是上等的人物，值得尊敬，教养良好，品味的领导者，有权有势的人。但重要的是，也不能夸大其词。过去和现在的许多艺术品买家确实教养良好，有时甚至也是品味的领导者，但如今"收藏家"这个词已经被拉下了神坛，快变成一个笑话了。购买那些戴假发的贵族们用过的饼干罐不叫收藏，像考古学家般严谨地收集摇滚乐纪念品不叫收藏，听信拍卖行的说法而囤积斯沃琪（Swatch）手表也不叫收藏。这些活动都不过是一种购物行为。而一项收藏的成立也不是只要花大量金钱就能办到的。如果你正用雷诺阿、毕沙罗（Pisssarro）、弗拉曼克（Maurice de Vlaminck）和郁特里罗（Maurice Utrillo）的作品充

塞你在曼哈顿、墨尔本或者米兰的公寓，只是因为跟你共享一瓶香槟的所有其他人也是这么做的，这就不会让你成为一个收藏家，而是把你变成了一个盲从者。收藏家与购物者之间的不同确实存在，而且是一个关键的区别，它会在本书推进的过程中慢慢浮现出来。

但迄今为止，艺术市场的法则中有两个最具欺骗性的词，它们比"画廊"或"收藏家"被滥用的程度严重得多，这就是"美"和"独特"。我们要意识到，在艺术市场中这两者都是"商业"概念，不是哲学或美学上的，这一点很重要。我领悟到这一点是几年前的一个傍晚，当时我在伦敦圣詹姆斯区的一个小画廊里。我和一个经纪人并肩而立，一起看着一幅波伦亚画派（Bolognese School）的油画。画布上是几个裸女，而其中的主角长着香蕉形状的手指、不输水牛的臀部和一个发亮的红鼻头。那个经纪人朝我转过身来，用充满敬畏的语气低声说："多美呀。"我突然感到耻于回应，于是嗫嚅着说了点无关痛痒的话，随即溜掉了。那个香蕉手、红鼻头的轻浮女子看着不可能比一个车祸现场更美，但她确实引发了我的思考。"美"在商业上是多么富有弹性的一个概念啊。从弗洛伊德开始的现代科学革命不遗余力地给我们灌输了这样一个概念：根本没有所谓客观现实，事实都存在于阐述之中，理解状况取决于观察者的个人背景，而美只存在于当事人的眼中。最近的艺术史似乎也在佐证这一观点。人们最开始使用印象派、野兽派和立体派这些名字就是带有嘲笑意味的，是为了形容它们的过分。但历史总是在刺激那些嘲笑者——这一代人觉得丑陋或是无稽的东西，下一代就会觉得很美。近期的历史的确很重要，但也遭到了这一行业的滥用。大部分顾客经常被诱导而相信，那些他觉得丑得无以复加的东西，其实只是美好的事物用一种当下他无法理解的微妙形式表现了出来。他会受到引导而认为，假以时日，他以及所有其他人都会看到这即将出售的丑物中深藏的美丽。

当然，知识水平跟审美能力是密切相关的，那些通过更多地了解歌剧而爱上歌剧的人就有这种体会。但是经纪人经常吹嘘说，那些今天丑的东西明天看起来一定不同了，这跟前述的状况还是相差甚远的。经纪人们当然要试图创造一个市场，要为他们手上有货源的物品生造一个需求。在这场游戏中，"美"的界定越无法量化和客观化，他们的赢面就越大。

实际上很多人都不知道,在我们探讨"美"时,有很多已经约定俗成的共识。另一个对这本书主题很重要的前提就是,被认为是"伟大的艺术"和事实上"昂贵的艺术"之间是有机关联的。凡是怀疑这一点的都应该去读一下艾伦·鲍内斯爵士(Sir Alan Bowness)的著作《成功的条件:现代艺术家如何成名》(*The Conditions to Success: How the Modern Artist Rises to Fame*),这本出版于1989年的著作是"沃尔特·诺伊拉特(Walter Neurath,著名出版人)讲座丛书"之一。曾担任伦敦泰特美术馆(Tate Gallery)馆长的鲍内斯研究了四个艺术流派的崛起:拉斐尔前派、印象派与后印象派、抽象表现主义和以大卫·霍克尼(David Hockney)为首的伦敦画派(London School)。在对每一派的研究中,鲍内斯都同样划分了通往成功之路的四个阶段。第一个阶段是同侪认同,即其他艺术家承认某一个同行特别优秀;第二个阶段是严肃评论家的认同;第三个阶段是得到收藏家和经纪人的认同;最后一个阶段是普罗大众的认同。

鲍内斯的演讲稿中描述了一个理论上的大概过程,但字里行间都流露着清晰的论证含义:审美—美—价格三者多少是携手共进的。如果艺术家得到尊敬和重视,他们的作品因为创新和美感最被看好,那这些作品也就最贵。更重要的是,这个结果虽然不会立刻发生,但大部分情况下不会耗时太久——鲍内斯的估算是大约25年。一致将很快达成,此后价格和质量之间的关系就基本稳固了下来。价格和质量当然不是一回事,但二者之间确实是紧密联系在一起的。

鲍内斯对自己的论证做了进一步升华,也就是"大部分非常新颖的艺术风格都是集体活动的结果":他列举了透纳(Turner)和格廷(Girtin)、德拉克洛瓦(Delacroix)和籍里柯(Géricault)、拉斐尔前派、巴比松画派(Barbizon School)画家、印象派画家、野兽派、立体派、桥社(Die Brücke)和青骑士(Der Blaue Reiter)。波洛克(Pollock)、罗思柯(Rothko)和德·库宁(de Kooning)相熟;贾斯珀·约翰斯(Jasper Johns)和罗伯特·劳申伯格(Robert Rauschenberg)也很亲近,他们的画室都在同一个楼里。伟大艺术的团体天性拥有重要的审美和历史内涵,并产生了至少两方面的商业意义。一方面,这意味着隶属于任一特定群体的艺术家对彼此的看法十分重要。印象派可能是其中最好的例证;这个团体内

部的画家都承认，马奈、德加（Degas）、塞尚和莫奈是比雷诺阿、西斯莱（Sisley）和毕沙罗更伟大的艺术家，而他们作品的价格也大体反映了这一点。另一个意义就像鲍内斯所指出的那样，"幻想在某个角落藏着的、不为人知的天才正在独自创作、等待被发掘，这根本就不可靠。伟大的艺术不是这样产生的"。换句话说，经纪人能在其他艺术家和批评家之前，发现某个真空中的伟大新天才，这种想法根本就站不住脚。

还有另一种论据来自德国。20世纪70年代的科隆，威利·邦加德（Willi Bongard）在研究中进行了一项不同寻常的实验，这个实验虽然颇令人反感，但又让人大开眼界。他的动机完全是"向钱看"的：他希望在艺术市场中找到便宜货。但邦加德别出心裁的地方是对"便宜货"的定义：那些价格与艺术家的精神境界不相符的作品。这样的定义使得邦加德选用了一个非常特殊的——而对很多人来说是粗鲁的——数学手段。他给艺术家职业生涯中的某些重要事件标上了数值。比如，一个艺术家每有一件作品被收入重要的美术馆，就会获得300分。如果这个艺术家被不同的参考书目提及，也会获得相应的积分——这本书提到可得50分，那本书提到也有50分，诸如此类。邦加德用这种方法为100位当代艺术家做了排名。最后，他将这个排名与艺术家绘画作品的价格进行了对比。

芝加哥大学的社会科学教授威廉·格兰普这时要出场了。他是经济学家，也是一位很懂艺术的鉴赏家，更是一个风趣而智慧的作家。他对前述的积分和作品价格排行榜进行了数据分析，"来看一个画家作品的价格是否与他获得的积分相匹配"。这一发布于1989年的分析得出的结论是，两个排行榜确实彼此相关。比如，他的其中一个发现是，若一个艺术家获得的积分增加10%，他的作品价格会提高8%。品质和价格的关系当然不是绝对的，但却惊人地密切。

为了最后一个证据，我们可以跟经纪人聊聊，他们会证明我的观点。艺术交易领域对丑的看法相当一致。比如，死鱼或者游戏的静物卖不掉；法国人不喜欢雪景；查理王小猎犬的图画或许还走得出画廊，但大型犬的画肯定卖不动；海洋题材的绘画里，暴风雨肯定没人要——人们喜欢安静的海洋。20世纪20年代，用来刊出艺术史学家发现的"失踪"大师作品的学术期刊《伯灵顿杂志》（*Burlington Magazine*）发表了一篇题为《史上最

丑公主肖像》的文章。这里说的是奥地利蒂罗尔州（Tyrol）的女公爵玛格丽特，她"更广为人知的外号是'饺子麦格'（Pocket-Mouthed Meg[①]）"，但这也不足以形容她惊心动魄的丑陋（见附图1）。她是一个色情狂、重婚者、下毒者，她的很多丑恶特质都反映在其令人惊骇的画像上。不管圣詹姆斯街上的经纪人如何舌灿莲花，这个女人永远都不可能被认为是美丽的。

能与"美"的含糊其词相匹敌的只有另一个艺术市场里备受珍爱的商品，即艺术是"独特的"这一概念。我们被鼓励去相信，真正的美非常难以企及，以至于它几乎无法复制。并且伟大的艺术家又怎么能忍受重复呢？他忙着创新还来不及呢，重复自己是完全不在考虑范围内的。拍卖商在给待售艺术作品估价时态度躲闪，当然是因为所有的艺术品都是独一无二的；我们多么频繁地听到这种说辞啊。确实，独特性是艺术吸引人的地方之一，跟其他批量生产的产品不同，甚至也不同于游艇、私人飞机或者钻石。绘画就是与众不同且不可替代的，这自然让它们更贵。但这也是个被过度粉饰的概念。对，绘画是独特的，但数字、指印和雀斑也是独特的。只不过每一例中"独特性"的意义有所不同：它可能重要，也可能不重要。是啊，雷诺阿的所有作品都是独特的，但在他一系列熟手绘就的女孩肖像中，唯一的区别可能就是，有的也许是嘴上挨了一记左勾拳，另外的则挨了一记右直拳。再想想我们之前提过的彼得·桑勒达姆创作的那些荷兰教堂内饰，它们仅有的区别就是布道坛上出现的赞美诗的数量差别。想想那些高价画家，比如卡纳莱托（Canaletto）、贝洛托（Bellotto）、瓜尔迪（Guardi）、马利斯基（Marieschi），他们的画作与复制几乎没有分别。想想那些以龙虾、落灰的面包、牡蛎壳和葡萄酒杯为主题的静物画，它们之间可能就差一个葡萄或者一片柠檬皮；或者那些花卉主题习作，看起来跟真的瓶花也没什么差别。想想勃鲁盖尔（Brueghel）和他画的滑冰者，有的画上有23个人，有的画上是27个。想想海景画或狩猎画。想想所有那些克伊普（Cuyp）笔下坐着或站着、站着或坐着的奶牛。想想安迪·沃霍尔。

[①] Pocket-mouth，德语原文为Maultasche，是德国南部的一种传统食品，类似饺子。这里有毒妇、浪荡女的意思。

事实上,"独特"这张牌在艺术市场中已经被打得太滥。最糟糕的就是,经纪人和拍卖商们可以拿它来耍两面派。如果能用它来为一幅画增加光彩,他们就把这张牌打出来。但如果它碍事儿,他们就轻描淡写。严格来讲,如果真有东西天生独一无二,那么因为没有其他相似的替代品,理论上它就应该是"无价"的。而不管你怎么合理地使用这个词,雷诺阿的许多作品其实都没有那么独特,勃鲁盖尔、卡纳莱托和桑勒达姆亦如是。相反地,这个词赋予了这些画作商品的特性,并在符合经纪人的需要时,作为手段来帮助促成买卖。

面对这些故弄玄虚的行为,除了意识到它确实存在别无他法,并且要确保让那些试图利用这种概念的人知道,你已经洞悉这一切。艺术史与商业,美与金钱的关系,它们的魅力都可谓无穷无尽。但这些本身已经足够迷人,实在不需要人再自以为聪明地玩弄那些我们原本就很熟悉的概念了。

第 1 章
拍卖《加谢医生的肖像》

曼哈顿的5月，一个温暖的晚上。闷热、晴朗的一天正在转阴。一间位于四楼、装饰着木墙板的办公室俯瞰着59街和公园大道（Park Avenue）的夹角，两个男人坐在办公室的一张桌子边上。每个人的面前都摆了一份拍卖目录，而这场拍卖会将于不到半小时之后，也就是晚上7点在楼下开始。两个男人中较高的叫克里斯托弗·伯奇，是佳士得拍卖行在美国的总裁和首席执行官，他将担任当晚拍卖会的拍卖师。一如往常，他独饮着一杯苏格兰威士忌来安神。另一个叫迈克尔·芬德利（Michael Findlay），是个长相讨喜的精干小个子，头上的细发正开始变得稀薄。他是佳士得印象派部门的负责人，此刻他已经紧张到什么也喝不下了。

这两个人的紧张是完全有理由的。不到30分钟之后，伯奇将以杜米埃（Honoré Daumier, 1808—1879）的作品《橱窗》（*Un étalage*）开启当晚的拍卖会，这是佳士得本季最重要的拍卖会的第一件拍品。而本场拍卖会的明星单品是文森特·凡·高的杰作《加谢医生的肖像》。这件作品完成于几乎整整100年之前，也就是1890年6月3日到5日之间；仅仅六周之后，凡·高就自杀了。很多人将这幅画视为史上被拍卖的最重要的艺术作品之一，对这幅画4000万—5000万美元的拍卖预估价也能看得出来。它很可能打破之前拍卖一幅艺术作品创下的世界纪录——同样来自凡·高的《鸢尾花》（*Irises*）于1987年11月拍出的价格，5390万美元（含佣金），是由佳士得的劲敌苏富比拍出的。然而伯奇和芬德利担忧的并不是这个纪录能否被打破，而是这幅画到底能不能卖出去。四个月前，也就是1990年1月25日，当他们发布这场拍卖会的预告时，艺术市场刚刚走过了一个卓越的十年，这期间

印象派画作的价格增长了940%。仅仅过去的两年中，涨幅就达到了153.4%。这个繁荣期还碰上了美国的税率变化，这使百万富翁们捐献藏画给美术馆的好处不再那么可观，也就意味着那些意义更加重大的杰作在不断地流入市场；《加谢医生的肖像》，以及两天后将在苏富比拍卖的、皮埃尔-奥古斯特·雷诺阿的作品《煎饼磨坊的舞会》（Au Moulin de la Galette），共同将这一潮流推向了巅峰，而后者的拍前预估价也在4000万—5000万美元。

但在宣布这场拍卖会和事件本身发生之间，世界的经济状况却开始发生转变，而且确定是转向较差的一面。2月19日开始的这周里，东京股市跌了2569点，也就是下降了6.9%，这是自1987年10月股市在世界范围内崩盘以来的最大滑坡。台北股市的下跌同样剧烈。4月的伦敦有几场拍卖活动，结局都堪称灾难；尤其是苏富比的一场俄罗斯当代艺术拍卖活动，其中76%的画作都没有拍出，因为它们都没有达到它们的"保留价"，也就是画作所有者想要的最低价。就在前一晚，在总部位于日内瓦的拍卖行哈布斯堡-费尔德曼（Habsburg-Feldman）举行的一场印象派和现代绘画作品拍卖会中，85%的画作因没有达到它们的保留价而被"购回"。（"购回"即拍卖公司的行话里没有卖掉的意思。）

所以伯奇和芬德利就与这样一场拍卖会近在咫尺：这或将成为他们最伟大的胜利，或者会是他们最昂贵、最显眼的惨败。佳士得位于公园大道的办公楼是老德尔莫尼科酒店（Delmonico Hotel）建筑群的一部分，紧邻著名的雷吉内夜总会（Regine's Night Club）。在过去的几天里，这座办公楼里一直人头攒动，其中有卖家、观众、安保人员，有来自欧洲、美国和日本的业内人士，以及来自欧洲、美国和日本的媒体——可能甚至还有一些买家。然而在大约一小时前，一种恐怖的静默笼罩了这座建筑。为保证今晚拍卖会成功而能做的所有事项都已经完成。音响系统已经被检查了又检查，座次表被核对了又核对，早上突然烧坏的货币兑换器也被从多伦多飞来的救急团队修好了。作为今晚的主角，《加谢医生的肖像》已经被装在旋转台上，底座合适，聚光灯打的位置也正确。晚上6点，遮光帘被拉了下来，再做任何改变都来不及了。现在更重要的是，大家能抢到一个安静的地方休息，放松并整理好思绪。当这座建筑的其他部分都已经沉寂时，唯一还有动静的地方就是洗手间；员工们在那里更衣，男士穿上晚礼

服,女士套进礼裙。

在办公室里的伯奇刚换完衣服,杯子里还留着一指深的威士忌。他必须把时间掐得刚刚好。如果他喝得太快,酒劲儿就会太早过去;太晚喝的话,他上拍卖台时神经还依然在紧张。窗外的街上充斥着汽车嘈杂的鸣笛声。黄色的出租车和黑色的豪华轿车在外面排队候场,向东一直排到布卢明代尔百货商店(Bloomingdale's),向西则排到了皮埃尔酒店(Pierre Hotel)。1200位盛装出席的男女把这里搞得水泄不通。

伯奇最后看了一眼目录中的《加谢医生的肖像》。这个老男人看起来神色忧伤,就像凡·高自己形容的那样,他带着"我们这个时代特有的忧伤表情"。威士忌的酒劲显然还没发作。伯奇饮尽了他的"帝王"(Dewar's),看了一眼手表:6点50分。他拉直领带,抓起拍卖师手册,离开了办公室。这场经过6个月准备的拍卖会,最后一幕即将拉开。

* * *

就《加谢医生的肖像》而言,这场拍卖会其实已经筹备了四年之久。就在"二战"之前,西格弗里德·克拉马斯基(Siegfried Kramarsky)从法兰克福市立美术馆(Städtische Galerie in Frankfurt)买下了这幅画,之后他于1961年离世。克拉马斯基是位犹太银行家,出生于汉堡附近的阿尔托纳(Altona)区。11岁辍学的他完全靠自学成才。像其他同为收藏家的犹太银行家(乔治斯·吕尔西[Georges Lurcy]、威廉·魏因贝格[William Weinberg]、雅各布·戈尔德施密特[Jakob Goldschmidt])一样,他因为自己的宗教信仰而被迫在30年代离开欧洲。克拉马斯基的情况是,他首先撤到了荷兰,直到战争爆发,纳粹和反犹主义者重新找到他。然后他移民到了加拿大,到达的时间是1940年,两年后南下去了美国。那时他已经十分富有。他买卖货币和有价证券,但据他的儿子维尔纳(Werner),也就是尽人皆知的"温"[1](Wynne)所说,他最喜欢的还是套汇,他在美国获

[1] 英美等英语国家里,人们通常在生活中使用名字的简写或别称,有别于证件等官方场合使用的正式名字(或称"大名")。比如正式名为"Henry"的人通常在生活中自称"Harry"(如英国的哈里王子),或正式名为"Matthew"的人自称"Mat"。"Wynne"在读音上比"Werner"短,故可以理解为正式名"Werner"的昵称。

得了前所未有的成功。

对女性来说，克拉马斯基一直都是个很有魅力的人。在德国极度通货膨胀期间，他遇到了他的妻子，一位学校教师；他因为劝说这位女士将自己的工资支票兑换为外币而赢得了她的芳心。他的妻子比他长寿，但1983年和1984年，她三次罹患脑溢血，正是她糟糕的健康状况促成了这次出售。克拉马斯基家有两男一女，共三个孩子。按照传统，他们每年都会将《加谢医生的肖像》出借给纽约大都会艺术博物馆（Metropolitan Museum of Art）几个星期做夏季展览，但过去的六年中，这幅画一直待在那里。1986年，克拉马斯基夫人仍然病重，而艺术市场正呈爆发之势，所以克拉马斯基家族又动心了。这幅画此时掌握在一个信托基金手中，基金虽然在增值，却不能产生收入。为了他们的母亲，三个子女决定出售该画。

起初，他们没有告知大都会艺术博物馆这个决定，却告诉了佳士得。在拍卖的世界里，延揽生意是最重要、竞争最为残酷的部分。因为两个主要拍卖行之间真正的差别少之又少，那么看起来微不足道的区别对于艺术品持有者来说就变得举足轻重了。（几年前的英国，斯卡布勒勋爵［Lord[①] Scarbrough］曾拒绝跟苏富比有任何往来，因为他们把他的名字拼成了"Scarborough"，那是一个海边小镇。）

大部分情况下，为了每一桩生意，两大拍卖行之间都得斗个你死我活。如果有个富有的收藏家去世了，拍卖行的员工都抓心挠肝，纠结着应该什么时候去接近其继承人，或是遗产的委托人。如果下手太早，就会看起来像食尸鬼[②]一样，很容易冒犯到对方；但如果出动太晚，可能就……太晚了。所以拍卖行的人穿着色调总是很暗，一个原因就是他们要参加很多葬礼。但在《加谢医生的肖像》这件事上，苏富比没有得手的可能。从来都是佳士得为克拉马斯基家做鉴定和估价，有了两次合作之后，他们与这一家族的关系便升华成了真挚的友谊。佳士得于1974年到1988年在任

① Lord和Sir：在英国的贵族称号体系里，Lord（对应的女性称号为Lady）一般用在级别较高的贵族身上，其贵族头衔是世袭的，或由政府颁发，译为"勋爵"；Sir（给女性的对应称号为Dame）则一般是由女王颁发给在某一领域贡献卓著的人士，其爵位在贵族等级中级别较低，不可以世袭，翻译为"爵士"。

② 阿拉伯神话中的一种妖魔，会在坟墓中掘食人尸；也引申为以死亡为乐的人，或者盗墓贼。

的董事长乔·弗洛伊德（Jo Floyd）就是这样一位家族友人；曾经在沃伯格家族（Warburg's）担任过投资银行家的斯蒂芬·拉希（Stephen Lash）是纽约佳士得的执行副总裁，他跟克拉马斯基家的关系甚至更亲近。温·克拉马斯基和拉希经常带着各自的孩子一起去乡下，周日晚上回城后还会在一方家中共进晚餐。

虽然在这件作品上，佳士得不需要跟苏富比竞争，但这场拍卖会也并非一帆风顺。因为关系到克拉马斯基的遗孀洛拉（Lola），也就是这场拍卖的直接受益人，所以还有一个重要的法律问题需要解决。根据她丈夫遗嘱中的条款，她是拥有这幅画的信托基金的受托人之一；但因为中风，她的神志状况让她无法对拍卖给出肯定意见。于是其他的受托人，也就是她的三个孩子，不得不上法庭去解除母亲的相关权力。考虑到她的病情和拍卖目的，法庭的判决不过是走个形式。但无论如何，形式还是得走，而这就耗费了一年半的时间。对克拉马斯基一家来说，这段时间相当折磨神经；他们知道这幅画将破纪录，而艺术市场正因为它而前所未有地沸腾着。同样出自凡·高的作品《向日葵》（*Sunflowers*）于1987年3月在伦敦拍出了3990万美元的高价。但之后就是1987年的股市崩盘，克拉马斯基一家以为他们已经错失了良机。但并没有——"黑色星期一"的两天后，佳士得就举办了他们有史以来最成功的珠宝拍卖；又几个星期之后，凡·高的另一幅作品《鸢尾花》便夺走了《向日葵》的风头，卖出了5390万美元的惊人价格。

到了1989年夏初，《加谢医生的肖像》身上所有的法律限制终于都被解除，而艺术市场则继续繁荣着。该年5月，毕加索的自画像《我，毕加索》（*Yo, Picasso*）以4785万美元的价格在纽约的苏富比被售出，蓬托尔莫（Pontormo）的《美第奇的科西莫公爵一世肖像》（*Portrait of Duke Cosimo I de' Medici*）在佳士得拍出了3520万美元，高更的《玛塔·穆阿（旧时光）》（*Mata Mua [In Olden Times]*）收入2420万美元，同样是在苏富比。而《加谢医生的肖像》可以说比上述任何一件都更为出色。

跟佳士得就合同进行的漫长讨论由此开始了。出现的第一个问题就是拍卖行所提议的拍卖日期，5月10日。对克拉马斯基一家来说，这个日期具有特别的情感意味，因此全家人集体否定了。这是因为温和他的弟弟出

生在荷兰，之后他们都因为纳粹入侵荷兰而逃到了新世界；这件事发生在整整50年之前，也就是1940年5月10日。没有争议，于是拍卖日期被推到了5月15日。另一个争论的焦点在于保险。当画作被保存在佳士得时，谁应该承担这个风险，以及承担多久呢？温还具体规定了允许对画有什么样的实质接触，并讲明这幅画不可以被运送到别处。他知道这幅画保存得很好，但空运却可能引起破坏。

他也知道，这幅画在肖像画领域的地位不同凡响。加谢医生跟凡·高一样，是个特立独行的人。他是狂热的共和主义者，也是个达尔文主义者、自由思想①者和社会主义者。他认识柯罗（Jean-Baptiste-Camille Corot）和库尔贝（Gustave Courbet）、杜米埃和维克托·雨果。他崇尚顺势疗法（Homeopathy）、自由恋爱和火葬，并"致力于把他认识的所有人都拉进一个'相互尸检学会'（Society for Mutual Autopsy）"。在他位于奥韦尔（Auvers）的房子里摆着出自他诸多印象派画家朋友的画作，尤其是来自毕沙罗、吉约曼（Armand Guillaumin）、雷诺阿、西斯莱和塞尚的作品。凡·高的一封信中曾写道，加谢的屋子里"充满了黑色的古董，黑色、黑色、黑色"。

还有两个关于加谢的细节甚至更为重要。第一，他是凡·高人像画的狂热支持者。文森特在给他弟弟提奥的信中说，"他完全懂得那些画，完完全全"。加谢医生曾告诉这位艺术家，能帮他治好他的抑郁症；但医生对凡·高作品的欣赏和本能的理解，才是对他的病人更重要的支持。第二，加谢和文森特的外表十分相似。除了凡·高所形容的"面孔犹如被太阳烤焦了的过热的砖头，还有淡红色的头发"，两个人还都有着"闪烁着忧愁的蓝色眼睛、带着忧虑且多褶的前额、鹰钩鼻、嘴角下撇的薄嘴唇和突出的下巴"。文森特、提奥和加谢本人对此都是一番开怀大笑，但这不仅是一个表面现象。就如同奥斯卡·王尔德（Oscar Wilde）所说，从某种意义上说，所有的画像都是自画像——《加谢医生的肖像》比大部分画像都能更好地表达这一观点。

① 自由思想是一种哲学思想，认为真理的形成应该以逻辑、推理和经验为基础，而不是来自权威、传统、教条。这种哲学思想的践行者被称为自由思想者。

关于这幅画还有一个神秘之处。在写给保罗·高更却从未寄出的一封信中，凡·高将他的加谢像比作高更的《客西马尼园中的基督：自画像》（*Christ in the Garden of Gethesemane: Self-Portrait*），并哀叹着这幅画"命中注定将被误解"。除非这幅画既是一个直观的画面，也是暗藏了其他信息的密码，不然上述说法就没有什么意义。据佳士得的马修·阿姆斯壮（Matthew Armstrong）所说，下面这封凡·高的信中藏着一个相关的线索：

> 我给加谢医生画了一幅肖像，画中他带着的忧郁的表情，对很多看到画作的人来说可能更像一个鬼脸。然而与古时肖像画中的平静相比，我们有必要画到另一个程度，画出我们现代人的头脑中存在的那种态度，和一种激情——就好像对事情有所期盼，以及一种成长……有时这可能会给人们留下一定印象。有些现代的肖像，人们可能会继续看上很长一段时间，但可能得到100年后才会得到他们的共鸣。

这些想法带领凡·高开启了一种新的肖像画哲学，他在另一封给妹妹的信中对此进行了大概的描述：

> 最令我激动的——程度超过我职业生涯里其他所有内容多得多的——就是肖像画，现代的肖像……我希望画出那种肖像，能让生活在一个世纪后的人们觉得如幽灵般生动。我的意思并不是要试图靠摄影般的相似来达到这一点，而是要依靠我们蕴含激情的表情。

还有一个事实更突出了加谢画像的独一无二，也就是，它既是第一幅，也是最后一幅能体现这种全新创作理念的肖像画；因为完成它不久之后，凡·高便举枪自尽了。温·克拉马斯基和其他的家庭成员都认为，如果有人真心对这幅画感兴趣，就肯定已经了解了它相关的所有背景，并已经被其打动，因此他们会不远万里来此亲见。

合同中的另一条款牵涉到要支付的佣金。在这件事上，《加谢医生的肖像》又一次非比寻常。几年之前，佳士得遵循了苏富比首创的规矩，对非常顶级的画作免除对卖家收取的佣金，只为拿到这笔生意。《加谢医生

的肖像》很明显当属这一级别,但斯蒂芬·拉希和温·克拉马斯基的亲密友谊在这里又发挥了作用。尽管佳士得不准备收取克拉马斯基一家的佣金,但温坚持认为佳士得应该拿3%的费用。这个举动可能没有看起来那么无私,因为这令拍卖行对拒绝下一个合同条款难以启齿。艺术市场可能是从1987年10月的股市崩盘中幸存了下来,但那件事还是留在了所有人的记忆中,而国际证券市场也得到了比以往更加严格的监督。因此,克拉马斯基一家制定了一套复杂的规则,言明在世界三大股市即纽约、东京和伦敦股市,只要其中两个的综合指数在几天内下跌超过25%,他们就将收回画作,取消拍卖。

当合同的主要元素都已经敲定后,大都会艺术博物馆得到通知,他们将失去这幅画了("他们很失望,"温说,"但他们理解。"),拍卖的消息也被公之于众。但在这个阶段,克拉马斯基一家和佳士得还有一个顾虑:虽然他们都觉得《加谢医生的肖像》比《鸢尾花》分量更重,但他们也意识到,《加谢医生的肖像》可能更吸引艺术史学家或者美术馆馆长;而可能付得起它创纪录价格的那类人,也许更喜欢漂亮的花花草草,而不是一张阴郁的肖像画。所以佳士得认为,哪怕给一个稍微低调点儿的预估价然后被超出,也比野心勃勃的估价最后达不到好。由于这些原因,对这幅画作的预估价就定为4000万—5000万美元,这比《鸢尾花》最后卖出的价格低,但仍然是对一件艺术作品的史上最高估价了。现在他们只能坐好,静静等待,希望席卷了整个80年代的经济利好的东风,能再继续刮上几个月。

* * *

这确实是一段令人焦虑的时间。首先是因为苏富比宣布了下一场拍卖,对象是他们自己估值4000万至5000万美元的画作:皮埃尔-奥古斯特·雷诺阿的作品《煎饼磨坊的舞会》。这是一件在商业和艺术上与《加谢医生的肖像》都极为势均力敌的作品。看起来,该作品确实是相当有力的挑战。这幅由约翰·海·惠特尼(John Hay Whitney)夫妇持有的画作跟《鸢尾花》来自同一批收藏,《鸢尾花》正是由琼·惠特尼·佩森(Joan Whitney Payson)女士所出售的。此外,《煎饼磨坊的舞会》跟《加谢医生

的肖像》估价相同,这并不是两幅画之间唯一的相似点。为加谢画过肖像画的曾有凡·高、塞尚、诺伯特·戈奈特(Norbert Goeneutte)和查尔斯·莱昂德尔(Charles Léandre)(见附图3—6);相对应的是,画过"磨坊"这一主题的画家也有雷诺阿、毕加索、亨利·里维埃(Henri Rivière)、亚历山大·斯坦伦(Alexandre Steinlen)和阿道夫·热拉尔代(Adolphe Gérardet)。每幅画都存在两个版本,其中不作出售的那份由巴黎的奥塞博物馆(Musée d'Orsay)收藏。再进一步说,《加谢医生的肖像》曾经为安布鲁瓦兹·沃拉尔和保罗·卡西雷尔(Paul Cassirer)所有,这两位都是印象派早期的伟大经纪人;而《煎饼磨坊的舞会》曾经的所有人包括印象派早期最伟大的赞助者之一维克托·肖凯(Victor Chocquet),以及19世纪到20世纪初巴黎的另一位伟大经纪人,"小贝尔南"①(Bernheim-Jeune)。这两幅画之间的对决简直是从一开始就被分阶段安排好的。

对苏富比公平起见,我们必须承认,《煎饼磨坊的舞会》可能是私人持有的雷诺阿作品中最精美的一幅;像凡·高一样,雷诺阿也是日本人最喜欢的画家之一,而日本买家应该会是5月这两场拍卖中的有力竞争者。《煎饼磨坊的舞会》不可否认的吸引力会将《加谢医生的肖像》的一些潜在出价者夺走吗?后来,温·克拉马斯基告诉我,其实他一点儿也没有因为雷诺阿担忧过。"比起佳士得拍卖中的马奈或者另外一幅凡·高的作品——他的自画像,这幅画并没有让我那么担心。我有点儿吃不准,同一场拍卖中有三幅重量级作品,这到底是好还是不好。"

克拉马斯基说的是爱德华·马奈(Édouard Manet)的《长椅(凡尔赛花园)》(*Le Banc [Le Jardin de Versailles]*),这幅画由约翰·巴里·瑞安夫人(Mrs. John Barry Ryan)交给佳士得拍卖,估价为2000万—2500万美元;以及凡·高于1888年创作的《自画像》,它是罗伯特·莱曼(Robert Lehman)的继承人交拍的五幅画作中的一幅。莱曼先生曾是银行家以及大都会艺术博物馆的董事长。马奈的这幅画作非常出色。1881年夏天,马奈幽居在凡尔赛一座别墅的花园里,此时的他已经备受脊髓痨的折磨,后来更因此病死。这是他在此间画出的最为精美的一幅。很久以来,这幅画都

① 指贝尔南兄弟所开的画廊。

被视为印象派画作的杰作之一；约翰·雷华德（John Rewald）的权威著作《印象派历史》（History of Impressionism）中还附有这幅画的彩图。凡·高的《自画像》估价是2000万—3000万美元，它也曾属于巴黎的小贝尔南画廊，并于1904年在柏林的保罗·加西尔画廊展出。但尽管存在着各种竞争，温也没有要求伯奇撤掉任何其他一幅作品。

此后的数周中还有其他折磨神经的时刻。之前已经说过东京股市的暴跌和台北股市的崩盘。3月间，一个离家门比较近的消息传出，《鸢尾花》以一个不为人知的价格出售给了盖蒂博物馆（Getty Museum）。曾在1987年以创纪录的价格"买下"这幅画的艾伦·邦德（Alan Bond）据说现在已经欠下了50亿美元的债务。最让人担心的事实是，盖蒂博物馆买入的价格是秘密。邦德为人轻率，这种人会时刻急于证明他做的是一笔好生意；同样，苏富比也希望大家认为《鸢尾花》是一笔值得的投资。如果盖蒂博物馆付出的价格确实高于邦德买入的价格，那这个数字肯定会被公布。因此，这个"秘密"看起来兆头就不好，也就几乎不能给投资艺术打什么正面广告了。

4月的伦敦经历了一大批糟糕的拍卖，很多人觉得市场终于要崩溃了。但就在那时，温也没有担心过，"我不认为伦敦的'表现'会差，我觉得是那些画作不够好"。他那时更担心的是东京股市的持续低迷。但给他打来电话索要拍卖会门票的人数又给了他鼓励。其实他也帮不上他们什么忙，但这些电话显示出大家对拍卖的兴趣正在增长，而且也表明，就像他们一直以来的样子，纽约人已经察觉到这是一场不能错过的好戏。于是，在比事实上可能的情况更为乐观的气氛中，时间从4月来到了5月。

<center>* * *</center>

在重头拍卖的序幕阶段，一个顶级拍卖行里的人物重要性次序已经发生了重大的变化。就好像一支军队最后面临开战之时，策略性的问题已经退居二线，取而代之的焦点则是最迫在眉睫的小型战斗。于是，为将《加谢医生的肖像》推向市场而在幕后发挥了巨大作用的斯蒂芬·拉希，现在反而比较少介入其中，而是将位置让给了两个很不一样的人。

每逢纽约佳士得的重要拍卖，之前的大约两个星期中，芭芭拉·斯

特朗金（Barbara Strongin）都毫无疑问地成为艺术市场上唯一一个最有权势的人物。斯特朗金负责安排座次。她领导着一个多达10人的部门，而他们的目标很简单：如果他们的工作到位，那么在拍卖之夜，任何一个侧厅中都不会有人出价。这些房间通过闭路电视跟拍卖大厅连接在一起，但这不是重点，重点是所有的大玩家都被安排在主大厅里。她有佳士得的电脑作为协助，可以了解到最近几年在类似的拍卖中谁花了多少钱。但总有意外——新竞价者——所以她也必须依赖自己的直觉。有很多主要买家是她见过的，还有无数其他买家与她通过传真和电话保持着联系。斯特朗金说作为大概的指导，30万美元是个分界线。如果过去两三年中你没有在佳士得花过这么多钱，那你就拿不到这场拍卖的座位。她还有一张自己最喜欢的顾客名单，上面有50到70人，他们每个人最近仅在佳士得就花掉了至少200万美元。此前，这张单子的存在和范围还从未被承认过。

但这只是斯特朗金要考虑的问题之一。还有一件令人头疼的事情是要把经纪人和"个人客户"的座位分开安排。在拍卖行的逻辑中，"个人客户"是被当作普通人对待的，因为他们是喜欢亲自参与拍卖、为自己竞价的私人收藏家。他们的存在弥足珍贵，他们是市场仍然健康发展的活证据。他们中有些人会在大型拍卖前走访若干经纪人，看看谁能帮他们拿到最好的座位，这个巧妙的办法可以帮他们筛出，谁在这个市场上最有影响力。然而，他们中的很多人却根本不想坐在经纪人附近。有些老牌经纪人喜欢坐在第一排，这样他们的秘密出价技巧更容易被拍卖师看到。而对其他业内人士来说，第5排和第6排更受欢迎，在那里，他们能看见也能被看见。如果有些经纪人要一起出价，他们会希望坐在一起。这些斯特朗金也得知道。有个经纪人喜欢坐在大厅里，但也会离开座位去侧厅坐，因为在那里出价时，业内人士不会看到他。

拍卖的五天前，芭芭拉·斯特朗金的座位表上已经排满了，但大厅的等位名单上还有100个名字，其中包括备受尊敬的伦敦经纪人阿格纽（Agnew）——令人不解的是他们为什么这么晚才申请门票。说起来，也许他们根本没打算来，不过是因为后来受到了客人的委托。现在有鲜花、香槟和巧克力陆续送到，这多半来自上一场拍卖时拿到座位却没出现的经纪人，他们现在想要努力弥补一下。这些都没用。斯特朗金曾听过"最天花

乱坠"的谎言，根本不会相信其中任何一个。她的权力是绝对的，这对佳士得的员工和外部人员都一样。当然她得听克里斯托弗·伯奇和迈克尔·芬德利的；这两个人之外，她最有可能会听取的意见来自苏珊·罗尔夫（Susan Rolfe），这位是"特殊顾客"部门的负责人。（"特殊顾客"这个普通的词所代表的实际上比它本身刺激得多："非常、非常富有的收藏家"。）

罗尔夫和她的团队所在的小房间没有窗户，墙上只有大型非洲动物的图片。但这里闻起来一点儿也不像在丛林里，反而是香奈儿香水跟迪奥香水争抢着风头，但转眼又被圣罗兰压得一点儿不剩。罗尔夫不同寻常的地方在于，她每天要戴的眼镜框颜色都不一样，而指甲的长度堪与她家里名种狗的指甲相比。她的部门里有三个人。另外两个人一个叫海迪·特拉克（Heidi Trucker），她留着男孩儿气的金色短发，很有语言天赋；另一个是金·索洛（Kim Solow），每当拍卖越来越近，她的领子就会越来越低，迷你裙下缘越来越高（假如拍卖要延迟个一两天，她可能就什么都不穿了）。这几位女士必须能够叫得出佳士得的所有200位"特殊顾客"的名字。她们得宠着他们，为他们跑前跑后，全年不断地送各种礼物。她们是艺术世界里的头等舱乘务员。

今天，苏珊的眼镜框是耀眼的绿色。韦伯（Weber）的音乐在背景中静静流淌着。"人们喜欢花钱，"她说，"我们的任务是让他们觉得花钱有意思。但这并不像听起来那么容易。比如，我们得早上5点起床，好帮一位客人在摩纳哥的拍卖中出价。这个周六我也得来带某人看一幅19世纪的画作。他忙着全球到处飞，这是他唯一能腾出来的时间。"

苏珊现阶段的主要问题是，她有四个顾客对同一幅画感兴趣，如果其中两个或者更多的顾客要求她帮忙出价，她都不知道该怎么办。当然她会向第一个表示出兴趣的顾客提议，但这可能会惹到其他人，而另外的人可能——好吧，更特殊。她、海迪和金已经把《加谢医生的肖像》的幻灯片和文字资料给所有可能感兴趣的顾客都寄了出去，"附一个'爱的标签'。"

那是多少人呢？

"大概20个。"

然后呢？

目前，没人感兴趣。

* * *

"有很多人感兴趣，对——画。"这是你在拍卖场景中经常能听到的一句话。但这到底是什么意思呢？克里斯托弗·伯奇答应每天下班时见我一面，来回顾进展状况以及探讨各种突发的事件。在离拍卖只剩几天时，我问了他这个问题。"人们会要求看画作状况报告，或者问付费条款如何。常见的是要求'30、60、90'——意思是，价格的三分之一在30天内交付，另外三分之一在60天内，剩下的在90天内付清。允许这些条款可能非常重要，并使我们的辛苦有所回报，这种回报有时是隐性的。比如，有可能投标价格较低的人因为可以赊账，结果促使最终的买家提高了出价，而后者可能根本不需要赊账。"我问他，这个世界上有多少人有实力也有兴趣拿下《加谢医生的肖像》。伯奇犹豫了一下，"日本有5—10个人，瑞士2—3个。伦敦有3个，但都不是英国人。美国这里有5个。德国有1个。法国还没有，但维尔登施泰因（Wildenstein）手里的牌捂得还很严"。

今天早上有一次早餐聚会。出席的客人有二十世纪福克斯公司的总裁杰拉尔德·皮尔策（Gerald Piltzer），世界上最伟大的早期大师素描作品收藏家之一伊恩·伍德纳（Ian Woodner），以及电视名流芭芭拉·沃尔特斯（Barbara Walters）。有些人在早餐时就已经出价。

今天很有意义，伯奇说，因为他完成了一项很重要的任务，虽然其重要性很不明显。他自己的表述是，他"搞定了杜米埃"：这表示，他觉得已经为开场的拍品锁定了一名买家。这一点的重要性毋庸置疑，特别是心理上，因为这意味着这场拍卖会会旗开得胜。不过，这里没有体现出拍卖行传统的一个奇怪特征：拍品的销售次序完全是按艺术家的出生日期来安排。所以许多印象派和现代作品拍卖活动都是从奥诺雷·杜米埃开始的，而近年来这位画家明显不怎么受欢迎了。为了遵循这个传统，拍卖行们把自己搞得处境艰难；然而这一次，看来杜米埃已经安全了。伯奇还曾经担心马奈的作品，但现在报告说大家对马奈的兴趣又"抬头了"；而之前预估价的最低点曾从2000万美元降到1300万美元，现在也慢慢回升，接近了1500万美元。另外有人对莫迪里阿尼（Modigliani）的肖像画《戴帽子的珍

妮·赫布特尼》(Jeanne Hébuterne con grande capello)表示了兴趣,莫奈的《睡莲》(Nymphéas)也有人打听过(预估价600万到800万美元)。另一方面,一位日本经纪人取消了他之前要求的6个座位。

现在伯奇承认了,去年一场分量相当的拍卖会到这个阶段时,他记在手册里的出价已经介于50—100个。

我问了一个很直白的问题:这次手册里已经有多少个出价了?

伯奇习惯于把他的眼镜推回鼻梁上方。在回答之前,他这样推了一下,"一个,就一个"。他一边看着我,一边呷了一口威士忌。他虽然表面平静,但实际上是在说,"这不对劲儿,非常不对劲儿"。

<center>* * *</center>

周末的佳士得拍卖行看起来非常忙碌,但其实只有这座楼的正面如是。楼上、幕后、办公室都空无一人,但楼下的公共区域有上千人熙攘往来。伦敦的部分员工现在已经到达。接近两米的大高个儿詹姆斯·朗德尔(James Roundell)就是一个。他跟日本的客人保持着非常好的关系,将《向日葵》介绍给安田火灾海上保险(Yasuda Fire and Marine Insurance),且后者于1987年以破了那时世界纪录的3990万美元买下这幅画,朗德尔居功至伟。伦敦佳士得的董事长查尔斯·奥尔索普也来了,这激起了少数几个核心人士的八卦热情。目前,这场拍卖保守的最好的秘密就是,尽管温·克拉马斯基规定了《加谢医生的肖像》不能外运,但还是有请求从瑞士发来,有人告诉他,那儿有个欧洲商人想看看这幅画。克拉马斯基跟我是这么转述的:"我问了伯奇这个商人是不是最近受伤了,所以不方便出行。"伯奇说他受保密条例约束,但克拉马斯基是个精明的人——他获悉希腊船王斯塔夫斯·尼亚尔霍斯(Starvos Niarchos)的绘画收藏极为精美,在瑞士有寓所,而他最近正好眼睛受伤了。所以奥尔索普是来替尼亚尔霍斯出价吗?任何人都没有哪怕一点点线索,但这给公司内部的八卦颇增加了点儿新料。

拍卖前的周日,也就是5月13日,要举行最重要的鸡尾酒招待会,有包括卖家、经纪人、收藏家及其他相关人员在内的大约300位客人受邀参加。一个明显缺席的人就是芭芭拉·斯特朗金,但她缺席不是因为讨厌派

对或者有什么更好的事情要做，而是因为那些想要大厅门票却还没拿到的人会围攻她。她待在了家里。整个周末伯奇都在公司公共区域进进出出，对同行、"个人客户"和媒体笑脸相迎。他能感觉到，大家的注意力正在越来越多地集中到《加谢医生的肖像》上，而从马奈那里转移开。他其实比看起来更担心这一点。

然而到了周一早上，气氛就完全不同了。朗德尔的电话不断，其他所有人也都一样，因为还有扭转局面的时间而顾虑着各种问题。比起其他作品，朗德尔显然更担心《加谢医生的肖像》，虽然他还要替欧洲的客人为其他作品中的几幅出价。"如果'加谢'不能以伟大的价格成交，那肯定是有什么不对劲儿；但这幅画确实是美术馆级的作品。它出色到几乎没有私人收藏家配得上，又可能会令某些人感到不舒服。"随后他又补充道，"马奈的那幅画可能会因为处在同一场拍卖中而吃亏。如果它能是明天拍品的主角，大家都会为它倾倒。"

迈克尔·芬德利走了进来。今天是他的生日，大家为他订做了一个钻石形的蛋糕，上面涂了红、黄、白三色的糖霜，并勾以黑线，这是模仿了拍卖中的蒙德里安（Mondrian）的作品。他拿了好几罐咖啡，好把蛋糕冲下肚去，还拿了一幅玛丽莲·梦露观赏德加雕塑作品的照片，而这个作品也会出现在较晚的一场拍卖里。他几乎耻于说出拿这幅照片的用意，但我们都很明白：这能说服谁买下这个雕塑吗？紧张中他还讲了个金发女郎给盲人指路的笑话。①至少芬德利的拍卖目录问题已经解决了。策划目录相当需要技巧。尽管画作是按照年份次序销售的，但拍卖的目的是时不时地造成高潮。还有其他一些经验之谈：永远不要把两幅雷诺阿的作品放在一起（不太懂行的买家马上迷糊）；小心米罗（Miro）画上那可能相当棘手的色彩；出于某种原因，藤田嗣治（Tsuguharu Foujita）和比费（Buffet）在晚间场的拍卖战绩一般不佳。

楼下，芭芭拉·斯特朗金正在汇报候位名单的情况，这个单子还远不到最后敲定的程度，实际上又增容了，而要求座位的传真还在不断地传

① 西方有嘲笑金发女郎智商的传统，这种笑话的笑点是金发女郎和盲人谁认路的本领更差。这句话的意思是因为紧张，芬德利讲了不妥当的笑话。

进来。阿格纽还在名单上；她觉得他们应该可以进入主大厅了，但她还要等合适的位子空出来；她可不能把他们放在"个人客户"中间。苏珊·罗尔夫今天戴着亮蓝色的眼镜框，说昨天晚上的派对上，有两个人一季花了"1000万到1500万，甚至2000万美元"，还有另外几个花了500万。她还补充说，她觉得马蒂斯（Matisse）会排到另外两张佳作的后面；而我对此的理解是，她觉得因为这些"花了500万的人们"，野兽派的画作可能要吃亏，因为这些客人虽然对他的画感兴趣，但也会被之前的作品吸引，却无法同时负担两幅。

下午，芭芭拉·斯特朗金召开了投标部门的会议。这个部门的首要任务是针对那些不能或者不想亲身参加拍卖的人士，承接他们的出价。但今天下午的会议另有主题。参加会议的有12位"投标观察员"，他们每人都要负责监控大厅的一个区域。他们的任务是站在大厅的边缘，确保克里斯托弗·伯奇不漏掉任何一次出价。他们也得密切注意那些出价较低的人。在一场这种级别的拍卖中，任何一个出价的人都得被记录在案；如果观察员不认识某个人，他们就得写下相应的椅子编号，以便之后查看他或者她的身份。斯特朗金说，对侧厅里的投标者得特别注意这一点。他们很可能成为新的中标者，为了将来着想，可以提供特殊待遇加以培养。

斯蒂芬·拉希很放松。他不是很忙，而这恰是关键所在，也是佳士得风格的一部分。如果任何一个顾客在最后一分钟产生疑虑或者发慌，那么还有一个高层可以随时献出耳朵倾听。他悠然的姿态令员工们也看起来像是比实际上更从容不迫。用他的话来说，就是"有空很重要"。

公司的律师帕特里夏·汉布雷克特（Patricia Hambrecht）也终于放松了下来。这次好像已经没有待解决的重大法律问题了。不像去年，一个大经纪人对某个好莱坞明星出售的几张画作的所有权提出质疑，因此颇引出了一番口舌之争，到了最后一刻还不得不来往于法院。"总有这样出现在最后关头的状况。经常是因为夫妻俩要离婚。其中一方在拍品目录中发现一幅画，他或她就觉得自己应该有这幅画的部分所有权。然后他们就会剑拔弩张地赶过来。"但我能感觉到，还在折磨汉布雷克特以及其他高层人员神经的唯一的事，是那些担保过的拍品。（佳士得为罗伯特·莱曼的继承人拿出的五幅画做了底价担保，也就是说，不管这些画最后是否售出，

佳士得都要支付担保过的金额。）汉布雷克特和其他几位还能自我安慰，因为他们得知，虽然佳士得为那些画保价了5000万美元，但苏富比为同级别拍品担保的数字是1.35亿美元。

这天工作结束之后，我一如既往地去拜访伯奇。今晚我们会浏览一遍拍品目录，克里斯托弗会预测什么能卖出，什么卖不掉。他说毕沙罗将会惨败。"过去六年里，这幅画被买进卖出六次。迈克尔（芬德利）确信我们可以卖掉那幅夏加尔（Chagall）的代表作。亨利·克拉维斯①（Henry Kravis）的人今天也来了，但还不清楚他有没有看上什么。维尔登施泰因今天也带着他们的愿望清单来了，上面列了最棒的四幅作品，所以法国客人可能真的能挽救我们。他们也喜欢卡萨特（Cassatt）的那幅画，但谈到毕沙罗的那幅《乡村雪景》（*Effet de neige à l'hermitage*），他们的态度就很法国了：'你们不可能把雪景卖给法国人。'"伯奇总结道："我们会在雷诺阿的作品上遭到失败，而且全部81件拍品里面，可能会有33到35件最后流拍。"

局面继续在奇妙地演变着。谁又知道此刻在上东区的酒店吧台边，有哪个经纪人正在密谋什么大生意呢？我跟伯奇共乘一辆出租车去上城。在车里他坦陈，最近几个晚上他都没有睡好。

<center>* * *</center>

拍卖日开始于早上7点30分，至少对芭芭拉·斯特朗金和她的团队如是。她在来办公室的路上买了三杯咖啡，却一杯也没打开，她的直线电话响个不停。现在她刚结束通话，打开一杯咖啡，就马上又拿起电话。她正在联络瑞士、英国伦敦、中国台北和日本大阪的客户。如果经纪人现在还待在家里，就明显赶不上参加今晚的拍卖了，这样她就可以把位子派给别人。这个技巧相当高效，到早上9点45分时，她的等候名单上就只剩下35个人了。令人吃惊的是阿格纽还在名单上，位列第一，但这只是因为芭芭拉在等好位子给他们。

电视台的工作人员开始入场，他们的器材在拍卖厅的地板上摆得到

① 亨利·克拉维斯，出生于1944年，美国商人、投资人和慈善家。

处都是,浑似一场车祸后遗留的残迹。媒体部的负责人罗伯塔·马内克(Roberta Maneker)正在通过电话拜托一位记者今晚不要来了。如果有人等到当天才申请要来,显然是很不专业的,谁需要这样的报道呢?许多来到办公室的女员工都已经穿上了她们的礼裙。

上午10点30分,主拍卖大厅开始了一场版画拍卖会。看起来好像正常的生活还在继续。实际上,这是一种令人心悸的平衡手法。这一场的拍卖师布赖恩·科尔(Brian Cole)必须表现轻松,又得保证拍卖会最晚于下午4点结束,这样他们才来得及打扫整理环境,以便晚上的重头戏能及时开场。即便有这一系列的活动,今天早上还是不可避免地因为一个消息蒙上了一层阴影。消息的主角是总部在日内瓦的拍卖行哈布斯堡-费尔德曼于昨晚在城那头举行的印象派和现代派绘画拍卖活动。哈布斯堡的格察大公(Archduke Geza von Habsburg)曾在佳士得的日内瓦公司工作,离开那里后他创立了自己的公司。过去他在这个行业里相当成功,即便竞争非常激烈。但昨天晚上……昨晚,哈布斯堡-费尔德曼足有85%的画作流拍;而当他在拍卖台上开玩笑说,出价"的确是"被允许的时,他立刻成了一个传奇。但今天早上,在一个对手拍卖行里,这不像个好笑话。

今天,苏珊·罗尔夫戴了红色的眼镜:红红火火好运气。尽管压力巨大,她也没有丢失风度。像平常一样,她还在通话中。她的一个"特殊顾客"还想要更好的位置,但之前他的位子已经调过了,所以她正在想办法让他安心。"等你飞机降落之后,5点左右再打给我好吗?现在,我觉得你应该去喝点东西,放松一下,数数钱什么的。"今天她办公室里的下装肯定比较短,脾气也相应地暴躁些。"竹岛(Takeshima)已经有六张票了,他还想再要两张。上帝啊!"但他告诉她,他肯定会在"大概第1件到第19件拍品之间"出价。她给芭芭拉·斯特朗金的办公室打电话,但被告知对方很忙。"我也是!"

楼上,克里斯托弗·伯奇的办公室和周围都充斥着绝望的寂静气氛。另一个伦敦来的员工约翰·拉姆利(John Lumley)正跟法国方面通话,用流利的法语谈论着雷诺阿;所以伯奇也许是对的,法国人真的会成为今晚的救星。一个来自瑞典的百万富翁汉斯·图林(Hans Thulin)可能正在筹划着什么,因为他刚发来了一份传真。这件事斯堪的纳维亚银行(Banque

de Scandinavie）也有份。迈克尔·芬德利急匆匆闯进了伯奇的办公室，后面紧跟着帕蒂·汉布雷克特。他们的表情都很严肃，我听见他们低声议论着哈布斯堡–费尔德曼。克里斯托弗的私人助理谢伦·戈登赫什（Sheryn Goldenhersh）看着我说：“今天可不许笑。"然而关于图林的会议结束后，伯奇看起来很轻松。他说，坊间有些关于罗特列克（Lautrec）作品的"风声"，但因为其所有者不愿意降低保留价——350万美元——所以情况仍然很悬。他们有一个电话座席，专门处理最后关头的紧急呼叫，打进来的人主要是请求延长付款期限。又一个电话打进来了，伯奇听了一会儿之后说：“好，我今晚会在魔力拍品上场时找你的。"他微笑着挂断了电话。他说今天早上见过了克拉马斯基一家，他们已经"定下了那个神奇的数字"，也就是保留价。后来我从温·克拉马斯基本人那里得知的是3500万美元，几乎跟《鸢尾花》的保留价一样。这证明了佳士得和克拉马斯基一家都不贪心，但也表明，市场对这幅画的兴趣似乎也不那么强烈。"外面有传言，"伯奇向公园大道方向挥手，"说有几个美国人会全力以赴——克拉维斯、安嫩伯格[①]（Walter Annenberg）什么的。但这是说在佳士得还是在苏富比呢？"

因为这个我才想到，拉姆利那会儿说的是不是苏富比要拍的雷诺阿画作呢？他们现在都是在暗暗担心这件事吗？伯奇把眼镜推回鼻梁上。"嗯，大家对《加谢医生的肖像》的兴趣确实正变得明确，但我们不能忽视昨晚在哈布斯堡–费尔德曼发生的状况。那场拍卖是彻头彻尾的灾难，你不能完全无视这个事实。"他说他现在觉得马奈的作品将会拍出，但会相当挣扎；还有萨尔瓦多·达利（Salvador Dalí）的那幅《蓝色肉体僭越》（*Assumpta corpuscularia lapislazulina*），尽管名字相当华丽，但会流拍。"人们看到它的时候都很惊喜，那幅画真的很好看，但他们觉得它的价格应该比400万到600万美元的预估价低一些。也有很多人对凡·高的《自画像》显示出了兴趣，特别是都市画廊（Gallery Urban）和维尔登施泰因。伦敦勒菲弗画廊（Lefèvre Gallery）的马丁·萨默斯会从他伦敦的家里用电

[①] 安嫩伯格（1908—2002），美国商人、投资人、慈善家和外交家。曾是媒体大亨，也曾在尼克松担任总统期间被任命为美国驻英国大使。

话参加拍卖。"还有一个欧洲商人会在他的船上用两部电话参与。这就解释了奥尔索普出现的原因。这位商人会像平常一样,由佳士得苏黎世办公室的玛丽亚·赖因斯哈根（Maria Reinshagen）为他出价,她会使用一部电话;但由于他在船上,通信可能成问题,所以他安排了两部电话,奥尔索普会用另一部替补。还有人——伯奇不肯说是谁——会坐在主大厅里,但由坐在侧厅里的代理人出价;"现在的情况很可能制造一个完全的意外"。至此,伯奇的预测是,《加谢医生的肖像》会拍出,会非常接近纪录价格,但无法突破它。

帕蒂·汉布雷克特回来了,这次是来讨论莱曼家的五幅画,也就是佳士得首次进行底价担保的那几张。她今晚要特别为此负责。佳士得为这五幅画保证的金额乃是一个天文数字;而作为回报,可以由佳士得来划定画的保留价。然而,因为苏富比是唯一一个曾这样操作的其他公司,而至今所有担保过的拍卖也都很成功,所以这类案例里,没有关于上市公司的相应信托责任的先例。佳士得的董事们首先要对他们的股权持有人负责,但在一个变弱的市场中——如果我们的市场确实已经弱化——这个责任是怎么被解除的呢?我们应该不计代价地卖掉这些画,还是留着以后,等到它们可能——只是可能——涨价的时候再卖?在这样一个偶发事件中,佳士得的股价会发生什么样的变化呢?公司应该是制订了一套方案,但克里斯托弗承认,他不太喜欢担保,希望他们不会被迫使用担保条例。

很多人都会问付款期限,他们几乎所有人都是欧洲的经纪人。他们每一例都需要出具书面文件,只有一个人除外。这个例外就是在船上的那个欧洲商人。伯奇说,这个人,言出必行。"但日本人是未知数,因为他们很少问期限问题。"

乔治·沃克（George Walker）负责信用管理。就像拍卖行业里的很多工作一样,做派讲究十分重要。"我面临的问题是人们确实会在拍卖时过度出价。他们可能会跟我商量要——打个比方,20万美元的信用额吧,但之后,就着一时的热度,出价40万。我们怎么办呢?能不理会他们在拍卖厅里的出价吗?就算拍卖师能记着每个人的信用额度——他当然不能——这么做伤害也是很大的。所以人们付款的时间通常比他们计划的要长——我们不得不做出让步。然后也有时,代理人出价之后,委托人却打退堂鼓

了。这很可能发生。这种情况出现时,我们就会去问出价稍低的那个人,看看他们是不是还想要他们没拍到的东西。当然,我们会提供特别的付款期限,来帮他们解决问题。我们大概会拒绝5%的信贷要求,而几乎半数情况下都会降低数额,不管要求1万美元或是1000万美元的情况都适用。为这场拍卖,我们收到了很多对特殊期限的要求。30天内我们是不收取利息的,但之后是每个月1.5%。这个利息虽然高,但还是比客人向银行贷款再来支付我们便宜,也是我们更乐见的。"

"总的来说,到了这个级别,查信用状况也不难。很多客人都在他们的银行有自己专门的业务代表。我们会拿到他的名字和银行的名字,但是为了保险,我们会自己想办法查到电话号码。我们会自报家门,然后问某某人是不是能承担,比如说,20万到30万美元。我们会听到肯定答复,或者'这个数字我说不好',或者'抱歉,某某人我不是很熟'。如果得到了负面评价,我们通常也会提醒苏富比,而他们也会这样对待我们,原因不言自明。真正的问题是,这些都得到最后关头才能完成——这个行业天生如此——所以偶尔会有顾客已经为拍卖登记完了,我们才查到不好的银行记录。所以,现在我们坚持要每位顾客使用的编号牌就发挥作用了,因为我们可以告诉克里斯托弗不要去理会某些数字,那他就会直接无视他们的出价。我会待在所有主要拍卖活动的登记台,而我的任务之一,就是委婉地拒绝把出价的编号牌给那极少数不受欢迎的人。实际上,这种情况在像这场这么大型的拍卖会上发生的概率比在小型拍卖会上低,但我得告诉你,银行信用不好的情况不管在业内人员或是个人客户身上都很普遍,至少在纽约是这样的。拍卖会结束之后,我会跟克里斯托弗聊商品交付的情况。我们付款最讲信用的顾客是维尔登施泰因和尼亚尔霍斯。一般情况下,款项应该3天付讫,10天后我会发出第一封催款信——尽管有些特殊顾客从没收到过催款信。17天后我们会给客人打电话。我们仍然会非常礼貌,但是会说我们希望知道什么时候可以收到货款。延时旷日持久的情况经常是双方对真实性和投标问题产生了分歧,但因为我们拍卖的所有过程都会被录像,所以这类问题也不成问题。通过两次电话之后,你大概就可以知道这个人是不是在撒谎。比如说,这场拍卖会的所有预出价都要在今天下午4点前被记入克里斯托弗的手册。只有非常特殊的客人之后还可以

被记入。还有，任何一场拍卖会中，如果有人晚出价且数目巨大——比如10万美元——我们就会拒绝，因为已经来不及调查信用了。说到今天晚上，我觉得应该会比人们说的要好一些。我们有2到3个新顾客，信用我已经调查过了——是'中至七百万'（意即300万到700万美元）。"

媒体部的午餐时间出现了两家法国电视台的工作人员，但地方只够安排其中一家。"帮我联络巴黎办公室，"罗伯塔·马内克喊道，"他们可以决定我们让谁进。"巴黎此时已经是下午6点，办公室里还会有人吗？"他们最好有。"

有一个来自"亚尼·佐奥尔"（Yani Zoar）的媒体报道请求。

"这是个人还是个国家？"有人问。

"谁在乎？"罗伯塔咆哮起来，"把他们赶走。"

今天可能没有时间开玩笑了，也没有时间吃午饭了。下午2点45分，版画拍卖进行到第295件拍品，这件预估15万到20万美元的拍品最后拍出了56万美元。电脑显示，目前这场拍卖会已经拍出85.4%。比哈布斯堡-费尔德曼那场要好。好太多。

下午3点10分，芭芭拉·斯特朗金的等位名单已经神奇地缩水到6个人，但她已经停止再接任何电话，并且告诉她的助理，如果还有人确实要参与投标，他们可以通过电话参投。克里斯托弗和迈克尔正在对画作做最后一轮检视，同时讨论最终的保留价；此后画作将被从墙上取下。苏珊十分消沉。她的美国客人中有一两个退出了，她还在等一个加利福尼亚客人的消息，对方感兴趣的画有5幅；客人也在担忧着股票市场的状况。她盯着墙上的非洲野生动物。"那才是我现在想待的地方。"她说。另一边，海迪还在忙得团团转。她最重要的客人中有一位，开始完全没看上她寄去的幻灯片，并拒绝了她提供的入场券，现在却又冒了出来。他觉得原作比幻灯片好得多，现在确实又想要入场券了。他想要匿名购买，所以她正努力把他安排进一个小的观察室，他可以在那里通过闭路电视观看拍卖。

下午3点45分，版画和素描拍卖显示87%的货品已售。拍卖会已经进行到总共472件中的第452件拍品，布赖恩·科尔可谓雷厉风行。又过了会儿，第463号拍品，估价1.4万到1.8万美元，最后以4.8万美元成交。拍卖会在4点准时结束，完全符合计划，总共拍出了87.12%的画作。这场安静

的胜利属于布赖恩·科尔；当搬运工人进入大厅开始重新整理椅子时，大家都有了士气一振的感觉。

出价手册现在已经合上，画作从墙上拿了下来，前台也归于安静。既然版画和素描的拍卖会已经结束，主厅里就安排了一场短小的正装彩排。克里斯托弗站在讲台上测试音效、旋转台和货币转换器。《加谢医生的肖像》被放到旋转台上，它旋转时我正好走过大厅的后面。克里斯托弗正在说话，"5000万，"他说，"5100万……"这只是碰巧吗？他说这几个词只是为了试试音量，还是他知道些什么但没有对我透露？货币兑换器终于开始工作了；上面显示着26315790英镑、64455265瑞士法郎、76634212德国马克、67.5亿日元、5100万美元。

5点钟。苏珊换装完毕。她穿着黑白颜色的裙装，但心情一片漆黑。她几乎所有的客户都打了退堂鼓，那么可能是很久以来第一次，她在这么大型的拍卖会上完全不用出价了。她仅存的希望是一会儿要来看东西的那位客人。克里斯托弗·伯奇办公室里举行的媒体会议要提前决定讲话内容，无论结局好坏都要准备。不管发生了什么，之后都会有媒体发布会；但罗伯塔强调，对大部分报道头条的电视台人员来说，只有在《加谢医生的肖像》拍卖打破世界纪录时，这场拍卖才会被当成重头消息来发布。如果真的破纪录了，媒体方面肯定没有问题；所以讨论的主要内容还是，如果《加谢医生的肖像》失败了，还有如果莱曼的藏画卖得不好，他们要怎么说。

6点钟，诡异的寂静笼罩了整栋大楼。前台已经没有人迹。门童吉尔（Gill）的制服几乎跟苏珊的眼镜一样多，而现在他换上了他最喜欢的那套深蓝色的；但前门现在也很安静。大型拍卖会属于社交活动，人们也愿意时髦地延迟进场。在6点半到7点之间，总计会有1700人入场。洗手间人满为患，因为整栋楼里的人都开始换衣服。克里斯托弗已经换好了，现在在他的办公室里跟迈克尔·芬德利一起最后一遍整理拍卖情况，再讨论一下预估价。然后克里斯托弗看向了芭芭拉·斯特朗金的座位图。他昨天也看过这张图，但现在，他在他做过标记的目录，或叫"手册"里写下了谁坐在哪儿。当拍到某一件拍品时，他就知道对那件特殊画作感兴趣的人坐在哪里，这也意味着他比较不容易错过出价。他说，将要出价之时，即便经

验丰富的经纪人也会露出痕迹。"你从拍卖台上就能感觉到。他们要出价时，跟前面几次竞价期间的状态是不太一样的。他们会坐直，在椅子里挪动，然后更专注地望向你。我得小心不与这样的视线对视，否则会吓他们一跳。"他也得算好从什么数字起拍，以便"从开始就确定能"达到手册中的出价。

这句话的意思相当复杂。举例来讲，一件画作的保留价是1500万美元，而克里斯托弗已经收到过一个出价，数字正好跟保留价一样。为了完成他对卖方和出价方双方的责任，他必须得在"手册里"而不是在拍卖大厅里达到1500万美元。这表示他必须从提前偶数多个出价开拍，以便在他需要的时候能够达到1500万美元。这需要一些计算。通常他会从预估价最低数额的大约50%开始，这个例子里是750万美元。达到1000万美元之前，每次出价需要50万美元一跳，但超过1000万美元后，每次出价就得100万美元一跳。这表示，伯奇可以从750万或是850万美元起拍，而不是从800万美元起拍。而所有收到了提前出价——也就是手册中的出价——的拍品都需要做好这种计算。

最后，克里斯托弗用前3到4个拍品演练了一下。有迈克尔在场的情况下，他完成竞价过程时实际上是大声喊出来的。

楼下，谢伦·戈登赫什迎进了两位委托人。她今晚的任务是在一个单间中陪伴这两位客人，就好像特地飞来的斯蒂芬·拉希和乔·弗洛伊德一样，他们要专门陪伴克拉马斯基一行。拉希很镇定，或者说看起来如此，就好像他什么都能摆平一样。"如果一张重要的画作流拍，"他说，"与客人'同在'就非常重要了。"芭芭拉·斯特朗金拿着一摞门票站着正门里面，等着那些她见过面的客人，有一个大个儿保安陪着她。数年前的一个晚上，曾有一个艺术世界的狂热爱好者因为跟她要票遭拒而攻击了她。今晚没有人身攻击，但有数量奇多的骗票借口。最常用的故事是，某某人（一般是佳士得的某个高层人员，估计是看职位名称随便挑的）说了他或她会在门口留一张票。苏富比的一位董事试过这个手法，还有一个小流行歌星也试过。7点整，芭芭拉和其他所有人都离开前门，走后面的楼梯进入拍卖大厅。因为人们永远会迟到，所以克里斯托弗规定，7点的拍卖会实际上要在7点12分开始。听起来虽然蠢，但这样就连迟到大王都有时间

找到座位，也让大家有时间通过电话安慰紧张的客人，告诉他们并没有错过感兴趣的画作。

因为这场拍卖，也因为这本书，我被允许跟克里斯托弗还有芭芭拉一起待在台上。我从后台上来，所以知道这里跟任何其他剧院一样，幕后有一群舞台工作人员正在忙碌——把画作搬到旋转台的后面，并在展示结束后再把它们搬走。他们由一个穿制服、配武器的安保人员指挥行动。今天晚上，理论上有价值至少2.46亿美元的艺术作品将经过他们的双手。

我们看着大厅慢慢坐满。我发现阿格纽等人终于拿到了好位子。日本人相当多。查尔斯·奥尔索普已经在电话线上就位；苏珊·罗尔夫也是，所以可能那个加利福尼亚人确实来了。海迪坐在苏珊旁边。金·索洛穿着一条黑色绉纱紧身裙走下了过道，裙长比任何时候都短。罗伯塔·马内克翻着白眼小声说："这裙子……不合法啊。"当克里斯托弗向台上走去时，我请他预测《加谢医生的肖像》将收获几何。他看起来极为轻松，把眼镜推回鼻梁上说："我觉得我们在测麦克风时你听到的那个数字，虽不中亦不远。"我有点儿迷惑，他是不是有所保留？但现在再问也太晚了，因为他已经拿着木槌登上了讲台，并祝大家"晚上好"。我们终于，在这么久之后终于，开始了。

* * *

杜米埃的作品，预估价为100万到150万美元，卖出了100万美元。第2件拍品，也就是第1件雷诺阿画作，拍出了，但价格低于它120万到160万美元的预估价。4号拍品，也就是第2件雷诺阿作品，也拍出了，但也低于它的预估价。没有什么超出预期，而第一件流拍的作品就是毕沙罗的雪景。它以75万美元被购回，远低于它120万到160万美元的预估价。维尔登施泰因说得对，并不只是因纽特人和法国人不买雪景。第8件拍品是第1件担保过的作品，还是来自雷诺阿，估价600万到800万美元。出价在550万美元时停下了，但画还是拍出了，所以帕蒂·汉布雷克特可以稍微松一口气了。第13件拍品来自马奈。出价从800万美元开始，似乎轻松达到了1500万美元，之后却戛然而止。克里斯托弗是对的，业内人士喜欢这幅画，但认为它的预估价太高。无论如何，画还是卖掉了。

第1章 拍卖《加谢医生的肖像》 33

现在有几个人拿起了电话。拍卖行里的习惯是，负责电话连线的员工会在顾客感兴趣的作品开拍前7到8个拍品进行时给顾客打电话。算起来就是为第21号拍品——《加谢医生的肖像》了。拿起电话的人包括玛丽亚·赖因斯哈根，她是佳士得在苏黎世的员工。

两件雷诺阿作品流拍了，第1件图卢兹-罗特列克（Toulouse-Lautrec）在它的预估价内卖出了1180万美元，成交在打电话的海迪手上。另外几幅作品都以仅仅低于预期的价格拍出。第20件拍品，也就是《加谢医生的肖像》前面这件，是西斯莱的作品，名为《圣马迈早上的太阳》(*Soleil du matin à Saint-Mammès*)。它的预估价是140万到180万美元，最后以150万美元成交。没有哪个能一飞冲天。

那么，第21号拍品，文森特·凡·高的作品《加谢医生的肖像》就来到了我们面前。大厅安静下来，电视灯光骤然大亮。我从自己得天独厚的位置注意到，几位佳士得的员工交握起了双手。克里斯托弗会从什么数字开始出价呢？回溯1987年苏富比对《鸢尾花》的拍卖，当约翰·马里昂以1500万美元开拍时，许多人曾倒吸一口凉气。

"这件我要从2000万美元开始，"克里斯托弗冷静地说，"2000万，2100万……"奇妙的是，经过这些个月高热气氛的酝酿，克里斯托弗的开场白反而不如马里昂的惊人。

现在，出价正在稳定地升高。出于某种原因，我注意到，出价到3500万美元时，克里斯托弗又一次把眼镜推回了鼻梁。那时候我还不知道3500万美元就是保留价，而这个动作是他放松了的表现，因为他知道，不管再发生什么，这场大秀的明星已经售出了。

目前为止，克里斯托弗一直看向他右前方在电话线上的玛丽亚·赖因斯哈根。她是我能看见的唯一出价者。然而到4000万美元时，出价已经开始动摇；有些人退出了。每当寂静的时间变长，大家几乎都能感觉到大厅里失望的情绪。4000万也是4000万，但这个价格还是和很多人期望看到的破纪录价格相差甚远。

这时，在大厅后方靠右侧通道处的一个座位那里，有人举起了胳膊。是小林秀人，这位44岁的经纪人在东京银座区的电通街（Dentsu Street）附近有自己的画廊。他于上周六抵达纽约，并入住了位于64街的雅典娜广场

酒店（Plaza Athenée Hotel），他在那里拿到的房间号是1111。小林觉得这是个好兆头；他说他其实不迷信，但他喜欢"整数"，也就是那些昭示着好运的数字。小林的现身也显示了艺术市场是多么靠碰运气的一个行业。他有个客人对《加谢医生的肖像》非常感兴趣，却从没来佳士得看过这幅画。这位客人是一位日本商人，对肖像画情有独钟，曾在大都会艺术博物馆看到过《加谢医生的肖像》，大为欣赏。他从来没想到过它会被出售。而小林本人在抵达纽约那一天就来佳士得看过这幅画，这周一又看了一次，但他从来没跟佳士得的任何一个高层聊过。他曾经问过佳士得的日本代表日比谷幸子（Sachiko Hibiya），是否有其他日本人对《加谢医生的肖像》感兴趣，但得到保证说没有。也就是这样了。他正常进行了登记。因为他的画廊很有名，所以得到好位子也完全不是问题。（后来我参观了这家画廊，那里的镇馆之宝出自莫奈，是一幅流光溢彩的《睡莲》。）他师承另一位来自银座的出色经纪人藤井一雄，所以佳士得十分清楚小林是谁，却从未发现任何他对《加谢医生的肖像》感兴趣的痕迹。即便是陪小林从东京过来、坐在他旁边的人，看到他举起胳膊时也颇为诧异。因为爱好整数，所以小林看到出价停在4000万美元时颇为开心。事情正往对他有利的方向发展。

现在，玛丽亚·赖因斯哈根举起胳膊的速度更慢了；即便如此，出价还是缓慢爬升到了4900万美元，小林举出了这个价格，追平了《鸢尾花》的出价纪录。并没有耽搁多久，玛丽亚·赖因斯哈根就给出信号，表示她的客人要出价5000万美元。这一举动引来了掌声和口哨声，人们开始站起身、转过头，看大厅后面是谁还在继续出价。在掌声的包围中，这场竞价很快就来到了5500万美元；而大家也突然明白，《鸢尾花》的纪录已经被打破，而且没有迹象显示《加谢医生的肖像》的价格会上升到多高。价格爬升到6000万美元，现场响起了低声吹出的赞赏的口哨声。而到6500万美元时，安静的现场已经充满敬意。

此时并没有人知道，小林的上限是7000万美元，另一个整数。但因为他是在4100万美元时开始参与竞价的，那么是他的出价将价格推到了6900万美元。当玛丽亚·赖因斯哈根又将数额添为7000万美元这个整数时，小林决定快马加鞭地追到下一个整数，7500万美元。他了解自己的客

人，也毫不迟疑地这么做了。他抬手叫了7100万美元。现在玛丽亚出价更慢了，但也没慢很多，随后她就示意出价7200万美元。小林又回敬以7300万美元。玛丽亚正在通着电话，她脸上一直挂着的淡淡的微笑仍然保持不变。她从容地在电话上细语着。克里斯托弗没有打算催促任何人，当然肯定也没人介意。最后她点头了：7400万美元。小林没有犹豫，他已经决定了那是他最后一次出价，但他也不想让大家猜到这一点。他出价的态度仿佛他打算整晚这么继续下去。所有的目光又都转向了玛丽亚。她仍然在微笑，但现在是倾听多于讲话。或许她的客人也在考虑整数，而7500万够整了。再加上10%的买家佣金，这笔钱就是8250万美元。她对着电话点了点头，说了几句话。说的可能是"再见"，因为紧接着她看向了克里斯托弗，果决地摇了头。

伯奇的木槌声响为拍卖做结，现场淹没在掌声之中，整个大厅的人都站起来看向小林。克里斯托弗转向我微笑着。"恭喜。"我说。他轻轻地摇了摇头，仿佛在问这一切是否真实。然后他将眼镜推回鼻梁，继续完成拍卖剩下的部分。

<p style="text-align:center">* * *</p>

那天晚上还有几个值得一记的小高潮。稍晚之后，凡·高的《自画像》以2640万美元的价格拍出，成为拍卖史上售价排名第九的画作，并在凡·高作品的售价中排第四位。夏加尔的画作揽得900万美元，而迈克尔·芬德利生日蛋糕图样的蒙德里安画作拍出了800万美元。马蒂斯的《紫色短外套》(*Boléro Violet*)以230万美元拍出——是由打电话的苏珊·罗尔夫拍得，所以她很高兴。"特殊顾客"还是证明了自己确实特殊。达利的作品确实拍出了，但81件画作中有24件流拍——占总数的30%，无论如何算多的。至于克里斯托弗在拍卖前的预测，他关于雷诺阿作品的悲观态度得到了证实，而他关于莱热（Fernand Léger）、雷东（Odilon Redon）和莫奈《睡莲》的预测都对，全都没有问题。他觉得勃纳尔（Bonnard）必定"完蛋"，也是对的；但他对米罗和克利（Klee）的想法却错了，他以为它们会拍出但并没有。那五幅担保过的画作总共卖出了910万美元，高于最低预估价——这使大家都松了一口气，特别是詹姆斯·朗德尔，之后他在

剧院酒吧（Bar du Théâtre）的派对上跳得像土耳其旋转舞一样停不下来。

 两个晚上之后，小林再次出手，在苏富比的拍卖会上以7100万美元拍下了雷诺阿的《煎饼磨坊的舞会》（加上买家佣金共花费了7810万美元）。他说他紧张得不行，以至于体重在一周里掉了6磅。后来经披露，这两幅画都是他代表日本大昭和制纸公司（Daishowa Paper Manufacturing Company）的所有人和名誉董事长斋藤了英（Ryoei Saito）所购买的。斋藤说，花掉1.606亿美元买下这两幅作品"没什么了不起"；他还补充说，他是抵押了公司的土地所有权，贷款支付了货款。没有被披露的是，斋藤和小林甚至准备为雷诺阿的画作付出比凡·高作品更高的价钱，只不过他们没有必要这么做了。

 我最喜欢的后续部分是关于《加谢医生的肖像》的付款情况。因为艾伦·邦德无法完成《鸢尾花》的货款支付而造成的麻烦，克拉马斯基和佳士得都十分担心，希望同样的事情不会发生在他们的凡·高作品身上。实际上，斋藤和小林在5月底前就跟佳士得约好，两幅画由苏富比安排运输，在6月13日一起到达日本，这是拍卖之后还不到1个月的时间。克拉马斯基一家应该在拍卖后30天内收到佳士得支付的款项。事实上，他们是在6月15日星期五，也就是截止日期的24小时后收到的画款。"他们非常讲究，"克拉马斯基说，"他们送来的支票上还加了一天的利息。"去掉坚持付给佳士得3%的佣金，克拉马斯基家族应得的数额是7275万美元，其一天的利息是10700美元。

第一部分

1882年至1929年

后"拉斐尔前派"

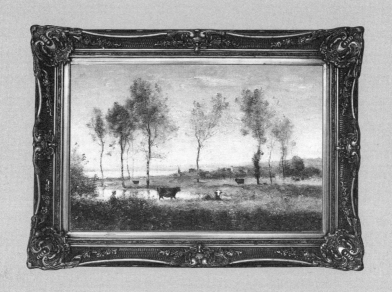

第 2 章
"令人头疼的话题……拍卖行业的毁灭性趋势"

接近1882年年底时，托马斯·柯比（Thomas Kirby）先生宣布，他要"永远"放弃拍卖工作了。他抱怨说他累了；而且刚从欧洲回来的他曾在那里被建议去做几次水疗，以便维持健康。他自己的公司在纽约市的百老汇大道845号，对于那些因为他定期出现在他公司的拍卖台上而熟悉他的老客户来说，这可真让人吃惊。他的脸色还十分红润，大嗓门也依旧中气十足，并且虽然他留着须尾整齐修尖的胡子（被称为"帝国"式样），出现在众人面前时永远穿着硬领、圆下摆的日间套装和条纹长裤，让人觉得他像一个老瘦干瘪的银行职员，其实他才37岁。

柯比并不算坦诚。事实上是他有了更好的选择。在那时候的美国，拍卖商的地位还差得很远。这部分是拜"上校"古特利厄斯（J. P. Gutelius）所赐，他是19世纪最伟大的拍卖商之一，并且对自己"在俄克拉荷马（Oklahoma）生活过的最大恶棍之一"的名声颇为自得。他扬扬得意地说，这个名声直到他"愉快地皈依"了主的道路后就不复存在了，那是他在一个雨夜"透过一把黑伞看到一颗彗星"后的事儿。信教后的古特利厄斯按照时代精神，把拍卖（对象是任何你能想到的东西）、灵魂拯救和美国荒野西部表演结合在一起。按照韦斯利·汤纳的记载，他一到镇上，就先以祈祷仪式开场，然后牵出一匹因为杀过数人而知名的"亡命种马"。坐在一辆大篷车后面的他戴着一顶牛仔帽，挥舞着一个铃铛而不是槌子，他的推销直截了当："……5个玛琪塔（makita），5个玛琪塔……让我们走上光荣之路吧，列位！我这出价5个了，6个玛琪塔……6个！主，谢谢你保佑今天。6个……7个……这位女士出了8个！谢谢你，母亲。我会请主给你

加倍的恩泽……"

拍卖商的祈祷并不都能得到回应。他们可能会假装神父,但比起在布道坛上的时间,他们更经常出现在码头上。贯穿19世纪整个后半期的时间里,纽约都有一个自行任命的反拍卖协会,他们"针对这个令人头疼的话题",也就是"拍卖业的毁灭性趋势"散发了一系列宣传单,说它能导致"死亡、放荡和破产"。这些道德的捍卫者出拳时可不手软:"投机活动失去了它常见的冒险机会后,现在又出现在拍卖型销售中。而后者正是时髦的手段,被用来进行礼貌且有执照的诈骗……就连令人尊敬的阶层也已经有数以百计的人聚集在拿小槌的骑士面前……邪恶的激情正在涌起……不用怀疑,除非让拍卖活动回到滋生它的地狱,否则它最终一定会掘出我们思想中每一粒智慧的种子,并把我们贬回野蛮人的行列。"

但是上校和他的同侪之所以臭名昭著,只能部分归咎于他们自己所声称的缺陷。还有其他两个因素起了作用。其一,对很多人来说,拍卖商的主要活动,至少在19世纪的美国南方,并不是贩卖艺术,而是贩卖奴隶。其二是"拍卖战争",而这其实是拿破仑战争的后遗症。就像布赖恩·利尔芒特(Brian Learmount)指出的那样,在拿破仑统治时期,法国的贸易因为战争损失惨重,所以这个国家疏于探索和利用那些不可避免地跟随战争而来的技术进步,英国人却相当擅长此道。当英国人发展出了大批量产的便宜货物时,法国人却在继续制造精工细作的昂贵奢侈品。美国不想被卷入欧洲的混乱局面中,所以也劝阻他们的船只进入欧洲港口。虽然可以理解,但这个政策发展成了一种反向壁垒,使美国人更产生了对欧洲产品的强烈愿望,特别是英国人供应的、种类丰富的廉价产品。意识到这一点的英国人在离美洲最近的领地——比如百慕大或者加拿大的哈利法克斯(Halifax)——囤积了大量这样的商品,等待着战争结束。同时,战争本身也激发了拍卖的习惯。当发生冲突,有人在海上拿到战利品时,被缴获的货物就会被拍卖,以便迅速地被处理掉,拍卖地往往是在美国的港口。1812年到1814年的战争结束后,英国人用大量廉价货物入侵了美洲,他们销售这些货物的港口正是从前拍卖被缴获物资的地方。这种方法获得了巨大的成功,以至于纽约进行了一个官方调查,其结论是,英国人通过拍卖售出的货物,是普通美国进口商经手货物的三倍。这自然引起了大规模的

不满。反对拍卖的委员会、小宣传册和商业联合会遍地开花。最后国会还被说服去调查这一情况，但发现很多拍卖商都是信誉良好的人士，而且有利于拍卖的论据也很多。禁止拍卖的立法也曾被提出，但最终没有被通过。无论如何，印象已经定型。在19世纪的进程中，拍卖一直被很多美国人认为在某种意义上是"非美国的"。

因此，仅仅是出于其社会声望，托马斯·柯比就很可能希望放弃拍卖行业。但他也有其他考虑。一个是美国画廊（American Art Gallery），它位于东23街6号，就在百老汇大道845号转角的位置，麦迪逊广场的南面。这个画廊原来有两位老板，一位是詹姆斯·萨顿（James F. Sutton），他是14街上新开的百货商场老板罗兰·梅西①（Rowland Macy）的女婿；另一位是鲁弗斯·摩尔（Rufus Moore），他是一位艺术经纪人。他们从1880年开始合伙经营，主要销售萨顿的好友奥斯汀·罗伯逊（Austin Robertson）从远东收集来的东方物件，并推广美国艺术。然而，萨顿和摩尔之间的合作从没有真正开花结果，所以1882年秋天，柯比被找来帮忙，出清画廊买来的那些"有几百年历史的明朝瓷器"。此时萨顿手上还有麦迪逊广场的租赁权，即使生意失败了，他还是很喜欢做与艺术品相关的事情，并坚信如果买卖艺术品的方法得当，一定有利可图。萨顿很为柯比在拍卖台上的风采所折服，所以问他是否愿意接手公司的运营。

美国画廊有几个有利的特点。汤纳提醒我们，作为梅西家的女婿，萨顿肯定是不缺钱的，而且画廊的位置很理想。那个时候，麦迪逊广场还是曼哈顿的社交中心，熨斗大厦（Flatiron Building）和麦迪逊广场花园都还没建起来。这个广场位于百老汇大道和第五大道的交会处。广场南面的百老汇街上有很多时髦的店铺，它们构成了所谓的"女士街"（Ladies' Mile）。广场北面，主要是在第五大道上，是那些阿斯特（Astor）、斯图尔特（Stewart）和范德比尔特（Vanderbilt）家的楼房、大厦和宫殿。托马斯·柯比在这样高档的环境中所焕发出的勃勃生机，是他在百老汇大街上，或他开始那时被称为"叫喊"拍卖时所在的费城所不曾有过的，而这

① 罗兰·梅西（1822—1877），美国商人，是美国著名的梅西百货公司（Macy's）的创始人。

个曾经的贵格派暴躁老信徒式的人物，也升华成了如今的"摩西"·托马斯（Moses Thomas）。

柯比的幸运之处还在于他的时机，因为那时他已经适应了新的环境，而萨顿也被说服，对画廊进行了大手笔的重新装修。这时新的一年也开始了。对纽约来说，1883年是不凡的一年。5月，东河大桥（Great East River Bridge）在落成仪式上举行了焰火表演，并汇集了战时之外能看到的最美的船只；它就是不久之后闻名于世的布鲁克林大桥（Brooklyn Bridge）。同一年，大都会歌剧院（Metropolitan Opera House）打开了大门，它位于百老汇大街上39街和40街之间的位置，开幕演出是古诺（Gaunod）的剧作《浮士德》（Faust）。1883年也是美国设计和技艺得到至高嘉奖的一年，这一点就算是一个拥护共和党宗旨①的人可能也得承认：蒂芙尼公司（Tiffany & Company）被维多利亚女王、俄国沙皇和土耳其苏丹委任为皇家珠宝商。此外，威廉·范德比尔特（William K. Vanderbilt）夫人还在1883年举办了传奇的科林斯化装舞会（Corinthian costume ball），用来庆祝她在第五大道上价值300万美元的全新宫殿落成（1883年的300万美元约等于如今的6233万美元②）。

范德比尔特的舞会很快就成为传奇（其筹备工作就雇用了140个裁缝），并为这辉煌的一年画上句号。属于美国的世纪已经开始。

柯比本能地察觉到了这一点，他聪明地顺应潮流，在麦迪逊广场的旧瓶里装起了新酒。这一粉饰工作中包含两个巧妙的成分：重新装修之后，画廊的墙上挂上了不出名——因此也"不受青睐"——的美国艺术家的画作，这家公司也因此改头换面、重现于世，而不仅仅是作为一家老画廊存在。同样诞生于1883年的还有简称"AAA"的美国艺术协会（见附图20）。这里曾经只是普通的交易场所，现在却成了一个"鼓励和推广美国艺术"的协会的所在地。以当时纽约文化繁荣的环境来讲，这确实是一个高超的妙招，于是AAA立刻变成了"succès d'estime"（法语，意为"备受圈内认可的成功"）。就在几个月前，一本名为《艺术爱好者》（The Art Amateur）

① 美国共和党的核心价值是自由和不可剥夺的个人权利，反对君主政体、贵族和可以继承的政治权力。
② 转换指数参看附录B，后同。——作者注

的期刊还曾撰文嘲笑摩尔和萨顿，现在却将美国艺术协会的第一个展览称为本季"最值得注意"的事件。

柯比充分施展开了拳脚，富有想象力的计划接连出炉。他仍然热切地维持着1883年的精神和对美国艺术的扶持，为此他设立了不同的奖项，并且不只诱使富人们出钱，还鼓动他们去做评判。汤纳告诉我们，安德鲁·卡内基（Andrew Carnegie）、本杰明·奥尔特曼（Benjamin Altman）、杰伊·古尔德（Jay Gould）和科利斯·亨廷顿（Collis P. Huntington）都参与了这场游戏。AAA也因此成了热门话题，不用几个月就形成了某种"沙龙"，成为"令人尊敬的阶层"们出入的地方。各种俱乐部在那里聚会；艺术欣赏课在那里"伴茶"进行；鉴赏家和未来鉴赏家们喜欢在去或者从华尔街回来时顺路拜访，好看看那里的画作并"谈谈艺术"。

柯比的这一成就相当了不起。不过如果没有另一个人，也就是乔治·英格拉哈姆·西尼（George Ingraham Seney）的作为，或说错误，AAA也不能成为现代艺术市场的缔造者之一。那时他是大都会银行（Metropolitan Bank）的行长，是一个表面上"保守和受尊敬"的人。实际上西尼多年来一直偷偷挪用银行资金，鲁莽地投入铁路投机生意中。在仅仅两到三年的时间里，他就敛聚了900万美元（合今天约1.985亿美元）的个人资产，但他豪赌的铁路建设却破产了。当1885年发生股市暴跌时，大都会银行也倒闭了。调查很快就揭露了西尼的非法行为。为了避免获罪，他同意向官方接管人交出所有的个人财产。这包括了在布鲁克林的一幢大宅，以及他的艺术收藏。

西尼的藏画有285幅之多，其中很多画作来自无比时髦的巴比松画派：描绘辛苦劳作的农民、农村风光和农场景象。尽管如此，柯比的合作伙伴萨顿和摩尔对拍卖这套收藏却不太情愿，因为这意味着要把AAA变回一家拍卖行。柯比却不这样认为。尽管这个协会对"推动"美国艺术的尝试已经是巨大的成功，但却没有赚到什么钱。为了说服他的搭档接受这一场拍卖，柯比偷师了塞缪尔·埃弗里（Samuel P. Avery）的做法。

彼时纽约有大概三个值得一记的艺术经纪人：19世纪40年代就已经入行的迈克尔·克内德勒（Michael Knoedler）；让-巴蒂斯特·古皮（Jean-Baptiste Goupil），克内德勒就是跟他拆伙单飞的；以及埃弗里，这位高傲

的先生不仅认为自己是经纪人，还自视为品位的权威，并热衷于给自己塑造跟收藏家平起平坐的社会形象。他不太懂艺术，却是一个出色的商人。数年中，他的藏画通过拍卖销出了超过1500幅。他最热心的项目是纽约一座博物馆的建立，它后来被命名为大都会艺术博物馆。促成这一计划的委员会在埃弗里艺术展室（Avery's Art Rooms）碰面，并于1870年博物馆成立时将他任命为委托人之一。这对他是一个荣誉，但对博物馆来说却不怎么吉祥。那时发表的一张漫画上画着他站在一条船的船头，手里挥舞着的条幅上写着他从欧洲带回的作品的画家名字：鲍顿（Boughton）、卡巴内尔（Alexandre Cabanel）、德塔耶（Édouard Detaille）、埃斯科苏拉（Escosura）、马德拉索（Madrazo）、施赖尔（Schreyer）、维贝尔（Vibert）——"令人遗憾的一批货色"，华盛顿国家画廊（National Gallery in Washington D.C.）的一位前负责人约翰·沃克（John Walker）如是说。埃弗里成功晋升到了他想要的阶层，却没有什么品位。

无论如何，他找到了一个聪明的办法，避免了与拍卖联系在一起的、不够体面的气质。如果他有客户或者朋友需要拍卖，他就委托一位拍卖师，但由他自己来"管理"这场拍卖。这一招对英国拍卖商来说还很陌生，但跟巴黎德鲁奥拍卖行（Hôtel Drouot）的操作却很相似。一场"由塞缪尔·埃弗里指导"的拍卖将拍卖师降级成了配角，也让整件事看起来不那么糟糕。这就是柯比提议处理西尼藏品的方式：AAA来管理拍卖。虽然还是那么回事儿，但萨顿和摩尔都满意了。

如果一切按计划进行，世界上可能就不会再有更多关于柯比的消息了，但西尼拍卖还有一个特别的成分，这个成分可能会让埃弗里恨之入骨，但柯比却甘之如饴，那就是"丑闻"。

计划于1885年举行的西尼藏画拍卖将分三晚进行，地点在曼哈顿的奇克林厅（Chickering Hall）；但这套收藏首先在AAA位于麦迪逊广场的画廊里被展出。柯比保证了这套收藏在被挂上墙后，充满敬意的气氛和堂皇的排场都能与之相配。被雇来照看画作的保卫人员被要求戴上真丝手套，好像那些精美的物件不可触碰似的。展览甚至要收取一美元的入场费，以屏蔽那些"闲杂人等"。然而，媒体被允许入场了，至少从这个意义上讲这一举措就没起作用。此时纽约还处在一个报纸比摩天大楼还多的年代

（日报就有23种）。《论坛报》（Tribune）和《泰晤士报》（Times）还比较文明，但《晚邮报》（Evening Post）的"行为过分"到，给西尼藏画中的10张打上了赝品的标签，其中包括1张德康（Decamps）、1张热罗姆（Léon Gérôme）和1张透纳的作品。那时跟现在一样，很多人对伪造、走私和偷窃的艺术品的兴趣比对艺术本身大得多。当《晚邮报》发表了这番指控之后，人们开始聚集在东23街6号，对西尼的藏画进行冷嘲热讽。

暴跳如雷的柯比冲进《晚邮报》的办公室要求撤回报道。但汤纳告诉我们，《晚邮报》的编辑拒绝了。这时，柯比的狡猾之处就显现了出来。拍卖的10天前，柯比将报社告上了法庭，要求对方因恶意诽谤赔偿2.5万美元。他当然心知肚明，法庭审理不会在拍卖会之前开始，但他的计策是制造新闻，而这也得到了所有其他纽约报纸的报道——它们可都是《晚邮报》的对手。并且，其他小报中的很多都站在柯比一边，说《晚邮报》错了，那些画都是真迹。这条新鲜出炉的广告给AAA带来了大批新的参观者。虽然看起来是《晚邮报》搬起石头砸了自己的脚，然而不到拍卖会开始，谁也说不准。

拍卖会将在晚间进行。第一晚，奇克林厅外面的大街上被人们挤得水泄不通，柯比不得不寻求警察的帮助，好让"富有的艺术保护者们"能穿过人群。大厅内，1800个位置坐满了富人和名人。现在穿上了第二帝国式样制服的搬运人员将画作轮流摆放在披有深红色天鹅绒的画架上。（从古特利厄斯坐在大篷车后面叫卖开始到现在，拍卖活动走过了相当长的一段路。）柯比则展示出，在麦迪逊广场的沙龙氛围里浸淫了这么多年后，这位拍卖"叫喊者"昔日的光彩丝毫不减。那天晚上他的表现真叫精彩非凡，手法里哄骗夹杂恐吓，纠缠附带诱惑。"看，你能在这幅画上闻到奶牛呼吸的气味，能在那幅画上感受微风的轻抚。"有记者如是报道。让-路易-埃内斯特·梅索尼耶（Jean-Louis-Ernest Meissonier）的《吸烟者》（Smoker）出现在了画架上，但有兴趣出价的人好像不多。什么？"没人听说过梅索尼耶是当代的列奥纳多吗？大家都是穴居人吗？"

高潮在最后一晚到来，也就是朱尔·布勒东（Jules Breton）的作品《乡村的晚上》（Evening in the Hamlet）被摆出之时。布勒东是巴比松画派的明星，可能也是现代艺术市场的第一位超级明星，即使凡·高也认为他

是"无法超越的"。出价节奏很快,而这幅完成仅3年的作品以18200美元(合现在的401473美元)被拍出,这是当时画作在美国拍卖所创下的最高价。而整场拍卖总共拍得405821美元(合现在的890万美元),这是一个无与伦比的数字,远超过之前在新世界进行的任何一场拍卖的总收入。至于那些所谓的赝品,柯比"像对待其他作品一样若无其事地拍卖掉了"。然后,因为他们实际拍到的金额,跟假设他们没有受到攻击的话拍卖的金额差不多,柯比就撤销了诉讼。如汤纳所描写的,让他证明损失也会很困难,无论如何,"他私下里提到,为了挽救面子,他应该将那10幅画送掉,来回报这条帮忙把奇克林厅塞满观众的广告"。

但即便柯比将一个近乎灾难的局面扭转为胜利,即便AAA从拍卖中盈利,即便这条广告的风头一时无两,詹姆斯·萨顿还是不确定他是否想继续走拍卖这条路。拍卖仍然带着西部荒野和俄克拉荷马最大混蛋的臭气。正当柯比全身心投入跟《晚邮报》的战斗之中时,萨顿一直关注着法国的动向。在巴黎,人们正在谈论一群新的画家,有些地方的人嘲笑地称他们为"印象派"。他听说这些新的画家是"疯子",但巴黎杰出的经纪人保罗·迪朗-吕埃尔(Paul Durand-Ruel)却出钱支持他们。于是萨顿决定下一次出国旅行时去亲眼看一下。

<center>* * *</center>

如我们现在所知,现代艺术市场发端于19世纪80年代的初期到中期,这期间有几个事件几乎同时发生在数个不同的国家。这些事件中的一些,比如毕加索于1881年在西班牙出生,或是文森特·凡·高在1886年来到巴黎,又或者同一年亨利·杜维恩(Henry Duveen)来到纽约,它们还需要一些时间才会产生影响。但1882年,托马斯·柯比入驻了麦迪逊广场,而同年的另外两个事件则协助打造出保持至今的国际艺术市场概貌。事件之一发生在英国,是《限制授予土地法》的通过;另一件事发生在巴黎,是马奈获颁了一项政府荣誉。

1882年2月,英国的佳士得、曼森(Manson)和伍兹(Woods)先生宣布了一场号称"史上最重要的拍卖"。而这一次,不是拍卖行的噱头。如今还有哪个私人收藏能一次供应6幅曼特尼亚(Andrea Mantegna)、1幅委

拉斯开兹（Velázquez）、若干件凡·戴克（Van Dyck）和鲁本斯，1幅波提切利（Botticelli）和1幅列奥纳多·达·芬奇的作品？更别说还有戈布兰①（Gobelin）的挂毯、雷森纳②（Riesener）的家具和数千本珍罕图书。尽管佳士得在20世纪后期拍出物品的价格已经数额巨大，但说到拍品的质量之高，汉密尔顿宫（Hamilton Palace）中藏品的拍卖仍然是世界纪录。

如今，佳士得和苏富比之间的差别已经很小了，但以前二者区别十分显著。苏富比于1744年起家，开始主要定位在书籍拍卖上，而1766年才跟上的佳士得则主攻画作和家具。创始人詹姆斯·佳士得（James Christie）是个很有传奇色彩的人，据说他的先祖包括弗洛拉·麦克唐纳③（Flora MacDonald）。他是个卓越的拍卖商，《泰晤士报》曾说，他"对任何事情都能侃侃而谈"，但他也有本事交到时髦和有影响力的朋友。约翰逊博士④（Dr. Samuel Johnson）、乔舒亚·雷诺兹爵士和戴维·盖里克⑤（David Garrick）都跟他走得很近，而马匹拍卖商塔特索尔（Tattersall）在某段时间还和佳士得共同持有《纪事晨报》（Morning Chronicle）的所有权。基于前述所有原因，佳士得长期位于帕尔莫街（Pall Mall）的拍卖行一直都有一种时髦的气息，这是苏富比望尘莫及的。英国上流社会曾被称为"上层一万人"，而佳士得拍卖行就成了这些人的聚集地，从而带有了大陆都市里时髦咖啡馆的气质。有大型拍卖会时，佳士得会雇用考文特花园（Covent Garden）的门房主管。他比任何查票系统都管用，因为他认得所有重要人物，如果他不认得你，你就进不去。

然而即便是按照佳士得的标准，汉密尔顿宫拍卖仍然超凡绝伦。不

① 戈布兰是于15世纪开始出现于巴黎的洗染商，17世纪开始与来自弗拉芒的织毯商人合作制作挂毯。1601年，在法国国王亨利四世的推动下，建立了以"戈布兰"家族命名的、专门制造挂毯的戈布兰工厂（Manufacture des Gobelins），由其为皇家供应织毯。相关机构至今仍然存在。
② 雷森纳（1734—1806），出生于德国，后成为法国的皇家木器工匠。其制造的家具为"路易十六"式的新古典主义风格。
③ 弗洛拉·麦克唐纳（1722—1790），来自斯利特的麦克唐纳家族（MacDonalds of Sleat），这是苏格兰最大的宗族之一。弗洛拉曾在1745年的詹姆斯党叛乱（1745 Rising）中协助试图恢复詹姆斯二世王位失败的查理·爱德华·斯图亚特（Charles Edward Stuart，詹姆斯二世的孙子）逃难。
④ 约翰逊博士，18世纪英国作家、文学评论家、诗人。
⑤ 戴维·盖里克，18世纪英国演员和剧作家。

仅因为汉密尔顿诸公爵是苏格兰地位最高的公爵，还因为于1882年出售家族传奇宝藏的第十二代公爵亚历山大（Alexander）的结婚对象是威廉·贝克福德（William Beckford）的小女儿苏珊·尤菲米娅·贝克福德（Susan Euphemia Beckford）。贝克福德是收藏史上的一个传奇人物，出了名的离经叛道。弗兰克·赫曼在他关于英国收藏家的历史中写道，贝克福德的父亲曾两度担任伦敦市长，在西印度群岛上拥有广阔的种植园（那里有1500名奴隶），所以他是在极为富足的环境里长大的。然而，他却选择了相当奇特的人生轨道。妻子过世时他只有26岁，之后他就跟一个叫威廉·考特尼（William Courtenay）的男孩关系暧昧。随之出现的丑闻也意味着他被几乎永远地逐出家门，而贝克福德的回应则是在威尔特郡（Wiltshire）邻近索尔兹伯里（Salisbury）的地方修建了方特希尔修道院（Fonthill Abbey），这座建筑曾被形容为"哥特式狂欢于史上存在的最狂野的作品"。他在那里过着与世隔绝的生活，但孜孜不倦地为他精彩的绘画和其他艺术品收藏以及一个卓越的藏书系列添砖加瓦。他无论买什么都到了毫无节制的程度：珐琅器、玉器，1幅凡·戴克，1幅伦勃朗，1幅丢勒（Albrecht Dürer）的画作。他的藏品在1823年被出售，共花费了41天时间。无论如何，贝克福德的家庭成员肖像和藏书没有被出售，它们都由他的女儿继承，在她出嫁时被带到了汉密尔顿宫，这些藏书也被单独安置在宫殿的一翼。公爵本身已经拥有一个非常令人敬仰的藏书系列，现在这座宫殿里就有了两个藏书馆，由一个宽阔的餐室隔开。

　　汉密尔顿宫规模宏大，但完全称不上美。它确实有些物件，其夺目程度不输于方特希尔修道院里的珍藏。即便是在那个年代，伦敦的《泰晤士报》也有自己专门的拍卖行通讯员，最知名的那个叫乔治·雷德福（George Redford）。他对这场拍卖的介绍刊出于1882年2月6日，后来被赫曼转载：

汉密尔顿宫的历史可以追溯到老苏格兰国王的时代……然而现在这座宅邸毫无古代宫殿的痕迹……它的正面完全称不上壮观，用沉重和阴郁形容可能更恰当……因为其"地下室"拥有丰富的矿产资源，所以它像北方的许多豪宅一样，日益受到煤铁作业扩张的侵犯……年复一年，它的状况变得越来越不适合一个伟大的贵族居住……位于汉

密尔顿和贝克福德藏书馆之间的正餐厅……挂着一些极为精美的全身肖像，其中包括委拉斯开兹画的一幅（西班牙国王）菲利普四世的肖像……有若干使用了奇特的佛罗伦萨马赛克和硬石镶嵌工艺的柜子，其中一个据说还是米开朗琪罗设计的……出自安德烈亚·曼特尼亚之手的作品有6张……波提切利的作品有《三王来拜》(Adoration of the Magi)……还有出自很罕见的大师安东内拉·达·梅西纳(Antonella da Messina)的……一张画于1474年的肖像……列奥纳多有一张《拿角书的男孩》(Boy with a horn-book)……从这些方面讲，人们对这场拍卖会的兴趣肯定会超过对位于草莓山（Strawberry Hill）的斯托（Stowe）那场著名的拍卖会……以及其他于最近拍卖掉的、来自大陆上的伟大收藏。

也确实如此。这场拍卖会于6月和7月举行，包括超过2000件拍品，持续了17天，没有辜负大家的期待，拍得创纪录的总价397562英镑（合现在的4110万美元）。买家来自五湖四海。实际上，这场拍卖太过有名，以至于除了佳士得出品的目录之外，还有一本在拍卖会结束后刊出的目录，印着拍出物品的版画、拍出的价格和购买者的名字。

无论如何，因为这两家世界顶级拍卖行如今的竞争势同水火，所以这场拍卖会对于身处20世纪90年代的我们来说，还有另一面看起来颇为奇异：汉密尔顿宫的家具和画作被送去佳士得拍卖，而书籍则被送去了苏富比。这种操作在那个年代颇为寻常，实际上也一直被沿用到"二战"之前。19世纪80年代时，苏富比还位于奥德维奇（Aldwych）附近的威灵顿街（Wellington Street），坐着伦敦书籍拍卖行业的头把交椅，以其编排目录的质量为人称道。汉密尔顿宫的藏书被分为两部分拍卖：贝克福德收集的书籍，以及公爵自己的藏书系列。贝克福德藏书的拍卖于1882年6月30日开始，比佳士得结束家具和画作系列拍卖的时间还早4天，这种时间上的重叠在今天是不可想象的。贝克福德的藏书以其精致的装订、高质量的插图和极佳的保存状况而引人注目。赫曼还提到了另外一个吸引人的地方，就是贝克福德本人用铅笔"在他大部头藏书的衬页上都写了离奇且带有讽刺意味的注脚"。

爱德华·霍奇（Edward Hodge）是苏富比这部分拍卖的拍卖师。就像佳士得拍卖行如今的全名是"佳士得、曼森和伍兹"一样，苏富比的全名直到1924年都是"苏富比、威尔金森和霍奇"（Sotheby, Wilkinson and Hodge）。这家公司由塞缪尔·贝克（Samuel Baker）创立，之后接手的是乔治·利（George Leigh）和约翰（John）、塞缪尔（Samuel）、塞缪尔·利（Samuel Leigh）这苏富比家的三代人。约翰·威尔金森（John Wilkinson）是英国约克郡人，跟伟大的莎士比亚剧演员埃德蒙·基恩（Edmund Kean）是好友，他在19世纪20年代加入了本公司。爱德华·格罗斯·霍奇是康沃尔郡人，1847年加入公司，1864年成为合伙人。如果说第一位詹姆斯·佳士得在拍卖台上的风采令人愉悦，那爱德华·霍奇几乎同样令人印象深刻。在为汉密尔顿宫藏书举行的拍卖会上，霍奇也保持了他一直以来的习惯，也就是在接受对重要拍品的出价之前简言少语。汉密尔顿宫藏书拍卖跟其家具和画作拍卖一样成功，总成交额达到86444英镑（合如今的890万美元）。它们的总价换算到1992年的价值是整整5000万美元，真是个辉煌的数字。

汉密尔顿宫拍卖对今天仍然很有意义，不仅因为它是英国两家备受尊敬的拍卖行之间联手的上佳例证，也因为它是英国在1882年通过第一部《限制授予土地法》后举行的第一场拍卖。19世纪，艺术市场的起起落落曾受到过很多法律的影响，但这个法案的影响超过其他任何一个，它决定了我们今天所熟知的艺术市场的轮廓。

《限制授予土地法》的产生源于一场危机，这场危机具有其经济根源和极大的社会影响。它的起因是美国贯穿19世纪六七十年代的各方面发展。在此期间，迅速扩张的铁路系统使得中西部草原地带的大开发成就卓著。1873年发明的自助割捆机，可以被安装在任何收割机上，进一步方便了谷物的生产。钢铁工业的进步也意味着轮船最终迅速地取代了帆船，特别是在繁忙的跨大西洋运输领域。这些因素极大地降低了从美国向欧洲运输谷物的成本。举个由弗兰克·赫曼援引的例子，从芝加哥运输谷物到利物浦的价格，1873年为每吨3英镑7先令，到1884年则降到1英镑4先令。英国不像其他大部分欧洲国家，他们拒绝对进口谷物征收关税；于是在19世纪40年代，关税问题残酷地离间了英国的政治阵营，没有人希望再听到

这个话题。但其后果是灾难性的。在英国，一蒲式耳①小麦的价格在1877年之后的9年里下降了接近50%，而进口小麦的数量在1840年只占2%，到1880年则上升到45%。

再进一步讲，所有这些事情发生的背景是，持续扩大的工业化正在吸引农业劳动者离开土地，走进城市。因此，英国大庄园的收入在两个方面开始缩水：他们出产的小麦无法跟美国的草原小麦比拼价格，他们的地租收入因为农村劳动力离乡进城而大幅缩减。为了说明暴跌的幅度，我们来举个例子，一个面积7000英亩（约合2833公顷）的庄园能创造的地租年收入，按照1992年的价值只有100万到120万美元。面对这样的损失，很多规模庞大的地产都破产了。

有几个地方很快就感受到了这种变化，伦敦的拍卖行就是其一。在大部分的贵族家庭中，那些资产——土地、房屋和其中的珍宝——都由信托机构代为管理，这样能防止一代人把后代的遗产挥霍掉。但是1882年的《限制授予土地法》承认19世纪晚期英国的局势不同往日，允许这些家庭向大法官法院（Court of Chancery）申请解除"限定继承权"，即信托条款。经过法院同意，传家宝现在也可以被出售，以换取现金来解救庄园危机，但条件是地产和房屋仍由信托管理。

从查理一世到拿破仑战争结束期间，世界上的伟大收藏家行列中一直都有英国的贵族家庭，而他们的珍宝现在开始出现在了市场上。这对于英国的机构佳士得和苏富比无异于一针兴奋剂，是它们能在这个领域遥遥领先的原因之一。1882年到19世纪末，许多贵族的收藏都流向市场，他们包括布莱尼姆（Blenheim）的马尔伯勒公爵（Duke of Marlborough，塞巴斯蒂亚诺·德尔·皮翁博［Sebastiano del Piombo］）、埃克塞特侯爵（Marquis of Exeter，彼得鲁斯·克里斯蒂［Petrus Christus］）、洛西恩侯爵（Marquis of Lothian，鲁本斯）、阿什伯纳姆勋爵（Lord Ashburnham，伦勃朗、罗希尔·范德魏登［Rogier van der Weyden］）、巴克卢公爵（Duke of Buccleuch）、萨默塞特公爵（Duke of Somerset，庚斯博罗［Gainsborough］、霍普纳［Hoppner］、罗姆尼［Romney］）、佩特沃斯的埃格勒蒙特勋爵

① 美式容量单位，约合36升。

（Lord Egremont of Petworth，庚斯博罗、雷诺兹）、达德利公爵（Duke of Dudley，拉斐尔［Raphael］、伦勃朗、乔尔乔内［Giorgione］、安杰利科［FraAngelico］①、安德烈·德尔·萨尔托［Andrea del Sarto］、卡纳莱托）、蒙特罗斯公爵夫人（Duchess of Montrose）、梅休因男爵（Lord Methuen，凡·戴克）、霍普顿伯爵（Earl of Hopetoun）以及其他几位。

因为《限制授予土地法》，1882年到"一战"开始前这段时间里被拿来出售的伟大艺术品，比拿破仑时代以来的任何时候都多。而这恰好赶上了美国文化的伟大觉醒，许多非常富有的收藏家开始在此间出现。如果只考虑上述这些事件，其发展状况已经足以推动艺术市场出现巨大的改变。但1882年还有另外一个事件必须被考虑进来，没有它，艺术市场就不会是今天的样子。

* * *

1882年的晚春时节，法国画家爱德华·马奈居住在吕埃②（Rueil），这个小镇位于巴黎以西几公里的塞纳河畔。那时马奈已经50岁，病得十分严重。他身体非常虚弱，还要忍受令人尴尬的痉挛；引起痉挛的脊髓痨在之后不到一年里就夺去了他的生命。几个星期前，他在巴黎的沙龙里展出了一幅大型油画，《女神游乐厅的酒吧间》（Un Bar aux Folies-Bergère）。虽然那时没有人知道，这将是他最后一幅全部完成的原尺寸作品。就像约翰·雷华德所说的那样，到了这个夏天，他能使用的只有不那么费力的粉彩和水彩了。然而尽管马奈有病在身，《女神游乐厅的酒吧间》仍然展示出，他身为大师的能量丝毫没有折损。他细致的观察、他挥洒画笔的精准手法、他对新事物的好奇心，全都展现在其创作的每一处。当然这幅画在沙龙里遭到了抨击。观众们为这幅画所震惊，却完全无视马奈的精湛技艺和色彩感。

此时的马奈已经见多了嘲讽和中伤。作为19世纪60年代这种新画风

① "Fra"的意大利语意为"兄弟"，用在教士的姓名前。画家安杰利科本名为圭多·迪彼得罗（Guido di Pietro），年轻的时候加入教会成为神职人员，故其称呼中有此前缀。
② 吕埃于1928年被更名为吕埃–马尔梅松（Rueil-Malmaison），马尔梅松是这里的一座古城堡，拿破仑的妻子约瑟芬曾住在这里。

的创始人之一，他发现自己经常成为巴黎媒体撰文讽刺挖苦的对象，而他们用"印象派"这个词绝对是饱含恶意的。确实，既然印象派画家们那时被戏称为"马奈一伙人"，他就被当成了他们的领袖，而这只是批评家的诸多误解之一。1874年，当印象派第一次进行集体展时，"一批可笑的荒谬之作"就是对这场展览的评论之一；其中克劳德·莫奈被称为"对美宣战"，保罗·塞尚被形容为"类似在酒精中毒后的癫狂中作画的疯子"。评论家路易·勒鲁瓦（Louis Leroy）曾在幽默杂志《逗闹》（Le Charivari）中进行了最长、最为猛烈的讽刺和挖苦，他特别无法忍受印象派画作中那种他认为没有完成的状态，"为什么，制作中的壁纸都比它的完成度更高……"

"独立画家"[①]（"independents"）们组织了七次群展，马奈的作品从没在其中任何一次展览中出现过。但这并没有妨碍大家在心目中把他跟其他印象派画家联系在一起，而这也没有消弭批评。他的画作被视为沙龙里的"入侵者"（当这些画已经被接纳时），又因"荒谬"而被退回。雷华德引用了一条评论，它将1874年展出的《铁道》[②]（The Railroad）形容为"吓人的乱涂"；而其中的主人公，一个年轻女子和一个小孩，"好像是从锡片上切下来的"。像其他大部分印象派画家一样，马奈从没习惯这些讥讽，或者学会忍受他的作品激起的侮辱和抨击。但1882年时，世界正在发生变化。因为这种新的画法得到了更广泛的理解，于是也有印象派的收藏家了，画家们自己也开始拥有一些位高权重的朋友。马奈求学时期就结交的朋友安托南·普鲁斯特（Antonin Proust）在1881年年底被任命为新政府的美术部长，他早就十分认同马奈的天赋。普鲁斯特的助推很快就开花结果了。他一接到任命，就设法让马奈和许多其他人得到了他们渴求已久的认同——他认为这是他们应得的承认——雷诺阿也是其中之一。在1882年的新年荣誉名单上，马奈获得了法国荣誉军团骑士勋章（Chevalier de la Lègion d'honneur）。

马奈得到的荣誉还不是印象派在那一年获得的唯一认可。这也是塞

[①] "印象派画家"的名称是在其第三次群展时才出现的，此前他们自称或被称为"独立画家"，因为他们是被沙龙拒绝的、独立于其外的艺术家。

[②] 其更广为人知的名称是《圣拉扎尔火车站》（Gare Saint-Lazare）。

尚被沙龙接纳的第一年；还是这一年，作曲家理查德·瓦格纳（Richard Wagner）邀请雷诺阿到意大利巴勒莫，在他写完歌剧《帕西法尔》（*Parsifal*）的第二天给了画家35分钟时间，为他绘制了肖像。还有，就像埃德蒙·德·龚古尔（Edmond de Goncourt）在日记中所吐露的那样，那一年连沙龙本身也被明亮的色彩所感染，而这正是印象派的标志之一。

那一年在巴黎的另一个重要事件是印象派的第七次集体展览，它于3月1日在圣奥诺雷街（rue St.-Honoré）251号开展。这一系列集体展开始于1874年，是因为法兰西学院的评审拒绝接纳任何印象派画作进入官方沙龙。而这个群体的实际组成也一直在变化，这便产生了使1882年展变得重要的两个原因。其一，就像印象派史学家约翰·雷华德所写到的："印象派画家从没组织过一场奇异元素这么少的展览，他们从没有像现在这样忠于他们自己。经过八年的共同奋斗，他们终于（但又经历了多少磨难！）成功地呈现了一场能真正体现他们的艺术的展览。"这场展览中的作品来自莫奈、雷诺阿、西斯莱、毕沙罗、卡耶博特（Gustave Caillebotte）、贝尔特·莫里佐（Berthe Morisot）、吉约曼、维尼翁（Vignon）和高更。其二，也是更加引人注目的一点是，媒体中第一次出现了一系列正面评价。但这场战斗还远远没有胜利——有个评论说他们的想法很好，但颜色却选得不好——但1882年是一个转折点，只是评论界而不是商业上的转折点。

第 3 章
特许拍卖人、蜡烛拍卖会和科尔纳吉先生的招待会：早期的艺术市场

英国是保守的，但英国的维多利亚时代生活最引以为豪的莫过于它的古怪；和当时的其他人一样，威廉·韦瑟德（William Wethered）也是个怪人。他的惊人之处在于，他能同时从事绘画交易和裁缝这两种职业。他在伦敦的店铺位于康丢特街（Conduit Street）2号——也是画廊兼裁缝铺——而他在公司信笺的复杂抬头上赫然写着，他是"希腊式西装背心的唯一发明人"。他还是艺术交易史上一些最有趣的发票的唯一发明人。韦瑟德曾给著名收藏家约瑟夫·吉洛特（Joseph Gillott）寄去过如下内容的发票：

	英镑	先令	便士
黑色全丝绸里衬高级双排扣长礼服	5	10	0
黑色全里衬休闲长裤	1	18	0
两幅埃蒂（Etty）的画作	210	0	0

到了19世纪80年代，艺术交易和拍卖行业都已经非常成熟。虽然艺术买卖具有更张扬却更被轻视的特点，拍卖却拥有更长的、有据可查的历史。按照后来学者的话说，希罗多德（Herodotus）作为历史学家出了名的不可靠，而希腊和罗马的历史有一半是他靠一己之力编造出来的，但我们似乎没有理由怀疑他关于已知最早的拍卖的记述，这发生在公元前500年的巴比伦：

> 每个村子每一年都会举行一个活动：所有到适婚年龄的女孩会被召集到一个地方，男人在周围站成一圈；然后一位拍卖师会依次叫

每个女孩站出来，对她进行拍卖。先从最好看的女孩开始，第一个卖出好价钱后轮到第二好看的。婚姻是买卖的对象。想娶妻的有钱人会互相竞价，争夺最漂亮的女孩；而较拮据的百姓无法追求妻子的漂亮外貌，却可以被倒贴钱来娶走貌丑的女孩。因为当拍卖师卖完所有的漂亮女孩后，就会叫相貌最普通的甚至是瘸腿的女孩站出来，问谁愿意收取最少的钱来娶走她——那么她就会被接受钱数最低的那个人领走。这笔钱来自拍卖那些漂亮女孩的交易，相当于是她们为丑陋或者有残缺的姐妹提供的嫁妆。

这种操作应该得到更好的了解。在绘画拍卖中肯定有适用这种程序的情况：竞拍者应该被倒贴钱，好带走那些画坏了的垃圾，而艺术作品中的垃圾并不比古巴比伦人妻中的残疾者少见。

古罗马人曾在拍卖上大做文章。"拍卖"（auction）这个词来源于拉丁语的"*auctio*"，意思是"增长"。他们有一种经过认证的商人，名叫"argentarius"，负责组织拍卖；还有"*praeco*"，他们既是拍卖的推广者又是拍卖师。进行拍卖的场地"atrium auctionarium"存在于很多城镇之中，虽然那时在私人家中进行拍卖也绝不是闻所未闻的。布赖恩·利尔芒特指出，古罗马皇帝卡利古拉（Caligula）和马库斯·奥里利厄斯（Marcus Aurelius）在不同时期都曾拍卖他们的家具以支付欠款。我们能找到有相关记载的第一个著名的拍卖师叫卢修斯·塞西莉厄斯·尤昆德斯（Lucius Cecilius Jucundus），他生活于尼禄统治时期的庞贝城。1845年的考古发掘中出土了他的发票，现在展出于那不勒斯博物馆（Naples Museum）。这些发票不像威廉·韦瑟德的那么多样化，但它们确实显示出，他跟后来的拍卖师的不同之处在于他只拿1%的佣金。但他有一点跟之后的同行很相似，就是他经常贷款给那些有出售物品打算的人。（有些人批评苏富比的艾尔弗雷德·陶布曼将野蛮的新手段引入拍卖行业，不过是显示出他们缺乏古典教育①。）拍卖师也会跟着罗马军队的路线前进，因为军队打下的许多胜

① 作者所指的应该是对古典学（classics）的教育。古典学包括对希腊和罗马世界的研究，尤其是针对它的语言、文学以及希腊–罗马的哲学、历史和考古学。西方传统上认为，对希腊和罗马古典学的研究是人文学科的基石，是完整教育不可或缺的基本元素。

仗会提供数不清的战利品和奴隶。这样产生的拍卖被称为"sub hasta",或者说"标枪之下"①的拍卖。

"前言"中提到过的达马西普斯,一般被看作历史上有记载的第一位艺术经纪人。古罗马政治家西塞罗(Cicero)就是他的顾客之一,跟他购买过一组巴克坎忒斯②(Bacchantes)的画作。罗马时代之后直到16世纪,关于拍卖业的记录都很少;除了有报告说,在7世纪的中国有过世僧侣的个人物品被拍卖;法国还记载了1328年对匈牙利克莱门丝女王(Queen Clemence of Hungary)财物的拍卖。拍卖的物品中有一个神龛,据说其中包含耶稣戴过的荆棘冠。

意大利最早的经纪人出现在14世纪末,他们销售的小型宗教画作被用来装饰私宅中的小礼拜堂,或者供旅行者在旅途中随身携带。佛罗伦萨的贝内代托·迪邦科·德利·阿尔比齐(Benedetto di Banco degli Albizzi)是个木材商,也买卖这类物品。他任用的国外经纪人弗朗切斯科·迪马尔科·丹蒂(Francesco di Marco Danti),甚至把生意做到了远在法国的阿维尼翁(Avignon)。但大部分经纪人没有自己的库存,他们其实是拿佣金的代理人。

在15世纪的安特卫普(Antwerp),经过主教长和红衣大主教的允许,一个被称为"庞得"(Pand)的艺术市场出现在大教堂的回廊里。这个市场每年开放两次,每次持续6周,一次是在复活节,另一次是在8月中的圣母升天节。这个集市每次提供70—90个摊位给画作销售者、画框工匠和颜料研磨匠。荷尔拜因(Holbein)和丢勒都在庞得买过颜料。有流传下来的记录表明,那里也买卖圣坛上的装饰画(布鲁日[Bruges]主教曾买过一张)。还有过几次"艺术爆发期",比如,一次是在15世纪60年代,还有一次发生在16世纪早期。

15世纪末16世纪初的荷兰曾流行过一种画作,上面使用标准化的图

① 在古罗马世界,作战使用的标枪起初被看作是战争战利品的标志,后也成为合法拥有权的标志。罗马人也会在地上插一杆标枪来宣布拍卖的消息。
② 罗马神话中的巴克坎忒斯,在希腊神话中被称为迈那得斯(Maenads),意为"发狂的人",是希腊神话中酒神(Dionysus)的女性追随者,经常被描绘成受酒神影响而陶醉舞蹈的样子。

案，一般模仿织锦缎，或者城市背景这样的主题。这种技术降低了成本，因而对这种作品进行投机生产并拿到公共集市上贩卖就变得十分划算。另一方面，更个性化的作品出售时就要收取佣金了。

1507年，雅各布·达·斯特拉达（Jacopo da Strada）出生于意大利的曼图阿（Mantua），他曾受过良好的教育——被培养成了金器商——并且交际甚广；跟阿尔比齐不同，达·斯特拉达出行范围极广，不仅做收取佣金的采购，还收购各种他觉得那众多富有的或者皇家的顾客会喜欢的东西。这些顾客包括来自奥格斯堡（Augsberg）、名为富格尔（Fugger）的银行业家族，巴伐利亚的阿尔布雷希特公爵五世（Duke Albrecht Ⅴ）和布拉格的皇帝鲁道夫二世（Rudolf Ⅱ of Prague）。

与此同时，法国的拍卖正在变得有组织性。1556年，法国政府通过了一项法令，创建了一个名为"法警–拍卖师"（huissiers-priseurs）的群体，他们有"专权对死者或被处决的犯人留下的财产进行处理、估价和出售"。法国的这些早期拍卖都是临时行为，没有目录或者预览这些福利，都在死者的住处进行。从厨房用品到画作，所有的东西都一次卖完。法警–拍卖师不可以销售新的物品，并接受国王的严格管理，被禁止踏足任何其他生意；作为回报，他们拥有司法辅助者的身份，受到国家的保护。其意图是让他们成为独立、公正的专家，来保证买卖双方的公平交易。（这仍然是法国拍卖师和他们的盎格鲁–撒克逊同行们之间的本质区别。）随着交易量增长，拍卖也开始使用固定的场所。最早的拍卖是在巴黎的圣米歇尔桥（Pont St.-Michel）或废铁河岸①（Quai de la Ferraille）露天举行的，开始时间是下午2点或3点。后来它们被挪到了伟大的奥古斯坦修道院（Couvent des Grands Augustins），据布赖恩·利尔芒特所说，它拥有"巴黎最大的拍卖厅"。这里让货物得到了更好的展现，对顾客来说也更为方便；交易得到了促进，到了17世纪后半期，巴黎开始吸引来自其他国家的拍卖。

跟拍卖形成对比的是，英国关于书籍销售的记录最早出现在1628年，来自"文具店的守门人（Warden of the Stationers）公司编辑的一个清单，

① 现在更名为鞣革河岸（Quai de la Mégisserie），是巴黎一区的一条街道。

上面列出的38个书商同时也买卖'旧的藏书',也就是二手书",其中有些书应该是从在德国法兰克福和莱比锡(Leipzig)、荷兰的莱顿(Leiden)和波兰的克拉科夫(Kraków)举行的、著名的大陆书籍博览会(Continental book fairs)进口的。据弗兰克·赫曼所说,拍卖书籍的主意似乎是从荷兰引进的,在那里人们这样操作已经将近一个世纪。

而17世纪甚至更早前拍卖业所使用的"英国方法",是蜡烛拍卖(sale by candle):一支一英寸(约2.54厘米)高的蜡烛被点燃,烛火灭掉前最后一个喊出价格的人即出价成功。塞缪尔·佩皮斯[①](Samuel Pepys)参加过几次这样的拍卖,比如皇家海军废弃船只的拍卖。"晚餐后我们聚在一起,卖掉了'韦茅斯'(Weymouth)、'胜利'(Successe)和'友谊'(Fellowship)这几艘旧船,并且很愉快地看到,竞价开始时人们都很收敛,但当烛火快要灭掉时,大家就开始嘶吼,之后还要争吵是谁最后出价的。这里我还观察到比其他人更为狡猾的一位,他能确保成为最后出价的那个人,并且也得手了。问他原因时他告诉我,当烛火要灭的时候,燃烧的烟是下降的。这件事我以前从来没有注意过,他就是这样确实知道了最后出价的时机。"大部分这类拍卖的举行地点都是在考文特花园广场(Covent Garden Piazza)里或者周边的时髦咖啡厅里。据拉尔夫·詹姆斯(Ralph James)记载,其主要拍卖师是一位吉勒弗劳尔(Gilleflower)先生和爱德华·米林顿(Edward Millington)。詹姆斯还报道了一种从荷兰引进的拍卖系统,叫作"归我"(mineing)。这是荷兰式拍卖的变种:拍卖师会从高价起拍,然后叫价不断降低,直到有人喊"我的",这时拍卖厅里的其他人才可以自由地喊出较高的数额。

所有这些都显示,17世纪末的伦敦已经有若干家,甚至可能很多家拍卖行。金器商约翰·斯平克(John Spink)于1666年创立的公司后来成为著名的硬币交易行和拍卖行,同时也擅长买卖东方物品。我们所知不少的一个书籍拍卖师叫威廉·库珀(William Cooper),他也是一名书商。他的目录显示,他允许买家退回有瑕疵的书,并且为客人提供一个月的赊款期

[①] 塞缪尔·佩皮斯(1633—1703),英国海军行政官员、国会成员。他记载了长达十年的个人日记,是关于英国斯图亚特王朝复辟时期的重要文献资料。

限。开始时他是在逝者的家中举行拍卖的。那个世纪末时，每年大约有30场拍卖，每场都会持续数日。"油画和水彩"（Paintings and Limnings）拍卖的广告也显示，专门的画作类拍卖出现了。实际上，1680年前后的英国正在发生巨大的变化。在那个时候，英国人（除了国王查理一世［King Charles Ⅰ］、白金汉公爵［Duke of Buckingham］和阿伦德尔伯爵［Earl of Arundel］）对油画还一直视而不见、不感兴趣。（别处也存在对油画缺乏兴趣的类似情况。法国贵族玛格丽特·德·拉努瓦［Marguerite de Lannoy］去世的时候，她的藏画到了仆人手里，而她的亲戚则拿走了珠宝和手稿。）但1680年之后，拍卖行和艺术经纪人行业都出现了蓬勃发展的局面。这种情况一部分是因为复辟之后，更多的人可以自由地踏上"壮游"①（Grand Tour）的旅途；但也是因为曾经完全禁止绘画作品进口的克伦威尔法（Cromwellian law）在17世纪80年代被废除，其结果是，为了在饱受战争摧残的欧洲大陆之外找到一个有力的市场，艺术品现在都涌入了伦敦。根据一个文献记载，这个时期英国流入了超过5万幅油画作品。

这些画的来源之一是低地国家②。约翰·迈克尔·蒙蒂亚斯（John Michael Montias）对16世纪、17世纪尼德兰（Netherlands）的艺术交易进行的研究显示，荷兰此时的竞争十分激烈，"因为除了职业经纪人外，17世纪的几乎每个画家都会时不时地购买和销售其他艺术家的作品"。有一个旅行者写道，因为缺乏土地，尼德兰的每个人都会"投资"（他的原话）画作。拍卖行比经纪人要少见得多。然而，伦勃朗似乎感染了"拍卖行热症"，经常在画作上出价过高。洛德韦克·范卢迪科（Lodewyck van Ludik）和阿德里安·德·韦斯（Adrian de Wees）这两位艺术经纪人都可以证明，他为自己的画作收藏支付的价钱，至少是其实际价值的两倍，甚至可能四倍之多，这也成了导致他破产的原因之一。这发生在当时的荷兰并非意外，因为那时荷兰经济正在快速发展，金融投机活动十分普遍。而17世纪

① 十七八世纪时流行于欧洲的一种传统旅行形式，主体多为年满21岁、拥有足够资金支持的上层社会男青年，一般有监护人陪伴；家境同样富足的青年女子，或者家境较差但有人赞助的年轻人也可以进行。这种旅行一般有标准的路线，并含有教学意义。
② 历史上也称为尼德兰，是西北欧洲海岸的低地地区，在中世纪时分裂成若干半独立的公国，后来它们被合并进比利时、卢森堡和荷兰诸国，以及如今的法国北部的佛兰德斯地区（Flanders）。

的荷兰与20世纪晚期的曼哈顿或者东京是多么离奇的相似："17世纪的观察者惊讶于拿到银行担保以支付货款是多么轻易。……'卖家，让我们这么说吧，除了风什么也不卖，而买家收到的也只是风。'"在这种大环境中，伦勃朗想出了从拍卖中买回自己的版画以维持高价的主意。此外，还有一个存在于"伦勃朗的期票①之中的、小而活跃的市场"，因为有些顾客认为，能保证这位大师交付画作的唯一方式，就是成为他的债权人。

蒙蒂亚斯颇具开创性的研究还提示我们，经济上的考量也影响了审美的发展，其表现为，17世纪荷兰的艺术家发展出了程式化的技巧，以便他们更快地完成画作。他举了一个例子，是画家弗朗索瓦·克尼贝尔亨（François Knibbergen）、扬·波尔切利（Jan Porcelli）和扬·范霍延（Jan van Goyen）之间的竞赛，看谁在一天里完成的画作最好。

根据蒙蒂亚斯的研究，代尔夫特（Delft）和阿姆斯特丹的职业经纪人都是在17世纪三四十年代开始涌现的，并且变得越来越专业化。他们有些专门销售描绘战争场景的画作，其他的则专注于"鱼和蜥蜴"。此外，在公证的财产清点目录中（也就是在某人过世后拟定的那些），提到"是某位艺术家创作"的画作越来越多见。蒙蒂亚斯认为，这种情况说明大家越来越关心作品的真实性。新晋艺术家会得到经纪人的雇用，雇用期可能为每次一年。比如1706年时，约瑟夫·冯·布兰德尔（Josef von Brandel）与艺术品及葡萄酒经销商雅各布·德·维特（Jacob de Witte）签订了合同，后者保证他第一年工作时每幅画收入6个荷兰盾（guilder），第二年8个荷兰盾，第三年10个荷兰盾。（他被要求临摹扬·勃鲁盖尔、菲利普斯·沃弗曼［Philips Wouwerman］和其他受欢迎的大师的作品。）

低地国家制定了法律来保护本土利益。只有行业协会成员可以销售油画，并且通常只有本地人才能加入行业协会。拍卖和彩票都被禁止，尤其是当它们涉及外埠艺术家作品的时候。1617年，阿姆斯特丹的一项城市法规禁止销售创作于荷兰七个省份之外的所有画作。在海牙，"爱好者"——就是热爱艺术但不是经纪人的人——可以购买国外的作品挂在自己家中，但是没有市长的允许不能卖掉它们。

① 期票是由债务人对债权人开出的、承诺到期支付一定款项的债务证书。

17世纪的意大利，在诸如威尼斯这样的城市里，画作收藏非常活跃。画家马可·博斯基尼（Marco Boschini）提到，1660年时那里有75位藏画者；而卡洛·里多尔菲①（Carlo Ridolfi）说1648年时有160位，其中15位在维罗纳（Verona），19位在布雷西亚（Brescia），维琴察（Vicenza）则有6位。有些收藏，比如达尼埃莱·多尔芬②（Daniele Dolfin）的藏画主要是当代作品；其他人，比如奥塔维奥·迪卡诺萨（Ottavio di Canossa），收藏的则是早期绘画大师（Old Masters）③——也就是去世超过50年的画家——的作品。早期绘画大师的作品更贵，而且即便是那个时候，博斯基尼也力图"展示出油画比黄金更高贵的地位"，为此他曾经以威尼斯菜园圣母院（Madonna dell'Orto）教堂里由丁托列托（Tintoretto）所作的两幅画为例，说"完成后立即付费，则每幅画价格50达克特④（ducat）；但如果把这些画拿去拍卖，每幅肯定能卖5万达克特"。画作是用来交易的。威尼斯收藏的画作中大约10%到30%是由"外国人"创作的，其中又有半数来自北部。外国经纪人也存在：丹尼尔·尼斯（Daniel Nys）是英国人，雷因斯特兄弟（Reynst brothers）是荷兰商人，还有法国人阿尔瓦雷斯（Monsieur Alvarez），他花2.2万达克特买下了穆塞利（Muselli）家族的藏画，并转卖给了奥尔良公爵（Duke of Orléans）。博斯基尼等人批评某些外国经纪人引进的类型主题，如静物、水果和花卉等。而威尼斯人传统上喜好的是历史主题，也就是那些描绘了历史片段而据说展示了某些伟大"事实"的画作。举例来说，穆塞利的收藏就不含任何一幅静物或者风景画。一开始，威尼斯收藏的藏品清单显示，少数被买下的类型画也进不了家中的重要房间，只能存于走廊、工作室或门廊里。但克日什托夫·波米安（Krzysztof Pomian）⑤分析了7个威尼斯的藏品清单。这些来自1646年到1709年间的清

① 卡洛·里多尔菲（1594—1658），意大利艺术传记作者，巴洛克时期画家。
② 达尼埃莱·多尔芬（1688—1762），出身意大利贵族家庭，为阿奎莱亚主教区的最后一位红衣大主教。
③ 如今在艺术史上，"Old Master"指的是大约1800年之前（或说13世纪到17世纪）在欧洲范围内工作的所有技艺精湛的画家，或者其作品。但实际上，因为某些"大师"的学生或其工坊绘制的作品也被包括在内，所以这个概念强调创作时间多过创作品质。
④ 曾经流通于许多欧洲国家的金币单位。
⑤ 克日什托夫·波米安，生于1934年，波兰哲学家、历史学家和散文家。

单显示，随着时间流逝，类型画越来越被看重，而且在收藏里占了更大的比重。

这可能是接近17世纪末期时，出现在英国市场上的传统意大利绘画作品数量更多了的一个原因——类型作品取代了历史题材画作。然而一个更有说服力的原因是三十年战争①（Thirty Year's War）后教皇国②（Papal States）的衰落。许多大家族都潦倒了，他们出卖了藏画和其他值钱的东西，其中多半卖给了英国人。

直到1722年，都没有关于英国进口画作的可靠数字的记载；之后，进口数量从1745年的165幅，增长到1771年的1384幅，比17世纪80年代还少一些。其中意大利的画作明显占大多数，这不仅因为英国人的喜好，也是因为意大利城邦的衰落，并且法国和荷兰的本土市场十分强势。此外，王朝复辟之后，英国社会逐渐开放，伦敦的城市规模也在增长（这时它已承载了英国人口的10%），而首都居住的新贵不像以前的贵族那样拥有豪华府邸或者广阔的庄园。这个故事听起来耳熟：油画和艺术成为人们显示自己有品位的方式之一。从1680年到1770年间，"品位"——它的定义和人们认为它具有的教化效果——是很多饱学之士一直在研究的对象，这些人包括约翰·洛克（John Locke）、戴维·休谟（David Hume）、亚历山大·蒲柏（Alexander Pope）、约翰·德莱顿（John Dryden）以及其他许多人。

这种对品位的关注协助开创了英国一些伟大的收藏，而它也激发了艺术世界里的三个新的元素：行家、拍卖商和艺术经纪人。

"行家"的概念是从被称为"风格主义"（Mannerism）的艺术运动中发展起来的，这种运动中还经常掺杂了"神秘主义"（Mysticism）。这些运动共同暗示了，艺术中包含着被隐藏的真相，只有少数圈内人才能了解，并且深入了解艺术是一个因具有教化性而高尚的事业。"行家"具有双重

① 三十年战争发生于1618年至1648年，主要战场在欧洲中部，尤其是德国。它由最开始发生于德国统治者哈布斯堡（Habsburg）王朝领衔的"天主教联盟"和法国为首的"新教联盟"之间的宗教战争，演变成后来欧洲大部分国家参与的、争夺欧洲霸权的混战，直到1648年，以一系列《威斯特伐利亚条约》（The Peace of Westphalia）的签订宣告结束。这场战争推动了欧洲民族国家的形成，是欧洲近代史的开端。
② 存在于8世纪到1870年之间，由意大利半岛上的一系列土地组成，是一个政教合一的君主制国家，由教皇直接领导。

意义：他们协助创造了对美术的需求；他们中很多人都在欧洲旅行时购买艺术品，或者是为他们自己，或者是作为其他人的代理人。在他们回到英国后，至少他们买到的部分作品被推向了市场。

于是从17世纪80年代开始，大量的油画流入英国，这协助奠定了伦敦作为艺术交易中心之一的地位。"壮游"中的贵族是油画和雕塑的来源之一。外交人员是另外一个来源，比如福肯贝格勋爵（Lord Fauconberg）和威尼斯的史密斯领事（Consul Smith），驻西班牙的卢克·肖布爵士（Sir Luke Schaub），驻德国的托马斯·温特沃斯（Thomas Wentworth）。第三个来源是收取佣金的职业代理人：威廉·佩蒂①（William Petty）曾为阿伦德尔伯爵担任代理人，而普罗斯珀·亨利·兰克林克②（Prosper Henry Lankrink）则为英国邮政大臣查理·福克斯（Charles Fox）效力。但17世纪八九十年代的英国对绘画作品的需求非常强烈，以至于代理人很快就发现，如果他们自己作为经纪人独立执业，会更加大有可为。

首批这样自立门户的人包括托马斯·曼比（Thomas Manby），他是风景画家，曾在意大利留学。他在意大利采购了168幅画作，1686年回到伦敦后全部通过拍卖出售。1711年到1713年间，詹姆斯·格雷厄姆（James Graham）举行了三场拍卖会，还在《旁观者报》(The Spectator）上做广告，声称："（我曾）游遍欧洲，为您筹备此秀。我带回的作品在我走过的每个国家都深受青睐。"在18世纪的进程中，英国的经纪人分化成了两类：驻店经纪人（shop dealer）和国际经纪人。国际经纪人并不总是直接为驻店经纪人供应货物，他们往往通过拍卖销售他们的画作。这些记载来自伊恩·皮尔斯（Iain Pears）的著作《发现绘画》(The Discovery of Painting)，作者对这些拍卖会上的买家进行了分析，认为这时的伦敦有大约六个优秀的驻店经纪人组成的核心，他们是艾萨克·科利沃（Isaac Colivoe）、乔治·斯马特上尉（Captain George Smart）、赫拉德·范德古特（Gerard van der Gucht）、帕里·沃尔顿（Parry Walton）、约翰·霍华德（John Howard）和一位马蒂森（Matthysen）先生。

① 威廉·佩蒂（1620—1687），英国经济学家、科学家和哲学家。
② 普罗斯珀·亨利·兰克林克（1628—1692），佛兰德画家。

国际经纪人的操作方式则更有意思。安德鲁·海（Andrew Hay）很可能是英国的第一个全职专业艺术经纪人。他来自苏格兰，原来是肖像画师，后来决定去意大利留学。到了罗马以后，他看到了自己必须面对的竞争局面，而他"天赋不过中游水平，于是很快放弃了（绘画肖像），并且因为在意大利待了几年，对杰出大师的作品颇有见识，于是成了经纪人"。海曾经历过几次冒险，部分是因为17世纪的宗教战争之后，艺术买卖成了18世纪早期间谍活动的常见掩护。莱斯利·刘易斯（Lesley Lewis）在他的著作《18世纪罗马的鉴赏家和秘密特工》（*Connoisseurs and Secret Agents in Eighteenth-Century Rome*）中记录了红衣主教阿里山德罗·阿尔比尼（Cardinal Alessandro Albini）的活动，说他"仿佛18世纪的杜维恩"；他把古董卖给罗马的英国詹姆斯党人[①]（Jacobite），而后者中并不是所有人的身份都像他们自己号称的那样（安东尼·布伦特[②]［Anthony Blunt］的情况并不新鲜）。

在意大利还有另一个值得注意的英国经纪人，叫加文·汉密尔顿（Gavin Hamilton）。他自己跑去哈德良别墅[③]（Hadrian's Villa）挖宝，还带着一个艺术家走遍意大利，并由这个艺术家来临摹他想要拿到并主要出售到英国的那些祭坛装饰画。他的想法是用临摹的作品替代原作。是汉密尔顿买下了拉斐尔的《安西帝圣母》（*Ansidei Madonna*）和达·芬奇的《岩间圣母》（*Virgin of the Rocks*），两幅画后来都流去了英国。他还将若干幅委罗内塞（Paolo Veronese）和提香（Titian）以及两幅号称来自乔尔乔内的作品送去了英国。除了通过拍卖销售，汉密尔顿的销售对象还包括一些那时最具声望的人物，比如伯林顿勋爵（Lord Burlington）、德文郡公爵（Duke of Devonshire）、罗伯特·沃波尔（Robert Walpole）、卡文迪什公爵[④]

① 詹姆斯党（Jacobitism）是在英国和爱尔兰的一场政治活动中，旨在支持君主詹姆斯二世（James Ⅱ）复辟斯图亚特王朝（House of Stuart）的组织。
② 安东尼·布伦特（1907—1983），英国著名的艺术史学家，后被发现为苏联间谍。
③ 哈德良别墅位于如今意大利蒂沃利（Tivoli）的一处大型考古建筑群，为联合国教科文组织认定的世界文化遗产。曾是公元2世纪初罗马皇帝哈德良的休闲行宫。
④ 历史上有该称号的人很多，所以一般应在中间加上人名以确定身份。这里根据年代和身份推断，应为德文郡公爵四世威廉·卡文迪什（William Cavendish, 4th Duke of Devonshire，1720—1764）。他是著名的政治家，曾担任过英国首相。

（Lord Cavendish）。汉密尔顿从这些交易中获得的利润通常要比买家更多。举例而言，他卖给哈利勋爵（Lord Harley）许多作品，其中有37幅可以被确认的画作，哈利为此付出的总价为688英镑14先令；还是这些作品，在哈利死后被拍卖时仅卖出了318英镑2先令6便士。所以它们几乎不能算是成功的投资，而且反映出这样一个事实，就是即便在那时，"总的来说，通过私人协商来购买被看作是更昂贵的采购方式"，这是跟通过拍卖购买相比。

跟安德鲁·海一样，塞缪尔·帕里斯（Samuel Paris）曾经是画师却决定放弃画笔，选择这一行里更有利可图的一边。但帕里斯跟海不同的是，他的想法是拿英国的产品——比如伯明翰出产的小玩意儿——来交换画作；这个计划也没成功，反而把他逼到了破产的境地。他被债主追得满欧洲跑，还在法国坐过牢，后来被释放。18世纪30年代后期他开始在伦敦举行拍卖会。他与海一样主攻中端市场，也就是买卖价格在2—10英镑的画作。那时任何超过40英镑的东西都算贵的，这更凸显出帕里斯的一笔生意之大：他卖给英国政治家彼得·德尔梅（Peter Delmé）的两幅画。这两幅画都出自普桑（Nicolas Poussin）之手，一幅是《酒神的胜利》（*Triumph of Bacchus*），价格为230英镑，另一幅是《牧神潘的胜利》（*Triumph of Pan*），稍微贵一些，为252英镑。

塞缪尔·帕里斯和肯特（Kent）、温德（Winde）、劳埃德（Lloyd）、龙金特（Rongent）、布莱克伍德（Blackwood）等经纪人都参与了1758年的一个有趣的事件，在这个事件中，若干位经纪人买回了他们在拍卖时要出售的作品。这说明，艺术市场中的部分交易是人为制造出来的，就像伊恩·皮尔斯所说的那样，"其结果就是，或者说至少是部分导致艺术买卖变得不再仅是普通的字面意思所表示的市场，而甚至开始显示商品市场的明显属性；后者所交易的物品有其外延的价值，就像绘画作品作为投机性资产也被加上了抽象的价值"。而这还是220年前。但海和帕里斯最重要的意义在于，就像活跃于1745年到1760年间的其他经纪人一样，他们自身似乎都没有收藏家的身份，或是表现出任何对成为鉴赏家的兴趣。艺术经纪人，也是全职的商人，已经出现。

艺术和商业的泾渭分明确有其代价，因为这成了另一个让人们不喜欢

并讽刺艺术交易的理由。这种情绪在18世纪迅速蔓延，并通过不同渠道表达了出来，从漫画（见附图10）到戏剧不一而足。戴维·盖里克（后来成为佳士得的好朋友）就曾在塞缪尔·富特（Samuel Foote）于1748年写成的戏剧里扮演拍卖师彼得·帕夫（Peter Puff）[①]。剧中，帕夫有两个助手，名为布拉什（Brush）和瓦尼什（Varnish），他们俩负责投标哄抬价格；帕夫伙同他俩一起对无知的贵族进行劝诱，诓骗着他们把兜里的钱掏光。

　　根据伊恩·皮尔斯的计算，18世纪上半叶，每年有15场到25场拍卖，涉及几千幅画作（虽然其他记载认为数量更多，后面将详述）。经纪人贡献了其交易中的35%到40%（这个比重跟如今的百分比相差不大）。从1740年起，英国画作的价格开始飞涨，其中有些值得注意的例子。比如德尔梅的两幅普桑画作，是1741年到1742年间以482英镑（约合现在的2500美元）的价格从塞缪尔·帕里斯手中购得，后于1790年以1630几尼[②]（约合1.4万美元）卖给了阿什伯纳姆勋爵。即便如此，那时大家也不认为买画是好的投资手段。18世纪的英国并不缺给富人投资获利的渠道，政府债券提供的利率平均数被作为标准，它一般在3.5%到4.5%之间浮动。伊恩·皮尔斯将这一表现与罗杰·哈朗（Roger Harenc）藏画的相关数值进行了比较，这个比较提供了很多的细节，能让我们得出一些结论。哈朗的财产并不丰厚，但他却十分乐于参加拍卖活动，1734年到1760年间，他在32场拍卖中购买了画作。1762年他去世后，他的儿子在1764年将他收藏的239幅画卖出了3799英镑14先令6便士。77幅可知是之前于拍卖中买下的画中，有35幅被皮尔斯确认出现在了1764年的拍卖中。除了两幅外，所有画的价格都有增长，但如果计算它们每年的复合增长率，这些画提供了4.18%的回报率——跟政府债券相比没有好多少但也没有更糟。约翰·巴纳德（John Barnard）藏画的情况则更惨淡一些。这些画于1738年至1759年间被拍得，其中只有11幅可以被确认出现在1799年托马斯·汉基（Thomas

[①] 英文中，Puff有"吹嘘"的意思，助手名字Brush有"画笔"的意思，Varnish则是"粉饰"的意思。

[②] 1663—1814年间英国使用的一种金币，每个使用大约1/4盎司（约7.1克）黄金铸造，因为其材质主要来自西非的几内亚（Guinea）地区，故以此命名。起初价值为1英镑，即20先令；经过数次价格浮动后，最后被官方确定为兑换21先令。

Hankey)的拍卖中(汉基继承了这批藏画)。这11幅画当初的总价是295英镑10先令,后来被拍出了463英镑5先令,增幅为55.4%,而它们每年的复利率(compound rate)只有0.9%。18世纪时对艺术可能已经颇有激情,却还算不上一种投资。

但17世纪末期,当英国的艺术经纪人和拍卖商们因为早期大师作品大量流入而获利时,很多本土画家——尤其是贺加斯(Hogarth)特别激烈地——进行了长期而尖锐的指责,他们认为经纪人的行为损害了在世画家的生计。这一抵抗活动最终在1768年以培养和推广英国艺术家的皇家艺术学院创立收场,但它也让人们在态度上产生了变化。宗教改革式微后,新教下的英格兰并不那么在意维护形象。在几位乔治国王①的统治时期,素描和水彩画流行了起来(连王后也拿起了画笔),而赞助在世画家的情况也更普遍了。绘画肖像的生意开始大行其道——"生意"一词用在这里十分恰当。萨塞克斯大学(University of Sussex)的马西娅·波因顿(Marcia Pointon)曾对此进行研究,她发现这种类型画的画家在当时特别有市场,以至于他们"可能享有当时进行社会变动的最佳机会"。1781年到1784年间,皇家艺术学院展出的肖像画比例从34%升到了50%。乔舒亚·雷诺兹爵士曾有过这样的看法,"整个伦敦也容不下8个艺术家",但现在明显连800个都有了。实际上波因顿还揭露出那时艺术市场的一个颇为不同的侧面:肖像画家身边还围绕着一大群与他相关的服务人员,比如临摹员、微型图画制作者、装框师、承运商、蜡模师、颜料商、雕刻师,他们都在众多艺术家居住的卡文迪什广场(Cavendish Square)附近开了商店或者工作室。她将肖像画家的工作室比喻为现代的美发沙龙,因为客人可以翻看一本版画制成的作品集,来选择一个"风格"。

画家雷诺兹于1755年到1790年间的工作日程被记载在一本名为《绅士与商人的口袋日记》(The Gentleman's and Tradesman's Daily Pocket Journal)的作品中。这本日记流传了下来。我们能从中看出,其工作约会的时间有上午8点、10点和中午,或者上午10点、中午和下午2点(一天

① 从1714年到1830年,连续有乔治一世、乔治二世、乔治三世和乔治四世共四位"乔治"在位,为汉诺威王朝的前四位国王。

3次约会为上限)。肖像画家收费很高,从52英镑(德比[Derby]的约瑟夫·赖特[Joseph Wright])到60几尼(巴斯[Bath]的庚斯博罗)乃至150英镑(伦敦的雷诺兹)都有。然而,贝德福德家族(Bedfords)一个月花在内饰和家具上的钱还是超过了他们付给庚斯博罗的工钱。

18世纪的另外一种经纪人,以及这个行业发展的下一个阶段,都在亚瑟·庞德(Arthur Pond)身上进行了集中体现。庞德出生于1701年,父亲是外科医生。像其他人一样,在转行为经纪人前他也受过绘画培训。他的意义在于他对画作作者判定的重视上。直到18世纪中期和庞德入行时,经纪人一直都喜欢给各种物品过度标签,理由也很明显:提香的作品显然比非提香的作品要值钱得多。然而,针对作品是否真如它声称的一样的问题,庞德坚持在画作背面写上他的个人意见。他的这种做法自然给他的交易行为灌注了可信性,而这正是他的很多同行所欠缺的。这也强有力地促进了早期大师作品的交易。

在版画领域,庞德同样做出了重要贡献。跟其他欧洲国家相比,英国进入版画市场比较晚,就像他们在绘画领域起步也很晚一样。在《南特敕令》①(Edict of Nantes)被废止和西班牙王位继承战争②(War of Spanish Succession)之后,一批荷兰和法国的流亡画家逃到了英格兰,填补了伦敦艺术世界一个因为英国人还在启蒙阶段而形成的缺口:版画制造和书籍插图。到了18世纪中期,有拍卖加持的版画制造业成为艺术市场上发展最快的领域,而庞德就是开始版画出版生意的商人之一。版画制造是部分艺术和部分科学的结合体。时值启蒙时代(Age of the Enlightenment),这一时期有学识的人士不仅喜爱雕工翻刻的伟大艺术作品,对那些反映自然历史、细节丰富的版画,比如罕见的鸟类、异国的植物、奇异的贝壳、地球

① 1598年4月由法国国王亨利四世签署的一条敕令,在当时主要信仰天主教的法国给予了胡格诺教徒信仰自由、公民权和政治权。这一敕令的颁布,结束了自1562年以来影响着法国的宗教战争。

② 西班牙王位继承战争(1701—1714),无嗣的西班牙国王卡洛斯二世(Carlos Ⅱ)于1700年11月去世,其最近的血亲所在的奥地利哈布斯堡王朝及法国的波旁王朝(Bourbon Family)为了争夺王位,获得他留下的尚未分裂的西班牙帝国而引发的一场欧洲大部分君主制国家都参加的大战。

上不同的"物种",他们同样非常感兴趣。①版画很受艺术家的欢迎,他们买来版画再进行摹画,于是那些买不起油画的人便形成了一种比较低端的新型鉴赏家类别。艺术市场也由此迅速膨胀。

在艺术交易的发展过程中,庞德是一个阶段的一流代表:因为见多识广和眼光超群,这样的人可以领导品位。在法国,有另一个经纪人对这一观念做了重要的提炼工作,他就是约翰-巴蒂斯特-皮埃尔·勒布伦(Jean-Baptiste-Pierre Lebrun)。他出生于1748年,其职业开端也是一名艺术家;1776年他娶了伊丽莎白·维热(Élisabeth Vigée),她后来成为可能是法国在她那个时代最著名的肖像画家。勒布伦当画家的时间并不长,很快他就因为需要负责维护传奇的奥尔良藏画系列②(Orléans collection,在法国大革命后被拍卖而流散)而成了法国传统的"经纪人-鉴赏家"(dealer-connoisseur)。然而,他在艺术市场历史中享有重要的地位,并不是因为他是藏画的监护人,而是因为他是首先产生想法、再次发掘那些被遗忘画家的"经纪人-鉴赏家"之一。通过这样的做法,他不仅改变了法国人的品位,还跟像庞德这样的人一起,改变了艺术经纪人的本来功能。③

很多艺术家虽然不知名,却跟那些更被赏识的画家水平不相上下,勒布伦是最早认识到这个事实的商业意义的人。因为他的洞察力,艺术经纪人便不再只是单纯的生意人。他反而成为更有价值的一种存在:他的眼力极为重要,作为内行人,他能识别一个有能力但当时不被欣赏的艺术家,所以可以用低价拿到好的画作。他游走于西班牙和其他的地方,诸如荷尔拜因、里韦拉(Rivera)和路易·勒南(Louis Le Nain)等这些我们如今视作一流的画家,都是他帮忙扶持起来的。

① 伦敦甚至有一个拍卖行只拍卖贝壳,是在1749年或1750年由本杰明·皮特(Benjamin Pitt)开办。同一时期的法国收藏中有21%存在贝壳。——作者注
② 由奥尔良公爵腓力二世(Philippe d'Orléan)收集的超过500幅画作,大部分收集于1700年到1723年间,主要来自意大利画家。
③ 18世纪的法国对画作的价格非常感兴趣,由弗朗索瓦-夏尔·茹兰(F. C. Joullain)于1783年出版的《油画、素描、版画索引,为爱好者提供帮助的手册》(*Répertoire de tableaux, dessins et estampes, ouvrage utile aux amateurs*)能体现这一点。这是首次有人认为应该出版一份比较系统的文件,来收录最近可出售的画作,包括它们的来历和价格,这对勒布伦也产生了影响。——作者注

＊　＊　＊

拍卖是与交易共同发展的。在英国，除了蜡烛拍卖或"归我"之外，还有了另一种颇受欢迎的拍卖方式，被称为"特许拍卖人"[①]（Outroping）。这种方式至少从1585年起就被投入使用了，被定义为"靠嗓子销售，给出价最多的人"——换句话说，就是我们所知道的拍卖。特许拍卖是正式的活动，就像法国的法警-拍卖师所进行的那样，并且销售公共财物的收益要被用来抚养孤儿。属于英国的第一个记录在案的画作拍卖发生在1682年；17世纪80年代后期迎来了大规模的爆发，5年间就举行了超过400场拍卖活动。这个时候，凡是不属于特许拍卖人的拍卖活动，严格来讲就是不合法的，但当局却选择睁一只眼闭一只眼；因为有大陆艺术作品的大规模流入，以及新的繁荣局面，拍卖显然成了有利可图的职业。

起初，画作的质量不是很重要。什么东西都可能被打上"提香"或者"鲁本斯"的旗号，可是上当的人也不多。英国人想拥有画作，却不必须是好的。拍卖商爱德华·米林顿承认，他卖过的许多画都是轻微损坏或已经损坏的。米林顿还在剑桥、牛津、诺威奇（Norwich）和海威科姆（High Wycombe）举行过书籍拍卖会。后来，爱德华·戴维斯（Edward Davis）和约翰·史密斯（John Smith）等拍卖商开始专注于较好的画作。这个时期，最重要的拍卖商当属帕里·沃尔顿，他曾负责修缮国王的藏画，还是画家彼得·莱利（Peter Lely）的学生。他拍卖过诺福克公爵（Duke of Norfolk）的画作，还有莱利自己的。到了18世纪中期，出现了一小群被社会认可的拍卖商，因为他们懂得绘画，也知道如何销售。剩下的那些很多都出身于家具商工会（Upholders Company），这些是官方许可的家居装饰公司，拥有出售二手家居用品的古老特权。从传统来讲，他们是定价销售；但据伊恩·皮尔斯记载，因为画作市场繁荣，拍卖的行情也水涨船高，于是家具商们也开始通过拍卖销售画作。1730年时，遗产销售中的家具会以固定价格出售，而油画就被拍卖了。此时，这些品质较差的画作被称为"家具画"（furniture pictures）。

[①] 拍卖行业早期英语术语，指拍卖公共物品的官方方法，或"通过声音出售，给那个叫价最多的"。"特许拍卖人"这个词来源于荷兰语uitroeper，意为"一个大声喊叫的人"。

18世纪时较为出色的拍卖商中有拉姆（Lambe）、兰福德（Langford）、普雷斯特奇（Prestage）和托马斯·巴拉德（Thomas Ballard）。巴拉德主攻的是书籍，并且据弗兰克·赫曼记载，他的工作地点几乎只有圣保罗咖啡馆（St. Paul's Coffee House）。他的目录通常使用拉丁文题目，他还拍卖过皇家学会会员托马斯·罗林森（Thomas Rawlinson）的藏书。这套藏书共有20万册，是那时拍卖出的规模最大的一批藏书。罗林森的兄弟理查德（Richard）也是书籍收藏家，他"因为在格雷律师学院①（Gray's Inn）（他是律师）的四个房间里书塞得太满，以至于只能睡到外面的走廊上"而出名。但在佳士得出现前，18世纪最著名的拍卖商是克里斯托弗·科克（Christopher Cock）。他也销售书籍，但作为艺术拍卖商更加闻名。保留下来的合同显示，科克的公司规模很大，那时他对价格在40或50英镑以下的物品收取的佣金为5%，价格低的佣金也低。他们也编制目录。

直到1777年，政府几乎都没有对拍卖行实施任何监管，这导致它们的名誉和声望都直线下降，被人认为是"恶棍"的聚集所和"骗子的藏身地"。它们是讽刺作家（特别是贺加斯，尽管他也利用拍卖来销售自己的作品）和更激烈的评论家喜欢攻击的对象。举例来说，1731年的《本埠品味》（Taste of the Town）杂志曾这样写道："我能感觉到，很多人……会立即反对这些拍卖如此快的'进步'，并大声呼吁阻止这不断壮大的妖异之势。他们会发现，随着时间流逝，那些不合规范的活动将引起贸易行业的停滞，阻碍金钱的正常流通，而那些巨额的财富也会因为购买太多便宜货而被摧毁。"英国在1777年和1779年试图通过法律向拍卖商颁发执照，这样就算能减少其中彻头彻尾的骗子，也无法抹去拍卖行业赚黑心钱的形象。

* * *

英国的这些发展跟巴黎的状况多少是类似的。前文提到的那些传统的拍卖地点，现在被巴图瓦尔街（Rue du Battoir）的科尔德利耶大教堂（Grands Cordeliers）和多芬街（Rue Dauphine）上西班牙公馆

① 始创于14世纪，为英国四所律师学院之一，在英国和威尔士从业的出庭律师必须出自这四所学院之一。格雷律师学院不仅是专业协会，也为执业律师提供办公地点。

（Hôtel d'Espagne）的大厅取代。最著名的拍卖商早期多半来自奥弗涅（Auvergne），他们都开设了自己的拍卖行，包括普佩街（Rue Poupée）的皮埃尔·雷米（Pierre Remy）、克莱里街（Rue de Cléry）上吕贝尔公馆（Hôtel Lubert）的勒布兰先生（Sieur Lebrun），以及同样是绘画拍卖商的帕耶（Paillet），他的拍卖行在阿利格尔公馆（Hôtel d'Aligre）。1691年，法国国王路易十四曾试图整顿这个行业，将巴黎的拍卖商数量增加到120个，但人们也没有争先恐后地去争夺这些位置。因为尽管这些是官方职位，但巴黎人却怀疑能否从买卖中获利。1715年，路易将拍卖商的名称改成了现在所用的"拍卖估价人"（commissaires-priseurs）。法国的系统鼓励专家的发展，这个特点在英国或美国几乎看不到，如今却依然保留在巴黎和法国的各省份。专家们曾经是，如今也还是由拍卖商雇用，运用他们的能力来为拍卖编制目录，并保证待售作品的真实性。18世纪的著名专家包括马里耶特（Mariette）、巴隆（Balon）和热尔桑（Gersaint），而热尔桑此时在法国的时髦程度堪比英国的佳士得：弗朗索瓦·布歇[①]（François Boucher）为他设计了信笺抬头，华托（Watteau）给他画了商标。

在这个时期，马里耶特和热尔桑为目录编排带来了标志性的进步。1756年之前，当德·塔拉尔公爵（Duc de Tallard）藏画的拍卖目录出现时，对待售画作的描述还比较含糊；它们通常只被划分了画派，也没有明显区分是原作还是复制品。在这个时期之后，目录更突出艺术家的名字，表现出大家对作品真实性的关注也在提高；而对作品的描述包含了美学欣赏内容，这在当时被看作是绘画最重要的方面。有时这些内容可能长达数页，而经纪人甚至可能附上几位鉴赏家相互矛盾的观点，没有必要在观点上有所选择。

皮埃尔-让·马里耶特（Pierre-Jean Mariette）和皮埃尔·雷米是最早承担起责任、在他们的目录里认真地确定画作作者的"经纪人-专家"（dealer-expert）。如果知道画作的来源，他们会通过这个查询作者，他们也利用其他因素，比如，这幅画构成方式也能证明它的作者。这类讨论也可

[①] 弗朗索瓦·布歇（1703—1770），法国洛可可风格画家，曾任法国皇家绘画与雕塑学院院长和国王的首席画师。

能会占据目录中的很大版面。在拍卖业拥有司法地位的法国，这些发展引发了一个问题：因为卖家当然希望一幅画尽可能被赋予最高的美学价值，而这不见得跟经纪人新的身份相符合。所以18世纪末，一种新的情况出现了。此时法国收藏家的数量陡增（从1700年到1720年间的150个，增长到1750年到1790年间的500个），然而当这些"爱好者"（amateurs）熟悉了美学探讨的相关术语后，职业经纪人则成为判断画作作者的权威。这是本行业内的平衡所发生的重大转变，就像刚才谈到过的那样，它帮助勒布伦提升了经纪人的角色，也是掀起新一轮油画投机买卖的因素之一。1772年的舒瓦瑟尔（Choiseul）拍卖成绩惊人；同一年，格林先生（Mr. Grimm）讨论了范洛（Van Loo，卡尔［Carle］或者让-巴蒂斯特［Jean-Baptiste］，不清楚他说的是哪一个）的两幅画，它们曾被以1.2万里弗（livre，法国银币单位）买下，后被以3万里弗转卖给叶卡捷琳娜二世（Catherine the Great）。他说道："购买油画以再次卖出，明显是上佳的投资方式。"我们可以从一个事实中判断出这种态度所涉及的范围，本身是经纪人的茹兰顶住压力批评了"艺术爱好者中最应该受到谴责的一群人……我指的是那群……对任何特殊的事物都没有确切的喜好、追逐任何事情都带着投机的眼光、（并且）只为了卖而买的人"。

巴黎的公开拍卖在18世纪50年代时为每年5场，到了18世纪80年代则增加到每年30多场。也是在这个18世纪的世界里，苏富比的创始人塞缪尔·贝克和詹姆斯·佳士得都开始了他们的生意。

* * *

贝克是个著名的书商，早在1733年或1734年就已经入行。他曾在1704年跟随书商理查德·马拉德（Richard Mallard）做学徒，一年的薪水为5英镑（合现在的860美元）。在他自立门户以后，他的第一份拍卖目录上标注的日期为1744年3月11日。书籍按尺寸来卖——首先是八开本，然后是四开本，最后是对开本。书名列表里的次序是随机安排的，但"重要且可能较贵的书籍名称用斜体印刷"。他做了很多年兼职拍卖师——同时也是文具商和出版商——那时书籍拍卖还是相当体面的事情，而且气质颇为从容。这种拍卖都在傍晚进行，以便有教养的阶层能来参加；每次只卖几本

书，所以拍卖可能持续40或50天之久。

佳士得先在考文特花园做学徒，1766年时在帕尔莫街自己创业；因为其优雅、风趣和智慧，立刻给人留下了深刻印象；而讽刺作家也马上抓住了他的这一特质（见附图8、11）："可否请夫人您赏光说出5万英镑——不过是小意思——这一流的耀眼珍宝，当然配得上一个前所未有的价格，对吗？"（18世纪末期的5万英镑大约是今天的620万美元。）佳士得最初拍出的物品中包括一口棺材，"客户最开始订制它是因为确诊了一种致命的疾病，然而后来他痊愈了"。他的第一场画作拍卖举行于1766年3月，不过拍品的真实性肯定相当令人怀疑，因为一幅"荷尔拜因"的作品卖了4英镑18先令，一幅"提香"的画拍出了2英镑2先令，而一幅"特尼斯"（Teniers）的画则仅仅卖出了14先令。

同一年，也就是1766年，贝克开始跟比他年轻很多的一位名叫乔治·利的男士合伙；1778年贝克去世时，他的外甥约翰·苏富比（John Sotheby）加入了公司（见附图9）。"贝克和利"的公司便成了"利和苏富比"。苏富比家共有三代人先后经营着公司，直到这条线在1861年断掉。利当时很受欢迎，英国人品位的改变也有他的功劳：收藏家们不再那么执着于希腊和罗马的古典作品，转而关注早期英国和伊丽莎白时期的文学和手稿。这段时间此类藏品的价格出现了明显上涨。直到18世纪的第三个25年，书籍价格还很少超过2几尼（2英镑2先令），而少见的超过这个价格的，都是那些插图丰富、卷帙浩繁的参考书。但根据弗兰克·赫曼的记载，"1780年后，20英镑的价格就不鲜见了"（1780年的20英镑约合现在的2800美元）。

1776年时，佳士得已经离开了帕尔莫街，搬到了空间更大的地方，这时他跟住在隔壁的邻居托马斯·庚斯博罗（Thomas Gainsborough）成了朋友。庚斯博罗同意为佳士得免费绘制肖像，条件是画像要挂在拍卖行的显著位置，作为他画室的广告。（这幅画最后被保罗·盖蒂［Paul Getty］买下，见附图7。）

到了18世纪末，苏富比和佳士得拍卖行的地位都已经相当稳固，但它们也有对手，其中一个是斯图尔特、惠特利和阿德拉德（Stewart, Wheatley and Adlard）（本杰明·惠特利［Benjamin Wheatley］曾经是苏

富比的办公室主任）。后来这家公司变更为"弗莱彻和惠特利"（Fletcher & Wheatley），于1794年到1837年间在伦敦的皮卡迪利（Piccadilly）191号举行定期拍卖。1841年，公司的房产和名称都被托马斯·帕蒂克（Thomas Puttick）和威廉·辛普森（William Simpson）买断。19世纪时，帕蒂克和辛普森成为苏富比的有力对手，但之后却沉寂下来，并在1954年被菲利普斯（Phillips）买下。如果说帕蒂克和辛普森可以被看作苏富比的一个支系，那么菲利普斯相对于佳士得也处于相同的地位。哈利·菲利普斯曾经也是詹姆斯·佳士得的办公室主任，他从这个位置上辞职时只有30岁，于1796年4月创立了自己的公司。尽管他在新邦德街（New Bond Street）73号有店面，也是纳尔逊勋爵[①]（Lord Nelson）的邻居，但他早期却是因为"外部"销售，也就是在从"花花公子"乔治·布鲁梅尔[②]（George "Beau" Brummell）到威廉·贝克福德的一系列名人自己的宅邸中拍卖他们的财产而出名。菲利普斯离开佳士得的时机可谓巧妙，他也借了拿破仑战乱的东风，接手了一系列拍卖，其中就包括对塔列朗亲王[③]（Prince Talleyrand）收藏的拍卖。

　　法国大革命引起的动荡和接下来的一系列战争对艺术市场产生了巨大的影响。巴黎的拍卖估价人消失在大革命之中。被盗的物品开始出现在拍卖中，公众对拍卖行的信任土崩瓦解。1817年，著名的比利翁拍卖行（Hôtel Bullion）在普莱特里埃街（Rue des Plâtrières）开张[④]，它置身于由克劳德·德·比利翁（Claude de Bullion）建造的宏大建筑之中，1817年时巴黎主要的拍卖商都驻扎在那里。一幅当代版画反映出，那个时候，拍

[①] 指海军中将霍拉肖·纳尔逊，纳尔逊子爵一世及勃朗特公爵一世（Horatio Nelson, 1st Viscount Nelson, 1st Duke of Brontë，1758—1805），曾是英国皇家海军的舰队司令，他的指挥和决策在拿破仑战争中为英国创造过数次决定性的胜利。

[②] 乔治·布鲁梅尔（1778—1840），英国摄政时期的偶像人物，在很多年中都被认为是男子时尚的领导者，并被后世认为是"dandy"（所谓花花公子）的优秀代表。故有"beau"（来源于法语，此处意为"花花公子"）这一外号。

[③] 塔列朗亲王（1754—1838），全名夏尔-莫里斯·德·塔列朗-佩里戈尔（Charles-Maurice de Talleyrand-Périgord），法国历史上著名的政治家和外交家，曾在法国连续多个政府中担任最高职位，多数在外交领域。他的名字也成了"狡猾且见利忘义的外交"的代名词。

[④] 普莱特里埃街上的比利翁拍卖行如今已经不存在，这条街也已改名为让-雅克-卢梭街（rue Jean-Jacques-Rousseau）。

品在竞价期间会被拍卖大厅里的人传看。当代的评论员塞巴斯蒂安·梅西耶（Sébastien Mercier）尖锐地指责了他看到的行为："一位拍卖商经常同时担任经纪人和销售，他们或者独立操作，或者跟其他的经纪人勾结在一起……只要符合他的个人计划和'交易'中那些秘密合伙人的计划，便压低那件物品的价格。"梅西耶告诉我们，在那个时候，就已经有一个"圈子"①，被称为"格拉菲纳德"（La Graffinade）或者"黑色帮派"（Bande Noir）。

在伦敦，海峡对岸的政治动荡起初对早期大师作品抵达英国造成了大麻烦。当然佳士得受到的影响比苏富比所受的更大，所以佳士得也被迫转向珠宝领域，因为这种商品比油画更方便携带，也更容易隐藏。（这种改变似乎也只是部分成功，因为这段时间佳士得公司再次迁址，搬到了苏荷区的迪安街［Dean Street］，这里则不像圣詹姆斯公园那么高雅。）然而在接下来的几年中，艺术市场却开始从法国大革命和拿破仑战争中获得了好处，因为法国和荷兰两国旧政权的许多成员带着他们的艺术品——也就是他们带得走的财产——流落到了伦敦。此外，还有一些更爱冒险的英国经纪人——比如威廉·布坎南（William Buchanan）——前往意大利大量廉价收购贵族收藏的油画，因为贵族们害怕自己的画被法国人查抄。因此，来自欧洲的、数量巨大的贵族收藏通过各种方式在伦敦被拍卖了。来自法国的有卡洛纳（Calonne）、孔蒂亲王（Prince de Conti）、拉菲特（Laffitte）、塞雷维尔（Séréville）、塔列朗的收藏，以及杜巴里伯爵夫人（Comtesse du Barry）的珠宝收藏，这场备受争议的拍卖共获得13412英镑9先令6便士，佳士得从中获得了559英镑7先令6便士（4.17%）的佣金。来自荷兰的有范兹维滕（Van Zweiten）、范哈塞莱尔（Van Hasselaer）、范莱登（Van Leyden）、施林格兰特（Schlingelandt）和布拉姆康（Braamcamp）的收藏②。

到目前为止最引人注目的一场拍卖会当属对奥尔良公爵收藏的拍卖。这个由18世纪早期的法国摄政者所收集的系列，被其曾孙路易·菲利普二世（Philippe-Égalité）拍卖，以偿还他赌博的欠款，和资助他在大革命

① 详见本书第16章。
② 卢格特所著的三卷本《令艺术界感兴趣或满足好奇心的公开拍卖目录索引》，这套标准参考书可供大家查看著名的拍卖。——作者注

中的政治野心。这个收藏中包括来自拉斐尔、提香、委罗内塞、贝里尼（Bellini）、委拉斯开兹、达·芬奇、卡拉齐兄弟（the Carraccis，非常昂贵）和华托的精美画作。18世纪末期，英国人更偏好当代艺术——特别是英国的当代艺术。但因为奥尔良收藏的品质如此之高，以至于风潮突然就转回早期大师身上。德国鉴赏家古斯塔夫·瓦根（G. F. Waagen）在英国四处旅行，观赏了许多私人宅邸中的杰出画作，并将他的经历写成书出版，这件事既使他本人受益，也推动了这一风潮。

受惠于这一早期大师风潮的经纪人中最著名的是威廉·布坎南，他比大部分人都经历了更多的奇遇。作为格拉斯哥（Glasgow）一位帽匠的儿子，他算得上摄政时期①的一块璞玉，但"言辞直白粗鲁"。然而，他确实拥有一种粗粝的商业直觉，这种直觉告诉他，可以去意大利买画然后在英国卖。根据布坎南书信的编辑休·布里格斯托克（Hugh Brigstocke）所记载，布坎南在这项任务上得益于两种特殊的个人品质："一是他几乎完全不懂艺术作品，这使他对他的货品受到的任何批评都能视而不见、听而不闻；二是他对顾客和任何一种画作爱好者都绝对轻视，不管他们是公共机构、贵族还是暴发户。"（这样评价布坎南可能有失公允。据弗兰克·赫曼指出，布坎南曾经为伦敦国家美术馆［National Gallery in London］的创立付出许多。）

布坎南由代理人进行采购，他们是意大利的詹姆斯·欧文（James Irvine）和西班牙的乔治·沃利斯（George Wallis），都是天赋还不错的画家（沃利斯被称为"英国的普桑"）。布坎南在英国集资（1803年的采购活动中他有3万英镑资本，大约是现在的265万美元），由他的代理人采购，然后他再设法处置画作。这个苏格兰人通常从一开始就能给画找到一个与之相称的顾客，有时也会同时给几位顾客寄出"公开信"。如果这些努力都不成功，他会去佳士得，他或他的伦敦代理人会在那里参加拍卖，记下谁花多少钱买了什么（跟现在芭芭拉·斯特朗金的投标部门差不多）。我们从布坎南的信中可以看出，某些事情的变化有多小："主要是虚荣驱赶

① 英王乔治三世因健康原因不便执政，而由其子作为摄政王代理执政的时期。1820年乔治三世死后，摄政王成了乔治四世。摄政时期在时间上一般指1795年到1837年，也就是乔治三世在位的后期、乔治四世和威廉四世在位时期。

着英国人购买——虚荣也引导着买家去迎合他们的朋友群体现下所追求的品位。"

有的光景里，他的生意十分激动人心。比如，布坎南作为主脑，将诸如委拉斯开兹的《教皇英诺森十世肖像》(Pope Innocent X)和《镜前的维纳斯》(Rokeby Venus)、拉斐尔的《阿尔巴圣母》(Alba Modonna)、鲁本斯的《有彩虹的风景》(Rainbow Landscape)、提香的《维纳斯和阿多尼斯》(Venus and Adonis)、凡·戴克的《查理一世》(Charles I)等这样的画带到了英国。在布坎南1864年去世时，伦敦国家美术馆接近四分之一的油画都是经布坎南之手引进的。但在其他的光景里，生意失败时的布坎南和他的合伙人不得不使用抽奖方式来销售画作，或者贿赂皇家艺术学院的成员来为他们的货物说点儿好话。实际上，不管布坎南还是其他任何人都没有赢得他们期望的财富。苏格兰银行(Bank of Scotland)收缴了油画，另一个债主拿着合同追到布坎南家。欧文因为害怕债主而没法儿回家，最后死在了意大利。

布坎南的竞争者之一是新邦德街137号的约翰·史密斯，他专门销售荷兰和佛兰德①的画作，并出版了以此为主题的大型目录，共九卷之多。他在拍卖会上为罗伯特·皮尔爵士②(Sir Robert Peel)采购，并花大力气提醒后者及其他人注意画作修复不良的风险。另一个竞争对手叫尼乌文赫伊斯(C. J. Nieuwenhuys)，他是佛兰德后裔，出售他父亲从荷兰寄来的油画。他也写书，并卖画给皮尔。(皮尔最主要的收藏家对手是爱德华·索利[Edward Solly]，后者的家族经营木材进口生意。索利待在斯德哥尔摩和柏林的时间很长，也因此推动了德国对早期大师作品的收藏和买卖。通过包括柏林的弗里德霍夫教授[Professor Friedhof]和威尼斯的吉罗拉莫·扎内蒂[Girolamo Zanetti]在内的一些人，索利收集到3000张画作，放在他位于柏林威廉街[Wilhelmstrasse]的房子里。如弗兰克·赫曼所指出的那样，是因为索利，冯·博德[Von Bode]等德国人才学到了英国关于艺术品交

① 佛兰德斯，指比利时北方说荷兰语的部分，以及比利时的一个特定的人群、地区和语言区域。佛兰德(flemish)为其形容词。
② 罗伯特·皮尔爵士(1788—1850)，英国政治家，曾两度担任英国首相，又两度担任内政部长，被视为现代英国治安之父，及现代英国保守党的奠基人之一。

易的如此之多的方法。）

但在英国，布坎南的主要竞争对手是迈克尔·布赖恩（Michael Bryan）。布赖恩跟韦瑟德相似，一脚踏在艺术买卖领域，另一脚则涉足碎布交易，因为他的兄弟在约克郡（Yorkshire）做裁缝，布赖恩担任其在伦敦的代理人。他住在市中心的思罗格莫顿街（Throgmorton Street），但他的画廊在萨维尔街（Savile Row）。有一次他在国外采购的途中来到了鹿特丹，而此时拿破仑的军队正占领荷兰，收到命令要关押所有英国访客。对布赖恩来说，这个际遇可谓镶了璀璨银边的乌云，因为在羁押期间，他认识了拉博德·德·梅雷维尔伯爵（Comte Laborde de Méréville）。作为富有的法国地主和法国议院代表，伯爵拥有那些曾属于奥尔良公爵的、来自法国和意大利的画作。布赖恩将德·梅雷维尔介绍给布里奇沃特公爵①（Duke of Bridgewater），后者买下了奥尔良公爵的法国和意大利画作，不想要的其他画作就在布赖恩的展室卖掉了。

这次拍卖举行于1798年，颇为有趣的一点是其拍卖商为彼得·考克斯（Peter Cox）、伯勒尔（Burrell）和福斯特（Forster）。很显然，佳士得那时还没有像现在这样跟苏富比共享霸权。但无论如何，当佳士得于1803年去世时，多亏了国外涌入的作品，他留下的公司还相当健康。而这时的苏富比也同样强大，其繁荣的局面部分要归功于它还是出版社的事实。这个安排相当精明，它保证了藏书销售的稳定货源，因为当苏富比旗下的作者去世时，他们的继承人自然会通过这家公司来销售其财产。现在利从贝克手中接过了首席拍卖官的重任，他因使用鼻烟而闻名。弗兰克·赫曼在其关于苏富比历史的作品中，曾引用古文物研究员理查德·高夫（Richard Gough）的话："当一本高价书正在15镑和20镑之间摇摆时，如果利先生放下槌子去掏他碎角材质的造型鼻烟壶，那么这个可怕的迹象表明，这本书的价格要继续飙高了。"

在巴黎，拍卖估价人于1801年重新组织了起来，或者说被组织了起来。重新成立的管理机构由15个选举出来的成员组成，拥有了比以前更强

① 布里奇沃特公爵（1736—1803），名为弗朗西斯·埃杰顿（Francis Egerton），出身于英国贵族埃杰顿家族，是英国运河建造的先驱，被称为"英国内陆航行之父"。

大的权力。现在这个职业增加了一种社会政治性的特点,这对任何其他地方的拍卖业来说都颇为奇特。比如面包涨价时,拍卖估价人会将他们的部分收益捐献给劳动阶层;1813年,他们为抵抗俄国而需要的装备改良拿出了超过1.2万法郎;1830年和1848年的大革命中他们还帮助了伤者。在大革命中的混乱和欺诈行为之后,为了重振纲纪和对拍卖行业的尊敬,他们通过了章程,规定拍卖中必须穿黑色外套和法式帽子。但这也不是总有效果。1807年时,某些经纪人反对允许公众参观拍卖,将某种粉末撒在拍卖厅的地板上,这些粉末非常刺激嗓子,有人甚至咳出了血。有段时间商会考虑禁止"布尔乔亚"(bourgeois)——也就是公众——参加拍卖,来安抚参与交易者,但最终并未这么做(见附图12)。

19世纪早期,销售员和"喊叫者"之间的协作也被正式确立下来。起初喊叫者们只是重复投标的价格,但慢慢地他们变得更有创造性。在许多情况下,一个著名的拍卖师和喊叫者会组成一个团队,说相声般地开着玩笑、哄骗劝诱、制造悬念。这一类型的最佳搭档是贝利耶大师(Maître Bellier)和维亚尔先生(Monsieur Vial)。19世纪50年代,这两位拍卖估价人携手创立了他们自己的拍卖行,选址在一个老歌剧院,之后再没有搬迁过。

整个19世纪中拍卖估价人一直都是繁荣兴旺的,除了他们曾在法兰西第三共和国政府那里惹了点儿麻烦,因为后者对他们在巴黎公社运动期间的表现有些担心。在1871年的这场危机中,一场粮食拍卖中的拍品据说不属于卖家。德鲁奥拍卖行曾在大革命期间交易过被盗的物品,他们是在重蹈覆辙吗?

随着19世纪的推进,在英国,苏富比和佳士得两家拍卖行都蓬勃发展起来。助推因素是英国学会①(British Institution)的创立。时髦人士可以在那里向公众展示他们最近买下的作品——这神来之笔一直延续到了维多利亚时代。然而在19世纪早期,苏富比还是遇到了来自罗伯特·哈丁·埃文斯(Robert Harding Evans)的有力竞争——他因为拍卖了罗克斯伯勒公

① 英国学会,全名为"在联合王国推广美术的英国学会"(the British Institution for Promoting the Fine Arts in the United Kingdom),成立于1805年,解散于1867年。

爵①（Duke of Roxburghe）的藏书（这位公爵是著名的藏书家，他的名字被用来命名了那个伟大的书商俱乐部）而备受尊敬。实际上，在出版于1848年的一份关于伦敦拍卖行的叙述中，苏富比居哈丁·埃文斯之后被列在第二位，因为哈丁·埃文斯被形容为两者中更为学术化的那个（苏富比被认为更"贵族化"）。然而，学术书籍拍卖对公众的吸引力，比佳士得拍卖油画和家具的吸引力要小得多。佳士得拍卖厅里的人山人海中包括很多观众，就像现在一样。珀西·科尔森（Percy Colson）引用了一段来自当代的描述："他们不能或者不想买，但他们喜欢看热闹，观看物品被出卖……在物质实体的领域，没有任何其他地方还能找到这样自由主义的教育方式，除非是在气氛不那么活泼的美术馆里，而那里的东西是死的、摆在那里不动的。拍卖行里的东西却都是活的，只不过被转下手。有时，碰到了重量级的拍卖会，那密集的悬念加上被压制的兴奋感，真令人心醉神迷。"

这种兴奋有时会接近狂热。实际上，是维多利亚时代的人首先唤起了大家对艺术和宗教之间相似性的注意，因为19世纪30年代时，福音派教徒（Evangelicals）"宣称它（艺术）是师长、领路人和疗愈者"。当然，虚伪的维多利亚时代人士很擅长在玛门②（Mammon）的手笔中发掘上帝的杰作，特别是到了现在，甚至当代作品都是不错的投资选择。拉斯金（Ruskin）的著作《现代画家》（*Modern Painters*）就跟这个风潮有关，而1863年当埃尔赫南·比克内尔（Elhanan Bicknell）那"毫无特色"的英国风景画收藏被拍卖时，这一风潮达到了顶峰。这些画在30年前是以大约2.5万英镑被买下的，而现在价格翻了三倍。众人皆惊。1839年，为了营造一种庇护艺术的氛围，身为艺术期刊编辑的塞缪尔·卡特·霍尔（Samuel

① 苏格兰贵族，这里指的是罗克斯伯勒公爵三世约翰·克尔（John Ker, 1740—1804），因婚姻不幸而将余生寄托在藏书上，尤其喜爱莎士比亚的作品。他的藏书中包括极为罕见的薄伽丘《十日谈》的第一版。在他死后，这本书被拍卖的当晚，一些爱书人在一起共进晚餐，开始了著名的罗克斯伯勒俱乐部，其人数限定的40名成员包括贵族、学者和业内人士。该俱乐部存在至今。
② 玛门，在《圣经·新约》中通常被认为是代表了金钱、物质财富或任何能带来财富的东西，带有贪婪求索利益的意思。中世纪后开始被拟人化，是物质之神。《圣经》中说"你不能同时侍奉上帝和玛门"。

Carter Hall)呼吁他的读者"考虑投资英国艺术的可能性"。

但与这种乐观和宗教狂热相悖的是,以1848年的斯托拍卖(源起是一场耸人听闻的破产,事主是理查德·普朗塔热内·坦普尔·纽金特·布里奇斯·钱多斯·格伦维尔,白金汉和钱多斯公爵二世 [Richard Plantagenet Temple Nugent Brydges Chandos Grenville, second Duke of Buckingham and Chandos],他的名字比钱还多)为起点,英国的大庄园开始大幅衰落,到1882年的《限制授予土地法》颁布时达到最低谷。

勒布伦和庞德,加文·汉密尔顿和威廉·布坎南,他们花费了大量的时间回顾早期大师的作品和古董。然而在英国,进入19世纪后,即便奥尔良拍卖产生了巨大影响,还是出现了当代艺术的流行风潮。数位乔治国王统治时期,人们对艺术的广泛关注终于有了成果,在18世纪行将结束之时,英国进入了所谓的"在世画家的黄金时代"。正如弗朗西斯·哈斯科尔[①](Francis Haskell)指出的那样,这个国家没有其他的黄金时代可以回顾,没有意大利的文艺复兴,17世纪时没有可以跟伦勃朗或弗美尔(Vermeer)相提并论的人物,没有鲁本斯、普桑或者克洛德·洛兰(Claude Lorrain),没有华托。但我们只需要列出一个那时还健在或者刚刚去世的英国画家的名单,来看看都有些什么样的天才:庚斯博罗、雷诺兹、透纳、韦斯特(West)、雷伯恩(Raeburn)、吉尔平(Gilpin)、霍普纳、佐法尼(Zaffany)和桑比(Sandby)。托马斯·劳伦斯爵士(Sir Thomas Lawrence)那时才31岁,就已经进入了皇家艺术学院,在雷诺兹去世后接替了国王画师的职务。乔治·斯塔布斯(George Stubbs)时年76岁,布莱克43岁。

所有的这些发展——新态度,经纪人的新的自觉意识,以及艺术天才史无前例的迅速生长——都结合在一起,培育出了世界上第一位当代艺术的伟大经纪人。这个人就是埃内斯特·冈巴尔(Ernest Gambart)。1814年10月,冈巴尔出生于比利时的科特赖克(Courtrai),家中生意包括印刷、书籍销售和装订。[②]比利时革命(当荷兰人被赶走时)之后,他于1833年

① 弗朗西斯·哈斯科尔(1928—2000),英国艺术史学家,著作偏重艺术的社会历史。其代表作为《艺术保护者和画家》(Patrons and Painters)。
② 我们对于冈巴尔所知的大部分信息都来自杰里米·马斯(Jeremy Maas)的研究,他是来自英国的经纪人、作家和维多利亚艺术世界的专家。——作者注

搬去了巴黎。对这个19岁的比利时人来说，巴黎还是杜米埃画中的那个城市——街道臭而狭窄，罪犯横行，民不聊生。但当革命和战争面目狰狞地抬头时，法国国家的艺术庇护系统则衰败下去，艺术家只能越来越多地依靠经纪人。冈巴尔师从的人包括阿方斯·吉鲁（Alphonse Giroux）、叙斯（Susse）、玛丽-费尔南德·吕埃尔（Marie-Fernande Ruel）、让-玛丽-福蒂纳·迪朗（Jean-Marie-Fortune Durand）和让-巴蒂斯特·古皮。然而他们中间最著名的一位却有一个英国名字，约翰·阿罗史密斯（John Arrowsmith）。他在认真倾听了籍里柯的话后为自己赢得了名声和财富：籍里柯曾是伦敦皇家学会一次宴会的座上宾，从那里回来后对一位被低估的英国画家约翰·康斯太布尔（John Constable）大加赞扬。几个月后，康斯太布尔的画室里，阿罗史密斯不请自来，由此，两位开始了彼此间互惠互利的关系：这位英国艺术家在法国卖掉了20幅风景画，比他人生中在英国卖掉的更多。

在那时候的巴黎，现代绘画的经纪人也经常销售艺术家们用的颜料或者奢侈品，小幅的画作就像皮具一样，是上佳的礼物。（有几位早期的印象派经纪人也销售艺术家用的颜料。）冈巴尔自己也是这样起家的，如果不是他的父亲因为诈骗被抓入狱，他很可能就留在巴黎了。这一耻辱迫使他搬到了英国。当冈巴尔来到伦敦时，正是版画商的全盛时期，这受益于耐用不锈钢板的发明，它于1820年被投入使用。最著名的版画商包括鲁道夫·阿克曼（Rudolph Ackermann）、科尔纳吉与帕克尔（Colnaghi and Puckle）、科尔纳吉（P. & D. Colnaghi）、亚瑟·福雷斯（Arthur Fores），而他们中间最优秀的当属弗朗西斯·穆恩爵士（Sir Francis Moon），他的画廊开在针线街（Threadneedle Street）20号。在此时的英国，版画商是艺术世界的商业之王。单独一幅油画也许能令其买家心满意足，但其版画的数量则可以无穷无尽，并为艺术家和经纪人提供巨额的版税，而他们也会在这个过程中出名、致富。当穆恩于1872年过世时，他留下的遗产差不多有66万英镑，这笔财富放在今天约值6360万美元。

在冈巴尔的年代，版画交易是分等级的。根据杰里米·马斯的研究，最底层的是那些在街上兜售廉价刻版的小商贩，特别是天气好的时候，他们会游走在伦敦比较时髦的街区，把他们的版画钉在一把打开的伞的内

侧，把伞放在他们旁边的路上。冈巴尔不是靠伞卖画的人，但在入行时他也不是从行业顶端开始的。他跟一位朱南先生（Mr. Junin）合伙，专营那些收版税的版画，和以笑容可掬的年轻女子为主题的雕版版画，这两种画在当时都极为流行。1843年，冈巴尔和朱南在丹麦街（Denmark Street）开了一家店。现在改名为锡盘巷（Tin Pan Alley）的丹麦街在19世纪时已经是音乐出版社的聚集地，但这里作为艺术经纪人的店址也不错。艺术家以及销售绘画颜料或油画布的商店在它北面，也就是伯纳斯街（Berners Street）和夏洛特街（Charlotte Street）上，西边是华都街（Wardour Street）。伯纳斯街的位置最好，华都街最差。现在华都街已经成了电影公司的大本营，但那时则因为各种废品商店和卖早期大师伪作的可疑画廊出名。那时处在行业底层且名声不好的艺术经纪人，流行穿着花哨的甚或是希腊式的背心。

一年之内，冈巴尔和朱南就在伯纳斯街拥有了店铺，也是从那里开始，冈巴尔开始投入维多利亚艺术世界中更为严肃的一面。19世纪40年代是英国人的偏好发生变化的时期。关于奥尔良藏画拍卖的记忆正在慢慢褪去，现在从欧洲大陆进口的很多早期大师作品都是品质低劣的垃圾。当时还发生了一起相当带劲的丑闻，令早期大师作品交易的处境雪上加霜：一个"卡纳莱托加工厂"被发现，那里至少"炮制"了80幅卡纳莱托的作品。冈巴尔的直觉帮他避开了这个泥潭，但他的终极成功却要归功于这个时期的另一个风气。这就是在19世纪40年代转向50年代时轰轰烈烈兴起的"展览热"。1851年举行的万国工业博览会（The Great Exhibition）是原因之一，但不是唯一原因。这种狂热表现为对艺术的普遍兴趣，而报刊中也出现了激烈的讨论，关于人们应该从艺术家那里直接购画，还是通过经纪人、拍卖行或者展览购买，而很多展览都是艺术家自己组织的。前几年，《艺术联盟》（Art-Union）杂志在曝光早期大师作品市场中的腐败行为时，言辞还多有挑剔，但现在他们发出了新的讯息：他们劝说读者"避开拍卖行和经纪人，去参观展览"。

这些观点冈巴尔都不同意。在他看来，展览不过是幌子，这后面掩藏的是在世画家的流行。他看透了这个潮流的真相。他开始密集地在拍卖会上出手。这使他开始跟几位画家产生联系，因为他一旦买下了他们

的作品,就迫不及待地开始谈版权,以便将油画转为版画,可能他主要是因为这个策略而被记住的。这些艺术家——"他的"艺术家,包括霍尔曼·亨特(Holman Hunt)、罗莎·波纳尔(Rosa Bonheur,见附图25)、威廉·鲍威尔·弗里思(W. P. Frith)、约翰·埃弗里特·米莱(John Everett Millais)、阿尔玛-塔德玛(Alma-Tadema)和丹蒂·加布里埃尔·罗塞蒂(Dante Gabriel Rossetti)。不管是波纳尔的《马市》(The Horse Fair)、亨特的《在神殿中寻到救世主》(The Finding of the Saviour in the Temple)或是罗塞蒂的《蓝色凉亭》(The Blue Bower),冈巴尔因为给这些油画的创纪录的价格而引人注目。当他带着这些作品开始巡展时,继续造成了更大规模的广告效应,而且这些展览是要收取入场费的。最后,当这个手段被用到极致时,他开始为这些已经成名的油画出版版画。他取得了巨大的成功。到了1856年,他在伦敦拥有了两家画廊,分别在伯纳斯街和帕尔莫街,此外还有一家在巴黎的布鲁塞尔街(Rue de Bruxelles)。

除了扩张到巴黎,冈巴尔也是此时试图开发美国市场的三个欧洲经纪人之一,其他两位是古皮和卡达尔(Cadart)。古皮、维贝尔公司(Goupil, Vibert and Co.)在1846年将迈克尔·克内德勒派到纽约,起初专攻法国、英国和德国版画销售。1848年5月,古皮发起了国际艺术联盟(International Art Union),主打"来自现代法国画派最著名的艺术家的原创作品"。这个展览的展出地包括波士顿、费城、巴尔的摩和纽约,所有展品均可出售。洛伊丝·玛丽·芬克(Lois Marie Fink)在她关于19世纪美洲的法国艺术史中提到,这个展览被抨击为"下流",并且人们被力劝不要去买,"因为这个国家本就没有足够的金钱来支持艺术,更不要说是为了购买外国画作而让经纪人大赚一笔"。加入艺术联盟的人有资格获得油画的版画,并有机会通过抽奖赢取其中一幅油画。另外一个公司,也就是巴黎的卡达尔和吕凯(Cadart and Luquet),也将最重要的法国艺术作品,比如柯罗、莫奈和戎金(Jongkind)的画作送到了大西洋对岸;通过这种方式对行业的刺激使得许多美国经纪人开始跟风,如利兹(Leeds)、绍斯(Schauss)、斯内德克(Snedecor)、皮尔杰拉姆画廊(the Pilgeram Gallery)和塞缪尔·埃弗里。

在19世纪中期的美国,艺术市场上出现了投机氛围。助长这个势头的

事实在于，即便处于1857年的经济萧条时期，在世画家的作品仍然在拍卖中赢得高价。1876年，约翰斯顿（J. T. Johnston）将一幅热罗姆的画作卖出了8000美元，这是他前不久才以1275美元买入的。

冈巴尔在他人生的最后25年里享受了惬意十足的退休生活。他买了两座宅子，一座在德国的斯巴（Spa），另一座在法国尼斯。1870年，当普法战争爆发时，他一直居住在国外，所以错过了诸如莫奈、毕沙罗和杜比尼（Daubigny）等法国画家——他们都逃到了伦敦。他也错过了由迪朗–吕埃尔在邦德街的德国画廊（German Gallery）举行的印象派画展。但这样可能也刚好，因为即便冈巴尔十分现代，但他却憎恨印象主义。

但多亏冈巴尔使用的技巧，以及工业革命为英国带来的繁荣局面，19世纪最好的在世画家可以收取5000英镑甚至1万英镑的佣金（如今，相应的数字大约是100万美元）。直到今日，当代画家再没有在经济上获得过这样的成功。但品位、技术和世界性的事件仍然在变化中，摄影技术正在扼杀对复制版画的需求，而学术进步也促进了早期大师作品的回潮——即使是在印象主义诞生之后。所以，在19世纪的最后几年中，冈巴尔在伦敦的衣钵被另外两个经纪人接过。这两个经纪人是他多年的竞争对手，也间或跟他在版画出版业当过合伙人，但现在他们成了与变化中的时代更为合拍的人选。这两位经纪人就是科尔纳吉和阿格纽。

* * *

这两家公司中科尔纳吉出现得比较早。它是在18世纪中期由意大利烟火商乔瓦尼·巴蒂斯塔·托雷斯（Giovanni Battista Torres）创立的。托雷斯在巴黎开了一家店铺，名为实验物理事务所（Cabinet de Physique Experimentale），出售科学器材和书籍。1767年，他搬到了海峡对面，在伦敦为他的公司开设了一个小的分支机构。但即使他是个出色的烟火制造技师，并且与著名的布罗克（Brock）烟火家族合作，而那时使用的材料还不像现在这样稳定和安全，所以烟火还是经常被警察下禁令。托雷斯发现，销售版画更安全，也更有利可图。在出版了若干科学类版画后，他于1775年取得了这个领域的首次重大成功：这个名为"英国人漫画"（Caricatures of the English）的系列在海峡两岸都很受欢迎；实际上，本系

列在法国的销量是英国的三倍。因为取得了这样的成功,这家公司放弃了科学类题材,转而专门经营艺术。

托雷斯于1780年去世时,保罗·科尔纳吉走进了我们的视野(见附图21)。他出身于米兰的一个显赫家族,但像冈巴尔一样,因为他父亲被卷入丑闻中并负债而亡,他不得不背井离乡。科尔纳吉的第一站是巴黎,在那里他参加了眼镜商奇切里(Ciceri)店中举行的伟大的"约会"。(启蒙运动期间,眼镜商们的科学热情位居前沿。)当时所有的知识分子,包括本杰明·富兰克林(Benjamin Franklin)在内,都聚集在奇切里位于圣奥诺雷(St.-Honoré)大街的店铺中,所以他们也被称为"奇切里帮"(Ciceroni)。科尔纳吉在巴黎接到了乔瓦尼的儿子安东尼·托雷斯(Antony Torres)的邀请,来担任托雷斯的版画销售代理人,店面位于皇家宫殿(Palais Royal)之中。这家店于1784年开张,起初销售用金属版印刷法制作的雷诺兹的肖像作品,那时这种印刷法在法国被命名为"英国技法"。次年,科尔纳吉搬去了伦敦,因为托雷斯把店开在了帕尔莫街132号。这两个男人显然很合得来。科尔纳吉娶了托雷斯的女儿,而且到了18世纪末期,托雷斯将整盘生意完全交给了女婿。

像前面提到的那样,这个行业在法国大革命期间全面沦陷。"制版人和出版商都完蛋了。"约翰·拉斐尔·史密斯(John Raphael Smith)写道。但科尔纳吉却因为出版了第二个著名的版画系列而平安渡过了难关。这个系列名为"伦敦的呼喊"(Cries of London),是彩色孔版版画(colored stipple print)中最为著名的作品,它表现了18世纪伦敦生活的风情,也没有忽略其较为阴暗的一面。旷日持久的拿破仑战争期间,科尔纳吉也开始为政府提供被攻占城镇的图像。这对军队的价值不可估量,也是通过这种方式建立的联系,科尔纳吉认识了一系列颇具影响力的重要人物,而他们很多人都收藏版画。他举行了一场三点钟招待会,"汇集了美貌和时尚之士"(查尔斯·狄更斯也是座上宾)。科尔纳吉被委任为摄政王御用版画商,并被邀请在皇室搬到温莎之前为他们整理皇家收藏。

1821年,他的生意被估算价值2.5万英镑(合现在的240万美元)。然而好运并没有永远相伴。保罗有两个儿子,多米尼克(Dominic)和马丁

（Martin）。多米尼克与康斯太布尔交好，也是博宁顿[①]（Bonington）的庇护人，他比较成功：他在1855年到1856年间出版了两卷本的《克里米亚战争史》，为公司赚取了1.2万英镑（合今天的110万美元）。但马丁却成为胆大妄为、哗众取宠的浪荡子。他的行径太过恶劣，以至于家族其他成员很快就联合起来将他赶出了家门。但这还不算完，因为马丁自立了门户，当他在一场拍卖会上碰到多米尼克时，还冷酷无情地跟哥哥竞争出价。这件事也成了伦敦城里的八卦谈资。

到了19世纪后半期，因为摄影术的发明（1864年，摄影师朱莉亚·玛格丽特·卡梅伦［Julia Margaret Cameron］曾有过"协议"，通过科尔纳吉来销售她的作品），人们对版画的兴趣渐渐变淡。但现在，科尔纳吉又转而销售油画本身了。造成这一变化的关键人物主要有三个：德普雷（E. F. Deprez）、奥托·古特孔斯特（Otto Gutekunst）和古斯塔夫·迈耶（Gustav Meyer）。身为斯图加特（Stuttgart）一位拍卖商的儿子，古特孔斯特是三个人中最年长的，他本人既是收藏家也是经纪人（他将画作分为"赈济食物"［Angel food］和"大型猎物"［Big Game］），他的个人收藏后来被存放在牛津的阿什莫尔博物馆（Ashmolean Museum）。19世纪末，古特孔斯特和他的同事做了几笔伟大的生意，其中包括将超过20幅油画卖给了伊莎贝拉·斯图尔特·加德纳[②]（Isabella Stewart Gardner），达恩利勋爵[③]（Lord Darnley）收藏的提香作品《劫夺欧罗巴》（Europa and the Bull）也位列其中，以及卖给弗里克[④]（Frick）三幅油画：贝利尼的《忘形的圣弗朗西斯科》（St. Francis in Ecstasy）、提香的《彼得罗·阿雷蒂诺肖像》（Portrait of Pietro Aretino）和戈雅（Goya）的《锻造》（Forge）。很多这样的作品都是因为1882年的《限制授予土地法》才出现在市场上的。尽管大部分破落

① 博宁顿（1802—1828），英国浪漫主义风景画家，因为14岁时搬到法国，也可以被认为是法国画家，他是将英国画风带到法国的媒介之一。
② 详见本书第8章。
③ 即亨利·斯图尔特，奥尔巴尼公爵（Henry Stuart, Duke of Albany，1545—1567）。他在1565年前被称为达恩利勋爵，在1565年到1567年间为苏格兰国王（King consort）。
④ 亨利·克雷·弗里克（1849—1919）是美国钢铁工业巨头、金融家和艺术保护人，死后捐献了他庞大的早期大师画作收藏及精美的家具，创建了著名的"弗里克收藏"及艺术博物馆。

的贵族都把他们的藏画送到了佳士得,还是有一些人倾向使用更低调的方式,通过如科尔纳吉、萨利(Sulley)或阿格纽这样的经纪人出售。

阿格纽与其子(Agnew and Son)的起家可以追溯到1817年。那一年,托马斯·阿格纽(Thomas Agnew)被意大利移民维托雷·扎内蒂(Vittore Zanetti)吸收为合伙人,后者在曼彻斯特的市场街(Market Street)上开有店铺。那个时候,这个公司还不只,或者甚至不主要经营艺术买卖。一条报纸上发布的广告是这么描述的:

> 雕刻师和镀金师……眼镜商,古代和现代的、英国及国外的版画销售商,出版商,古硬币经销商……他们手上总是有种类繁多的……铜像、灯具、分枝吊灯、望远镜、显微镜、观剧用望远镜和放大镜、数学用具……气压计、温度计、液体比重计和糖度计制造商,使用了最先进的制造方式,保证准确。修复油画……买入、卖出和置换古代和现代油画。

从1810年起,年轻的托马斯·阿格纽就在这个色彩斑斓、范围极宽的生意中当着学徒。阿格纽家族最初来自苏格兰的威格顿郡(Wigtonshire),托马斯的父亲约翰·阿格纽穿越了边界,定居在利物浦,并在那里结了婚。

扎内蒂于1828年退休。跟冈巴尔短暂合作过的版画销售业务慢慢取代了画框制作业务。大约就是这段时间,他们买卖画作这部分生意开始壮大起来,公司最初是在伦敦的佳士得进行采购。这件事的原因之一是拿破仑战争激发的反教权情绪导致意大利出现了另一次油画外流的大潮。很多教堂被关闭,宗教机构的所有油画都被集中在分别位于米兰和威尼斯的两个收集点。根据弗兰克·赫曼的记载,多达3000幅意大利油画就这样离开了故国,使得爱德华·索利和罗伯特·皮尔爵士这样的人有机会形成自己的收藏。那时,科尔纳吉并不是只喜欢早期大师作品,而是更倾向于较为当代的英国作品,比如康斯太布尔、透纳和埃蒂的画。曼彻斯特商人们于19世纪中期累积的大量财富,从总体上为艺术收藏注入了澎湃的动力,而对阿格纽个人尤甚。托马斯的长子威廉跟随他进入这个行业,并将父亲的想法发展到一个高得多的层次。19世纪50年代,当托马斯因为担任

索尔福德（Salford）市长而被公务缠身时，威廉开始定期去伦敦出差，在佳士得进行了更为大量的采购。1860年，他们的公司在伦敦的滑铁卢广场（Waterloo Place）开设了分号。威廉在交友方面极有天赋：他认识格拉德斯通①（Gladstone），还在罗斯伯里勋爵（Lord Rosebery）担任首相期间在家里招待过他，诸如米莱、伯恩-琼斯（Burne-Jones）、弗雷德里克·莱顿（Frederick Leighton）等画家，还有阿莱（Hallé）和聂鲁达女士（Mme. Neruda）等音乐家。他还加入了杂志《庞奇》②（Punch）的董事会，并在1890年成为董事长。那时他已经被选为东南兰开郡（Southeast Lancashire）议会的自由党成员，并在其位置上坐了六年。就算已经这么忙碌，他也没有忽视公司。是威廉跟英国那些伟大的贵族收藏建立了联系，这些贵族包括兰斯当勋爵（Lord Lansdowne）、罗斯柴尔德家族（Rothschild）、罗斯伯里伯爵、威斯特摩兰勋爵（Lord Westmorland）以及纽卡斯尔诸公爵（Dukes of Newcastle）。到19世纪末，阿格纽与其子已经成为艺术世界里不可忽视的力量，其出色程度可以与那些主要的拍卖行相提并论。实际上他们也宣称，自己在许多年中都是佳士得最大的客户。

在19世纪的最后十年中，威廉·阿格纽取得了人生中最伟大的成就，也就是构建了两套伟大的收藏：爱德华·塞西尔·吉尼斯爵士（Sir Edward Cecil Guinness，也就是后来的艾弗勋爵［Lord Iveagh］）和查尔斯·坦南特爵士（Sir Charles Tennant）的收藏。年复一年中，艾弗勋爵从阿格纽手中买下了共计240幅油画和素描，包括34幅雷诺兹，16幅罗姆尼，15幅庚斯博罗，1幅伦勃朗的自画像，2幅凡·戴克，还有3幅克洛德③（Claude）的作品。

1895年，威廉·阿格纽退休了。在接下来的几年里，拍卖场里的所有人都很怀念他，包括记者。"周六下午，佳士得拍卖行里人头攒动，"有个出自1890年的报道如此写道，"这场拍卖就算在一辆四轮马车里举行效果

① 格拉德斯通（1809—1898），英国政治家、经济学家，1868—1894年间四度担任英国首相。
② 创始于1841年的英国幽默讽刺周刊，其副标题"London Charivari"是致敬法国的讽刺幽默杂志《逗闹》（Le Charivari）。史上最有影响力的时期是19世纪四五十年代，是它帮助确立了作为幽默插画的"卡通"（cartoon）的现代意义。
③ 指克洛德·洛兰，英语中习惯以名简称著名的画家。

也会一样好，因为阿格纽先生几乎买下了所有的拍品。粗略地讲，这场拍卖拍得的7.7万英镑里，有5万英镑是他花的（那时的5万英镑约合如今的550万美元）。……其他花钱的人有马丁·科尔纳吉先生、沃金斯（Vokins）先生和戴维斯（Davis）先生，但他们花的一两千不过是小打小闹……你不会看见阿格纽先生露出欢欣的表情，你不会听到阿格纽先生亮出动人的嗓音，但他的帽子就像老海员的眼眸一样紧紧抓住了你。那帽子每举一次就代表1000英镑。真是精彩绝伦。"

1895年，莫兰（Morland）和洛基特·阿格纽（Lockett Agnew）接手了公司。阿格纽家在美国的新客户包括乔治·古尔德（George Gould）、"法官"埃尔伯特·亨利·加里（Elbert H. Gary）、约翰·约翰逊（J. G. Johnson）、爱德华·斯托茨伯里（E. T. Stotesbury）、彼得·怀德纳（P. A. B. Widener）和约瑟夫·怀德纳①（J. E. Widener），而最重要的客户则是约翰·皮尔庞特·摩根（J. Pierpont Morgan），他从阿格纽手中买了约200幅油画和素描。早期大师作品仍然强势，原因有二。其一是威廉·冯·博德，他是柏林新建的弗里德里希皇帝博物馆（Kaiser Friedrich Museum）的奠基人。博德比任何人都清楚《限制授予土地法》对艺术市场会产生什么样的影响，他不仅为了他的博物馆在伦敦进行大规模采购，还提示富有的德国人要利用英国的这一局面。当然，之后他们也自愿地将买来的画放到了博德的博物馆里。其二是喜欢欧洲艺术的美国收藏家数量也在不断上升，他们喜欢各种类型的早期大师作品，还有维多利亚时期作品。但到了19世纪90年代早期，另外一个类型的艺术家开始出现在阿格纽的手册里，其中包括爱德华·马奈和詹姆斯·惠斯勒（James McNeill Whistler）。就像美国艺术协会的威廉·萨顿那样，阿格纽家族也像埃内斯特·冈巴尔一样憎恶巴黎印象派。

* * *

因为印象派画家的出现，现代世界也拉开了帷幕。在现代艺术领域中，印象派是第二个带有强烈商业意味的画派，且可以说是其中最重要的

① 彼得·怀德纳的第三子。

一个。第一个画派是浪漫主义运动（Romantic Movement），它改变了大家对艺术家的态度。其后艺术家们更看重自己：他们是大师，不能任人支配；关于"天才"的观点也深深扎根。浪漫主义画家因此抬高了交易的地位，因为现在交易提供了"接触"天才的机会。第三个画派是抽象派，它是由立体主义（Cubism）发展而来的。当画架上的写实主义被去掉之后，艺术家就切断了与公众的重要联系，同时也变得更有野心：艺术固有的品质变得比画面感更为重要，但这些价值却更难看懂，因而大家对解读者和经纪人的需求比以前更甚，因为他们"懂得"新的艺术。因此，经纪人不再只是与天才合作，而是首先能将他们识别出来。

这期间印象派产生了，这是在摄影术发明和版画市场崩塌后。谁又知道，如果摄影术没有出现，那画面模模糊糊的印象主义，它们试图捕捉现代生活中短暂瞬间的努力，到底会不会产生呢？但就算它出现了，为印象派画作制作版画也会是很难的，无论如何都不会有相应的市场。冈巴尔的拉斐尔前派版画市场的崩塌说明的事实之一，是大家现在不得不更多地专注于"原装"艺术。这就要求用相当不同的销售技巧，去对待不同类型的客户群体。

所以，冈巴尔也就成了艺术市场旧体制下的最后一位经纪人。幸运的是，他之后的经纪人和拍卖行得益于美国市场买家不断增长的胃口和蓬勃出现的艺术新流派。冈巴尔活着的时候还亲眼见证了他所在行业的崩溃，而那之后的世界却似乎在以一种颇为不同的方式逐渐开放，有越来越多的人购买艺术原作。当然，无数小规模的嫉妒和敌对状况总是存在的，但总的来说，就像我们从19世纪末和20世纪初那些著名的展览中可以看到的，这其中有大量的国际性合作，还有一些卓越的收藏形成。从所有人共同努力、推广旧的或新的艺术原作这种意义上说，冈巴尔之后的经纪人、收藏家和拍卖行业的人物可以被称为后拉斐尔前派兄弟会（Post-Pre-Raphaelite Brotherhood）。

第 4 章

黄金时代的巴黎：马奈和现代主义的诞生

如果说1882年发生的特定事件对现代艺术市场产生了巨大而长远的影响，那么一些更具普遍性的事件也同样至关重要。普法战争（Franco-Prussian War）到第一次世界大战之间的这个时期，也就是1870年到1914年间，产生了许多塑造了现代世界的概念。这些概念来自从弗洛伊德（Freud）到马克思（Marx），从玛丽·居里（Marie Curie）到爱因斯坦（Einstein）等巨匠。在艺术领域，这段时期也绝不逊色。更具体地说，这是属于巴黎的黄金时代。即使印象主义可以说是随着莫奈创作于19世纪60年代后期的作品出现的——那正好是上述时间段之前——但这些"独立画家"的第一次集体作品展直到1874年才被推出（第八次也是最后一次举行于1886年）。

但不只是印象主义。被称为纳比画派（Les Nabis），也就是"预言家"的画家群体包括维亚尔（Vuillard）、勃纳尔、德尼（Maurice Denis）等人，他们出现在1889年到1899年之间；毕加索于次年来到了巴黎，开始了他早年"蓝色时期"的创作；1905年，马蒂斯、德兰（André Derain）、弗拉芒克和鲁奥（Georges Rouault）的作品在秋季沙龙中被挂在了一起，野兽派（Les Fauves）从此得名；1908年举行了立体主义的第一个展览，也在巴黎。人们一般将这段时期命名为"美好年代"（La Belle Époque），但这个熟悉的词却很难公正地体现出在巴黎诞生的那些重要变化。这个时期，各种各样的作家、演员、舞蹈家、艺术家、经纪人、收藏家和学者济济一堂的巴黎，是一个在样貌和社会两方面都经历了变形的城市，它将成为第一个真正的现代大都市。巴黎，这个独特的地方，有两位城市之父。第一位是乔

治·奥斯曼男爵（Baron Georges Haussmann），他是拿破仑三世时城市重建和扩张方面的主要策划者；另一位则是现代主义最有力的倡导者，作家和诗人夏尔·波德莱尔（Charles Baudelaire）。没有他们，印象主义就不会拥有它们身上的那种风情。

奥斯曼的改革正是巴黎所迫切需要的。杜米埃和维克托·雨果笔下的那个城市，父亲被捕前的冈巴尔的那个城市，很多区域都阴暗、肮脏、疾病肆虐。但它的情况还在继续恶化，而不是好转：1830年到1880年间，这个城市的人口已经翻了近四倍，从57.6万增长到227万。从1853年起，奥斯曼的对策是将城市中心和东部的全部贫民窟彻底拆除，鼓励修建新型的房屋。他主持修建了宽阔笔直的大街，以方便连接首都几个不同的商业区，和提供去往各新建火车站的路径，而火车站则将农村劳动力带进了巴黎市中心。他改进了排水和污水系统，其效果之好，连拿破仑都夸口说自己"来到巴黎时它那么臭，离开时却让它变香了"。他还在"莱阿尔"（法语Les Halles，意为"菜市场"）建起了大规模的市场，并在布洛涅森林（Bois de Boulogne）修建了漂亮的公园。

包括左拉在内的评论家反对毁坏那些具有重大历史意义的街道，并且认为将其周边全部拆除体现了来自官方的野蛮残忍，和他们对拆迁活动引起的苦难漠不关心。那些宽阔笔直的大街也被批评为"面子工程"，因为将来一旦发生暴动，这种设计反而方便了部队长驱直入，而这种事确实发生在了1871年。然而其总体上还是利大于弊。那些被吸引到巴黎的艺术家自然也爱上了他们的新世界，并把这里变成了自己的家。那些宽阔的大街、火车站、塞纳河上新修的桥梁、公园里的生活……都变成了马奈、莫奈、德加、雷诺阿、卡耶博特和毕沙罗描摹的对象。而他们最喜欢的是咖啡馆、咖啡馆音乐会、戏剧院和歌剧院。当然巴黎一直都是有咖啡馆的，但直到19世纪末期，咖啡馆才变成巴黎社交和文化生活的绝对中心。1982年到1983年间，西奥多·莱夫曾在华盛顿国家美术馆组织过题为"马奈与现代巴黎"（Manet and Modern Paris）的展览，这个展览正是本章许多内容的基础。莱夫在这个展览的介绍中提到，在马奈的时代，巴黎有超过2.7万家咖啡馆。

莱夫说，在1840年前后，巴黎常见的文学咖啡馆（Café littéraire）之外又增添了一种新型的咖啡馆。这种新机构中的歌手和乐手提供主题性的

娱乐，并使用本地化的表演形式。在接下来的几十年里，这种咖啡馆音乐会变成了巴黎夜生活所熟悉的特色。他们最初在香榭丽舍大街做户外表演，后来便在那些沿着主要大街铺开的室内场所中了。泰雷扎（Thérèsa）、贝卡（Bécat）和德迈（Demay）等备受欢迎的咖啡馆歌手是当时的顶级大腕，他们都在19世纪70年代进入过德加的画中。马奈也对若干咖啡馆进行过描绘：意大利人大街（boulevard des Italiens）上时髦的托尔托尼咖啡馆（Café Tortoni，见附图13）；同一条街上更远一点的巴德咖啡馆（Café de Bade），其文学气息更浓郁；克利希广场（Place de Clichy）附近的盖尔布瓦咖啡馆（Café Guerbois）；位于蒙马特尔高地（Montmartre）皮加勒广场（Place Pigalle）的新雅典咖啡馆（Café de la Nouvelle-Athènes）；还有女神游乐厅（Folies-Bergères）。德加、福兰（Forain）和图卢兹-罗特列克也都喜欢咖啡馆主题，而雷诺阿则令煎饼磨坊一举成名。莱夫引用了小说家于斯曼①（Huysmans）的话："它们〔为艺术家〕提供了时代的综合体。"但他们的绘画当然不拘泥于咖啡馆、演出和宏伟的大街。那些火车站、新的桥梁、奥斯曼创造的开放空间所打开的新的前景，都为印象派画家提供了主题和素材。印象派画家的巴黎，就是奥斯曼的巴黎。

波德莱尔的影响比较不容易量化，但重要性并不比前者低。今天的我们已经很难领会，法国文化的历史束缚曾多么严重，以及为什么"历史绘画"（history painting）——展现古典历史和神话中某些特定片段的画作，其表现方式通常象征了激情与智慧之间的较量——会被看作艺术最高贵的形式。没有这种认知，我们就不可能认识到波德莱尔的观点多么具有革命性，因为现在这些观点看起来如此寻常。但是，让艺术家和作家"跟上自己的时代"这种"现代主义"的观点，波德莱尔是主要提倡者，也是最具有诗意和说服力的一位。波德莱尔第一个宣称"我们的城市生活充满了具有诗意和不可思议的题材"。他发现的，并且也敦促马奈去发掘的，是"我们当下生活中稍纵即逝的短暂之美"。这里他指的是都市生活，其中蕴含的能量和复杂性构成了一种新的灵感源泉。

马奈最初要去关注的并不是那个烟雾缭绕、四下扩张的城镇本身。

① 于斯曼（1848—1907），法国小说家和评论家，是印象派最早的支持者之一。

1848年，作家泰奥菲勒·戈蒂埃（Théophile Gautier）就曾主张过，如果"我们接受现有的文明，包括它的铁路、汽船、英国科学研究、中央供暖和工厂的烟囱"，我们就可以达到不同于古典艺术之美的"一种现代方式的美"。马奈从波德莱尔身上吸取的，是都市生活中最基本的活力，以及这跟从前的生活多么泾渭分明。波德莱尔教给马奈的是"在人群之中安营，在运动的起伏中扎寨"的价值观。在波德莱尔于1863年出版的随笔《现代生活的画家》(*Le Peintre de la vie modern*) 中，他认为这是成为"完美的闲逛者"（flâneur）的基本要素。据西奥多·莱夫说，1863年时，波德莱尔跟马奈几乎每天都有联系，并在最近成为"马奈去杜伊勒里（Tuileries）花园做户外写生时的固定伙伴"。19世纪时的英国词典会把法语的"flâneur"译为英语的"dandy"。而今天，"sophisticated socialite"（意为"风雅的社交名流"）更接近这个词的用意。

如果这样理解，马奈的《杜伊勒里花园的音乐会》(*Concert in the Tuileries*) 就是他关于现代生活的第一幅重要作品；紧随其后他还创作了《奥林匹亚》(*Olympia*) 和《草地上的午餐》(*Déjeuner sur l'herbe*)。它们的重要性在于，它们用小而精巧的方式捕捉到了"波德莱尔称为现代生活中的'英雄主义'的东西，又达到了宏伟的沙龙画作才具备的规模。19世纪较早之前在沙龙展出的一些画，描绘了人们熟悉的巴黎的地点和穿着当代服饰的人物，但其中人物尺寸较小，其地点也只是用地图测绘般的方式呈现出来。马奈笔下展示出的野心，其规模和气质都宏大得多，把仅是当代的变得现代"。马奈传达出了"完美的闲逛者"体验里的即时性、紧迫性和能量。

对波德莱尔而言，绘画之所以重要，是因为画家们是群特殊的精英。19世纪中期，"前卫"（avant-garde）这个词首次出现。有趣的是，它被同时用来形容艺术和社会政治这两个领域中激进或者先进的活动。亨利·德·圣西门[①]（Henri de Saint-Simon）在19世纪30年代时曾特意将艺

[①] 克洛德·亨利·德·鲁弗鲁瓦，圣西门伯爵（Claude Henri de Rouvroy, Comte de Saint-Simon, 1760—1825），法国政治和经济理论家、商人，其思想对政治、经济、社会学等都有重要影响。他创建的政治和经济思想被称为"圣西门主义"，这一思想启发和影响了"空想社会主义"（utopian socialism），他也被马克思和恩格斯认为是空想社会主义家。

家、科学家和实业家列为前卫社会中精英领导者。

波德莱尔用"英雄主义"这个词来形容现代生活。这个今天听起来也相当宏大的词，对于印象派画家正在描绘的那些短暂之美就更夸张了。但跟我们不一样的是，波德莱尔用这个词是因为他成长于历史主题画作中，这种艺术着眼于较早期的英雄主义，这种艺术的言外之意是如今的生活缺乏如此伟大的瞬间、伟大的行为和伟大的机会。现在画家们是着眼于他们身边，用波德莱尔的话说，他们是在"伦敦或者巴黎那广阔的生活画卷"中寻找上述这些元素。也还有一些东西是可以用波德莱尔的另外一句话总结的："我们从对现在的再现中获得了乐趣，并不只是因为它其中可能充满的美感，也（因为）它作为'现在'（presentness）所拥有的那些基本的品质。"

这样我们就懂了。19世纪最后25年中，印象派画家在巴黎所描绘的，就是这种品质，这种"现在"，这是与一个伟大的时期永远相伴的自我意识的一部分。从经济、社会、文化、建筑、艺术、戏剧和政治领域来讲，巴黎并不只是跟其他地方一样好，或者更好，而是跟它曾经的自己一样好；这种"好"也许换了一种方式，但仍然跟过去拥有平等的地位。这就是波德莱尔和现代主义的拥护者们在表达的，而印象派画作中"现在"的品质，是今天的我们仍能有所感应的。对我们来说，这可能是一种怀旧情绪，但当我们在雷诺阿的一幅画上花掉7810万美元时，我们购买的就是这种品质。

我们能从马奈的画作中直接感受到波德莱尔的影响（见附图26）。这两位是好友，经常一起散着步去发掘奥斯曼的创新之处。撇开他们选题中的那些讽刺和彼此矛盾之处不谈，将马奈跟波德莱尔两人描绘现代巴黎的画面从根本上联结在一起的，是他俩都理解了生活那明显现代的形式、生活方式、都市化带来的现代的假设。为了表达这一点，画家和诗人都必须施展出更大的抱负。波德莱尔不得不发明出一种新的语言，他自己将其形容为"诗意的散文，没有节奏和韵脚，却具有音乐性，足够柔软又足够强悍，以适应灵魂抒情的冲动、幻想的波动、意识的跳跃和震荡"。马奈也得跟绘画中熟悉的传统和旧的表达方式决裂。这意味着新鲜的构图、景深和空间规则。"用速写将直觉记录下来"，重要的人物被从中心挪开，甚至

被画框切掉。这就是拥挤的城市中能体验到的生活，是新的大众媒体所传达出来的生活。

这两个人还对某些题材怀有同样深切的关心。据西奥多·莱夫所说，这些题材包括欢乐之中隔阂或疏离的感觉，面对死亡的漠然，以及自尽。后来的印象派画家们并不像马奈在他的早期作品中那么经常地处理这些基本的主题（或者在很多情况下根本就不接触），但对他们中的大部分人来说，在欢乐的庆祝中格格不入的感觉从来都不陌生。尤其是德加和图卢兹-罗特列克，以及后来的毕沙罗，想想他们的作品。除了技巧之外，后期印象主义的美丽风景与马奈职业生涯的这个阶段是没有太多共同点的。我们可以从他的许多作品中看到疏离感，那些崭新的咖啡馆奢华而耀目，煤气灯"竭尽全力照亮刺目的白墙、宽大的镜子、金色的檐口和边框装饰"，这些是他在这一题材中最喜欢使用的背景。但还是像莱夫说的那样，"这样的奢华不过加倍突出了人际关系的贫瘠"。

波德莱尔笔下的人物，因为面对阶级壁垒和他们自身性格的差异，经常具有加倍的疏离感。同时，莱夫也说道，"马奈画的咖啡馆常客在社会上可能都属于同一个世界，但那个世界里都是陌生人，他们飘浮于仿佛无边无际的空间中。他们在边界上被生生切断，在镜子中模模糊糊地映现出来，即使坐在一起也彼此相隔遥远，并且……不比烟雾真实"。最后一个扭曲之处就是，马奈的许多作品都是"玩笑"（blague），也就是讽刺性的骗局。"Blague"是这个时期具有争议的机智玩笑中最受欢迎的一种形式，经常会膨胀到巨大的比例，对当时最圣洁的真理进行亵渎和庸俗化。当然，"玩笑"本身就是某种形式的疏离。

现代艺术世界，就像现代世界本身一样，是从马奈开始的。以上就是这么说的其中一些理由。这场由马奈于1862年开始的实验，终于在1882年的印象派展览中达到了其艺术上的完全成熟，他们的成就这时才被最为清晰地看到，而这时印象派才终于开始被认可，但仅一年后马奈就去世了。如今，印象派和后印象派的作品在价格上超越了其他所有流派。在此过程中，印象派画家被视为光线大师，他们所擅长呈现的那个惬意的、几近文雅的世界已经永远消失了。就像伦敦苏富比的董事长高里勋爵（Lord Gowrie）形容的那样，对我们来说，印象派画家的世界就是一个骑着自行

车和接受医生家访的世界，令人感觉安全又安心。但马奈——至少早期的马奈——不是这样的，或者说不只是这样。他跟波德莱尔更严肃，更有社会意识，更了解他们周围的世界。这就是现代主义对他们的意义。如果没有现代主义，那么后续的——从精神分析法到野兽派，从量子物理到德国表现主义，从佳吉列夫[①]（Diaghilev）到达达，从毕加索到波普艺术——都不可能出现。当我们惊异于印象派和现代派绘画为什么能在拍卖中拍出如此高价时，我们应该记住这个事实。

[①] 佳吉列夫（1872—1929），苏联艺术评论家、艺术保护人和"俄派芭蕾"（Ballets Russes）舞团的创始人，这个舞团中诞生了许多著名的舞蹈家和编舞家。

第 5 章
绘画一条街：
拉菲特街和最早的印象派经纪人

尽管印象派画作如今的拍卖价格颇引人注意，但早些年时这些艺术家是靠少数几个收藏家和经纪人来维持生计的，几乎所有这些经纪人都在他们职业生涯的某个阶段在拉菲特街（rue Laffitte）上开有画廊。整个巴黎都知道这条街又叫"绘画一条街"。鸟类画家梅里老伯（Père Méry）会责骂任何在这条街上慢慢溜达的人，对他来说，他们来了就是买画的，那最好赶紧去买。

印象派画家自身对这条街的感情则颇为错综复杂。莫奈讨厌去那里，因为他不想知道其他画家的商业价值如何。但塞尚喜欢它，德加也喜欢。据沃拉尔[①]讲，德加都从他的画室乘公共汽车去那里。拉菲特街16号属于保罗·迪朗-吕埃尔，他是至今在巴黎以及印象主义历史上最重要的印象派经纪人（见附图23、24）。他不只是第一个买卖他们作品的经纪人，他也是首先将这些作品出口到美国的人，并因此在现代艺术市场引发了美国人对印象主义的热爱。迪朗-吕埃尔是个少言寡语的人，圆脸上留着胡须，高高的额头。1831年，他出生于巴黎圣雅克街（rue St.-Jacques）一家店铺的楼上，这个由他父母经营的店铺出售文具和艺术用品。在浪漫主义运动的鼎盛时期，这家店是很多画家、蚀刻师和经纪人碰面的地方，其中就包括将康斯太布尔介绍到法国的阿罗史密斯。保罗·迪朗-吕埃尔的父亲叫让-马里-福蒂纳·杜朗（Jean-Marie-Fortune Durand），他采用英国的惯例，向跟他买颜料、画布和画笔的艺术家提供销售他们画作的机会，因此成了

[①] 沃拉尔（1866—1939），20世纪初最重要的现代艺术经纪人之一。

经纪人。让-马里用这种方式卖过卢梭（Henri Rousseau）、柯罗、籍里柯、德拉克洛瓦和博宁顿的画。

有一次，皇子茹安维尔亲王[①]（Prince de Joinville）在迪朗-吕埃尔这里买了一幅普罗斯珀·马利拉（Prosper Marilhat）的油画，但几乎被退货，因为皇子发现马利拉曾被沙龙拒绝。当这个故事在巴黎传了个遍后，迪朗-吕埃尔的画廊就成了某种"落选者沙龙"（Salon des Refusés），这个情势后来却让保罗·迪朗-吕埃尔颇为受益。

本章内容很多都是基于安妮·迪斯特尔的著作，而我也详尽地引用了她的文字。据她记载，虽然保罗·迪朗-吕埃尔在艺术的包围中长大，艺术却不是他的初恋。他想当兵，也被圣西尔军校[②]（Saint-Cyr）录取了，但糟糕的健康状况却断送了他发展军事生涯的任何可能性。他毕生都是热诚的天主教徒，所以他可能也考虑过成为一个传教士。然而在1857年，他的父亲第二次为商店迁址，搬到了和平路（rue de la Paix）1号。艺术买卖看起来非常成功，于是保罗开始跟着父亲做生意，当父亲于1865年过世时，儿子便接管了生意的运营。1870年，他再次迁址，新址上的画廊有两个入口，一个在拉菲特街16号，另一个在勒佩尔捷街（rue Le Peletier）上，之后这两个地址都因为印象派画家而知名。拉菲特街是那时巴黎艺术交易的中心，这个地位一直保持到1907年坎魏勒[③]（Daniel-Henry Kahnweiler）搬到维尼翁街（rue Vignon）。经纪人、估价人和那些在附近的德鲁奥街（rue Drouot）上的"拍卖大厅"（Hôtel des Ventes）里协助拍卖估价人组织拍卖的"专家"，其办公室都在拉菲特街或者勒佩尔捷街上。那是个繁荣又有趣的区域，罗斯柴尔德家族住在那里，还有英国收藏家理查德·华莱士爵士（Sir Richard Wallace）。1873年被烧毁之前，巴黎歌剧院（Paris Opéra）也在勒佩尔捷街上。

安妮·迪斯特尔记述道，"迪朗-吕埃尔和莫奈之间有记录的第一笔交

[①] 茹安维尔亲王（1818—1900），其父奥尔良公爵后来成了法国国王路易·菲利普一世。他曾在法国海军中担任舰长，也是颇有天赋的艺术家。
[②] 全名为圣西尔特别军事学院，为法国陆军军事专科学校，是法国最重要的军校，为世界四大军校之一。
[③] 详见本书第11章。

易发生在1871年"，尽管此前这位经纪人也曾从其他人手里买过印象派画作。他曾将一些存货带到伦敦展出，因为普法战争期间那里的交易更正常些。在那里，他曾在泰晤士河畔偶遇作画中的杜比尼，这位画家告诉他莫奈也在伦敦。第二年，也就是1872年，迪朗-吕埃尔买下了他第一批德加作品，不久之后他"发现艺术家艾尔弗雷德·史蒂文斯（Alfred Stevens）手里有两幅马奈的画"。看起来，他最喜欢的应该是马奈，因为这次邂逅之后，迪朗-吕埃尔买下了马奈的超过20幅画作，花费了3.5万法郎（合如今的13万美元）。①

　　迪朗-吕埃尔在他的回忆录中一直强调，经纪人一定要永远尽其所能，来保护他的艺术家作品的价格。只要有任何的机会，他就争取垄断一个艺术家的作品，为此他会从其他经纪人或收藏家手中买下全部作品，甚至在拍卖行"哄抬"画作的价格，以防止其价格下跌。迪朗-吕埃尔买下的早期印象派作品价格都相对便宜，据安妮·迪斯特尔记载："没有一幅画花了（他）超过3000法郎（合今天的11200美元）。"即便是为博物馆采购沙龙画作时向来锱铢必较的政府，也在1871年为一幅亚历山大·卡巴内尔的画花了1.2万法郎；还有一幅朱尔·勒菲弗（Jules Lefebvre）的画，政府也付了同样的金额。同一年，理查德·华莱士爵士为了一幅梅索尼耶的画花了20万法郎（合今天的806400美元）。迪朗-吕埃尔不是看不到这些差别，作为一个商业经纪人，他必须看到这种利润空间。他曾销售过上一代所有画家——包括米勒、杜比尼、杜米埃、库尔贝的作品，外加一大批"现在颇遭到遗忘的艺术家"的画作。然而比起其他艺术家，他又确实给了"他的"印象派画家更多的经济援助。从19世纪70年代起，他"同意规律性地预支款项"给其中几位画家，并让收藏家注意到他们的作品。他自己也从一家天主教银行联盟总会（L'Union Générale）的股东之一朱尔·费德尔（Jules Féder）那里获得了资金支持。安妮·迪斯特尔说，多亏费德尔的资助，迪朗-吕埃尔才能在1881年买下布丹（Eugène Boudin）的全部画作，这一举动让人想起了他曾用在马奈作品上的策略。也是迪朗-吕埃尔出主意为莫奈、雷诺阿、毕沙罗等画家举办了单人展，所以他很快就被看作印

① 那时的汇率是5法郎兑1美元，5美元合1英镑。——作者注

象派画家的推广者。

但迪朗-吕埃尔也有困扰。安妮·迪斯特尔找到一张广告,上面显示他在拉菲特街的租金一年要3万法郎(换算到1992年的价值是12.1万美元);而在19世纪80年代后期,印象派画家还没有实现期待中的商业突破,那他的经济状况就变得让人担忧了。实际上,即使是在1884年,他还负担着高达100万金法郎的债务。约翰·雷华德说,是美国救了他。当时美国最大的经纪人之一赫曼·绍斯(Hermann Schauss)曾谈到印象派画家,他说"这些画对我们的市场永远不会有什么好处";但1885年迪朗-吕埃尔接到AAA的邀请,请他去美国做展出,而他也接受了。画家们持怀疑态度。"我必须得说,"莫奈写道,"看到我的一些画要被送去美国佬那儿,我心里是不舒服的。我宁愿把一些画留在巴黎,毕竟巴黎是那个仅有的还有一点儿好品位的地方。"

但事实并非如此。虽然在纽约的首秀并没有那么成功,但迪朗-吕埃尔于1887年在曼哈顿拥有了他自己的画廊,并在第五大道租下了公寓。幸运之处在于,这座大厦属于哈夫迈耶(H. O. Havemeyer),他从这位法国经纪人手里买下了不少于40幅印象派作品。等到1888年从纽约回来时,迪朗-吕埃尔的经济状况已经转危为安。

然而这时他几乎60岁了,思维不再像从前那么灵活。如安妮·迪斯特尔所说,毕沙罗"受着修拉[①](Seurat)的影响",但迪朗-吕埃尔从来都不喜欢修拉;雷诺阿正在迈向他的古典时期,"甚至莫奈的作品也趋向更加隐晦"。此外,迪朗-吕埃尔不在乎高更,"买塞尚的作品都只是因为某些忠实顾客明确要求",并且"过分到拒绝在凡·高死后为他举办展览"。然而他坚持住了,并且也享受到了19世纪90年代时印象派终于得到的认可。他是在那时举办了盛大的雷诺阿和莫奈的展览。"莫奈展开始了,"毕沙罗写道,"好吧,还没真正开始,我亲爱的伙计,所有画就都卖光了,每幅3000法郎到4000法郎!"(约合现在的13200美元到17625美元。)[②]

迪朗-吕埃尔一直活到1922年,但直到1920年他才获得了法国荣誉军

① 修拉(1859—1891),法国后印象派画家,点彩派创始人。
② 可能就是在这时,热爱美食的莫奈养成了吃什么都要来4份的习惯:4块肉,4份蔬菜,4杯葡萄酒。——作者注

团勋章,这可能也解释了他晚年对当局有所怨恨的原因——因为从前他觉得没有得到他们的承认。他基本没有参与到野兽派、立体派和之后的艺术流派的发展中;相反,他一直都更喜欢莫奈和雷诺阿那清新的色调和熟悉的模糊感,他还支持了如阿尔贝·安德烈(Albert André)、乔治·德帕尼亚(Georges D'Espagnat)、亨利·莫雷(Henri Moret)和马克西姆·莫弗拉(Maxime Maufra)等新艺术家,如今他们几乎都不再为人所知了。

尽管身为先锋,迪朗-吕埃尔出现得也许还是太早,无法成为真正时髦的经纪人。这个头衔属于其他人,他们出现在当时的文学作品——比如普鲁斯特的作品,或者左拉的小说《杰作》中。当然他们经过了文学加工。在左拉的作品中,经纪人被称为玛戈拉老伯和诺代先生(Mr. Naudet)。但左拉的工作笔记被流传了下来,安妮·迪斯特尔对此进行研究后说,他的小说人物明显是以三个真实生活中的经纪人为蓝本的。在左拉的笔记中,埃克托尔-亨利-克莱芒·布拉姆(Hector-Henri-Clément Brame)被描述为一个"曾在奥德翁剧院(Odéon)工作的演员。样子非常时尚,穿着英式晨礼服,门口停着四轮马车,在巴黎歌剧院里有固定座位"。布拉姆的下颌留着华丽的胡须,美髭则在上唇两边扬开,形成大大的转折弧线,他的鼻子长,眼距宽,波浪般的秀发整齐地从额前梳到脑后。他来自里尔(Lille),"传言说他演出时曾用化名'德·里尔'(De Lille)①"。他转行做艺术交易似乎只是因为他在1865年娶了一位经纪人的女儿。他和他的新岳丈主要买卖柯罗的画作,但他们也交易米勒、卢梭、戎金和布丹的作品。某段时间布拉姆还和迪朗-吕埃尔合伙过,也许就是这个合作经历将他引向了印象派画家,并被左拉记入工作笔记之中。

埃克托尔-古斯塔夫(Hector-Gustave)接手了父亲埃克托尔-亨利的生意,并将原址在泰布街(rue Taitbout)的画廊搬到拉菲特街3号。在所有印象派画家中,德加是布拉姆画廊"特别感兴趣的"那一个。埃克托尔-古斯塔夫最出名的就是他的商业策略,安娜·迪斯特尔引用了左拉的一个文件,其中讨论了布拉姆的生意经:当他准备以5000法郎卖给某人一幅画时,会加入一个签字的保证书,称自己可以在一年之后以6000法郎再将画

① 法国封建时代贵族的封号中,在名字后加de(表"从属")及封地名称表示其贵族身份。

买回。左拉明白布拉姆打的算盘："这一年中他会用这种方式处理好几幅画。他使用令有价证券在股市涨价的方式来使画作涨价，这种办法特别成功，以至于一年以后，收藏家都不愿意为了6000法郎再把画卖回给他。"

在印象派画家举行集体展的1874年到1886年间，乔治·珀蒂（Georges Petit）可能是迪朗-吕埃尔最强劲的对手。他于1856年出生于巴黎，比迪朗-吕埃尔年轻得多，并且他的父亲也是一位绘画经纪人。其父弗朗西斯·珀蒂（Francis Petit）从妻子那里得到1000法郎的嫁妆，将这笔钱作为第一桶金，通过买卖梅索尼耶的画作致富。安妮·迪斯特尔说，当他于1877年过世时，留给儿子乔治一笔超过250万法郎的遗产（相当于现在的990万美元）。关于珀蒂，左拉是这样描写的："穿着非常惹眼，也很有品位。他是从父亲的事业里开始做起自己的生意的。之后他的野心就更加膨胀起来：他想要摧毁古皮，盖过布拉姆，成为第一名和顶级。他还在赛兹街（rue de Sèze）建起了联栋豪宅——堪称宫殿。他的启动资金是从父亲那里继承的300万（法郎）。他的房子花了40万法郎。妻子、孩子、情妇、八匹马、城堡、狩猎场。"

珀蒂的画廊里装饰着红色天鹅绒和大理石，要通过一段华丽的台阶才能到达。这个建筑落成于1882年2月，而这一年印象派画家首次获得了真正积极的报道。身处自己新店中的珀蒂则思考着，他准备好要挑战迪朗-吕埃尔了。他想出办一个"国际展览"的主意，并设有"一个由著名外国画家组成的委员会"，来负责邀请他们认可的艺术家参展。首个展览于1882年5月开幕，其实是另一种形式的沙龙。展览很受欢迎也很成功，并且"为印象派艺术家燃起了更新客户群的希望，因为迪朗-吕埃尔没有办法再带来新客户了"。

尽管不像迪朗-吕埃尔那么富有冒险精神，但经年累月后，珀蒂成了一个更时髦、商业眼光更敏锐的经纪人（见附图18）。像迪朗-吕埃尔一样，他也看到了大西洋对岸的商机，并且他的一个雇员伊西多尔·蒙泰尼亚克（Isidore Montaignac）成了托马斯·柯比AAA的合伙人詹姆斯·萨顿的巴黎联系人。珀蒂浮夸的思考方式很得他客户的欢心。"巴黎人收藏的100件大师作品"（One Hundred Masterpieces from Parisians' Collections）就是他在1883年举行的一个展览，据安妮·迪斯特尔记载，这里"混合展

览了"来自布歇、伦勃朗、鲁本斯，以及柯罗、德拉克洛瓦、梅索尼耶的作品。他还主持了几位伟大的印象派早期收藏家的遗产拍卖：1894年泰奥多尔·迪雷（Théodore Duret）的收藏，1899年的维克托·肖凯和阿尔芒·多里亚伯爵（Count Armand Doria）的藏品，以及1918年至1919年德加本人的藏品。晚年的他被勒内·然佩尔形容为"一只发情、肥胖且有脑积水的公猫"。他于1921年去世时仍非常富有。在他死后，公司的部分资产转移给了另外两位经纪人，也就是小贝尔南画廊（Bernheim-Jeune Gallery）和艾蒂安·比纽（Étienne Bignou）。

跟迪朗–吕埃尔相同，亚历山大·贝尔南也是从销售艺术家耗材起家的。安妮·迪斯特尔说，他的第一家店在法国贝桑松（Besançon），但他听从来自法国东部的古斯塔夫·库尔贝的意见，搬到了巴黎。在巴黎，贝尔南如鱼得水，买卖柯罗、迪普雷（Duprés）和巴比松画派的作品。他的两个儿子，约瑟夫（也叫若斯［Josse］）和加斯东（Gaston）都出生于1870年（1月和12月），他们在19世纪90年代接掌了画廊的经营，开始展出越来越多的印象派作品。他们在拉菲特街也有店面，但当印象派的局面变得更好时，他们便搬去了更时髦的圣奥诺雷街（faubourg St.-Honoré）和马提翁大街（avenue Matignon）[1]。贝尔南兄弟的成功有三个原因。首先，他们设法跟前一代经纪人达成了协议（他们跟迪朗–吕埃尔和乔治·珀蒂都有协议）。其次，他们跟那些仍然在世并且不反犹太人[2]的印象派画家直接交易，这些人有莫奈、毕沙罗，以及在他们身上破例的雷诺阿。最后，他们很灵活（尽管不像沃拉尔那么灵活，沃拉尔曾经在帽子里藏几个艺术家的名字，让一位顾客从中抽取名字来选画）。跟迪朗–吕埃尔不同的是，他们对后期印象派作品持开放的态度。他们的姐姐嫁给了纳比画派的画家费利克斯·瓦洛东（Félix Vallotton），并且据安妮·迪斯特尔说，因为雇员费利克斯·费内翁[3]的影响，这兄弟俩"预见了诸如修拉或者凡·高这样不知名的年轻画家将来的成功"。

[1] 1906年由兄弟俩新开的画廊才开始命名为"小贝尔南兄弟"（Bernheim-Jeune Frères），有别于其父亲所开的画廊。

[2] 贝尔南一家为犹太裔。

[3] 详见本书第11章。

说到艺术家凡·高的弟弟提奥·凡·高（Theo van Gogh），关于"马奈团伙"（Manet's Gang）的权威史学家约翰·雷华德曾详细描述过他在印象派市场上的角色。实际上，凡·高家族跟绘画交易圈有着紧密的联系。家族里第一位文森特·凡·高（1820—1888）也被称为"森特伯伯"（Uncle Cent），他在实力雄厚的古皮公司担任合伙人，就是这家公司造就了美国的克内德勒。这家公司开始的规模不大，第一家店于1827年由年仅21岁的阿道夫·古皮（Adolphe Goupil）开在蒙马特尔大街（boulevard Montmartre）上。他本来打算成为艺术家，但他发现，如果依照著名的画作出版制作精细准确的版画更有利可图。版画印刷生意发展一片大好，古皮很快就拥有了十台印刷机。虽然刚开始他翻印的都是早期大师作品，比如提香、牟利罗（Murillo）、委罗内塞和柯勒乔（Correggio）都特别受欢迎；他也复制当代画作，这使他开始购买原画。等他刻版完成，就再把原画卖掉。该公司在19世纪中期非常繁荣，将分公司开到了纽约、柏林、伦敦、布鲁塞尔和海牙，而"森特伯伯"就负责海牙分公司。

古皮在当代艺术领域的生意也受益于一件事，就是他的女儿嫁给了成功的沙龙画家莱昂·热罗姆，这位画家对北非的热爱也反映在他的画布上。古皮通过热罗姆认识了很多颇受欢迎的当代画家，而他的公司除了很多巴比松画派画家之外，也开始专门打理威廉-阿道夫·布格罗（William-Adolphe Bouguereau）、爱德华·德塔耶、马里亚诺·福图尼（Mariano Fortuny）、让-路易-埃内斯特·梅索尼耶、亚历山大·卡巴内尔、阿里·舍费尔（Ary Schaeffer）和保罗·德拉罗什（Paul Delaroche）等的作品。从荷兰还传来了风景和动物画，像安东·莫夫（Anton Mauve）和雅各布·马里（Jacob Maris）这样的画家在商业上十分成功。这时"森特伯伯"很被看重。荷兰画作在美国和伦敦特别受欢迎，于是当我们所知的那位文森特·凡·高想要找工作时，他就被伯伯吸收到了海牙的公司里，然后被送去了伦敦。1869年到1876年，未来的画家在海牙、伦敦和巴黎当了七年经纪人，但到了1876年，他对这个工作已经不再着迷，于是被扫地出门。他的伯伯对他失去了兴趣，转而将注意力投向提奥。

提奥很享受在巴黎当经纪人的生活，即便是这个公司后来因为继承的原因改名为"布索德与瓦拉东"（Boussod & Valadon），他都一直留在古皮

身边。生意还在继续，画家还是那同一批。但到了19世纪80年代早期，因为迪朗–吕埃尔的影响，提奥开始买卖印象派的作品。他从毕沙罗和西斯莱的作品开始，又转移到莫奈和雷诺阿身上，最后则改为买卖马奈和德加的画作。他设法将布索德与瓦拉东的一二楼夹层变成了印象派专属空间，也因此被看作迪朗–吕埃尔的竞争对手。提奥做得很出色，出色到他能在19世纪80年代末一次就花超过1万法郎（合现在的44700美元）直接从莫奈那儿买下十幅他的画。他为了让高更继续创作，还每个月付给高更150法郎用以交换画作。而这个时候，文森特在经济上和情感上对他弟弟也十分依赖。接近19世纪80年代末期时，因为迪朗–吕埃尔在美国的成功也令其他经纪人眼红，所以"布索德与瓦拉东"曾有计划派提奥去美国，但这件事没有实现。文森特死于1890年，仅仅几个月后提奥也离世了，原因至今未明。

以上就是巴黎的主要经纪人，但绝不是仅有的几位。克洛维斯·萨戈（Clovis Sagot）的店面在巴黎洛雷特圣母院（Notre-Dame-de-Lorette）附近，布拉克的作品就是在这里首次被展出，收藏家斯坦兄妹①也是在这里偶遇了毕沙罗。附近的其他经纪人都各有特长：热拉尔（Gérard）主理布丹的作品，迪奥（Diot）则主攻戎金的画作。第三位，古斯塔夫·唐普拉尔（Gustave Tempelaere），将希望寄托在迷恋奶酪的花朵画家亨利·方丹–拉图尔（Henri Fantin-Latour）身上，之后也得到了丰厚的回报。从大约1867年开始，路易·拉图什（Louis Latouche）在他拉菲特街（rue La Fayette）的店中出售"高档的颜料和现代画作"。据安妮·迪斯特尔说，毕沙罗是他的顾客之一，会用画作来付账。

中国有句古话说，"生活在精彩的时代是一种诅咒"②（It is a curse to live in interesting times）。但有一个人或许不能苟同。作为早期印象派的经纪人，他可能生活在最为精彩的时代，他不是法国人，而是苏格兰人。1854年3月，亚力克斯·里德（Alex Reid）出生于格拉斯哥。他父亲的公

① 详见本书第11章。
② 关于这句话原文的讨论由来已久，有人认为应译为"宁做太平犬，不做乱世人"，但似与本文意思不合。有英国人士调查研究，认为这是20世纪30年代英国驻中国的官员对中文的误解，其实中文并没有对应的表达。

司凯与里德（Kay & Reid）经营画框制作、镀金、船舶设备，也从事少量艺术品买卖业务，生意十分兴隆，起初他就在这家公司里做学徒。作为两个儿子中较年长的一个，亚力克斯一直都有兴趣扩张父亲生意里绘画经纪这一块，但如果不是父亲的工厂在1882年被烧毁，又因为没有保险而令他彻底破产，他未必真的会迈出这一步。

虽然此时的他可以算一文不名，亚力克斯还是做出决定，仍要将绘画买卖作为自己的未来，而且如果想要有所成就，就必须要积累经验并形成自己的品位。1886年他来到了巴黎，根据艺术史学家道格拉斯·库珀（Douglas Cooper）所说，他在那里十分幸运，几乎是立刻在布索德与瓦拉东找到了工作。正是在这段时间，提奥·凡·高获得了购买印象派作品的机会，就是通过他，里德不仅认识了图卢兹-罗特列克、高更和勃纳尔的作品，也认识了这些艺术家本人。他自己也尝试作画，提奥还介绍他去了印象派画家工作的"自由学院"。不久之后，提奥的哥哥文森特·凡·高就风风火火地来到了巴黎，有一段时间他跟亚力克斯在安特卫普广场（Place d'Anvers）6号同租一间公寓。库珀告诉我们，里德经常在周日陪着凡·高去巴黎郊区画画，在那里他们也会拜访唐吉老伯和西涅克（Paul Signac）。有一次，他们在去圣拉扎尔火车站乘车的路上经过一个蔬果店，店外面摆了一篮子红苹果。看到这个凡·高就宣布，他迫切地需要画这个篮子和它里面装的东西。"那为什么不进去买下来呢？"里德说。但他惊讶地听到朋友回答说："我的钱不够。"于是里德为他买下了那篮苹果，并建议找人把苹果送回画室，想着这样等晚上凡·高回家时就可以立即画起来。但凡·高不是苏格兰人，也没有那么敏感，他拿起篮子直接就回家了，留下里德自己。当里德那天晚些时候从郊区回到家时，凡·高向他展示了完成的作品。凡·高也为里德画过两幅画像（见附图29）。然而对里德来说不幸的是，他有次回家探亲时将画像带回了格拉斯哥并留在了那里。他的父亲觉得那两幅画不怎么好，于是一有经纪人路过要买，他父亲就答应了。两幅画卖了10英镑。

就像文森特·凡·高短暂而激烈的一生中所有其他元素一样，他跟里德的友谊也没有长存。文森特赚钱的计划层出不穷，并将里德这个沉稳而精明的苏格兰人看作大部分计划的资金来源。凡·高曾寄望里德资助提奥

和他两个人，以便让他们脱离布索德与瓦拉东。里德自己也打算成为经纪人，所以他对此并不是漠不关心的，而且他肯定也想通过收佣金的方式，将一些印象派和后印象派的画作带回苏格兰。然而与此同时，他不断买进阿道夫·蒙蒂塞利（Adolphe Monticelli）的作品，因为他知道苏格兰有相关的需求。但他却忽视或者漏算了这样一个事实，是凡·高兄弟介绍他认识蒙蒂塞利在先，而在他们的盈利计划里，他们自己也一度打算开拓蒙蒂塞利的市场。当文森特有天发现里德一直背着他这么做的时候，他就爆发了。

1888年，里德回到了格拉斯哥，带了柯罗、库尔贝和杜米埃的一些作品，也有布丹和德加的画作。第二年，他在西乔治斯街（West Georges Street）227号开了一家小画廊，起名为"美术公司"（Société des Beaux-Arts）。直到他于1926年去世，画廊的生意都很好。但尽管他很快就在伦敦的拍卖会上成了人物，尽管跟他交易过的印象派早期收藏家遍布欧洲，包括布赖顿（Brighton）的亨利·希尔（Henry Hill）、伊萨克·德·卡蒙多伯爵（Count Isaac de Camondo）等名流，他还是觉得，自己对德加、莫奈、毕沙罗和西斯莱这些印象派画家的偏好，在苏格兰的反响比在伦敦更好。里德还跟惠斯勒建立了亲密的友谊，并买卖苏格兰印象派的当代学派作品，这个派别的画家现在被称为"苏格兰五彩画家"（Scottish colourists），他们是塞缪尔·佩普洛（S. J. Peploe）、威廉·麦克塔格特（William McTaggart）、约翰·莱弗里（John Lavery）、约翰·弗格森（J. D. Fergusson）和弗朗西斯·卡德尔（Francis Cadell）。他是个非常国际化的人，会直接去巴黎采购。是他在家乡将印象派介绍给了诸如威廉·伯勒尔（William Burrell）、科茨（W. A. Coats［科茨棉纺Coats' Cotton］）和考恩（J. J. Cowan）这些伟大的格拉斯哥船舶制造商和工业家的。1926年，他的后代跟另一位伟大经纪人埃内斯特·冈巴尔的后人联手，合伙成立的公司亚力克斯·里德及勒菲弗（Alex. Reid & Lefevre）至今仍存在于伦敦①。

皮埃尔-菲尔明·马丁（Pierre-Firmin Martin）是另外一位早期经纪人，关于他我们还要追溯到绘画一条街的时代，通过安妮·迪斯特尔对左

① 其经营的勒菲弗画廊（The Lefevre Gallery）已于2002年关张。

拉笔记本的研究对他有所了解:"马丁,拉菲特街,(是个)有点儿老派的经纪人,衣着简朴,甚至穿得很糟,粗鲁而敏捷,民主党人。他会去一位艺术家的画室,噘着嘴浏览那些习作,然后停在一幅画前。'这幅你想要多少钱?60法郎?80法郎?快算了吧。我可没钱——这个根本卖不掉。我就想帮你个忙……'最后他用40法郎就买下来了。此外,他提前就已经把那幅画卖掉了。他到处去看那些刚开始露头但还没获得高度评价的艺术家。……他的整个生意就是以货如轮转为基础的。……他退休的时候手里还有大约1万法郎的私人收入。将奥堡老伯(Père Auburg)和马丁结合起来用在我的人物中。"

马丁是农民的儿子。年轻时他做了马具工匠,安妮·迪斯特尔引用了他的传记作者亨利·鲁阿尔(Henri Rouart)的描述,说他还"在本地剧院里演过坏人"(可以想象演得挺好)。他在1837年结了婚,新娘的叔叔是个二手货经纪人,这似乎是马丁改行的原因。像其他很多经纪人一样,他也是从柯罗、米勒等熟悉的名字开始的。1869年,他从摩加多尔街(rue de Mogador)搬到了拉菲特街,开始主要买卖毕沙罗的作品。

朱利安-弗朗索瓦·唐吉(Julien-François Tanguy),也就是唐吉老伯,来自布列塔尼(Brittany),"父亲是编织工,母亲是纺纱工",典型的米勒或者布勒东式的家庭背景①。"唐吉年轻的时候,"迪斯特尔说,"先当过泥水匠,又当过杀猪的屠户。"但19世纪60年代前期,已经快40岁的他去巴黎当了一个颜料研磨匠——可能他在乡间旅行兜售颜料时碰到过那些印象派画家。1873年时他在克洛泽尔街(rue Clauzel)14号开了一家小店,后来又搬到了9号。"20年间,塞尚、毕沙罗、阿尔芒·吉约曼等由唐吉供应过颜料的印象派画家,其作品都先后在这两个店里展览过。"他也展出过凡·高、埃米尔·贝尔纳(Émile Bernard)和保罗·高更的作品。所有的后印象派画家都去唐吉的店里参观过,据安妮·迪斯特尔说,这个地方变得相当有名(见附图28)。加谢医生、维克托·肖凯和泰奥多尔·迪雷,所有这些重要的印象派早期收藏家都从他这儿买过画。"文森特·凡·高和埃米尔·贝尔纳给我们留下了关于唐吉的生动描写:一个宽肩的小个子男人,

① 这两位画家都出身农村,并且以绘画农村题材知名。

坐在椅子里，脸和鼻子都很扁平，头发剪得很短。唐吉是个品德高尚的人，堪比圣贤……比如，塞尚曾在1878年3月4日承认过，他欠着唐吉2174.8法郎（合现在的8823美元）的货款，（这笔债）他到1885年8月31日还没能还上。"因为这种个性，1894年唐吉过世时生活极度困难，也就不令人意外了。有人组织拍卖来扶助他的遗孀，一个被凡·高形容为"有毒"的悍妇。近100幅画被卖出，买家中有人挑走了大部分塞尚的作品，而这个人后来成为巴黎下一代经纪人中最出色的一位。他就是安布鲁瓦兹·沃拉尔。

* * *

1869年9月，雷诺阿写信给巴齐耶①（Frédéric Bazille）说："我在卡尔庞捷（Carpentier's，另外一个经纪人）那里展出了利斯②（Lise）和西斯莱（的肖像）。我会坚持跟他要100法郎，而且我要把我的白衣女人拿去拍卖。不管出价多少我都卖，这对我来说都一样。"雷诺阿在这里提到的拍卖，指向的是德鲁奥拍卖行（见附图14、15）。此时这家拍卖厅（Salle des Ventes）比平常更受欢迎，主要因为它已经变成了现代艺术在某种意义上的常设展厅。因为各国立博物馆的现代艺术展出太过单调，巴黎人就格外能体会到德鲁奥的多姿多彩。卢森堡博物馆（Musée Luxembourg）从1818年创立之日起一直到1928年都是法国当代艺术的国家博物馆，然而据安妮·迪斯特尔说，这家博物馆在19世纪末期仅藏有大约200幅画。而在德鲁奥，普通一周中能看到的画作数量就已经是这个数字的很多倍。

这家拍卖厅的成功还有一个原因，那就是法国发展出了一种惯例，会将艺术家的遗产在那里付诸拍卖。这些拍卖为收藏家和大众提供了机会，来欣赏最后一次集体亮相的重要作品。而且因为在一个艺术家死后，通常会有大量作品可售，价格就变得非常实惠。德拉克洛瓦（1864）、米勒（1875）、库尔贝（1881）和马奈（1884）的遗产中都有很多价格合理的作品。库尔贝的拍卖之所以令人瞩目，是因为它的鉴定专家（expert-appraiser）是迪朗–吕埃尔，而他遵循的惯例虽然那时并不稀奇，如今却不

① 印象派画家。
② 雷诺阿的爱人。

可想象：画作并不见得是按照它们在目录中出现的顺序被拍卖的，而是按照一个只有专家才知道的顺序。为了让拍卖顺利展开，专家会在拍卖前与潜在的买家讨论估价，就像现在一样。然后最受欢迎的作品会先被拍卖。然而在过程中，如果有什么跟预计相比卖得意外地好，专家可能会马上跳到一个类似的作品上，期望它能借着前一件的东风表现更好。在那个年代，在世艺术家的作品画完就被直接从画架上拿去拍卖，这种事也绝不是闻所未闻的。但即便如此，人们还是继续嘲笑印象派画家，就像他们在画展中所表现的一样。安妮·迪斯特尔引用了一则针对德鲁奥拍卖行槌下的印象派作品的评论："我们是出于礼貌才管这些叫画。"

在那个时代，德鲁奥拍卖行受到最高评价的拍卖师是夏尔·皮耶（Charles Pillet），他是从1855年到1891年所有重大场合的执槌者。是皮耶主持了德拉克洛瓦和米勒的拍卖，并经手了俄罗斯工业巨子德米多夫（Demidoff）的伟大收藏。安妮·迪斯特尔引用过一位当代记者的报道，说他有着"亲切却略带高傲的天性，矜持慎重……但从不拒绝助人为乐，也知道如何得体地施加援手"。此外，他并不是一个会讥笑印象派的人，事实上也正好相反。

皮耶的位置在1881年由保罗-路易·舍瓦利耶（Paul-Louis Chevallier）接替（见附图17）。他跟皮耶风格相似，对迪朗-吕埃尔也非常友好，将他"经常选作鉴定专家"。19世纪末由舍瓦利耶掌槌拍卖的重要藏品来自塞克雷坦①（Secrétan）、梅索尼耶（于1891年去世）、罗莎·波纳尔（1899）和塞德迈尔②（Sedelmeyer）。舍瓦利耶也主持了唐吉老伯的拍卖，就是沃拉尔花了大约950法郎买走五幅塞尚作品的那场。沃拉尔在他的回忆录中写道，那场拍卖之后，舍瓦利耶告诉这位经纪人，他欣赏后者跟其他出价者针锋相对的勇气。沃拉尔说，当时他深吸了一口气，然后承认道，虽然这样可能看起来勇敢，但实际上相当鲁莽：因为他并没有950法郎，他最多只能凑到300法郎。舍瓦利耶还是让他拿走了那些画，跟经纪人说可以等以后有钱了再给。他确实不必担心，因为沃拉尔知道如何出手。当他那本塞尚

① 塞克雷坦（1815—1895），瑞士哲学家、法学家、教师。
② 塞德迈尔（1837—1925），奥地利艺术经纪人、收藏家和出版人，从1866年开始活跃在巴黎。

的书首次印好时，其订阅价格是65法郎。有的订阅者打退堂鼓了，沃拉尔就把价格提高到100法郎。而那些任性的订阅者以为书正卖得火爆，就再度蜂拥而来。

<center>* * *</center>

前塞尔维亚国王米兰一世陛下（His Majesty Milan）曾说过，当巴黎人是比当国王更令人愉快的事情。印象派的早期收藏家恐怕会很赞同这个说法。现如今印象派和后印象派画作拍卖出天价，这让我们对艺术家尚在世时这些作品的价格产生了不同寻常的兴趣，因为它能显示出这非凡的价格飞跃到底有多大幅度。而对早期价格的这一研究也相应地揭示了关于早期收藏家的很多新鲜信息。我们从中可以看到，在19世纪的最后25年中，这一"市场"由巴黎大约50个购买印象派画作的人组成。此外，还有大约20个美国收藏家，几个英国人与大概同样数量的俄罗斯人和德国人。这比我们想象中的要多，但仍然不足以在画家的有生之年为他们提供一个繁荣的市场。

对早期客户进行调查活动，泰奥多尔·迪雷是当仁不让的起点，因为他不仅仅是一个收藏家。他曾是记者和评论家，是个骨子里热爱异国的旅行者，还是一个证券交易术语中的"做市商"。他也是一个花花公子，是印象派的朋友，给他画过肖像的包括维亚尔和惠斯勒。1868年他大约30岁时，马奈画了胸前口袋里塞了一块花哨手帕的他（作为回报，迪雷送了马奈一箱干邑白兰地）。

迪雷出生于法国西部的桑特（Saintes），父亲是公证员和干邑酒商，同时也是身份显赫的共和党党员。他在搬到巴黎之前在本地的报馆工作。安妮·迪斯特尔说，到了巴黎后他就成了《环球报》（Le Globe）和《论坛报》的记者。"渐渐地，他开始朝专业艺术评论家的方向发展。"1870年，同样为《论坛报》撰稿的埃米尔·左拉写信给他说："我读了您关于沙龙的第二篇文章，写得很精彩。您有点儿温和了。只很好地说出大家喜欢的地方是不够的，痛砭那些大家讨厌的地方也很必要。"

马奈于1883年去世，这与迪雷有着直接的联系，因为艺术家在遗嘱里写道："我死后，要对我画室里的油画、草稿和素描举行一场拍卖。我恳

请我的朋友泰奥多尔·迪雷来承担这个任务。"这场拍卖的结果只能算及格,因为很多作品都没有达到它们的保留价。保罗·厄代尔(Paul Eudel)是受到正式认可的巴黎拍卖编年史作者,安妮·迪斯特尔从他的记载中查到了如下内容:"真高兴能看到埃什(Hecht)、富尔(Faure)、卡耶博特、德·贝里奥、伦霍夫(Leenhoff)……夏布里埃(Chabrier)、亨利·盖拉尔(Henri Guérard)、安东尼·普鲁斯特、泰奥多尔·迪雷等先生在尽力为拍卖贡献自己的力量……但他们所期待的美国人并没有出现……而卢浮宫,这个给艺术家树碑立传的地方,这个对艺术家来说堪称荣誉殿堂的地方,这个在库尔贝拍卖会上出过手的卢浮宫,在这里却毫无存在的迹象。"

无论如何,到了19世纪90年代早期,印象派画家好像终于在谋求社会接纳的斗争中迎来了曙光。其表现在,莫奈展的门票开始在展览首日就全部售罄。但之后就迎来了1894年的危机,这使得迪雷这个曾被很多画家视为长期捍卫者的人,就此被他们转为敌视的对象。那一年出现了很多迹象,显示一个时代行将终结。另一个重要的收藏家乔治·德·贝里奥(George de Bellio)去世了,他收藏的印象派油画流向了市场。古斯塔夫·卡耶博特在德·贝里奥死后一个月也去世了,他将收藏的将近60幅画捐赠给了法国国立博物馆,其中只有两幅不是印象派作品。尽管当局开始接受了这笔馈赠,但他们很快又有了另外的想法,其中一些作品被卖掉(本章稍后将会谈到)。这些拍卖都对印象派画家造成了威胁。一场有很多作品待售的拍卖对一个刚起步的市场很可能非常危险,因为这是广而告之其价格有多么低廉。此外,在一个较小的市场上,较老的画作再次出现,就与艺术家刚刚完成的新作品形成了竞争局面。所以当迪雷宣布他将于1894年3月在德鲁奥拍卖行出售他的藏画时,艺术家们都勃然大怒。"迪雷真是个大骗子。"莫奈这么写道,而德加则拒绝再跟迪雷握手。

"简直是肯定的,"安妮·迪斯特尔写道,"迪雷不得不出售他的藏画……以便拯救他(干邑)生意的赤字。因此这场拍卖并不是纯粹的投机。"他拿出了42幅作品拍卖,其中有3幅塞尚、8幅德加、6幅马奈、6幅莫奈、4幅毕沙罗、3幅雷诺阿、3幅西斯莱和1幅惠斯勒的作品。马奈的画中包括《小憩》(*Le Repos*),德加的作品包括《在女帽店的谈话》(*Conversation at the Millinery Shop*),莫奈作品则有《草地上的女人》

(*Women in the Grass*)。事实证明，市场并没有崩溃，那些迪雷花几百法郎买下的画，"现在价格已经拉高了十倍"。

有趣的是，迪雷现在又开始收集一批新画家的作品，这对他这一代人相当不同寻常。他开始出入布索德与瓦拉东，还去拜访唐吉老伯和安布鲁瓦兹·沃拉尔。"他自己买，也说服别人去买高更、图卢兹–罗特列克，特别是凡·高的作品。迪雷为诸如贝尔南兄弟这样的经纪人，或者著名的私人收藏家担任着中间人，这些收藏家包括纽约的哈夫迈耶（Havemeyer）家族，休·莱恩爵士（Sir Hugh Lane，他于1915年去世于路西塔尼亚［Lusitania］时，将他的印象派收藏留给了伦敦和都柏林的博物馆）……"迪雷还帮忙将凡·高的作品介绍到日本，他写的关于凡·高的书在1916年被翻译成日文。1928年去世的迪雷一直在写一系列专题著作，对象包括塞尚（1914）、凡·高（1916）、库尔贝（1918）、图卢兹–罗特列克（1920）和雷诺阿（1924）。然而他的晚年发生了令人唏嘘的事情。年复一年，他的视力变得非常之差，有些毫无廉耻的人便利用了这一点，用几件伪作替换了他的收藏。在他死后，他的藏画再度出现在德鲁奥拍卖行，却被分为两拨拍卖。第一拨拍卖是在1928年3月，其中拍品都是"无争议的画作……而伪作则在签名被刮掉以后才被拍卖……于1931年11月25日"。安妮·迪斯特尔认为，迪雷应该是马塞尔·普鲁斯特著作中人物韦尔迪兰（Verdurin）的原型，作者写到这个人物时说，他"从惠斯勒身上学习了品位，从莫奈身上学习了真实"。

让–巴蒂斯特·富尔（Jean-Baptiste Faure）在其有生之年比任何一个印象派画家都更为著名（见附图31）。从某种意义上说，他是现代绘画领域中的第一个投机者。他本身就是一个麻雀变凤凰的神奇故事的主角。1830年他出生于外省小城穆兰（Moulins）。"他的父亲是巴黎圣母院的领唱者，但在让–巴蒂斯特七岁时就去世了。"从那时开始，这个男孩的声音就成了这家人唯一的资金来源。因此他的进步就必然要十分迅速，他在教堂里演唱，然后参加了意大利歌剧院（Théâtre-Italien）合唱团。当他变声为一个"受欢迎的男中音"时，他便到咖啡馆里演唱。1850年，他进入了音乐学院（Music Conservatory），并于1852年在巴黎的喜剧歌剧院（Opéra-Comique）首次亮相。之后，他又现身于巴黎歌剧院的舞台，富尔人生中的

辉煌就此拉开了帷幕。他是真正的国际级巨星,是最早的国际明星之一。著名歌剧作家迈尔贝尔(Giacomo Meyerbeer)参加了他的婚礼,并在《非洲女》(L'Africane)一剧中为他打造了内卢斯科(Nelusko)这个角色。安妮·迪斯特尔说,作曲家威尔第(Verdi)认为富尔是巴黎歌剧院唯一的好歌唱家,他在考文特花园献唱的次数甚至多过在巴黎。"1870年的每次演出之后,富尔都会裹着法国国旗、单膝跪地地唱起国歌《马赛曲》(La Marseillaise)"——这是他为普法战争中的国家振奋士气的方式。

1876年,46岁的富尔退休了,至少在理论上是退休了,虽然"他继续在整个欧洲举办独唱音乐会"。到了他职业生涯的后期,他每年的收入也超过30万法郎(合现在的120万美元),所以是很有能力负担收藏的人。然而,富尔的做法中有一个额外的因素,让他如今格外引人注目。安妮·迪斯特尔说,1860年的3月和4月,另一位歌唱家,也就是男中音保罗·巴鲁瓦耶(Paul Barroilhet)的藏画被拍卖了。艺术家朱尔·迪普雷(Jules Dupré)的一位朋友写道:"巴鲁瓦耶收集了一个来自1830年(巴比松)画派的画作系列(特别是卢梭的画),真是妙笔生辉……这场拍卖非常成功,它为那一代艺术家的商业成功做了背书,令人们大为振奋。这件事证明了画画确实能赚钱。"富尔便学到了这一点,他的第一套收藏包括了柯罗、德拉克洛瓦、米勒、卢梭、特鲁瓦永(Troyon)和迪普雷自己的作品。这就是为什么富尔在1873年6月又卖掉了这套藏画,因为这"给他赚了将近50万法郎(合现在的180万美元)——绝对比他收藏时花的钱要多"。这场精心组织的拍卖由皮耶掌槌,可能是在拍卖目录中使用画作的照片而不是雕版的拍卖会。

现在富尔将注意力转向了马奈。他最先买下了现存于奥塞博物馆的《月光下的布洛涅港》(The Port of Boulogne by Moonlight),还有现存于纽约大都会艺术博物馆的《西班牙歌手》(The Spanish Singer)。在其人生中,这位歌唱家曾一度拥有至少67幅马奈的作品。他曾持有的作品中特别出名的还包括,现存于伦敦国家美术馆的《草地上的午餐》,以及现存于华盛顿国家美术馆的《死去的斗牛士》(The Dead Toreador)。然而富尔的内心还是一个投机者,1878年4月,他举行了另一场拍卖,这次包括柯罗、迪亚(Diaz)、迪普雷和马奈的作品。但其结局相当不同。尽管发布了"最

盛大的广告"，但据安妮·迪斯特尔说，这场拍卖"以完全不成功而结束"。42幅画中只有6幅被拍出。富尔却没有就此放弃。实际上，他又开始关注其他的印象派画家，虽然画家们都不是特别喜欢他，因为他"把他们的作品跟市场价值过于紧密地联系在一起"。下一个阶段的富尔最终拥有了50到60幅莫奈的作品，包括现存于莫斯科普希金西方艺术博物馆（Pushkin Museum of Western Art）的《卡皮西纳大道》（Boulevard des Capucines），和现存于柏林国家美术馆的《贝宗的草场》（Meadow at Bezons）。在19世纪90年代，富尔开始了第三次拍卖。看起来他好像很难抗拒那可能入袋的利益的诱惑。当20世纪开始时他已经70岁了，但他还在继续搜罗新的作品并再次销售。虽然富尔是个不折不扣的投机分子，但我们也得记住，他不能再无休止地靠当歌剧明星来谋生了，而且他出身于一个非常穷困的家庭。还有一点不能被忽视的是，他确实靠这些投机生意赚到了钱。

投机主义的因素似乎也曾出现在埃内斯特·奥舍德（Ernest Hoschedé，见附图30）的收藏生涯中。安妮·迪斯特尔指出，莫奈曾在1874年的笔记中提到奥舍德："5月，印象 800 奥舍德先生① 通过杜朗。"这段密码般的笔记意思是，奥舍德买了那幅赋予印象派名字的作品，《日出·印象》（Impression, Sunrise），这花了他800法郎（合现在的3100美元）。当这幅画在1987年被盗时，它的价值已经达到了约1300万美元。奥舍德本身就有能力致富，也娶了一个身家雄厚的妻子。又是迪斯特尔的记载："她从父母那里得到了10万法郎（合现在的39.4万美元），这是巴黎中上层年轻女子的嫁妆标准。"这对夫妇在奥斯曼大街②（boulevard Haussmann）上过着十分舒适的生活，所以他们也曾是富尔某段时期的近邻。他们在蒙日龙（Montgeron）附近的罗滕堡（Rottembourg）拥有一座城堡，是奥舍德的妻子继承的。埃内斯特曾专门租了一列私家火车来接客人到城堡里做客，其中就包括莫奈。

然而跟富尔不同的是，奥舍德的画作投机活动并不成功。他曾举行过三次拍卖，每次都比前一次更失败。这也许是时机的问题，因为奥舍德的

① 原文如此。
② 拿破仑三世时期由奥斯曼男爵主持修建的宽阔大街之一，是巴黎最繁华的区域之一。

其他生意也正在走下坡路。1877年8月他宣告破产,这时他至少有150个债主,负债超过200万法郎(合现在的795万美元)。他所有的家产都要被卖掉,包括他妻子的城堡和他剩下的藏画。1878年6月对这些画作进行的拍卖堪称灾难。印象派举行的多个集体展在商业上产生的副作用如此之强烈,似乎使这个团体里成员的作品都变成了滞销货。安妮·迪斯特尔告诉我们,在奥舍德的拍卖上,"最高的价格付给了马奈的作品:《拾荒者》(*The Ragpicker*)卖了800法郎,《女人和鹦鹉》(*Woman with a Parrot*)700法郎"。一幅西斯莱的风景画卖了可怜巴巴的21法郎,3幅西斯莱、3幅莫奈(包括《泰晤士河和国会大厦》[*The Thames and the Houses of Parliament*])和3幅毕沙罗的画作总共才卖了700法郎。奥舍德花800法郎买的《日出·印象》,以区区210法郎卖给了乔治·德·贝里奥。迪斯特尔和雷华德都引用过毕沙罗的话:"奥舍德拍卖要了我的命。"而他这么说并不算夸张。

这场拍卖够糟的了,但现在奥舍德的人生又出现了另一个更不可思议的转折。"当莫奈、他的妻子卡蜜尔(Camille)和他们的两个儿子搬去韦特伊(Vétheuil)居住时,奥舍德全家,包括埃内斯特、他的妻子爱丽丝(Alice)和他们的六个孩子,曾与莫奈一家合住了两套房子",一个"十二口之家"。奥舍德找了一个记者的工作来维持所有人的生计,但直到卡蜜尔去世后,这一大家子离开了韦特伊,这个局面才为人所知。爱丽丝·奥舍德留在了莫奈身边,1891年埃内斯特死后,他们俩就结婚了。

维克托·肖凯则是完全不同且相当特别的一类收藏家。比如左拉对这点感受就很强烈:肖凯在《杰作》中被稍加包装,变成了于埃先生(Monsieur Hue),被形容为一个"前办公室主任",收集德拉克洛瓦、克劳德·朗捷(Claude Lantier,指马奈[①])等印象派画家的作品。雷诺阿口中的肖凯老伯(Père Chocquet)是"自从有国王以来法国最伟大的收藏家,也可能是自从有教皇以来世界上最伟大的"。他身材高而纤细,有长长的鹰钩鼻、深陷的褐色眼睛和高高的前额,晚年时他留着的灰色山羊须和上唇的胡子都极为与众不同。他于1821年12月出生于里尔,在家中13或者14个孩子里排行第十。他的第一份工作是在敦刻尔克(Dunkerque)的海关,

① 左拉小说《杰作》中的主角,但一般认为这个人物的原型是保罗·塞尚。

但后来他的职位一直升到巴黎海关总部里的总督。但做着这么一份工作，肖凯的收入从来都不算多。安妮·迪斯特尔提到，他开始的工资是每年800法郎，当他于1877年退休时，他的收入还是"仅每年4000法郎"（合现在价值的15900美元）。他的经济状况得到改善是因为1882年他妻子的母亲过世留下了一大笔遗产。到了1890年，肖凯已经富裕到可以在巴黎的歌剧院大街（avenue de l'Opéra）附近买下一处价值15万法郎（合现在的660300美元）的建筑。这个地方非常适合摆放肖凯的收藏。但不幸的是，这位海关老办事员无命消受。这对夫妇才刚刚搬进去，维克托就在1891年4月过世了。他的妻子立刻将房子关门上锁，搬到了伊夫托（Yvetot，挨着勒阿弗尔[Le Havre]的内陆城市）。她在那里度过了余生，直到1899年去世。这意味着，肖凯的收藏直到被拍卖前几乎都没被人见过。然后，便是揭开庐山真面目的时候了。

"伟大的艺术事件将要发生。"毕沙罗在给他儿子的信中写道，也确实如此。迪雷为拍卖会目录写了前言，拍卖于1899年7月举行，地点不是德鲁奥拍卖行，而是乔治·珀蒂的画廊。藏画中有23幅德拉克洛瓦、5幅马奈、10幅莫奈和10幅雷诺阿的画作，但就像安妮·迪斯特尔指出的那样，这场拍卖的例外之处在于它还包括了30幅塞尚的作品。这个时候已经到了19世纪的最末期，马奈、莫奈和德加的画作都已经达到了数千法郎的价格级别，但某种意义上在他们中最为杰出的塞尚，其作品价格却落在众人之后。1894年的唐吉拍卖中，塞尚作品还在200到300法郎的梯队中。然而到了肖凯的拍卖中，"迪朗-吕埃尔为《狂欢节》(*Mardi Gras*)掏了4400法郎，《梅西的桥》(*The Bridge at Maincy*)2200法郎。拍卖中最高价为6200法郎（合现在的27500美元），则落在《被绞死者的房子，奥韦》(*The House of the Hanged Man, Auvers*)一画上。这次还是迪朗-吕埃尔出手，为伊萨克·德·卡蒙多伯爵所购。跟奥舍德拍卖相反，肖凯拍卖是场巨大的成功。安妮·迪斯特尔计算得出，它总共赚入452635法郎（合现在的200.4万美元）。1990年5月在纽约苏富比被卖出7810万美元的雷诺阿《煎饼磨坊的舞会》一画的小尺寸版本，就曾是肖凯的藏品。

这些就是对早期的市场和价格产生过最大影响的印象派和后印象派收藏家。他们的共同点是，他们都认识艺术家本人，在很多情况下有能力

帮助他们，这也让他们跟艺术家处于平等的立场。还有其他既是艺术家的朋友也收集他们作品的人，比如保罗·加谢医生认识塞尚、毕沙罗和吉约曼，以及凡·高；乔治和玛格丽特·沙尔庞捷①（George and Marguerite Charpentier）曾邀请雷诺阿、马奈、莫奈、德加和西斯莱到他们的沙龙做客，但他们对市场没有产生过类似迪雷、富尔、奥舍德和肖凯这样的影响。

还有一个距离较远的次要的圈子，也对创建市场产生过助力。阿尔贝和亨利·埃什（Albert and Henri Hecht）是对形影不离的双胞胎，他们买卖珍贵木材和象牙，是马奈和德加的早期倾慕者。上文提到过的乔治·德·贝里奥被迪雷形容为一个"富有的罗马尼亚绅士"，他也是医生，并且跟加谢一样擅长顺势疗法，曾为马奈、毕沙罗、莫奈、西斯莱和雷诺阿进行过免费治疗。让·多尔菲斯（Jean Dollfus）是一个纺织业百万富翁，他收藏柯罗和籍里柯的作品，曾于1875年用220法郎（合现在的870美元）买下了雷诺阿那幅小尺寸的《包厢》（*La Loge*），这幅画1989年5月10日在纽约佳士得拍卖行拍出时价格为1210万美元。

还有夏尔·埃弗吕西（Charles Ephrussi），他出身于富裕的银行业家庭，用安妮·迪斯特尔的话说，生活过得像"本笃会式②的花花公子"（Benedictine dandy）。他开始研究艺术史，并对丢勒产生了兴趣，之后其兴趣对象还有马奈、莫奈和雷诺阿。19世纪80年代，他还帮忙将印象派画家介绍到柏林。据埃德蒙·德·龚古尔的记述，埃弗吕西"每天晚上要参加六到七场招待会，（就）为了某天能成为美术管理学院（Fine Arts Administration）的领导之一"。他并没有得偿所愿，而是成为《美术报》（*Gazette des Beaux-Arts*）的经理。在这个职位上，他发掘了一位天才的年轻作家——马塞尔·普鲁斯特。还是安妮·迪斯特尔的话："据说普鲁斯

① 玛格丽特·沙尔庞捷（1846—1905），19世纪法国出版商，是自然主义作家（左拉、福楼拜等）和印象派画家的著名支持者。夫人玛格丽特在周五召开的沙龙吸引了作家、画家、演员、音乐家和政治家等参加。夫妇二人共有一个小而出色的艺术收藏。
② 这一形容来自埃弗吕西的秘书，诗人朱尔·拉弗格（Jules Laforgue），意思是一方面埃弗吕西的知识极为渊博、学术精益求精、自我要求严格，可以跟本笃会僧侣的生活方式相比；另一方面，他外表非常讲究，频繁出入各种最顶级的社交场合，是典型的"花花公子"作为（参见耶鲁大学"现代主义实验室"［Modernism Lab］网站"普鲁斯特"词条：https://modernism.coursepress.yale.edu/marcel-proust/）。

特是以埃弗吕西为斯旺①（Swann）的原型的。"

阿尔芒·多利亚伯爵（Count Armand Doria），更准确地说是阿尔芒-弗朗索瓦-保罗·德·弗里什·多利亚伯爵（Armand-François-Paul Des Friches, Count Doria），是位爱好学术研究的富有地主，及他自己所在小镇的镇长。他最开始收集柯罗、卢梭、杜比尼和米勒的作品，但之后他发现了印象派，尤其是塞尚。斯坦尼斯拉斯-亨利·鲁阿尔（Stanislas-Henri Rouart）之所以在众多收藏家中显得格外醒目，是因为他的工厂为一种金属管子的新科技做出了贡献，为此他在1878年获颁了法国荣誉军团勋章——这种管子可以使印象派画家带着颜料去户外作画。他也是从柯罗和德拉克洛瓦的画作开始收藏，之后又受到了印象派尤其是德加的吸引。1912年他去世后，他的藏画拍卖引起了轰动，总共拍出了将近600万法郎（合现在的2350万美元）。就是在这场拍卖会上，迪朗-吕埃尔为路易西纳·哈夫迈耶女士（Louisine Havemeyer）出价，以43.5万法郎（合现在的157万美元）买下了德加的《把杆边的舞者》（*Dancers at the Barre*），这是史上为在世画家作品付出的最高价。钢琴家和作曲家埃马纽埃尔·夏布里埃（Emmanuel Chabrier）的代表作品有《星宿》（*L'Étoile*）、《格温德琳》（*Gwendoline*）和《西班牙》（*España*）。他跟诗人保罗·魏尔兰（Paul Verlaine）是朋友，跟德加和马奈走得也很近，他曾将他所谱写的曲子之一敬献给马奈的妻子。

古斯塔夫·卡耶博特跟其他早期的印象派收藏家有两个显著的不同。与业余爱好画画的鲁阿尔和加谢不同，卡耶博特本身就是一流的画家，这是其他印象派画家都首肯的事实。他在收藏过程中也是深思熟虑、步步为营。虽然他从来不在拍卖会上采购，但他从一开始就在脑海中树立了明确的目标。他特意留出一笔款项，来为被他称为"不妥协者"的艺术家们举办一场他所希望成就的重磅展览。所有熟悉的名字都位列其中，德加居其首位。同时，他将自己尚不完备的收藏捐献给了国家，并指明雷诺阿作为执行人。卡耶博特在他年仅28岁时就已经立好的遗嘱表现出了超凡的前瞻性。在他18年后，也就是1894年去世时，他的远见得到了证实。雷诺阿带着大约60幅印象派画作去见负责为法国国立博物馆遴选捐赠品的委员会。

① 马塞尔·普鲁斯特的名作《追忆似水年华》中的一个人物。

这其中包括了一些现在很著名的作品：马奈的《阳台》（The Balcony）、雷诺阿大画幅的《煎饼磨坊的舞会》、塞尚的《埃斯塔克》[1]（L'Estaque）、德加的《明星》（L'Étoile）和莫奈的《韦特伊的教堂，雪》（The Church at Vétheuil, Snow）。但委员会十分谨慎，最初送来的65幅画中他们最终只接收了40幅。但安妮·迪斯特尔指出，即便如此，之后两年内这些画"也没有真的被卢森堡博物馆挂出来"。当局放弃了一些惊人的杰作，比如塞尚的《浴女》（Bathers），以及马奈的《赛马》（At the Races）。但最终，也很大程度上感谢卡耶博特很多年前的远见，印象派画家终于被权威所接纳，而这当然也影响了他们作品的市场。

* * *

在法国之外，印象派的收藏家就没有这么多了。1870年到1875年，当迪朗–吕埃尔的画廊开在新邦德街168号时，曾是英国人观看印象派作品的好机会。但能欣赏的人很少。关于英国收藏家购买印象派画作的最早记录是在1872年，是路易·胡思（Louis Huth）购买了德加的《芭蕾师傅》（Maître de Ballet）。安妮·迪斯特尔告诉我们，布赖顿的裁缝亨利·希尔买了七幅德加的作品，其中包括《苦艾酒》（L'Absinthe）；康斯坦丁·艾奥尼迪斯[2]（Constantine Ionides）和画家沃尔特·西克特也都为这位艺术家所倾倒。道格拉斯·库珀查看了经纪人记录上寥寥的其他几个人名，发现其中最为著名的是作家乔治·摩尔（George Moore），他买下了两幅马奈和一幅莫奈的作品；工业家威廉·伯勒尔（也是马奈的作品）；以及出版商费希尔·昂温（Fisher Unwin，买下的是德加和凡·高的作品）。但直到1905年，休·莱恩才开始构建英国第一个严肃的藏画系列。

德国和俄罗斯的幸运之处在于，每个国家都有一到两名收藏家对这一新式绘画抱有更多热情，也更有勇气。德国画家马克斯·利伯曼（Max Liebermann）是早期的倾慕者，他成功地燃起了胡戈·冯·楚迪（Hugo von Tschudi）的热情，而冯·楚迪不仅是柏林国家美术馆（National Gallery

[1] 法国南部马赛地区的一个村庄，印象派的很多画家都曾居住在那里。尤其是塞尚，创作了多幅从他的房间窗户里看到的埃斯塔克海边景色的画作。
[2] 康斯坦丁·艾奥尼迪斯（1810—1890），希腊裔英国艺术保护人和收藏家。

in Berlin)的馆长,本身也十分富有。冯·楚迪自掏腰包购买了马奈、莫奈、雷诺阿和毕沙罗的画作,但也挂在国家美术馆里。当国王听说了这件事之后,完全没有被馆长的无私之举感动,反而勃然大怒并要求馆长辞职。之后冯·楚迪立刻被任命为慕尼黑新绘画陈列馆(Neue Pinakothek)的馆长,在那里他再次挂出自己的私人收藏。还有另外几位早期的德国收藏家,包括哈利·凯斯勒伯爵[①](Count Harry Kessler)、卡尔·施特恩海姆[②](Carl Steinheim)和保罗·冯·门德尔松–巴托尔迪[③](Paul von Mendelssohn-Bartholdy)。

俄罗斯收藏家虽然在数量上有所欠缺,但其在热情程度上进行了弥补。莫罗佐夫(Morozov)兄弟米哈伊尔(Mikhail)和伊万(Ivan)继承了家中棉花产业留下的遗产,并使用其中的一小部分购买了马奈、德加、雷诺阿和莫奈,以及高更和凡·高的画作。随着时间推移,伊万成了二人中更为忠实的收藏者,他追随了印象派、之后的后印象派,然后是野兽派和立体主义。实际上,在俄罗斯能超过他的绘画收藏的,就只有谢尔盖·休金(Sergei Shchukin)了。休金的家族同样从事纺织产业,因为生意的关系他去了巴黎,在那里他先是发现了迪朗–吕埃尔,然后是马奈,之后是大部分的印象派画家。休金的收藏之路跟莫罗佐夫差不多:他于1905年遇到了马蒂斯,并通过马蒂斯于1907年发现了毕加索。他还买过一幅布拉克的作品,这是俄罗斯仅有的一例。

正如道格拉斯·库珀指出的那样,几乎所有的印象派早期收藏家都来自资产阶级,是新出现的一代;与贵族不同的是,他们的藏画不是继承来的,而是自己收藏的。因为现代主义的激进天性,这也许无可避免;而这也侧面解释了为什么在法国之后,这一新式绘画能在欧洲之外找到众多拥护者,尤其是在美国。

① 哈利·凯斯勒伯爵(1868—1937),具英德两国身份的伯爵,外交家、作家和现代艺术的保护者。
② 卡尔·施特恩海姆(1878—1942),德国剧作家和短篇故事作家,德国表现主义的重要成员。
③ 保罗·冯·门德尔松–巴托尔迪(1875—1935),银行家,著名作曲家门德尔松(Felix Mendelssohn)为其祖父的兄长。

第 6 章
巴比松画派的繁荣：
100 年前的品位与价格

对艺术市场上的价格趋势进行分析的主要问题在于，拍卖行和经纪人只能销售那些来到市场上的东西。进一步讲，所有艺术作品都应该是举世无双的，所以要进行归纳，问题反而会更多。无论如何，尝试做些推断还是可能的。

推断之一，一幅画——这里指的是著名艺术家的画——在19世纪80年代的"合理价格"处于500英镑到1500英镑之间（合现在价值的53500美元到160500美元）。画作价格落在这个区间的画家有雷诺兹和康斯太布尔、伯恩-琼斯和阿尔玛-塔德玛、瓜尔迪、佩鲁吉诺、提香和安杰利科、荷尔拜因和梅姆林（Memling）、普桑、布歇和埃尔·格列柯（El Greco）。如果作品价格在这个区间之下，说明他们那时跟今天的地位比起来是相对不受欢迎的，这些艺术家包括斯塔布斯、圭多·雷尼（Guido Reni）、提埃坡罗（Tiepolo）、柯勒乔、弗美尔、勃鲁盖尔、凡·爱克（Van Eyck）、大卫（David）、弗拉戈纳尔（Fragonard）和戈雅。凌驾于这个区间之上的是19世纪80年代的巨星们，他们是兰西尔（Landseer）、透纳、庚斯博罗、梅索尼耶、米勒、德拉克洛瓦、米莱、列奥纳多·达·芬奇、波提切利、德·霍赫、鲁本斯、克伊普、格勒兹（Greuze）、华托，还有西班牙人委拉斯开兹。

更确切地讲，就像价格所显示的那样，19世纪80年代早期有三大潮流统率了艺术市场。一是荷兰及佛兰德画作拍出的价格相对较高。比如1876年时，彼得·德·霍赫（Pieter de Hooch）的作品《母亲与摇篮》（*Mother and a Cradle*）拍得了5400英镑（合现在的533400美元），阿尔贝特·克伊

普（Albert Cuyp）的《灰马上的骑士》(*Cavalier on a Gray Horse*)卖出了5040英镑。伦勃朗的《镀金师赫尔曼·杜默》(*Herman Doomer, the Gilder*)在1882年卖出了12400英镑（合现在的130万美元），而这个时期扬·斯滕（Jan Steen）的作品卖了1300英镑，保罗·波特（Paul Potter）的1800英镑，范德费尔得（van de Velde）的则超过了3000英镑。这一潮流可谓波澜壮阔。

那时的另外两个潮流是对英国油画和19世纪早期甚至是当代作品的偏爱。虽然贺加斯、斯塔布斯和塞缪尔·帕尔默（Samuel Palmer）在19世纪80年代颇受冷待，实际上他们也是英国学派中仅有的几个被低估的画家。1880年，兰西尔的作品《谋事在人》(*Man Proposes*)拍出了6610英镑（合现在的682400美元），而同一场拍卖中他的另外两幅画作也都拍得了超过5000英镑。1875年，透纳的作品打破了7000英镑的天花板，这是因为伦敦经纪人阿格纽在门德尔（Mendel）拍卖中，为他的《大运河和里阿尔托桥》(*Grand Canal and Rialto*)付出了7350英镑。庚斯博罗甚至更胜一筹：他的《德文郡公爵夫人》(*Duchess of Devonshire*)在1876年以10605英镑（合现在的105万美元）被买走，这次的买手又是阿格纽。但雷诺兹、罗姆尼、雷伯恩和康斯太布尔的表现也都很出色。

罗塞蒂和其他拉斐尔前派画家的高价则是被冈巴尔炒起来的，从某种意义上说，这是一个人为的市场。高价经常成为一种广告，能引起人们对一幅画的注意，使得大家渴望去参观它的展览，或者去购买它的版画。但当摄影术开始入侵版画市场时，那些曾经最受其惠的英国画家便开始慢慢失宠。1882年到1909年间，罗塞蒂的画曾在拍卖中卖出过英镑四位数的价格，但之后其价格却大幅跳水，再没能达到这个高度，直到1959年在戴森·佩林斯①（Dyson Perrins）拍卖中，《蓝色凉亭》才又被卖出1900英镑（合现在的39300美元）。霍尔曼·亨特（Holman Hunt）的画作甚至更早达到了巅峰：1874年，《死亡的阴影》(*Shadow of Death*)连带全部版权以1.1万英镑的价格被出售给阿格纽。他的画作价格比罗塞蒂的更坚挺一些，但它们都在"一战"之后大幅缩水，直到20世纪50年代才恢复元气。阿尔

① 戴森·佩林斯（1864—1958），英国商人、藏书家和慈善家。他在世时，曾收集了世界上最重要的藏书系列之一，尤以中世纪的插图手稿和印刷的民谣为重。

玛-塔德玛、伯恩-琼斯和米莱的命运也基本相同。

* * *

最受欢迎的法国画家就是巴比松画派的几位，这群人包括让-巴蒂斯特-卡米耶·柯罗、夏尔-弗朗索瓦·杜比尼、纳西斯-维尔日勒·迪亚（Narcisse-Virgile Diaz）、泰奥多尔·卢梭（Théodore Rousseau）、康斯坦丁·特鲁瓦永、朱尔·布勒东、亨利·阿皮尼（Henri Harpignies）和让-弗朗索瓦·米勒（Jean-François Millet），他们都在巴黎郊区的小村巴比松（Barbizon）生活和工作过。在大革命开始，波德莱尔的现代主义出现之前，法国人都向往着乡间农民的淳朴美德。但这些艺术家将人们的注意力引向了农村生活中迫人的穷困和艰难，而这样做让他们在一开始被打上了社会主义者的标签，并遭到了大众的抵触。他们也遭到了学院的排斥，因为他们回避了历史题材的绘画，而选择在户外工作，并将现代生活作为艺术的恰当题材。所有这些都令他们在初始阶段备受争议。但随着岁月流逝，他们的观点变得更加柔和，往往还有点伤感。恰好这个时代的城市正变得越来越丑陋，于是他们对乡间的崇敬便为他们赢得了广泛的支持者。米勒、柯罗、迪亚和卢梭都是在同一个十年间辞世的：卢梭是1867年，柯罗和米勒在1875年，迪亚是1876年，而这个巧合也成了推高他们作品价格的因素。柯罗作品的价格出现了相应的增长，从1873年的131英镑6先令（合现在的12270美元），涨到1912年的1.6万英镑（合现在的160万美元）。它们的价格曾在20世纪20年代发生过一次暴跌，因为当时柯罗的风景画遭到了大规模的伪造（有人说他画了2000幅，但根据不同的消息来源，美国却有4000、5000甚至8000幅他的作品）。"二战"之后，柯罗作品的价格也恢复了。

杜比尼、米勒、卢梭和特鲁永作品的价格变化也遵循了相同的模式，在19世纪七八十年代时达到了英镑的四位数，在至少四分之一个世纪中都保持坚挺，但之后跌了下来。米勒的价格跟罗塞蒂一样，是增长最快的。1890年时他的《牧羊女子》（*La Bergère*）拍得了120万法郎，但之后便在持续下跌。尽管朱尔·布勒东和欧内斯特·梅索尼耶都深受米勒影响，但他们不属于巴比松画派。然而，他们的价格却显示了与巴比松画派以及

拉斐尔前派相同的变化曲线。布勒东的作品在1885年首次达到了英镑的四位数，最后一次则是在1909年。梅索尼耶的《旅馆前小憩》(*Halt before the Inn*)在1865年曾拍出过1440英镑（合现在的155500美元），科内利厄斯·范德比尔特在1887年以1.35万英镑买下了《弗里德兰》[①](*Friedland*)，使梅索尼耶成为他的时代中作品最贵的在世画家。但他的情况也一样，这股潮流只持续到"一战"便烟消云散了。1930年，他的《一支军队的前哨》(*Advance Guard of an Army*)仅仅卖了67英镑4先令。

从对19世纪晚期的价格分析中还透露出另外两件事。首先，从真实的价值上讲，过去的价格是低于现在的水平的，但不像它们有时显得那么无足轻重。按如今的价值来讲，那些画作的价格不管按英镑还是美元算都约值六位数，但极少数能攀到百万级。但从巴比松画派的流行过程中，我们大约可见那个时代的品味中最卓越不凡的一面。这群画家反抗权威、在户外作画、蔑视人们对历史题材的坚持，虽然备受争议却最终赢得了名誉——简而言之，他们看起来就像是印象派直接的先行者。这个画派早在1865年就拍出了高价，所以印象派肯定也满心希望会有一个属于他们的市场。但事实全非如此，即使是卢梭这样仍然在世的巴比松画派画家，也讨厌印象派的作品。

<center>* * *</center>

跟印象派画家的生活里所有其他方面一样，他们早期的经济状况也已经被盘点得再彻底不过。莫奈自己的账本、布索德与瓦拉东的档案、德鲁奥拍卖行在19世纪80年代的会议记录——所有这些都被研究过，以探明印象派画作的早期交易情况。所有这些研究工作调查了1868年到1894年这四分之一个世纪之中的大约450笔交易，结果显示，直到大约1884年，也就是举行马奈的画室拍卖这一年，市场对印象派的热情才开始真正显现出来。从那一年起，每年的交易量逐渐增长起来（从7笔到99笔），这一趋势在1891年也就是所谓的"莫奈年"达到了顶峰。莫奈早期的优势显而易

① 俄罗斯旧地名。梅索尼耶的这幅画描绘了拿破仑人生中的重要片段之一，即他率领法军与俄国军队在弗里德兰进行的一场关键性的战斗，以法军胜利告终。

见，他在经纪人的账簿和拍卖记录中被提到的次数是其他人的两倍。同理可知，毕沙罗和西斯莱的资金问题显然比其他人更严重，虽然雷诺阿也有段时间穷到买不起画布，高更还搬到巴黎去找工作——任何工作。像莫奈一样，马奈和德加也是在19世纪结束前就得到了评论的认可，但1888年可能是他们所有人的画都大卖的第一年。

从分析中我们还能看出另外一些事，就是被认可的道路绝不是一条直线——这指的是每年多一点。与此相反，马奈在1872年到1874年间处于繁荣期，但其后几年就相当沉寂；毕沙罗在1874年有过几笔交易，但之后就回落了；西斯莱在1887年出现了井喷，但之后直到1891—1892年销售季都几乎颗粒无收。塞尚和雷诺阿相当与众不同。塞尚偶然——非常偶然——地有过一笔交易，但直到19世纪90年代末才再次获得青睐，尽管其他所有的印象派画家都欣赏他的才华。雷诺阿早在1872年就卖过一些作品，后来也定期有些生意，但在此期间，他并没有获得像德加、马奈和莫奈那样的支持。

为了让大家对当时价值的概念有所了解，我们举例说明：当提奥·凡·高在布索德与瓦拉东工作时，他一年的收入是7000法郎，差不多合今天的3.1万美元。迪朗-吕埃尔的租金是每年3万法郎（合现在的132650美元），而法国工资最高的公务员的年收入是2万法郎（合现在的88450美元）。从这些数字中我们也许可以总结出，那时的公务员和现在的公务员收入差不多，然而艺术经纪人——也可能还有画作——则不是这样。

最早被记录在案的交易发生在1865年，是迪朗-吕埃尔用50法郎"和一幅塞尚"买下了一幅莫奈的画。1868年，毕沙罗和西斯莱两人的作品都卖20到40法郎（合如今的78美元到156美元）。马奈早在1870年就有每幅3000法郎（合现在的12300美元）的收入，1873年为7000法郎（合现在的26160美元），即便如此，五年之后他卖画的价格还是在210到800法郎之间。这是整个19世纪70年代所有印象派画家的特点。他们会有个丰收年，或者能卖很多画，或者一幅画能卖个好价钱，但之后这种情况便消失不见了。就像他们信里写的那样，这相当令人泄气。

有些印象派画家，特别是塞尚、德加和马奈，因为有其他收入，就不需要像他们那些较穷困的同侪一样那么依赖卖画。这样好像确实有其影

响。塞尚对卖自己的画似乎就不怎么感兴趣，这也侧面说明了为什么他的作品很少出现在记录中。德加和莫奈因为另有收入，就不愿意像毕沙罗、西斯莱甚至雷诺阿被迫接受的那样，为一点小钱卖画（雷诺阿的一幅画曾在1874年以31法郎易手，另一幅则卖了42法郎）。这肯定也部分解释了为什么早在1870年时，马奈靠一幅画收入3000法郎（合现在的12300美元）；还有为什么两年之后，他以3.5万法郎（合现在的13.5万美元）卖给了迪朗–吕埃尔23幅作品，平均每幅画1522法郎。他的价格会时不时发生下滑（1879年的一幅粉彩100法郎，1884年一幅油画120法郎），但1890年时，克劳德·莫奈和其他捐款者用2万法郎（合现在的8.8万美元）向马奈的遗孀买下了《奥林匹亚》(Olympia)，这幅画之后转移到了法国政府的手中。

我们可以用对比来让这个价格更易懂：1890年，伦敦国家美术馆用3.5万英镑（87.5万法郎）买下了荷尔拜因的《大使像》(The Ambassadors)，米勒的《牧羊女子》拍出了120万法郎（合现在的520万美元）。同样，德加作品的要价也更高了，虽然这似乎令买家在若干年中有所退缩（直到19世纪80年代末期他的销售量都比较少），但他的画作那时的价格却比较高——1887年时为4000法郎，次年的几次交易中最高达到了5200法郎（5000法郎相当于现在的22360美元），紧随其后的几年里价格都差不多。德加不是个容易相处的人，但他很清楚自己的天分所在。

除了每一幅画的价格，艺术家的生计中还有一个关键性的因素，是他们每年实际上能卖多少幅画，因为这也决定了他们收入的总额。某些年份里这个数字会低得可怜。我们得到的记录肯定是不完整的，但似乎在19世纪70年代和80年代早期的某些时候，有的印象派画家每年赚1000法郎（现在的4000美元）已经堪称幸运。但在天平的另一头，他们也有丰收的年份，甚至称得上激动人心的年份。如早前所述，保罗·迪朗–吕埃尔于1872年花3.5万法郎买下了马奈23幅画。莫奈在1887年的运气也差不多一样好，这就是提奥·凡·高用2万法郎（合现在的90050美元）买下了他14幅作品的时候；次年提奥又分两批买了他17幅画，共付了19700法郎，再给他一半的利润作为分红。布索德与瓦拉东的分类账显示，莫奈的分红高达16740法郎，这使得他该年的总收入达到了46400法郎（合现在的20.01万美元）。1890年，毕沙罗和德加每人卖给提奥8幅画，总价分别为5700法郎

（合现在的25100美元）和10050法郎（合现在的46220美元）。

 这些数额都不算巨大。从莫奈的分红协议来看，也许只有他算得上好商人，还有德加在19世纪真的赚到了钱。而毕沙罗、西斯莱和雷诺阿确实还得再挣扎上几年。

 无论如何，根据我们可见的财务档案，从1888年开始，每年都有超过50笔与印象派作品相关的交易，市场还不是很大。而考虑到印象派画家所做的努力，以及他们对自己未来的信心，这个市场应该更大一些。但这只是一个开端。

第 7 章
西格弗里德·宾、默里·马克斯和他们的东方朋友们

"这是我的一个怪癖,"埃德蒙·德·龚古尔写道,"当我在做一些无聊的事情——比如梳头或刷牙——时,我希望在墙上看到鲜艳的色彩,或者什么闪闪发光的陶器,它们能焕发出鲜花般的光彩,令周遭生动起来。这就是我更衣室里摆满了瓷器和不透明水粉素描的原因。"

被埃德蒙·德·龚古尔当作朋友的有古斯塔夫·福楼拜(Gustave Flaubert)、泰奥菲勒·戈蒂耶、埃米尔·左拉、圣伯夫(Sainte-Beuve)和伊万·屠格涅夫(Ivan Turgenev),但在19世纪后期的巴黎,忍受不了龚古尔的人也不在少数。他们认为他做作而浮夸(他觉得莎士比亚[Shakespeare]、莫里哀[Molière]和拉辛[Racine]"无聊"),并且觉得他自视过高。他表达自我的方式确实有浮夸之处,至少在他出版的文字上表现如此。但在龚古尔兄弟的日记中,他们是最早描述了拉菲特街的人之一,并且也成了最早为远东的魅力,特别是远东艺术所倾倒的人之一。埃德蒙死后(弟弟朱尔[Jules]死于1870年),他们的收藏于1897年被拍卖,此时大家发现,就像兄弟俩拥有的很多其他东西一样,埃德蒙更衣室里的瓷器和颜色鲜艳的画纸,有很多来自日本和中国。就算没到自吹自擂的地步,这兄弟俩也是很自豪地认为,是他们为法国人"发现"了日本。

到了19世纪后半期,"东方热"变得格外强烈。但中国和日本的物品流行起来,这不是第一次。实际上,中国陶瓷可能是最早在国际上被大量交易的艺术品。在葡萄牙人打开到达远东的海路之前很久,唐朝(618—907)的陶瓷就已经远销波斯和埃及。但葡萄牙人极大地兴盛了这一贸易,在他们转过好望角(Cape of Good Hope)之后,葡萄牙国王在1520年规定,

回国的货船中至少三分之一的货物应该是瓷器。据苏富比的瓷器专家戴维·巴蒂（David Battie）所说，葡萄牙的某些大船重达1500吨，所以16世纪末期的里斯本有多达十家专门销售瓷器的商店也就不奇怪了。

这其中的一些货物——至少有少量的——肯定被运到了欧洲更北的地方。下一个显著的发展则出现在17世纪开端：圣亚戈号（San Yago）和圣卡泰丽娜号（Santa Caterina）这两艘葡萄牙大船被荷兰的武装民船[①]劫持，它们运载的货物在米德尔堡（Middleburg）和阿姆斯特丹被拍卖。这两艘船共载有大约15万件货物，而其拍卖所引发的兴奋情绪，则促使荷兰人将他们属下的东印度公司（East India Company）的货船送去了中国，以便为他们自己采购瓷器。在17世纪的大部分时间里，荷兰跟葡萄牙以及英国都为后来被称为"大甜瓜"（Big Melon）的中国贸易竞争不已。

通过东印度公司开展的贸易——所有的欧洲国家都有东印度公司——有两种形式。第一种是由东印度公司授权的官方贸易，做的都是大宗订单，比如一次订货30吨，对象通常都是很普通的产品；这些订单可能会年复一年地持续进行。第二种在英国特别常见，是官方许可的私人贸易。这种贸易的体量也很可观。戴维·巴蒂说，比如在1751年到1752年的订货季中，广州珠江下游的黄埔口岸至少停泊了16艘欧洲商船，这个船队的载货能力至少有3200吨，所以能带回大约300万件瓷器。他们获得的许可证使之拥有了贸易的垄断地位，但作为许可章程的一部分，所有东印度公司必须靠拍卖来销售其进口商品。

第一波中国热现在开始了。相关的拍卖记录显示，即使破损的瓷器也卖得出去，还有不带杯托的杯子，或者没有杯子的杯托也能卖。东印度公司的记录非常完整，显示出广州的货物价格极为合理。巴蒂给出了一个例子：1755年时，一批共10236个青花盘子的总价为112英镑。在英国的拍卖行，这些盘子的底价被定在每个8便士到1先令[②]。如果按20先令合1英镑计算，那么这次拍卖的总收入就可以达到约5118英镑，这是其成本的近46

[①] 在战时，由私人拥有或提供的武装船只在获取了政府的许可后被用于战争，尤其多用于夺取敌方商船。
[②] 英国1971年以前的旧货币单位，1先令合12便士。

倍。当然，航行的费用和税费会抵扣这笔收入的大部分。①

18世纪中期，东印度公司被许可在中国建立他们自己的工厂，或称之为"行"②（hong）。这其中最大也最著名的是江西省景德镇的产业。去到中国的耶稣会传教士殷弘绪③（Père d'Entrecolles）曾在他的家书里提到过这家工厂。他在信中写道，那里有"宽大的顶棚，能看见一行一行、数不胜数的陶罐。许多工人生活和工作在这个被圈起的天地中，各有分工。……一件烧制瓷要经过70个工人之手"。英国发来的私人订单，到了广州商行④里通常就加倍了，多出来的货物，就由当初带着订单来中国的货船船长带回欧洲。这些都是投机生意，货物到伦敦后则被拿到咖啡店去销售。讽刺的是，在18世纪的伦敦，咖啡店成了茶叶贸易的中心，而待售瓷质茶具的布告就张贴在那里。

美国人紧随欧洲人之后来到中国，但独立战争之后，他们不费多时就赶超了上来。此外，因为瓷器在整个欧洲被迅速普及开来，德国、法国和英国的"制造厂"也开始发展自己的方法和风格，美国就开始接替欧洲，成为中国瓷器的主要市场。

同时，荷兰人发现了日本瓷器。从前，欧洲——特别是荷兰和葡萄牙——派遣了一批又一批传教士到日本，这在远东造成了恐慌，让人们认为欧洲甚至可能侵略日本。这最后导致了日本从1639年开始的锁国令⑤（sakoku）。从那时开始，只有荷兰人和中国人仍被允许在那里进行贸易。这两个国家被允许在长崎（Nagasaki）港口的泥滩上建造工厂，每个国家可建一家。起初，荷兰人觉得中国瓷器比日本人制造的任何东西都更好，

① 使用英格兰银行（Bank of England）的换算表（远不如米切尔博士的准确，但回溯的时间更远），5118英镑约合现在的90.9万美元。——作者注
② 这里指的应该是与国外进行贸易的中国商行，或许是作者的误解。
③ 殷弘绪（1664年法国里昂—1741年中国北京），原名François Xavier d'Entrecolles，法国耶稣会神父，于康熙年间在景德镇学习瓷器制造，并于1712年将其经历写在给另一位神父的一封长信中。
④ 此处指的应该是清朝广州的"十三行"。这是中国历史上最早的官方外贸专业团体，也称"洋货行"。1757年后更成为清帝国唯一的合法外贸特区，中国的丝绸、瓷器和茶叶等都由此出口全世界。
⑤ 日本江户时代德川幕府实行的外交政策，开端是1633年到1639年实施的一系列禁令和政策，1853年因美国以武力胁迫对美贸易而告终。

所以他们只将日本瓷器出口到亚洲其他国家。然而到了1657年，一箱样品被送回国，深受日本人喜爱的上釉工艺在那里也受到了欢迎。1656年到1660年间，荷兰东印度工厂的输出量从4149件跃升到64866件，其受欢迎程度一直持续到18世纪中期。而此时，日本陶瓷已经要价太高，中国的产品则便宜得多（因为中国没有闭关锁国，所以可以生产更多），但还有另外一个原因。在法国，蓬巴杜夫人（Madame de Pompadour）引领着时尚潮流，而她热爱来自东方的物件，特别是中国风器物。杰拉尔德·赖特林格曾研究过18世纪巴黎经纪人拉扎尔·迪沃（Lazare Duveaux）的账目。蓬巴杜夫人不仅热爱瓷器，还喜欢漆器和铜器。1757年她曾愿付出多达200英镑，购买一件工艺繁复的漆器写字台。按照英格兰银行公认不够准确的换算表折换成1992年的价值，这个价格大概是34750美元。做个对比，苏富比曾在1962年拍出一张来自广州的、桌下可容双膝的梳妆台，拍出的价格是2300美元，也就是现在的18487美元。

但在法国大革命中，东方物件的风潮和其他所有事情一起土崩瓦解了。它的复兴还需要时日，直到19世纪中期，大家才开始重新认真地关注中国和日本的艺术。主要问题是，学术领域还有很长的路要走。中国和日本的历史还没有得到西方的充分理解，没有被理解的还有他们将较早朝代的印记戳盖在较近代物品上的习惯，这并不完全是伪造，而是一种致敬。

19世纪30年代，第一批新教传教士来到广州。然后，一支英法联军在1860年10月洗劫了圆明园，即中国皇帝建于北京西郊的夏宫。一些从未离开中国的皇家物件现在却不得不因此背井离乡。其后便有拍卖在伦敦和巴黎举行。它们的价格没有任何惊人之处，尤其是在巴黎，加上日本发生的变化，这些因素共同点燃了公众对东方艺术的兴趣。这个风潮便被称为"日本主义"（Japonisme）和"中国热"（Chinamania）。

日本终于在19世纪再次打开了国门，而这已经是严格锁国的两百年之后了。这件事部分是为美国人所迫，因为对美国来说，日本是位于上海和他们新占领的加利福尼亚海岸之间的便捷加油站。两百年前，日本的有田町（Arita）作为瓷都而出名，在重新开放以后，深川荣左卫门（Eizaiemon Fukagawa）在这里重新建起了瓷厂（后来他的产业以香兰

社①［The Fragrant Orchid Company］之名家喻户晓）。这些因素都对欧洲的品位产生了影响；但如果不是两位西方艺术家自蓬巴杜夫人的时代以来首次协助重建了对"东方风格"（Orientalia）的喜好，那么日本主义和中国热或许不会变得如此强烈。这两位就是费利克斯·布拉克蒙（Félix Bracquemond）和詹姆斯·惠斯勒。

布拉克蒙是位蚀刻师，他经常出入巴黎一家由德拉特先生（Monsieur Delâtre）所拥有的商店兼工厂，这间店铺是蚀刻师们都认可的聚会地点。1856年的一天，布拉克蒙拿了几张铅版去德拉特先生那里印刷，到那儿时他碰巧看到一本软纸封面的小红书。德拉特先生在日本的某个同事寄来一箱瓷器，这本书是作为包裹中的部分填充材料一起寄来的。这本小红书中全是木版画，每一张都印刷得十分精美，色彩鲜艳，画面中的人物虽小但栩栩如生。布拉克蒙看到后欣喜若狂，但德拉特先生却不肯割爱。然而一年之后，布拉克蒙在另一家印刷商店中看到了同一本书，于是拿出自己的一件珍藏交换了来。

布拉克蒙爱若珍宝的这本书中所印的版画来自葛饰北斋（Katsushika Hokusai），他是浮世绘（Ukiyo-e）派的艺术家。浮世绘发端于17世纪，但到了1860年就已经衰落了，因为日本人本身对这种艺术形式的评价不是很高。然而布拉克蒙对此却大为欣赏，他的眼光很好，也开始四处宣扬浮世绘的风采魅力。

19世纪末期，巴黎有若干著名的东方艺术经纪人，比如林忠正（Tadamasa Hayashi）、菲利普（Philippe）和奥古斯特·西谢尔（Auguste Sichel），以及西格弗里德·宾。但当时的艺术家最为熟悉的还是里沃利街（rue de Rivoli）上的"中国之门"（La Porte Chinoise），这家店的店主是德·苏瓦女士（Madame de Soye）和皮埃尔·布耶特（Pierre Bouillette）。除了布拉克蒙，经常造访这家店的还有龚古尔兄弟、波德莱尔、詹姆斯·蒂索②

① 该企业至今仍存在，是"有田烧"的代表品牌之一。
② 詹姆斯·蒂索（1836—1902），本名雅克·约瑟夫·蒂索（Jacques Joseph Tissot），法国画家和插画家。"詹姆斯·蒂索"是其英语化了的姓名，这可能是因为他年少时就对英国的一切甚感兴趣。蒂索作为画家首先在巴黎获得了成功，然后于1871年搬到伦敦，并因为描绘穿着时髦的女性而知名。

（James Tissot）、维约（Villot，卢浮宫的负责人之一）、德加、惠斯勒和左拉。左拉深陷于对日本版画的狂热之中，以至于他在家中楼梯间里挂满了一些更为小众的作品。当乔治·摩尔第一次拜访他家时，就被楼梯上挂着的"狂热通奸"的画面所震惊。

经纪人西格弗里德·宾于1838年出生于汉堡。他的父亲雅各布·宾（Jacob Bing）于1854年在法国买下了一家小型瓷器工厂，西格弗里德在19世纪60年代接管了生意，与勒利耶公司（Leullier company）合作生产瓷器。1871年[①]，巴黎变成了荒野，再没有人购买奢侈品。在这可怕的一年之后，西格弗里德开始改变兴趣，转而关注价格没有那么高昂的东方物件。到了1876年，他已经收集了足够的瓷器，于是在德鲁奥举行了拍卖会，拍得1.1万法郎。因为这次投机行为的成功，他在肖沙街（rue Chauchat）19号开了一家店以销售东方物品，这时恰逢1878年的巴黎世界博览会，展会中还有一个巨大的日本展厅。他妻子的兄弟迈克尔·马丁·贝尔（Michael Martin Baer）在1870年作为德国使馆的工作人员去了东京，并开始往回寄东西。宾本人则是在1880年才造访了日本，回来之后他就在原店附近的普罗旺斯街（rue de Provence）23号开了第二家店。在"龙池会"（Ryuchikai，该会是专门以保存日本文化遗产为目的的协会）的支持下，他在这里组织了第一个日本绘画沙龙。

19世纪80年代中期，不仅迪朗-吕埃尔的印象派生意不好，宾的日子也不好过，但他的对策却很有想象力：他做了各种努力来激发人们对法国货物的兴趣，包括在日本开店，首先是在横滨（Yokohama），后于1887年开到了神户（Kobe）。1888年，他创办了一本关于日本艺术的期刊，名为《艺术的日本》（Le Japon artistique）。即使日本人批评它缺乏学术性，年轻的文森特·凡·高却很喜欢看，并且颇受其插图的影响。文森特也为宾工作过短暂的一段时间，来向同侪画家销售日本版画，这也让他有机会接触到这位经纪人拥有的全部物品和画作。

近19世纪80年代末期时，宾开始在哥本哈根和海牙对东方艺术的商业可能性进行开发；1894年他还到美国进行尝试，在AAA举行了一场拍

① 这一年发生了巴黎公社运动。

卖。在美国时，他曾在纽约大都会艺术博物馆得到塞缪尔·埃弗里的接待，还在波士顿美术博物馆（Museum of Fine Arts in Boston）受到了欧内斯特·费内洛萨（Ernest Fenellosa）的欢迎。宾还非常惊艳于蒂芙尼的产品。回到巴黎后，他就着手重新装修他的两家店面，整合成一家后更名为"新艺术"（L'Art Nouveau）。他的想法是，日本艺术的主题、技巧和图案可以跟比如蒂芙尼或者纳比画派这类的西方造型概念结合起来，因为纳比画派的"平面"①（flat surface）是美术作品，也适合用作装饰。于是，新艺术连同其锻铁卷花门、玻璃墙和博尼耶②（Bonnier）式的阳台栏杆，就此诞生。

实际上，宾就是新艺术之父，他对陶瓷、珠宝和壁纸也有着像对绘画同样浓厚的兴趣。他曾推广过的艺术家包括费利克斯·瓦洛东、爱德华·蒙克（Edvard Munch）和格扎维埃·鲁塞尔（Xavier Roussel），他还跟塞缪尔·埃弗里联合举办了一场新艺术书籍设计展览。但在商业概念上，虽然新艺术引起的争议并不比印象派或者野兽派少，但它并不像宾希望的那样大行其道，于是他在1904年卖掉了商店。同年12月，其清算货品的拍卖在德鲁奥举行，而这不过是新艺术发端仅仅九年之后。宾于1905年9月去世，这之后举行了两场对其私人收藏的拍卖，其中一场举行于迪朗-吕埃尔的画廊中。

如果说，布拉克蒙是那个希图令整个法国都皈依东方艺术的狂热分子，那么詹姆斯·麦克尼尔·惠斯勒在英国扮演的也是同一角色。惠斯勒在其收藏东方物品的早期曾受到过另一位眼光独到的经纪人的帮助，他就是默里·马克斯。那个时候，马克斯是杜维恩兄弟（Duveen brothers）的主要竞争对手，他们之间的竞争导致了那个时期许多高价的诞生。1860年，马克斯花119英镑10先令买下了一对带盖的日本罐子；1882年的汉密尔顿宫拍卖中，同样的物品的价格则处在315到420英镑之间（合现在的

① 1890年8月，画家德尼（Maurice Denis）在《艺术与评论》（Art et Critique）杂志中发表了文章，其著名的开篇语被视作纳比画派的宣言："记住，在成为一匹战马、一个女性裸体或某个掌故之前，一幅画主要是一个平面，被按某种秩序组合在一起的颜色所覆盖。"
② 博尼耶（1856—1946），法国建筑师及巴黎的城市规划师，其理性主义的建筑风格是新艺术的基础。

32550美元到43400美元）。

　　跟杜维恩兄弟一样，马克斯也是荷兰后裔。他的父亲埃马努埃尔·马克斯·范加伦（Emanuel Marks van Galen）在鲍多克（Baldock）的煽动下来到了英格兰，鲍多克是19世纪早期的著名经纪人，也是摄政王的艺术顾问。父亲当时的生意不好，就把部分店面出租给了进口现代中国产品的弗雷德里克·霍格公司（Frederick Hogg and Co.），默里·马克斯便因此产生了对中国商品最早的热情。马克斯曾要求父亲送他去中国，但埃马努埃尔拒绝了。于是在父亲出国的时候，默里便在斯隆街（Sloane Street）靠借货开始了自己的生意。他父亲回国时便面对着一个既成事实：他儿子已经做成了气候。最后，当埃马努埃尔退休时，马克斯搬回了他父亲在牛津街（Oxford Street）395号的店面，并请建筑师诺曼·肖①（Norman Shaw）将建筑重新设计成安妮女王（Queen Anne）风格②，到处都粉刷成奶油色。根据马克斯的传记作家乔治·威廉森（G. C. Williamson）的记录，这件事引起了轰动，并令马克斯的店铺在艺术世界里闻名遐迩。罗塞蒂、伯恩-琼斯和惠斯勒都成了牛津街395号的常客和好友。确实，连马克斯那绘有一个中国青花姜罐（ginger jar）图样的名片都是由罗塞蒂、惠斯勒和威廉·莫里斯③（William Morris）三人组设计的。罗塞蒂还曾为马克斯容貌出众的妻子画过素描。

　　后来，马克斯又搬到了一个更时髦的地方，也就是新邦德街142号。但这时候的他已经成名成腕儿，声望已经高到可以在拍卖行中代表维多利亚和艾伯特博物馆出面；他还协助构建了当时很多伟大的收藏，不仅是英国的，还有远到俄罗斯的。他的专业领域包括了从中世纪物品到文艺复兴时期的铜器，而在后一领域，他被认为比大英博物馆（British Museum）的

① 诺曼·肖（1831—1912），苏格兰建筑师，以其乡村别墅和商业建筑知名，被认为是英国最伟大的建筑师之一。
② 在英国一般指大约在安妮女王统治时期的英国巴洛克建筑风格，或者是在19世纪最后25年及20世纪早期流行的复兴式样（也被称为安妮女王风格）。诺曼·肖的设计中经常包含都铎王朝元素，这种"老式英国"风格在美国流行后也被误称为安妮女王风格。
③ 威廉·莫里斯（1834—1896），英国纺织品设计师、诗人、小说家、翻译家，英国"艺术和手艺运动"（Arts and Crafts Movement）中的社会活动家，是重振英国传统纺织技术和其生产方法的主要功臣。

赫尔克里士·里德（Hercules Read）更为博学，跟威廉·冯·博德势均力敌。博德在撰写关于文艺复兴时期意大利铜器的伟大专著时，他就给予过协助。正因为这样，马克斯被约翰·皮尔庞特·摩根（Pierpont Morgan）选中，来帮他编纂他的铜器目录。但马克斯主要还是被认为跟南京青花瓷热潮联系在一起。

惠斯勒是否真的在不列颠开启了这一潮流，或者只是把无论如何都在流行的事情变得更时髦了些，关于这一点学者们争论了许多年。无论真相如何，青花瓷热都很值得关注。1876年，夏洛特·施赖伯勋爵夫人①（Lady Charlotte Schreiber）曾有记载，说海牙的火车站里"挤满了因为青花瓷而狂热的人群（这些是去荷兰寻找便宜货的英国人），这一潮流现在在英格兰也大行其道"。她说，这种热情"特别可笑"。也许吧，但几个如今仍健在的东方艺术经纪巨头，比如布鲁特②（Bluett），就是这时起家的。

马克斯确实跟这个热潮有关，却是因为罗塞蒂，而不是惠斯勒。罗塞蒂从马克斯这里买了几件青花瓷，且还想要更多。这位经纪人特地去了趟荷兰进行采购，画家却发现自己没法再负担那批新货了，补救方案是他说服了朋友亨利·胡思和亨利·汤普森爵士（Sir Henry Thompson）来接手。后来这两位都成了出色的收藏家。马克斯也协助构建了沃尔特斯③（Walters）和格朗迪迪埃④（Grandidier）的收藏系列。根据他的文献记录，

① 夏洛特·施赖伯勋爵夫人（1812—1895），作为第一个用现代印刷形式出版了英国最早的散文文学作品《马比诺吉昂》（The Mabinogion）的出版人而闻名的英国女贵族，在嫁给第二任丈夫施赖伯后，又成为维多利亚时期著名的瓷器收藏家。她也是著名的工业家、自由教育家、慈善家。
② 由艾尔弗雷德·欧内斯特·布鲁特（Alfred Ernest Bluett）创建于1884年，是20世纪中国艺术品领域世界知名的顶尖专家，客户包括许多重要的收藏家和博物馆。
③ 指的是由著名的收藏家父子威廉·汤普森·沃尔特斯（William Thompson Walters）和亨利·沃尔特斯（Henry Walters）共同收藏的美国艺术与雕塑系列，如今这些艺术品被安置在沃尔特斯艺术博物馆（Walters Art Museum）中，该博物馆位于美国马里兰州的巴尔的摩。
④ 格朗迪迪埃（1833—1912），法国工业家、自然学家和艺术收藏家。出身于一个非常富有的家庭，年轻时曾与弟弟及导师一起游历南北美洲。1870年后，他到亚洲旅行，并成为中国艺术的专家，撰写了若干与中国陶瓷有关的专著和文章。1894年，他将自己收藏的大部分瓷器捐献给了卢浮宫，这些收藏现存于巴黎的吉梅博物馆（Guimet Museum）。

他还为乔治·索尔廷①（George Salting）采购过200件作品。

马克斯做任何事都很有格调。在为亨利·汤普森爵士编辑青花瓷收藏目录时（此类收藏绝无仅有的第一本目录），他请惠斯勒使用水彩画了插图。他为这个收藏举办了展览，并向当时的艺术家和评论家发出了一份著名的邀请函，上面画着罗塞蒂、惠斯勒和他一起站在他办公室里的情景。而赫伯特·比尔博姆·特里爵士②（Sir Herbert Beerbohm Tree）给出的回应同样著名：他画下了乔治·格罗史密斯③（George Grossmith）、福布斯–罗伯特逊④（Forbes-Robertson）、查尔斯·温德汉姆⑤（Charles Wyndham）到达展览现场的情景。马克斯甚至安排了一场晚宴，宾客们可以使用展出的青花瓷盘进餐。（这里他效法了亨利·汤普森爵士，因为汤普森自己的"八度"[Octave]晚宴在伦敦享有盛名：八点钟，八位客人共进八道菜的晚餐。）

除了罗塞蒂和惠斯勒，马克斯的朋友还包括爱德华·伯恩–琼斯爵士和弗雷德里克·雷兰德⑥（Frederick Leyland）。曾有一个阶段，他计划与罗塞蒂、伯恩–琼斯、惠斯勒和威廉·莫里斯组建一个艺术联盟，以便销售他们的作品。这个计划应该是得到了康斯坦丁·爱奥尼德斯的支持，但最后却不了了之。马克斯的其他朋友还有费雷德里克·莱顿，他俩是在德鲁奥抢拍同一件铜器时认识的，以及阿尔杰农·斯温伯恩⑦（Algernon Swinburne）和约翰·拉斯金⑧（John Ruskin）。威廉逊说，拉斯金经常咨询马克斯，而马克斯还为他设计了一个小陈列室，来展示这位评论家收藏的奇石和珠宝。马克斯还帮米莱卖过他的画作。

马克斯的名气理应更大。他的朋友圈比杜维恩的要出色得多，也更有

① 乔治·索尔廷（1835—1909），出生在澳大利亚的英国收藏家。继承了父亲的庞大遗产的索尔廷收藏画作、中国瓷器、家具和其他很多种类的艺术品。他将不同种类的收藏分别留给了伦敦国家美术馆、大英博物馆以及维多利亚和艾伯特博物馆。
② 赫伯特·比尔博姆·特里爵士（1852—1917），英国演员及剧院经理。
③ 乔治·格罗史密斯（1847—1912），长青的英国演员、作家、作曲家、歌手。
④ 可能指兄弟二人中的Johnston或者Norman，二位均为当时的著名演员。
⑤ 查尔斯·温德汉姆（1837—1919），英国演员及演员经理。
⑥ 弗雷德里克·雷兰德（1831—1892），英国最大的船商之一及著名收藏家，主要收藏拉斐尔前派作品。
⑦ 阿尔杰农·斯温伯恩（1837—1909），英国诗人、小说家、剧作家和评论家。
⑧ 约翰·拉斯金（1819—1900），英国维多利亚时代最权威的艺术评论家，也是著名的艺术赞助人、水彩画家、社会思想家和慈善活动家。

创意和学术性，而他对现代人品位的影响要大得多。或许他唯一的错误就是在法兰克福接受的教育，所以过于重视欧洲，对美国的关注不够。

美洲对东方艺术的激情出现得比欧洲热潮更早，这主要归功于四位对东方怀有同样热忱的人士。他们是欧内斯特·费内洛萨、爱德华·莫尔斯（Edward Morse）、威廉·斯特吉斯·比奇洛（William Sturgis Bigelow）和查尔斯·兰·弗里尔（Charles Lang Freer）。莫尔斯和费内洛萨都是长住日本的学者，并受雇于东京帝国大学①（Imperial University of Tokyo）。费内洛萨教授政治学、经济学和哲学，并成了佛教徒。他收集的日本和中国艺术品种类广泛，包括很多当时在那里还不被重视的作品。因为他成功地点醒了日本人，让他们看到自己太过忽视本国的绘画和雕塑艺术，所以他于1880年被任命为东京帝国博物馆（Imperial Museum in Tokyo）和东京美术学院（Tokyo Fine Art Academy）的负责人。1908年他在伦敦去世时，他的骨灰被送到日本安葬。他那颇具影响力的著作《中日艺术纪元》（Epochs of Chinese and Japanese Art）是他妻子在他死后出版的。

莫尔斯去日本是为了研究腕足动物，他也在帝国大学任教。到那儿以后，他收藏了一系列陶瓷作品，当时日本人对这些物件还漠不关心。他的收藏现存于波士顿博物馆（Boston Museum）。

像其他几位一样，比奇洛也去了日本。跟费内洛萨一样，他对佛教也很感兴趣（比奇洛是受过专业培训的医生，曾跟随巴斯德［Pasteur］学习）。他的幸运之处是在1881年来到日本，比其他两位稍晚。那时日本的武士阶级正在西化过程中，看到了他们自己艺术的价值，但更愿意将它们卖掉。比奇洛跟费内洛萨的联系很密切，后者帮他收集了画作、纺织品、漆器以及很多件日本刀。他收藏的5.9万件物品在1911年被捐给了波士顿博物馆。像费内洛萨一样，比奇洛的骨灰也被埋在日本。

那个年代里还有一位重要的美国收藏家，就是查尔斯·兰·弗里尔。他跟斯坦福·怀特②（Stanford White）以及惠斯勒关系很好；在惠斯勒的影响下，他也在19世纪90年代开始对东方艺术产生兴趣。他认识费内洛萨，

① 东京帝国大学即现在的东京大学。
② 斯坦福·怀特（1853—1906），美国建筑师，设计了许多富人住宅及公共建筑，代表作为纽约华盛顿广场（Washington Square）上的凯旋门。

也访问过日本和中国内地,并在那里进行了大规模的采购。他将收藏摆放在自建的画廊里,也就是华盛顿的弗里尔画廊(Freer Gallery)。多亏这四位先生,现在华盛顿和波士顿才可以自豪地说,自己在西方世界里拥有东方艺术的一些最精美的范例。

贸易自然而然地跟上了这一风潮。当时纽约和波士顿都有一些日本经纪人,但他们中似乎没有人能像自己的巴黎同侪那样出色或知名。那个年代里有一位美国经纪人的地位不容置疑,他就是迪尔坎·凯莱基安(Dirkan Kelekian)。这个美国人出生于土耳其,被大家称为"可汗"(Khan)或者"爸爸"(Papa);起初凯莱基安是近东古董和东方地毯的进口商,在这方面他是公认的权威。他确实是一个很会顺应潮流的经纪人。除了成为一代美国人获得近东和远东物品的主要来源,他还建起了一个精彩的现代欧洲画作收藏,这个系列于20世纪20年代在AAA被拍卖。

<center>* * *</center>

东方艺术世界里还有另外一面,它将在若干年中产生重要的影响,奇异的是,它竟然发端于日本的天文局(Bureau of Astronomy)。没有什么能比这一点更清楚地体现出东方与西方之间的差别了。19世纪初,日本人曾担心过自己的国家会受到欧洲列强或美国的侵略。意识到自己需要现代海防后,幕府便要求其天文局开始翻译西方的天文学著作,这样他们才不会错失任何从国外知识中受益的机会。在将近两百年的闭关锁国之后,日本将学习西方和洋务变成了政治领域的当务之急,并赋予了它官方地位。这种风气扩散开来后,他们便于1811年成立了专门的办公室,来翻译各种各样的外国书籍。这个举措十分有效且很受欢迎,于是他们在1855年开设了"西方研究办公室"(Office of Western Studies),一年之后又将其改编为"西方文献研究学院"(Institute for the Study of Western Documents)。很多日本学者都受益于这一机构。其中的一位川上冬崖(Kawakami Togai)在1861年时成为学院中一个新系别的首位主任,这就是绘画系。川上的责任是从书本中研习西方绘画,然后向学生们教授西方技法。他和他的同事们从来没有把西方绘画看作一种艺术。他们也一直把自己看作日本军事机器的一部分。确实,川上后来成了军事学院(Military Academy)中的绘画教

授，在地图部门工作。即使川上还没有把西方绘画当作艺术，但这离其他人将其视为艺术也不太远了，这其中最重要的人物是高桥由一（Takahashi Yuichi）。根据美术评论家河北伦明（Michiaki Kawakita）所说，"高桥感兴趣的是，他们（欧洲人）能把任何事都描绘得那么准确"。

越来越多的人开始使用这种方式，1876年时日本成立了一所官方的艺术学校。这所学校隶属于政府大学，而政府大学又直属于旨在促进向日本工厂引进西方技术的工业部。这所学校邀请了三位意大利艺术家来日本教授西方技法，其中一位是安东尼奥·丰塔内西（Antoinio Fontanesi），他绘画的方式类似巴比松画派的风格。所以1882年时，日本艺术已经稳稳地走在了西化的路上，但是直到1884年，它才迈出了决定性的一步，这是因为黑田清辉（Kuroda Seiki）去往法国，并成了拉斐尔·科兰①（Raphael Collin）的学生。黑田在欧洲一直生活到1893年，他在那里亲眼见证了印象派被逐渐接受的过程。他回到日本后，也带回了印象派那些明亮的色彩，和他们处理绘画对象清新而随意的方式。

黑田的欧洲风格在日本受到了欢迎。像某些印象派画家一样，他用紫色来描绘阴影，所以有段时间他的艺术类型被称为紫色学派。这样说当然是玩笑，没有什么恶意。黑田的画特别受其他艺术家的欢迎，这便导致了日本人修习的第一个真正的西式风格其实是某种形式的印象主义。当然，它在行业里占据的地位也不一样。日本印象主义，包括如山下新太郎（Yamashita Shintaro）、斋藤丰作（Saito Toyosaku）和儿岛虎次郎（Kojima Torajiro）等艺术家，并不像法国的印象主义那样是针对官方沙龙的叛逆者。起初很多日本人单纯地认为，印象主义就等于欧洲绘画。

从日本天文局到印象派这一系列事件形成的奇特轨迹，其中很大一部分是存在偶然成分的。在后面的一章中我们将看到，塞尚、凡·高、雷诺阿和莫奈对日本产生的特殊影响，但印象派对这个国家产生的第二波影响还需要一段时间才能出现。我们需要抓住的重点是，印象主义是日本人见识到的第一种西方绘画形式，而这个巧合性的事件强烈影响了这个国家本

① 拉斐尔·科兰（1850—1916），法国重要的学院派画家和美术教师，主要因为他为法国和日本艺术（绘画及陶瓷）之间搭建的联系而知名。

身的艺术和人们的趣味。它还需要一段时间才会对市场产生作用，这比在西方要慢得多，但这也因为日本经济发展起来较晚。日本的第一批西式银行是在1876年才成立的。日本中央银行直到1882年才建立，这也是通常所理解的"资本主义时期"开始之时，而这个国家直到1897年才开始采用金本位。又因为20世纪前期，日本正在参与各种战争，又赶上其他如地震灾害等情况，其经济直到"二战"之后的安定时期才有机会进行充分发展。但当他们的经济发展起来以后，日本人的兴趣便集中在了他们曾经最为了解的西方艺术上。这是他们认识的第一种西方艺术，这种艺术也对他们自己的绘画产生过巨大影响。这就是印象主义。

第 8 章
遗孀们

一个旧世纪在纽约画上了句点,而对美国艺术协会的托马斯·柯比来说,有些东西也随之宣告结束了。从AAA成立的1882年到1900年间,因为美国的艺术拍卖领域很少或者根本不存在竞争,所以柯比和他的同僚们一直没有受到什么限制。但到了1990年2月,小约翰·安德森(John Anderson, Jr.)在西13街上开了一家小的书籍拍卖行。柯比甚至可能都没注意到这一新情况,但他也不可能再无视很久了。就像后来人们知道的那样,安德森的行动极为迅速。

就算柯比此时骄傲自大了,也是可以理解的。自从1885年的西尼拍卖取得了轰动性的成功后,之后数年中的胜利更是一浪接一浪。慢慢地,麦迪逊广场便形成了一个传统,收藏家或是处理收藏家遗产的执行人,都会把他们的珍宝送到柯比这里出售。就像他自己宣扬的那样,他还远不到退休的时候,现在他比以前任何时候都更常登上拍卖台,甚至比以往更富有热情(见附图19)。柯比在他独占鳌头的岁月里所接手的所有拍卖中,有两场因为它们所激发的兴奋之情、所涉及的人物和艺术性以及最终所拍得的价格而特别令人瞩目,即对斯图尔特和克拉克(Clarke)的收藏的拍卖。这两场拍卖会精准地反映出美国19世纪末的华丽耀目和各种悖论。

亚历山大·特尼·斯图尔特(Alexander Turney Stewart)生前曾位列美国富人前三甲,屈居纽约最大的房地产所有者威廉·阿斯特(William Astor)之后。他的财富来源于城中的第一家百货商店,而斯图尔特坚持要这家商店从早7点开到晚7点。他对员工的苛刻众所周知,但对自己出手阔绰。韦斯利·汤纳曾写道,他在第五大道上的豪宅只楼梯就修建了7

年。他的珍宝包括罗莎·波纳尔的《马市》(*The Horse Fair*)和梅索尼耶的《1807年的弗里德兰》(*Friedland, 1807*),他为后者花了60万美元(合现在的102.6万美元)。即使死了的他也是哗众取宠、充满新闻价值的。他的妻子曾向他承诺,会把一整座哥特教堂包下来做他的安息之所。这座教堂拥有高达两百英尺(约61米)的尖塔,地下室使用了雪白的卡拉拉(Carrara)大理石,可谓非常奢华。不幸的是,因为要等待地下室完工,斯图尔特的尸身被暂放在一个墓穴中。这期间一伙盗贼劫走了他的尸体,作为要求赎金的筹码,索要的金额是20万美元(合现在的440万美元)。

这时法官亨利·希尔顿(Henry Hilton)介入了。希尔顿是斯图尔特的多年好友,他被任命为斯图尔特遗产的执行人和经理,还为此拿到了100万美元(合现在的2200万美元)的可观酬劳。为了不使斯图尔特遗孀的情绪波动太大,希尔顿假称尸体已经被找回来了。这却是个烂招,因为盗贼们还在顽抗,而想证明他们仍旧筹码在握也很容易。他们先把棺材上的螺丝寄给了遗孀,然后是从棺材内衬上撕下来的一片天鹅绒,最后是棺材铭牌。不出所料,斯图尔特夫人要亲自出面跟盗贼们谈判了。没过多久的一天夜里,一具尸体就被送回了刚刚建成的教堂。但被还回来的到底是不是真正的斯图尔特,其真相再也没有被公开过。后来,曾有人试图将一具号称是斯图尔特的尸体卖给马戏团班主巴纳姆①(P. T. Barnum),但是巴纳姆拒绝了。

无疑,这也算为1887年的斯图尔特拍卖打了一个独特的广告。拍卖前一个月里的日日夜夜,人们都能在麦迪逊广场看到纽约最上等的四轮马车出现。柯比还有一项创新,能使艺术爱好者们看到将被拍卖的物品,这就是真正量身定做的拍卖目录。给非常富有的人士,他准备了地图册尺寸的目录;对仅算富有的,是对开本尺寸;四开本则是为小康家庭准备的。"托马斯·柯比和斯图尔特藏画之间最伟大的竞赛迅速拉开了帷幕,"纽约某小报的"体育"(The Sport)专栏写道,"发言人的声音……在墙与墙之间不

① 巴纳姆(1810—1891),美国人,曾任娱乐经理、政治家、商人、作家、出版商和慈善家,因推广虚假"奇观和怪人"及创办了巴纳姆和贝利马戏团(Barnum & Bailey Circus,1871—2017)而出名。他先后创建的数个"博物馆"和马戏团,都因为收罗了侏儒或猴头美人鱼之类的"奇观"而被人加以"妖魔之窟"(dens of evil)之类的形容。

断产生回响，而激荡成了此起彼伏的嘶吼声，就仿佛哈林区（Harlem）的假山上有炸药爆炸了。……其音响效果对神经的冲击太过强烈，观众中有位老夫人甚至昏了过去，只能立即被送回家去。这个意外确实给拍卖活动投下了一抹阴影，因为据报道，这位女士跟已故的玛丽·简·摩根[①]（Mary Jane Morgan）一样富有，且几乎一样愚蠢"。那时拍卖厅现场的报道显然比我们如今的更加优秀。

斯图尔特的拍卖非常成功，当然，可能没有哪场拍卖真能达到大家对它的期待。本场拍卖的亮点是《马市》，被科内利厄斯·范德比尔特以5.3万美元（合现在的120万美元）买下，法官希尔顿本人用6.6万美元（合现在的148万美元）买下了《1807年的弗里德兰》。最终，两幅画都被收入了纽约大都会艺术博物馆。虽然不久之后因为品位有所改变，《马市》被收在一个仓库里。据汤纳说，直到1954年它才再次得见天日。

同时，美国艺术的表现像欧洲绘画一样好，这部分归功于托马斯·克拉克（Thomas B. Clarke）的作为。他靠"领子和袖口"[②]致富，但到了1891年，只有42岁的克拉克觉得他已经受够了为脖子和手腕作嫁衣。他一直都很欣赏乔治·英尼斯（George Inness），而这位画家曾给一个人的手画了六根指头。这件事对克拉克来说无所谓，因为他认为英尼斯是新一代的美国顶级画家之一，现在他自己也变身为全职的鉴赏家和这些美国艺术家的推广者。他自己的房子变成了名为"艺术之家"（Art House）的店面，在那里他开始劝说自己的美国同胞，不只有16世纪的意大利人或者巴比松画派的法国人才能创造伟大的艺术。关键时刻出现在1899年：克拉克宣布，在美国当代艺术作品中进行的一个"全景式甄选"的结果将首次被进行公开拍卖。乔治·西尼曾是克拉克的合作伙伴之一，所以AAA便成为被选中的拍卖行。这场投机性的商业冒险取得了辉煌的成功，并且至少是在一段时间内，韦斯利·汤纳所形容的"家乡那红色的谷仓、宽广的平原和山丘"成了最适合艺术家们的题材；而乔治·英尼斯、温斯洛·霍默（Winslow Homer）、乔治·富勒（George Fuller）、乔治·德·福雷斯特·布拉什（George

① 去世于1885年的收藏家，其藏品拍卖于1886年举行。
② 克拉克从事亚麻和蕾丝制造的生意，这一般是富人爱用来做领子和袖口的材料。

de Forest Brush）和霍默·马丁（Homer Martin）都拍出了超过2000美元（合现在的44260美元）的价格。虽然这跟大约一年之后约翰·皮尔庞特·摩根为买拉斐尔的圣坛装饰画（Colonna Altarpiece）所花的10万英镑还有不少距离，但跟同一年肖凯拍卖上雷诺阿的《煎饼磨坊的舞会》所拍出的420美元（合现在的46480美元）已经可以分庭抗礼。美国绘画已经出现。

到了1900年，AAA不仅在拍卖领域统治了美国艺术市场，它自身也经历了一系列意义重大的变化，其中最重要的一个变化就是詹姆斯·萨顿的退出。1895年，当萨顿决定抽身时，AAA已经身兼画廊和拍卖行，而且是特别出色的一个。1885年，当西尼拍卖和它的不雅形象还余波未散时，萨顿就去了欧洲，因为他听到了关于所谓的印象派和支持他们的经纪人保罗·迪朗-吕埃尔的一些传言。但1885年对迪朗-吕埃尔或是印象派画家来说都可谓流年不利。之前一年马奈的销售状况还不错，但到了19世纪中后期，价格和销售状况就双双退步了。因此，萨顿邀请迪朗-吕埃尔去纽约试水，后者热切地答应了。用汤纳的话说，"他因绝望而意志坚定地抓住了这个机会"。

印象派画家们都没有信心，凭什么美国人会比法国人更支持他们的作品呢？然而，迪朗-吕埃尔还是筹集到289幅画作，萨顿也说服了美国海关允许这些画以保税方式进入美国，并且不管它们的可能价值多少，不需要缴纳30%的税费。这些画作于1886年4月10日在AAA展出。其中有40幅莫奈作品（阿让特伊[Argenteuil]、吉韦尼[Giverny]和韦特伊的景色）、13幅马奈（包括《阳台》）、23幅布丹、39幅毕沙罗、15幅西斯莱、30幅德加、35幅雷诺阿（包括他的瓦格纳肖像）和6幅西涅克的画作。但就像画家们担心的那样，媒体充满了敌意。一个"由五彩斑斓的噩梦所充斥的画廊"，《商业广告报》（The Commercial Advertiser）写道，还补充说"这个怪物系列……连在理发店里看到都无法容忍"。《纽约时报》的口吻较为克制，但却更加高傲："来自巴黎印象派的这300幅油画和水彩作品是为了艺术而被归类为艺术，它们引起的欢乐情绪多过拥有它们的愿望……人们可能会因惊讶而屏息。这是艺术吗？"在这些杰作中，评论员最不喜欢的是乔治·修拉（Georges Seurat）的《大碗岛的星期天下午》（The Sunday Afternoon on the Island of La Grand Jatte）。虽然这幅画在首展中没有被卖

掉，它还是于1891年在巴黎被以200美元卖出（合现在的4400美元）。1924年它的价格升到了2.4万美元（合现在的250500美元）；这一增幅已经不小，但也无法跟它1931年的价格飞跃相比：一个法国财团筹集了46万美元（合现在的536万美元），试图为卢浮宫将此画赎回，却没有成功。

由于印象派画作在纽约得到的评价太过负面，美国海关税务部门便撤销了它们最开始被允许在入关时不需缴税的保税条件。迪朗-吕埃尔不愿意支付针对商业展览的30%税费，所以他将整个展从AAA挪到了同一街区不远处的国家学院①（National Academy）。唯一说了好话的是纽约的《每日论坛报》（Daily Tribune），其通讯员特别提到了莫奈和德加，说他们应该是很好地代表了"国外艺术"中一种有趣的动向，并推荐美国人赶紧去购买。但几乎没有人采纳这一建议。据汤纳报道，只有15幅画被售出，买家有5位，一共支付了17150美元。理论上看来，这真是一场灾难，财务上当然也是一败涂地。然而即便在那时，迪朗-吕埃尔仍然感觉到，美国人对新艺术形式的心态比欧洲的许多人都开放得多。只有这样才能解释，为什么他第二年就回到纽约，并且在第五大道的297号开了他自己的画廊。

就詹姆斯·萨顿而言，他成为印象主义热情的支持者和积极的收藏家。他特别钟情于莫奈和吉约曼，但也购买莫里佐、西斯莱、西涅克和奥迪隆·雷东的画作，而这些都在他1895年从AAA退出时被卖掉了（他寿终于1917年）。因此，萨顿的重要性不仅在于他创建了AAA的这个身份，也在于他为将印象派画家引入美国而付出的努力。

从某些角度讲，萨顿比柯比更出色，且更有文化。而他对艺术的兴趣肯定更多是因为艺术本身。在19世纪90年代早期，他还像对印象派那样试图吸引别的当代欧洲画家来AAA，但他们都没能激起什么水花。1895年，萨顿让位于柯比后就退休了，仅与协会保留了一定的经济关联。而因为萨顿离开，旧的世纪翻页，柯比终于自由地走上拍卖之路，而将直接买卖的风险留给了经纪人。美国的艺术市场正在扩张，越来越多的珍宝从欧洲纷至沓来。为了处理繁忙起来的业务，柯比需要更多的人手。柯比在1896年

① 此处指国家设计学院（National Academy of Design），成立于1825年，是美国艺术家的一个荣誉协会，目的是通过教学和展览来推广美国艺术，经常被简称为"美国学院"。

雇用的人中，有一个正值传统上开始工作的年龄（14岁），而这个人后来也表现出自己的与众不同，即便他露出锋芒还需要些时日。这位瑞士和德国裔的员工名为奥托·贝尼特（Otto Bernet）。

* * *

詹姆斯·萨顿和托马斯·克拉克对当代艺术的激情并不是独一份。即使19世纪90年代的美国人和欧洲人一样喜欢"1830年人士"（有时巴比松画派也被这样称呼），但无论对欧洲或者美国的当代艺术实验，新世界都抱有更开放的心态。而合众国的不一样不仅是在收藏方面，最明显的莫过于它事实上与欧洲完全相反的一点，就是那里当代艺术最有力的支持者中有两位，且最具冒险精神的收藏家中有三位都是女性。

来自美国匹兹堡（Pittsburg）的画家玛丽·卡萨特（Mary Cassatt）于1868年定居巴黎，她深受德加的影响，或者说臣服于他的魅力。从1879年到1886年，她四次参与了印象派的画展。也是从这时开始，她动用了自己不可小觑的影响力，来诱导美国人购买印象派画家的作品。另外一位影响力卓著的女性是罗丝·洛伦茨（Rose Lorenz），她又被称作"波茨坦小姐"（Miss Potsdam），出生于一个贫困的德国家庭。在萨顿退出后，她成为AAA的幕后驱动力，以及柯比唯一的知己。据汤纳称，她曾拿着手杖在协会的走廊里逡巡，并指出哪幅画是真迹，哪幅是赝品。

然而有三位收藏家，分别身为妻子或遗孀，对美国的品位产生了最为重大的影响，并帮助美国提高了它在收藏方面的表现。她们来自纽约、芝加哥和波士顿。三位都很令人敬畏，但我们无法分辨出这三位中哪一个更为出色。

* * *

"我觉得，理解德加需要特殊的脑细胞。"德加多半会同意这个观点，但做出上述评论的女人个子矮小、相貌普通，还长了对浓密的眉毛，德加是不是会感到欣慰就很难说了。就像这位画家一样，路易西纳·沃尔德伦·埃尔德（Louisine Waldron Elder）永远要做拍板定夺的那个人。她的收藏生涯始于19岁，那时她随守寡的母亲和两个姐妹一起，因为做礼节性

的欧洲之旅而来到了巴黎。对所有艺术门类都抱有浓烈兴趣的路易西纳遇到了玛丽·卡萨特，艾琳·萨里嫩告诉我们，卡萨特在家乡时来自跟路易西纳同样的社会阶层。而根据路易西纳的回忆录，此时的她正努力攒钱，好买一幅毕沙罗或莫奈的画。然而卡萨特小姐带她去了一家颜料店——可能是普瓦捷（Portier）或者拉图什（Latouche）的店——并给她介绍了德加的作品。埃尔德小姐看到这幅画时感到有些不舒服。这幅粉笔和水彩画名为《芭蕾排练》（*Ballet Rehearsal*），它的不对称构图、罕见的光线效果和边界裁切尴尬的人物形象，都让埃尔德小姐感到无所适从。然而，她还是任由自己被说服了，并支付了对方500法郎（1975美元）的要价，这笔钱还是她从姐妹那儿借的。对此她从未后悔过。

八年之后，路易西纳嫁给了亨利·奥斯本·哈夫迈耶（Henry Osborne Havemeyer，昵称"哈利"［Harry］）。略带双下巴、秃顶、身材粗壮的哈利比妻子略高但仍然很矮，在与路易西纳结婚前便已经跟她熟识。他也来自费城，跟妻子家庭背景相同，后来搬到了纽约。他从事白糖精炼业，他们夫妻俩的父亲一起做过生意。值得一提的是，哈利之前曾与路易西纳的姑姑结过婚。

婚后，哈夫迈耶夫妇生下了三个孩子，艾德琳（Adaline）、霍勒斯（Horace）和伊莱克特拉（Electra）；他们出生于1884年到1888年间，每个孩子之间差两岁。1887年，哈利创建了糖业信托组织，并且立刻获得了巨大的成功，两年内其年收益就达到了2500万美元（合现在的4.29亿美元）。两人的财富结合在一起之后，哈夫迈耶夫妇开始在纽约的东66街1号为自己建造一所规模宏大的联栋豪宅，并寻找艺术品来填充其内部空间。

等把房子的建造计划安排好了，路易西纳便将注意力转到了丈夫身上。像很多美国人一样，哈利也是在1876年的费城世界博览会[①]（Philadelphia Centennial）上开始认识中国和日本的艺术品的，从此他便开始了相关收藏。他只要喜欢就买，并且购买的数量巨大。然而路易西纳却通过持之以恒的努力，将他的兴趣从东方物品转向了欧洲绘画，特别是伦勃朗、库尔

① 1876年5月10日到11月10日于费城举行，是美国首次正式举行的世界博览会，以庆祝《独立宣言》在费城签订100周年。有37个国家参展，将近1000万名访客参观。

贝和彼得·德·霍赫的作品。哈利的学习能力很强，夫妇俩很快就开始在巴黎和纽约（通过克内德勒）买画。在巴黎，哈利发现了米勒、德拉克洛瓦和巴比松画派。到19世纪80年代，哈夫迈耶夫妇已经拥有了一定数量的印象派画作，有一些还出借给迪朗-吕埃尔，用在他于1886年在纽约举办的展览中。1889年，他们的豪宅还在施工中，夫妇俩则来到巴黎参观了世界博览会，这时二人收藏的高峰期才宣告开始。

哈夫迈耶夫妇更喜欢库尔贝、马奈和德加，但他们也发现了现代艺术和早期大师作品之间的联系。他们收藏的一系列画作展示了马奈和西班牙绘画之间的关系，这也许是他们最成功的尝试，而这一将马奈与西班牙关联起来的主题，也令他们的藏画在知识水平和美学层次上出类拔萃。那个时代很少有人关心西班牙画作，所以精美的杰作售价十分低廉。艾琳·萨里嫩说，哈利为普拉多美术馆①（Prado）的辉煌壮美所折服，所以一直固执地认为，"美西战争之后，美国应该要普拉多而不是菲律宾作为补偿"。他特别为埃尔·格列柯所倾倒。实际上，也是拜哈夫迈耶夫妇的热忱所赐，埃尔·格列柯和戈雅的市场才获得重生，而夫妇俩最终购入了12幅戈雅的作品。哈夫迈耶收藏的西班牙画作无出其右，而且它们也不都是便宜货，这一点路易西纳心里也很清楚。"（我们）颇花了一些时间来'拿下'格拉纳达，"她曾经说过，"但格拉纳达只花了很少的时间就'拿下'了我们。"

亨利·哈夫迈耶于1907年去世，享年60岁。就在临终之时，他跟其中一个女儿说："老板，照顾好你母亲。"但很难说到底是谁照顾谁。哈利的葬礼之后，路易西纳在去欧洲的路上又买了三幅戈雅的画。之后她没有再婚，而是选择了赞助女性选举权运动。她曾把藏画出借给一个争取妇女参政权运动者的慈善活动。据艾琳·萨里嫩说，这一举动激怒了她富有的朋友，其中一些甚至威胁她要停止在举办这一展览的克内德勒那里买画。"一战"期间，她曾给伤兵捐赠过7万瓶果酱；还有一次妇女集会，她把孙子放在椅子上就开始致辞："朋友们，如果你们这代男人现在不能还我们

① 西班牙最重要的国立艺术博物馆，位于马德里市中心，它收藏的欧洲艺术品出自12世纪到20世纪，被普遍认为是世界上最为精美的欧洲艺术收藏之一。

以公正，请相信，他们这一代终会做到。"

路易西纳去世于1929年，她于1922年在法国获得了荣誉军团的骑士十字勋章①，1928年在她将马奈的《克列孟梭肖像》（*Portrait of Clemenceau*）捐献给卢浮宫（现存于奥塞博物馆）之后，她又荣获了高一级的军官勋位。她于1917年写下的第一份遗嘱里曾将一切都留给子女。然而，三个遗嘱附录改变了此前的一切。第一个附录将113幅作品转赠给纽约的大都会艺术博物馆，第二个附录又追加了29幅，第三个则赋予其子霍勒斯权力，可以转赠任何他觉得适合的作品。实际上，她的子女们极大地扩充了母亲的馈赠，从最初确定的142件增加到了1972件。即便如此，剩下的还是很多。1930年4月，AAA拍卖了路易西纳收藏的其中一幅戈雅［《弹吉他的女士》（*Lady with a Guitar*）］，外加玛丽·卡萨特、莫奈、雅克-路易·大卫②（Jacques-Louis David）［《年轻女孩的肖像》（*Portrait of a Young Girl*）］的作品，以及塞尚的《劫掠》（*L'Enlèvement*）。这些只是其中的珍宝，整个拍卖持续了整整十天。也许哈利是受路易西纳的影响习得了品位，同时他的性格也影响了她，因为后来她也喜欢大量采购了。

* * *

如果说路易西纳·哈夫迈耶拥有纽约最高贵的头衔，以及最宽广的胸怀，那么波特·帕尔默夫人（Mrs. Potter Palmer）则据说拥有芝加哥最纤细的腰肢③。这个特征和她余下的所有都被描绘了下来，作为留给子孙后代的纪念，这幅画出自如安德斯·索恩④（Anders Zorn）这样的画家之手。他用迅疾、大胆的笔触小心地从她的外貌上减去了数年的时光，并在她众所

① 颁发法国最高荣誉勋章的机构，于1802年由拿破仑创建，用于奖励那些为国家做出杰出贡献的军人和平民。其勋章包括五个级别，从低到高分别为骑士、军官、高等骑士、大军官和大十字勋位。
② 雅克-路易·大卫（1748—1825），法国画家及国会议员，被认为是新古典主义运动的领袖。
③ 此处应为作者的文字游戏："头衔"原文为"hats"，其本义为"帽子"；"胸怀"原文为"bosoms"，本义为"女性的乳房"；所以这句话形成的对比，既有对其本人特征的描述，也表示两位女士在各自的城市里地位相当。
④ 安德斯·索恩（1860—1920），瑞典最重要的画家之一，其作为画家、雕塑家和蚀刻家在国际上也十分成功。

周知的容貌特征上增添了一抹格外的光彩。她在画中戴的冠状头饰几乎可以媲美皇冠了。

她的确是位女王。贝尔特·奥诺雷·帕尔默（Berthe Honoré Palmer）是肯塔基人，拥有"高贵的法国"血统，她嫁给了帕尔默家园酒店（Palmer House Hotel）的所有者，这是城中最富有也最有权势的人物之一。波特·帕尔默（Potter Palmer）本人的低调风格有口皆碑，但他拥有的建筑却与低调无关。艾琳·萨里嫩说，他的酒店是全美国第二个用电照明的。酒店的客厅是埃及风格，餐厅照搬了波茨坦皇储①（Crown Prince of Potsdam）的沙龙，而其理发店的地板上则镶嵌了225个银元（伦勃朗肯定爱极了这个设计）。拉迪亚德·吉卜林②（Rudyard Kipling）觉得这是"一个镀金的兔子窝……挤满了谈论金钱和随地吐痰的人"。

在金钱方面，贝尔特·奥诺雷并不比他们的理发店地板更低调，但她并不只是个镀金的花蝴蝶。在芝加哥，富有的女士们举行慈善活动比在东海岸要常见得多。据艾琳·萨里嫩所说，帕尔默夫人"领导着这个队伍"，将每年的慈善舞会变成了当季的盛事。可能是因为帕尔默夫人拥有社会声望中的两个因素——巨额财富和社会公德心——所以她才被邀请成为哥伦布纪念博览会（World's Columbian Exposition）之中女性经理人董事会③（Board of Lady Managers）的主席——这个于1893年在芝加哥举行的世界博览会是为了纪念发现美洲大陆四百周年。芝加哥自认不再是一个美国西部的牧场小镇，不再是人们到处吐痰、挥霍无度的地方；这次展览的一个重点是名为"美国人拥有的国外杰作"的借展（loan exhibition）。展出的126幅作品几乎全部出自巴比松画派的法国艺术家，但在所有时下流行且风格已为人熟知的画作中，有几个"花哨"的异类：雷诺阿、马奈、毕沙罗、西斯莱和一些出自德加的"尴尬"画作。而对那些时尚的灵魂，或者准时尚的灵魂来说，令这些画加倍刺眼的事实是，出借它们的是一些备受

① 波茨坦皇储（1882—1951），威廉是德国最后一位皇帝威廉二世（Wilhelm Ⅱ）的长子和皇位继承人，也是德意志帝国和普鲁士王国的最后一位皇储。
② 拉迪亚德·吉卜林（1865—1936），英国记者、短篇故事作家、诗人和小说家。
③ 因为这次展会影响力巨大，所以以多个女性团体试图在展会中推行她们各自的女性观点，而由此产生了冲突，于是展会设置了"女性经理人董事会"来控制女性参与展会的方式。

敬重的人：哈夫迈耶夫妇、不久之后便成为宾夕法尼亚铁路（Pennsylvania Railroad）董事长的亚历山大·卡萨特[①]（Alexander Cassatt）和波特·帕尔默夫妇。

贝尔特·奥诺雷在芝加哥建造了一座"有城垛的巨怪"，她自己称之为城堡，为此她需要收集艺术作品。她的喜好不拘一格，范围极广，但并不糟糕。她能听取正确的建议，还任用了常驻芝加哥的经纪人迪尔坎·凯莱基安。波特·帕尔默夫妇还任用了另一位芝加哥经纪人萨拉·哈洛韦尔（Sarah Hallowell），她曾在巴黎生活过15年，因此对当代艺术的局面了如指掌。他们最早通过她买下的画中包括一幅柯罗的作品。在那个年代，这可是一个极具想象力的选择，但贝尔特·奥诺雷的冒险精神更甚于此。在哥伦布博览会的两年前，她在一次欧洲之旅中认识了莫奈，还向他买了一幅画，她许多莫奈作品中的第一幅——实际上她买的莫奈作品太多了，用萨里嫩的话说，在城堡里"她可以用它们在大宴会厅里挂上一圈"。她跟哈夫迈耶夫妇一样，也通过玛丽·卡萨特来寻找画作。19世纪90年代早期，她买下了一些确实非常精美的作品，其中包括雷诺阿的《划独木舟者的午餐》（The Canoeist's Luncheon）、莫奈的《塞纳河上的阿让特伊》（Argenteuil sur Seine）和毕沙罗的《牛奶咖啡》（Café au Lait）。

波特·帕尔默夫人的采购，部分是因为她知道展览已经迫在眉睫，但这也出自一种责任感：处在她的位置的人看到伟大的艺术作品时，就应该能认得出来，并且得把它挂在家中或者城堡里。但这并不能掩盖一个事实：如果说路易西纳·哈夫迈耶是东部首个发现印象派的光彩的人，那么贝尔特·奥诺雷·帕尔默就是中西部地区的第一人。展览之后，芝加哥许多其他的名流也开始收藏，而芝加哥艺术协会（Art Institute of Chicago）之所以经年之中能获得诸多优秀的印象派作品馈赠，也主要归功于波特·帕尔默夫人的领头作用。她去世后，给协会留下了价值10万美元的艺术作品，并且将挑选画作的权力交给了协会。而那时潮流风向已变，协会选出的都是伟大的印象派作品，它们身上再没有任何争议。

帕尔默夫人的人生可谓功成名就。然而有一件事却没能完结：安德

[①] 亚历山大·卡萨特（1839—1906），也是画家玛丽·卡萨特的兄长。

斯·佐恩所作的画像。这应该事出有因吧。据芝加哥的小道消息说，在她要坐下为画像做准备时，佐恩试图挑逗她，结果就被赶了出去。但在佐恩为另一位伟大的美国女收藏家伊莎贝拉·斯图尔特·加德纳绘制肖像时，并没有传出这样的丑闻。艾琳·萨里嫩的描述非常委婉：那是在威尼斯的一个晚上，他们俩在一条贡多拉小船上待了几个小时之后，他为她画下了肖像。这张真人大小的肖像描绘了加德纳夫人正从巴尔巴罗宫（Palazzo Barbaro）的一个阳台上匆匆走进房间的情景。就像之后萨金特[①]（Sargent）为她绘制的肖像一样（见附图27），这幅画上最显眼的就是她那双深色的眼睛，眼神锐利，且眼距很大。威尼斯画像上的加德纳夫人在脖子上戴了一串5英尺（约152.5厘米）长的珍珠项链，这真是夺目。佐恩自己也说："哎呀，可惜不是我所有的绘画对象都是加德纳夫人，而背景也不都能跟威尼斯大运河媲美呀。"

* * *

这三位伟大的女收藏家中的第三位，应该会憎恨被放在任何一个名单的第三位上。就像她的朋友亨利·詹姆斯[②]（Henry James）评价的那样，"其经历顺利得不可思议"。她的主要成就发生在19世纪八九十年代的波士顿，并在1902年12月31日达到了顶峰，也就是她为仿照威尼斯宫建造的芬韦宫（Fenway Court）揭幕之时。虽然波士顿是她的主要舞台，但伊莎贝拉·斯图尔特·加德纳实际上来自纽约。她在巴黎上女子精修学校[③]时遇到了约翰·洛厄尔·加德纳［John Lowell Gardner，昵称"杰克"（Jack）］。二人结婚后，她在波士顿过着平静的生活，但生活却在1865年被蒙上了一层阴影，因为她期盼已久的儿子仅仅两岁就夭折了。艾琳·萨里嫩写道："这是生活给她唯一的一次残酷打击。"于是她立刻启程去了欧洲，心神太过崩溃的她只能躺在一个床垫上被抬上船。但新环境肯定对她起了作用，因

① 详见本书第18章。
② 亨利·詹姆斯（1843—1916），美国和英国作家，被认为是文学在现实主义和现代主义之间实现过渡的关键性人物，被广泛地认为是英语文学中最伟大的小说家之一。
③ 向年轻女子教授社会礼仪和上层社会文化规则的学校，以便她们为将来进入上流社会做好准备。这种学校项目一般接续在普通学校教育之后，以风度礼仪教育为主要内容，文化教育为次要内容。

为当她回家的时候已经变了个人。从前那朵羞怯的紫罗兰，现在变成了"上流社会的一道璀璨光芒"。

接下来的两个世纪里，加德纳夫人给波士顿报纸提供的新闻材料比任何人都多。有一次，加德纳夫妇错过了去野餐要乘坐的铁路客车，于是她说服杰克租了一辆私人的火车头，她还帮忙以80公里的时速开了车；她用拴狗的皮带拴了一头狮子；在一次舞会上，她出席时穿着的礼服拖尾长到得由一个男孩托着，连这个男孩的衣着也是精工细作。这些夸张行为当然博得了眼球，因为这就是她的目的。这也引起其他女性的嫉妒，甚至敌意。当有人问她是否愿意为一个名为"慈善眼耳"①（Charitable Eye and Ear）的本地医院做些贡献时，她回答说，她不知道波士顿竟然有一个什么仁慈的眼睛或者耳朵。

那个年代的波士顿是个严肃的城市，这么说的意思是，它对待自己的态度非常认真，而且自视极高。在精神世界里的探索，包括对艺术的追求，都被十分看重。本地人对法国画家们都很熟悉，以至于一个雾蒙蒙的早晨在这里被称为"柯罗般的一天"。但意大利文艺复兴文化被他们看作巅峰，波士顿倾尽所能想将佛罗伦萨和威尼斯据为己有。艾琳·萨里嫩引用了范怀克·布鲁克斯②（Van Wyck Brooks）的话："事实上，波士顿的女孩们都按照波提切利画笔下的样子长大，这使波提切利几乎成了一个波士顿画家……但丁、彼特拉克（Petrarch）、拉斯金和布朗宁（Browning）都用他们自己的方式成了波士顿的公民。"

形成这种风气的一个重要原因，是附近的哈佛大学存在一位查尔斯·埃利奥特·诺顿（Charles Eliot Norton）。这位出类拔萃的知识分子在英国居住时，曾是拉斯金、狄更斯、卡莱尔③（Carlyle）和达尔文的"密友之一"。1873年他回到了哈佛，成为这所大学的第一位艺术史教

① 现名马萨诸塞眼耳医院（Massachusetts Eye and Ear），是美国马萨诸塞州波士顿一家针对眼科和耳鼻喉科以及相关研究的医院。创立于1824年，曾名为波士顿眼科医院（Boston Eye Infirmary）。
② 范怀克·布鲁克斯（1886—1963），美国文学评论家、传记作者和史学家。
③ 卡莱尔（1795—1881），苏格兰哲学家、讽刺作家、散文家、翻译家、史学家、数学家和教师。

授。① 1878年，加德纳夫人开始去听诺顿的课，"并且很快她的沙龙就变成了延伸课程"。这些沙龙应该是比上课更有意思，因为可以聆听的对象除了诺顿，还有亨利·亚当斯②（Henry Adams）、奥利弗·温德尔·霍姆斯③（Oliver Wendell Holmes）、威廉·詹姆斯④（William James）和亨利·詹姆斯，以及诺顿最出色的学生伯纳德·贝伦森。

因为诺顿和这系列沙龙，加德纳夫人对但丁产生了兴趣；而因为对这位诗人的兴趣，她开始收集珍本图书。之后，在1891年，她的品位得到了所需的助推力：一笔遗产。她的父亲过世了，留给她275万美元（合现在的5744万美元）。加德纳夫人生活在波提切利的世界和波士顿，所以印象派画家不合她的胃口。她感兴趣的不是阿让特伊⑤或者圣雷米⑥（St. Remy），而是代尔夫特⑦和锡耶纳（Sienna）。又是艾琳·萨里嫩的记录："波特夫人买了四幅雷诺阿的这一年，加德纳夫人买了一幅弗拉·菲利波·利比（Fra⑧ Filippo Lippi）的《圣母和圣婴》（Madonna and Child），但后来却发现那并不是菲利波·利比的作品；还买了一幅克拉纳赫（Cranach）的《亚当和夏娃》（Adam and Eve），结果发现那不是出自克拉纳赫之手……还有……一幅精美的弗美尔作品，这个倒确实是弗美尔的。"她的伟大冒险已经启程，但如"利比"和"克拉纳赫"体现的那样，她能力顶峰的到来还需要些时日。然而，她于1894年在伦敦再次巧遇伯纳德·贝伦森。那时他尚未发表自己的伟大著作，但已经成了一名"专家"，也就是说，他是一个眼光和判断都很有价值的鉴定家，那些想要顶

① 据说诺顿非常做作，以至于当他升入天堂时，他肯定会惊呼："哦不！也太夸张了！"——作者注
② 亨利·亚当斯（1838—1918），美国历史学家，出自著名的亚当斯政治家族，祖先中有两位美国总统。
③ 奥利弗·温德尔·霍姆斯（1809—1894），美国物理学家、诗人及多领域里的大师。"炉边诗人"（Fireside poets）成员之一。
④ 威廉·詹姆斯（1842—1910），美国哲学家和心理学家，美国第一个教授心理学的教育者，是小说家亨利·詹姆斯的兄长。
⑤ 位于巴黎郊区，塞纳河畔的一个小镇，是以莫奈为代表的印象派画家喜爱的作画地点。
⑥ 凡·高曾在这里的修道院接受治疗，并创作了许多后来极为著名的作品，如《鸢尾花》《星月夜》等。
⑦ 荷兰画家弗美尔的出生地。
⑧ 利比从童年进入教堂成为修士，然后才成为宗教画家，故有此前缀。

尖作品但自己的判断能力却跟不上的富人会付钱请他掌眼。在后来的人生中，贝伦森回顾自己职业生涯的这个阶段时，是不无悔意的。"我很快就发现，我跟算命的、看手相的、占星的被看作一类人，不只是因为他们自欺欺人，更因为他们都是处心积虑的江湖骗子。"

尽管如此，贝伦森还是帮助加德纳夫人收购了许多杰作。1894年8月和9月，当她开的各种派对"让仆人们工作到连加德纳先生都觉得太晚"时，贝伦森则设法帮她买下了阿什伯纳姆伯爵的波提切利作品，《卢克雷蒂娅的悲剧》(*The Tragedy of Lucretia*)，买价1.7万美元（合现在的379250美元）。萨里嫩说，这是一个重要的里程碑，因为拥有这等品质的一幅画改变了加德纳夫人。从此以后她还想要其他的杰作，并且为了配得上波提切利，只能是杰作。她收藏的华彩年代是1894年到1900年。这还是在约翰·皮尔庞特·摩根和其他工业巨头真正入场之前，所以价格还没有变得疯狂。但其趋势是在上升，而这对加德纳夫人事关重大，她是有钱，但还没到摩根或者亨利·沃尔特斯（Henry Walters）的水平。在摩根的藏画被官方认定价值6000万美元（合现在的12.6亿美元）时，她的收藏价值被评估为300万美元（合现在的6300万美元）。更令人惊讶的是，即便情况如此，贝伦森还是帮她买到了拉斐尔和委拉斯开兹画的肖像画，和西蒙内·马丁尼（Simone Martini）的5幅木版画，全部只花了2000美元。

跟路易西纳·哈夫迈耶一样，加德纳夫人也有她节俭的时期。萨里嫩说，晚年的她习惯让她的收藏主管——同时也是她某种意义上的伴侣——每天去街角的商店买一个橙子。有一次，这位主管知道自己第二天没有时间陪同加德纳夫人去店里，于是斗胆破例要求买两个橙子，销售人员很是惊讶："老夫人是要开派对吗？"

加德纳夫人唯一真正算得上奢侈的行为，就是她创立的博物馆了。这确实是她的杰作。据艾琳·萨里嫩所说，芬韦宫的灵感来自威尼斯大运河上的巴尔迪尼宫（Palazzo Bardini）。虽然它正式挂名的建筑设计师是威拉德·西尔斯①（Willard Sears）和爱德华·尼科尔斯（Edward Nichols），但其

① 威拉德·西尔斯（1837—1920），19世纪末20世纪初著名的新英格兰建筑师，擅长哥特复兴（Gothic Revival）和新文艺复兴风格（Renaissance Revival）的建筑。

实它完全出自加德纳夫人的创意。在建筑工程期间，她每天都在工地上，跟所有工人一样用餐盒带着三明治。她经常改变想法，但即便她的做法专横，也经常有各种令人不快的小事，西尔斯还是不得不承认，她确实有天生的好品位。当她的物品在房子里被安置好时，其排列方式——这个花瓶搭配那幅画，这匹锦缎搭配那种大理石——看起来确实充满了美感。还是萨里嫩的评价："芬韦宫充满魅力和女性特质……（它）散发着任性才有的吸引力。"

1902年12月31日，这件任性之作在新年前夜向波士顿和世界揭开了帷幕。工人们称之为"加德纳夫人的'眼大利宫殿'（Eyetalian palace）"，各家报纸对它的各种猜想更是持续了好几个月，但她进行了十分严密的安全保卫工作。当需要测试音乐厅里的音响效果时，她为实验音乐会请来的歌手全是那些不得不保守秘密的人：珀金斯盲人协会（Perkins Institute for the Blind）的儿童。媒体被排除在派对之外，但有几个心思比较灵活的记者还是靠应聘宴会承办公司的侍者混了进去。他们看到音乐厅尽头有一座马蹄形的楼梯，加德纳夫人站在那里，接待波士顿最杰出的人物；但音乐厅上方，也就是宫殿的中央，才是最吸引人的地方。宫殿中庭有四层楼高，围绕着阳台和威尼斯风格的窗户，让人联想到罗密欧和朱丽叶的维罗纳；地上是拼花地板，房顶是玻璃的，到处都是鲜花，整个中庭被数以百计的蜡烛点亮。除此以外，还有哥特式的耶稣受难像、中国的青铜和赤陶浮雕；而所有这一切中最令人惊讶的珍宝是"文艺复兴时期早期大师的杰作，其品质之高，其他波士顿人只能望而兴叹"：乔托、伦勃朗、瓜尔迪和弗美尔，甚至还有两幅荷尔拜因的作品。

但杰克夫人并没有止步于此。1906年时，她开始计划将音乐厅改造成一座"西班牙修道院"，上面建一个挂毯室。即便是她选的墙幔，品质也跟其他物品十分匹配。对艾琳·萨里嫩来说，其中最出色的当属一套16世纪的比利时挂毯，它们来自罗马的巴尔贝里尼宫（Barberini Palace），描绘了波斯国王居鲁士（Cyrus the Persian）的生平。居鲁士的主要对手托米里斯女王（Queen Tomyris）有个著名的爱好，就是让仆人劫持过路人，给她做情人供她享乐。一旦她厌倦了，便把他们从城堡的窗户里扔出去。设想加德纳夫人是这么一个暴君当然有点儿离谱，但如果能跟这样一个充满激

情和权势的女人做朋友，想必她也会十分乐意。

 1909年，加德纳夫人不幸中风，但即便她已经瘫痪，其思维之敏捷还是一如从前，西班牙庭院也于十年后完工。她去世于1924年7月。她在芬韦宫中留给后人的，是靠一己之力完成的、最美的环境之一。但她留下的远不止于此。因为与伯纳德·贝伦森的关系，她为摩根时代的数百万富翁奠定了对意大利艺术的偏好，而这些后继者也将其发扬光大。就是这种偏好，为早期大师作品经纪人开创了一个黄金时代，产生了推波助澜的作用。

第 9 章
迪韦纳、迪瓦内、杜维恩

世上所有的早期大师画作经纪人中,约瑟夫·杜维恩大概是最成功的那一位了(见附图37、38)。他赚取了数额巨大的财富,结交了有权有势的朋友,获封了贵族头衔,还成了伦敦国家美术馆的理事之一。他是那么有趣、肆意张扬、独一无二。他还是个骗子。有关他信口雌黄的故事,比修拉画上的色点还多。有一次,他的一个美国顾客竟考虑从另外一个经纪人那里买一幅画,却错在请杜维恩帮他看这幅画。那时候已经是约瑟夫爵士(Sir Joseph)的他走到那幅画前,俯身靠近画作,深深吸了一口气,低声说道:"我闻到了新颜料的气味。"没过多久,一位英国贵族考虑从阿格纽那里买一幅画,也请杜维恩来给个意见。那幅画确实是杰作,而杜维恩也犹豫了片刻该如何评论——但只有片刻。这位公爵非常虔诚和传统。"嗯……"杜维恩沉吟着,"我想你知道那些小天使都是同性恋吧。"他同为经纪人的妹婿勒内·然佩尔,完美地总结了杜维恩的为人:"他完全不懂绘画,销售只靠专家出具的证书,但在这个国家(美国),他的才智足以让他撑起一面危墙。"

1901年,约瑟夫·杜维恩开始了他的艺术经纪人生涯,这时的他用14732英镑10先令(合现在的154万美元)买下了约翰·霍普纳(John Hoppner)为路易莎·曼纳斯勋爵夫人(Lady Louisa Manners)绘制的肖像,创下了那时英国拍卖史上画作销售的纪录。无论是出于运气还是计划,杜维恩都遇上了最恰当的时机。1899年,约翰·皮尔庞特·摩根用31

万美元买下了14幅弗拉戈纳尔的系列画作"城堡中的风暴"①（The Storming of the Citadel）。1901年，摩根买下了庚斯博罗的《德文郡公爵夫人》，同一年还用10万英镑（合现在的1040万美元）买了拉斐尔的圣坛装饰画②，这也是艺术作品的世界纪录。本杰明·奥尔特曼正要认真地开始他的收藏生涯，亨利·克雷·弗里克（Henry Clay Frick）也很快要将他的收藏转移到纽约。从任何标准上来说，这都是属于经纪人的一个黄金时代；这个时代中，有半打鼎鼎大名的经纪人经手着难以想象的珍宝。巴黎有塞利希曼（Seligmann）和塞德迈尔，伦敦有阿格纽、科尔纳吉和萨利，纽约有克内德勒。这些都只是早期大师领域的经纪人。在当代艺术领域，除了之前提到的印象派画家经纪人，巴黎还产生了追随迪朗-吕埃尔和乔治·珀蒂的新生代，他们包括安布鲁瓦兹·沃拉尔、丹尼尔-亨利·坎魏勒、内森·维尔登施泰因（Nathan Wildenstein）和费利克斯·费内翁。我们将在之后说到他们。

在19世纪的最后年岁中，克内德勒公司（Knoedler & Co.）可能是纽约的经纪公司中最为出色的一家。这家公司的历史可以追溯到1846年，那时的迈克尔·克内德勒代表古皮从法国来到了曼哈顿。像科尔纳吉和阿格纽一样，古皮也以版画知名。克内德勒将办公室开在了百老汇街289号，也就是与杜安街（Duane Street）的夹角处；在这里，版画生意帮他建立起了与美国画家以及更广阔的艺术世界之间的联系。19世纪50年代早期，克内德勒惊讶地发现，纽约有一幅画卖了300美元（合现在的6850美元）。他立刻写信回法国，对一幅画"是否还能在纽约卖这么高的价钱"表示了怀疑。1854年，他回到了法国，结了婚，然后带着妻子又去了纽约。他在纽约选了一处更大的办公室，还在百老汇街上，不过更往北一些。再几年之后，他买下了古皮的所有股份，从此开始自立门户。他于1859年再次搬家，这次在百老汇街的更北边，他在那里挺过了销售明显下跌的美国内战时期。

① 又名"爱的进程"（Progress of Love）。首先是因为路易十四的情妇杜巴里夫人的委托，弗拉戈纳尔在1771年到1773年之间画下了该系列的4幅作品，但之后遭到了杜巴里夫人的退货。弗拉戈纳尔保留了这4幅画，又另画了10幅，形成了一组14幅。弗里克从摩根收藏中买下了该系列，如今这组画被收藏在弗里克博物馆的弗拉戈纳尔室（Fragonard Room）中。
② 又名《圣徒们扶持圣母与圣子登基》（Madonna and Child Enthroned with Saints）。

在这个时代，美国艺术买卖行业的收入还不算很有保障，境遇并不比拍卖业好；而因为局势太不稳定，所以大家通常都用金子而不是纸币来支付画款。即便如此，克内德勒还是做到了收支相抵，因此在美国那些伟大的收藏发端时得以直接入场。他早期的客户包括大都会艺术博物馆的第一任总裁约翰·泰勒·约翰斯顿（John Taylor Johnston），还有加利福尼亚的查尔斯·克罗克（Charles Crocker）——在联合太平洋铁路公司（Union Pacific）实现了第一次横跨美洲大陆的运行后一个月里，这位美国铁路总经理一下子买下了8幅画作。

1869年，克内德勒搬到了第五大道的170号，也就是与22街交叉的路口。这个举动在当时被看作是大胆甚至危险的，因为就像公司本身的历史所表述的那样，"有人怀疑，这门生意还不能这么快就扩张到上城去"。但是，华盛顿的科科伦美术馆（Corcoran Gallery）于1875年从克内德勒手里购买的画作，成为有史以来一家美国博物馆进行的首批采购之一。科利斯·亨廷顿和约翰·雅各布·阿斯特（John Jacob Astor）也是他的顾客。1877年，克内德勒的长子罗兰（Roland）年满21岁，成为合伙人——这并没有很早，因为迈克尔次年就去世了。

到了这个时间点，一同书写公司历史的顾客的姓名已经非常眼熟了。通过克内德勒，威廉·范德比尔特[①]（William H. Vanderbilt）以那时创纪录的1.6万美元买下了一幅梅索尼耶的作品；其他收藏家还包括科内利厄斯·范德比尔特、标准石油公司（Standard Oil）的亨利·弗拉格勒（Henry Flagler）和斯蒂芬·哈克尼斯（Stephen V. Harkness）、加利福尼亚州长利兰·斯坦福（Leland Stanford）、出版商约翰·哈珀[②]（John Harper），以及布鲁克林大桥的建造者华盛顿·罗布林（W. A. Roebling）。杰伊·古尔德在两天内买了22幅画——这是"一个标志"，就像查尔斯·亨舍尔（Charles Henschel）在他关于公司历史的著作中所说的一样，"它表现出，那时收藏

[①] 威廉·范德比尔特（1821—1885），美国商人和慈善家，是科内利厄斯·范德比尔特的长子，在1877年继承了其父的财产后成为最富有的美国人。

[②] 创立了哈珀和兄弟公司（Harper & Brothers）的哈珀四兄弟之一，该公司的出版物包括知名杂志 *Harper's Bazar*。该公司是如今世界上最大的出版社之一哈珀柯林斯（HarperCollins Publishers L.L.C.）的前身之一。

家的态度跟现在完全不一样"。但即便那时,人们也会追随琼斯家族或者古尔德家族的脚步:"拍卖手册显示,购买大潮会突然在某个特定地点涌现,经推测,可能是一个收藏家激发了其他人的购买欲。"

1895年,克内德勒公司回溯了其创始人的来路,在巴黎开设了一家分号,不久之后又在伦敦追加了一家。第一位不姓克内德勒的成员查尔斯·卡斯泰尔斯(Charles Carstairs)加入了进来,并开始专注于买卖14世纪和15世纪的作品。这一招可谓巧妙,因为这正是亨利·梅隆(Henry Mellon)和钢铁巨头亨利·克雷·弗里克偏爱的领域。克内德勒的官方历史则续写了这个故事:"在世纪之交的时候,绘画作品进口的伟大时期也开始了,现在我们的艺术机构到处都是它们的身影,许多欧洲的伟大杰作就是在这个时期由我们经手的。每年都有价值数百万美元的画作进入这个国家。包括亨利·克雷·弗里克、彼得·怀德纳、查尔斯·塔夫脱[①](Charles Taft)和安德鲁·梅隆(Andrew Mellon)在内的主要收藏家之间渐渐出现了激烈的竞争。"此时,克内德勒仍然是家族企业,由迈克尔·克内德勒的曾孙查尔斯·亨舍尔经营,这个状况一直持续到"二战"以后。

但约瑟夫·杜维恩超越了其他所有人,他才是"早期大师"的大师。在这个经纪人的黄金时代中,只有他才能摆谱,不仅能跟他那些身为百万富翁的客户平起平坐,甚至在社会地位上还高他们一等。只有杜维恩获封为贵族(法国的荣誉军团勋章并不完全能相提并论)。此外,在所有经纪人中,只有杜维恩拥有贝伦森。

* * *

1865年6月,贝伦森出生于布特立曼茨(Butrymanz),这是离立陶宛首都维尔纽斯(Vilnius)约12公里的一个犹太贫民窟。从波罗的海往南,这是俄国女皇叶卡捷琳娜(Catherine)的帝国版图中唯一允许犹太人生活和工作的区域。然而即使在那里,犹太人也不能拥有土地,他们旅行的范

① 查尔斯·塔夫脱(1843—1929),美国律师及政治家,曾拥有两支美国棒球队。曾有人认为他的艺术收藏在1908年时是美国西部价值最高的。

围不能超过帕莱①（Pale），也不能从事任何常见职业，或者被基督教大学录取为学生。以色列的第一任总统哈伊姆·魏茨曼（Chaim Weizmann）也是在立陶宛的帕莱长大的，他曾描述过自己年轻时，萨克雷（Thackeray）的《名利场》（Vanity Fair）是怎么被一页一页传阅的：每个新到的章节至少得花上三个月时间，才能在所有翘首以盼的读者手中传一遍。因为不确定他的儿子将来在立陶宛将会遭遇什么样的命运，伯纳德的父亲阿尔贝特（Albert）决心在1874年移民。据科林·辛普森所说，为了安全起见，他们去波士顿投靠亲戚的票是用"贝尔与子"（Ber und Sohn，相当于英语的"Ber and son"）的名义买的；"Ber"是意第绪语②里对阿尔贝特的简称。到了波士顿，智慧上早熟的伯纳德如鱼入海。他被哈佛录取之后，不仅在那里认识了查尔斯·埃利奥特·诺顿，还碰到了一系列聪明并且交友广泛的人士，比如乔治·桑塔亚纳（George Santayana）、查尔斯·勒泽尔（Charles Loeser）和洛根·皮尔索尔·史密斯（Logan Pearsall Smith），他们都为塑造伯纳德的职业生涯贡献了力量——伯纳德后来还娶了史密斯的姐姐，而且伯纳德身在哈佛时，还跟格特鲁德·斯坦（Gertrude Stein）住在同一所房子里。

　　伯纳德的智识再加上他的社交圈，使他在毕业时成为申请出国奖学金的有力竞争者。出于各种原因，诺顿否决了这次申请，但各种社会关系还是为伯纳德集资了750美元，将他送出了国。这趟旅行成就了他。他先去了巴黎，后去了牛津。据科林·辛普森说，他在牛津遇到了艾尔弗雷德·道格拉斯勋爵③（Lord Alfred Douglas）、查尔斯·贝尔（Charles Bell）和奥斯卡·王尔德。1888年，他离开了这个后来被他称为"鸡奸兄弟会"④的群体，来到佛罗伦萨，在那里他遇到了身兼收藏家、艺术经纪人和作家的让·保罗·里希特（Jean Paul Richter）。里希特十分欣赏贝伦森，但觉得这个年轻人应该去看更多的画作，于是便推荐他去德累斯顿和慕尼黑，并

① 存在于1791—1917年间的犹太人获准定居区，大致相当于现在俄罗斯西部边境周围的区域。
② 犹太人的一种民族语。
③ 艾尔弗雷德·道格拉斯勋爵（1870—1945），英国作家、诗人、翻译家和政治评论家，是奥斯卡·王尔德的朋友和恋人。
④ 贝伦森这么说应该是因为道格拉斯和王尔德（或还有这个群体中其他人）的同性恋情。

且让他带上了一本书，书的作者是意大利鉴赏家乔瓦尼·莫雷利（Giovanni Morelli）。

这本书改变了贝伦森。书的名字叫作《意大利画作：对慕尼黑和德累斯顿诸美术馆中作品的批判性研究》(*Italian Pictures: Critical Studies of the Works in the Galleries of Munich and Dresden*)。十年之前刚出版之时，这本书曾剧烈地震动了欧洲艺术学术界，将许多人们熟悉的名作归到了新画家的名下。莫雷利曾接受医学教育，但因为身家雄厚，他也能自由地追求包括政治在内的其他个人兴趣。那时正是意大利复兴运动[①]（Risorgimento）时期，莫雷利竭尽所能，为形成中的意大利民族获得独立助了一臂之力。作为对他的嘉奖，新成立的意大利政府任命他来领导一个委员会，其任务是对统一后的意大利所有教堂和宫殿里的艺术品进行清点统计。复兴运动中还有一位活动家叫乔瓦尼·卡瓦尔卡塞莱（Giovanni Cavalcaselle），他是一位工程师，同时也是业余鉴赏家。此时早期大师作品深陷堕落腐败的泥沼，到处充斥着伪作和赝品，艺术经纪人们也将各种作品挂到那几个著名大师的名下。莫雷利的幸运之处在于，卡瓦尔卡塞莱对这个现象也甚为担忧。莫雷利和卡瓦尔卡塞莱都认为，要将这个领域重新导向正途，唯一的办法就是去检查每一幅作品，将它们与确定由相关大师创作的其他作品进行比较。身为医生的莫雷利还额外洞察到了一点，就是每个画家经常在绘画的解剖学细节上显示出其个人特质，而这一点在辨认作品归属上跟签名一样有力。比如莫雷利观察到，提香画人手拇指大鱼际的地方有他一贯的方式，而波提切利画中的人手总是很骨感，并且指甲为方形。（这当然极端简化了莫雷利的观点，并且无论如何，这都只是其他鉴定手段的附加信息。即便如此，此观点现在已经得到公认，虽然在贝伦森的时代还并非如此。）

贝伦森见到了卡瓦尔卡塞莱和莫雷利。莫雷利将自己为意大利政府准备的名单给了他——这不完全是秘密，但是只有严肃的学者才能看到——于是，贝伦森在1889年游遍了意大利，他著名的导师则为规划这一从威尼

[①] 这是19世纪时（1815—1871）意大利半岛上各政权统一为"意大利王国"的政治和社会运动。

斯到西西里的行程提供了指导。有那么多扇门对他打开，那么他开始作为意大利艺术的权威而知名，这也就毫不令人吃惊了。然而他还需要为这一学科做出全新而重大的贡献，来巩固初出茅庐的他的名声。就是在这个节点上，他决定将其毕生精力贡献给鉴赏行业，并整理出所有意大利画作的最终名单，以便为其他的学者提供参考。然而，他需要资金。科林·辛普森在一本公认很有争议的书中提到，这时贝伦森买了五幅意大利画作，并以让·保罗·里希特的名义拿到了佳士得拍卖行销售。研究过科尔纳吉档案的辛普森说，这时的贝伦森在为里希特和奥托·古特孔斯特担任"艺探"——古特孔斯特在之后成为科尔纳吉伦敦公司的董事之一。辛普森说，里希特拥有优先购买权。如果他不想要贝伦森的画，就会把它转让给古特孔斯特或者佳士得，给贝伦森部分利润。所以从一开始，贝伦森就既是经纪人，又是学术人才。

虽然贝伦森此时正在成长为一个出色的学者，但如果不是他用一种奇特的方式闯入了艺术舞台，他是否会变得如此著名就还不一定。1895年2月在伦敦举行的一次威尼斯画展上，他推出了一个令人意想不到的创意，就是"替代目录"。贝伦森很熟悉展览中的画作，认为对它们作者的标注极为可疑。靠着他的学识，他很快就做出了自己的替代目录，这份目录在展览到第三天时已经完成。其中的内容是爆炸性的。他在目录开头就对33幅"提香作品"进行了冷嘲热讽。"这里面，"他不屑地说，"也就一幅真的出自大师本人之手……剩下的32幅里，有一打左右跟提香没有半点儿关系，它们要么跟我们这位画家的作品差别太大，要么就是画得太烂，根本不值得一看。"然而他不只会批评，也说清楚问题的所在，基本上都令人信服。作者署名为乔瓦尼·贝利尼（Giovanni Bellini）的画作中，贝伦森认同的只有3幅，而归在委罗内塞名下的21幅他全都不以为然。只靠这一招，贝伦森就揭露了艺术交易既无知又虚伪的样貌。因为他的学识出众，人们无法驳斥他的结论，但他的出言不逊同时也令他不受欢迎。但有一个例外。约瑟夫·杜维恩想要进一步了解这个"来自哈佛的犹太人"，于是给他叔叔亨利（Henry）拍电报提出了要求。

*　*　*

　　左拉说过，一个艺术家，就是那种生活得"很高调"的人。从这种意义上说，约瑟夫·杜维恩肯定算是艺术家了。从他开始执掌杜维恩兄弟公司的那一刻开始，他就过得极为高调。

　　然而故事的开头并非如此。据辛普森说，"杜维恩"（Duveen）这个名字是1810年时由巴黎的一个潦倒的犹太难民"剽窃"来的。因为拿破仑战争而破产的亨诺克·约瑟夫（Henoch Joseph）从巴黎搬到了荷兰，他在荷兰当过铁匠，还当过重量与测量部门的公务员。为了迷惑他的债主，也因为犹太人需要用非犹太的姓氏来登记，他就跟着他妻子一个祖辈的名字改姓"Du Vesne"了。它的发音为"迪瓦内"（Duvane），但在佛兰德语里被写作"Duveen"。亨诺克结过两次婚。他的第一任妻子过世后，给他留下了三个孩子。他的第二任结婚对象是个富有的荷兰女人，但她对继子女没有任何兴趣，一找到机会就把他们送走了。长子若埃尔（Joel）在一个向英国的赫尔市（Hull）出口蔬菜的荷兰公司里找到了销售的工作；若埃尔的妹妹贝齐（Betsy）被送去了荷兰西部的哈勒姆（Haarlem），跟家里经营古董生意的表姐妹生活在一起。有一次回家的时候，若埃尔在赫尔住处的房东儿子跟他同行。他去看望了贝齐，然后被领着参观了古董店。他的英国朋友发现了一些带南京纹样的中国青花瓷杯和茶碟，觉得在北海（North Sea）的另外一边①应该好卖。若埃尔没有那么确定，但同意买上一箱，在他到曼彻斯特和利物浦走访蔬果商的时候带着。"两周之后，"科林·辛普森说，"他回到哈勒姆又买了一些。"到了这年夏天时，他和他的英国朋友便全职做起了古董瓷器进口生意。

　　不久之后，若埃尔便开始从荷兰进口一批又一批的古董，拿到一个名叫鲁宾逊和费希尔（Robinson and Fisher）的公司去拍卖。他颇有野心，很快就有了去美国开店的计划。他也开始同意拿进油画来销售，货源来自巴黎的然佩尔和内森·维尔登施泰因。现在，他弟弟亨利（Henry）已经到了足够入伙的年纪，于是被派带着两货车样品去了波士顿。亨利对他们在美国的前景十分乐观，但他很快就发现，波士顿人是多么地沉迷于意大利

① 指英国。

和法国。于是他南下去了纽约，在一个店铺楼上的房间里着手，卖画家们使用的耗材。在那儿他真是十分幸运。他最早的顾客里有一位是美国建筑师斯坦福·怀特（Stanford White）。这位建筑师很喜欢亨利手上的一些代尔夫特瓷砖，当他听说这样的瓷砖可以无限量供应时，就定了两万片，要用在第五大道上、他正在设计的一座大厦里。通过怀特，亨利·杜维恩结识了许多百万富翁，他们是热忱的收藏家，后来也跟他成了好朋友。这其中包括约翰·皮尔庞特·摩根、科利斯·亨廷顿、彼得·怀德纳和乔治·杰伊·古尔德。

但即使身为兄弟，亨利和若埃尔也是非常不同的。若埃尔对英国有着很广泛的兴趣，尤其关注其商铺和公寓形式的地产。而亨利关心的只有古董生意和他的邮票收藏；而他收藏的规模极大，之后甚至成为世界排名第三的邮票收藏，仅屈居于乔治王子（Prince George，之后成为国王乔治五世）和俄国沙皇之后。因为他的邮票，无论亨利何时来到伦敦，都一定会被邀请去白金汉宫①（Buckingham Palace）。而当他与王子日渐热络之时，他们兄弟之间的关系逐渐冷淡起来。这确实是由他们的性格造成的：若埃尔首先主要是个生意人，而亨利则偏学者气。即便如此，在很长一段时间里，他们还是尊重着彼此的差异，特别是亨利的贵族朋友们还对生意有所帮助。1901年，当威尔士亲王爱德华（Edward, Prince of Wales）成为国王时，杜维恩兄弟被邀请去重新装饰温莎城堡和白金汉宫，以及为了加冕"打扮一下"威斯敏斯特大教堂。而这种荣誉并不会吓跑其他的顾客。

这时，若埃尔的儿子们也在学做这门生意。那个年代对着装有着严格的规定。若埃尔和他的大儿子约瑟夫穿着深蓝色的商务套装，搭配浆过袖口和有"4英寸（约10.2厘米）高的双层衣领"的丝绸衬衫，以及漆皮鞋。较小的儿子们穿戴着双排扣常礼服和高顶礼帽，职员中的其他人则穿戴着灰色的羊驼毛呢外套和圆顶高帽。据科林·辛普森所说，只有杜维恩家的家庭成员才能戴怀表和表链。

1890年，若埃尔得了双侧肺炎，病得很重。这场大病没有夺走他的性

① 英国君主的寝宫和办公地点。

命，但病好后的他身体虚弱，野心也所剩无几。治疗内容的一部分是要求他冬天时待在有太阳的地方，而当他离开的时候——每年有将近8个月的时间——约瑟夫就要负责伦敦的生意。约瑟夫特别乐在其中。他上任的三把火中就包括要求员工改称他为"约瑟夫先生"（Mr. Joseph）——以前的规矩是叫"若埃尔先生"和"约瑟夫掌柜"（Master Joseph）；他的第二把火是把他的两个弟弟查尔斯（Charles）和约翰（John）送出去寻访新货。他统率其他人的日子自此开始。

约瑟夫·杜维恩个子很高，有着厚嘴唇和长鼻梁的蒜头鼻子，留着浓黑茂密的胡子。虽然这时他还没有爵位，更没有贵族身份，但他已经开始按照大人物的方式来生活了。他的雪茄是专为他个人定制的；他在克拉里奇酒店①（Claridge's，那时只是有少许几个房间的小餐馆）用午餐时有固定的包房，还说服了酒店常备海鸥和凤头麦鸡的蛋。他每个月去一次巴黎。杜维恩传奇正在铸就之中。

某次去巴黎度周末时，约瑟夫认识了绘画经纪人内森·维尔登施泰因，他们很快就达成了合作意向。那时37岁的维尔登施泰因来自阿尔萨斯，但已经在巴黎左岸开了一家小画廊；因为经营出色，他于1890年搬到了时髦得多的圣奥诺雷大街。一开始，他们的合作非常顺利。维尔登施泰因的富有顾客有时更愿意用家具来支付画作的费用；杜维恩就付给这位绘画经纪人一个好价钱，拿走这些家具。后来，约瑟夫也开始对绘画市场着迷起来：那时像现在一样，比起家具这种表面上更实用的东西，最好的画作能卖出的价钱要高得多。对杜维恩公司里的其他人来说，约瑟夫的这一心思无异于刀头舐血。亨利和若埃尔都反对任何从古董转向绘画的举动；亨利说它们是"一个男人最不应该买的东西"。约瑟夫等待着他的时机。1894年，邦德街原属于鲁宾逊和费希尔拍卖行的店面空了出来，杜维恩兄弟把它买了下来。他们把所有一切都搬到了邦德街，而空下来的牛津街店面却还有两年租期。约瑟夫不停地在父亲和叔叔面前软磨硬泡，要求他们在那里展出画作。兄弟俩终于不情愿地答应了，并跟巴黎的维尔登施

① 位于伦敦的五星级酒店，始于1812年，因为备受英国王室青睐而被称为"白金汉宫的附属建筑"。

泰因和勒内·然佩尔达成了另一项协议。然而，这次合作并不成功。如他们可能预料到的那样，巴黎经纪人送来的画作都不是他们最好的。但不久之后发生了一件事，它对塑造约瑟夫·杜维恩的职业生涯所产生的影响远超过任何其他因素。在离他们牛津街店铺步行几分钟的地方有个"新画廊"（New Gallery），这家画廊因为其展览很具分量和学术性，所以在伦敦很有名气。1895年春天，新画廊的董事们决定举办一次威尼斯艺术展，为此他们希望重要的收藏家以及豪宅的主人们能出借他们最美的藏画。新画廊找到了约瑟夫，问他可否提供相关拥有者的线索。因为他曾向那些收藏家出售过家具和瓷器，知道某些佳作身在何方，所以他非常热忱地参与了合作。

这场开幕于1895年2月2日的展览真是一场星光熠熠的盛事。来自乔尔乔内、提香、贝利尼、丁托列托和委罗内塞的作品集体现身，大部分人都未曾见过如此阵仗。几乎所有的作品都至少是一百年前，也就是藏画现主的祖先在欧洲"壮游"过程中买下的，而这些画也从那时起就一直挂在那些豪宅之中。这些画作是按照"面值"（face value）来分类的，也就是说，如果一幅画一直被它的所有人称为提香作品或者贝利尼作品，那它就被如此署名。有一些创作者的认定已经是好几个世纪前的事儿了。这也许是新画廊的一种礼貌吧。他们仅在目录中做了一项说明，就是指出他们对作品的署名不负责任。还好他们这样做了——展览开幕两天之后，第二版目录就出现了，它用权威又倨傲的方式挑战了几乎每一幅作品的作者判定，在社会上和学术领域都扔出一颗炸弹。这便是贝伦森的成名之战。

虽然约瑟夫立刻向他叔叔亨利打听了这个"来自哈佛的犹太人"的情况，但这两个人没有立即见面。亨利必须进行谨慎的调查，而且他们行事务求彻底；他们甚至请平克顿侦探事务所[①]（Pinkerton）调查了贝伦森的经济状况。当这两人终于见面之后，他们便组成了早期大师世界里最出色的一对合作伙伴。就在他们见面前，贝伦森正在协助伊莎贝拉·斯图尔特·加

[①] 1850年由艾伦·平克顿（Allan Pinkerton）创建于美国的私人安全保卫和侦探事务所，最初因为创始人声称阻止了一起针对刚当选的总统林肯的刺杀阴谋而知名，后来该公司还被林肯雇来进行内战期间的安全保卫工作。目前该公司隶属于瑞典安保公司"Securitas AB"。

德纳采购画作，同时他也在替科尔纳吉做事。

那时，所有主要的早期大师经纪人都在意大利设有代理人。从技术上讲，那时不拿到出口许可，将早期大师作品带出意大利就已经是违法的，但这也没有遏止相关贸易。科林·辛普森将贝伦森在走私活动中扮演的角色记录了下来。比如在1899年11月，玛丽·贝伦森①（Mary Berenson）得到消息说，意大利阿西西（Assisi）的圣方济各②（Saint Francis）教堂里，修道士们愿意拿出那时归在皮耶罗·德拉弗兰切斯卡③（Piero della Francesca）名下的一幅画作，交换6000美元（合现在价值的132800美元）。这幅画在午夜时分被从修道院里拿出来，装上了一辆马车。后来此画经由著名的造假大师伊奇利奥·约尼（Icilio Joni）之手修复。约尼在锡耶纳经营着一个造假者的"工厂"，是经由经纪人温琴佐·法文扎（Vincenzo Favenza）介绍给贝伦森的。修好的画被藏在一个装满了玩偶的双层底板货车里偷运出了意大利。贝伦森夫妇甚至为画编造了一个来源，说那是阿西西一个修道士的私人物品。这幅画被伊莎贝拉·斯图尔特·加德纳用3万美元（合现在的664000美元）买了下来，这是贝伦森买入价的五倍。现在这幅画被收在福格艺术博物馆④（Fogg Museum），在那里它被归在了"北方大师"⑤（Northern Master）的名下。

终于，贝伦森和杜维恩因为海瑙尔的收藏见面了。奥斯卡·海瑙尔（Oskar Hainauer）是一位德国银行家，是罗斯柴尔德在柏林的代表。他收集从挂毯作品和雕塑到珠宝和金器在内的所有东西，也包括早期的意大利和佛兰德绘画作品。他在因喉癌卧床垂死之时曾告诉妻子，如果有一天

① 玛丽·贝伦森（1864—1945），原名玛丽·惠托尔·史密斯（Mary Whitall Smith），艺术史学家，她是伯纳德·贝伦森的妻子，也是前文提到的洛根·皮尔索尔·史密斯的姐姐。
② 圣方济各（1181/1182—1226），意大利的天主教修士、执事和传道士，是天主教方济各会和方济女修会的创始人。
③ 皮耶罗·德拉弗兰切斯卡（1415—1492），早期文艺复兴时期的意大利画家，当时也是著名的数学家和几何学家，但后世主要欣赏他的艺术成就。
④ 始于1896年，是哈佛艺术博物馆（Harvard Art Museums）的三个组成馆之一，也是其中最早和最大的组成部分。
⑤ 13世纪晚期的一位无名艺术家，工作在意大利阿西西的圣方济各教堂里。可能来自法国、德国或英国的这位大师与其助手一起，将北方哥特风格和意大利风格融合在了教堂的湿壁画（fresco）中。

她需要用钱，他的藏品价值大约75万美元。因此，当柏林博物馆的馆长威廉·冯·博德开出的价格正好是这个数目的一半时，海瑙尔夫人感到莫名其妙。奥地利探险家戈弗雷·冯·科普（Godfrey von Kopp）得知这件事后，便提议去告知杜维恩兄弟。海瑙尔夫人对那时德国日益高涨的反犹太运动颇为担忧，于是同意了。据辛普森说，杜维恩看了一下这批藏品的目录，将其估价为500万美元（合现在的1.04亿美元），并且当天就跟冯·科普一起出发去了德国。最终，这批藏品在冯·博德出国度假时被偷偷运出了德国；而杜维恩所付出的不是37.5万美元，也不是75万美元，而是100万美元，这笔钱被存进了一家瑞士银行。这是摩根为换取他的优先选择权而拿出的现金。后来彼得·怀德纳和本杰明·奥尔特曼也被允许分一杯羹，而他们单为雕塑这一项就花了超过500万美元。

现在，杜维恩需要为这套收藏认真地做一下目录了。他的第一人选是沃尔特·多德斯韦尔（Walter Dowdeswell），这个人曾经是伦敦经纪公司多德斯韦尔和多德斯韦尔（Dowdeswell and Dowdeswell）的合伙人之一，但后来跟他的合伙人堂兄产生分歧而拆伙了。然而多德斯韦尔觉得他的学术能力不足以承担这个任务，于是推荐了贝伦森。因为海瑙尔的藏品，杜维恩不仅认识了贝伦森，还就此在整个艺术世界里打开了知名度。现在，要拿下美国百万富翁们所需要的一切因素都已经就位了。

这些百万富翁中的第一位是阿拉贝拉·亨廷顿（Arabella Huntington）。她原名阿拉贝拉·杜瓦尔·亚林顿（Arabella Duval Yarrington），是个身形优美的南方女子，她在给科利斯·亨廷顿做了好几年的情妇之后终于嫁给了他。科利斯死后，阿拉贝拉出人意料地嫁给了他的侄子亨利·亨廷顿（Henry Huntington）。曾经体重250磅（约113.4公斤）的科利斯像个脾气暴躁的熊，是纽约时髦人士敬而远之的人物，也因此，即使已经穿上了寡妇黑纱，阿拉贝拉还是被排除在这个圈子之外。于是，这对新人便致力于通过传统的方式——也就是购买艺术品，来抹掉心头的这种不快。早期的阿拉贝拉因为在纽约受排挤而避走巴黎，也避开了杜维恩，因为她觉得他会偏向现有的顾客，所以她选择了塞利希曼。

来自巴黎的公司塞利希曼，跟杜维恩算得上你死我活的对手，而这确实事出有因。1901年时，两家公司曾计划以大约5万美元的价格，联手从

埃斯图内勒侯爵（Marquis d'Estournelle）那里收购一件精美的金线挂毯：《膜拜圣父》（The Adoration of God the Father）。然而，杜维恩兄弟被邀请在加冕仪式前去装饰威斯敏斯特教堂时，刚好听说爱德华七世想要为典礼借用这件挂毯。于是他们想出了一个主意：让摩根买下这件挂毯，然后将这件"属于他"的挂毯借给国王。摩根同意了，并且愿意花50万美元而不是5万美元来买下这件挂毯。于是杜维恩兄弟便跟塞利希曼撒谎，说因为要付很多的手续费，所以挂毯的价格从5万美元涨到了10.5万美元。对与摩根的协议毫不知情的塞利希曼选择了退出，而杜维恩就将整整45万美元（现在相当于936万美元）装进了自己的口袋。当然，塞利希曼还是进行了复仇。他们很快就听说了杜维恩的欺骗行径，于是向最高法院提出了诉讼，控告其造假欺诈，并要求赔偿。这当然不是王室想在加冕前夕看到的消息，尤其是涉事的挂毯已经在教堂就位了。杜维恩兄弟火速进行了庭外和解，并为此花了21万美元——这是他们假称挂毯价格的两倍——再加上法律方面的费用，就几乎是摩根实际付出数目的一半了。这下两边扯平了，但两个公司从此变得水火不容。

是贝伦森将阿拉贝拉从塞利希曼手里夺走，使之转投了杜维恩。他设法结识了她在巴黎时身边围绕的那些欧洲王室的次要成员；在他对她圈子里的这些人适时出手了几次高达5万美元的贿赂之后，她便落入了圈套。亨廷顿夫妇是美国百万富翁中最先被引向杜维恩的成员，而据科林·辛普森说，在之后的几年中，他们在这家公司身上花了2100万美元；贝伦森也是靠亨廷顿的这笔买卖拿到了他的合同。约瑟夫答应，只要贝伦森不点头，他绝不买任何意大利画作；而他会为所有售出的意大利作品向贝伦森支付其利润的10%。"艺术性同盟"就这样开始了。

<p style="text-align:center">* * *</p>

从塞利希曼事件中我们可以看出杜维恩兄弟之狡诈。但要开创一个能让约瑟夫封爵的伟大王朝，他们可不是只要狡诈就行的。他们需要机遇。当然，这个机遇出现在美国，在那里，19世纪所发生的科学和工业变革，以及内战所促进的社会变动，导致财富以从前难以想象的规模被创造了出来。所有这一切在美国创造了全新一代的百万富翁。

美国伟大的百万富翁收藏家中最早的一位名叫詹姆斯·杰克逊·贾夫斯（James Jackson Jarves），虽然这个名字现在不如其他一些耳熟。贾夫斯出生在波士顿的一个玻璃制造业家庭，在到处旅行之后，他定居在了佛罗伦萨。他在这里遇到了一个很特别的群体——布朗宁夫妇[①]（Brownings）、特罗洛普夫人[②]（Mrs. Trollope）和约翰·拉斯金。就是通过他们，他开始对"有黄金背景的画作"产生了热情，这也令他直到今天依然意义非凡，他是最早重新发掘意大利文艺复兴前绘画（primitives）的人之一。他收藏的来自塔代奥·加迪（Taddeo Gaddi）、贝尔纳多·达迪（Bernardo Daddi）、萨塞塔（Sassetta）、法布里亚诺的秦梯利（Gentile da Fabriano）、安东尼奥·波拉约洛（Antonio Pollaiuolo）和多梅尼科·吉兰达约（Domenico Ghirlandaio）的作品现存于耶鲁大学。

但贾夫斯并不属于甲级联队，也就是"杜维恩联队"。杜维恩联队中都是"伟大的综合性"收藏家，他们收藏来自各个年代的顶级画作。这个联队包括八个人：约翰·皮尔庞特·摩根、本杰明·奥尔特曼、科利斯·亨廷顿（阿拉贝拉的丈夫）、怀德纳父子、安德鲁·梅隆、塞缪尔·克雷斯和亨利·克雷·弗里克。

如果要在这八位里挑一位领导级别的人物，那必然是约翰·皮尔庞特·摩根了。生于1837年的他直到19世纪90年代才认真地开始收藏。他来自美国的康涅狄格州，家里有商人、农场主和神学家，他也受过非常好的教育。这可能也从旁解释了他最初以手抄本和书籍为收藏对象的原因。另一方面，摩根从未显露出对打造一套历史性收藏的学术野心，他其实只是想在美国拥有某一类杰作的最伟大的收藏。他的顾问有约瑟夫·杜维恩的叔叔亨利，但他倚重的人还有赫拉克勒斯·里德，即大英博物馆"英国和中世纪手抄本"部门的负责人；还有阿格纽；在书籍方面则依靠伯纳德·夸里奇（Bernard Quaritch）。摩根比其他人都更彻底，他的特长是

[①] 英国著名诗人罗伯特·布朗宁（Robert Browning, 1812—1889）及其妻，同为诗人的伊丽莎白·巴雷特·布朗宁（Elizabeth Barrett Browning）。二人在结婚后从伦敦搬到了意大利。

[②] 特罗洛普夫人（1779—1863），原名弗朗西丝·米尔顿·特罗洛普（Frances Milton Trollope），是英国小说家和作家，笔名为特罗洛普夫人。后来她的两个儿子以及一个儿媳也都成了作家或小说家。

买下藏品全系列，比如法国格雷奥（Julien Gréau）的古代玻璃制品收藏，加斯东·勒布雷顿（Gaston Le Breton）的彩陶收藏，德国马费尔斯（Carl Heinrich Marfels）的钟表收藏。他收购的杰作包括马萨林[①]（Mazarin）的挂毯（后来成为怀德纳收藏的一部分），弗拉戈纳尔为杜巴里夫人创作的装饰画板（现在归弗里克所有），拉斐尔、伦勃朗、凡·戴克的作品，以及雷诺兹、庚斯博罗、康斯太布尔和透纳等一系列英国画家的作品。

1904年，摩根成为大都会艺术博物馆的总裁，他下定决心，要让它成为收藏历史上最伟大的藏品的博物馆，能够与梵蒂冈和其他伟大的欧洲博物馆平起平坐。然而，纽约城却无法提供相应的建筑来安置他买下的珍品。所以，直到1909年美国修改海关法之前，这些画作都被保存在伦敦；虽然之后他将这些画都带回了美国，但他在1913年76岁去世时，把大部分的作品都留给了他的儿子。摩根长年抽着巨型黑色古巴雪茄（被称为"大力神俱乐部"[Hercules Clubs]），1880年时还被一个医生建议"停下任何形式的运动，只要能坐车就绝不要走路"。对于这样一个人来说，活到76岁算是不错的。也许艺术收藏就是摩根的运动，到最后，他的收藏里包括拿破仑的表、达·芬奇的一些笔记本、叶卡捷琳娜大帝的鼻烟壶、莎士比亚最早的对开本、美第奇的珠宝、几封华盛顿的信，还集齐了几乎全部铸有罗马皇帝头像的罗马硬币（只差其中一个）。可是，他似乎完全无视印象派画家和现代美国艺术家的存在。在世时以及过世后，他都被指责说没有正眼看过他买下的东西；但弗朗西斯·亨利·泰勒[②]（Francis Henry Taylor）说的也许是正确的："事实上，（摩根）是在看着那个试图卖（什么）给他的男人的眼睛。无论如何，这是他能攀到顶峰的原因，而且这也……确实非常有用。"爱德华·斯泰肯[③]（Edward Steichen）在1903年为摩根拍的照片揭示了他身上的真相：眼神锐利堪比榴弹片。杜维恩肯定也明白这一点。摩根曾经把五个中国瓷罐摆成一排，要求这位经纪人识别其

① 马萨林（1602—1661），意大利外交家和政治家，因为黎塞留的去世而来到巴黎，在法国国王路易十三和路易十四在位期间担任红衣主教。
② 弗朗西斯·亨利·泰勒（1903—1957），美国著名的博物馆馆长和策展人，曾担任大都会艺术博物馆馆长长达15年的时间。
③ 爱德华·斯泰肯（1879—1973），卢森堡裔的美国摄影家、画家，以及画廊和博物馆策展人。其内容详见本书第13章。

中的假货,以测试他的能力。杜维恩用他的手杖打碎了里面的两件伪作,展示了他自己的"榴弹片"。

虽然本杰明·奥尔特曼跟摩根完全处于同一时代,但他跟摩根非常不同。这是个几乎从没去过欧洲的隐居者,主要通过杜维恩、克内德勒和雅克·塞利希曼购画。他跟弗里克一样,先是收集巴比松画派的画作,之后又把它们处理掉,开始收集早期大师作品。他的收藏中最出色的是北方画派(Northern School)的作品,并且像摩根一样,他对文艺复兴前的绘画没什么兴趣。

彼得·怀德纳的涉猎更为广泛。1915年,他的儿子约瑟夫继承了他的收藏,并且负责把大约500幅画作精减到差不多100幅,并最终赠送给了华盛顿的国家美术馆。怀德纳父子也是从巴比松画派开始收藏的,是较晚后才转向了早期大师。怀德纳家族的寓所林恩伍德大宅(Lynnewood hall)的装饰品位非凡,其最主要的特色是一条过道画廊,用来装饰的唯一作品就是贝利尼的《诸神的盛宴》(Feast of the Gods)(现存于华盛顿的国家美术馆)。

塞缪尔·克雷斯打造的不是一个而是两个收藏系列,每个都出于不同的构思。在他纽约公寓中的作品包含375幅油画和16件雕塑,所有作品都来自意大利,作者包括杜乔(Duccio)、乔托、安杰利科、波提切利、皮耶罗·德拉弗兰切斯卡、贝利尼、乔尔乔内(《牧羊人的崇拜》[Adoration of the Shepherds])、提香、拉斐尔和丁托列托。直到摩根去世后,克雷斯才终于同意通过杜维恩采购。

克雷斯另一个藏品系列的形成时间要晚得多,也就是1939年之后克雷斯基金会(Kress Foundation)成立的时候。这个基金会的目的是购买作品,并将它们安置到全美的18家美术馆中,它们通常是在克雷斯的5和10美分商店[①]开有分店的城市中。这个系列仍以意大利画作为主,但也收入了法国和佛兰德作品。这大约是历史上由单一个人构建的最大藏品系列,几乎没有人能够看全其中的作品。

① 实际上名为"5、10、25美分商店"(5-10-25 Cent Stores),是由克雷斯创建于1896年的连锁杂货店。

安德鲁·梅隆和亨利·克雷·弗里克背景相似，而他们的收藏似乎也曾有相似的目标，至少是相似的起点。两个人都来自匹兹堡（Pittsburgh），他们是朋友也是合作伙伴，都从钢铁工业中创造了自己的财富。弗里克30岁时已经赚到了自己的第一笔百万美元，然后跟法官之子梅隆一起踏上了欧洲之旅。虽然是朋友，但他们对彼此和自己都不是很有信心。于是他们决定在出发前发布广告征集另外一个旅伴，陪他们一起踏上旅途。这个旅伴的任务包括"聊天"。对他俩任意一人来说，这次欧洲之旅都是一个重要事件，因为它最终引发了弗里克收藏系列的形成，以及华盛顿国家艺术博物馆的创立。在这次旅行中，还有后来的若干次中，两个人都对伦敦的华莱士① （Wallace）收藏留下了深刻的印象，而弗里克在自己的收藏中也力求营造出相似的氛围（有人还觉得他超越了对方）。梅隆并没有追随这么远，但华莱士对17世纪荷兰艺术以及18世纪英国艺术的偏好，在他身上也有着相同的体现。弗里克一般通过克内德勒和罗杰·费赖伊（Roger Fry）采购，任用杜维恩则是比较来的事了。他性格非常强硬，拒绝被经纪人牵着鼻子走。在霍姆斯特德大罢工②（Homestead Strike）中曾有一个俄罗斯无政府主义者试图暗杀他，而他经受住了这同一天中发生的枪击和刀刺，这个人就是这么强悍。

就像这八人联队中的另外几位一样，梅隆后来也处理掉了他早期收藏中的很多作品。身为苏格兰后裔，他也是个精明的人，只选用少数几个经纪人，其中包括杜维恩和克内德勒。据说他是唯一让杜维恩感到焦虑的人，主要因为"他讲话时，内容几乎只有停顿"。

这些就是在杜维恩活跃的时期中、绝无仅有的一代百万富翁收藏家。杜维恩的能力超越了其他所有经纪人，他就是本能的知道这些人的思维运作方式，因为他跟他们一样，也是一个掠夺者。比起细腻感，他们更偏爱

① 华莱士（1818—1890），英国收藏家，是赫特福德侯爵四世（4th Marquess of Hertford）的非婚生子，但他经由家族在巴黎接受教育，并担任其父亲的秘书。1870年，他继承了父亲庞大的遗产和欧洲艺术收藏，并继续扩充了这一收藏。在他死后，他的遗孀将整个收藏都捐献给了国家。现在该收藏被安置于伦敦的赫特福德大宅。
② 1892年7月在美国宾夕法尼亚州的霍姆斯特德发生于钢铁工人联合会（Amalgamated Association of Iron and Steel Workers）和卡内基钢铁厂之间的斗争，是美国劳工史上一次里程碑性的事件。

泼溅的色彩和大胆的笔触,而他也一样。然而一直到1908年,约瑟夫·杜维恩还颇受约束。那之前他还不是公司主脑,虽然他行事的风格仿佛他就是老板。1908年时若埃尔过世了。此时40岁的约瑟夫正值盛年,这也是他的幸运。他的伟大时代正待展开。

第 10 章
夸里奇、霍和书籍之花

1900年，小约翰·安德森（John Anderson Jr.）在西30街上创立了自己的拍卖行，这时的他比若埃尔去世时的约瑟夫·杜维恩还要大5岁。虽然安德森的书呆子气无可否认，但他也是野心勃勃的。他相信当20世纪到来，美国开始渴求文化和知识之时，书籍收藏的势头将最终超越一切。正是这种考虑使他于1903年向纽约最老的书籍拍卖公司班斯公司（Bangs & Co.）投资了9000美元。重组后的公司更名为安德森拍卖公司（Anderson Auction Company），很快就被人们简称为"安德森"。

当资金足够的时候，安德森就去欧洲旅行，搜寻书籍。某一次这样的旅行接近尾声时，他回家的船启航前，他遇到了一个来自利物浦的书店助理阿瑟·斯旺（Arthur Swann）。两个人聊了很久，最后斯旺告诉安德森，他想追求新的人生。"如果我去纽约的话，"他说，"我能找到工作吗？"

安德森回答："当然，如果你今天下午4点能出发就再好不过了。"

斯旺确实跟着安德森去了纽约，虽然不是在那天下午4点。韦斯利·汤纳说，到了纽约以后，斯旺很快就显露出他的主见之强。实际上他不像安德森那么书生气，至少在行事风格上不像；他也试图为公司提高竞争力，并为它增添魅力。他认为，必须通过人力激发大家对拥有书籍的热情，因为这不是能自然产生的东西。事实确实如此，而安德森也很快发现了这一点。1907年，他卖掉了公司，回去研究他的透纳版画了[①]。这是一着错棋，

[①] 约翰·安德森后来因为自称发现了透纳的许多秘密创作而知名，他认为透纳一生的作品比普遍认为的要多，并找到了很多有透纳"隐藏签名"的创作。他为自己所收集的5000多件作品出版了大部头的作品《不为人知的透纳》（The Unknown Turner）；但在他死后，他的收藏经专家研究，其中可能真正来自透纳的不过寥寥。

而安德森肯定也是在支票上的墨水还没干时就后悔了。他把公司卖给了埃默里·特纳少校（Major Emory S. Turner），但这位少校与跟他同姓[①]的艺术家毫无共同点可言。少校只有一条胳膊，另一条在一次军事冲突中被枪弹崩掉了。虽然他在战场上习惯了发号施令，在商场上他却很懂得聆听——他聆听的对象就是留下来的阿瑟·斯旺。斯旺仍然认为书籍收藏需要光环，而他也最终在1909年得到了他想要的机会，因为罗伯特·霍（Robert Hoe）在这一年辞世了。

现在来讲霍。霍是一个印刷商，但不是一个简单的印刷商。他的父亲理查德（Richard）发明了轮转印刷机，令现代的大规模报纸印刷成为可能，也令霍家变得富有。这个背景也许解释了罗伯特·霍对印刷文字有兴趣的原因。就好像他不只是个简单的印刷商一样，霍也不只是个简单的书籍收藏家。他从小就开始买书，那时甚至用他的午餐费来买二手小说。成年后他已经收集了1.6万本书，其中包括150本古版书（incunabula，也就是1501年前印刷的书籍）、荷马（Homer）与欧几里得（Euclid）作品的第一版、一套两卷本的《谷登堡圣经》（Gutenberg Bible）、四本卡克斯顿[②]（Caxton）的作品、四册莎士比亚的对开本外加著名的1611年版《哈姆雷特》（*Hamlet*）、1493年印刷的哥伦布书信以及《海湾圣诗》（*Bay Psalm Book*，美国印刷的第一本书），还有很多当代手稿，其中包括华盛顿·欧文（Washington Irving）和埃德加·爱伦·坡（Edgar Allan Poe）的作品。这些名字可谓尽人皆知，并不只限于书籍爱好者的天地。最后我们要说到"魅力"。霍拍卖还更胜一筹。在霍去世之后，他的藏书被拍卖之前，"丑闻"这个魔力佐料现身了，这是阿瑟·斯旺尽其所能也无法做到的。霍在伦敦有个情妇，叫作布朗太太；她住在霍的隔壁，屋子里有个秘密通道可通往霍的住所。不出意外的是，当这场拍卖被公告时，布朗太太也想从藏书可能拍出的数百万巨资中分一杯羹。

另一边，AAA的托马斯·柯比当然期待他的公司能赢得霍家的生意。

[①] 作为英国著名画家的姓氏时一般译为"透纳"，而其他叫"Turner"的则被译为特纳，但在英文里是同一个姓。

[②] 卡克斯顿（1422—1491），英国第一位印刷商和印刷书籍零售商，也是外交家、作家和翻译家。对英语文学影响巨大。

实际上，他也毫不费力地拿下了霍氏的艺术品，但霍氏的藏书是另外一回事。书籍世界正在变化。伦敦仍然被公认为拍卖贸易之都，而很多大的买家——比如摩根或亨廷顿——都是美国的百万富翁。所以霍的遗嘱执行人者们倾向于在美国进行拍卖，但多少还是有些犹豫不决。韦斯利·汤纳说，斯旺就是在这时展现出了他的毅力，首次动摇了柯比的自信。离开了利物浦的斯旺还一直保持着与英国的联系，这时他想起来，英国的一份专业报刊曾就AAA对某次书籍拍卖的操作进行过严厉的批评。那天晚些时候，他找到了相关资料，那篇文章刊载在1900年3月24日的《雅典娜神庙》（*The Athenaeum*）杂志上，作者是威廉·罗伯茨（William Roberts）。事件主角是奥古斯丁·戴利①（Augustin Daly）的藏品拍卖，罗伯茨嘲笑的重点则是拍卖目录。关于这一点他写道："这整个交易在操作时似乎都带着……对戴利遗产的利益不易察觉的漠视……拍品目录……让人觉得是三流外省拍卖商的手笔。"罗伯茨还详尽列举了目录中出现的"许多错误和语病"。这场拍卖最后的收入其实很好，但这对斯旺和特纳来说无所谓。对书籍收藏家来说，细节才至关重要。特纳让霍的遗嘱执行人注意到了罗伯茨的报道，然后静观其变，看这一招是会起效还是走火。那段时间相当令人焦灼，但罗伯茨的文章确实完成了它的使命：安德森拿下了这场拍卖。

现在斯旺开始了自己的拿手好戏。一套八卷本的目录被准备了出来，其中列出了14500本极为罕见的书（这个总数是从16000本中筛选出来的，因为色情文学已经被提前私下处理掉了）。汤纳说，欧洲书籍交易从未被迫以这样大而引人注目的数量转移到纽约去进行。就像杜维恩或者摩根的活动一样，霍氏拍卖也标志了世界财富的迁移。这些藏书通过79场拍卖才完成，堪称不可思议；其过程也因为三个因素而令人瞩目：一个男人、一个女人和一本书。

这个男人就是伯纳德·夸里奇。在霍氏拍卖中出现的是小伯纳德·夸里奇。他本身也是个出色的人物，但他的父亲老伯纳德·夸里奇，可能是史上最为杰出的书籍经销商。身为德国后裔的老夸里奇身材矮小却结

① 奥古斯丁·戴利（1838—1899），戏剧评论家、剧院经理、剧作家，生前为美国戏剧界最具影响力的人物之一，他因为对自己制作的戏剧各方面都要求非常严格而被称为"舞台独裁者"。他也是著名的书籍收藏家。

实，肩膀宽阔，精力无穷，是个熊一样的家伙，他还有一个鼓鼓的大额头和一脸胡子。根据弗兰克·赫曼的记载，在柏林一家出版社工作过的他，在22岁时的青年时代搬到了英国。在伦敦他先是为另一个德国裔的书商亨利·乔治·博恩（Henry George Bohn）工作；博恩最著名的就是他了不起的"几尼目录"（guinea catalogue）：这本目录长达1900页，收入了23000本书，每本书的售价都是1几尼（合1英镑1先令）。夸里奇参与了这套目录的编纂。他也涉足新闻报道，曾担任过一段时间《莱茵报》（*Rheinische Zeitung*）的伦敦通讯员。那时候这份报纸还有两位撰稿人，分别是卡尔·马克思（Karl Marx）和弗里德里希·恩格斯（Friedrich Engels）。

然而，对夸里奇和马克思来说，当记者都只是达到目的的一种手段。一攒到100英镑（合现在的1万美元），夸里奇就到城堡街（Castle Street）开店自立门户了。这条街如今是查令十字街（Charing Cross Road）的一部分，而查令十字街现在仍然是二手书爱好者的麦加。但那时这条街还有个额外的优势，就是邻近书籍拍卖商帕蒂克和辛普森，并且离那时仍在威灵顿街的苏富比也不远。夸里奇迅速走上了轨道，很快就积累了很多出类拔萃的顾客，包括威廉·格拉德斯通（后来他们也成了朋友）、迪斯雷利①（Disraeli）、拿破仑的弟弟路易-吕西安·波拿巴亲王（Prince Louis-Lucien Bonaparte），以及《奥马珈音的鲁拜集》（*Rubaiyat of Omar Khayyam*）的译者爱德华·菲茨杰拉德（Edward Fitzgerald）。夸里奇的成功部分要归功于他对深奥的学术和科学题材的偏爱，和对遥远的东方与中东语言的兴趣。

扩张之后的夸里奇搬到了皮卡迪利广场（Piccadilly Circus，和东方艺术经纪人布鲁特成了邻居）一个更大的店面中。弗兰克·赫曼告诉我们，他就是在那儿举办了每年一度的著名的晚餐拍卖。被邀请的顾客会收到他的目录和一张被邀请到弗里梅森斯酒馆（Freemasons' Tavern）的请柬，上面写着"五点钟，晚餐准时上桌"。餐前供应香槟，并且赫曼说他提供17道菜。晚宴上总有一个嘉宾演讲者，比如非洲探险家、《阿拉伯之夜》（*Arabian Nights*）的译者理查德·伯顿爵士（Sir Richard Burton）；然后到

① 迪斯雷利（1804—1881），英国政治家，曾两度担任英国首相，是英国保守党的开创性人物。

8点15分时，生意就得开始了。葡萄酒喝完，夸里奇就拿出他的小木槌，他目录里那些书籍的拍卖即将开场。

就像那时阿格纽是佳士得最好的顾客，夸里奇在苏富比扮演了同样的角色。其原因之一在于，苏富比是书籍方面的象牙塔，但也因为他们对他赊账的数目十分慷慨，而佳士得却耿直地拒绝这么做（两家公司的这一区别至今存在）。在19世纪末的所有重大书籍拍卖会上，夸里奇都是一个重要人物：布莱尼姆[①]拍卖、汉密尔顿宫拍卖（这里也见证了他与德国书商之间的一场激烈较量）和威廉·莫里斯拍卖。他的儿子伯纳德·艾尔弗雷德（Bernard Alfred）不像他的父亲那样前卫，但他的学识非常渊博，所以他也继承了父亲"书商之王"的称号。他是摩根在欧洲的代表，以及大英博物馆在纽约的代表。

在美国代表摩根的荣誉则落在了霍氏拍卖中第二位著名的参与者身上，她就是贝尔·达·科斯塔·格林（Belle da Costa Greene）。她是摩根的藏书馆馆长。如果说夸里奇是"书商之王"，她就是"书籍之花"（Belle of the Books）。贝尔的来历神秘且带有异域风情。有人说她是葡萄牙人（有时她也这样自我介绍），也有人认为她是来自新奥尔良的克里奥尔人[②]（Creole）。但有一点毫无异议，就是约翰·皮尔庞特的一个侄子朱尼厄斯·摩根（Junius Morgen）在普林斯顿（Princeton）发现了她，然后老先生便让她来负责他的藏书了。她成了他的亲信，或者他的情妇，要大声朗读狄更斯的作品和《圣经》给他听。韦斯利·汤纳告诉我们，她有着黑发绿眼，喜欢穿鞋跟非常高的鞋，在发间戴一支羽毛，用长烟嘴吸烟。她的粗鲁更甚于诙谐。曾有一个做木材生意的百万富翁向她求婚，她在回复的电报里写道："我会在五十岁生日之后按照字母顺序考虑所有求婚意向。"她为画家做裸体模特，且据说她跟贝伦森有过四年地下情，这当然要保密，以免引起摩根的嫉妒。她在1950年过世之前，所有的信件和日记都被烧掉了。霍氏拍卖的第一个晚上，贝尔出场时穿着一件黑色波纹绸的长礼服。她身上每一寸都像极了会那样评论别人的女人："如果有人像蠕虫一

① 即前文提到的马尔伯勒公爵遗产拍卖，布莱尼姆是其庄园所在地的名称。
② 指源自殖民地时代的欧洲人和非欧洲人之间混合的种群，其背景和混合方式非常多样，也发展出了各不相同的民族个性。

样，你就踩在他身上。"而她也确实这样说过。

霍氏拍卖会第三个引人注目的方面是一本书，《谷登堡圣经》。这可能是史上用活字印刷而成的第一本书①，标志着文艺复兴这一伟大的人文主义运动的开始，而文艺复兴结合了知识与艺术的天才，成为现代世界的摇篮。《谷登堡圣经》是一种新艺术形式的最早样本；在德国美因茨（Mainz）印刷的这个版本，有150册到180册印在纸上，其中34册至今有迹可循；还有30册印在犊皮②（vellum）上，其中12册留存至今。1911年的霍氏拍卖之时，美国共有7册《谷登堡圣经》，其中纸版5册，犊皮版2册。其中只有一册在新世界的拍卖上出现过，于1891年在AAA卖出了14800美元（相当于现在的32.6万美元）。

人们期待霍氏的《谷登堡圣经》能打破这个纪录，而如果它能做到，安德森公司真的会青史留名。首先，霍氏的《圣经》是印在犊皮上的，被形容为"现存的《谷登堡圣经》中最美观、装饰最为丰富的一本"。汤纳说，上面布满了手绘的大写字母，和彩饰的花体首字母（illuminated initials）③，许多书页的边缘都有装饰——或有趣的图案——比如鸟、水果、猴子和妖精。霍购入的价格是2.5万美元（合现在的55.1万美元），而他正是从伯纳德·夸里奇手里买下的。这使之成为历史上卖出的最贵的一本书。而屈居其后的价格，正是夸里奇本人于1884年买下《美因茨圣咏集》④（Mainz Psalter）时付出的24750美元。

拍卖以1万美元起价。史密斯（G. D. Smith）以眨眼示意了这一价格。霍氏拍卖的时候，史密斯41岁。买书是他的两个爱好之一（另一个是赛马）。在过去十年里，他一本接一本地购买珍稀书稿，已经花了一笔巨大的钱财。他甚至设计了一个情节来"操纵"书籍市场。虽然后来证明这样行不通，但他的所作所为加上斯旺的努力，也确实为书籍收藏增添了一份

① 准确地说，这是在欧洲最早的、以大规模生产的金属活字进行印刷的重要著作之一。
② 经过加工、用于书写的幼兽皮，主要来自牛犊，其原料也可能来自山羊、绵羊或其他哺乳动物幼崽。如今有加工成类似质感的纸也被称为"vellum"。
③ 中世纪时用"illuminate"（点亮）一词来表示用颜色装饰。所以本词组的意思是在书中一段文章开头的第一个字母，被用放大字号的大写显示，并使用装饰元素，该字母可能用很基本的黑白画体现，也可能使用最精细繁复的花纹，并用金银装饰。
④ 在《谷登堡圣经》后，西方世界以金属活字印刷的第二本重要著作。

吸引力。亨利·亨廷顿就是通过他开始的收藏。他的光头、浓须和眨眼都为安德森所熟知。在这之后，价格很快就升到了2.1万美元，然后速度就慢了下来。价格到3万美元时，夸里奇退出了。4万美元时亨利·亨廷顿也随之退出了。据韦斯利·汤纳说，史密斯看起来还是泰然自若，继续出价。5万美元时，即使怀德纳也放弃了，槌子便就此落定。那时的观众还不像今天这样拘束，大家立刻在拍卖厅里嚷嚷起来："谁是买家啊？"片刻之后，拍卖师宣布：来自加利福尼亚的亨利·亨廷顿先生刚刚实现了书籍拍卖价格世界纪录的双倍。史密斯的出价不过是个掩护，是为了迷惑怀德纳，好不让他知道对手是谁。在掌声和口哨声中，亨廷顿从座位上起身，鞠了一躬。1911年的5万美元相当于现在的100.9万美元。

《圣经》占据了头条之后，拍卖的其他部分还要继续。其持续的时间长度也是霍氏拍卖不同凡响的方面之一，其79场拍卖一共用了超过18个月时间才完成。"木槌每落一次，"汤纳说，"安德森拍卖行的名声就更增一分。"拍卖直到1912年的感恩节才宣告结束。史密斯花了将近百万美元，部分是替亨利·亨廷顿出手，部分是为他自己。但更惊人的是拍卖实现的总额：1932056.6美元。50年后的斯特里特（Streeter）拍卖拍出的总额为3104982.5美元，似乎超越了霍氏拍卖，但要换算成今天的价值它们相差却不小：霍氏拍卖的总价合1992年的37864845美元，而斯特里特拿下的总额则合今天的24957311美元。直到1990年，布拉德利·马丁的收藏拍出了35719750美元，才在真实价值上最终超越了霍氏拍卖（这个数字合现在的39657125美元）。这是艺术市场上保持最久的纪录。

在霍氏拍卖上，斯旺的努力终于得到回报。现在，书籍已经跟画作一样珍贵且富有魅力，而百万富翁们对它们同样充满了兴趣。同样重要的是，柯比和AAA现在有了一个重量级的对手。

第 11 章
沃拉尔的巴黎，卡西雷尔的德国

20世纪初年里的重头大戏乃是巴黎的两次艺术运动。在1905年的秋季沙龙（Salon d'Automne）中，马蒂斯、弗拉芒克、德兰和鲁奥的作品被一同展出。他们的画作中满是扭曲变形的对象、狂野的色彩（"水是粉色的，皮肤是绿色的"）和扁平的图案，所引起的炮轰之激烈不亚于印象派画家最初所经受的。有位评论家给他们起了个绰号（当然是嘲弄性的，这是他们给巴黎的新艺术运动的一贯待遇）"Les Fauves"，也就是"野兽们"。第二年，杜飞（Raoul Dufy）和布拉克的作品也跟野兽们一起展出了，但再一年之后，也就是1907年，立体主义就诞生了。那一年，布拉克向秋季沙龙提交了6幅作品，是他在埃斯塔克创作的立体主义风景画。他特地南下去了那曾经令塞尚着迷的风景之中，对它进行了再度演绎。沙龙拒绝了布拉克的画作。虽然马蒂斯和其他艺术家想办法让对方接纳了其中两幅，布拉克还是赌气地把所有作品撤了出来。

简而言之，就算印象派画家最终取得了成功，新的艺术家要被巴黎官方艺术圈接受仍然不易。他们还需要另外一个渠道，一个天然充满了经纪人的渠道。印象派画家曾吸引了大批商业画廊，而后现代派、野兽派和立体派也一样。这一代经纪人中最著名的一位是安布鲁瓦兹·沃拉尔，他同时买卖印象派和后印象派作品，并特别喜欢塞尚。他于1867年出生于法属留尼汪岛，父亲是公证员；后来他被送到巴黎学习法律。然而他跟他视安格尔（Ingres）为"神迹"的祖父脾气更相似，并以经纪人的身份进入了艺术世界。

沃拉尔出现在艺术舞台上的时间比迪朗-吕埃尔或者乔治·珀蒂都晚

得多，但到了他的时代，他在拉菲特街上的画廊成为一个意义非凡的所在。塞尚、马蒂斯和毕加索都在这里举办了他们的第一场个人展。他还成为雷诺阿（见附图32）、雷东、罗丹、勃纳尔和佛兰作画的对象。他的画廊远不只是一个商店。实际上，他楼下的地窖因为他在那里举行晚餐派对而同样著名。人们来这里也不是为了吃——食物内容永远都是留尼汪的国民菜，鸡肉咖喱——而是为了互相陪伴。参加人员不固定，但佛兰、雷东和德加是常客。虽然作为艺术家，佛兰并不像德加和雷东那么知名，但他似乎是一个特别健谈的人。在沃拉尔的某次晚餐派对上，佛兰坐在一位老夫人的旁边；当她央求他跟她谈谈爱情的时候，他瞪着这位70岁的女士说："在某个年龄之后，女士，爱就是下流的事。"

从这些晚餐聚会中我们能看出，沃拉尔是当时巴黎文化生活的一部分，其影响力并不只局限于艺术买卖圈。他的朋友包括诗人阿波利奈尔（Apollinaire）、马拉美（Mallarmé）和左拉。有次图卢兹-罗特列克来拜访这位经纪人，正好赶上他外出，于是这位艺术家在一幅勃纳尔的画背后画下了自己的轮廓，好像画了一张名片一样。沃拉尔还做出了具有长远影响的贡献，就是他对塞尚和凡·高的支持；他曾多次尝试让卢森堡博物馆接受前者的画作，并将这些失败的尝试详细地记入他的回忆录中。沃拉尔最初想要去乔治·珀蒂那里工作，但面试时才聊五句话他就被打发了。之后他跟一个"半吊子画家"阿方斯·迪马（Alphonse Dumas）达成了协议，迪马开有一个叫艺术联盟（Union Artistique）的画廊。沃拉尔写道，迪马不以营利为目的，而是靠销售别人的作品赚钱，来填补自己绘画的支出。迪马不想被看作经纪人。"我开的不是商店，"他说，"而是沙龙。"

过了最初的无为时期后，这家画廊开始销售作品了，但这些创作出这些作品的画家都是现在已经籍籍无名的角色，比如德巴-蓬桑（Debat-Ponsan）或者坎萨克（Paul François Quinsac）。有一次，沃拉尔偶然拿到几幅马奈的作品，并很快就卖掉了，但迪马打定主意永远不买印象派的作品。那时沃拉尔的报酬不高，他说自己不得不靠压缩饼干度日，因为它们比面包便宜；所以，他决定另谋高就了。为了开始自立门户，他只能先卖掉他之前收藏的几幅画。他为自己所做的第一笔买卖就显示出，他已经抓住了顾客艺术收藏的心理。有次顾客刚开始对一幅佛兰的画作还价，沃拉

尔就提高了价格。这招很灵，他就此开了个好头。他有个"要好"的银行家——说要好是因为对方还肯借钱给他，但不那么好的是对方收取的利率是150%。即便如此，这个留尼汪来客还是成功地在1893年从蒙马特高地搬到了拉菲特街。起初他的店面在39号，后来搬到了面积更大的41号。

现在沃拉尔认识了马奈的遗孀、德加和唐吉老伯，在唐吉老伯的店里他还遇到了塞尚。后来这位经纪人说，当他第一次看到这位艺术家的作品时，感觉自己"胸口遭到重重一击"。这很可能是事实，但似乎他也认真听取了毕沙罗的意见，得知其他大部分画家都觉得塞尚是他们中间最优秀的艺术家——虽然皮维·德·沙瓦纳①（Puvis de Chavannes）并不这么认为，并且塞尚是唯一一个没有专属经纪人的画家。

鼎盛时期的沃拉尔身兼版画出版人和经纪人，从他这里采购的收藏家包括伊萨克·德·卡蒙多、德尼·科尚②（Denys Cochin）、肖沙尔（Chauchard，卢浮宫百货公司［Grands Magasins du Louvre］的所有人）、艾伯特·巴恩斯③（Albert Barnes）、亨利·哈夫迈耶和克劳德·莫奈（他买过三幅塞尚的作品。据沃拉尔记载，他看起来"像一个典型的乡绅"）。

在艺术和文学领域游刃有余的沃拉尔并没有再去参与政治。其实那个时代并不缺乏令民众燥热的政治话题，比如德雷福斯事件、无政府主义、复杂的法德关系、俄罗斯的暗杀活动等；但从沃拉尔的回忆录中我们可以看出，在面对那些很可能一触即发的状况时，他极为圆滑的处理方式近乎天才。毫无疑问，他之所以能成为一个成功的经纪人，这种品质也助了一臂之力。

沃拉尔跟费利克斯·费内翁二人的性格形成了鲜明的对比。费内翁在法国是个绝无仅有的人物，他是花花公子和唯美主义者（aesthete），是知识分子和共产主义者，也是艺术经纪人；他出现时通常头戴丝绸大礼帽，身着紫色套装，戴深红色的手套，穿漆皮鞋（见附图34、35）。他热爱艺术和文学，对音乐和美食一窍不通，经常在办公室里吃巧克力和奶酪

① 皮维·德·沙瓦纳（1824—1898），以壁画闻名的法国画家。
② 德尼·科尚（1851—1922），法国政治家和作家。
③ 艾伯特·巴恩斯（1872—1951），美国化学家、商人、艺术收藏家、作家、教育家，创立了美国的"巴恩斯基金"（Barnes Foundation）。

当晚饭。他是波德莱尔笔下的花花公子的典型代表："不渴求金钱，但对银行让他无限额的赊账非常满意。"费内翁于1861年出生于都灵（Turin）；他的父亲来自法国勃艮第的沙罗莱（Charolais），是个丝带销售员，后来去了意大利的皮埃蒙特①（Piedmont）寻找发财的机会。费内翁成长岁月中的主旋律是普法战争到巴黎公社革命"那可怕的一年"。在法国克吕尼（Cluny）上完学后，他参加了法国陆军部的考试，并以第一名的成绩被录取。在陆军部，他接触到很多敏感信息，但那时他已经产生了同情心，他早期匿名发表在无政府主义报刊中的一些文章就已包含了从他办公桌上流通过的信息。19世纪末，巴黎的小型报刊势头猛涨，很快费内翁就成为《自由杂志》（Libre Revue）的主编，开始拥有知名度。

他尤其钟情于象征主义。据琼·霍尔珀林②（Joan Halperin）记述，他参与策划了第一份象征主义宣言，并且是一个自称"一臂之力"（La Courte Échelle）的团体的成员，每周一晚上他都到巴黎奥德翁广场（Place de l'Odéon）的伏尔泰咖啡馆（Café Voltaire）参加聚会。但象征主义真正诞生的地方是甘布里努斯饭店（Brasserie Gambrinus），它位于拉丁区的美第奇大街（avenue de Médicis）；费内翁成为其幕后军师，拥有众所周知的代号"讽刺王子"（Prince of Irony）。他也跟被他称为"新印象派画家"（Neo-Impressionists）的群体来往密切，这些画家包括修拉、西涅克、亨利–埃德蒙·克罗斯（Henri-Edmond Cross）和马克西米利安·吕斯（Maximilien Luce）。费内翁对修拉的支持并不怎么让人接受，因为他想建立一种"科学的美感"，他用短小、急促的句子所写的文章风格也很难让人接受，虽然这确实让他在巴黎出了名。但让他闻名全法国，甚至整个欧洲的，是另一件完全不同的事情。

波德莱尔曾在提起这位髦绅士时说他将来可能要犯下罪行，"但肯定不是因为某种寻常的原因"。换言之，这种罪也许会涉及政治，不只是鸡毛蒜皮的小罪过。1894年4月25日，还在陆军部工作的费内翁因为放置炸弹而被捕：二硝基苯、硝酸铵和子弹被包在一起放在花盆里，留在富

① 都灵是意大利皮埃蒙特大区的首府。
② 费内翁传记的作者。

瓦约酒店（Hôtel Foyot）那著名餐厅的窗台上（这个餐厅是威尔士亲王最喜欢去的地方，而他那个星期正好在巴黎）。这个炸弹造成了很大的破坏，但只有一个用餐者受伤严重。费内翁的办公室里被搜查出了引爆装置和其他爆炸性化学药品，于是他在那年8月接受了审判。在监狱里等待审讯时，费内翁却成了明星；马克西米利安·吕斯以他在监牢和院子里锻炼的情景制作了一系列石版画。而费内翁有时略显邪恶的形象更增强了这系列画的效果：他有一双眼眶深陷、眼神沉郁的眼睛，还留着傅满洲①式的纤细胡须，他也因此被比作魔僧拉斯普京②（Rasputin）或者靡菲斯特③（Mephistopheles）。他的炸弹——如果真是他的——并不是那时唯一的反政府主义暴行：他跟其他18个"激进分子"和11个"盗贼"一起被当作"无政府主义者"接受了审判；这便是著名的"三十人审判"（Trial of the Thirty）。30个人中，有包括费内翁在内的27人被判无罪释放。从此，无政府主义再也没有在法国取得过如此声望，其原因之一是，它的一些行动目标实际上是由劳工运动指使的。但费内翁现在的名声算是相当特别了：唯美主义者、时髦绅士、暴力分子。就算别的没有，他还是有能力令别人震惊的。

1906年11月他作为艺术经纪人加入了"小贝尔南"公司，这自然令他的很多朋友感到震惊。跟贝尔南家族联姻的画家费利克斯·瓦洛东将他介绍给了画廊的两位老板。他们的计划是让费内翁在小贝尔南的楼旁边开一家自己的画廊，主攻当代艺术，也就是西涅克、克罗斯、吕斯和泰奥·范·里塞尔贝格（Théo van Rysselberghe）这些画家的作品——这是相对于勃纳尔、德尼和维亚尔这些已经"成名成腕儿"的画家而言的。对费内翁的举动感到最为惊诧的人包括西涅克。琼·霍尔珀林引用了他写给夏尔·安格朗④（Charles Angrand）的一封信："费内翁加入了不值一提的贝尔南。我不太看好这件事，我觉得在那些工业家的本本主义中，我们的朋友

① 英国小说家萨克斯·罗默（Sax Rohmer）的系列小说中的虚拟主人公，创作于20世纪前半期，小说中来自中国的傅满洲博士是个全才的超级反派，其形象是唇边有两撇直须。
② 拉斯普京（1869—1916），神秘主义者，自称圣人，因为与沙皇尼古拉斯二世交好而对沙皇俄国后期产生了巨大的影响。
③ 歌德的诗体剧《浮士德》中的重要人物，是魔鬼的化身。
④ 夏尔·安格朗（1854—1926），法国新印象派画家。

可没法儿得到什么好处。但拼搏一下应该还是很有意思的。他正聊到1月给我办一个展览。"

西涅克的话锋很快就变了。开展的第一天他就卖出了"价值1.1万法郎（一万一千！）的作品——油画价格从30法郎飙到了2500法郎"。1906年的1.1万法郎合现在的45800美元。

事实上，费内翁也确实是画家们的好帮手和坚定的朋友，因为他给他们签妥了合同，这样他们就能专心投入绘画，而他则为画家的作品四处奔走。受惠于此的画家有西涅克、克罗斯、范·东恩（van Dongen），最为著名的则是他在1908年签下的马蒂斯。马蒂斯是个尤其棘手的角色。根据琼·霍尔珀林为他写的传记中的记载，费内翁"花了特别大的力气，使书面文件符合画家的要求"。画家把画给到画廊时会拿到一笔钱，当画被卖出时能再收到一笔分成。这个协议肯定达到了双赢，因为马蒂斯跟这家画廊一合作就是29年（勃纳尔则与之合作了40年）。费内翁的薪水包括从雇主那里领的月薪和他卖画的佣金。一开始他每月的收入是500法郎，后来变成1000法郎时，他把其中一半给了一个穷困的家庭。到了1912年，他每年能赚1.9万法郎（合现在的7.4万美元）。他工作十分努力，尽职尽责地奔走在英国、德国和斯堪的纳维亚地区，为他的艺术家维护国际客户群，并且永远保证面面俱到。他风度翩翩，是个优秀的销售者，也像重视销售一样重视展览。他还在贝尔南的目录背面发布快讯，报道画家和作家们的近况。生意火爆了起来。他们画廊旁边的那条里什庞瑟街（rue Richepanse，意为"富贵肚腩"）名字起得真好。然而讽刺的是，即便他付出了如此多的辛勤劳动，尽心尽责地工作，"讽刺王子"却永远摆脱不掉他花花公子、"无所事事的懒骨头"形象。他为贝尔南工作了四分之一个世纪，帮他们打造了赫赫的名声，更别提所创造的财富，但之后的年月里（他寿终于1944年），当人们想起他时，脑海里挥之不去的还是那个要出租车接来、需要被"哄"进办公室的人。

而关于丹尼尔-亨利·坎魏勒，很多人挥之不去的印象可能是毕加索在1910年为他绘制的肖像。这是一幅成熟的立体主义作品，而坎魏勒最重要的身份便是立体主义画家经纪人。"如果坎魏勒没有生意头脑，"毕加索说，"我们会变成什么样？"给这位经纪人画过像的画家不只毕加索，还

有德兰、范·东恩（见附图33）、胡安·格里斯（Juan Gris）、安德烈·马松（André Masson）和安德烈·博丹（André Beaudin），他在艺术史上的地位可见一斑。他并不是像费内翁那样充满文学色彩的人物，跟沃拉尔或者迪朗–吕埃尔的风格倒是更像。然而，他人生不幸的程度却超过他们中的任何一个。1884年出生于德国曼海姆（Mannheim）的坎魏勒在孩提时赶上了德国的反犹太运动，还好他在艺术中找到了安慰。他还十分喜爱参观博物馆。最终使他获得自由的，是他很早就显现出来的语言天分。15岁时，他就可以说流利的法语，英语也不差。他的家境殷实，也很有教养。他有叔叔伯伯在伦敦从事银行业；他去看望过他们，也去了巴黎。伦敦正一片繁荣，但他说这整个国家"感觉像一个办公室"。巴黎则充满了艺术和艺术家。在巴黎时，他看了17遍克劳德·德彪西（Claude Debussy）的歌剧《佩莱亚与梅利桑德》（Pelléas et Mélisande）。

坎魏勒的家人给他在一家银行里安排了工作。他对此深感厌倦，而关于巴黎的记忆依然充满魔力。他的生活背景赋予了他某种性格，据他的传记作家皮埃尔·阿苏利纳所说，他在某些方面相当沉闷，却是艺术领域的杰出人物，也有些明显的盲点（他厌恶高更的作品）。在他去巴黎旅行的过程中，他有所发现。有次他去迪朗–吕埃尔的画廊看那里展出的、莫奈以伦敦为对象所作的37幅画，正遇到两个马车夫对着窗户里的画大吼大叫，威胁着要打碎玻璃，因为他们觉得那种艺术是垃圾。他因此领会到，如果一种现代绘画是新颖的，那它就不可避免地会造成冲击。但他也观察到，即便当代艺术拥有令人震惊的本质——或者可能正因为如此，它也在商业方面繁荣了起来。比如，莫奈的一幅画卖出了10万法郎（合今天价值的41.4万美元）。也许更重要的是，安德烈·勒韦尔（André Level）于1904年2月在巴黎创立了一个名为熊皮俱乐部（La Peau de l'Ours）的组织，其会员每年要在画作上支付250法郎（885美元）。每个会员都可以保留一部分画作，欣赏十年，但之后这些画会被送到德鲁奥拍卖行卖掉。这种方式可以让会员欣赏到艺术，也能帮助艺术家，并创造收入。坎魏勒因此大开眼界，并就此立志成为一个艺术经纪人。

阿苏利纳说，他的父亲大发雷霆，但伦敦的叔叔伯伯们却带着他跟他们自己的经纪人见了个面。这个经纪人叫萨姆森·沃特海默（Samson

Wertheimer），其专长是庚斯博罗、劳伦斯和雷诺兹的作品，但这些都不算是坎魏勒喜欢的类型。当沃特海默向这位年轻人提了第一个问题后，气氛就变得紧张起来："国家美术馆里的艺术家你喜欢哪些？"实际上坎魏勒喜欢的是委拉斯开兹，但是想到那两个马车夫，他决定要震一震那个老家伙。"埃尔·格列柯和弗美尔。"他说。（在那个年代，这两位都还没有得到真正的承认。）沃特海默又问了他第二个问题："但你想卖谁的画？""维亚尔和勃纳尔。"坎魏勒立刻回答。"从来没听说过他们。"沃特海默说。坎魏勒以为这次见面肯定糟透了，但他想错了。他的叔叔伯伯们给了他1000英镑（合现在的103500美元）和一年时间来试手。约定的条件是，如果他失败了，就得去南非当家族企业的代表。1907年，他的画廊开张了。此时的拉菲特街和勒佩尔捷街已经跟19世纪的艺术联系在一起，贝尔南、费内翁和德吕埃的店开在马德莱娜①（Madeleine）附近，那里有些非常时髦的商店和应召女郎酒店。坎魏勒在维尼翁街上找到了店面。虽然沃特海默的面试让他颇为郁闷，等来叔叔伯伯们的认可也花了些时间，但他很快就在巴黎打开了局面。这方面他是很幸运的，因为在开始的几天里，基斯·范·东恩（Kees van Dongen）便走进他的店门，希望把画交给他卖。坎魏勒很早就跟布拉克以及马蒂斯建立了友谊，马蒂斯的画室就在他经常去的圣米歇尔河岸（quai St.-Michel）。

在坎魏勒的生意开张之时，巴黎的艺术世界已经扩大并进化了。迪朗-吕埃尔、乔治·珀蒂和沃拉尔仍然活跃，此外还有科洛维斯·萨戈（Clovis Sagot，他曾当过小丑，是毕加索的早期追随者和经纪人）、唐吉老伯和贝尔特·魏尔（Berthe Weill）。欧仁·德吕埃（Eugène Druet）最初是奥古斯特·罗丹②（Auguste Rodin）的摄影师，几年前也开了自己的画廊。但巴黎的氛围才是最重要的。对艺术经纪人来说，这是个非常令人兴奋的时代，因为有很多新鲜和出色的艺术，也不缺乏好的顾客。就像20世纪80年代一样，这些顾客中有的是收藏家，有的是投机者。坎魏勒通晓艺术贸易史，他不仅了解艺术赞助，也熟悉艺术投机。他能够指出，对艺术进

① 位于巴黎第八区的马德莱娜大教堂，位于协和广场和旺多姆广场之间，是巴黎重要的景点之一。
② 奥古斯特·罗丹（1840—1917），法国著名雕塑家。

行投资的行为从17世纪起就已经存在于法国，那时候，德·库朗热侯爵①（Marquis de Coulanges）便说过：“画作跟金条一样值钱。”18世纪时，弗里德里希·冯·格林男爵②（Baron Friedrich von Grimm）在一封信中指出：“采购画作以再次销售，是对个人钱财进行投资的上佳方式。”简而言之，勒韦尔的熊皮俱乐部可不是新事物。

渐渐地，坎魏勒就因为他对先锋艺术的支持而知名，而诸如罗杰·费赖伊、克莱夫·贝尔③（Clive Bell）和威廉·乌德④（Wilhelm Uhde）之辈也被吸引到了维尼翁街。坎魏勒还成了毕加索内部小圈子的成员。这位西班牙画家于1900年来到巴黎。在中间那几年里，他已经完成了他蓝色和粉色时期的作品，并且在1907年与布拉克一起创作了第一批立体主义作品，而1907年正是坎魏勒的画廊开张的年份。立体主义这整个流派，尤其是《阿维尼翁少女》(Les Demoiselles d'Avignon) 这幅画，对坎魏勒的意义，正如后来莱奥·卡斯泰利所谓的"神灵显现"⑤一样。

现在，皮埃尔·阿苏利纳口中的"英雄岁月"开始了。坎魏勒的商业头脑让他想到给画家们发薪水，这跟费内翁那时的做法差不多；作为回报，他获得了这些画家作品的独家代理权。这样领他薪水的画家包括弗拉芒克、德兰和布拉克。每天他都会去"他的"各个画室转一圈——不是为了检查画家们有没有刻苦画画，而是当作健身活动，也是为了给画家们提供精神支持。他的画廊要到下午两点半才开门。

有时画家们也会回访。德兰和弗拉芒克曾在画廊里下棋；还有一次他们全都打扮成工人的样子，穿戴着粗布衣帽。"老板，"他们喊着，"我们来领工钱了。"

① 德·库朗热侯爵（1633—1716），法官和法国文学家，为后人所知是因为他的堂姐、法国散文家塞维涅夫人（Madame de Sévigné）在其书信中经常提到他。
② 弗里德里希·冯·格林男爵（1723—1807），出生于德国的法语记者、艺术评论家、外交官和法国《百科全书》的撰稿人。
③ 克莱夫·贝尔（1881—1964），英国艺术评论家。
④ 威廉·乌德（1874—1947），德国艺术收藏家、经纪人、作家和评论家，也是现代主义画作的早期收藏家。
⑤ 基督教重要节日，称为"主显节"，是为了庆祝上帝通过耶稣降生为人后，首次向东方三博士显示他的神性的日子。

经常造访维尼翁街的收藏家有马克斯·雅各布①（Max Jacob），俄罗斯人谢尔盖·休金和从印象派上转移了兴趣的伊万·莫罗佐夫，捷克艺术史学家文岑茨·克拉马尔（Vincenz Kramar），以及在坎魏勒生活中占据了独特位置的赫尔曼·鲁普夫（Hermann Rupf）。他们在一起时用德语聊天，去拉斯帕伊大道（Boulevards Raspail）和蒙巴纳斯（Montparnasse）交角的穹顶咖啡馆②（Café du Dôme）。这里是那时巴黎的德国人聚居区，他们自称"穹顶人"（dômiers）。鲁普夫实际上是瑞士人，但他们俩是在法兰克福认识的，那时两人在同一家银行工作。被坎魏勒称为"马尼"（Mani）的赫尔曼后来成了最具实验精神的德国收藏家之一。

<center>* * *</center>

德国艺术市场的发展比其他国家都晚，而一旦开始，进展便十分迅速。但它的形态跟法国艺术市场不同。首先，艺术爱好者们收藏不是为了自己，也不通过经纪人采购，他们隶属于各艺术协会。这些社团的成员在买下画作以后，将它们放在诸如汉堡艺术厅（Hamburg Kunsthalle）这样的公共美术馆中展出。直到19世纪40年代，杜塞尔多夫都是德国艺术世界的中心，但其衣钵随后传到了慕尼黑手中（19世纪60年代，慕尼黑和澳大利亚之间甚至有着相当繁盛的贸易往来）；而柏林直到19世纪80年代才夺得了领军位置。此时，德国大部分的地区政府都已经毫不犹豫地将艺术基金纳入他们的预算中，而这在商业上产生了两方面的影响。第一，出现了"博物馆竞赛"。就像它的名字显示的那样，这个事件在19世纪末20世纪初拉高了画作的价格（格奥尔格·施密特-赖西希［Georg Schmidt-Reissig］以24万马克的天文数字买下了马奈的《画室的早餐》［*Breakfast in the Studio*］）。第二，画家数量激增。1895年为8890人，1907年增长到1.4万人（阿道夫·希特勒［Adolf Hitler］也算一位，当时他注册的职业是艺术家和建筑师）。这个官方政策也有缺点，但它推动艺术市场的方式跟蓬皮杜总统于20世纪70年代在巴黎发起的倡议十分相似。它还促进了德国表

① 马克斯·雅各布（1876—1944），法国诗人、画家、作家和评论家。
② 位于巴黎第14区，从20世纪初开始作为知识分子聚集的地方而闻名，有许多著名的或后来成名的画家、雕塑家、作家、诗人、艺术鉴赏家和经纪人等光顾。

现主义（German Expressionism）的出现。

在大约1890年以前，德国人偏好重视细节的、精美的绘画，但因为印象派的影响和持续升温的亲英情结，粉彩和水彩变得更受欢迎，人们也很少再把它与女性品位联系在一起。跟巴黎相同，旅游也是德国艺术市场上的重要因素之一；直到1893年芝加哥召开哥伦布纪念博览会（它将美国人的偏好转向了法国艺术）之前，德国的很多买家都是美国人。虽然之后其贸易衰落了，但在1902年到1912年之间，仅芝加哥一地的客人就给海涅曼（Heinemann）这样的画廊带来了23万马克的收入，这是华威大学（University of Warwick）的罗宾·伦曼（Robin Lenman）在研究了海涅曼的档案后得出的结论。

1850年时，柏林的商业画廊数量还屈指可数，虽然此时古皮正在那里"寻觅有才华的人"。到1871年时，艺术协会和贸易行业之间产生了"非常明显的"竞争。慕尼黑的经纪人恩斯特·弗莱施曼（Ernst August Fleischmann）主要买卖波纳尔和梅索尼耶的作品；1896年时，他已经卖出了他的第1万幅画（也就是每年卖400幅，每天超过1幅），来庆祝自己入行25周年。20世纪初期，海涅曼搬到了慕尼黑一个更气派的店面中，从那里发货到美国、近东甚至俄罗斯。

德国人对印象派不是特别感兴趣，他们更喜欢以凡·高为代表的下一代画家，这得归功于柏林经纪人保罗·卡西雷尔的努力。布拉姆、贝尔南和维尔登施泰因家族的后人如今都还活跃在艺术行业里，而保罗·卡西雷尔的继承人瓦尔特·法伊尔申费尔特跟他们一样，也在苏黎世经营着一家画廊，他是一位凡·高作品的权威。卡西雷尔流传下来的大部分信息都是他记录的。保罗·卡西雷尔的主要特征就是他剪得很短的头发，这也让他看起来比实际上年轻。1898年，刚开始做生意的他与堂兄弟布鲁诺（Bruno）一起开了家画廊和出版社。两人在1901年分道扬镳。布鲁诺分走了出版社（以及期刊《艺术与艺术家》[Kunst und Kunstler]）。保罗留下了画廊，还成为柏林分离派（Berlin Secession）的秘书和总经理——柏林分离派是在德国以马克斯·利伯曼为首的一群艺术家。分离派的艺术家们脱离了官方的学院体系，来实现他们各种不同的（虽然通常还是印象主义的）现代运动目标。

在那时的德国，主要的现代作品经纪人是德累斯顿的恩斯特·阿诺尔德（Ernst Arnold）和埃米尔·里希特（Emil Richter）、慕尼黑的布劳克尔（Franz Josef Brakl）和海因里希·坦豪泽（Heinrich Thannhauser），以及法兰克福艺术协会（Frankfurter Kunstverein）。但似乎卡西雷尔更胜一筹，这无疑是借助了他在柏林分离派中的地位。根据法伊尔申费尔特的记载，他是通过这两个人了解到凡·高的。艺术家瓦尔特·莱斯蒂科（Walter Leistikow）也是分离派董事会成员，他对一些一般来说不被看好的艺术家十分热心，比如马奈、莫奈、塞尚、高更以及"一个从来籍籍无名的荷兰人：凡·高"。卡西雷尔的第二个信息来源是瓦尔特·勒克莱尔（Walter Leclercq），他是法国作家、评论家和艺术经纪人，认识提奥的遗孀约翰娜·凡·高–邦格尔（Johanna van Gogh-Bonger），也就是凡·高的弟妹。除了提奥生前卖掉的三幅画，她继承了他剩下的所有550幅作品。勒克莱尔组织了多次展览以唤起大家对凡·高的兴趣，当他1901年去世后，卡西雷尔接下了这一任务。从那时起到"一战"爆发，他一共组织了十次凡·高的展览。他跟约翰娜·凡·高–邦格尔结成了紧密的联盟，而后者本身在推广凡·高作品上也是不遗余力，还在德国出版了文森特的书信。1904年，尤里乌斯·迈尔–格雷费（Julius Meier-Graefe）发表了他开创性的著作《现代艺术史》(The History of Modern Art)，其中有15页专门写了凡·高，这部分插图所用的大部分画作都是从卡西雷尔那里获得的。

迈尔–格雷费的著作透露，这个时期的德国人是前卫作品的热心收藏者。他们中有瓦尔特·拉特瑙①（Walther Rathenau）；吕贝克（Lübeck）的眼科专家马克斯·林德（Max Linde）医生；科隆的烟草商约瑟夫·法因哈尔斯（Joseph Feinhals），他请基什内尔②（Kirchner）为他装饰了别墅；以及百利金笔（Pelikan Pen）的生产商弗里茨·拜因多夫（Fritz Beindorff）。至于经纪人，汉堡的科梅特尔（Commeter）主要代理蒙克的作品，德累斯顿的里希特与古特比尔（Richter & Gutbier）还有杜塞尔多夫的蒂茨（Tietz）商场则展出桥社艺术家的作品。阿尔弗雷德·弗莱希特海姆

① 瓦尔特·拉特瑙（1867—1922），德国工业家、作家和政治家。他在"一战"期间组织了德国的战时经济。战后成为德国魏玛共和国的外交部长。
② 基什内尔（1880—1938），德国表现主义画家和版画家，桥社的创始人之一。

(Alfred Flechtheim)于1913年在杜塞尔多夫开设了他的画廊,展出法国和德国前卫艺术家的作品。康定斯基(Kandinsky)在慕尼黑与布劳克尔、戈尔茨(Goltz),还有坦豪泽做买卖。但除了卡西雷尔之外,最受欢迎的经纪人应该是赫尔瓦特·瓦尔登(Herwarth Walden),他就好像德国的费内翁,培养了潜在的艺术赞助者,协助解决问题,安排宣传活动,并且孜孜不倦地带画去巡展,最远甚至到了匈牙利和奥斯陆,而所有这些他只收取10%到15%的佣金,比戈尔茨之类的画廊坚持收取的20%至30%要低得多。

于是,人们自然而然地将卡西雷尔与凡·高以及柏林分离派联系在了一起。根据法伊尔申费尔特的记载,他的收藏家顾客包括胡戈·冯·楚迪,这位柏林国家美术馆的馆长在与德国皇帝反目之前一直自掏腰包购画;还有罗伯特·冯·门德尔松[①](Robert von Mendelssohn)、尤利乌斯·施特恩[②](Julius Stern)、艺术家卡尔·莫尔(Carl Moll)、斯德哥尔摩的埃内斯特·蒂尔[③](Ernest Thiel)、卡尔·恩斯特·奥斯特豪斯[④](Karl Ernst Osthaus)和哈利·凯斯勒伯爵。

法伊尔申费尔特说,卡西雷尔库存账本中记入的第一件进货,其登记的名称是《一个男人的肖像》。1897年8月,这幅画曾被约翰娜·凡·高-邦格尔卖给过安布鲁瓦兹·沃拉尔,沃拉尔又转手卖给了丹麦画家莫恩斯·巴林(Mogens Ballin)。卡西雷尔从巴林手中买下此画,然后卖给了凯斯勒伯爵。凯斯勒伯爵是普鲁士贵族,也是蒙克、马约尔(Maillol)、乔治·格罗斯(George Grosz)和桥社的赞助者。凯斯勒在1910年2月将画卖给了巴黎的德吕埃画廊,德吕埃画廊于次年又将画转手卖给法兰克福市立美术馆。就在"二战"前夕,该美术馆将画再次转手,这次由西格弗里德·克拉马斯基购得。《一个男人的肖像》实际上就是《加谢医生的肖像》。

即便卡西雷尔对凡·高的市场如此重要,他身处的城市却是柏林,而柏林不是巴黎。那时,巴黎仍然是艺术世界里的领头城市。除了经纪人,

① 罗伯特·冯·门德尔松(1857—1917),德国银行家、艺术收藏家和艺术赞助者,是著名的德国犹太家族门德尔松的成员。
② 尤利乌斯·施特恩(1858—1914),德国银行家、艺术收藏家和艺术赞助者。
③ 埃内斯特·蒂尔(1859—1947),瑞典金融家和艺术收藏家。他曾在斯德哥尔摩住过的别墅如今成为蒂尔美术馆(Thielska galleriet)。
④ 卡尔·恩斯特·奥斯特豪斯(1874—1921),德国重要的前卫艺术支持者和建筑师。

那里还有举足轻重的潮流领导者、作家和鉴赏家，他们各自占据着独特的地位，传播着关于现代艺术的重要言论。在那个属于野兽派、立体主义和柱体派（Tubism，这个名字被用来嘲笑莱热的作品）的年岁中，在巴黎组织了伟大沙龙的乃是由四个美国人组成的奇特团体。这就是斯坦（Stein）家族。

<p style="text-align:center">* * *</p>

格特鲁德（Gertrude）、莱奥（Leo）、迈克尔（Michael）和萨拉·斯坦可谓"惊人四人组"（fearsome foursome），这个独特的家庭团体经常很高调地声称他们发掘了现代艺术。艾琳·萨里嫩告诉我们，他们之间争执最激烈的话题是谁第一个发现了马蒂斯，并且在1905年的秋季沙龙上买下了《戴帽子的女人》（Woman with a Hat）。格特鲁德声称这是她的功劳。萨拉则说是她买了画，因为她喜欢画中绚丽的色彩，并且帽子下的女人令她想到了她的母亲。而莱奥确实发掘了毕加索。他认识科洛维斯·萨戈，就是当过小丑、后来又转行去拉菲特街当了艺术经纪人的那位。有一次他俩像平常一样聊现代艺术时，萨戈带莱奥去看了一个毕加索画作的展览，然后莱奥就买了一幅。

莱奥和格特鲁德都深深地折服于毕加索的艺术，购买了很多出自他蓝色和粉色时期的作品。他们也很喜欢他本人，为了让毕加索给她画像，格特鲁德光是去坐着当模特就去了90次之多，这幅画现在收藏在纽约的大都会艺术博物馆。后来格特鲁德写道，除了她自己之外，她一生中还认识两个天才，也就是艾尔弗雷德·诺思·怀特黑德[①]（Alfred North Whitehead）和毕加索。与此同时，萨拉和马蒂斯结成了联盟。我们从艾琳·萨里嫩那里得知，马蒂斯认为她是"这一家人里真正智慧而敏锐的那一个"。1906年，她的出生地旧金山发生了大地震，她和丈夫迈克尔回去查看地震带来的影响，这个出行的原因令人感到忧伤。不过他们也没有空手上路，还带着一批马蒂斯的画作，希望能影响当地的品位。

[①] 艾尔弗雷德·诺思·怀特黑德（1861—1947），英国数学家和哲学家，是历程哲学（process philosophy）的奠基人。

斯坦一家生活过的地方包括宾夕法尼亚、维也纳、巴黎、旧金山和巴尔的摩，混乱不堪和优雅造作的环境兼而有之，他们的父母在格特鲁德17岁时就已经故去。最年长的迈克尔接过了担子，负责让莱奥像他自己一样去哈佛上学，而格特鲁德去了拉德克利夫女子学院①（Radcliffe College，她在那儿师从威廉·詹姆斯，并遇到了伯纳德·贝伦森）。格特鲁德和莱奥在剑桥时就已经是"形迹可疑二人组"，后来各自发展了一段时间后［她没有完成在约翰·霍普金斯医学院（John Hopkins School of Medicine）的医学学业］，于1903年在巴黎再次聚首。她在莱奥的公寓里住了下来。在巴黎，他们的惹眼程度丝毫不亚于在剑桥的那段时间。萨里嫩女士说，早期的莱奥脸上"覆盖着犹太教拉比式的胡子"。格特鲁德则有着"魁伟、庞大的身躯"，而且两个人都穿着凉鞋；格特鲁德的凉鞋前伸出来的脚趾头"看起来就像威尼斯小艇的船头"。他们的凉鞋和脚趾头令和平咖啡馆②（Café de la Paix）的老板非常恼火和介意，以至于他再也不许斯坦家的人踏进咖啡馆。而且兄妹俩身上一成不变的棕色灯芯绒看着也相当令人倒胃口。据贝伦森说，这给格特鲁德造成了一种奇特的效果。"那看上去没有缝纫痕迹的衣服让她看起来像个前闪米特人（proto-Semite），也就是迦勒底的吾珥③（Ur of the Chaldees）出产的塑像。我一直惴惴不安，担心它某天可能轰然倒地。"

贝伦森不太喜欢斯坦家的人。虽然他们对美学确实非常感兴趣，但比起他，他们太过粗糙，太不够讲究。尽管如此，还是贝伦森将安布鲁瓦兹·沃拉尔介绍给了莱奥，然后莱奥又在沃拉尔那里首次看到了塞尚的作品。莱奥·斯坦立刻就为塞尚所折服了。

这一欣赏如燎原之火席卷了巴黎，名声甚至远到巴黎之外。这主要归功于斯坦家举办的星期六沙龙。1903年到1910年间，他们每周都在弗勒吕街（rue de Fleurus）27号举办这一沙龙。这一系列沙龙展现了斯坦一家炫耀的欲望，以及他们想要别人对他们高看一等、就像他们看待自己那样的愿望。沙龙供应精美的食物——量还很大——但最吸引人的还是绘画，它

① 美国剑桥女子文理学院，是与当时全男子的哈佛学院相对应的同等学校。
② 始建于1862年的著名咖啡馆，位于巴黎第9区、巴黎歌剧院附近。
③ 希伯来圣经中提到的一个城市，是犹太人和以实玛利人始祖亚伯拉罕的出生地。

们被排成两行或者三行，彼此紧挨着挂在一起。很快，所有人都来看画了。据艾琳·萨里嫩说，诗人阿波利奈尔带来了他的朋友玛丽·洛朗森（Marie Laurencin），她有着"幽深、狭长的黑眼睛"，看起来跟她自己画中人的眼睛一模一样。毕加索那时候还是一个"英俊的擦鞋匠"，他带来了费尔南德·奥利维耶[①]（Fernande Olivier）；1906年，毕加索还在斯坦这里认识了马蒂斯。德兰、弗拉芒克和布拉克是常客，沃拉尔和坎魏勒也常来。常客还有爱德华·斯泰肯，这位美国同胞后来将毕生精力贡献给了摄影，但同时也成为将现代艺术传播到大洋彼岸的一个关键渠道。

星期六沙龙令斯坦一家名声大噪（后来毕加索甚至将格特鲁德视为他"唯一的女性朋友"），但到了1910年，当艾丽斯·托克拉斯[②]（Alice B. Toklas）出现时，气氛发生了变化。这当然不可避免。莱奥的精神世界在此时遭遇了一场危机。他厌恶毕加索的立体主义实验，而格特鲁德的写作令他困惑又嫉妒。当两人终于分道扬镳时，格特鲁德留在了弗勒吕街27号，并保留了大部分毕加索的画作和半数的塞尚作品。莱奥带着雷诺阿的作品和他自己的那一半塞尚画作去了美国。他想去纽约接受弗洛伊德式的治疗，因为他觉得自己确实如旁人所说，患上了三种心理疾病：自卑情结（inferiority complex）、阉割情结（castration complex）和贱民情结（pariah complex）。他对自己的看重简直到了可笑的程度。

格特鲁德的生活一如既往，但她更加投入写作，并像一个崇拜者所说的那样，正在成为"蒙巴纳斯的鹅妈妈"。她那庞大的身躯、强烈的存在感，以及她的沙龙开放的天性，都凝聚成为一个磁场，吸引着奔走在巴黎的收藏家。

去了美国以后，莱奥在艺术世界的影响力也随之消散。格特鲁德却依然维持着她的影响力。1912年，她的首批作品在美国发表，那是她对马蒂斯和毕加索的描写。发表文章的那本杂志的主编将在之后组织一场盛大的展览，借此将现代艺术引进美国。这场展览将永远改变美国人的品位，并

[①] 原名阿梅莉·朗（Amélie Lang），法国艺术家，最著名的身份是毕加索未成名时的模特和恋人。毕加索为她画过超过60幅画像。

[②] 艾丽斯·托克拉斯（1877—1967），出生于美国的一个波兰裔犹太家庭，是巴黎前卫艺术运动的成员和格特鲁德·斯坦的终身伴侣。

最终使现代艺术得以在拍卖行中与印象主义相抗衡；而从长远来看，它还使纽约最终跃过巴黎，成为世界艺术之都。这场展览就是1913年的"军械库艺术展"（Armory Show），格特鲁德·斯坦发表人物描写的这本杂志叫作《摄影作品》（Camera Work）；而身兼编辑、经纪人、企业家、主办人和摄影师的这位操刀手，就是阿尔弗雷德·施蒂格利茨（Alfred Stieglitz）。

第 12 章
苏富比的第一幅早期大师作品

新世纪初期,世界顶尖拍卖行的地位还屈居经纪人之下。1901年,约翰·皮尔庞特·摩根以创纪录的10万英镑(合现在的1040万美元)买下了拉斐尔的圣坛装饰画;怀德纳在1906年买下了凡·戴克的卡塔内奥(Cattaneo)家族的几幅肖像,其103300英镑(合现在的1075万美元)的价格创下另一个世界纪录。但这些都是私下交易,分别由塞德迈尔和克内德勒担任中介。拍卖行里也有好藏品,比如AAA的马昆德(Marquand)藏品拍卖(包括了各种类型的物品),还有伦敦佳士得拍卖的一些有趣的名人遗物(莎士比亚的拐杖、艾玛·汉密尔顿[Emma Hamilton]送给纳尔逊[1]的一个杯子、奥利弗·克伦威尔[Oliver Cromwell]婴儿时的衣服)。拍卖行在20世纪实现的第一次飞跃是在1908年,苏富比在该年被卖掉了。

1905年,汤姆·霍奇(Tom Hodge)从父亲爱德华(Edward)手里接过了公司,那年公司的净利润是6076英镑(现在的685500美元),而1907年则达到了将近17000英镑(合现在的175万美元)。然而爱德华在这一年去世了,没有留下任何遗嘱;而汤姆·霍奇本身的健康状况也不好。为了用现金支付其他兄弟姐妹应得的部分遗产,汤姆被迫二选一:给公司找个买家,或者跟其他公司合并。他仔细搜寻了整个伦敦,试图找到一位"白衣骑士"[2]。这时他遇到了蒙塔古·巴洛(Montague Barlow),这位大律师的

[1] 纳尔逊(1758—1805),世界著名海军统帅,被誉为"英国皇家海军之魂"。艾玛是他的情妇。
[2] 商场上用"白衣骑士"来形容愿意支持将被收购公司的、善意的投资者。

父亲是彼得伯勒教堂总铎①（Dean of Peterborough），他自身也十分优秀。苏富比官方历史学家弗兰克·赫曼说，霍奇把巴洛当作中介，也就是作为他的代表来为苏富比寻找买家。然而巴洛越看这个公司越喜欢。最后他牵头组成了共三个赞助者的小团体。对巴洛来说，在41岁时为了一个明显是"做买卖"的工作而放弃他的职业是很需要勇气的，但巴洛对这件事的看法分为两面。第一，苏富比可以为他进入议会提供所需要的资金支持（他在两年后实现了这一点，成为代表南索尔福德［South Salford］的保守党成员，阿格纽家曾有人当过这个市的市长）；第二，就像他的遗孀后来告诉赫曼的那样，"他决心在伦敦将艺术拍卖这个生意变成以绅士服务绅士的生意……我记得他有个上流社会的朋友曾说：'噢，他是个拍卖商啊！'他就打定主意要甩掉拍卖行业身上的污名"。

这个时期，通过经纪人交易的名声仍然比拍卖要好一些，虽然画廊里的无赖其实跟拍卖台上的一样多。比如1907年时，约瑟夫·杜维恩和伯纳德·贝伦森已经合作无间，但他们的所作所为比拍卖行业要卑劣得多。1909年，英国通过一条法律，规定在英国注册的公司也必须为它们海外分部的利润缴纳税款，而杜维恩就违反了这条法律。他的狡猾对策是慢慢减少他伦敦公司的生意，并在巴黎和纽约开设新公司。伦敦公司的资产和库存被大幅压价后转卖给了他的新公司（据科林·辛普森记载，价值2000万美元的库存被估值为62.5万美元）。杜维恩在英国的所作所为从技术上讲还是合法的，不合法的是那些被他带到美国的作品被估价过低。如果不是纽约办公室的一个低层办事员的话，这些事实可能永远都不会见光。

杜维恩兄弟用他们通过"重组"赚到的钱，取得了曼哈顿第五大道和56大道交角处的租赁权。约瑟夫建议在那里修建一个巴黎海军部大楼的缩小版本，那是他最喜欢的建筑。当他跟亨利在欧洲为这座新宫殿搜寻装饰材料时，纽约这边的一位办事员觉得本·杜维恩（约瑟夫的弟弟）对他的斥责太过傲慢，所以自尊心颇为受伤，因此他复印了复式会计账本中一些最为惊人的内容，并且详细标明了分类账记录的位置，一起发给了美国海关。其后果超过了那个心怀怨恨的办事员所期待的程度。1910年10月13日

① 总铎区是天主教及英格兰圣公会的教会行政层级，总铎即为其中负责的神职人员。

星期四下午4点，一个七人小分队突袭了杜维恩的画廊。起初员工以为他们是一伙强盗，但他们很快就明白了，因为本被逮捕了。巧合的是，亨利此时正在"卢西塔尼亚号"（*Lusitania*）上，这艘船正因为检疫隔离期停泊在哈德逊河上。海关人员开着他们自己的小艇上了船，以令人颜面丧尽的方式逮捕了第二个杜维恩。本的保释金金额为5万美元（合现在的101万美元），亨利的金额减半。

这件事带来了巨大的广告效应。而特别有趣的是，据《纽约时报》报道，亨利还是纽约海关办公室的顾问和进口作品的估价官；而过去已经有很多投诉，说他习惯于将其他经纪人的货物估价过高，而对自己的货物则估价太低。在一系列为了达成辩诉交易①而进行的努力之后，杜维恩兄弟因为三个相对较轻的价值低估案例被判有罪，总共需要缴纳5万美元的罚款。但这还不是尾声。海关当局还对杜维恩的库存再行估价，而这次如实估价的操盘手正是克内德勒以及法国人公司（French & Co.）；他们做出判断，在从1908年到1909年的13个月里，杜维恩公司总共逃税500万美元（合今天的1.02亿美元）。海关要求按惯例进行处罚，也就是收取他们逃税金额的两倍，但约瑟夫这次又显露出了他的狡诈之处。他公司的很多客户都是政坛有头有脸的人物，其中包括几位参议员，甚至塔夫脱（Taft）总统本人；杜维恩便威胁要将这些人都拉下水。就像科林·辛普森指出的那样，收税员本身也是吃皇粮的——于是他进行了谈判；而在时机适当的时候，罚款的数额减少到了140万美元。

意大利和美国此时状况糟糕，而艺术史作为学术分支之一声望日渐增长，这两方面共同导致了这个艺术市场上最为腐败的时期之一。教区教士、修女，甚至还有一位女修道院院长，都因为将画作从意大利走私出境而被定罪。有个经纪人给边防守卫们安排了一场舞会（号称是为他做货运代理中介的儿子庆祝成年）；就在举行舞会那天夜里，他偷偷地将一卡车油画运出了边境。对那个时候的执法部门来说，整个艺术世界肯定都是腐败透顶的吧。

① 辩诉交易是指控方检察官和代表刑事被告人的律师之间经协商达成协议，由被告人就较轻的罪名或者数项指控中的一项或几项做出有罪答辩，以换取检察官的某种让步，通常是获得较轻的判决或者撤销其他指控。

但很少有谁会像杜维恩爵士和伯纳德·贝伦森遭遇那样的名誉滑铁卢。1952年，杜维恩成了近年来最畅销传记之一的主人公，作者为塞缪尔·贝尔曼（Samuel N. Behrman）。这本轻松诙谐的著作记录了杜维恩生平中较有娱乐性的事件，把他描绘成了一个精力旺盛的无赖，一个爱出风头又善于用夸夸其谈引人入毂的家伙。"跟他的顾客相比，"贝尔曼写道，"杜维恩做生意的本事很小儿科，但他几乎总有办法搞定他们。"贝伦森的形象也许没那么活泼，但还是很受欢迎。他是个精益求精的学者，跟包括伊迪丝·沃顿（Edith Wharton）、威廉·詹姆斯在内的很多鉴赏家和文坛人物都是好友；他在佛罗伦萨附近拥有的塔蒂（I Tatti）别墅既是美术馆又是神殿（对贝伦森本人来说），在他死后被捐赠给了母校哈佛，现在成了独树一帜的研究中心。换句话说，贝伦森似乎是将毕生奉献给了学术，是出贸易之淤泥而不染的。

然而，这两个人的真面目更加复杂，且相当肮脏。杜维恩的档案被立契转让给大都会艺术博物馆后，一直被封存到2001年。幸亏有科林·辛普森辛勤查阅，才有足够的事实浮出水面，来揭露杜维恩和贝伦森的真面目。"多丽丝"（Doris）的存在也许是最能反映二者合作关系和艺术贸易现状的。杜维恩一家喜欢使用代号，这一习惯始于亨利·杜维恩。辛普森说，他本人代号"宙斯"（Zeus），乔尔是"朱庇特"[①]（Jove），约瑟夫叫"亚历山大"[②]（Alexander）。（乔尔死后，约瑟夫被晋升为"朱庇特"。）贝伦森的代号"多丽丝"跟奥林匹斯几乎没有关系，实际上它是从当时一部百老汇音乐剧中的角色身上剽窃来的，因为这个角色跟贝伦森一样有消化不良的毛病。虽说选择代号的原因无足轻重，它们却掩盖着一些见不得人的勾当。从1912年8月起，贝伦森从杜维恩销售的所有来自意大利的作品中获得的分红从10%增长到25%。贝伦森和杜维恩的协议内容为高度机密，二人都必须严防死守；所有需要支付佣金的交易都被记录在一个秘密的"X分类账"中，管理这个账目的人就叫作"X"。辛普森说，"X"实际上是伦敦的一个外包会计公司，他们一直到1927年都不知道"多丽丝"的真实身份。

① 古罗马神话中的众神之王，地位相当于古希腊神话中的宙斯。
② 即希腊神话中出现的帕里斯（Paris），与其相关的故事包括裁决奥林匹斯山上女神的金苹果之争，以及与美女海伦私奔而导致了特洛伊战争。

为什么要搞这些绝顶机密？我们举两个例子就足以说明这两个人勾结起来所完成的此类交易。第一个例子涉及一个年轻男子的肖像，据说是乔尔乔内的手笔。贝伦森在新画廊的展览上（他"揭了底"的那个）看到了这幅画，便反驳说这最多是提香的早期作品，"可能还只是个摹本"。1912年，这幅画到了佛罗伦萨一个经纪人的手上，这个名为路易吉·格拉西（Luigi Grassi）的人也修复和伪造画作。他对这幅画进行了"处理"，然后它就"进化"为乔尔乔内所画的卢多维科·阿廖斯托①（Ludovico Ariosto）肖像。这幅画先被卖给了杜维恩，然后经他又卖给了本杰明·奥尔特曼。其卑鄙之处在于，贝伦森给杜维恩写信说这幅画是乔尔乔内的作品——根据辛普森的调查——是在造假者开始处理这幅画之前。辛普森解释得很明白："这意味着格拉西和贝伦森是一伙的。最近，大都会艺术博物馆清理了这幅画，现在只能说它是一个'悲伤的事故，也就是一个李鬼'。"

　　伯特伦·博吉斯（Bertram Boggis）一事的肮脏程度不亚于前者。博吉斯曾是一名商业海员，1915年，因为不想再乘船回去，也有人说他是怕撞上德国潜艇，他在纽约跳了船。杜维恩的公司正在招聘行李员，博吉斯便前去应聘。他两次遭到拒绝，又两次回到应聘队伍排队，每次面试的时候他都再编一套新的履历。他的坚持不懈给杜维恩留下了深刻的印象，所以虽然他没有拿到行李员的工作，但还是被录取当了门卫。约瑟夫很喜欢他和他"牛蛙似的个性"；作为回报，博吉斯则把自己磨炼成了一个不吝作奸犯科的走狗。日后，为杜维恩的熟客搞到违禁的威士忌就成了他的专长。但在那之前，他仰仗杜维恩的资金支持建立起了一个臭名昭著的关系网，这里面囊括了服务员、低层职员、贴身男仆、服务员领班等，他们或者受雇于富有的收藏家，或者在这些富人下榻的酒店工作，或者为杜维恩的竞争对手工作。从梅隆担任财政部部长时其废纸篓里的内容，到酒店接线员监听的电话通话内容小结，所有这些都汇总到了博吉斯这里。科林·辛普森还描述了其中最阴暗的部分：因为卡尔·汉密尔顿喜欢年轻男孩，博吉斯给这位富有的同性恋收藏家找了两个日本孤儿。

　　贝伦森肯定非常不愿意跟博吉斯这样的人牵扯在一起。但无法否认的

① 卢多维科·阿廖斯托（1474—1533），文艺复兴时期的著名诗人。

是,他们俩都是杜维恩周围阴影里的一部分。

* * *

杜维恩、贝伦森一伙人使尽诡计以招徕生意,市场却自发地大踏步前进着,让人颇为意外。1910年到"一战"爆发之间的四年确实是艺术市场的一个重要的繁荣期,这一时期的顶峰是1913年,无论从品味还是价格方面来看,它都将成为20世纪三个"奇迹年"中的第一个(另外两个是1928年和1989年)。早期大师作品仍在创造大部分纪录。1913年,怀德纳以116500美元的价格买下了拉斐尔的《考珀圣母》①(Cowper Madonna,又名《潘尚格圣母》[Panshanger Madonna]);1914年,沙皇以令人难以置信的310400英镑(合现在的3063万美元)买下了列奥纳多·达·芬奇的《伯努瓦圣母》(Benois Madonna)。印象派的势头同样很好;1912年,路易西纳·哈夫迈耶花了95700美元买下了德加的《把杆边的舞者》,这是在世画家作品价格的世界纪录。哈尔斯(Frans Hals)、伦勃朗和马布塞(Jan Mabuse)的画作也都卖出了高价。

难怪蒙塔古·巴洛会在此时想到把苏富比往西边搬,也就是从威灵顿街搬到新邦德街上较大的店面里。还有,就像弗兰克·赫曼描述的那样,当他在威灵顿街偶然被那些"堆在半明半暗的走廊"里的画作绊到时,应该就是他决定与传统操作告别的时候;因为在过去,他的公司会把收到的所有画作转给佳士得,而作为回报,佳士得则会把他们收到的任何书籍都转给苏富比。实际上,巴洛偶然发现的那些画是被错发过来的,但他没有直接把画送回去,而是拿到灯下仔细查看起来。

在苏富比的生意中,画作从来都不算重要。它们之间有过短暂的相好,但50年前就已成为过眼云烟。之后,就算他们卖了任何油画或者版画,也都是在拍卖其他物品时捎带卖掉的。后来发生的事情是,在晦暗的走廊里撞青了巴洛小腿前侧的这堆画里虽然没有什么名作,却为这个备受尊敬的大公司成就了一场非常像样的拍卖。苏富比的明星拍品出现得很

① Cowper指英国的贵族爵位"考珀伯爵"(Earl Cowper),这一贵族家庭曾是该画的拥有者,"潘尚格"是该家族家宅之一。

偶然：那是在1913年的夏天，一幅弗兰斯·哈尔斯所画的肖像来到了威灵顿街。这幅画的所有者格拉纳斯克男爵①（Lord Glanusk）是一位著名的书籍收藏家。那时候，哈尔斯的势头正劲。杜维恩曾花3万英镑买下了他的《艺术家的家人》（The Artist's Family）；伦敦的国家美术馆花了差不多一样的价钱买下了《市长的家人》（The Burgomaster's Family）；查尔斯·耶基斯（Charles Yerkes）以28250英镑将《一位老妇》（An Old Woman）卖给了杜维恩，之后这幅画又被弗里克以3.1万英镑买走。所以格拉纳斯克勋爵的哈尔斯就变得特别抢眼；但1913年能成为苏富比的分水岭，这并不是唯一的原因。另一个非凡的巧合是，弗兰斯·哈尔斯的另外两幅肖像作品也将在佳士得进行拍卖，拍卖日期恰好跟苏富比的拍卖在同一天。这是两个公司之间的第一场正面交锋，虽然过去它们一直避免着这种对立。

 苏富比拿到的那幅画是三幅中最好的一幅。格拉纳斯克男爵在1884年从佳士得买到这幅画的时候，只花了区区5几尼（还有一幅作者未知的佛兰德静物画被搭着送给了他）。1913年6月的这场拍卖，对巴洛和苏富比的员工来说有如神启。在一场拍卖中，有些拍品即便没有创造纪录，但如果有两个人都非常想要同一件物品，并且之后的结果远远超越了预期，那这些拍品也能引起注意。格拉纳斯克男爵拥有的哈尔斯作品就是这么一个情况。竞争的双方是著名的英国收藏家休·莱恩爵士和人气很旺的经纪人达德利·图思（Dudley Tooth）。二人之间的竞争十分火爆，一直把出价抬到了令人瞠目的9000英镑。这跟杜维恩买下另一幅哈尔斯作品所花的3万英镑当然不能相提并论，但1913年的9000英镑相当于现在的885500美元；而巴洛也像他之前的杜维恩一样感觉到，画作所拥有的市场是其他的物品不能相比的。

 接下来，巴洛又花了好几年的时间来吸纳足够的画作，使苏富比建立起足够的自信，能够与佳士得一争高下。无论如何，如果要准确追溯这两家公司如今激烈竞争的局面的源起，应该就是1913年6月20日的哈尔斯拍卖。

① 全名为Joseph Russell Bailey，1st Baron Glanusk（1840—1906）。

＊　＊　＊

　　在纽约，安德森则比巴洛更快侵入了其对手的领地，这是他通过埃米莉·格里格斯比（Emilie Grigsby）的收藏实现的。埃米莉·格里格斯比的名字在拍卖行的八卦中可谓如雷贯耳，这位大富豪的情妇是个不折不扣的骗子和如假包换的冒险家。尽管如此——或者说正因为如此——她的收藏精彩非凡。当她准备出手时，这些藏品本该被拿到AAA去的。

　　埃米莉·格里格斯比的故事是从她生命中那个非凡的男人开始的，他就是查尔斯·泰森·耶基斯。耶基斯继承了美国"强盗资本家"[①]的伟大传统，拥有过山车般的职业生涯，并佐以复杂到令人瞠目结舌的私生活。他出生在内战前的费城，其中产阶级的父母是贵格会（Quaker）教徒；他24岁时就拥有了自己的银行业务和经纪公司；到30岁时就已经结婚并生了两个孩子，并累积了可以跟弗里克匹敌的财富。35岁时，韦斯利·汤纳说，他进了监狱。他的罪名是挪用公款。"在费城市财务长的纵容下，耶基斯一直拿着城市基金在股票市场搞投机活动。"这两个人将所有盈利装入自己腰包，而纳税人则承担了所有损失。耶基斯被判处了两年九个月的监禁，但因为他忠贞的妻子多方奔走，七个月后他就被赦免，并立即着手捞回失去的财富。在监狱里时他也没闲着，他发现轨道车交通是"跟城市中任何行贿受贿活动最亲近的生意，所以很可能提供最快最稳健的收益"。这时，他跟第一个情妇坠入了爱河，这就是他对那忠贞的妻子的回报。情妇叫玛丽·阿德莱德·穆尔（Mary Adelaide Moore），他全方位掌控了她，就像他曾经掌控费城的城市基金一样：他给她从头到脚打扮一新，还给她取了新的名字"玛拉"（Mara）。此时的他已拥有一个艺术收藏系列，但从某种意义上说，她也是收藏的一部分。她从属于他，但没多久他就想给她一个正式的名分，于是便强迫他的妻子——那个帮他得到赦免的女人——跟他离婚。在那个年代，这是比侵吞公款更严重的罪行，处在维多利亚时代的费城震惊了，这个曾经的囚犯现在真是众叛亲离了。除了玛拉，他再也没有任何朋友；没有俱乐部愿意接纳他，也没人想跟他做生意了。他卖掉了自己的产业，搬到了芝加哥。

[①]　这是对美国19世纪后期那些不择手段而敛聚到大量财富的资本家所用的贬义称呼。

在那里，耶基斯开始了"有轨马车"①这项他在费城未竟的事业。在这里，他比新一任耶基斯夫人过得更潇洒。被费城放逐的玛拉渴望被"风城"②接纳；虽然她比耶基斯年轻20岁，但她知道该怎么做——或者说她觉得她知道。这对夫妇到欧洲的几个城市旅行，这些城市包括布鲁塞尔、阿姆斯特丹、海牙、巴黎和伦敦；"有轨马车之王"在此期间买了四幅勃鲁盖尔、两幅弗兰斯·哈尔斯、两幅扬·斯蒂恩、一幅克卢埃（Clouet）、一幅梅索尼耶的画作，当然，还有三幅柯罗和来自杜比尼、迪亚与米勒的作品。据韦斯利·汤纳说，玛拉买了最新款的薰衣草色围巾、"阿姆斯特丹半数的托帕石"和若干副26扣的绫纹丝手套。当然，花钱还是在一段时间里给他们带来了安抚效果，但那些画作却并不是作为一个收藏系列被买下的；就像那些26扣的手套和薰衣草色围巾一样，这些画也不过是爬升社会阶层的装备。但这种社会晋级的努力却失败了。粗糙的芝加哥，这个满地锯末和口水的中西部之都，它对耶基斯夫人的包容度并没有强过费城对情妇玛拉的态度。她陷入了进退维谷的境地。

耶基斯却没有这种感觉，他心情很好。现在，他处在他商业势力的巅峰；他设计了城中的环线轨道，并主持挖掘了芝加哥河下面的拉萨勒街（La Salle Street）隧道。这两个工程都为他带来了百万财富，但随着他的财富增长，他也变得更不受欢迎。他标志性的逞强好胜可能对女性很有吸引力，但对那些大亨竞争对手却并非如此。

无以应对被社会抛弃的感觉，玛拉开始借酒浇愁。然而金酒也无法洗刷掉她丈夫太不受欢迎的事实，于是她要求再次搬家，这次是去纽约。这时已到了1897年，耶基斯在芝加哥的经营权已经到期了，而因为他遭受厌恶的程度比以往有过之而无不及，他没能再拿到新的合同。于是他默许了玛拉的要求。韦斯利·汤纳描述了他们是如何将一列普尔曼车厢③里的车座都卸下来的情景，"勃鲁盖尔和梅索尼耶的画被成排地搁在地板上"，火车向曼哈顿出发了。没人来跟他们道别。跟芝加哥和费城相比，曼哈顿更

① 19世纪初期开始的一种城市公共交通手段，主要出现在英国和北美，多由马拉车厢在预铺的轨道上前进。
② 芝加哥的别称。
③ 英式的豪华火车服务，主要是一等舱，并配备列车员服务。

具大都市品格，也因此更容易让人隐姓埋名。这很适合玛拉。她很喜欢在她有巨大穹顶的餐厅中举行午夜餐会；比起沃拉尔的地窖晚宴中一成不变的鸡肉咖喱，她提供的菜色丰富得多，但她的座上宾就没有那么出色了。曼哈顿的匿名特性也很适合耶基斯，很快他就买下了第二处房产，把埃米莉·格里格斯比安置了进去。

多年以来，埃米莉·格里格斯比的身份是耶基斯的被监护人或者说养女。她是那个时代最为著名的美人之一，所以她也期待得到相应的待遇。虽然她现在属于耶基斯，但据说仰慕她的人甚至在埃及和日本都有；也有小道消息说，英王爱德华七世（King Edward Ⅶ）曾送给她一个脚凳，教皇莱奥十三世（Leo XIII）还给过她一撮他的头发。从小上教会学校的埃米莉长着一头红发，韦斯利·汤纳说她"就像罗塞蒂的画中人"；而她的母亲在辛辛那提（Cincinnati）开着一家妓院，她可能就是在那儿遇见耶基斯的。

这时的耶基斯已经从纽约发展到了伦敦。在芝加哥的工程取得成功后，现在的他希望能"将英国首都的地下铁路扩展为他设想中的、世界上最伟大的城市交通系统"。只要耶基斯去伦敦，玛拉和埃米莉就都陪同前往，但她们从不乘坐同一艘船。耶基斯处理事情的方式已经颇为老练。埃米莉也从中学到了一二。很快她就有了自己的女仆，以便照看她的二十箱衣物，并把它们登记造册，这样她每天早上就可以翻看记录来决定穿什么了。当然她还需要一所房子来安置那些衣裙和女仆。耶基斯给她在公园大道上买的房子豪华得令人瞠目。除了里面厚实的橡木壁炉和铺在地上的虎皮、非洲豹皮和美洲豹皮，墙上还挂着一幅莫奈、一幅西斯莱、一幅毕加索的作品和安德斯·佐恩的《浴女》（The Bather）。但一个女冒险家的问题在于，当你结交很多新朋友时，也会树立很多新敌人。于是很快就开始有故事流传，说公园大道660号的大宅中有一个秘密电梯，还有一个专门的房间，用于内容不详的性爱活动。

于是我们便迎来了故事的结局。韦斯利·汤纳津津有味地告诉我们，那是在一次特别盛大的晚宴中，埃米莉·格里格斯比的母亲苏珊（Susan）被从前在辛辛那提的一个客人认了出来。肯塔基之花的母亲是个老鸨？这让众人哗然，而后来更多的情报浮出了水面——埃米莉在美国时叫耶基斯叔叔，在英国时则叫他监护人，人们根据这些八卦，再加上现有事实加以

推测，很快便推断出了真相。

这时耶基斯却死了。他征战伦敦所获得的利润并不像他想象中那么丰厚，因为虽然伦敦并不完美，却也不像芝加哥那么腐败。同时，耶基斯知道他得了不治之症。他回到纽约，并逐渐消沉了下去；埃米莉和玛拉则不断地为谁应该看护他争吵着。结局在1905年12月29日上演。耶基斯的遗嘱中没有提到埃米莉，但她却不是普通的被监护人，她是不会让这样的小节妨碍她前进的。耶基斯临终前轮到她看护时，她已经拿到各种有利可图的文件，其中包括一张25万美元的支票，和伦敦地下铁4.7万股股票的凭证。然而，当所有的目光都集中在埃米莉身上，等着看她下一步怎么走时，玛拉反击了——耶基斯死后才几个月她就再嫁了。八卦圈还都没有时间消化这一反转，就已经遭到新一轮冲击——仅15天后这段婚姻就破产了。玛拉耻辱地被迫付清她新夫的债务，但这还不是这场闹剧的结局。1910年1月，也就是耶基斯去世五年后，一个伦敦的法庭判定，必须从他的遗产中拿出80万美元（合如今价值的1620万美元）来偿还他优先认购过的股票。这个打击可太沉重了。玛拉曾眼见着埃米莉·格里格斯比炫耀那些从耶基斯病床边诱骗来的有价证券，而她自己手中的财产却巨幅缩水，现在只剩下房子和艺术收藏。美国的地区法院委派了接管人，接管人则找来了柯比和AAA。

这场拍卖被分为两部分，第一部分包括地毯、雕塑、家具和房子里的其他"装饰品"，第二部分是画作。跟耶基斯相关的丑闻激起了人们的兴致，于是就像韦斯利·汤纳描述的那样，在既定的拍卖之夜，范德比尔特、惠特尼、古尔德和怀德纳家的人在过道里排起了队，欧洲大部分的大牌经纪人都亲自到场。30幅画卖了130.8万美元。然而更重要的是，耶基斯的拍卖显示出风潮是如何开始转变的。柯罗、特鲁瓦永和其他巴比松画派的画作表现都很好，有几例甚至破了纪录；但大家对梅索尼耶和伯恩-琼斯的狂热似乎已经结束了。梅索尼耶的《巡查》（The Reconnaissance）当时花了耶基斯13500美元，现在"无法再超过5300美元"；而伯恩-琼斯的《被带向巨龙的公主》（The Princess led to the Dragon）之前价格为12500美元，现在下滑到可怜的2050美元。

另一方面，早期的画作又强势回潮。虽然透纳在英国很受欢迎，但

目前为止他在美国都算不上明星。耶基斯花了7.8万美元买下的《火光与蓝光》(Rockets and Blue Lights)，汤纳说美国评论形容之为"无法理解"。无论理解与否，现在它以12.9万美元的价格落在杜维恩手中，这是美国拍卖史上画作创造的最高价格。但这一纪录只保持了24小时。第二晚是专门针对早期大师作品的。虽然伦勃朗的《一位拉比的肖像》(Portrait of a Rabbi)也在拍卖之列，但就像在1913年苏富比和佳士得的拍卖中那样，是弗兰斯·哈尔斯掀起了拍卖的高潮。杜维恩再一次成为主角之一，但这次他的对手是克内德勒。克内德勒成功地以13.7万美元拍得了《一个女人的肖像》(Portrait of a Woman)，使之成为美国拍卖史上售出的最贵画作，它将这一纪录保持了17年。

柯比十分欣慰。能完成这样一场漂亮的拍卖，还创下和打破了那么多的纪录，他肯定觉得，当埃米莉·格里格斯比在1911年冲动地决定卖掉所有财产（包括爱德华七世的脚凳）时，她会选择AAA。但她却选了安德森。她还宣布将去英国生活，因为那里的人对她比较亲切。汤纳干巴巴地评论道，她只留了一幅画，却留下所有九个仆人。

很少拍卖会这样声名狼藉。埃米莉被称为"神秘之屋"的大宅将被出售，而之前的恶名终于没有白费。其实除了莫奈和毕加索的作品之外，这场拍卖并不比埃米莉·格里格斯比本人更出奇：柴薪架、祈祷椅、奥利弗·克伦威尔的黑杰克（也就是鞣皮）啤酒杯……就是这类寡淡乏味的杂物塞满了"神秘之屋"。然而，虽然那个皇家脚凳只卖出了36美元，柴薪架、画作和6000本书放在一起，却卖出了20万美元之多。这当然不能跟之前的耶基斯拍卖上令柯比雀跃的200万美元相比，但这是预估价格的三倍，对安德森和埃米莉来说都是一场胜利。在纽约，一个书籍拍卖商成功地侵入了他的对手——也就是一个艺术拍卖商的领地。从此以后，柯比再也不能夸口说，AAA是美国唯一的艺术拍卖场所了。

无论如何，柯比也不再是以前的那个他了。现在的他花甲之年已过半，头发都变得雪白，听力也越来越差，因为得了湿疹所以手上经常缠着绷带。安德森的胜利是致命一击。不管托马斯·柯比愿意与否，AAA的变革都迫在眉睫。

1.《蒂罗尔州的玛格丽特》,列奥纳多·达·芬奇。"饺子麦格,史上最丑的公主。"艺术交易行业能让她变美吗?

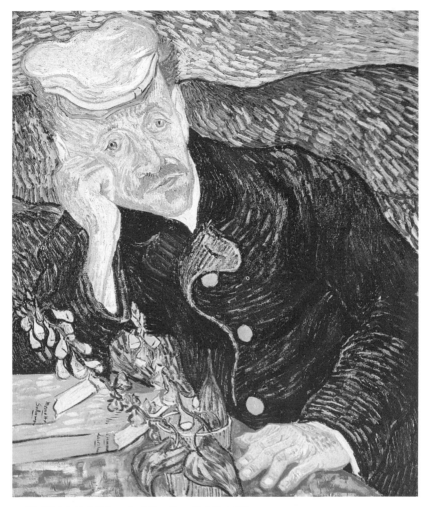

2.《加谢医生的肖像》,文森特·凡·高(佳士得)

3.《保罗·加谢医生》,查尔斯·莱昂德尔(卢浮宫,绘画艺术部)

4.《塞尚在加谢医生身旁制作雕版》,保罗·塞尚,1873年(卢浮宫,绘画艺术部)

5. 文森特·凡·高的另一幅《加谢医生的肖像》,1890年(巴黎,奥塞博物馆)

6.《保罗·加谢医生》,诺伯特·戈奈特,1891年(巴黎,奥塞博物馆)

7. 詹姆斯·佳士得（1730—1803）肖像，托马斯·庚斯博罗。艺术家当时创作这幅肖像是要把它挂在佳士得拍卖行里，作为隔壁庚斯博罗画室的宣传广告（美国加利福尼亚州马里布，保罗·盖蒂博物馆收藏）

8. 在佳士得生前为他创作的拍卖台雕版画像（佳士得）

9.《约翰·苏富比》，塞缪尔·贝克的外甥，由佚名艺术家创作。贝克创立了公司，而苏富比的名字却留了下来

10.《拍卖，或现代鉴赏家》（*The Auction, or Modern Connoisseurs*），1758 年（刘易斯·沃波尔藏书）

11.《文采,或修辞之王》(Eloquence or the King of Epithets),对詹姆斯·佳士得的讽刺(刘易斯·沃波尔藏书)

12.《拍卖估价人》,奥诺雷·杜米埃,1863年

13.《意大利人大街》,欧仁·盖拉尔(Eugène Guérard),1856年。图右可见托尔托尼咖啡馆,这是马奈和安托南·普鲁斯特以前见面的地方(巴黎,卡纳瓦莱[Carnavalet]博物馆)

14. "穿裙撑时代的德鲁奥拍卖行。"一幅版画显示了大约1852年的拍卖行外观,它位于德鲁奥街和罗西尼街(Rue Rossini)交会处

15. 在古斯塔夫·多雷(Gustave Doré)的一幅素描作品中,能看到大约同一时期的德鲁奥拍卖行内部

16. 没有主人的槌子（Le Marteau sans maître），尼古拉·迪塞尔（Nicolas Dusseire）（巴黎，法国国家博物馆联盟 ［Réunion des Musées Nationaux］）

17. 拍卖估价人保罗·舍瓦利耶，漫画

18. 乔治·珀蒂画廊的一场珠宝拍卖，由莱尔－迪布勒伊（Lair-Dubreuil）掌槌（让·勒福尔［Jean Lefort］绘）

19. 75 岁的托马斯·柯比

20. 美国艺术协会的第一处地址：纽约 23 街 6-8 号（位于麦迪逊广场）

21. 保罗·科尔纳吉（伦敦，科尔纳吉公司 [P. & D. Colnaghi]）

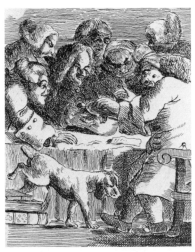

22. 18 世纪讽刺古董商人的画作。"鉴赏家"们正在仔细欣赏一只有裂纹的夜壶，而代表过度忠诚的狗正在几本书上撒尿，虽然书才真正代表着学习（大英博物馆）

23. 首位印象派经纪人：保罗·迪朗－吕埃尔（巴黎，迪朗－吕埃尔收藏）

24. 保罗·迪朗－吕埃尔画像，皮埃尔－奥古斯特·雷诺阿（私人藏品）

25. 埃内斯特·冈巴尔与罗莎·波纳尔，拍摄于法国尼斯（杰里米·马斯）

26. 爱德华·马奈肖像，亨利·方丹－拉图尔，1867年（芝加哥艺术协会）

27. 伊莎贝拉·斯图尔特·加德纳肖像，约翰·辛格·萨金特（波士顿，伊莎贝拉·斯图尔特·加德纳美术馆；格雷格·海因斯［Greg Heins］摄影）

28. 唐吉老伯,文森特·凡·高(巴黎,Edimedia)

29. 亚力克斯·里德肖像,凡·高

30. 失败的投机者:埃内斯特·奥舍德。由马塞兰·德布坦(Marcellin Desboutin)绘于1875年(巴黎,国家图书馆)

31. 首位印象主义投机者:扮成哈姆雷特的让-巴蒂斯特·富尔,由马奈绘于1877年(德国埃森,福克旺博物馆[Folkwang Museum])

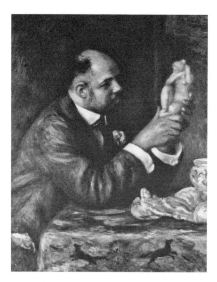

32. 安布鲁瓦兹·沃拉尔肖像，由皮埃尔－奥古斯特·雷诺阿绘于1908年（伦敦，考陶尔德艺术研究学院）

33. 坎魏勒先生肖像，由基斯·范·东恩绘于1907年（日内瓦，小皇宫博物馆）

34. 阅读。由泰奥·范·里塞尔贝格绘于1903年。费利克斯·费内翁站在后方，手撑在腰间；亨利－埃德蒙·克罗斯背对着观众；从右数第三位以手抚脸的是作家安德烈·纪德；最右边的是剧作家莫里斯·梅特林克（Maurice Maeterlinck）（比利时，根特美术馆［Musée des Beaux-Arts］；吉罗东摄影，巴黎）

35. 费利克斯·费内翁肖像，由保罗·西涅克绘于1890年（纽约，约翰·雷华德收藏）

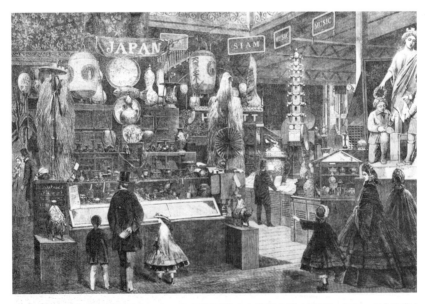

36. "日本主义"和"中国热"。1862年国际展览会中的日本馆（曼塞尔［Mansell］收藏）

37. 纽约的杜维恩之家（纽约公共图书馆〔New York Public Library〕）

38. 杜维恩勋爵（伦敦泰特美术馆档案）

39. H 美术馆，军械库艺术展

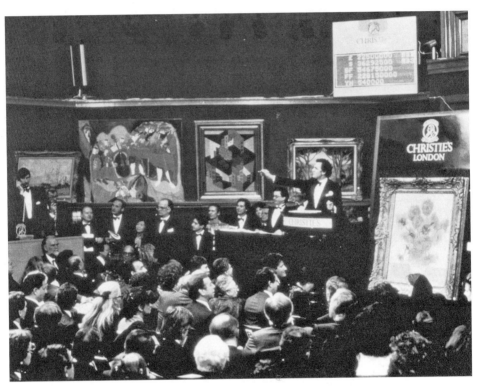

40. 1987年3月30日,查尔斯·奥尔索普主持凡·高的《向日葵》拍卖;此时,价格已经来到了3990万美元(佳士得)

第 13 章
"291"和"军械库艺术展"

有一次，约翰·奎因（John Quinn）收到了一封正在那不勒斯度假的女性仰慕者的信。"我坐在这里看维苏威火山，"她写道，"维苏威火山也正看着我。我们俩都在燃烧。"奎因是个英俊的单身汉（"侧脸跟罗马硬币上的一样精致"），在那个年代，单身汉还不等同于同性恋。有意思的是，如今大家几乎不了解他，当然这是跟摩根、弗里克或者梅隆相比。但从某种意义上说，他是他们中最伟大的艺术赞助者，他不仅买画，也跟很多艺术家真的交上了朋友，并利用他律师的专业能力来帮助他们，让大家更容易买到他们的作品，还鼓励别人去买画。除了画作他也收藏书籍，艾琳·萨里嫩说，他的朋友包括马蒂斯、毕加索、德兰、布朗库斯（Brancusi）、奥古斯塔斯·约翰（Augustus John）、埃里克·萨蒂（Erik Satie）、叶芝（W. B. Yeats）、埃兹拉·庞德（Ezra Pound）、詹姆斯·乔伊斯（James Joyce）和乔治·摩尔。他的朋友艾略特（T. S. Eliot）送了他第一版的《荒原》（*The Waste Land*），他便说服一个向来以嗓音动人著称的女性朋友，在他刮胡子的时候读给他听。

1870年，奎因出生于俄亥俄州的蒂芬（Tiffin）。他的双亲是爱尔兰人，所以即使对巴黎和法国艺术知根知底，他仍然保留着一部分爱尔兰人的天性。小时候他嗜书如命，而且痴迷于美国旧西部文化（Wild West）。后来他见多识广品味高雅，但在13岁时曾跋涉几百公里去看他的偶像"水牛比尔"[①]

[①] 威廉·弗雷德里克·科迪（William Frederick Cody，1846—1917）的外号，他是美国西部拓荒时代的传奇人物。1883年他首创了大型表演《水牛比尔的西部荒原》（*Buffalo Bill's Wild West*），在美国和欧洲巡回演出。

（Buffalo Bill）。四年后，他的生活已经变样。这个博学多才的男孩被俄亥俄州的一位前州长查尔斯·福斯特（Charles Foster）任命为秘书。1891年，哈里森总统邀请福斯特去华盛顿担任财务部部长，奎因也一同前去了。他仍然渴望提高自己，于是去夜校学习并拿到了一个法律学位，之后他又主动去哈佛上了一年学，跟随桑塔亚纳和威廉·詹姆斯学习哲学和心理学。36岁时他创立了自己的公司。

1906年，奎因在纽约当上了律师。那时有一系列保险丑闻曝光，骇人听闻且波及面很广，是个人心动荡的年代。这可能反而激发了他的斗志，让他更加努力地为艺术家和作家们奔走。比如1911年，警察试图禁演爱尔兰剧作家辛格（J. M. Synge）的诗剧《西部浪子》（Playboy of the Western World），他就担任了爱尔兰籍演员们的律师。1920年，玛格丽特·安德森和简·希普（Jane Heap）在文学杂志《小评论》（The Little Review）上发表了詹姆斯·乔伊斯的作品《尤利西斯》（Ulysses）的片段，因此被美国风化肃正协会（Society for the Suppression of Vice）举报逮捕，是奎因为她们出庭辩护。但他最大的成就可能是他在推动1909年税法修订中发挥的作用。讽刺的是，奎因也参与过这部法律最初的拟定。该法免掉了艺术作品进口时过高的税费，之前就是这些税费让摩根之类的人将艺术收藏留在了欧洲。但1909年的法案只给有百年以上历史的画作减税优惠，奎因觉得这对比较现代的画家、在世画家以及他们作品的收藏家都不公平。他为了再次改变这部法律而奔走呼号。他的名气，还有他在华盛顿和艺术圈的大腕儿朋友起了作用，大概也只有他能这么快就达成目的了。

奎因靠自己做律师的实力和实绩赚了大钱，身为收藏家和赞助者却让他出了名。他天生善于交友，奥古斯塔斯·约翰就是他最早结识也最有影响力的朋友之一。这位英国画家一直非常热爱法国，1911年他带着奎因见识了法国的辉煌壮丽和巴黎的五光十色。艾琳·萨里嫩说，奎因通过约翰结识了马蒂斯、毕加索、迪朗-吕埃尔、沃拉尔和坎魏勒。通过这些经纪人，他又接触到塞尚、高更和凡·高的作品。他从1904年开始买画，那时他在纽约的克劳森画廊（Clausen Gallery）买了一些爱尔兰画家杰克·叶芝（Jack Yeats）的水粉画。他甚至拜倒在了东方风潮的脚下，任用了蒙特罗斯画廊（Montross Gallery）的贝克（A. W. Baker）做他的经纪人。但他收

藏上的成熟期是随着1913年著名的"军械库展览"一起到来的。有一小群人通过这场展览将美国人的审美向前推进了一大步，他也是这群人中的一员。在美国，奎因最亲近的艺术家是沃尔特·库恩（Walt Kuhn）。纽约的库恩对奎因人生的意义相当于在欧洲时的奥古斯塔斯·约翰，是库恩带着奎因投入到军械库展览之中的。

举办军械库展览的初衷其实很普通，就是展现美国艺术最近的发展状态；而要不是因为亚瑟·戴维斯（Arthur Davies），这个观念很可能就这样保留下来了。粉彩画家协会（The Pastellists）的四个成员——沃尔特·库恩、杰尔姆·迈尔斯（Jerome Myers）、埃尔默·麦克雷（Elmer MacRae）和亨利·菲奇·泰勒（Henry Fitch Taylor）——在麦迪逊画廊（Madison Gallery）闲聊时开始谈到办这样一个展览，地点选在纽约的69团军械库，但亚瑟·戴维斯改变了这一切。他是个特立独行的艺术家，观念完全不同于当时美国大部分画家那粗糙的现实主义，艾琳·萨里嫩称之为"独角兽和中世纪少女"领域的专家。但关键在于，戴维斯交友十分广泛，像格特鲁德·范德比尔特·惠特尼（Gertrude Vanderbilt Whitney）、利利·布利斯（Lillie P. Bliss）和科内利厄斯·沙利文夫人（Mrs. Cornelius J. Sullivan）这样的贵妇，他相处起来也很自然融洽。她们都有足够的资金来赞助这场展览。戴维斯认识库恩，还有生活在巴黎的美国画家和评论家沃尔特·帕克（Walter Pach）。戴维斯改变了军械库展览的构思。这三个人在欧洲行动起来，以找到这块大陆上最激进的画作为己任。在这个任务上他们得到了两个人的帮助，一个就是奎因，而另一个人物的出色程度也不亚于奎因。斯坦家在弗勒吕街举办的沙龙也有美国艺术家参加，其中有一位叫爱德华·斯泰肯，他的精力一部分用于新式绘画，另一部分则分给了摄影这一新艺术形式。如今，斯泰肯作为伟大的早期摄影师之一而闻名，但那时他还在巴黎为他的好友阿尔弗雷德·施蒂格利茨的纽约画廊担任画探。1907年在巴黎时，有人带施蒂格利茨和斯泰肯到小贝尔南画廊，去看一些塞尚的作品。约翰·雷华德说，施蒂格利茨对那些画的第一印象是"几百片被色斑弄脏的白纸"。而据斯泰肯说，对着那些画他俩"像乡下土老帽一样大笑起来"。然而他们问起价格时才目瞪口呆地发现，每幅画差不多要1000法郎（合现在的4110美元）。这让他们想出了一个恶作剧招数：斯泰

肯要在一天内画出一百幅塞尚。这些画都不署名，但施蒂格利茨要在纽约举行一场"塞尚水彩画展览"。所有的画都被卖掉后，施蒂格利茨就可以宣布真相，好让那些批评家难堪——试试总不吃亏。

这个恶作剧可能会让大家对施蒂格利茨产生误会，但实际上他非常严肃，又是最包容现代艺术的人士之一。在那个年代，"现代"（modern）跟"新的"（new）这两个词可以互相替换，来形容主要来自巴黎的所有新观念。我们在第1章里解释过，如今在拍卖行中，"现代和印象主义"拍卖经常是从杜米埃的作品拍起，范围涵盖了从印象派到"二战"时期的各主要艺术运动。最近，"当代艺术"这个词条又让位给了"当代和战后艺术"，这说明，战后的一些伟大艺术家现在已经过世了。

施蒂格利茨有个名为照片分离（Photo-Secession Gallery）的小画廊，位于纽约第五大道291号。这个画廊很不寻常，最显眼的特点就是它的大小：只有一个小房间加一个走廊。施蒂格利茨也很不寻常。据说他跟莱奥·斯坦相似，都是"有解释强迫症的人"。他展出的作品中既有现代艺术也有摄影，因为他希望展现出——在他眼中——绘画是如何与摄影形成对立面的。1900年他认识了斯泰肯，两个人一起酝酿出了291画廊和《摄影作品》杂志；不只在摄影领域，这本杂志也是所有视觉艺术领域的先锋最有力的捍卫者之一。每个周二上午，艺术家和摄影师们会聚集到291画廊后面的火炉周围，而这里很可能就是美国的第一个沙龙。这个画廊展出了许多美国当代画家的作品，也展出外国作品。快到1910年年底时，施蒂格利茨为罗丹举办了一场素描展览，因为罗丹这样要求了很多年；还有一场平版印刷画作的展览，作品来自莫奈、雷诺阿、图卢兹-罗特列克和塞尚。作为先锋艺术的拥护者，他还想为塞尚举办一场单人展——因为他非常惊奇地发现，巴黎那么多人对这位艺术家的评价如此之高——但雷华德说，这件事操作起来十分困难，因为施蒂格利茨必须跟若干不同的巴黎经纪人求画，但他们都有自己的要求。于是他开始跟毕加索讨论办展的可能性，并在1911年实现了这场展览。

然而沃拉尔还在犹豫时，"小贝尔南"却给了施蒂格利茨20幅塞尚的水彩画，最终让他在同年的3月办成了这场展览。货船抵达纽约了，施蒂格利茨兴致勃勃地期待着，那些四年前让他窃笑不已的画面出现时自己会

有什么反应。雷华德如此描述施蒂格利茨："天啊，这第一幅比起一张照片，那真实感不多一分，不少一分。我到底是怎么了？'我的天，施蒂格利茨先生，您不是打算展出这个吧？——就一张白纸，还有几滴颜料？'海关工作人员检查过抬起头说。我给他指出房子、石头、树和水面。'您是打算催眠我，让我说有些不存在的东西在那儿？'这位估价员一脸不可思议。"

施蒂格利茨的观点变化得非常显著。然而，斯泰肯还没忘掉他们之前那个要跟评论界搞个恶作剧的主意。他后来写道："于是我画了张假塞尚。画时没模仿任何一幅现成的画，而是按照塞尚水彩画风格画了一张风景……展览在纽约开幕了，我的假塞尚特别引人注意，可能因为它把画家风格体现得比较刻板吧。无论如何，这幅塞尚水彩画得到的评价很负面。无论评论家还是参观者，大家'笑得脑袋都要掉下来了'。这可能是291画廊举行的所有展览中引起的轰动最大且被斥责得最体无完肤的一场。当然，欣赏先锋艺术的人士认为，这是我们办过的最好的展览。有几个人想买我的冒牌货，但我解释说，这只是借来展出的，不能出售。这整个经历让我目瞪口呆。我一重新拿到这幅假画，就立刻把它烧了。"

那几个想买斯泰肯假画却遭到拒绝的人可能也习惯了这种待遇。291画廊可能是第一家形象如此清心寡欲的现代画廊。雷华德等几位作者发现施蒂格利茨并不怎么关心销售情况。如果他不喜欢来访者的模样就会拒绝卖画，而如果他觉得有人确实很喜欢画又很穷，他就会给对方大幅降价。无论如何，他肯定是希望塞尚的作品卖得动，并且卖得动就说明大家接纳这种新艺术了，这些希望也很合理。但实际上他只卖掉一幅画，只有一个人足够信服塞尚的天赋，并言出必行地买了单。这个人就是亚瑟·戴维斯。

施蒂格利茨在第五大道上孜孜不倦的同时，还有军械库展览的另外两位先驱者分别在伦敦和科隆活动着。在伦敦，1910年是现代艺术得到接纳的关键一年，因为在这一年，后印象派的第一场伟大展览在伦敦的格拉夫顿画廊（Grafton Gallery）拉开了帷幕。这次展览的组织者是罗杰·费赖伊，协助他的是克莱夫·贝尔（Clive Bell）。跟291相同，格拉夫顿不完全是商业化的。费赖伊的这场展览是为了向英国人介绍现代法国艺术中的所

有重要灵感来源。展览从马奈（最后一个"早期大师般的"画家，又是现代艺术中的第一位）开始，之后却直接跳到了塞尚、凡·高和高更，用约翰·雷华德的话说，就是没在其他印象派画家身上"浪费时间"。在费赖伊看来，那时还不为英国人所知的塞尚、凡·高和高更，是现代艺术的直接先驱。费赖伊想要展示印象派和后印象派之间的区别，对他来说，后来的那些画家看重马奈的程度远远超过了印象派，所以是更伟大的艺术家。他感觉到，后印象派画家倾向于捕捉"这世界的情感意味，而印象派只是在记录"；塞尚是其中的关键人物，其色块指向了立体主义和抽象派。

巴黎的几位经纪人，如沃拉尔、德吕埃、"小贝尔南"和迪朗–吕埃尔，也参与了这场伦敦展。柏林的保罗·卡西雷尔也来了。展览展出的塞尚和凡·高画作各有21件，高更的更多。斯坦家出借了一幅毕加索和一幅马蒂斯作品；在意大利的伯纳德·贝伦森也提供了马蒂斯的一张小画幅风景画，这是他肯买的少数几幅现代画中的一张。这场展览也遭到了抨击，毕竟负面评论跟现代艺术展一向如影随形，然而这不应该给大家造成错误印象。其实费赖伊觉得展出效果很好，所以两年之后举办了第二场展览。

可是，1912年5月25日在科隆开幕的"分离运动联盟"（Sonderbund）展览却盖过了第二场展览的风头。用约翰·雷华德的话说，这是场"着实令人震惊的展览"。跟伦敦展不同，科隆展想当然地认为大家已经熟悉了19世纪的绘画，因此会很自觉地将精力集中在现代艺术中最新出现的艺术运动上。分离运动联盟展的规划就是专门用来挑衅的。单独展出塞尚的展室紧挨着凡·高的展室，而毕加索跟高更相邻。此外，这个展览中的画家还有西涅克、勃纳尔、德兰、蒙克、埃里克·赫克尔（Erich Heckel）、亚历克西斯·冯·亚夫伦斯基（Alexis von Jawlensky）、保罗·克利（Paul Klee）、马蒂斯、埃米尔·诺尔德（Emil Nolde）、马克斯·佩希施泰因（Max Pechstein）、埃贡·席勒（Egon Schiele）、弗拉芒克和维亚尔。从分离运动联盟展可见，德国人对新式绘画的接受度比英国人和美国人更高；约翰·雷华德告诉我们，"分离运动联盟展出的108幅画中，三分之一来自德国人；28幅塞尚作品中的17幅归德国人所有"。

* * *

聚在一起筹备军械库展览的那一小群艺术家用"美国画家和雕塑家协会"（The Association of American Painters and Sculptors）这么个名字是颇为宏大了，但他们确实有宏大的目标："展出无论美国的还是国外的、前卫画家和在世画家的作品，扶持那些经常被现下的展览忽略，但对大众有益的有趣作品。"然而越深入调查，戴维斯等人就越强烈地意识到，欧洲新绘画的深度和方向性在美国根本闻所未闻。根据米尔顿·布朗（Milton Brown）的记载，戴维斯看到科隆分离运动联盟展的目录时又惊又喜，于是他敦促沃尔特·库恩立刻到大西洋彼岸去。库恩去了，而这趟旅程让他结识的人远超过分离运动联盟的范围。他认识了蒙克，并说服了他去参加军械库展览；他去了荷兰以寻找凡·高一家，在那里他还首次看到了雷东的粉彩画。在巴黎，秋季沙龙上所有人都在谈论立体主义，以及那年在"小贝尔南"举办的未来主义画展。他去任何地方都能发现新鲜的事物。

在巴黎，库恩与沃尔特·帕克搭档，以经纪人为主要挖掘对象。沃拉尔、"小贝尔南"和德吕埃他们都接洽过，而这几位也确实可靠；虽然沃拉尔情况比较困难，因为新式绘画开始变得流行，这时他的画都出借到四面八方去了。借画的城市有柏林、维也纳、慕尼黑和伦敦。迪朗-吕埃尔在纽约有画廊，所以同城的展览如果成功，对他的意义也更大，因此他也出借了十几幅印象派画作。最后一站是伦敦，戴维斯和库恩在这里又交了好运：费赖伊的第二场展览仍在展期，所以他们也能从中沾光。

随着筹备工作的推进，跟展览有关的消息也开始流出。大家不无讽刺地说，纽约军械库应该又有什么爆炸性的东西要入库了。1912年年底，格特鲁德·斯坦收到了老朋友马布尔·道奇（Mable Dodge）的信，内容散乱却令人屏息："2月15日到3月15日间要举行一场展览，这是《独立宣言》签署以后最重要的公共事件，而且它跟签署的宣言性质一样。以亚瑟·戴维斯为首的一群人觉得，美国人应该有机会看看，近年来欧洲、美国和英国现代艺术家所做的努力是什么样的……这会是一声尖叫！……学院派已经疯了。他们中大部分人被排除在外了……我完全支持这场展览……它会引起骚乱和革命，并且之后的世界不会再跟从前完全一样了。"

有了这样的铺垫，军械库展览能避免高开低走的结局吗？能。米尔

顿·布朗引用了当时美国媒体的评论片段："军械库展览是一场爆发，它跟火山爆发的唯一不同就在于它是人力成就的。对美国评论家来说，这就像没有靶子乱开枪。无法预测，你得毫无准备地面对它。"这个火山在1913年2月17日晚喷发，比马布尔·道奇预告的晚了两天。还是根据米尔顿·布朗的记载，那天晚上，4000人挤满了军械库范围内的18个临时展室（见附图39）。光秃秃的天花板被黄色的帐篷罩住，除了画作和雕塑外，给4000名观众提供文化养料的还有一个铜管乐队，松树盆栽则在旁挥洒着香甜的气息。约翰·奎因正式宣布展览开幕："这场展览将在美国艺术史上开创一个时代。今晚将不仅是美国历史上的，也是整个现代艺术史上里程碑性的一晚。"

这不只是修辞手法。军械库展览确实开创了一个时代。当然，粗俗的媒体评论不可避免，否则任何现代艺术的展览都是不完整的。立体主义展室招来了最多嘲笑，很快就被打上了"恐怖之屋"的标签。有一幅画特别引人注意，这就是马塞尔·杜尚的《下楼梯的裸女》（Nude Descending a Staircase）。憎恨这幅画显然比欣赏更让评论家和通讯员们乐在其中。对杜尚画作的评论多姿多彩，比如"很多被废弃的高尔夫球杆和球袋""一堆摆放整齐的破提琴""碎石工厂爆炸"。可能因为画的名字，"裸女"成了报纸打趣的题眼；此外有"寻找裸女"的戏码上演，出于某种原因它还经常以韵文的形式出现。比如，《美国艺术新闻》（The American Art News）悬赏了10美元奖金，为杜尚这幅名画征集最佳的韵文"答案"。获胜的打油诗如下：

> 你试图找到她
> 你再次上下打量这画
> 再看时间也白花
> 你试着从碎片中拼凑出她
> 还试过了十七种方法
> 你说不出我可以
> 因为那不是她而是他

大众面对如此惊人的事件还能保持警惕，拉斯金也会感到欣慰吧。这里可不只把一罐颜料泼到大众的脸上，扔过去的还有小提琴、球杆和好多其他东西呢[①]。搞笑模仿层出不穷，比如"下楼梯的食物"。

不过，严肃评论对这场展览的关注也没有缺席。报纸类媒体中，《论坛报》、《邮报》（Mail）、《环球报》（Globe）、《世界报》（World）还有《泰晤士报》都很讨厌这场展览。它们都认为美国画家和雕塑家协会展示新艺术的这个目标值得称赞，但现场的画作和雕塑都太难以让人接受。只有《太阳报》（Sun）和《芝加哥论坛报》喜欢所见的作品。严肃评论界的意见里，反对和支持的票数差不多是五比二，而大众戏谑嘲笑的程度也相当罕见，所以这场展览的商业收益可能真的会很惨淡，但事实根本不是这样。开幕当晚的盛况显然是非典型的，之后参观人数便少了起来。而一旦出现了措辞激烈的评论，就有多达一万人在一天内涌进那个红砖建筑中。另外，尽管整体舆论持嘲弄态度，或者说正因为如此，这场展览反而得到了纽约上流社会的青睐，成为一场巨大的成功。比如，阿斯特夫人每天早餐后都要去看展。

在纽约结束后，军械库展览又搬去了芝加哥和波士顿。根据米尔顿·布朗的报道，在这三座城市中共售出了174件作品，其中123件来自外国艺术家，51件来自美国艺术家。还有90张版画找到了买家。这一切有力证明了戴维斯等人在展前下的断言。在跟欧洲经纪人谈判的整个筹备过程中，戴维斯、库恩和帕克都曾强调过，美国是未被开发的市场。

两位最早行动且购买力最强的买家分别是约翰·奎因自己和利利·布利斯。奎因与库恩、戴维斯是朋友，又是展览的组织者，所以他的购买行为不算意外。令人意外的是他选择的作品。米尔顿·布朗计算过，奎因花了5800美元（合现在的114125美元）在布朗库斯、德兰、杜尚和杜尚-维隆这些遭到重点攻击的艺术家身上。崇拜亚瑟·戴维斯的女富豪有个小圈子，利利·布利斯也在其中，所以她的投入也不算意外。然而，她以前并

[①] 典出自著名评论家拉斯金和画家之间的一场著名的官司。1877年，拉斯金在一篇评论中形容惠斯勒的作品《黑与金的小夜曲：散落的烟火》（Nocturne in Black and Gold: The Falling Rocket）是"把一罐颜料泼在大众脸上还要200几尼"，惠斯勒认为这是诽谤，为此将拉斯金告上了法庭。参见本书第20章。

没有认真收藏，所以军械库展览是她的分水岭。她买了两幅雷东的作品和几幅版画。后来，靠着戴维斯的引导，戴维斯死后又由库恩接班，她成为塞尚作品的重要收藏家。她名下的26幅塞尚作品后来成为纽约现代艺术博物馆①（Museum of Modern Art，简称MoMA）的镇馆之宝。

军械库展览上，排在这两位收藏家之后的最大买家是另一位律师，来自芝加哥的亚瑟·杰尔姆·埃迪（Arthur Jerome Eddy）。埃迪特别争强好胜，而且"热爱新奇事物"。据说他拥有芝加哥第一辆自行车和第一辆汽车。他很早就开始购买莫奈和惠斯勒的作品，惠斯勒还为他画了肖像。在军械库展上，他买了奥古斯特·沙博（Auguste Chabaud）、安德烈·迪努瓦耶·德·塞贡扎克（André Dunoyer de Segonzac）的作品，还有维隆的《年轻女人》（*Jeune Femme*）、杜尚的《下棋者肖像》（*Portrait de joueurs d'échecs*），以及皮卡比亚（Picabia）、德兰和弗拉芒克的作品。此外再没有像奎因或埃迪那样出手大方的人了，但还有几个较晚出名的美国收藏家，是从军械库展览开始或者强化了收藏习惯，比如艾伯特·加勒廷（Albert Gallatin）、斯蒂芬·克拉克（Stephen Clark）、爱德华·鲁特（Edward Root）和汉密尔顿·伊斯特尔·菲尔德（Hamilton Easter Field）。沃尔特·阿伦斯伯格（Walter Arensberg）买下了一幅维亚尔的作品，但后来退掉了，换了一幅维隆的画。凯瑟琳·索菲·德赖尔（Katherine Sophie Dreier）买了高更和雷东的作品各一幅。1920年，她跟马塞尔·杜尚和曼·雷（Man Ray）合伙创立了股份有限公司（Société Anonyme）。这是一个流动性的现代艺术博物馆，主打康定斯基、克利和意大利未来主义画家的作品。在现代艺术博物馆开幕之后，这家公司就散伙了，她珍贵的画作收藏则在1941年被耶鲁接管。施蒂格利茨在军械库展上的手笔也十分大胆：阿尔西品科（Archipenko）的作品和唯一的康定斯基画作《即兴27号》（*Improvisation #27*）。康定斯基作品当时的价格为500美元，现在收藏在大都会艺术博物馆里。还有很多艺术家也在展上购买了作品，但就像米尔顿·布朗指出的那样，没有多少博物馆和经纪人下单。然而，大都会艺术博物馆创造了展上的最高价格，用6700美元买下了塞尚的《穷人山》（*Colline des Pauvres*），

① 即MoMA，利利·布利斯是其三位创始人之一。

这是这位画家被美国博物馆收藏的第一幅作品。敢于冒险的经纪人弗雷德里克·托里（Frederic C. Torrey）来自旧金山的艺术经纪和室内装饰公司维克里、阿特金斯和托里（Vickery, Atkins and Torrey），就是他用324美元买下了那幅大名鼎鼎的《下楼梯的裸女》（米尔顿·布朗说，那幅画他连看都没看过）。不过，克内德勒拒绝在目录上为这个展览做宣传，因为公司的董事们觉得，美国画家和雕塑家协会是在推动"现代艺术中的激进趋势"。

严格地从商业角度上讲，军械库展览几乎做到了收支相抵。算进纽约、芝加哥和波士顿的入场费，加上目录、明信片和宣传页的销售，全部收入约为9.3万美元（合现在的183万美元），而支出比这个数目多了约60美元（奎因支付了差额）。所以在组织者看来，这个展览已经非常成功了。它确实像举办方希望的那样既刺激又骇人，而且商业表现也不算太坏。

另一方面，欧洲经纪人的反响不算热烈。美国被作为未开发的市场来兜售，但后来它开发成了什么样子呢？欧洲贸易圈分成了两个阵营：沃拉尔和其他人。根据米尔顿·布朗的报道，各位经纪人的收益如下：

经纪人	金额（单位：美元）
沃拉尔	6441.27（合现在的126740）
德吕埃	2314.25
阿茨与德·布瓦（Artz & de Bois）	1894.20
坎魏勒	1314.64
卡普费雷尔（Kapferer）	967.98
乌德（Uhde）	821.88
戈尔茨	290.40
坦豪泽	55.45

除了沃拉尔之外，没有哪个欧洲经纪人觉得他们的收入值得高兴。沃尔特·帕克回到美国后，斯蒂芬·布儒瓦（Stephen Bourgeois）给他写了一封信，总结了欧洲的反响："听说你们向美国介绍现代艺术的努力圆满成功，我很高兴。只是那些伟大的法国印象派大师没有受到他们应得的关注，让我十分惊讶。不过我相信他们得到这样的关注只是时间问题，总有一天，大家会像这几年的德国人那样，买下法国所有最棒的作品。不幸的

是，等到美国人开始构建有意义的现代艺术收藏系列的时候，价格应该已经飙高到过分了，在我看来这种情况应该已经为时不远……坦白地告诉你，看到大家对塞尚和凡·高的兴趣不大，我是非常失望的；在你展出的所有画家中，他们俩就像巨人一样。"

布儒瓦是对的，现在看来更是如此。军械库展览开展时，欧洲人对后印象派的狂热已经把价格炒到了超出美国人想象的程度。比如，高更的《黄色背景上的花》（*Fleurs sur un fond jaune*）标价40500美元（合现在的79.7万美元），沃尔特·库恩看着这个价格觉得太高，所以最初是按照4050美元把它记入了军械库展览的账目。阿茨和德·布瓦出借的凡·高的《蒙马特高地》（*Montmartre*）标价2.6万美元，塞尚的《戴串珠的女人》（*Femme au chapelet*）价格为4.8万美元。这些价格不是臆想出来的，画作就是按这些数额上的保险。

虽说欧洲的艺术贸易圈对展览的收益没那么满意，军械库展览还是产生了长远的商业影响。展览开幕之前，合众国几乎没有对美国前卫艺术的需求，对欧洲艺术的需求就更不存在。除了291画廊，仅有的另一个也展出美国现代艺术的可能就是麦克贝思画廊（Macbeth Galleries），在1908年展出过"八君子"（The Eight，一群年轻的纽约现实主义画家）的作品。另外，经纪公司多尔和理查兹（Doll and Richards）也参与过展览的早期筹备工作，所以他们对新式绘画肯定也感兴趣。

但在军械库展览之后，很多新的画廊相继开放，展出欧洲和美国双方面的作品。1913年12月开张的查尔斯·丹尼尔（Charles Daniel）画廊是第一个。丹尼尔当过酒吧招待，名下还有一家酒店；他的助理阿兰森·哈特彭斯（Alanson Hartpence）接替他后还继续经营了不止15年的时间，主要买卖美国的先锋作品。在丹尼尔开张两个月后，纽曼·蒙特罗斯（N. E. Montross）也开张了，服务于各种形式的现代艺术；而斯蒂芬·布儒瓦也在同时启动（虽然写了那样一封信，但他还是非常乐观地开始了在纽约的生意，开幕展是由帕克亲自策划的）。一个月后，卡罗尔画廊（Carroll Gallery）用一场当代美国作品展拉开了帷幕；这也要感谢奎因，他是这个画廊幕后的合伙人。最后要提的现代画廊（Modern Gallery）1915年10月以一场毕加索、布拉克和皮卡比亚的展览揭幕。这家画廊由沃尔特·阿伦斯

伯格出资，经营者马里乌斯·德·萨亚斯（Marius de Zayas）本人也是讽刺漫画家。现代艺术已经来到了美国，鼓噪、混乱、备受争议，但已经无可逆转。这些画廊每个都独具个性，为纽约的艺术世界注入了一股乐观主义的气息，让人忽略了欧洲压境的战争阴云。

然而，这都不代表早期大师作品已经被后浪拍在了沙滩上。实际上完全相反，因为1913年虽然已经有了出类拔萃的军械库展览，但其他很多方面也显示出了这一年确实卓尔不凡。

第 14 章
1万英镑大关：
第一次世界大战前夕的品位与价格

著名的法国时装设计师雅克·杜塞（Jacques Doucet）有一双矢车菊般的蓝眼睛，还留着"修剪得如法国花园般"的白色胡须。他的一生中收集过也卖掉过几个收藏系列。第一套收藏出售时的背景是悲剧性的。那时他跟一个有夫之妇相互倾心；她为他离了婚，但还没等到二人结婚她就去世了。自尊心极强的杜塞因此立刻脆弱痛苦到无法自拔。这批收藏的拍卖对他而言就像一个告别仪式，但它也标志着一个艺术繁荣时代的到来。可以与这个时代相媲美的，只有近代的1988年5月到1990年5月这一时期了。

杜塞藏品拍卖的时间是1912年6月，而它所预告的繁荣期一直持续到大战爆发之时。第一组收藏里主要是法国18世纪的绘画作品、家具和雕塑，以及一个精彩的藏书系列。杜塞本人聘请了水平最高的学者来编纂目录，虽然那时候大家把他看作"暴发户"，他还是将拍卖会的请柬发给了巴黎最时髦的人。像米歇尔·伯德莱[①]（Michel Beurdeley）指出的那样，杜塞的目标是将这场拍卖打造成本季最重头的社交事件，但最引人注目的还是艺术品的价格。杜塞以12万法郎买入的德·拉图尔作品现在卖出了60万法郎；乌冬（Houdon）的一件雕塑作品起初也价值12万法郎，现在则卖出了45万法郎。整场拍卖最初预计能拍得300万法郎，实际上则斩获了1380万法郎（约合现在的5410万美元）。

"一战"前的繁荣并不只局限于巴黎，而是扩展到了全世界。杜塞拍

[①] 米歇尔·伯德莱（1911—2012），法国作家和艺术评论家，是18世纪法国艺术和远东艺术的专家，曾在德鲁奥拍卖行任职多年。

卖那年之后，也就是1913年，举行了两场出类拔萃的拍卖，其中都有意大利文艺复兴全盛期的绘画作品。第一件是拉斐尔的《潘尚格圣母》。杜维恩本来打算把它卖给本杰明·奥尔特曼，但奥尔特曼和摩根都在1913年去世了，所以画就由怀德纳接手了。怀德纳为这幅画花了116500英镑（合今天价值的11461619美元）。另一场惊心动魄的拍卖里也有杜维恩的份儿。他看上了俄罗斯伯努瓦家族拥有的那幅列奥纳多画的圣母；他付了一笔定金，声称弗里克要买下它。然而这一次他却败在了这个精明的俄罗斯贵族手里。伯努瓦家的这位女士把画拿给杜维恩看，因为她猜到杜维恩肯定要咨询贝伦森来鉴定画作真伪。确实如此。等她不费分文得到贝伦森板上钉钉的意见后，这个女子履行了她的义务，也就是按照俄罗斯法律要求的那样，将第一顺位选择权交给了沙皇。于是沙皇也执行了他的权利，付出了闻所未闻的31万英镑，合今天价值的30629973美元。杜维恩也许可以糊弄暴发户，但在老牌贵族那里还是嫩了点儿。

 这些价格虽然都是例外，但确实也能反映出这个时期的早期大师作品十分强势。此时，1万英镑（约合现在的98.4万美元）对去世已久的意大利或者法国画家的作品来说已经不算稀奇。意大利早期大师中的贝利尼、波提切利、卡尔帕乔（Carpaccio）、皮耶罗·德拉·弗朗西斯卡、吉兰达约（Ghirlandaio）、曼特尼亚、波拉约洛（Pollaiuolo）、丁托列托和提香的作品都卖到了这个价格线之上。贝利尼的作品高达2万英镑，曼特尼亚达到29500英镑（将近现在的300万美元），提香更卖出了6万英镑。与之相对的是，卡拉齐、多梅尼基诺（Domenichino）、雷尼等波伦亚画派的画家在19世纪开端之时备受尊崇，现在却难以出手——前面提到的第一位卖了36.75英镑，最后一位9英镑19先令6便士。乔尔乔内的情况不妙，而卡纳莱托和瓜尔迪情况相同。法国画派的布歇、夏尔丹（Chardin）和弗拉戈纳尔都突破了1万英镑，而莫里斯·康坦·德·拉图尔（Maurice Quentin de La Tour）的一幅粉彩画甚至达到了27300英镑（合现在的269万美元）。克洛德·洛兰和普桑都不再受宠。市场对北方画派早期大师的偏爱在19世纪末还显而易见，现在也不再明显；不过哈尔斯（3万英镑）、荷尔拜因（7.2万英镑）、伦勃朗（10.3万英镑）、凡·戴克（103300英镑）和弗美尔（5万英镑）的作品仍然坚挺。但是，鲁本斯的画作无法超过7000英镑，

勒伊思达尔（Ruysdael）和克伊普也高不过4200英镑，德·霍赫则从未超越8610英镑。

大家正在慢慢养成对英系肖像和风景画的爱好。庚斯博罗以82700英镑的价格领先，其后是雷诺兹（51600英镑）、若干定价很高的雷伯恩（最高达到31000英镑）和罗姆尼（45000英镑）的画作。劳伦斯和康斯太布尔都是8000—9000英镑的常客，但贺加斯仍然不太受欢迎（2834英镑）。透纳作品在拍卖行的表现很好，可见他仍广受欢迎，但这个时期他的价格从没高过31000英镑；斯塔布斯的作品虽然也经常能卖掉，但价格却从没超过756英镑。西班牙早期大师中，委拉斯开兹占据领军位置（82000英镑），略能挑战其地位的只有埃尔·格列柯（31000英镑）。牟利洛在拍卖中一度身价最高，现在的最高价格则是5040英镑，而戈雅那时的估价甚至在贺加斯之下。

19世纪的各派别中，属法国画家之间的运气差别大。他们中只有柯罗和米勒能够打破1万英镑的天花板；又因为柯罗有很多画出售，所以也更经常有这样的成绩。米勒的3.1万英镑（《灯旁的女人》[La Femme à la Lampe]）创造了纪录，且大幅领先。波纳尔和梅索尼耶已经崩盘（价格分别是241英镑10先令和681英镑）；布勒东同病相怜，勉强达到了262英镑10先令。杜比尼的表现好一些，他有很多画作出现在拍卖中，最高价格是4515英镑。杜米埃、卢梭和特鲁瓦永的情况也差不多。德拉克洛瓦和库尔贝仍然坚挺。19世纪后期，拉斐尔前派的价格没有涨到法国画派的高度，但现在价格跌得也没有那么快。其画作大部分售价都在2000到2500英镑之间，只有米莱和伯恩-琼斯的价格高得多（分别是8190英镑和5040英镑）。

印象派和后印象派画家最引人注意的可能是这个时期他们的作品被拍卖的数量。领头的是塞尚、德加和图卢兹-罗特列克。唯一越过4000英镑障碍的是德加，这样的胜绩他有过三次，包括1912年路易西纳·哈夫迈耶女士为《把杆边的舞者》所付出的惊人的2.1万英镑（合现在的157万美元），这曾创下了在世画家价格的世界纪录。其后价格最高的画家是马奈和雷诺阿，他们那时的价格都在3500到6000英镑之间。莫奈、毕沙罗和西斯莱继续低迷；有次凡·高和高更拍出了1000多英镑，而毕沙罗和西斯莱的作品

连200英镑都不到。威廉·格拉肯斯①（William Glackens）曾从巴黎发送报告给身在美国的艾伯特·巴恩斯，从报告中我们可以推断出，此时印象派作品的拍卖价格跟巴黎经纪人们能拿到的价格差别不大。"所有的地方我都看遍了……低于3000美元拿不到塞尚的作品，而这只是一小幅风景画的价格。他的肖像和重要作品价格在7000到3万美元之间。我从迪朗-吕埃尔那里买到了雷诺阿一小幅精美的作品，是一个小女孩在看书，只有头和胳膊，是他鼎盛时期的作品，这幅画我花了7000法郎（合那时的1400美元，现在的27550美元）。他们要价是8000法郎，但让步了。我觉得这算便宜货了。"

但这个时期和19世纪80年代一样，没有明显的发展方向。而在品味和商业方面，因为各艺术流派表现都很好，所以这个时期跟20世纪80年代后期更为相似。那时现代艺术的商业力量还不能跟近期在国际拍卖行里表现出来的相比；然而，这个上升的趋势已经出现。能有这个趋势，除了军械库展览，还有一个特殊的原因，就是熊皮俱乐部的行为：安德烈·勒韦尔在1904年组织起来的这个法国年轻投机家群体现在要将他们的投资品投向市场了。"熊皮"成员们已经等了十年。1914年3月3日，拍卖在德鲁奥举行，由拍卖师亨利·博迪翁（Henri Baudion）掌槌。安德烈·勒韦尔当初的选择到底水平如何，看了拍卖目录便知分晓：10幅马蒂斯、12幅毕加索、3幅于特里约，还有高更、凡·高、范·东恩和拉乌尔·杜飞的作品各一件。毕加索的《街头卖艺者》（*Les Bateleurs*）拍出了11500法郎（合如今的45400美元），"等于一个巴黎资产阶级家庭的年收入"。这比凡·高4100法郎的《瓶中花》（*Fleurs dans une vase*）和高更4000法郎的《大提琴手》（*Le Violoncelliste*）的两倍还高。像往常一样，拍卖大厅里回响着嘲弄的嘘声，但这场拍卖还是拍出了10万法郎。这个系列当初的买入价格大约是2.5万法郎，所以那些欣赏了十年艺术的投资者相当满意。

无论如何，艺术市场上再蓬勃的局面都无法阻挡战争的车轮滚滚向前。巨变已在途中，而印象派画家描绘出的那个安逸、舒适、多彩的世界，那个价格已经开始令人仰视的世界，即将永远地土崩瓦解。

① 威廉·格拉肯斯（1870—1938），美国现实主义画家。美国垃圾箱画派（Ashcan School）的创始人之一，也因协助巴恩斯搜集欧洲画作以成就后来费城的巴恩斯基金会而著名。

第15章
战争和少校

第一个因"一战"受害的艺术经纪人是保罗·卡西雷尔。1913年8月13日,德国军队入侵了中立的比利时,卡西雷尔谎报了年龄后立刻被征召入伍。但他很快意识到参军不是个好主意。他设法逃脱了兵役,但这种做法既困难又有争议,而且战争期间他大部分时候都待在瑞士,所以大家不是把他看作逃兵就是看作叛徒。迪朗−吕埃尔和"小贝尔南"都不愿意再跟他来往,他跟约翰娜·凡·高−邦格尔的联系也中断了。非常可惜。

丹尼尔−亨利·坎魏勒的遭遇虽然不同,悲惨程度却不亚于卡西雷尔。到目前为止他的人生还都比较顺利。现在他合作的艺术家包括胡安·格里斯、弗拉芒克(还跟坎魏勒合买了一条帆船)、布拉克、德兰和毕加索。坎魏勒口中的"毕加索的生意","完全依仗着四五个人的支持,这几个认真的收藏家是他忠实的常客"。不过生意越来越好了,坎魏勒也参加了"熊皮"拍卖会,就坐在沃拉尔附近。这场拍卖利润说不上惊人,但还算成功。坦豪泽为那幅毕加索作品①所出手的11500法郎,坎魏勒没法比,但他亲眼见证了自己几年前用20法郎卖出的素描现在涨到了2600法郎。于是他急忙从德鲁奥拍卖行跑回画廊去通知毕加索。

但战争改变了这一片大好的形势。虽然坎魏勒热爱巴黎,巴黎的艺术世界也尊敬和爱戴他,但他是德国人,他自己也无法掩盖这个事实。因此战争爆发后,他出于谨慎还是决定离开法国,从1915年到1920年都流亡瑞士。他离开后,他库存的艺术品都被当作敌方财产充公了。起初,这些

① 指的是毕加索的《卖艺人家》(*Family of Saltimbanques*)。

画作被放在罗马街（rue de Rome）一个潮湿的仓库里。后来它们被挪到了一个好些的地方，但那时候巴黎的艺术圈也感受到了坎魏勒的窘境。皮埃尔·阿苏利纳告诉我们，其他的经纪人，特别是现代力量画廊（Galerie de l'Effort Moderne）的老板莱昂斯·罗森贝格（Léonce Rosenberg）开始为坎魏勒的艺术家打理生意（公平地说，艺术家们也得生活）。前景看起来颇为暗淡，因为法国不仅反德，而且反犹太人。有个叫托尼·托利特（Tony Tollett）的人曾于1915年7月在里昂科学、文学和艺术学会（Academy of Sciences, Literature and Arts）发表过一个演讲，题目是"关于巴黎艺术经纪人中的犹太德国团体对法国艺术的影响"。

于是坎魏勒不得不在瑞士待下来，用写作代替买卖。像美国一样，瑞士受战争的影响比其他地方小得多。查尔斯·蒙塔格（Charles Montag）的影响开始在那里的艺术市场上显现出来。蒙塔格是个很有意思的人，他住在瑞士的温特图尔（Winterthur）——这个城市里生活着很多富人，是绘画和音乐的中心；他城中的朋友包括维尔纳·黑罗尔德（Werner Herold）、理查德·比勒（Richard Bühler）、赖因哈特（Reinhardt）兄弟和阿图尔·哈恩洛泽（Arthur Hahnloser）。这些人都成了成功的生意人，也都通过蒙塔格成了收藏家。蒙塔格因为想做一名画家去了巴黎留学，并在"一战"前夕将他的新朋友勃纳尔、维亚尔、罗素和马凯（Marquet）带回了瑞士。于是，蒙塔格在瑞士的一班老朋友便一边陪伴着这些新朋友，一边购买着他们的画作。杰曼·塞利希曼认为，这件事促进了瑞士人收藏现代艺术这一风潮的形成；而在战争年代中，祖尔策（Sulzer）、施托尔（Stoll）、施蒂林（Stirlin）和罗森扎夫特（Rosensaft）等人加强了这一风潮；号称"瑞士克虏伯①"的军械制造商埃米尔–乔治·比尔勒（Emil-Georg Bührle）收藏在苏黎世湖畔的精彩系列，则将这一风潮带到了顶峰。比尔勒是个大忙人，因此他经常一下子买8幅到12幅画（一般从维尔登施泰因那儿买）。尽管那么忙，他却特别热爱绘画——尤其是凡·高的作品——而且他从没卖掉任何一幅。正因为蒙塔格的影响（跟此时开始在苏黎世涌现的达达主义泾渭

① 来自德国埃森、有400年历史的家族，制造钢铁、炮、弹药以及其他武器装备。其家族企业是20世纪初欧洲最大的企业。

分明），现在瑞士才能跟美国或法国比肩，拥有几乎同样多的印象派和后印象派作品。

与此同时，1917年的巴黎艺术市场表面上似乎一如往常。"小贝尔南"的库存之前跟一个收藏家一起流亡在波尔多，而现在费利克斯·费内翁觉得已经很安全，可以把它们接回来了。阿苏利纳说，莱昂斯·罗森贝格现在也对未来充满了信心，可以跟布拉格、格力斯和莱热签下合同了。德鲁奥拍卖行又忙碌了起来。然而危险并没有完全过去。1918年3月，一颗炸弹落在了拉菲特街上迪朗—吕埃尔的店铺对面，当时店里正好放着所有德加去世后留下的、将被拍卖的画作。坎魏勒担心自己不在的时候生意倒闭，只能勉力为之。他必须等到停火协议正式生效以后才能回到法国，因此即便敌对状态已经结束了，他还是要经历痛苦磨人的漫长等待。莱昂斯·罗森贝格和另一个巴黎经纪人保罗·纪尧姆（Paul Guillaume）对他的艺术家仍然很感兴趣，而这当然让坎魏勒忐忑不安。他跟布拉克的关系变得紧张起来。有几个日本收藏家很喜欢布拉克的作品，但即使相隔遥远，坎魏勒仍然能感觉到布拉克的定价策略完全不对。瑞典经纪人哈尔沃森（Halvorsen）正努力争取着德兰，而阿苏利纳说，此时的毕加索正沉寂着。最终，坎魏勒又重新赢得了布拉克和德兰。莱热和弗拉芒克问题不大，他们还结成了一个出色的组合，在战后淡化了坎魏勒的德国形象。毕竟，这些艺术家都是从法国军队中光荣退伍的，而他们都接受了他。

1920年2月22日，坎魏勒终于回到法国，也收复了他的部分生意。但那时候他也明白，他再也见不到自己那些珍贵的财产了，因为法国政府已经确认要收缴所有在法国的德国资产作为补偿。被收缴的包括四组艺术收藏：海尔布龙纳（Raoul Heilbronner）的中世纪艺术收藏，沃特（Worthe）的中国艺术品收藏，乌德的现代艺术收藏，以及坎魏勒所有战前的库存。他必须从头再来。

勒内·然佩尔的日记可以稍微让我们了解一下"一战"期间巴黎的生活状况（他本人于第二次世界大战期间死在集中营里）。然佩尔将他与雷诺阿的一次战时会面记录了下来，文笔令人动容。这位老人被两个护士搀扶下了楼梯。他的身体非常僵硬。"他全身的关节都无法弯曲，就好像一套锡兵玩具里的无马骑士"，而且瘦骨嶙峋，手指无力。说到他的头部，

"他的脸苍白消瘦，像金雀花枝那样笔直的白胡子，好像被风吹过一样斜着悬在旁边。那个疯狂的角度它是怎么维持的呢？"

然佩尔真的觉得他口中的"一塌糊涂的生物"会回答他吗？这位老人用动作示意经纪人和他的妻子坐下，然后示意护士给他一支香烟。她把烟放进他嘴里，替他点上。他吸了一口。"然后雷诺阿开腔说道：'所有的坏习惯我都有，甚至还有画画这个恶习。'"

然佩尔很有描写的天赋。比如他写马蒂斯："除了眼睛是蓝色，他身上所有的都是黄色——他的大衣还有他的脸色，他的靴子和他修剪得很迷人的胡子。他戴眼镜时，眼镜当然是，金色的。"然佩尔的日记还记下了战时成交的一些价格。16幅图卢兹–罗特列克的作品可以以10万法郎（合现在的23.7万美元）的价格卖给乔治·贝尔南，而然佩尔本人为伦勃朗在1643年创作的一幅老妇画像出价14万美元（相当于现在的166万美元）。但最特别的还是德加拍卖，这场拍卖进行的两天之中，德国人正在向巴黎进发，并用远程大炮对巴黎进行轰炸。就在这种背景之下，迪朗–吕埃尔用28.5万法郎买下了两幅安格尔的肖像画，画的分别是勒布朗（Leblanc）先生和夫人；还有一幅德拉克洛瓦的作品拍出了8.8万法郎。简而言之，欧洲贸易圈内没什么人遭遇过类似坎魏勒受到的冲击。

* * *

第一次世界大战在欧洲爆发时，托马斯·柯比已经68岁了，他那价值百万美元的金嗓子也开始呈现疲态。柯比的儿子人称G.T.，不打算再登上AAA的拍卖台（实际上，他能否这么做也不确定；1906年他结婚时有流言称，他的婚约规定了新郎绝不可以成为拍卖商）。但他至少是在1912年加入了公司；1915年詹姆斯·萨顿去世时，他成了公司的半个老板。虽然父亲可能没有意识到，但G.T.本人明白，那个百万美元的金嗓用不了一辈子，他们需要接班人，而奥托·贝尼特显然不适合这个职位。贝尼特现在可以主持一些拍卖，但通常是在一些漫长的拍卖结尾时；而他登上拍卖台时，更让人感到轻松而不是压迫感。比如拍卖铁质模具时，他可能会跟拍卖厅里的大家说，"把这些放在你们的厨房里，让厨子开心一下吧"。他觉得所有在AAA买东西的人家里都有厨师。

AAA需要一种魅力，来维持它作为美国拍卖行头把交椅的地位，但贝尼特的便便大腹和双下巴却不具备这种魅力。为了这种魅力，公司现在的行政领导G.T.看中了海勒姆·黑尼·帕克（Hiram Haney Parke）。韦斯利·汤纳告诉我们，帕克和托马斯·柯比一样来自费城。他在那里为两个公司"喊叫"过拍卖，但这两家公司的专业都不是艺术，不过第一个公司加伯和伯奇（Garber & Birch）确实有一个"楼梯间"（也就是以前欧洲人所称的"家具"）装饰画的产品线。这种画虽然比较平淡，却为帕克对演讲术日益增长的兴趣提供了更大的空间。他开始出名。即便如此，如果不是因为帕克跟第一任妻子关系变淡，并且爱上了另一个女人，可能他也不会跳槽到AAA去。他个子高、肤色深、面貌英俊，而且有美国国民警卫队（National Guard）少校这一出类拔萃的资历。实际上，他身兼军官、绅士和演员这几种身份。因此，在拍卖台下的创新能力跟父亲在拍卖台上一样出色的G.T.，除了给帕克提供一份去纽约的工作，还提议为帕克支付离婚费用。

帕克可能是拍卖业里最英俊且最绅士的新星，但他不是唯一一个。各拍卖行里还在发生其他的变化。军械库展览开展之时，现代艺术也开始在拍卖厅里繁荣起来，特别是现代美国艺术和印象派作品。对很多美国人来说，欧洲的战争距离遥远，其1918年停战和1914年战争爆发对艺术市场的影响同样微小。但现在后印象主义开始加入印象派价格盘旋上升的趋势中。这一趋势在1922年AAA举行的迪尔坎·凯莱基安藏品拍卖中达到了顶峰。前文提到过，凯莱基安既是经纪人又是收藏家，用韦斯利·汤纳的话说，他结合了"波斯总督和官方委任的大天使的品质于一身"。他是出生于土耳其的美国人（虽然有时他自称波斯人），是奥尔特曼、摩根、沃尔特和洛克菲勒等许多著名收藏家的艺术领路人。凯莱基安是几乎所有领域的权威，尤其是东方织物和近东古董方面的专家。他感兴趣的领域无所不包，并收藏了一组出类拔萃的现代艺术杰作。他拍卖会上的价格现在看来也很吸引人：德兰1300美元，于特里约300美元，勃纳尔525美元，维亚尔350美元，马蒂斯2500美元，杜飞75美元，凡·高4400美元，高更7000美元，图卢兹-罗特列克3100美元。凯莱基安的眼光显然极为独到。约翰·奎因明显也是这么想的，因为他在凯莱基安的拍卖会上买

了10幅画，其中包括一幅塞尚的作品和乔治·修拉的《扑粉的年轻女子》（*Jeune Femme se poudrant*），修拉这幅画现在收藏在伦敦的考陶尔德艺术研究学院（Courtauld Institute）。利利·布利斯此时正在收集她26幅塞尚的路上，她也在凯莱基安拍卖会上出手了；这样做的还有"脾气很糟"的艾伯特·巴恩斯，他用12300美元买了一幅塞尚的风景画（截至1923年，巴恩斯已经有了50幅塞尚作品）。演员爱德华·鲁宾逊（Edward G. Robinson）那晚也在广场酒店（Plaza Hotel）。他是最初几位喜爱印象派和后印象派的好莱坞收藏家中的一个，从很多方面来讲也是最有意思的一位。他买下了一幅图卢兹-罗特列克所作的肖像；和鲁宾逊收藏中的大部分一样，这幅画也在20世纪50年代由斯塔夫斯·尼亚尔霍斯买下。

凯莱基安拍卖会上的价格当然不能指望与拉斐尔、列奥纳多或者庚斯博罗创纪录的水平相提并论。1921年，庚斯博罗的《蓝衣少年》（*Blue Boy*）由杜维恩以14.8万英镑（合现在的620万美元）的惊人价格卖给了亨利·亨廷顿。然而托马斯·柯比还是非常满意。他跟同辈的很多人一样，可以欣赏印象派作品，却不喜欢那些紧随其后出现的流派。这时的他已经76岁了，并且近年来变得易怒，喜欢训斥拍卖厅里的观众，对同僚的态度也同样轻蔑。按理说他应该已经退休了，因为现在公司里还有另外两位拍卖师：很受欢迎的贝尼特和只能在书籍与版画拍卖时上台的帕克。交班本来可以进行得很顺畅，但柯比不想离开；生活实在太有趣了，他还没倒下呢。

时间来到了"咆哮的20年代"（Roaring Twenties），爵士时代（Jazz Age）已经开始，随之而来的是各种变化。曼哈顿再次北移，麦迪逊广场不再时髦。有时麦迪逊广场确实显得过时了，但都比不过阿拉贝拉·亨廷顿夫人到画廊看地毯的那个下午。她突然发现在场的不只自己，还有一只伙食很好的大老鼠。显然老鼠也看上了那块地毯，虽然跟亨廷顿夫人的目的颇为不同——它想吃了地毯。韦斯利·汤纳不带感情色彩的记录显示，亨廷顿夫妇对AAA的赞助力度不亚于任何人，而那天负责陪同亨廷顿夫人的员工代表汤姆·克拉克（Tom Clarke）脸都白了。如果老鼠导致AAA失去亨廷顿家的生意，那克拉克本人应该也没有好下场。但这样的灾难没有真的发生。亨廷顿夫人年纪已经大了，视力也没有那么好了，所以当她看

见那只动物时她叫着:"小猫咪,来呀,小猫咪。"

但这位老妇人应该也不会再来一次了,G.T.已经发现搬到上城的趋势不可避免,于是他在57街和麦迪逊大道上买了一块地。他在那儿建起的楼宇一直延伸到了56街,建筑采用了柔和的橙棕色石材,是大家熟悉的"波士顿-意大利"风格。这种风格连查尔斯·埃利奥特·诺顿都会赞赏,也很符合艺术交易领域的自负态度。建筑内部是压低的天花板和简洁古典的装饰线条,宏伟程度丝毫不亚于外部。它可以轻松地跟伦敦佳士得那著名的"大厅"抗衡,而且到目前为止,也比苏富比任何引以为豪的东西都更加出色。建筑花费高达225万美元,迁址时间是1922年11月。

一个变化会引发另一个变化,世事经常如此。1922年,49岁的海勒姆·帕克头发变得花白;40岁的奥托·贝尼特开始秃顶。两个人都不算年轻了。柯比还一如既往的易怒,对主持拍卖还是一如既往的热切。没人愿意总是坐在候补席上,所以帕克和贝尼特都觉得,要是那个老家伙不下台,就他们俩走。他们向赫斯特等几个百万富翁收藏家征询了意向。但汤纳说,这是个慢活儿,就在协商推进的过程中,传来了马萨诸塞州一位富豪遗孀弗洛伦丝·帕森斯(Florence V. Parsons)夫人的死讯。她的财产拍卖由她的儿子科特兰·菲尔德·毕晓普(Cortlandt Field Bishop)打理,而奥托·贝尼特与毕晓普关系很好。毕晓普的财富不亚于其母,他本人对艺术也很感兴趣,于是曾经拿给赫斯特等人的提案现在被拿到了毕晓普面前。奥托没看错他的老朋友,因为毕晓普说,他对支持帕克和贝尼特很感兴趣。

但即便到今天,艺术世界还是一个很小的圈子,那时候的圈子就更小。老家伙柯比听说了帕克、贝尼特、毕晓普的谈判,于是怒气冲天地把他的下属叫到了办公室。他说,他们计划的事情是十足的背叛。但最后他发出的通牒却是他们一直以来期待的:"要是不买下这摊生意,就给我滚!"

毕晓普买下了这家公司。他花了50万美元,获得了企业名称和相应的无形资产,并跟G.T.签订了57街大楼的租约,还给帕克和贝尼特提供了一份为期10年、年薪1.5万美元的合同,外加一份分红。新的系统从1923年6月1日开始运作。合同中有一条规定,托马斯·柯比在接下来的25年中不得从事拍卖业。因此从合法性上讲,柯比要等到102岁时才有重操旧业的

自由。但毕晓普根本不需要担心。不到一年之后，这个价值百万美元的金嗓子便永远沉寂了。

<center>* * *</center>

但现在的美国艺术拍卖史已经不再等同于AAA的历史了。安德森也发生了变化，并且从某种角度讲，它的变化更有意思。1915年，透纳少校退休了，让位给了帽商之子约翰·斯特森（John B. Stetson）。斯特森为公司注入了数额巨大的资本，并且邀请米切尔·肯纳利（Mitchell Kennerley）担任公司的新总裁。肯纳利是个喜欢抽烟斗的英国人，是出版人和知识分子，着装造型十分讲究（他永远带着一根银头手杖）。跟约翰·奎因一样，他跟许多著名的作家关系融洽，这些作家包括弗兰克·哈里斯（Frank Harris）、厄普顿·辛克莱（Upton Sinclair）、戴维·劳伦斯（D. H. Lawrence）和埃德娜·米莱（Edna St. Vincent Millay）。1878年，他出生在英国以制造陶器著称的伯斯勒姆（Burslem），他最早在伦敦的博德利头像出版公司（The Bodley Head publishers）工作。被派到纽约担任公司代表的他发现自己爱上了纽约，于是四年之后就自立门户了。但他不再只是书籍出版商，他还出版了一份杂志，并成为街角小书店（Little Bookshop Around the Corner）的老板；这个书店作为前卫作家的聚会地点而声名鹊起。

肯纳利做的所有这些颇受好评又很有意思，他本可以这样一辈子做下去。但安东尼·科姆斯托克（Anthony Comstock）的出现改变了这一切。科姆斯托克是发动改革运动的平民主义道德家，他人生最著名的黑点就是所谓的"堕落文学"。1913年，因为肯纳利参与出版了丹尼尔·卡森·古德温（Daniel Carson Goodwin）写的故事《黑格·雷弗利》（*Hagar Revelly*），科姆斯托克就派人把他抓了起来。众所周知，落在科姆斯托克手上的受害者通常会在他的疯狂打击下崩溃屈服，乖乖交出罚款，但韦斯利·汤纳说，肯纳利不是这样的人。他选择了斗争，并出现在法庭的陪审团面前。最后，肯纳利居然罕见地被无罪释放。那时的文学圈正好需要英雄，于是这个英国人立刻一夜成名。

就是在这种背景下，37岁的肯纳利接手了安德森拍卖行，"目标是把它变成美国的文化销售中心"。从这家公司作为书籍拍卖行的历史来看，

肯纳利的选择是明智的。"若无书籍,上帝也沉寂",这是他的口头禅。起初,他效法了詹姆斯·萨顿,一旦攒够能举办一场拍卖会的拍品便开办展览。汤纳说,这种做法非常成功,特别是威廉·奥彭爵士(Sir William Orpen)的战争主题画展,以及如乔治娅·奥基夫(Georgia O'Keeffe)、亚历山大·阿尔西品科(Aleksandr Archipenko)和阿尔弗雷德·施蒂格利茨等现代艺术家的单人展。肯纳利认识到军械库展览是一个分水岭,也试图为安德森制定出相应的对策。这时安德森小心选择了与AAA不同的表达方式,虽然之后情况不会一直如此。他们在59街和中央公园的大楼位于佳士得如今所在地的对面,堪称一个迷宫——给人舒适感,不像AAA那么令人生畏——那里每天都有各种收藏品以平易近人的价格出售。首席拍卖师弗雷德里克·查普曼(Frederick Chapman)甚至不坐在拍卖台上,汤纳说他总是靠在台边上的一个高脚凳上。肯纳利虽然大胆,但并不鲁莽。他知道,不管安德森要拓展什么新的收藏领域,都得不计代价地将书籍放在最重要的位置。那个时代最著名的藏书家——詹姆斯·德雷克(James Drake)、加布里埃尔·韦尔斯(Gabriel Wells)、苏珊·明斯(Susan Minns)、亨利·福尔杰(Henry Folger)和史密斯——都是言辞犀利直接的人,比起遥远国家里的战争,家门口的不恰当行为更容易引起他们的不满。

这五个人中,最古怪的当属韦尔斯。"他的吝啬堪称传奇,"汤纳说,"虽然他的银行账户里可能有百万美元,但他吃饭只去咖啡厅。他带生意伙伴共进晚餐时点的是加热过的马芬蛋糕。"但如果他想大方,就会无比大方。他给许多图书馆捐过款,虽然大部分图书馆不知道捐款人是谁;为了保持匿名,他甚至不亲自签支票。他热爱拍卖行,拍卖师们也爱他,因为他是竞价者中最不难以捉摸的:他心心念念的拍品快轮到时,所有人都会知道,因为他的脸会变成深红色。

韦尔斯的主要对手,至少是在古怪程度方面的对手,则对书籍没有任何兴趣。苏珊·明斯小姐来自波士顿,而她唯一执迷的就是以任何形式展示的"死亡"。她从14岁开始,历经70年,"从一个国家到另一个国家,不停追逐着死亡"。她一直十分注意自己的着装。韦斯利·汤纳说,她留着乌黑的头发,永远穿着黑色的蕾丝、黑色的鞋,戴一顶黑色的帽子。她波士顿的房子里不仅塞满了与死亡、瘟疫和饥荒相关的书,还有躲避死亡的

魔药配方、致命的毒饮、死亡面具、木乃伊和毒药杯子。她的书架上还有一个专门的区域,归置了所有关于"从自然到永生"的资料。她收藏的画作多得来不及展出,画作主题全都是"死亡之舞",她还收藏了数量跟画作差不多的、为纪念重大灾难而做的盘子。

按照理想的因果关系来讲,明斯小姐自己的死亡将导致她的收藏随之消散。但事实并非如此。不知道是热情降温,或者是因不能将收藏带到另一个世界而惋惜,她决定卖掉收藏,并找到了安德森。在亚瑟·斯旺编辑目录时,预示拍卖成功的好兆头还没出现,毕竟跟明斯小姐一样有恋尸癖的人为数不多。但随后好运却突然光顾了。有人想起,比利时的鲁汶大学(University of Louvain)直到1914年都还有一个跟她的藏品很相似的画廊,但被战争摧毁了。这个主意激发了明斯小姐的想象力,她马上给鲁汶大学修复委员会捐献了12500美元,好让他们能为那些被毁掉的物件找到替代品。于是,明斯小姐出人意料地成了自己藏品拍卖会上的主要买家,而她的死亡收藏也继续生存了下去。

* * *

尽管处于战时,拍卖行之外的美国贸易依然生机勃勃。弗里克尤其活跃,因为摩根、怀德纳和奥尔特曼都过世了,所以现在他的收藏活动更令人瞩目。1915年,他从休·莱恩那里买下了提香的《戴红帽子的男人》(Man in a Red Cap)。这幅现价5万英镑的画在1876年易手时是94英镑10先令。同一年,他还花了20.5万英镑(合现在的1796万美元)买下了弗拉戈纳尔的10幅画,这一组画名为"爱的进程"(The Progress of Love)。这组画的价格涨幅也十分明显,1898年阿格纽将其卖给摩根时的价格是6.4万英镑。

* * *

因为1917年德加去世以及两年后雷诺阿去世而出现的一系列拍卖,加速了印象派画家在美国的发展。但还有一个同样重要的因素,就是约翰·奎因针对政府获得的又一次胜利。为举办军械库展览,他被迫为他进口外国作品支付的5508英镑缴纳15%的税款,因为这些作品完成的时间不足20年。他觉得这种保护主义对美国艺术没有什么好处,于是在提交给政

府的报告中哀叹道,美利坚合众国是"世界上唯一对艺术收税的文明国家"。国会还需要一些有说服力的论证,但奎因在国会山不缺朋友,1913年10月他赢得了胜利。这件事直接发生在军械库展览之后,产生了重要的商业影响。现有的经纪人还不愿意冒险涉足新艺术,特别是在早期大师作品的势头还相当强劲的时候,但现代艺术已经有了它的追随者(一本名为《现代艺术收藏家》[Modern Art Collector]的杂志很快就活跃了起来),许多新的画廊也渐次开张了。

奎因本人也筹备建立了一家画廊,即卡罗尔画廊。他首先找到了查尔斯·拉姆齐夫人(Mrs. Charles Rumsey)寻求资金支持,但她觉得他的商业头脑不够,于是拒绝了。之后他说服了哈丽雅特·布赖恩特(Harriet Bryant)将她在44街的装修产业扩张一下。资金到位了,然后据朱迪思·齐尔采尔①(Judith Zilczer)的记载,沃尔特·帕克被派回欧洲担任买手。他们的首批展览在1914年12月到1915年3月之间举行,展出的画家包括德兰、杜飞、鲁奥、弗拉芒克和杜尚-维隆。

此外,施蒂格利茨在291之外又开办了私密画廊(Intimate Gallery)和美国某处(An American Place)②这两家画廊。在291画廊,施蒂格利茨展出布朗库斯的作品,而奎因于1914年在那里买下了《波加尼小姐》(Mademoiselle Pogany)。他还在罗伯特·科迪(Robert Coady)于同年开放的华盛顿广场画廊(Washington Square Gallery)购买了胡安·格里斯的《咖啡馆里的男人》(The Man in the Café),并从蒙特罗斯画廊买了一幅马蒂斯的画和一些马蒂斯的版画(帕克为此举办了另一个展览)。

奎因没买过画的画廊是查尔斯·丹尼尔的那家。丹尼尔名下原来有一家咖啡店和一家旅馆,在第九大道和42街上。丹尼尔对他在291画廊见到的作品印象深刻,于是1913年他便在西47街上的10楼上开设了自己的画廊。然而他主攻美国艺术,艾琳·萨里嫩说,奎因对此不感兴趣。丹尼尔展出的画家包括哈特利(Hartley)、马林(Marin)、莫勒(Maurer)、德穆

① 美国艺术史学家和前策展人。
② 业界普遍认为,第一个将摄影看作"美术作品"的展览是由施蒂格利茨和照片分离所组织的,1910年11月在美国布法罗(Buffalo)的奥尔布莱特画廊(Albright Gallery)举行。——作者注

思（Demuth）和布卢姆（Blume），虽然这些艺术家对奎因没有吸引力，但利利·布利斯、艾伯特·巴恩斯和邓肯·菲利普斯（Duncan Phillips）都是他最好的顾客。整个大战期间，丹尼尔的画廊都一直开放着，并于1924年搬到了麦迪逊大道600号。1914年2月开张的布儒瓦画廊也由沃尔特·帕克担任顾问。画廊的老板斯蒂芬·布儒瓦将塞尚和提埃坡罗一同展出，又在1918年为约瑟夫·斯特拉（Joseph Stella）举办了个人展。福尔瑟姆画廊（Folsom Gallery）展出了约翰·斯托斯（John Storrs），而艺术书籍商人魏厄（Weyhe）则展出了莫勒的作品。克内德勒也开始涉足现代作品。这家公司买卖早期大师作品的伟大时代尚未到来，但他们对当代艺术的渴望从来没有消失。1916年，克内德勒举行了一场名为"现代法国画作"的展览，其中包括两幅塞尚作品。还有几位法国经纪人也决定要在纽约开设分部了。

施蒂格利茨的门生之一马里乌斯·德·萨亚斯进行了一场有趣但短命的商业实验。作为291的支系，现代画廊的存在是为了帮助因遭到战争重创而潦倒的欧洲艺术家。因此现代画廊除了是个商业机构外，也是宣传现代艺术的阵地；它在42街和第五大道上的玻璃橱窗经过精心设计，十分诱人，与291的风格形成了鲜明的对比。伊利安娜·利文斯[①]（Ileana Leavens）说，他们跟巴黎的保罗·纪尧姆、沃拉尔和科洛维斯·萨戈的遗孀都取得了联系，第一个展览是布拉克、皮卡比亚和毕加索画作的集合展，其中还加入了德·萨亚斯自己的作品和施蒂格利茨的摄影作品。它贡献最突出的领域是非洲艺术，这也是纪尧姆在巴黎敦促的结果。这一实验只持续了三年，但经纪人对现代艺术的态度依然乐观。第一次世界大战期间，还有其他的大型展览效仿了军械库展览。虽然这些展览并没有都赚到钱，但至少活动从未停止。

<center>* * *</center>

伦敦的艺术交易受战争影响更严重。敌对局面开始后，苏富比放弃了1914年剩下的所有拍卖。征兵虽然还没有立即开始，但很多男性已经参军去了，于是公司便留给女性执掌。1915年春天，苏富比举行了一些拍

① 《从291到苏黎世：达达的诞生》（From "291" to Zurich: The Birth of Dada）的作者。

卖，但公司的正常节奏一直到第二年才恢复，不过书籍和版画的势头仍然不错。

佳士得的状况却不同。根据珀西·科尔森记载，有人预测战争爆发会引起股票下跌，并因此引发资金流危机，从而导致地产价格下降，而这将引发更多人的破产和很多珍宝的出售。这个预测可谓大错特错。战争爆发后的那一季，没有一件艺术作品被送去佳士得拍卖。他们甚至开始考虑暂时关闭公司，公司却突然被征用来支援战争了。红十字会和耶路撒冷圣约翰勋章[①]（Order of St. John of Jerusalem）正努力筹措资金来支付战争所需的费用，那些拿不出现金的人便送来珠宝和其他的礼物。这个情形简直是为拍卖量身定做的。佳士得提供了他们在国王街（King Street）上的"大厅"和拍卖服务供其免费使用。国王和王后同意以身作则。国王捐出了一把17世纪的簧轮枪机猎枪，拍得360英镑10先令；约翰·萨金特则同意为出价最高者绘制一幅肖像，此画被休·莱恩爵士以1万英镑买下。总而言之，根据科尔森的记载，第一场红十字拍卖总共筹得超过3.7万英镑。这个数目相当不错，于是有了进行年度拍卖的主意。第二场拍卖持续了15天，而第四场，也就是最后一场筹得了15万英镑。并且，这些拍卖还激发了其他的创意，其中最浪漫的一场拍卖可能是由女士们每人贡献一颗珍珠，这些珍珠将被串成一条项链来出售。后来组织者竟然难以招架，因为送来的珍珠数目多到可以串成若干条项链。其中最贵的项链卖出了2.2万英镑，而整个珍珠创意的拍卖筹得了超过8.3万英镑。

佳士得的生意在1915年春天重新走上正轨，而他们也立刻明白，战争期间所有人都想要珠宝，特别是钻石。比起战争债券，有些人更喜欢易携带的财宝，所以每颗流通到市场上的宝石都会立刻被这样的人收入囊中。到了1918年，交易领域似乎已经找回了过去的常态，但很难称得上活跃。然而在那一年，因为洛基特·阿格纽去世而进行的这一次拍卖最不同寻常，它使佳士得有如天助。他的公司的阿格纽先生们（Messrs. Agnew）决定拍卖他的个人画作收藏（庚斯博罗和雷诺兹的作品），最终拍得了2.5万英镑。

[①] 皇家骑士勋位。1888年成立的圣约翰骑士团在世界范围内拥有25000名成员，最著名的是其旗下的医疗服务和机构。

阿格纽公司本身不像大家说的那样，"经历了一场可怕的战争"。1914年之前，这家公司从当时如熊熊烈火般的繁荣期中获利良多，并于1908年在柏林开设了一家分公司。1910年，他们用19万英镑买进了亚历山大·扬（Alexander Young）的收藏，打了相当漂亮的一仗。根据公司的官方记载，这个收藏包括625幅油画和素描，动用了一个车队才把那66幅柯罗、59幅杜比尼和50幅康斯太布尔从伦敦郊区的布莱克希斯（Blackheath）运了出来。1911年，阿格纽卖掉了两幅透纳的作品，分别是《科隆》（Cologne）和《迪耶普》（Dieppe），这两幅画最终被弗里克以57500英镑买下；1912年，他们用6.3万英镑卖掉了一幅伦勃朗；1913年又以11万英镑卖出了两幅雷诺兹，还以5.9万英镑卖掉了另一幅伦勃朗的作品。到了战时，阿格纽的大手笔则是以6.5万英镑从诺森伯兰公爵（Duke of Northumberland）手中买下了贝利尼的《诸神之宴》（Feast of the Gods，这幅画现存于华盛顿的国家美术馆）。莫兰·阿格纽因为对价格太过焦虑，甚至连着两个晚上都睡不着觉。而实际上，有若干令人敬仰的收藏家都是战争期间才开始购买作品的；他们中间最为出色的是塞缪尔·考陶尔德，他就是从阿格纽那里购买了最精美的水彩画和英国风景画，从而开始构建收藏的。

同时，苏富比的巴洛正在伦敦城的另一边辛勤工作着，努力将他的拍卖行运作进绘画市场。他那时最头疼的是编纂目录的问题，因为他意识到，如果他的公司要在这个领域里取得成功，他就得雇用一个学术能力出色、为这个领域所信赖的目录编纂员。现在他找到的查尔斯·贝尔（Charles Francis Bell），从1908年开始就担任牛津阿什莫尔博物馆（Ashmolean Museum）美术部门的负责人。贝尔因为这个履历而受到了工作邀请，于是，根据弗兰克·赫曼的记载，他每周三都要去邦德街上班。然而，贝尔的作用却远远超过了一个学者，他就像英国作家特罗洛普（Trollope）作品中的角色那样，跟英国几乎所有的重要人物都有来往，比如英国首相斯坦利·鲍德温（Stanley Baldwin）、拉迪亚德·吉卜林和爱德华·伯恩-琼斯爵士。他的朋友包括希腊陶器领域的伟大权威约翰·比兹利爵士（Sir John Beazley）、发现图坦卡蒙墓的霍华德·卡特（Howard Carter），以及大英博物馆的馆长埃德加·福斯代克爵士（Sir Edgar John Forsdyke）。他的舅舅爱德华·波因特（Sir Edward Poynter）是皇家学院的

主席。在贝尔的引导下，苏富比开始慢慢夺取佳士得的市场份额。当20世纪20年代开始时，那些曾经被自动送到国王街的早期大师作品，开始找到贝尔这里。

而且现在，早期大师作品中有一类开始吸引了特别的关注。这类画尤其赢得了美国人的欢心，并且在整个20年代呈现了前所未有的繁荣景象。这就是英国18世纪的肖像画。因为诸多亲朋好友的缘故，查尔斯·贝尔非常了解这种类型的绘画。如果谈到价格和流行度，那它们就是"咆哮20年代"的印象派。

<center>* * *</center>

1910年到发生关东大地震的1923年，是日本身陷战火的年月，而杂志《白桦》（Shirakaba）也在这期间出版了。这是一份文学期刊，却偏爱艺术，并对培养这个国家的品位起到了重大的作用。这份杂志翻译出版了欧洲的文章，尤其是针对塞尚和罗丹的内容，还印制展示了欧洲新作品。因此，它带领日本读者熟悉了莫奈、高更、凡·高、雷诺阿和马蒂斯这些画家。评论家河北轮明说，《白桦》的这种做法是受了一群日本艺术家的影响，这些在欧洲学习并在1910年前后回国的画家包括斋藤与里（Saito Yori）、高村光太郎（Takamura Kotaro）、南薰造（Minanni Kunzo）。高村在这一年翻译了马蒂斯的绘画理论，激起了很多日本艺术家的莫大兴趣。

《白桦》的角色不是偶然出现的。印象派和后印象派的尝试，刚好遇到了日本艺术的一种新生力量，也就是对个人主义的追求。这个题材在西方艺术中已不鲜见，但在日本却是崭新的。河北轮明又说道："雷诺阿、马蒂斯、塞尚、凡·高和高更的关键点，不在于他们多样的艺术风格，而在于对个人化表达的坚持；这些艺术家的个人主义与这个时代日本的思想和文学领域最新的潮流产生了共振。"《白桦》之后还出现了苦艾协会（Absinthe Society）、炭画协会（La Société du Fusain）和创土社（Sodosha）等群体，他们都在艺术中强调个人主义，并将后印象派和/或野兽派作为他们的榜样。

经过这些年，凡·高和塞尚在日本的影响尤其明显起来。像岸田刘生（Kishida Ryusei）这样著名的艺术家在写作时也经常提到这两位艺术家。

1914年出现的"二科会"（Nika Society）使日本也有了脱离官方的群体，他们就是在这一年从教育部展览中独立出来的。虽然按照巴黎或者柏林的标准来说相当平淡，但这体现了日本艺术家对欧洲画家的身份认同。这些发展状况本身没有直接影响艺术市场，至少没有立即影响到。但这个现象有助于我们理解，为什么西方风格的当代日本绘画如今在日本拥有如此强大的艺术市场。对日本人来说，这不单单是现代而已；它就是西方绘画，是对个人主义的第一次表达。而这些运动也有助于解释日本人对凡·高的执迷：这种爱不仅是因为他的风格，更是因为他的勇气。

为了准确理解日本艺术市场，我们还得提到另外一个因素，也就是东京和京都之间存在的差异。比起日本其他地方，以上所提到的一切还是更符合东京的情况。在京都则有三位艺术家地位尤其重要：梅原龙三郎（Umehara Ryuzaburo）、安井曾太郎（Yasui Sotaro）和须田国太郎（Suda Kunitaro）。梅原之所以突出是因为他曾去过巴黎，在卢森堡博物馆发现了雷诺阿，到卡涅（Cagnes）拜访了这位画家并成为他的弟子。梅原和他周围的一群画家对雷诺阿的热情，堪比东京画家们对凡·高、塞尚和马蒂斯的热爱。如果不是梅原，日本对雷诺阿的激情可能都不会存在。

第 16 章
坎魏勒事件

1917年，这是英国对面包实行配给的一年，是皇室与他们的德国名称决裂①的一年，还是俄国发生十月革命的一年；这一年，苏富比在伦敦举行了49场拍卖。1920年，这个数字翻了一倍还不止，达到了114场。这样的增长部分归功于战后社会的日益繁荣，还有部分归功于美国对视觉艺术兴趣的增长。然而在英国，还有一个不那么招人喜欢的因素：英国首相劳埃德·乔治（Lloyd George）提高了遗产税。因此有大量的画作、家具和其他物品流向市场，好用来支付这些税金。

在苏富比，蒙塔格·巴洛聘任了另外一个重要的新人，来负责书籍部门的业务，他就是查尔斯·德·格拉（Charles Des Graz）。弗兰克·赫曼告诉我们，德·格拉跟查尔斯·贝尔一样，都是带着关系网来的：战争期间他在审查部门工作，后来又在美国的英国信息图书馆（British Library of Information）工作。

整个20年代中，书籍的销售情况都很好，这一部分要归功于"布里特韦尔"（Britwell）。有些名字在专家眼中充满传奇色彩，但在那个迷人的小圈子之外却鲜为人知；布里特韦尔就是其中之一。这个名字跟一个出类拔萃的藏书系列联系在一起，这套藏书主要是由威廉·亨利·米勒（William Henry Miller）于19世纪早期收集起来，安放在白金汉郡（Buckinghamshire）的布里特韦尔宫（Britwell Court）。他的继承人通过1916年到1927年间的

① 指英国皇室在这一年将自己的名字从"萨克森-科堡-哥达王朝"（House of Saxe-Coburg and Gotha）更改为"温莎王朝"（House of Windsor），因为前者来源于英国皇室的德国祖先。

21次拍卖卖掉了这套藏书，总共拍得60.5万英镑（合现在价值的3250万美元）。

还有一个知名度更低的名字，"鲁克斯利宅"（Ruxley Lodge），而从很多方面来说，鲁克斯利宅的拍卖甚至比布里特韦尔拍卖还要出色得多。虽然这场拍卖发生在七十多年以前，但最近又得到了两位书籍专家的分析，他们是阿瑟·弗里曼和珍妮特·英·弗里曼（Janet Ing Freeman），受雇于伯纳德·夸里奇。本章的这一部分内容就是以他们对鲁克斯利宅的分析为基础的，这个分析精彩在两个方面。首先他们揭示出，这场拍卖沦为了一个人数多达81人的书商圈子的受害者。其次，在关于"安置会"（settlements，下文将解释这个概念）的报告中，他们证明了书籍交易是被分为若干等级的。为了解释该行业的这种架构，举鲁克斯利宅拍卖为例，是一个不寻常，也巧妙得不寻常的方式。

鲁克斯利宅是萨里郡克莱盖特（Claygate in Surrey）的福利（Foley）家族的祖宅。福利男爵六世死于1918年；其继承人男爵七世更喜欢赛马，而不是读书，于是决定卖掉萨里郡的家产。家产中包括建筑、土地和绘画，还有书籍，但藏书部分尤其丰富。出于不为人知的原因，七世男爵将拍卖委托给了来自伦敦和爱丁堡的卡斯蒂廖内和斯科特（Castiglione & Scott）公司，这可能是他犯的第一个错误。卡斯蒂廖内和斯科特是很好的拍卖商，但不是书籍方面的专家，因此，鲁克斯利宅拍卖的目录编辑水平严重不足，而这便为"圈子"创造出了成熟完整的环境。"圈子"在英国的书籍交易行业历史悠久。这群人又被称为"淘汰者"（Knock-outs），广泛存在于摄政时期的伦敦。作家威廉·爱尔兰（W. H. Ireland）创作了一首广为流传的打油诗《铜版雕刻爱好者》（*Chalcographimania*），就是以这些人为主角；他们在整个19世纪无所不在，甚至也参与了汉密尔顿宫拍卖。没有什么好吃惊的，因为虽然媒体时不时地加以批评，"圈子"在英国却不是非法的，就算在鲁克斯利宅拍卖的时候也不违法。

圈子是行业里一些成员形成的协议，防止这个圈子里有两个或以上的成员在想要同一件物品时竞争性出价。这件物品会被拍卖给圈子中的一个指定的成员，而成交价格一般比它通过正常拍卖能获得的价格低得多。之后，这些"被圈住"的物品会在一场"安置会"中被再次拍卖，再次拍

卖历来在附近的酒馆里举行。假设经纪人甲在拍卖会上为这件物品付出了100英镑,而之后在"安置会"上,经纪人乙出价150英镑买下了它。乙获得该物品,但现在必须把甲最初付出的100英镑还给他,并将差额(这个案例里是50英镑)存到一个"公共小金库"(kitty)里。安置会结束后,小金库里的钱由圈子里的成员平分。这可谓一举多得:首先,通常来说(但肯定不总是这样),这件物品被买下时的价格低于市场价值很多;第二,那些无权出价的经纪人会从小金库中得到补偿,因为那些应该由委托人赚到的钱实际上被经纪行业内的人赚到了;第三,经纪行业内的人会吓跑那些非圈子成员,这样有价值的东西就会留在圈子里的经纪人中间。比这些都更进一步的,是第一场安置会后再举行的一系列后续安置会:那些不太重要的经纪人通过第一个小金库得到了补偿,但还有一个"圈中之圈",拍卖会在小范围内的经纪人中间继续进行。鲁克斯利宅拍卖便完美展现了上述的所有特点。

比如说,鲁克斯利宅拍卖上有641件拍品,两位弗里曼计算后得出,那个圈子买下了其中的447件,共花费3161英镑19先令6便士。圈子中81位经纪人参与的第一场安置会,其成交总额便比拍卖会上的价格高出了10292英镑16先令6便士。第二场安置会中,有24位经纪人参与293件拍品的竞拍,成交额又在之前的价值上增加了3137英镑7先令。参与第三场安置会的有157件拍品和15位经纪人,并再次增值1686英镑1先令。第四场也是最后一场安置会则包含了22件拍品和8位经纪人,成交额增加了866英镑。换言之,七世男爵在拍卖会上通过447件拍品获得的3161英镑19先令6便士,在最后一场安置会结束后实际拍得了19696英镑17先令。虽然这整个过程都是合法的,还是有人认为男爵被骗走了16535英镑(合今天价值的73万美元)。圈子可是笔大生意。

从这场拍卖中可见,那时英国有多少经纪人存在,又有谁是其中的大玩家。最后一场安置会中,除了圈子成员夸里奇,还有查令十字街的珀西·约翰·多贝尔(Percy John Dobell),他的父亲是复辟时期和18世纪英国文学的专家伯特伦·多贝尔(Bertram Dobell);当时在潘顿街(Panton Street)、如今在帕尔莫街的皮克林和查托(Pickering and Chatto),老板里斯-莫格爵士(Lord Rees-Mogg)曾经是伦敦《泰晤士报》的编辑,该公

司的专业领域跟多贝尔相似,但学术性较弱;新邦德街的弗兰克·萨宾（Frank Sabin）,是藏书家罗森巴赫博士（Dr. Rosenbach）眼中"资源最丰富的供应商"。1907年,罗森巴赫博士曾一度在萨宾处赊账6500英镑;战争期间,萨宾将很多库存用船运到了美国,交给了罗森巴赫这样的客人,还包退包换。萨宾家有三兄弟,在鲁克斯利宅拍卖之时,他们正引导公司向绘画和版画方向发展,如今他们也在这个领域里继续经营着。萨宾是个很时髦的公司,并且很贵。塞缪尔·约翰逊作品的爱好者詹姆斯·特里加斯基斯（James Tregaskis）在鲁克斯利宅拍卖时已经69岁了。他也是典型的圈子成员。两位弗里曼发现,特里加斯基斯在公开拍卖会上只买了一件拍品,但在最后一场安置会上买了22件拍品中的4件,主要是一批复辟时期的戏剧作品,比如托马斯·海伍德（Thomas Heywood）的《故去的兰开夏女巫》（*The Late Lancashire Witches*）、威廉·罗利（William Rowley）的《新的奇迹:从不烦恼的女人》（*A New Wonder: A Woman Never Vexed*）,总共花掉了1515英镑15先令。这批戏剧作品完美地展现了圈子里会发生的情况:在拍卖会上以10英镑拍出,但经过一系列的安置会,其价格一路从810英镑、880英镑升到1090英镑,最后特里加斯基斯付出了1260英镑。弗朗西斯·爱德华兹（Francis Edwards）是终场选手中的第五位,他的公司在玛丽勒本大街（Marylebone High Street）上一直待到1989年公司关门。爱德华兹的专长是历史、旅行和古典文学。马格斯（Maggs）那时还在康德维街,如今则搬到了伯克利广场（Berkeley Square）,其重要性只在夸里奇之后;那个年代他们主攻精装书、带插图的游记、法国文学、美术和应用艺术。所有这些主要玩家出现在最终的小圈子里,这就已经能显示出,圈子自带传统势力,而且是不违法的。①

　　但这仍然是不公平的,几个月后《真相》（*Truth*）杂志就因为从第一场布里特韦尔拍卖中获得了警示而选择了这个话题:几本莎士比亚的作品在鲁克斯利宅拍卖中只拍出了约100英镑,却在布里特韦尔上达到了2000英镑。《真相》的文章又被《泰晤士报》转载,这回则引起了政府的注意。政府曾在战前对圈子采取措施:一些见证人（包括罗杰·费赖伊）被召集

① 从文献中已无法考证最后一场里第八位参与者的身份。——作者注

到国家美术馆的理事委员会面前，一起来检视"当今艺术市场上极度不公的现象"。这个委员会建议对拍卖商的"过度"利润征税，但这个议题因为战争的爆发而胎死腹中了。现在政府再次动手了。鲁克斯利宅事件是原因之一，但另外也因为政府本身在1920年成了一个圈子的受害者。那年的5月，三个经纪人组成的圈子在政府的一场战争多余物资拍卖会上联合了起来。反对圈子的潮流越来越汹涌，直到1926年达到了顶峰，当时一场有六把海波怀特风格椅子（Hepplewhite Chair）的拍卖成了丑闻主角。委托人发现了圈子的存在，所以拒绝交出椅子，并被告上了法庭。审判结果是委托人败诉，这激怒了卖家们（其中有不少律师），因此导致《拍卖法》（竞价协议）被提交到议会，并在1928年1月1日得到实施。从此，合法的圈子便在英国消失了。

* * *

布里特韦尔拍卖的成功对苏富比产生了重要的影响。巴洛认为，既然这种维持生计的物资供应充足，现在是时候加强对佳士得的攻势了。这时的他已经十分确定，绘画领域才是能赚到大钱以及大造声势的地方。查尔斯·贝尔已经将公司带上了正确的轨道，但他在1924年离开了。而他确实也推荐了一位继任者：这是一位来自芬兰的艺术史学家，名叫坦克雷德·博里尼厄斯（Tancred Borenius）。跟大部分像贝伦森和冯·博德这样出色的艺术史学家一样，博里尼厄斯过目不忘的能力也十分惊人；但是，就像弗兰克·赫曼指出的那样，他也有很深厚的背景，他的交际圈包括皇室成员、利顿·斯特雷奇（Lytton Strachey）和西特韦尔（Sitwell）一家，他能流利地使用九种语言。拉塞尔斯勋爵[①]（Lord Lascelles）也是博里尼厄斯的朋友，那时候勋爵正准备装修他的哈伍德庄园（Harewood House）。拉塞尔斯与公主结婚后，博里尼厄斯也见到了公主的母亲玛丽王后（Queen Mary）。王后本人也十分热心收藏，因此经常就画作咨询这位芬兰人的意见。

有了这样的朋友，苏富比在绘画方面的生意便在20年代蓬勃发展起

① 拉塞尔斯勋爵（1882—1947），英国国王乔治五世的女婿。

来，其总收入也由1924年至1925年这一季的3.3万英镑，增长为四年后的18.6万英镑。

1926年，博里尼厄斯创办了《阿波罗》(Apollo)杂志。这本杂志关注正在形成中的收藏系列，关注收藏的历史元素，也关注艺术交易；它的成功本身便是市场繁荣的标志。但这本杂志也为博里尼厄斯锦上添花，并让苏富比近朱者赤。不过这个公司的社会地位无论如何都已经比从前要高了，这也得归功于巴洛，因为一直到1923年他都在内阁担任劳工部部长。1923年12月的大选中他被赶下了台，但又在1924年被封了爵位。一位拍卖商获封爵位：他真的实现了当时夸下的海口，将这一行变成了适合绅士的交易。达到这个目的后，巴洛决定交出他在苏富比的行政总裁位置。他觉得，是离开的时候了。

整个20年代市场价格都很高，但又不像1913年时的真实价值那么高；但1927年时，大家又开始说这是个奇迹般的年份。1928年甚至比1927年更好，因为这一年有伟大的霍尔福德（Holford）拍卖。霍尔福德收藏被保存在公园路（Park Lane）的多尔切斯特大楼（现在的多尔切斯特酒店[Dorchester Hotel]），其拍卖纪录保持了30年。1929年，繁荣局面仍在持续；伦敦的国家美术馆用12.2万英镑从诺森伯兰公爵手中买下了提香的《科尔纳罗家族》(Cornaro Family)。所以巴洛离开的正是时候。布里特韦尔拍卖已经结束了，但博里尼厄斯已经成功地将公司领进了美术世界。佳士得和苏富比之间的差别越来越小，除了苏富比还保留着在书籍领域的优势。实际上，苏富比现在的利润比佳士得更为可观。为了纪念他的离去，巴洛邀请了所有55名员工共进晚餐。这次晚宴举行的地点是皮卡迪利的新公主餐厅（New Princess restaurant）。据赫曼的记载，这次八道菜的晚宴搭配了一瓶出自1924年、酒庄装瓶的玛歌红酒（Margaux）和一瓶1919年的香槟。对在场的很多人来说，那可能是他们最后一次品尝如此奢侈的美味，因为这次晚宴举行的时间是1929年4月27日。没有人知道，等待他们的会是什么。

* * *

20年代的法国，尤其是巴黎，经历了公共沙龙的分裂与增生（我们

不应该忘记，沙龙存在最初和最重要的目的是销售作品）。当然，独立画家沙龙（Salon des Indépendants）和秋季沙龙都已经相当成熟，但1923年，奥顿·弗里斯（Othon Friesz）和夏尔·迪弗雷纳（Charles Du Fresne）创立了杜乐丽沙龙（Salon des Tuileries）。这里只能凭请柬入场，沙龙展出格莱兹（Gleizes）、洛特（Lhote）、梅青格尔（Metzinger）、扎德金（Zadkine）等画家的画作。根据马尔科姆·吉（Malcolm Gee）的报道，布拉克、毕加索和格里斯都鼎力支持的百人沙龙（Salon des Cent）从来都不算成功；唯一沙龙（Salon Unique）也没成气候。然而，1929年开始的法国独立艺术沙龙（Salon de l'Art Français Indépendant）和超独立沙龙（Salon des Surindépendants）却成功了。

经纪人的队伍也在壮大，特别是在现代艺术领域。安德烈·萨尔蒙（André Salmon）于1920年写道："我们每天都能看到一个新的艺术经纪人出现。"热门地域已经不再是马德莱娜、三一教堂（la Trinité）周边和蒙马特大街了，而是向西挪到了拉博埃西街（rue La Boétie）附近，许多顶级的画廊至今仍在那里。从这个年代开始，左岸的塞纳街（rue de Seine）开始成为小型画廊的中心。马尔科姆·吉曾引用柏林卡西雷尔画廊（Gallery of Cassirer）的格蕾塔·林（Greta Ring）的话说，这种地理上的分裂是巴黎画家成功的特点之一："有两派经纪人，左岸派和右岸派。（左岸派）发掘年轻艺术家，跟他们签合同，用较低的价格把他们的作品卖给人数不多的一群收藏家。当他们中有人成名了，拿到了大画廊的合同，那第一个经纪人……也会从之后走高的价格中获利。"又是吉先生的话：这时经纪人的区别还在于，他们是想赶快卖掉（比如贝尔特·魏尔的做法）还是留着等画家成名（沃拉尔、坎魏勒、莱昂斯·罗森贝格）。新出现的经纪人中还有主要兴趣在做生意上（棉花商穆拉迪安［Mouradian］和范莱尔［Van Leer］1925年将店开在塞纳街上），或者主要对美学感兴趣的人（安德烈·布勒东，从1926年到1928年是超现实主义画廊［Galerie Surréaliste］的合伙人）。

莱昂斯·罗森贝格是现代力量画廊的老板，也是坎魏勒的竞争者以及事实上的敌人；而从某种意义上讲，他跟坎魏勒同样出色。和坎魏勒一样，罗森贝格受过商业方面的培训，曾在伦敦、安特卫普和巴黎工作

过。他还跟他代理的艺术家签订了合同，并且相当坚持这一点，这也跟坎魏勒一样。马尔科姆·吉告诉我们，当雕塑家雅克·里普希茨（Jacques Lipchitz）1920年离开他的画廊时，他被迫付清所有欠款，虽然当时他正面临着财务困难。还有一个跟坎魏勒相同的地方，罗森贝格写一些现代艺术方面的文章，认为自己不仅仅是一个经纪人。跟坎魏勒不同的是，他的观点浮夸、激烈，容易引起争议，他甚至给他的艺术家群发信件来宣传自己的观点。他的弟弟保罗觉得他没有做生意的才能，坎魏勒也这么认为。据安德烈·萨尔蒙说，他的画廊"在巴黎出租司机都找不到的一条街上"。战争过后，从来都不看好立体主义的罗森贝格还是（为莱热、布拉克和格里斯）举办了一系列单人展，并且用日场诗歌和音乐会的方式来推广他们的作品。他出版了以他的艺术家为主题的书籍，于是觉得提高价格也理所当然。比如1918年以600法郎买进的布拉克作品，到了1921年他的要价是3000到6000法郎。他觉得自己是优秀的生意人，所以不是跟艺术家们唠叨他的艺术理论，就是给他们发送艺术市场经济状况的新闻通讯。

勒内·然佩尔也记录了1919年参观罗森贝格画廊的经历。"他带我到了楼上一个宽而长的房间里，这就是画廊……我在一个切得像荷兰奶酪似的大理石球前面停了下来。我问莱昂斯这球代表什么，他答道：'这是一个女人的头部。'我盯着看的时候心生惊讶，这时他又补充道：'只有形状才有意义，有了形状，再表现嘴、眼睛、鼻子等配件就没有必要了。'……我在每块这样的大理石面前停顿，挣扎着……去体会艺术家要表达什么。我没能体会到。我请罗森贝格解说一下，但他戒备般地说：'我们的作品要保守它们的秘密。'……最后我来到一个浑身长角的雕塑面前，它使用了大理石材质，但从头到脚都呈现出用钢铁装甲的样貌。我终于释然了……于是我怀着洞察了一切的心情，很有把握地宣布：'现在这个，这是个武士。''不是，'罗森贝格回答，'那是个女性裸体。'"

所以，当罗森贝格接到任务，来处理坎魏勒因战后修复计划而被收缴的收藏时，我们很容易想象坎魏勒是多么心有不甘。战后，德鲁奥变成了一个消沉的地方，拍卖估价人在品味上变得极为保守。唯一的例外是阿方斯·贝利耶（Alphonse Bellier）。马尔科姆·吉说，这个来自布列塔尼的年

轻人雄心勃勃，买下了一门日暮西山的生意，成为一个主攻现代艺术的拍卖估价人。他说服了杜飞、德兰和苏珊·瓦拉东（Suzanne Valadon）等艺术家拿出作品，并因此在1923年为"直接从画架上取下"的现代艺术作品办成了若干场成功的拍卖，其收益从20511法郎（合现在的42500美元）到51000法郎不等。而到了1924年和1925年，包括超现实主义画家和诗人保罗·艾吕雅（Paul Éluard）在内的他的三个朋友，将"单一所有者"的收藏交到他手里，这才让贝利耶真正赢得了一席之地。从此他便和当代艺术那新兴、成功的市场紧密联系在了一起，就像一篇报道写到的那样，这个市场上"有的出价既令人叫好又让人生疑"。

整个20年代和30年代中，贝利耶都在艺术市场上保持着统治地位。实际上，巴黎20年代的拍卖跟大约60年后纽约的拍卖颇为相似。吉先生说："从1925年起，拍卖会中出现的狂热气氛就尤其跟现代艺术拍卖联系在一起了，而这个领域也经常出现惊人的价格飞跃……当现代艺术拍卖在1925年到1926年间开始取得成功时，拍卖便被视为艺术市场状况的关键，以及现代绘画繁荣的标尺。随着价格稳定攀升，观察人士越来越怀疑高额竞价产生的方式。关于德鲁奥的古董拍卖有一种迷信，说是有一伙神秘经纪人（被称为"黑团伙"[bande noir]）到处去拍卖会作乱。现在这个说法也被用来说明现代艺术的拍卖了——指责称，经纪人是在用虚高的价格购买那些他们库存里的艺术家作品。"

但就是在这种让人燥热又眼熟的情景中，坎魏勒拍卖还是十分突出。他终于回到了巴黎，并且1920年在阿斯托尔街（rue d'Astorg）开了一家新画廊。这个新店名为西蒙画廊（Galerie Simon），因为坎魏勒现在有一个幕后合作者，安德烈·卡昂（André Cahen），通常人称安德烈·西蒙（André Simon）。像莱热这样在大战期间纪录优异的画家，在坎魏勒旗下努力工作着。但到了1921年，德国政府显然不愿支付《凡尔赛和约》规定的赔款，所以为了报复，法国人收缴了所有在法国的德国资产，"无一例外"。

坎魏勒库存的拍卖定于1921年6月13日。贝利耶的拍卖行将执行这场拍卖，莱昂斯·罗森贝格担任鉴定专家。拍卖之前发生了一个状况：画作开始展出时，布拉克攻击了罗森贝格。据皮埃尔·阿苏利纳记载，布拉克"揪着他的衣领子踢了他"。布拉克叫嚷着，说罗森贝格是个"混蛋"，而

经纪人则反骂画家是个"诺曼底来的猪"。架吵到一半，马蒂斯来了；他听格特鲁德·斯坦说了发生的事情以后，便也加入了争吵，并且喊道："布拉克说得对，这个人抢劫了法国。"虽然并没有指控记录在案，但罗森贝格后来确实开始上拳击课了。

从很多方面来讲，这都是拍卖行对现代绘画进行的第一次裁决，坎魏勒拍卖也因此意义重大。所有人都出席了——画家、经纪人、收藏家，不仅来自法国，也来自斯德哥尔摩、苏黎世、日内瓦、阿姆斯特丹和伦敦。代表达达派出席的特里斯坦·查拉（Tristan Tzara），还因为贝利耶错念外国人名的方式震惊不已。价格总体比较适中。德兰的24幅作品成绩最好，其次是布拉克的22幅画。莱热的7幅和范·东恩的6幅卖得差不多一样好，但毕加索的26幅和弗拉芒克的23幅作品价格较低。坎魏勒自己不可以参加竞价，但他跟路易丝·莱里斯（Louise Leiris，他的妻妹）、赫曼·胡普夫、阿尔弗雷德·弗莱希特海姆和他的弟弟古斯塔夫·坎魏勒（Gustave Kahnweiler）结成了企业联合组织。"小贝尔南"买下了弗拉芒克的大部分作品，而坎魏勒的企业联合组织则主攻布拉克和格里斯。

但这只是数场拍卖中的第一轮。拍卖的第二场在11月举行，而这之前又发生了一场斗殴事件。这次跟罗森贝格有辱骂和拳脚往来的是阿道夫·巴斯勒（Adolphe Basler），这位波兰画家用手杖打在罗森贝格的头上。这场拍卖会上，画作的价格比从前低了很多。阿苏利纳报道说："毕加索作品的收藏家兴奋地搓着双手，因为他们用买绷画木框的价格就可以买下这位伟大画家的作品。而艺术投机商们则一脸愁苦，因为之前一度高达3000法郎的画，现在15路易（300法郎）就卖了——还包括画框。"第二场拍卖显然失败了。媒体直白地表达了轻蔑，坎魏勒自己也在努力拖后原定于1922年夏天的第三场拍卖。那时当代艺术市场的情况无论哪里都很糟，然而庚斯博罗的《蓝衣少年》却在1921年卖出了14.8万美元。德国对马克进行了贬值，柏林的当代艺术市场更是片甲不留。

坎魏勒的恳求没起作用。第三次拍卖还是按计划开始，并再次惨败。（"德鲁奥的员工将油画和手绘稿上下拿反了的时候，观众们也不再抗议了。"）第四次也是最后一次拍卖于1923年5月举行，结果也一样糟。又是阿苏利纳的话："油画被随意堆在一起，素描被卷着或折着夹在纸板之间，

还有的画被藏在后台，又脏又皱，不见天日。拍卖商还拿拍品随意开着玩笑。"

总而言之，坎魏勒拍卖为法国提供了704139法郎（合现在的146万美元）。但这段时间法国占领了德国鲁尔，所以大部分法国人对拍卖赔款一无所知。但是，想想这些画如今值多少钱吧。坎魏勒被收缴的库存总共包括712幅画——弗拉芒克的作品205幅、布拉克132幅、毕加索132幅、德兰111幅、格里斯56幅、莱热43幅，还有范·东恩的33幅——这些画的平均售价低于每幅1000法郎。①

但1922年到1923年本身就是当代艺术市场的低谷期。社会上又开始了投机的气氛。一家新的画廊开在拉博埃西街上，这家名为佩西耶（Percier）的画廊持有25万法郎的资本，创立的理念与熊皮俱乐部相同。它有六位股东，主要是银行家或者股票经纪人，安德烈·勒韦尔也再次出现。公平地讲，这不是单纯的投机活动，也是对年轻画家的扶持。

在坎魏勒拍卖上出手的有保罗·纪尧姆和莱昂斯的弟弟保罗·罗森贝格。保罗·罗森贝格眼光绝佳，只要力所能及，就把全部火力集中在杰作上。他在行业里知名，主要是因为他跟毕加索（1918）、布拉克（1924）以及莱热（1927）签订了优先合同（first-refusal contract）。据马尔科姆·吉所说，这些日期"清楚而详细地标记出每位艺术家在国际舞台上冉冉升起的时刻"，这是对罗森贝格相当高的褒奖了。莱昂斯是从父亲那里继承了画廊，但同样将店开在拉博埃西街上、离罗森贝格不远的纪尧姆，却得自己白手起家。起初他销售非洲雕塑，并因此结识了阿波利奈尔。战争期间，他被裁定为不适合参军，而且有了阿波利奈尔的帮助，他还想要接管坎魏勒的艺术家。但这件事没成功，于是他转而购入莫迪里阿尼的作品，这也是遵从了阿波利奈尔的建议。1919年，他的非洲艺术生意终于产生了回报，他在德朗贝画廊（Galerie Derambez）举行的"黑人艺术"（Art Nègre）大型展览十分成功。纪尧姆似乎自此转运了，他也懂得如何推广了，于是他的艺术家变得流行起来。像他之前的乔治·珀蒂和他之后的达

① 吕埃尔死于1922年，他的库房里有800幅雷诺阿和600幅德加，然而他去世时却几乎身无分文。——作者注

德利·图思一样，纪尧姆也成了时髦的经纪人。艾伯特·巴恩斯和这件事也有点儿关系，这两个男人很合得来，之后纪尧姆还声称自己也一起构建了宾夕法尼亚梅里翁（Merion）的巴恩斯藏品系列。1923年，他成了德兰的经纪人。此时的德兰是最让人放心的现代派画家之一，而这似乎也非常适合纪尧姆。

就在这个时期，巴黎的右岸和左岸开始形成它们现有的个性，不过有些名字现在已经变了。德吕埃、"小贝尔南"、埃塞尔（Hessel）、宾和比纽都聚集到了拉博埃西街附近，而皮埃尔·勒布（Pierre Loeb）、让娜·比谢（Jeanne Bucher）和瓦万–拉斯帕伊画廊（Galerie Vavin-Raspail）则是在塞纳街上或者附近。也有一些商人买下了比如德吕埃和德·塞夫尔（Galerie de Sèvres）这样的画廊，希望能借此赚钱。

<center>* * *</center>

战后的伦敦，越来越多的画廊开始展出现代艺术收藏。1918年，国家美术馆的馆长查尔斯·霍姆斯爵士（Sir Charles Holmes）参加了巴黎的德加遗产拍卖，为国家买下了一组作品，分别出自德加本人、德拉克洛瓦、马奈和高更。希尔（Ambrose Heal）的芒萨尔画廊（Mansard Gallery）展出了现代法国艺术，莱斯特画廊（Leicester Galleries）则在1919年到1925年之间举办了一系列单人展，展出对象包括马蒂斯、毕加索、凡·高、高更和塞尚。

虽然伦敦开始繁荣了起来，格拉斯哥却没有这个运气，于是亚力克斯·里德决定南下。这时他已经快70岁了，所以实际上是他儿子在负责具体事务。开始，里德说服了科林·阿格纽（Colin Agnew）把店面借他办一场展览。但里德也跟在拉博埃西街上继承了一家画廊的法国人艾蒂安·比纽做生意。比纽喜欢英国，也经常会带画去那里。他的客人还包括埃内斯特·勒菲弗（Ernest Lefèvre），勒菲弗是埃内斯特·冈巴尔的外甥，那时还在国王街1号甲（1-a King Street）执业。是比纽将里德和勒菲弗撮合到了一起，他们在1925年创立了新画廊，比纽自己也加入了画廊的董事会。新的管理团队决定跟冈巴尔的过去告别，于是他们在普提克和辛普森举行了一场拍卖，把霍尔曼·亨特、兰西尔、波纳尔和威廉·鲍威尔·弗里思的

画都卖掉了。

现在，比纽、里德和勒菲弗成了一个重要群体的中心，这个群体里都是买卖现代法国艺术的国际经纪人。在接下来的十年里，比纽联合加斯东（Gaston）以及若斯·小贝尔南（Josse Bernheim-Jeune），加上里德和勒菲弗的一些资金支持，买下了乔治·珀蒂的画廊，可惜这家画廊在19世纪80年代这个光辉年代过后就开始衰落了。据道格拉斯·库珀记载，是比纽说服了沃拉尔与这个群体进行合作，并使之成为强大的国际联盟，展出的作品来自最优秀的印象派、后印象派和当代画家。后来乔治·凯勒（George Keller）也加入了这个群体，凯勒曾在巴黎经营过巴尔巴藏热画廊（Galerie Barbazanges），但后来在艾伯特·巴恩斯构建其著名的收藏系列时，成了他的欧洲秘书。比纽在纽约开了一家画廊，由凯勒负责经营，所以现在这个群体在三个重要首都中都有代表了。他们协力贡献了一些精彩的展览，特别是马蒂斯和毕加索的展览。但在1929年的经济危机中他们遭到了重创，乔治·珀蒂画廊也因此于1933年关张。

里德和勒菲弗联手后最好的早期顾客之一是塞缪尔·考陶尔德。他来自法国新教徒家庭，祖上曾因为《南特敕令》（Edict of Nantes）的废除而遭到驱逐。他家里也像维尔登施泰因家族、休金家族和莫罗佐夫家族一样从事布料生意——考陶尔德家的主业是丝绸。第一次世界大战所引发的技术进步也导致了合成纤维在战后的发展，而这为考陶尔德这位"人造丝之王"带来了巨额财富。考陶尔德永远都是忠于自我的（他小时候，维多利亚女王曾拍过他的脸颊，她的手指有点黏，于是他大声问女王是不是吃了很多太妃糖）。成年后的考陶尔德收藏印象派和后印象派的画作，所以很多人都觉得他是个异类，有时他会因此感觉受到了伤害，尤其他还不是这个领域里的第一人（在这方面，英国人比其他国家落后了20年，即便如此，在考陶尔德开始前，弗兰克·斯图普［Frank Stoop］、沃克曼夫人［Mrs. R. A. Workman］、格温德琳·戴维斯［Gwendoline Davies］和康斯坦丁·爱奥尼德斯就已经在做相关收藏了）。

考陶尔德是看到国家美术馆里休·莱恩的捐赠时才开始收藏的。1917年，国家美术馆在经历了诸多争议后，购入了39幅法国印象派和新印象派的作品。这批作品十分令人震惊，但就像沃拉尔和坎魏勒一样，

考陶尔德对这场震动的反应很积极，他的收藏也很快超过了所有英国人。他对绘画的兴趣是受了母亲的影响；他的母亲萨拉·夏普（Sarah Sharpe）与萨顿·夏普（Sutton Sharpe）是亲戚，萨顿·夏普又跟英国上一代很多伟大的画家过从甚密，比如弗拉克斯曼（Flaxman）、菲尤泽利（Fuseli）、奥佩（Opie）。吸引考陶尔德的实际上是以康斯太布尔和透纳为主的英国艺术与法国印象主义之间的联系。又是根据道格拉斯·库珀的记载，他任用的第一位经纪人是珀西·穆尔·特纳（Percy Moore Turner）；而当他对塞尚的看法由觉得碍眼转为欣赏时，他便选择了里德和勒菲弗。考陶尔德的妻子也对他产生了重要的影响。只要他们一产生分歧，其中总有一个会说，"我们去买画吧"，然后和平便重新降临。考陶尔德夫人于1931年去世，这对考陶尔德的打击极大，后来连续五年他都没有买画。在几位伦敦经纪人看来，考陶尔德夫人的去世乃是1929年崩盘后的几个月里的另一件憾事。

<center>* * *</center>

从柯比家买下了AAA的科特兰·菲尔德·毕晓普，怪癖多得不可胜数，其中最怪的是他对员工进行邮件轰炸时都要按照教会日历标注邮件日期（"写在为神圣的主显节祈祷之时……"）。虽然这似乎显得毕晓普有着主教般的天性，但其实是误导，因为从很多方面来说，毕晓普都是"咆哮20年代"的缩影。毕晓普酷爱速度快的黑色长身汽车，热爱旅行并特别欣赏巴黎的丽思酒店，会反应激烈地把死虫子寄给他指责过的人，或者美滋滋地寄奶酪给他白名单上的人。这都仿佛是出自斯科特·菲茨杰拉德（Scott Fitzgerald）笔下的一个角色。据韦斯利·汤纳记载，毕晓普出生于1871年，他的部分财产继承于凯瑟琳·洛里拉德·沃尔夫（Catherine Lorillard Wolfe），这位美国最有钱的未婚女子是烟草商彼得·洛里拉德（Peter Lorillard）的继承人；而后者1843年去世时，报纸为他发明了一个新词，"百万富翁"。小时候在马萨诸塞州时，毕晓普曾得过一种大概可以称为"宾斯小姐综合征"（Miss Binns syndrome）的病，他会在一天内骑马跑四五十公里，好寻找大火、洪水和火车事故等各种灾难。他肯定经常失望吧，但1897年他的寻找范围扩大了，因为他买了一辆发动机驱动的三轮

车,这是世界上最早的一批。

结婚后的毕晓普也没消停下来。他的妻子叫埃米·本德（Amy Bend），跟他一样爱好出游。他们买了速度更快的车,穿着皮衣、戴着护目镜穿梭在乡间。他们大部分时间都待在欧洲,开始热衷于乘坐热气球、策佩林（zeppelin）飞艇和飞机。他甚至捐钱给法国改善路况,并因此得到特权,可以竖立他的专有路标,这些路标上面都注明了"由纽约的科特兰·菲尔德·毕晓普捐赠"。他52岁时已经出国51次,并且他自称,其人生一半的时间都是在汽车上度过的。

但毕晓普家族的艺术爱好在科特兰买下AAA之前已经存在了。他的父亲收藏亚美利加纳（Americana）艺术作品,他后来自杀了的弟弟戴维收集钟表,所以科特兰买下拍卖行也并不算出格。另外,他颇有贪得无厌的倾向。他母亲1922年去世后,毕晓普家的所有财产都到了他手中。依仗这个身家,他买下了巴黎的丽思酒店（据说是因为有次他想在那里下榻时,被告知酒店已满）和《巴黎时报》（*Paris Times*）（据说是因为他不喜欢《巴黎通报》[*Paris Herald*]）。他还投资了撒哈拉沙漠里的一家连锁酒店,并在美国马萨诸塞州的莱诺克斯（Lenox）造了一座新房子。这可不是寻常的豪宅。韦斯利·汤纳说,这所房子动用了一百个工人,花了两年时间才完工,房子被命名为阿南达宫（Ananda Hall）——阿南达"在瑜伽词汇中"的意思是"极乐与幸福之所"。房子里有70个房间,厨房里有个15英尺（约4.57米）长、用德银①制成的水槽。

毕晓普在母亲去世后开始了收藏,先是花了100万美元购入珍本图书。买下AAA的举动也确实符合他对世界发展趋势的看法。他说,在欧洲旅行的经历告诉他,欧洲大陆正在衰落,因此他有机会将57街上的AAA变成世界上最伟大的拍卖行。至少从统计数据上来说,机会是站在毕晓普这边的。1909年,美国对超过一百年的艺术作品取消征收进口税,根据财政部的数据,本年进口到美国的古董艺术作品的价值为47.8万美元；而到1919年时,这个数字增长到了2150万美元。但汤纳说,它们中很多是赝品（一名海关鉴定人员认为,赝品多达75%）；但毕晓普毫不在乎这个细节,开

① 铜镍锌合金。

始筹备号称史上最后一次伟大的欧洲珍品搜索行动。他想要能合法出口到美国的艺术真品（越来越多的国家正在制定法律，以便阻止本国艺术品外流），而且想要的数量巨大。因此他在巴黎丽思酒店的第18号套房里坐镇，亲自操控。他雇用艺探的规模前所未有。引介成功的中间人可以得到2%的佣金；外国经纪人如果搜集到可供拍卖的收藏系列，可以提前支取多达六位数（那时的10万美元约合现在的97.3万美元）的费用。

他们搜罗到的最大、最重要也是最出色的一个，乃是所谓的"基耶萨收藏"。阿基莱·基耶萨（Achille Chiesa）是米兰的咖啡进口商，他购买艺术品是希望给米兰这座城市留下一份以他命名的纪念品。但他没能完成这个夙愿就去世了，是他的儿子阿基利托（Achillito）替他完成了梦想。阿基利托继续为这个系列添砖加瓦，在他去世前，收藏中的早期大师作品、象牙和宗教圣骨匣等物品的价值据说已经达到了700万美元。这吸引了毕晓普等人的注意，于是他们去劝说阿基利托，除了在米兰青史留名之外还有一个选择：在纽约举办一场拍卖，阿基利托可以得到100万美元的担保。

基耶萨收藏正式登场花了两年的时间，此间它们经过了编目录、装箱、托运、卸载并再次编录的过程。如伦敦一样，纽约对绘画作品的目录编纂水平也在提高。印刷技术的提高为此贡献了力量；但在AAA，这也多亏了玛丽·范德格里夫特（Mary Vandergrift）和莱斯利·海厄姆（Leslie Hyam）的加盟；英国人海厄姆为目录中的插画搭配的文字增添了学术内容和一抹腔调。海厄姆与范德格里夫特成了帕克和贝尼特默契的队友。此时在拍卖台上的少校已经带有一种指挥官般的风度。他的嗓音并不像柯比那样摇鼓般洪亮，他周身散发的庄严气质，使他与哥特风格的拍卖台格外相称。奥托·贝尼特则不同。用韦斯利·汤纳的话说，"他就是匹克威克先生①本尊……轻信别人但平易近人，好奇心强且永远讶异着……他站在画廊里时，拇指插在马甲兜里；在拍卖台上时，所有野鸭都变成了天鹅；而其他的员工都很喜欢他"。尽管如此，奥托·贝尼特只能担任海勒姆·帕

① 查尔斯·狄更斯作品《匹克威克外传》（Pickwick Papers）中的主角，是一个经常办傻事却仍然保持乐观的老绅士。

克的拍卖副手。少校主持了所有的重要拍卖，主要是他的出色成就了AAA的名气。

这事实上是互相妥协的结果，但从理论上讲，奥托·贝尼特才是老大。他是总经理，而且汤纳提醒我们，是因为他，毕晓普才投入了资本。当然，毕晓普也很清楚这一点，并且不吝于在帕克的伤口上撒盐。奥托·贝尼特的第二任妻子曾经只是普通的打字员，但毕晓普让贝尼特夫妇去住丽思酒店，而更时髦的帕克只能降格住爱德华七世酒店。他给帕克的信有时会以"VP先生"开头，而给贝尼特的信则以"亲爱的奥托"开头。这种残忍的做法，假以时日终成后患。

但在那之前，基耶萨收藏终于来到了帕克的哥特式拍卖台上。这个藏品系列在美国展出后，大家却认为跟预想的水准相差太多；更糟糕的是，意大利政府阻止了其中较好藏品的出口。那些最终被允许跨越大西洋的主要藏品——绘画、卡索内长箱（cassone，外壁有雕刻和装饰的婚礼用箱子）和马约利卡陶器——于1925年和1926年被付诸拍卖。赫斯特和克雷斯在竞价中比较活跃，但拍卖却一败涂地。毕晓普的鲁莽所产生的残酷魔力，以及意大利政府的禁运令，使得最初被乐观估计为700万美元的收藏令人担忧地缩水了。虽然30年代基耶萨收藏继续在AAA举行拍卖，但公司账目上还是出现了698397美元的总额，或者说，一个比预计总额的10%还少的数字。

更糟的是，差不多就是同时，安德森取得了一场辉煌的胜利。这就是1926年2月15日对梅尔克（Melk）保存的《谷登堡圣经》的拍卖。梅尔克《谷登堡圣经》印刷在纸上而非犊皮上，收藏它的本笃会寺院位于奥地利境内俯瞰多瑙河的梅尔克，是这本《圣经》几乎从印刷完毕就栖身的地方。汤纳说，僧侣们决定卖掉它，是因为"有一说一，他们不需要那么多《圣经》，却需要更多的钱"。数以百计的观众涌进安德森，观看那两卷当时已经471岁的《圣经》。拍卖当晚，拍卖厅里塞得水泄不通。贝尔·达·科斯塔·格林也在场，并第一个出价——5万美元，正是15年前拍卖罗伯特·霍的犊皮版《圣经》最后的落槌价。后来，竞价一路飙升到8.3万美元，而此刻仅剩的两位竞价者是加布里埃尔·威尔斯和亚伯拉罕·罗森巴赫博士（Dr. Abraham Rosenbach）。罗森巴赫博士又被亲切地称

为阿比（Abie）或者罗西（Rosy），是被大家形容为"综合了福斯塔夫①和弥勒佛特点的胖家伙"，无论拉伯雷的作品还是犹太法学教义他都一样精通。汤纳说，他说古语就好像它们还是现在通用的语言一样；而在史密斯去世后，他便成了"藏书家中的拿破仑"。在这次拍卖会上，他代表爱德华·哈克尼斯夫人（Mrs. Edward Harkness）花掉了10.6万美元（合现在的110万美元），数字惊人；现在，哈克尼斯夫人将梅尔克《圣经》转移到了另一个学习的圣地——耶鲁。

这还不是安德森唯一的胜仗。米切尔·肯纳利拿下了英国的利华休姆（Leverhulme）遗产这件事可能更不同凡响。利华休姆子爵是利华兄弟（Lever Brothers）肥皂王国②的缔造者，他去世后留下了位于汉普斯特德（Hampstead）的"山庄"（The Hill），而因此产生了大约100万美元（合现在的1050万美元）的遗产税。起初，这批遗产委托给了英国遗产中介和拍卖商奈特、弗兰克和拉特利（Knight, Frank & Rutley），但执行人很快就开始怀疑，英国市场是否有能力消化这么多资产。肯纳利到英国审视了所有物品后，便说服了执行人，让他们相信纽约的市场更大也更活跃。仅是拿到拍卖权就已经很了不起了，但这也是存在风险的，因为肯纳利必须保证这批遗产最少卖出100万美元。有基耶萨的惨败在先，这很让人为难。

然而这个保证也只是问题之一：这笔交易被拿到国会上议院讨论，有人对出口规模如此大且出色的收藏表示了怀疑。但法院拒绝介入这件事。而在美国，听说安德森拿到了这样一笔广告效应巨大的拍卖，科特兰·毕晓普气疯了——至少在他去伦敦看到藏品前是这样的。然后他给"VP先生"和奥托发回报道，说肯纳利"被一大堆垃圾骗了"。鉴于这个观点来自一个对基耶萨收藏判断错误的人，它的可信度也不高。肯纳利用44辆货车将那2336件物品运到了利物浦，再从那里装船运往纽约。科特兰·毕晓普对利华休姆收藏的广告价值看法十分准确，但对于它本身的价值却判断错误，大错特错。当这场拍卖终于开场，并取得了总额1248503美元（如今的1301万美元）的辉煌战绩时，遗产的英国执行人和肯纳利都十分欣

① 莎士比亚作品中的喜剧人物。
② 联合利华公司的前身。

慰——它轻松超出了当初的保证。这跟基耶萨拍卖比较起来结果显而易见，安德森也不再是软弱的千年老二了。

大家都不清楚，合并两家公司的念头具体是什么时候、哪一位负责人先有的，但可能就是这个时期。虽然此时两家公司发展都不错，但米切尔·肯纳利却很肯定地认为，合并有很多好处。竞争局面所消耗的能量如果能用在别处就更好了。但这桩联姻发生之前，还有一出好戏要上演——伊迪丝·尼克松小姐（Edith Nixon）进入了拍卖界；1922年，她成了毕晓普的家庭服务人员，起初是为了陪伴他的妻子埃米。然而她很快就超越了这个身份，一方面因为她展示出高超的组织能力，令毕晓普的家庭结构面目一新；而她的交际能力让毕晓普夫妇都愿意跟她共处，这种关系的不寻常程度完全不逊于莫奈和奥舍德一家之间的关系。韦斯利·汤纳记载过，毕晓普夫妇住在丽思酒店时，伊迪丝和五十多岁的科特兰玩跳背游戏，而埃米在一旁边看边打毛衣。

到了1927年，伊迪丝私下得知科特兰对AAA心意已变。那个以前对他只算是"木偶剧场"的事业现在变成了压榨资本的机器。令他损失了30多万美元的基耶萨收藏是最后一根稻草；科特兰在威尼斯时给奥托·贝尼特写的信十分明白（"我跟你说，且只跟你说……你不能给任何人看，内容也绝不能透露给HP"），他决定卖掉AAA。

这些年来，随着安德森的发展，它与AAA之间的竞争关系也愈演愈烈，到百万美元担保时更是达到了顶点。而接下来，这种对比又更进一步：因为就在毕晓普考虑出售AAA的同时，肯纳利也放出消息，说他可能会接受别人购买安德森的出价。如果两家公司同时出售，它们各自的价格也会受影响；可能还是肯纳利比毕晓普技高一筹，因为很快，来自莱诺克斯的那位不再试图出售AAA，而是产生了买下安德森的念头。汤纳描写了接下来这两方好像跳加伏特舞般复杂的互动，这支舞中，双方都不愿意迈出第一步。直到帕克和肯纳利在巴黎见面，这种僵局才宣告破解。在那次会面中，帕克答应安排肯纳利和毕晓普见面。会面是安排好了，但帕克和贝尼特居然都没被邀请参加，真是让二人颜面尽失。也难怪，因为会面时并没有达成合并意向，甚至都没讨论过。其实是米切尔·肯纳利将417500美元（合现在的448万美元）装进了口袋，这是毕晓普从他那儿买下安德

森的费用。但肯纳利并没有按计划回到英国，继续从事他的出版业。堂吉诃德般的毕晓普买下了安德森后，要求肯纳利留下，作为他的雇员继续经营这家公司。现在，美国两家重要拍卖行都归毕晓普所有了，他打算让它们继续各自为政，像从前一样作为对手存在。

第 17 章
巴黎诸王朝

在勒内·然佩尔的描述中,莱昂斯·罗森贝格"高大、金发、优雅,像只粉红的虾"。当然佩尔再次访问他口中的"立体主义的洞穴"时,这两者之间的分歧便尤其彰显了出来。"他在这里展出画布上的立方体、立方体的画布、大理石立方体、立方体的大理石、颜色构成的立方体、立方体的色素、高深莫测的立方体和按立方体分割的高深莫测。那些画布上是什么?平坦色块组成的拼图。"至少然佩尔很欣赏罗森贝格的销售技巧。"他态度很严肃。"他说。

然佩尔的回忆录写的虽然是1918年到1939年之间的艺术市场,但一个字也没提坎魏勒。这凸显出一个事实,就是在20世纪前半叶的巴黎,存在两群重要的艺术经纪人,他们虽然互有重叠,却走着总体来说不同的路线。其中一群包括坎魏勒、纪尧姆、费内翁和罗森贝格兄弟,他们是当代艺术的经纪人,通过努力写作和工作来推广他们的观念和旗下的艺术家,靠举办展览来开创市场。另一个群体成员关系也很紧密,但经纪人比较少;他们形成了精英二级市场,买卖早期大师作品、铜器、挂毯、18世纪的各种艺术品,到了20年代则越来越多地买卖印象派作品。这群人的核心是维尔登施泰因、然佩尔和塞利希曼。松散地围绕在他们周边的还有伦敦和纽约的三个经纪人,也就是杜维恩、维特海默和克内德勒。除了主攻二级市场外,这些公司还有一个共性,就是它们都藏着许多商业秘密;以及虽然其中几个公司现在已不复存在,但它们都在某个时间段内成功地将王国的火炬从父亲传到了儿子的手上。

其中可能最成功,但肯定也最神秘的,当属维尔登施泰因。内森、乔

治斯和丹尼尔·维尔登施泰因将他们公司的实力维持了三代。他们成就的商业名气不亚于任何人，而且对艺术世界的智力投入也有口皆碑。20世纪早期，内森和乔治斯买下了《美术报》，之后这家公司还为马奈、莫奈和莫里佐等艺术家出版了终极目录大全。

1851年，内森·维尔登施泰因出生在阿尔萨斯的弗克斯海姆（Ferkersheim）；1870年法国战败后，他的母亲搬到了法国东北部的维特里·勒弗朗索瓦（Vitry-le-François），内森就在那儿当了一名领带销售员。在当地贵族德·里安古伯爵（Count de Riancourt）的影响下，他开始喜爱美丽的物件；后来内森还买下了让-马克·纳捷（Jean-Marc Nattier）为这位伯爵画的肖像。他作为销售出差时，也爱上了油画并经常去观赏；而机会也悄然降临了：他偶遇的一位女士惊讶于他对绘画的深刻了解，于是委托他卖一幅画。内森坐着火车去了巴黎，并且很快就发现，虽然迪朗-吕埃尔在出售印象派作品上还有困难，但此时新兴的中上阶层正在接掌贸易、政治和金融领域的权力，所以对"拿得出手的家族联姻"很感兴趣，18世纪艺术就是这样的例证。

1875年，内森在拉菲特街扎下了根，但初期不太成功，付不起房租，于是他总是等到天黑才离开店面，希望借此躲开房东。到了巴黎后，他很快就认识了勒内·然佩尔的父亲，并跟他儿子一起被带到了英国。后来勒内·然佩尔娶了杜维恩家的女子。但他跟维尔登施泰因第一次去英国，是因为在《限制转让土地法》颁布后，人们可以在英国以非常低廉的价格买到法国18世纪的绘画作品。在马丁·科尔纳吉的"密室"里，维尔登施泰因用1万法郎买下了一幅华托的作品，然后在巴黎卖了15万法郎。

生意好起来后，内森便把店铺搬到了更为时髦的圣奥诺雷大街上，经纪人里这么做的他是第一个。据皮埃尔·卡巴纳（Pierre Cabanne）说，他终将到来的好运很大程度上是因为他对18世纪的欣赏，但18世纪的东西在20世纪初期并不受欢迎。像当洛（Danlos）或吉沙尔多（Guichardot）这些19世纪的法国经纪人都卖不掉他们手中的弗拉戈纳尔或夏尔丹的画作。1870年，拥有世界上最多华托作品的拉卡扎博士（Dr. La Caza）用1.6万法郎买下了华托的《吉勒》（*Gilles*），而这个时期，德拉克洛瓦作品的卖价甚至超过10万法郎。据皮埃尔·卡巴纳记载，在19世纪的巴黎，甚至理发

师也会在墙上挂弗拉戈纳尔的作品。就是18世纪的艺术让维尔登施泰因第一次崭露头角；在上文提到的华托之后，他又用200法郎买了一幅布歇的画，之后很快用2万法郎卖了出去。此举几乎赶得上他浓重的阿尔萨斯口音在巴黎的出名程度了。令这个时期锦上添花的是，他还为自己的画廊吸引到了一些顾客，包括埃德蒙·德·罗特席尔德（Edmond de Rothschild）、里卡尔（Ricard）家族、西蒙·帕提尼奥（Simón Patiño，玻利维亚的锡业百万富翁）、达维德–魏尔（David-Weill）家族以及努巴尔·古尔本基安（Nubar Gulbenkian）。

维尔登施泰因成功的另一个原因是他与杜维恩和然佩尔密切合作，这种关系令他们每个人的生意都扩展得十分国际化。维尔登施泰因跟然佩尔和杜维恩一起买下了卡恩（Kann）的收藏。他跟杜维恩一样很少讨价还价，因为他认为如果这是一件好东西，那它就值得一个好价钱。他们在1907年买下的卡恩收藏包括11幅伦勃朗、1幅弗美尔、6幅凡·戴克、6幅鲁本斯、9幅勒伊思达尔、4幅弗兰斯·哈尔斯（Frans Hals）、3幅梅姆林、3幅范德魏登、7幅提埃坡罗、1幅戈雅、1幅埃尔·格列柯、1幅委拉斯开兹、1幅贝利尼和2幅弗拉戈纳尔的作品，而这些只是其中最出彩的部分。整个收藏的价格是50亿法郎（合现在的205亿美元）。内森的文化完全是靠眼看来的。他总是不停地看画，并且根据卡巴纳记载，会看似随机地停在某个教堂前，实际上是因为想起几年前看过的油画，便冲进去再看一遍。他每天早上都要拜访德鲁奥，并且今天去走访右岸的经纪人，第二天便去左岸那里。他强迫他的儿子乔治斯也这样努力多看，并且会往他面前摆东西问他："这个美还是丑？"这样做好像很有效果，因为乔治斯也成了一名出色的鉴赏家。内森每天4点钟举办的下午茶会，乔治斯永远在场；而这个茶会也成了艺术世界的一个惯例，参加者有顾客也有专家。

跟巴黎三剑客里的另外两位一样，内森对美国也很有信心。虽然他自己从未跨越大西洋，但他在那里开设了一个办公室（某个时期名为然佩尔–维尔登施泰因），并且把他认为特别容易受美国人青睐的艺术作品发到那里。有一点他跟杜维恩所见略同，他相信那些美国工业家会像他们的法国同类一样，在开始寻求被尊敬的感觉和社会地位时，就会需要引领者——哪种都行。因此他跟其他人一样，也要对肖像画风潮负责任。

* * *

勒内·然佩尔没有维尔登施泰因那么神秘，也不像杜维恩那么傲慢。他的日记有三个方面的启发作用。第一是记录下了来自如毕加索、德加或佛兰等人的俏皮话，他的耳朵对这些内容总是很灵敏。第二是他笔下形象的记录：贝伦森、弗里克（"不动声色的眼睛，看起来亲切，却掩藏着贪婪和冷酷"）、佳士得（"只能让人不舒服"）、普鲁斯特（胖嘟嘟的男生，"对他的年纪来说个子挺高"）。第三是他捕捉到了跨大西洋生活的风情。然佩尔经常穿梭于巴黎和纽约之间，因为乘坐着当时的邮轮，所以去这两个城市中的哪个他都觉得很自在。1919年7月时他不加修饰地写了一句话，说他跟维尔登施泰因绝交了。这一年晚些时候，他在去了一趟伦敦后写道："伦敦有三个伟大的艺术经纪人：阿格纽、科尔纳吉和萨利，他们都名誉极佳；而萨利因其无与伦比的公平当属其中第一……（他）根本没有能力撒谎。"伦敦部分他没有提到杜维恩。

然佩尔的日记很诚实，并且比19世纪时威廉·布坎南的日记更多姿多彩。1902年，然佩尔的公司在纽约开张了，维尔登施泰因和杜维恩去那儿开公司多少也是因为同样的冲动。战前的生意非常红火，尤其是在纽约：因为范德比尔特、奥尔特曼和怀德纳家族购买了卡恩收藏的部分藏品，所以这几个经纪人都获得了不菲的收益。但杜维恩只对早期大师作品感兴趣，维尔登施泰因则喜欢早期大师和印象派，然佩尔则还对毕加索感兴趣。他记录了整个20年代中取得的价格，显示出生意开端时的不如意，但也有之后事业起飞的表现。1921年6月，弗里克的收藏被美国财政部估值为1300万美元，"而不是一年前的3000万美元，因为生意差了"。1923年1月，范·迪姆（J. Van Diem）的一幅风景画在纽约卖出了8000美元。"要迪朗-吕埃尔说，这幅画在巴黎能卖1.5万法郎，或者1000美元。"同一年，然佩尔也记下了维尔登施泰因卖画给美国人而赚到了500万法郎，这些画包括1幅弗拉戈纳尔、1幅弗莱马勒大师[①]（Master of Flémalle）、1幅维热·勒布伦（Vigée-Lebrun）的作品和1幅"格勒兹（Greuze）笔下恐怖的醉鬼"。

[①] 一般指画家罗伯特·坎平（Robert Campin, 1375—1444）。他是佛兰德和早期荷兰绘画的首位大师。因为他从不在作品上署名，所以来自比利时弗莱马勒修道院里的数件作品虽然很可能出自他手，但因无法完全确认，被标记为来自"弗莱马勒的大师"。

1927年1月他写道，已经在那年被封贵族的杜维恩将价值400万美元（相当于现在的4300万美元）的画卖给了亨利·亨廷顿。在纽约他也拜访了其他经纪人，发现在斯科特（Scott's）那里有幅凡·高的画要价6000美元（合现在的64440美元），而维尔登施泰因处有幅塞尚的作品要价6万美元。"但因为塞尚的画在法国（只）能卖40万法郎（合那时的26660美元），这笔收益便相当可观了。塞尚作品的价格是按画作尺寸来定的。"

随着价格的持续上扬，"诈骗"行为也猖獗起来。这是然佩尔的用词，他特意拿这个词来形容对"真实性证明书"的使用。法国的专家系统与拍卖行勾结，令这种被然佩尔称为"不负责任的产物"扩散开来。为了某个价格，他们会出具书面文件，证明这幅画出自某个特定的艺术家。在某种程度上，这真是帮了经纪人的大忙。"美国收藏家成了世界上最严重的欺诈行为的猎物：经过证明的欺骗……我去见了朱尔斯·贝奇（Jules Bache），他花大价钱买了3幅老画，1幅贝利尼、1幅波提切利、1幅代夫特的弗美尔，却都不是大师本人画的。"

然佩尔是个聪明人。前文说过，他从没有上过妻兄约瑟夫·杜维恩的当。他也不喜欢贝伦森。1922年10月他写道："晚饭后，正直的楷模贝伦森打算卖画给我，还是非常差的画！"实际上，卖给贝奇假画的人就是杜维恩和贝伦森。

虽然贝伦森被封了爵位，但他的商业技巧完全没变。从某种程度上讲，这些手段甚至更见不得人了。"一战"后不久，这家公司在米彻勒姆勋爵（Lord Michelham）去世时众人瞩目的情况下，勉强躲过了一场不体面的冲突。自19世纪末以来，米彻勒姆家族一直都从杜维恩那里买画，但像科林·辛普森说的那样，这不总是有利于这个家族的。米彻勒姆勋爵死后，他的遗嘱出现了争议，而争议中最令人愤懑的一点就是，佳士得对其收藏的估价为100万美元，而杜维恩卖给米彻勒姆这些画时收了600万美元，所以很显然这里面有什么不对劲儿。而这家公司也按照其典型风格解决了问题。约瑟夫·杜维恩的弟弟欧内斯特·杜维恩（Ernest Duveen）听说代理米彻勒姆的律师收集鼻烟壶，于是他邀请这位律师来共进午餐，而午餐地点恰好在展示一系列鼻烟壶。等这顿饭吃完，协议也达成了；这个律师买下那些鼻烟壶的价格碰巧跟他自己估计的差不多，而米彻勒姆家族

也继续从杜维恩那里买画了。

但杜维恩跟贝奇的生意可以拿下纯粹厚颜无耻的大奖。杜维恩的幸运之处在于，朱尔斯·贝奇对贵族头衔没有招架能力；约瑟夫获封爵位之后，这位金融家对他更感兴趣了，据辛普森说，他不厌其烦地听杜维恩详细讲述其授勋仪式。贝奇在战后的华尔街上发了财，是跟杜维恩一样的势力之徒，所以他偏爱那些描绘不列颠贵族世界的英国画像。这也为他赢得全套的杜维恩式款待。伯特伦·博吉斯出场了，目标是贝奇的管家吉尔摩（Gilmore）。"（贝奇）乘火车旅行时喜欢面对还是背对发动机？他抽的雪茄和剃须皂等洗漱用品是什么类型？"博吉斯从吉尔摩那里拿到一份电报的副本，上面写着，贝奇对克内德勒手中一幅荷尔拜因的画感兴趣，这就成了狠狠欺骗和操纵贝奇一番的好机会。首先，克内德勒手中的荷尔拜因作品必须被贬得一文不值；其次，杜维恩必须给自己弄一幅荷尔拜因的画作。他找到了一个好说话的瑞士"专家"对克内德勒的荷尔拜因作品提出了疑问，但要找一幅可以匹敌的画就需要编更多的故事。有了费勒姆的李子爵（Viscount Lee of Fareham）帮忙，骗局就做成了。按照杜维恩的要求，李给约瑟夫写信说打算出售自己的荷尔拜因画作。然而杜维恩对贝奇说，因为李是国家美术馆的委托人之一，按理说他应该先把画提供给国家，因此这就得当成秘密。这幅画要价11万美元，是爱德华六世6岁时的画像。贝奇相信了杜维恩的故事，并且买下了那幅画。而约瑟夫自己不过是五年前才把这幅画卖给李的，所以这幅画根本就不可能是荷尔拜因画的。即使那个好说话的瑞士"专家"也产生了怀疑，为了给自己找借口，便宣称这幅画是荷尔拜因晚期（所以画得不太好）的作品，"可能是他画的最后一幅画"。然而这个观点是很诡异的。用科林·辛普森的话说，"那位年轻王子的6岁生日是在1543年10月13日，此时荷尔拜因染上了瘟疫，并在10月7日立了最后的遗嘱。1543年11月29日是他下葬的日期。所以以他的状况来看，他是不太可能被允许接近年幼的王子的"。

但贝奇也不会永远受骗。1929年的大萧条削减了他的习惯开支，也令他的注意力更集中。虽然杜维恩之后再次获封爵位，但他们的关系再也不像经济危机之前那么紧密。黑色星期五之后，大家对待收藏和金钱的态度也不像从前了。

＊＊＊

巴黎的伟大犹太王朝中，雅克·塞利希曼排在第三位。他也非常成功，但他成功的方式相当不同。最初他热爱的是中世纪世界，而且虽然他买卖油画（他的儿子杰曼更以此为主），但对于那个预示了文艺复兴的辉煌世界，他喜爱的内容也包括了来自其中的挂毯、珐琅、圣骨匣和象牙制品。他的第一份工作是为德鲁奥著名的拍卖师保罗·舍瓦利耶（Maître Paul Chevallier）担任助手；但他后来的老板是夏尔·马内姆（Charles Mannheim），这是一位中世纪艺术作品的著名权威，也是罗特席尔德家族的顾问之一。塞利希曼的第一家画廊开在马蒂兰街（rue des Mathurins）上；但到了1900年，他就在旺多姆广场上开了一家豪华的新店；他店中为客人提供的午餐极受赞誉，甚至可以跟对面丽思酒店的午餐相媲美。他也明白了美国的重要性，尤其是跟摩根发生了一次不太愉快的交易之后。那次摩根来到他的店里，订购了一些东西，后来却取消了交易。嗅到了机会的塞利希曼特地乘船去纽约，试着说服摩根，让对方相信他懂自己的专业。这次努力肯定成功了，因为他成了摩根在欧洲的主要买手之一。

1909年，塞利希曼因为买下了萨冈宫（Palais de Sagan）而震动了巴黎，这座更为奢华的建筑位于荣军院广场的附近。在这里他像国王一样举行了很多年的朝会，身边簇拥着一群"商人–爱好者"（比如德·比龙侯爵［Marquis de Biron］和德·卡斯特拉内侯爵［Marquis de Castellane］），这些人活跃在那时巴黎的艺术世界里，有的时候买进，有的时候卖出。塞利希曼是法国罗特席尔德家族和摩根的主要供应商，此外，他的知名之处还有他在俄罗斯的关系，以及他就华莱士–巴加泰勒收藏（Wallace-Bagatelle）所做的绝妙交易。除了法国本身，俄罗斯人拥有世界上最好的18世纪法国绘画以及家具收藏，而塞利希曼认识沙皇，以及那里相对小规模的贵族群体中的许多成员。他对这个国家及其风俗的熟稔程度，假以时日必将产生回报。

华莱士–巴加泰勒收藏之所以著名，有一个原因是它跟伦敦华莱士收藏系列之间的关系。理查德·华莱士爵士从赫特福德勋爵（Lord Hertford）那里继承了这个收藏，又将这系列收藏全部留给了他的妻子华莱士勋爵夫人（Lady Wallace）。然而，当她把伦敦收藏立契转让给英国国家时，却把

其中的法国收藏品留给了在她孀居期间帮助过她的约翰·默里·斯科特爵士（Sir John Murray Scott）。斯科特爵士死后，还因为他的遗嘱发生了一场轰动的审判，维多利亚·萨克维尔-韦斯特①（Victoria Sackville-West）的母亲萨克维尔-韦斯特勋爵夫人（Lady Sackville-West）在这场审判中获胜。是她将这个系列卖给了塞利希曼。1914年春天，塞利希曼用将近200万美元（相当于现在的3950万美元）买下这个系列时甚至没有看货。

战争期间，塞利希曼巴黎的生意处于停滞状态，纽约的生意却风生水起。他公司的纽约办公室位于第五大道和55街，一季里就卖出了价值100万美元的乌冬、维热·勒布伦和乔瓦尼·达·博洛尼亚（Giovanni da Bologna）的作品。战争结束后，法国要对在维也纳缴获的哈布斯堡挂毯作品进行估值，以便卖掉后作为战争赔款；雅克是法国官方评估队伍中的一员。颇为讽刺的是，这些挂毯当时是以每件50万美元的价格买下的，但从维也纳收缴的这种挂毯实在太多了，要卖的话市场价格一定会被压低，而拍卖最后也没有举行。

雅克死于1923年，他因为战争曾在军队里服役认识很多美国人的儿子杰曼当时生活在纽约。20年代，他对公司进行了现代化，展出了更多的画以及更多的现代作品。1926年杰曼举行了一场名为"从马奈到马蒂斯"的展览，1929年他举办了莫迪里阿尼在美国的第一场单人展。

因为跟欧洲和俄罗斯的关系，塞利希曼也见证了艺术投机在20年代时不光彩的一面。有几个德国人利用马克持续贬值的情况，使用延迟支付条款跟画廊签订了大宗交易——也就是说他们要求买下的艺术品立即发货，但一部分账单他们要拖后一段时间用贬值了的马克来支付。有几位德国经纪人因此破产。还有第二种骗局，一些德国投机家试图用相同的方式来购买外国货币，但银行在这方面比较精明，于是这些德国人又将目光转向了艺术。其中的主要黑手是弗里茨·曼海姆（Fritz Mannheim），他在著名的柏林银行门德尔松公司（Mendelssohn & Co.）担任阿姆斯特丹分行的行长。他对荷兰绘画、文艺复兴铜器以及哥特挂毯特别感兴趣，他在30年代自己彻底破产前成功剥削了若干家德国和法国的画廊。甚至在1929年的

① 维多利亚·萨克维尔-韦斯特（1892—1962），英国作家、诗人、园艺家。

经济危机之前，塞利希曼就知道有人会因为可能到来的战争而开始投机活动。德国工业家奥特马尔·施特劳斯（Ottmar Strauss）、奥托·沃尔夫（Otto Wolff）、胡戈·施廷内斯（Hugo Stinnes）和弗里茨·蒂森（Fritz Thyssen）等人从德国的工业化和军备改良中赚取了财富，又将其部分收益投入了艺术市场。1928年，蒂森第一次造访塞利希曼的店面，买了一幅弗拉戈纳尔的画作。

杰曼在自己的回忆录里写道，他更愿意跟真正的收藏家做生意，比如化妆品天才弗朗索瓦·科蒂（François Coty），他和克里斯蒂安·迪奥（Christian Dior）一样，热爱艺术并喜欢收藏挂毯。世界经济形势和政治家从来不会冷落艺术世界太久。1928年，一个看来不太可能的潜在买家为一笔生意找到了塞利希曼。因此塞利希曼又一次踏上了去往莫斯科的旅程，只是这次，他要去的不再是沙皇统治下的俄国了。

第 18 章
对肖像画的崇拜：
股市大崩盘前夕的品位与价格

第一次世界大战之后不久，约瑟夫·杜维恩就试着用一幅凡·戴克的作品来吸引亨利·克雷·弗里克。这是一张两个年轻男子的全身像，他把画免费挂在弗里克大宅里，如果主人不满意还可以退回去。弗里克夫人确实不满意，她非常不喜欢那两个男人的长脸、引人注目的眼睑，尤其是他们明显弯着的鼻尖。她宣称，她"不能忍受那些犹太鼻子一直在眼前晃来晃去"。那些"犹太鼻子"，还有搭配的长脸和突出的眼睑，实际上属于斯图尔特兄弟①，他们是英王查理一世的侄子。

虽然约瑟夫·杜维恩在这些肖像画上遭遇了困难，但这只是一个偶然的小插曲，因为随着20年代逐渐向前推移，肖像画已经变成一个越来越有利可图的潮流。有一天，庚斯博罗、劳伦斯、雷伯恩、罗姆尼和霍普纳的作品都成了当时的百万富翁竞相追逐的对象，而这个年代在20世纪末看起来更耐人寻味，因为大家对这些英国艺术家的狂热追捧与我们这个时代的印象派风潮有重要的相似之处。因此，肖像画市场的终极命运便极为诱人。

这个风潮的来源最早可以追溯到19世纪中期。像杰拉尔德·赖特林格指出的那样，当时人们对18世纪有一种"狂热"，反映这一点的还有大家对萨克雷（Thackeray）小说的热爱，以及英国安妮女王（Queen Anne）风格在建筑领域的流行。这个时期，莱昂内尔·纳森·德·罗斯柴尔德（Lionel

① 画名为《约翰·斯图亚特勋爵和他的兄弟伯纳德·斯图亚特勋爵》（*Lord John Stuart and his brother Lord Bernard Stuart*）。

Nathan de Rothschild）用3150英镑买下了一幅雷诺兹的《斯坦诺普小姐》（*Miss Stanhope*），费迪南德·德·罗斯柴尔德（Ferdinand de Rothschild）用相同的价钱买下了庚斯博罗的《谢里登夫人》（*Mrs. Sheridan*）。然而直到他们购入这些画作的时候，都是雷诺兹比庚斯博罗更受欢迎，而庚斯博罗的风景画比其肖像画更受青睐。而后价格涨得很快，1876年，阿格纽花了10100几尼，或者说10605英镑，买下了庚斯博罗的《德文郡公爵夫人》；整整十年之后，纳坦·迈尔·罗特席尔德（Nathan Mayer Rothschild），也就是罗特席尔德男爵一世，用2万英镑买下了雷诺兹的《悲剧与喜剧女神争夺加里克》（*Garrick Between Tragedy and Comedy*）；再十年之后，伊莎贝拉·斯图尔特·加德纳出价4万英镑（约合现在的450万美元），想买下威斯敏斯特公爵（Duke of Westminster）手中庚斯博罗的《蓝衣少年》，但遭到了拒绝。简而言之，价格每十年就翻一番。

19世纪90年代，美国买家首次对劳伦斯、罗姆尼、雷伯恩和霍普纳产生了兴趣。摩根买了两幅庚斯博罗的画作，一幅是在1901年，另一幅是1911年，两年之后弗里克也赶了上来。这个风潮在继续，1921年，《蓝衣少年》终于在美国以14.8万英镑被售出（威斯敏斯特公爵的祖先在1796年买下这幅画时花了68英镑5先令）。弗里克和亨利·亨廷顿都疯狂搜购着庚斯博罗和雷诺兹的作品。实际上，亨廷顿（是他买下了《蓝衣少年》）在1925年还在继续着的行为，我们只能称之为"雷诺兹狂热症"。他一口气从奥尔索普（Althorp）的斯潘塞（Spencer）家族手里买下了四幅：《斯潘塞伯爵夫人拉维尼娅》（*Lavinia, Countess Spencer*）、《小算命师》（*The Little Fortune Teller*）、《宾厄姆勋爵夫人》（*Lady Bingham*）和《德文郡公爵夫人》。前三幅画的价格应该是每幅5万到6万英镑，最后一幅7万英镑，所以总价大约是25万英镑（合现在的1300万美元）。而以女性为主题的画在数量上更有优势，这是肖像画风潮附带的一个重要特点。经过赖特林格的计算，女性肖像的价格是男性肖像的三倍。

弗里克和亨廷顿之间的竞争很大程度上导致了这个领域价格的攀升。即便如此，到了20世纪20年代后，雷诺兹就已经追不上庚斯博罗的脚步了。1921年，也就是亨廷顿花14.8万英镑买下《蓝衣少年》的这一年，他还用73500英镑买了雷诺兹的《悲剧缪斯》（*Tragic Muse*）。这是到目前为

止雷诺兹作品创造的最高价格，其纪录直到60年代才被打破。庚斯博罗的《收庄稼的载重马车》（*Harvest Wagon*）是反映这一潮流的最佳例证；从1841年到1941年，这幅画八易其手。1841年，它在一次拍卖活动中以651英镑被买下。1894年，莱昂内尔·菲利普斯爵士（Sir Lionel Philips）以4725英镑将其买下。1913年，杜维恩用20160英镑买下该画，又将画作以34200英镑卖给埃尔伯特·加里而狠赚了一笔。1927年纽约的加里拍卖会上，杜维恩再次用74000英镑买回了这幅画，并又一次转卖，这次是卖给了查尔斯·费希尔（Charles Fisher）。1941年，这幅画通过多伦多的弗兰克·伍德（Frank Wood）来到了安大略博物馆（Museum of Ontario），赖特林格说它此时的估价是8万到9万英镑。

从20世纪的第一个十年到第三个十年之间，出现在市场上的英国肖像画数量正好翻了一倍；而从此书对历史记录所做的研究中能清楚地看出，以庚斯博罗为例，其画作的平均价格从大约1.1万英镑涨到了50150英镑。就雷诺兹而言，相同的比较是从6275英镑涨到19300英镑。但表现出色的并不只是庚斯博罗和雷诺兹。在1926年的米彻勒拍卖上，罗姆尼拍出了超过4万几尼的价格；霍普纳的《路易莎·曼纳斯勋爵夫人》（*Lady Louisa Manners*）卖出了18900英镑，比它在1901年拍出的价格涨了4000英镑；而劳伦斯的《粉衣少女》（*Pinkie*）由杜维恩以77700英镑买了下来，再以9万英镑（合现在的470万美元）卖给了亨利·亨廷顿。

为什么会出现这个潮流呢？这些有权有势的美国百万富翁认为自己买的是什么呢？为了找到答案，我忍不住要将它跟如今的印象派画家做个对比。跟法国的印象派画家一样，英国肖像画家是一个特定的小群体，他们活跃在一个特殊时期，记录下了世界的一个社会发展阶段。他们描绘下来的那个奢华的世界虽然已经永远消失了，但还有很多人怀念着。这个派别里的每个画家都有其独特的风格，对那些追逐权势的人来说，墙上挂一幅庚斯博罗，就像现在挂一幅雷诺阿或凡·高一样容易辨认。通常来讲，这类画的来源众所周知，所以不存在任何关于真伪的问题。但这些英国肖像画还有一个优点，是连印象派画作也没有的。美国的百万富翁们一旦买下了英国贵族的肖像画，就像自己和过去那些显赫迷人的形象跻身到同一行列。这当然意味着，弗里克、亨廷顿等人自认为是本时代的贵族——而从

某种意义上，他们也确实是。

这也侧面解释了20世纪20年代的另一个风潮：大红大紫到不可思议的约翰·辛格·萨金特。萨金特出生在美国，后来在惠斯勒的建议下去了巴黎，师从卡洛斯·迪朗（Carlos Duran），珀西·科尔森把迪朗形容为"和平路上（rue de la Paix）的弗朗斯·哈尔斯"——这个说法差不多也可以用在萨金特自己身上。虽然在巴黎取得了成功，但萨金特又搬回了伦敦；就是在那里，他的肖像画获得了惊人的回响。他在泰特街（Tite Street）上用的画室从前属于惠斯勒；他跟马克斯·比尔博姆（Max Beerbohm）、乔治·摩尔、亨利·詹姆斯和埃德蒙·戈斯爵士（Sir Edmund Gosse）成为朋友。然而萨金特在伦敦的第一次出击却并不成功：《帕尔莫街美术报》（*Pall Mall Gazette*）组织了一次民意调查，评选当年最差的画作，萨金特就有一幅画入选了。尽管如此，时髦的伦敦还是接纳了他。到1915年时，他每幅画的稿酬都可以要价1.5万英镑（合现在的130万美元）了。他的画也在美国同胞中引起了反响，他们将他跟庚斯博罗和罗姆尼相提并论。萨金特名誉的顶峰——珀西·科尔森称为"他的宣福礼"——是在他死后的遗产拍卖上达到的。还是科尔森的话："佳士得在1925年7月看到的情景可能是它长久职业生涯中最奇异的一次：约翰·萨金特社会名望的神化。预览日那天，当皇室人员到达时，拍卖厅里的景象就好像辉煌年代的皇家学院里的一场内部观摩会……一位公爵夫人握紧另一位公爵夫人的手；名流和社会上层人士摩肩接踵，挤在他们最喜欢的画前，想象着它们可能拍出的价钱；而压过所有喧闹声的，则是美国人充满喜悦和惊奇的声音。萨金特是如何成功地在艺术世界——更准确地说是伦敦上流的艺术世界——站住脚的呢？"萨金特一生中受到如此高的推崇，人们甚至新造了"萨金特崇拜"（Sargentolatry）一词来描述这种情况。奥斯伯特·西特韦尔抓住了其中的关键："有些画家可以说是'画下了'一幅画或者'展示出了'一幅画。但萨金特不是这样。他是'恩赐'一幅画。在他之前，这个表达还只能用在神身上。"

当然也有批评萨金特的，像是有人不喜欢他"姿态做作且满眼雪纺的肖像画派"，但这种批评对他的遗产拍卖没有任何影响。拍卖的最高成交价是2万英镑，是他给戈特罗夫人（Madame Gautreau）画的油画像，那天

拍卖掉的油画速写价格超过了7000英镑，甚至水彩也超过了4500英镑。就像另外一个评论家形容的那样，他的笔法可能是"浮夸的"，但他的价格显然不是。

<center>* * *</center>

在1913年及其前后，很多画家的作品价格都冲破了1万英镑（如今约合984000美元）的天花板，这件事我们后面还会提到。或许艺术界在大萧条前夕最重要的现象就是，除了肖像画之外，很少有画作能再达到这个水平，而那时的1万英镑只相当于20世纪90年代的540500美元。这则让18世纪肖像画的成绩更加亮眼。

在意大利诸位早期大师中，只有波提切利、洛伦佐·洛托（Lorenzo Lotto）、丁托列托、提香和拉斐尔的作品成功达到了1万英镑的标准线；而拉斐尔的表现更令人吃惊，因为杜维恩在1929年以172800英镑（合现在的940万美元）将较大幅的《潘尚格圣母》卖给了梅隆。北方学派各位早期大师作品的价格整体稍好些，其中克伊普、凡·爱克、哈尔斯、霍贝玛（Hobbema）、德·霍赫、梅姆林、斯蒂恩、凡·戴克、范德魏登，当然还有伦勃朗（他达到了87406英镑）的画作，都轻松超过了1万英镑；而荷尔拜因、鲁本斯和弗美尔则没有。法国早期大师中，布歇的两幅画《诱鸟笛》（La Pipée aux oiseaux）和《爱之泉》（La Fontaine d'amour）1926年卖出了47250英镑。普桑、克洛德和安格尔都被甩在后面。此时，法国19世纪的派别，以及1830年的巴比松画派诸君的吸引力都在迅速下降；米勒的画无法突破2000英镑，特鲁瓦永的作品止步于600英镑，梅索尼耶作品的价格则在那十年中不断下降，从1920年的5250英镑降到了1927年的1470英镑，后来还跌到了315英镑。罗莎·波纳尔的行情甚至更糟，她的《纳维尔的牧场》（Pâturage nivernais）1888年的价格是4410英镑，到了1929年则跌到了可笑的48英镑3先令。而这些情况的前提还是，市场上这个派别的画作少得多，低价则令人们很难有勇气再拿画出来卖。拉斐尔前派也在衰退，不过速度不像同时期法国作品那么快，而且也不算全军覆没。莱顿和米莱的作品在这个时期取得了创纪录的价格——分别是3255英镑和10500英镑。而在1913年前通常都能卖到2000英镑以上的罗塞蒂作品，现在能卖

400英镑就是运气。同样的情况也发生在伯恩-琼斯和阿尔玛-塔德玛身上。只有博宁顿的状况有所改善，他作品的价格从"一战"前的英镑三位数，提高到20年代后期的四位数。

印象派和后印象派的势头更强了。交易的画作数量并没有明显增加，但这时的成交价几乎都不低：虽然有幅凡·高的画卖了52英镑，一幅高更的95英镑，但除此之外，印象派和后印象派的势头压过了1830年派别和拉斐尔前派的很多人。这个时期，1000到2000英镑一般可以让你买到从凡·高或莫奈到柯勒乔、乔尔乔内、德尔·萨尔托和克拉纳赫中任何人的作品。这个时期还有一个新情况，就是马蒂斯、毕加索和于特里约的作品首次出现在拍卖行中。然而，20年代的巨星既不是毕加索也不是马蒂斯，而是修拉，他的作品分别卖出了1300英镑、1900英镑、3917英镑和6000英镑（《大碗岛的星期天下午》）。这个情况的原因之一在于，修拉死于32岁，留下的作品数量很少。无论如何，《大碗岛的星期天下午》价格的真实价值一直到60年代后期才被追平。

总而言之，并带着后见之明地讲，20年代中后期的欣赏范围趋于狭窄了，明显表现在对肖像画的执迷，但对久远过去的很多其他作品兴趣减弱。庚斯博罗和萨金特的大行其道，特别符合美国人日渐增长的自信心。然而，当代艺术和之前一个时代艺术的市场也在"咆哮的20年代"中获得了稳定的成长。其中一个高峰的到来是以现代艺术博物馆的形式呈现的。1929年11月，这座博物馆在纽约揭幕，揭幕展上展出了塞尚、高更、凡·高和修拉的作品。这些画家——或者说他们的职业巅峰——到来的时机真是糟糕透顶。如果是在正常的大环境下，现代艺术博物馆的展览肯定能为四位艺术家带来很好的经济收益。但博物馆开幕的时间实际上是黑色星期五之后不到一个月内，而这时的股市已经损失了260亿美元（合现在的2820亿美元）的市值。就像所有其他事物一样，艺术市场也在这场危机下土崩瓦解了。

第二部分

1930年到1956年

不友善的树敌艺术

第19章
大崩盘

1929年大崩盘开始的日子是10月25日,黑色星期五。勒内·然佩尔在四天之后的日记里并没有提到这场灾难,却记录了一个关于哈伊姆·苏蒂纳(Chaim Soutine)的故事:这位来自明斯克(Minsk)的表现主义画家是1913年搬到巴黎的。苏蒂纳去屠户那里买一颗小牛的头,来作为绘画对象。然而,不是任何丢弃的小牛头都可以的。"你明白吧,"他跟屠户说,"我要一颗出类拔萃的小牛头。"然佩尔的日记里极少提到大崩盘,即便有也细节寥寥。要不是然佩尔故意无视这件事,就是大崩盘对他那个级别的交易的影响真的很小。也许真的是影响小,因为杰曼·塞利希曼也提到过,虽然他的一些美国收藏家顾客在大崩盘开始时自杀了,欧洲的买卖还在继续。

杰曼在他的回忆录里提到了1929年或1930年时的一大笔金融交易。一位维也纳收藏家想用他的收藏做抵押以变现。他在柏林接触过的银行没有只因为此时经济衰退而拒绝他的要求,但他们确实请了塞利希曼来鉴定这些艺术品。他认为这些艺术品比较弱——是艺术性弱,跟萧条无关——于是这笔交易没有成功,而这是出于普通的财务原因,跟此时的经济形势没有关系。另一方面,塞利希曼也说到,有几位美国顾客问过他,是否可以按照他们当初买下的价钱买回他出售的画作。因为没有现金,他只能拒绝了。因此跟然佩尔的情况一样,感觉是交易减少了,而不是发生了灾难。另一方面,坎魏勒受到的影响却十分严重。连续六年他的买卖都很糟,而1929年到1933年是最糟糕的。皮埃尔·阿苏利纳说,在那段时间里西蒙画廊一次展览都没有组织过。这些年中,坎魏勒从法日银行(Banque Franco-

Japonaise）获得了贷款，但1930年年底之前，他至少有五次不得不向银行要求延期偿还贷款。

然佩尔写日记的口气有时会让人觉得，法国在某种程度上是跟美国等其他地方正在发生的事情隔绝开，或者说保持着距离的；但坎魏勒的经历却并非如此。相反，他认为似乎法国人受到的影响最大；在30年代推进的过程中，他开始看见美国、德国甚至英国的买家回到市场上，但没看到法国人。巴黎有几家画廊——泰奥菲勒·布里昂（Théophile Briant）、亨利·宾、乔治·珀蒂、卡迪娅·格拉诺夫（Katia Granoff）甚至克里斯蒂安·迪奥——不见了；那时迪奥对高级定制还不感兴趣，而是跟雅克·邦让（Jacques Bonjean，艾蒂安·比纽的舅舅）一起在1927年开了一家画廊。莱昂斯·罗森贝格依然从事这一行，但是境况窘迫了很多。内森·维尔登施泰因于1934年去世时，他的伦敦和纽约公司也处在了关门的边缘。但乔治斯之前一直在悄悄收购印象派和后印象派的画作，这使他们得以保全了生意。（他也资助了超现实主义画家。）举个例子让大家理解价格跳水的幅度，大崩盘前不久在德鲁奥易手的一幅于特里约作品，当时的价格是5万法郎，而现在的售价是4000法郎。

但通常总有人逆流而上。其中一位是皮埃尔·马蒂斯（Pierre Matisse），也就是亨利·马蒂斯（Henri Matisse）的儿子；1925年他从巴黎搬到了纽约，成了艺术经纪人。皮埃尔·马蒂斯出生于1900年，跟超现实主义画家伊夫·唐基（Yves Tanguy）做过同学；又因为父亲，他自然而然地认识了当时"巴黎帮"的所有主要画家。父亲本希望他能成为一名小提琴大师，但他12岁才开始学琴，所以希望也不大（亨利本人也是很晚才开始画画的，却没发现这样有何不可）。同样，父亲还让皮埃尔跟德兰学画，想让他成为画家，这种尝试也失败了。

他搬去纽约是听从了父亲的建议，但亨利却没想让他成为艺术经纪人。"我父亲根本不愿意我成为艺术经纪人，"后来皮埃尔说，"他觉得这个职业不招人喜欢。实际上，他还想让我改姓，这样'马蒂斯'这个姓就不必跟这样的职业联系在一起。直到后来我不再只是他的儿子，而是打出了'皮埃尔·马蒂斯'的名头，他才对此释怀。不过刚开始时他不许我展出或销售他的画作。我记得曾跟他要画，好拿到我纽约的画廊展出。可是

他拒绝了，于是我决定展出一些拉乌尔·杜飞的水彩画。呃，他听说了这件事后再次大发雷霆，因为那段时间他正好特别厌恶杜飞。"

在纽约，马蒂斯先是在列克星敦大街（Lexington Avenue）上的艾哈德·魏厄有限公司（Erhard Weyhe, Inc.）里销售版画，还在瓦伦丁·杜登辛画廊（Valentine Dudensing Gallery）学习了行业知识。他选择了在大萧条最严重的时期，也就是1932年，在东57街上开了自己的店。早期在某次圣帕特里克节①（St. Patrick's Day）期间他曾感受到震撼。有一群爱尔兰人看到他正在展出杜飞的作品，"突然他们就齐声喊着'达菲②（Duffy）！达菲！'从电梯里冲了出来，要来看那些他们以为是某位爱尔兰同胞的作品"。虽然大萧条中景况艰难，马蒂斯还是咬牙坚持了下去，并且直到1989年去世他都一直待在同一座建筑中。那些年中，他为米罗（Miró）举办了36次展览，夏加尔15次，迪比费（Dubuffet）12次，巴尔蒂斯（Balthus）和唐基各7次，贾科梅蒂（Giacometti）5次。

大萧条年代中另一个逆流而上的出色人物是道格拉斯·库珀，他从1931年开始构建自己的立体主义艺术收藏。坎魏勒本人与维尔登施泰因结成过临时的同盟。对经纪人，或者至少是现代和当代艺术作品的经纪人来说，衰退形势直到1935年才终于触底反弹。然而奇怪的是，拍卖行里的惨淡年份却没有持续这么久。据弗兰克·赫曼所说，崩盘前的1927年到1928年这一季中，苏富比实现了创纪录的6.3万英镑（合现在的340万美元）利润。到了1928年到1929年这一季中，他们的收益超过了前一年，提高到7万多英镑。然而，根据赫曼的记载，10月崩盘之后，苏富比发现"跟美国的生意陡然间几乎完全停顿了。1929年到1930年的3.5万英镑还算体面，但之后的一年利润跌到了1.2万英镑，而1931年到1932年更跌到了4000英镑这一史上最低点（至少是从1915年拍卖暂停以来）"。巴洛离开后，苏富比开始由费利克斯·沃尔少校（Major Felix Warre）执掌，赫曼说，他担起了裁员这个不招人喜欢的工作。"很多前员工都想工作到能赚够移民的路费为止。"

① 每年的3月17日，是纪念爱尔兰守护神圣帕特里克的节日，该日也是爱尔兰的国庆节。
② 典型的爱尔兰姓氏。

交易并没有完全停顿，还是有人过世，遗产还是得处理，而且大衰退期间有了便宜货可以捡。但1930年到1934年之间，无论从任何角度来说，艺术市场都成了一潭死水。在1931年到1932年这一季中，一幅弗朗斯·哈尔斯的画作卖出了3600英镑（约合现在的213360美元），是伦敦卖出的最贵的一幅画了。杰拉尔德·赖特林格计算得出，价格达到了1400几尼（合现在的88000美元）这一分水岭的画作，1927年有130幅，1930年是63幅，1931年13幅，1932年是8幅。杰弗里·阿格纽（Geoffrey Agnew）在1932年加入了家族公司，后来他写道："有一段时间，好几个月里都没有一个买家踏进门来……市场开始走下坡路后，根本不是你要低价卖的问题，而是你根本就卖不动。"

那些确实卖得动的画也是以低价卖出的。萨金特遭到了重创，1931年他的作品价格跌到115英镑10先令之低，但最低点是在1940年，他的一幅油画肖像只卖了38英镑。庚斯博罗和劳伦斯有幸得到了安德鲁·梅隆的帮助，他还在为他们支付高价（1936年用5万英镑买下了《谢里登夫人》）。但除此之外，庚斯博罗的作品也出现了价格暴跌，从1928年的74400英镑跌到了1935年的3465英镑，而后是1942年的798英镑。雷诺兹画作的价格从1927年的19425英镑跌到了1937年的304英镑10先令，而后是1941年的270英镑。其他人的情况也类似。

根据弗兰克·赫曼的发现，表现出了衰退严重性最明显的线索是，苏富比和佳士得在1933年开始考虑公司合并。在第一次世界大战之后，佳士得曾享受过一段时间的繁荣，其1920年的利润达到了14.7万英镑（合现在的560万美元）。在1926年到1927年这一季，也就是大崩盘的前夕，这家公司的利润是苏富比的两倍还多：5.9万英镑对2.7万英镑。但之后这个对比就开始拉平：1928年佳士得创收7万英镑，苏富比是6.3万英镑；到1930年，苏富比收入3.5万英镑，佳士得则是2.9万英镑（这些数字由弗兰克·赫曼提供）。1931年和1932年中，苏富比尚能勉强盈利，但佳士得已经产生了小幅的亏损，并且其亏损在1933年扩大到了8000英镑以上。虽然那时苏富比已经转危为安，但大背景是如此惨淡，所以两家公司都很认真地参与了关于合并的讨论。在提出的合并计划中，苏富比将离开邦德街，搬到佳士得在国王街新近扩大的店面中。新公司会有五位董事来自佳士得，四位来

自苏富比，但苏富比的费利克斯·沃尔将成为董事长。佳士得希望利润分成偏向自己，即58%对42%；而苏富比这边提出了相反的建议，也就是自己51%，对方49%。这反映出，苏富比对佳士得过去三年中的表现颇有顾虑，这也可能是那时合并计划没有继续推进的原因之一。

此时，苏富比开始大力发展估价业务，作为拍卖的替代选择。这也促生了一个意外的红利：宅内拍卖（house sales），也就是在委托人的家里进行拍卖。1929年崩盘带来的这些变化意味着，有一群新的物主为了筹措资金而被迫抛售他们的艺术作品收藏。他们曾一拖再拖，但到了1933年，也就是衰退持续了三年之后，他们等不下去了。1933年是其分水岭，这一年有七场拍卖是在"豪宅或准豪宅"中举行的。这一创新手段将苏富比拖出了自身衰退的泥潭，也帮助该公司进一步侵占了佳士得在家具和画作领域的地盘，并让他们在一种拍卖形式中获得了领先的位置——他们也自认为从此一直占据这一龙头地位了。

为了摆脱萧条局面，苏富比也开始在英国和美国之外的地方寻找生意。该公司将注意力集中在了德国，原因之一是德国拥有一些世界上最好的古董书商，当然，也是因为德国很多上层人士的亲英情愫。弗兰克·赫曼提到，那时柏林的很多豪华公寓里都有"英国"室，摆满亚当（Adam）或奇彭代尔（Chippendale）风格的家具、英国肖像画和风景画。此外，"一战"开始后，德国产生的通货膨胀造成了对外币的强烈需求。两位副总裁杰弗里·霍布森（Geoffrey Hobson）及汤姆·拉姆利（Tom Lumley）亲赴德国，为苏富比拓展业务；也就是在这次差旅途中，这家公司首次结识了柏林银行家雅各布·戈尔德施密特。戈尔德施密特曾担任过股票经纪人，因此培养出自己极佳的投机能力。随着德国的反犹主义愈演愈烈，戈尔德施密特在柏林认识了霍布森和拉姆利后不久就去了伦敦，准备将自己的瓷器收藏卖掉，毕竟他能从祖国带出来的珍贵物品不多。莫名其妙的是，苏富比在关于拍卖的谈判中丝毫不留回旋余地，于是戈尔德施密特便转身去了佳士得。这场拍卖持续了两天，共拍得了2.5万英镑（合现在的150万美元）；戈尔德施密特靠这笔收益移民去了美国，在那里他靠投资克莱斯勒（Chrysler）创造了第二笔财富。在第二次世界大战之后，苏富比幸运地再次遇到戈尔德施密特的家人，又获得了一次机会。

对苏富比来说，在德国的商业活动还算成功，是帮助公司摆脱了萧条局面的手段之一。但不是每个人都有这样的好运。对很多经纪人来说，大萧条一直持续到第二次世界大战；在法国，这个局面因为反犹主义的高涨而雪上加霜。虽然反犹主义在法国绝不像在德国那样泛滥，但也不容忽视，而且从那时起对艺术交易造成了尤其沉重的打击；因为就像犹太裔经纪人皮埃尔·勒布指出的那样，"五分之四的经纪人都是犹太裔"。正因如此，比如坎魏勒就不得不采用他之前一直回避的生意模式来要求另一个经纪人，也就是纽约的皮埃尔·马蒂斯，跟他共同承担米罗的合同。

※ ※ ※

在美国，科特兰·毕晓普于崩盘前、中、后的命运跟其他人相差不大——只是有些夸张，这我们大概也能想象。20年代后期的时间里，他还继续将AAA和安德森作为对手进行经营，这样的环境给了他暴躁易怒又变幻莫测的个性以极大的发挥空间。任何对手的存在都让他不满。"我希望所有的经纪人都消失不见"，他抱怨道，但其实他真没有什么可抱怨的；1927年，他主持了史上最伟大的拍卖之一，也就是法官埃尔伯特·亨利·加里的遗产拍卖。

"由法官变身金融英雄"的加里协助约翰·皮尔庞特·摩根一起创建了美国钢铁公司（U. S. Steel Corporation）。杜维恩出价150万美元，想将法官的收藏原封不动地拿下来，但拍卖的价格远甚于此。因为想要参加拍卖的人数太多，所以拍卖地点不得不选择在纽约广场酒店的大宴会厅。出席人数大约有3600人，因为没有门票，所以举办方雇用了基督教青年会（YMCA）的小伙子，给他们穿上租来的无尾晚礼服，为那些姗姗来迟的巨富占住位子。韦斯利·汤纳说，50美元的小费虽然也有人听说过，但在那个晚上就不足挂齿了。弗拉戈纳尔的画拍出了5.2万美元，霍普纳的作品卖出了9万美元，庚斯博罗的《收庄稼的载重马车》达到了36万美元（合现在的390万美元）。最后计算完成时可知，加里拍卖的总额达到了2293693美元（合现在的2460万美元），这个数字让杜维恩也甘拜下风。

胜利的旋律还在继续奏响。接下来是作曲家杰尔姆·克恩（Jerome

Kern）的藏书拍卖。克恩很幸运，他没赶上乘坐卢西塔尼亚号①（Lusitania），因为定的闹钟没响。1928年，他决定出售他收藏的1500本首版图书，以及所有股票债券。他的藏书拍卖在安德森举行，一共拍出了1729462美元。

两家拍卖行的表现都很出色。比如AAA在1928年的总收入达到了625万美元（合现在的6728万美元）。从另一方面讲，如果两家公司合并在一起，分摊管理费用的话，它们的业绩会不会更好？冲动一如既往的科特兰·毕晓普决定就这么办。他关掉了安德森，让肯纳利退休，然后换了新人来经营整合之后的AAA。小米尔顿·米奇尔（Milton Mitchill Jr.）这个生意人虽然对艺术不感兴趣，但还是接下了这份工作。帕克和贝尼特再次被晾在一边，合并和新的公司秩序都在1929年9月底正式宣布。一个月之后就是大崩盘。

跟英国一样，纽约的拍卖行也没有立刻感受到1929年10月的后效。虽然美国和英国之间的贸易剧减，但美国本土却涌起一股"亚美利加纳"艺术的强劲风潮。哈夫迈耶夫人的去世也提供了一些品质上佳的物品。她最好的绘画收藏——德加、马奈和莫奈的作品——都赠予了大都会艺术博物馆，但还剩下塞尚、埃尔·格列柯和大卫的作品，在1929年至1930年这一季中被卖出。然而在那之后，衰败的气息便弥散开来。委托人担心价格过低，就把已经交付拍卖的收藏又收回，或者私下卖给了经纪人。米奇尔试图效仿苏富比的先例，也想从以意大利和法国为主的其他国家招揽生意，但这时便显示出了他的经验不足，绝望中他接受了品质经不起推敲的物品。比如皮耶罗·里奇侯爵夫人（Marchesa Piero Ricci）收藏中的一些画甚至卖出了25美元的低价；他提前支付了款项，而拍完后还亏损了1.9万美元（合现在的212175美元）。韦斯利·汤纳还举了一个例子，是德·拉·贝罗迪埃伯爵夫人（Comtesse de la Béraudière）的收藏，其中朗克雷（Lancret）所作的蓬巴杜夫人肖像拍出了可笑的400美元。"我唾弃你们！"伯爵夫人朝拍卖行工作人员怒吼着。"我唾弃帕克！我唾弃整个美国！"

但AAA-AG（让我们用其业主使用的冗长名称来称呼这家公司）还有

① 该船1915年5月7日星期五在由纽约开往利物浦的途中被一枚德国鱼雷击沉，是震惊世界的六大沉船事件之一。

另一个问题，连毕晓普也没有意识到。随着萧条的状况日益严重，米尔顿·米奇尔开始借酒浇愁。就像很多酗酒的人一样，他也得偷偷摸摸地喝，而他不可告人的秘密也越来越多。很快，他就不能再把公司的经济状况透露给任何人了，特别是不能告诉帕克或贝尼特。但1933年2月毕晓普从国外旅行回来时，米奇尔乘了一艘小船，到处于隔离期的大船上找毕晓普汇报现状。不幸的是那时他又喝醉了，让情势雪上加霜。公司应付的款项还有20万美元，前一年还有15.2万美元的亏损，拍卖的数字都十分可怜。汤纳还说，几个被允许延迟付款的经纪人已经破产了。最糟的是，米奇尔本人还欠AAA-AG公司73827美元，而几个月之后他就宣布自己自愿破产了。

现在毕晓普不得不叫来帕克和贝尼特。他们从1923年开始的十年期合同此时已经到期，是时候开诚布公地谈谈了。二人自认为他们比任何人都熟悉这一行，也一直很忠诚，现在他们想要合理的位置。毕晓普妥协了——某种程度上吧。帕克成了总经理，贝尼特是副总经理，米奇尔拿到一笔遣散费走人了。毕晓普向银行贷款16.2万美元作为运营资金，不过利息必须用公司的收入来偿还。然后毕晓普再次出发旅行去了。但走之前，他将大权委托给了伊迪丝·尼克松。不再年轻了的毕晓普比任何人都更尊重她。对尼克松小姐的任命那时看起来还无关痛痒，但用不了多久事实就会证明，情况完全相反。

无论如何，帕克和贝尼特终于暂时拥有了展现自己的机会。严峻的经济形势浮出了水面。AAA也降低了门槛，开始接受几年前他们可能弃若敝屣的物品进行拍卖。暗淡的局面开始慢慢接近谷底。1934年，AAA终于实现了1929年到1930年那一季以来的首次盈利。他们终于转危为安了。

* * *

当这个世界正在经历大萧条造成的混乱局面时，一笔堪称20世纪最受争议的交易正在秘密进行中，而这可能也是珍稀的早期大师作品所遇到的最错综复杂的一笔交易。而这一切，乃是现代艺术市场的历史中最大的讽刺之一。

可能很多人都把那时担任美国财政部部长的安德鲁·梅隆看作大崩盘的罪魁祸首，然而1930年春天，他却从个人财产中拿出了700万美元（合

现在的7800万美元），从圣彼得堡的冬宫博物馆（Hermitage Museum）买下了21幅出类拔萃的大师作品。冬宫的这批藏品可以追溯到18世纪，那时叶卡捷琳娜二世和其他罗曼诺夫家族（Romanovs）的成员都是世界级的伟大收藏家。欧洲的许多国家都在七年战争中耗尽财力，而俄国人则抓住这个机会敛聚了很多珍宝。在整个20年代中，革命开始之时，都有传言说那些传奇般的艺术作品可能要出售。而到了1927年秋天，杰曼·塞利希曼意外接待了一批俄国人，他们表示有兴趣跟他进行"商业活动"。他受邀来到莫斯科，验看那些有可能提供给外国买家的艺术品。然而在那个节点，塞利希曼和俄国人还没有达成一致，他不想要对方想卖的写字台和孔雀石桌子。几个月后又有人来找他。这一次，俄国人想要他负责一系列规模庞大的拍卖会，他们要卖掉一火车皮的艺术品。但塞利希曼和法国政府都在担心，当时在巴黎的那些俄国流亡者会来拍卖会捣乱，毕竟其中那么多物品都是从他们那儿没收得来的。第二笔交易也遭到了谢绝。于是，俄国的官员将目光转向了德国的艺术交易圈。1928年年底他们举行了两场规模巨大的艺术品拍卖，一场的地点是柏林的鲁道夫·莱普克拍卖行（Rudolph Lepke），另一场在维也纳的多罗泰拍卖行（Dorotheum），也就是奥地利的政府拍卖行。这两场拍卖都收取了买家15%的佣金，最后拍出的总额却令人失望，并且也确实激起了俄国流亡者的愤怒，这也帮我们理解了后续事件发生的过程以及其保密的原因。

现在，阿曼德·哈默（Armand Hammer）和杜维恩试图利用俄国人的困境牟利。他们使用的方法相同，就是针对著名的杰作开出具体的价格（比如用200万美元求购列奥纳多的《伯努瓦圣母》）。但他们遭到了回绝。之后出场的是凯卢斯特·古尔本基安（Calouste Gulbenkian）。伊拉克石油公司（Iraq Petroleum Company）的主席古尔本基安留着光头，长着鹰钩鼻子，是位品位无可挑剔的收藏家，他在里斯本的私人收藏在世界范围内都堪称翘楚。他的出手比较成功。他将自己的专家团派到俄国去检视他想要的物品。从1928年4月开始，在与苏联国家进出口贸易局（Gostorg USSR）下辖的古董买卖负责部门（Antikvariat）谈判后，他买下了28件法国金器，大部分来自叶卡捷琳娜二世的收藏。1930年他再次开价，这次求购的对象是著名的镀金工匠专门为女沙皇伊丽莎白·彼得罗芙娜（Elizabeth

Petrovna）定做的。古尔本基安还成功地撬出了7幅油画,全都是杰作（来自鲁本斯、华托和伦勃朗的作品），以及一件乌冬所作的戴安娜雕像,总计花费了32.5万美元（合现在的1810万美元）。他只留下了一幅油画,也就是伦勃朗的《帕拉斯·雅典娜》(*Pallas Athene*)，其他的则被乔治斯·维尔登施泰因收入囊中。与古尔本基安的交易成了破冰之举,俄国人愿意对杰作割爱的心意也就此清晰了。

于是安德鲁·梅隆上场了。1930年时,他已经75岁高龄,并且从1921年就开始担任财政部部长。他的父亲是匹兹堡的银行家,曾贷款给弗里克和卡内基,并且控股了美国铝业公司（Alcoa）、海湾石油公司（Gulf Oil）、联合钢铁（Union Steel,后来的美国钢铁[U. S. Steel]）、标准钢铁汽车公司（Standard Steel Car Company）和纽约造船公司（New York Shipbuilding Company）。安德鲁·梅隆还是梅隆银行（Mellon Bank）的总经理。1930年时,他的家族所拥有的资产被估值为20亿美元（合现在的223亿美元）。梅隆曾在哈丁（Harding）、柯立芝（Coolidge）和胡佛（Hoover）等三任总统手下担任过财政部部长,而他采取的政策使他成为20年代共和党政治活动中的决定性力量。他削减了收入所得税,减少了80亿美元的国债;他还减少了联邦支出（特别是在农场救济这样的领域）,借债给德国。这些政策在如今看来都是导致大萧条的原因,而他自己并没有预见大萧条的发生。

梅隆这个人说话温和,外表也平淡无奇:身高适中,有着灰蓝色的眼睛。他的婚姻在"一战"前以离婚告终,其后他便将私人生活完全奉献给了艺术。他的收藏活动从20世纪开端伊始,一直跟弗里克存在着友好的竞争关系。他的经纪人一开始是克内德勒,后来改成了杜维恩。死后,他被估值3500万美元（合现在的4.256亿美元）的收藏被华盛顿的国家美术馆接管。其中大部分的珠宝来自冬宫博物馆。

梅隆交易还有一个因素使之另生曲折。因为其自身的特殊问题,在1929年的崩盘之后,俄国人开始在国际市场上倾销货物,因此在经济领域树敌众多——他们用远低于现行汇率的价格销售,甚至低于材料的成本,以便筹集外汇来垄断诸如石棉、锰和木材等物资的市场。因为这会导致美国人失业,所以美国商人一直给财政部部长梅隆施压,要求抵制这种行为。从另一方面来讲,他个人将可以悄悄地从这一政策中获利,因为就

像倾销其他物资一样，俄国人也在市场上甩卖艺术品。罗伯特·威廉斯（Robert Williams）在他关于冬宫交易的记载中进行了计算，从俄国出口的艺术品总重在1928年是每个月100吨，到了1930年则是每个月185吨。1930年，梅隆针对俄国的石棉和木材下达了一系列的禁运令，以便安抚商业人士；但就在同时，他自己又偷偷地从俄国购买艺术品。

这笔惊人交易的操盘手不是杜维恩，而是当时由纽约的查尔斯·亨舍尔经营的克内德勒公司。一方面，亨舍尔通过卡曼·梅斯莫尔（Carmen Messmore）搭上梅隆，另一方面又通过柏林的马蒂森画廊（Matthiesen Gallery）结识了科尔纳吉伦敦公司的奥托·古特孔斯特和古斯塔夫·迈耶，再借由他们联系上了冬宫。一旦流言真切了起来，亨舍尔便乘船去了俄国。还在船上时他便接到了一个电话，说俄国人派了一名代表去柏林，他们现在愿意以50万美元出手凡·爱克的《天使报喜》（Annunciation）。亨舍尔打电话给纽约的梅斯莫尔，梅斯莫尔坐上火车去了华盛顿，而在船停靠德国之前，就跟亨舍尔确认，梅隆要买下这幅画。这是在柏林的海关办公室里被交到亨舍尔手上的第一幅画。之后他便去了圣彼得堡。他觉得这趟旅程虽然不太让人愉快，但回报却很丰厚。连续好几天他都待在酒店里，等着俄国当局回电话。他不会说俄语，而且能吃喝的东西只有鱼子酱和伏特加，他很快就厌烦了。但最后交易还是成功了：700万美元买下了25幅画。那都是些什么画啊！即便到今天，它们依然熠熠生辉——出自弗朗斯·哈尔斯、鲁本斯、伦勃朗、凡·戴克、凡·爱克的作品，还有拉斐尔的《圣乔治和龙》（St. George and the Dragon）及《阿尔巴圣母》，委拉斯开兹的《教皇英诺森十世肖像》，波提切利的《三王来拜》，以及委罗内塞、夏尔丹和佩鲁吉诺的画作，还有提香的《照镜子的维纳斯》（Venus with a Mirror）。

对这批作品的成功收购标志了一个传奇的结束，但也为另一个传奇拉开了帷幕。而随着大萧条的作用力开始到处显现，梅隆也担心一个人花了这么多钱去购买艺术品，会看起来不合时宜。因此这笔交易便被当成了秘密；而当它在四年后遭到揭露时，无异于一场爆炸。

梅隆交易是这个时期最大也最引人注目的一笔，但绝不是仅有的一笔交易。在莱比锡和柏林还有对苏联宝藏举行的若干场拍卖，其中最值得注

意的是1931年5月的斯特罗加诺夫宫（Stroganov Palace）拍卖。这一场跟其他的拍卖一样激起了俄国流亡者的愤恨，甚至法律诉讼，因为他们认为是国家在出售非法没收的物资。从1929年到1933年间苏联大规模的出售行为中，我们可以一探当时俄国的状况。斯大林正将数以百万计的农民发送到集体牧场或工厂中去，以抵抗正在衰退的经济；而为了挽救俄国针对强势货币的收支差额，出卖艺术品则成了一记绝望的尝试。

第 20 章
龃 龉

"库茨·林赛爵士（Sir Coutts Lindsay）不应该同意这些作品进入画廊，这是为了惠斯勒先生自己好，更是为了保护买家的利益。这位艺术家在画里表现出的自负真是缺乏教养，极似冒名顶替者的蓄意欺骗。我之前就见识过，也听说了东区伦敦佬的各种粗鲁行径，但从没想到一个自命不凡的家伙把一罐颜料泼在公众的脸上，还敢就此要200几尼。"

约翰·拉斯金写于1877年的这段话引发了一个极为著名的诽谤案。审判厅里挤满了名流，他们见证了惠斯勒的胜利，然而胜诉者却只获得了一法新[①]的赔偿。画家因为起诉的费用而破产，连家中的物品都得送到苏富比拍卖。

如今，艺术世界已经不是法庭上的稀客；但在20世纪30年代早期，最能一锤定音的裁判是在法官席而非拍卖台，这个时期因此特别引人注目。一如既往，杜维恩还是领头羊。长久以来，出席法庭这件事都是他人生进程中不可或缺的元素。1920年6月17日，《纽约世界报》（*New York World*）的一位记者告诉他，列奥纳多·达·芬奇的油画原作《美丽的费隆妮叶夫人》（*La Belle Ferronnière*）正在去堪萨斯市（Kansas City）的路上。这幅油画当时由安德烈·阿恩（Andrée Hahn）夫人所有，还附带着一份由法国专家出具的真实性证明。杜维恩都没有看过那幅画就立刻断言："送去堪萨斯市的画是件仿冒品……列奥纳多从来没复制过那幅画。他的《美丽的费隆妮叶夫人》原作在卢浮宫……（那个）证明一文不值。"

① 英国旧时的硬币，相当于从前的0.25便士。

这么一个人下了断言，其后果当然是绞杀了阿恩夫人出售该画的所有可能性，于是她起诉了。法院传票于1921年11月发出。伦敦、巴黎和阿姆斯特丹都有专家被征询了对这两幅画的意见。证人包括爱尔兰国家美术馆（National Gallery of Ireland）的馆长兰顿·道格拉斯（Langton Douglas）、伯纳德·贝伦森和罗杰·费赖伊。这个案子终于在1929年年初开庭，而这差不多是在杜维恩发表意见的十年之后了；在此期间，阿恩夫人还是坚持己见，但事实证明她的画根本卖不出去。审判用了18天，这期间画作被卷着收在纸袋中，靠着法庭的栏杆放着，等着被拿来展示。杜维恩第一天出庭时言之凿凿地说他从没出过错，至少从他年轻时起就是这样。他之后又有几位证人上庭。然而这些证人加在一起似乎只是让陪审团更为困惑，因为即使受到了法官的严厉警告，陪审团还是无法就定论达成一致。复审被定在1930年5月。然后就开始出现报道，大意是在等待期间，阿恩夫人在意大利和法国收集了新的证据，将可能令杜维恩声名扫地。他紧张起来，并试图将复审拖后，因为他刚做了疝气手术并出现了并发症。然而，由法庭安排的医生认为杜维恩"健康状况优良"，宣布他可以在一个月后出庭。但开庭的事儿再没有下文。1930年4月11日，杜维恩达成了庭外和解，付给了阿恩夫人6万美元（合现在的54.4万美元）。

这个故事有个颇耐人寻味的结尾。15年之后，杜维恩已经过世，哈里·阿恩（Harry Hahn）出版了《强暴美人》（The Rape of La Belle），这本书激烈地攻讦了杜维恩。在阿恩的口中，杜维恩"为了控制市场而领导了一场由艺术经纪人策划的国际阴谋"；还有杜维恩手下的那一群专家，并不比"算命的、通灵的和廉价的预言家"好多少，他们不过是他"防卫体系"里的傀儡而已。阿恩宣称，贝伦森是"杜维恩体系中的头号奸佞"。这个口气当然是相当放肆了，但关于算命的和通灵的那句话跟贝伦森形容过自己的一句是多么相像：他曾拿自己的角色跟"通灵者和巫师"中蓄意伪装内行的人做过比较。阿恩夫人发现的那些证据，有可能跟科林·辛普森后来发现的——也就是杜维恩和贝伦森之间串通的金融阴谋差不多一样。这样的证据在1930年对二人的杀伤力，可要比1986年二位已作古时严重得多。

英国也存在欺诈行为。1934年7月，一本书以《对若干19世纪小册

子性质的调查》这样平淡无奇的标题出版了。书的作者是两位年轻的古董书销售商，约翰·卡特（John Carter）和格雷厄姆·波拉德（Graham Pollard）；这本书也绝不只是一篇无聊的论述，而是用惊心动魄的方式揭露了一场经典的罪行。这本书指控的对象是当时最负盛名的书籍收藏家托马斯·詹姆斯·怀斯（Thomas James Wise）；他们认为怀斯是个造伪者，他大规模伪造了丁尼生（Tennyson）、萨克雷、狄更斯、布朗宁夫妇、罗伯特·路易斯·史蒂文森（Robert Louis Stevenson）、斯温伯恩和吉卜林等作家作品的初版书籍。他编排了非常巧妙却完全虚假的来历，而这些来源判定曾塑造了书籍世界在长达十年中的面貌。

在此之前，怀斯受人尊敬的程度怎么形容都不算夸张。弗兰克·赫曼指出，他曾经是英国"书目协会"（Bibliographical Society）的会长，牛津大学伍斯特学院（Worcester College）的荣誉院士，以及由爱书人组成的罗克斯伯勒俱乐部[①]（Roxburghe Club）的成员。"无论在何处，他的鉴定意见都会受到尊重。实际上，他的话常常就是法律。"卡特和波拉德的报告面世之时，怀斯已经75岁了，并且拥有一个名为阿什利图书馆（Ashely library）的庞大藏书系列，他自己为其编纂的目录就有11卷（在他死后，大英博物馆用6.6万英镑买下了这套藏书）。他很年轻的时候就开始收集书籍，经常在法林登路（Faringdon Road）上那些著名的图书推车边逛来逛去。在他成长和成熟起来以后，他意识到，自己的专业知识对很多大西洋彼岸的富有收藏家将大有价值，因为他们不能经常来伦敦参加拍卖会。而这个距离可能就助长了他那毁灭性的生意经。

怀斯的手段是自己组织一场拍卖，但是分别要求两个经纪人替他彼此竞价，借此为一本书创造出一个高价。尽管他得给拍卖行及竞价成功的经纪人各付一笔佣金，但他为那本特定的书制造出了一个虚假的高价。然后他会制作一些这本书的复制品，并将他美国客人的注意力吸引到它在拍卖会上创造的高价上来。但不是所有东西都是彻头彻尾的假货，他经常会买几本有瑕疵的书册，然后拆开其中一本或数本，造出一个完美的版本，以

[①] 该俱乐部自1812年存在至今共有350名成员，同时存在的只有40名成员，成员选举可以仅一票否决，是一个非常封闭排外的小圈子。

便卖到大西洋彼岸去。以怀斯的行事风格来看，挑战他并不容易。有一次，他碰到了一个正在推销雪莱（Shelley）书信的书商。怀斯当着这个人的面把那些信撕成了碎片，吼叫着："你去告我试试看！"他认为那些信是赝品，而这就是他处理这种问题的方式。

因此，卡特和波拉德列举出来的证据可谓震撼无比。据赫曼记载，怀斯在伪造某些书册时使用的纸张，其生产日期至少比它们声称的出版日期晚了40年；某些字体与年代不符；至于罗伯特·布朗宁（Robert Browning）写于1847年的一些书信，怀斯的版本中涉及的一些细节，是布朗宁本人在1852年之前都不可能接触到的，诸如此类。而书中提到，怀斯竟然从大英博物馆的若干善本图书中盗取了扉页，用来完善自己手中的那些书，这被证明确有其事。怀斯将卡特和波拉德称为"阴沟里的老鼠"，但这件事确实在之后数年的藏书世界中留下了极为恶劣的影响。

在这件丑闻持续发酵的过程中，杜维恩又回到了法庭上，不过是作为证人。这次的主角是安德鲁·梅隆。为了避免自己因政府使用其个人船只而产生利益冲突并因此被弹劾，他已经辞去了财政部部长的职务。之后胡佛总统立刻委任他为驻伦敦的大使，到此为止故事也许就可以终结了。然而1932年11月罗斯福当选为总统后，民主党便试图控告梅隆偷税漏税。美国国内收入署（Internal Revenue Service）宣称梅隆1931年未付的税款达到了3075103美元（合现在的3590万美元）。梅隆被激怒了，并反称政府还欠他139045美元的退税款项。

于是，争议点便落在了梅隆的艺术收藏上。据他所说，1927年时他本打算将自己的私人收藏转化为国立博物馆。为此他创立了一个信托基金，并从1930年开始往其中注入资金和油画。据梅隆本人所言，到1935年春天时，这个信托机构中已经有价值超过2000万美元的现金、有价证券和画作。问题是，这些都是真相，还是仅仅为了蒙骗税务人员而设计的计谋。审判从1935年3月开始，而就是在这时，那笔体量庞大的冬宫交易才正式被公之于众。杜维恩和克内德勒公司的查尔斯·亨舍尔都出庭为梅隆做证。杜维恩确认梅隆跟他讨论过创立博物馆的想法，而亨舍尔则证实了梅隆支付的一些价格。而当大家知道这笔交易是通过柏林完成的时候，这位百万富翁的形象遭到了进一步打击，因为那时美国政府不认可苏联政府，如果

梅隆是用美元支付了货款，那他就触犯了法律。而事实正是如此，财政部长偷偷违反了他自己政府的货币管制法律，这简直是反面教材了。最后，经过似乎永无止境的延期之后，税务上诉委员会（Board of Tax Appeals）采信了梅隆的说法，然而仍持怀疑态度的政府对他提出了新的指控。最后是梅隆给罗斯福写了一封私人信件，说他将藏画都捐献给了国家美术馆（National Gallery of Art），对他的控诉才撤销了。这可不算早，因为那年夏天梅隆便去世了。对一个伟大的收藏家来说，这是个令人遗憾的结局，而对一个伟大的公共机构来说，这也是个相当有争议的开端。

艺术贸易之中龃龉爆发的最后一个案例来自AAA。这个传奇拉开的战线最长，到头来也是最严重的一个。

英国人雪利·福尔克（Shirley Falcke）身材瘦高，当过上尉和皇家蓝色骑兵团（Blues and Royals）里的职业军人（蓝色骑兵团是英国皇家近卫骑兵的一个组成部分，参与白金汉宫的守卫换防工作）。韦斯利·汤纳说，福尔克曾被形容为"一个乔治王时代的贵族，身负久远的封建主历史，其人格魅力超过任何在世者"。1925年，36岁的福尔克来到了美国。从小就生长在美丽物件之中的他，毫不费力地以编外专家的身份开始与AAA合作。最后他拿到了一份全职工作，并于1930年被米奇尔派回了伦敦，因为公司觉得他了解英国贵族，并与其相处融洽，也许可以帮助公司在大萧条期间招徕一些生意。福尔克在丽思酒店待了一个夏天，除了结交英国贵族之外，他也讨好科特兰·毕晓普。在毕晓普来跟他开第一次会议时，他送了毕晓普一对松鸡。从没收过礼物的毕晓普十分受用，于是福尔克便很快成了毕晓普亲信圈里的一名兼职成员。

除了他毋庸置疑的社交成就之外，福尔克早期还取得了一次商业上的成就：他将洛西恩的收藏游说到了AAA来拍卖。洛西恩的第十一世侯爵在49岁时继承了头衔，但必须筹得20万英镑来支付遗产税。福尔克因为认识洛西恩侯爵姐妹中的一位，于是从英国各拍卖行的鼻子底下成功地将洛西恩的藏书拐走了。听说了洛西恩的决定，苏富比形容之为"灾难性的"。大英博物馆说自己"非常非常遗憾"。但洛西恩对自己的决定很坚决，于是这批藏书来到了大西洋彼岸。然后毕晓普也插手了这个事件，其介入方式也相当典型。拍卖定在1932年1月，正是大萧条最严重的时候，但因为

英国的各种鼓噪抱怨,毕晓普不愿意让拍卖失败,于是他秘密地进行了安排。一个名叫巴尼特·拜尔（Barnet Beyer）的书商被授意去拍卖会上竞价,在任何拍品可能低价卖出时把价格哄抬上去。他被迫拍下的所有东西都由毕晓普买单,之后当这些书籍被最终售出时,所得利润由拜尔和毕晓普瓜分。这算是试图操纵市场的行为,结果很成功。洛西恩的收藏最终拍出了410545美元,远高于洛西恩侯爵的期待值（虽然拜尔必须花8万美元来托住价格）。雪利·福尔克的名声由此更甚,虽然他在丽思酒店的花费现在已经达到了9750美元。拍卖会之后,公司便有想法让他在伦敦开一家AAA的办公室。这个想法成了现实,福尔克及其家人,外加六个仆人,搬到了克拉里奇酒店对面的布鲁克街（Brook Street）77号,好"住在店面楼上"。因为所有花销都由AAA-AG承担,他们的生活用度也就相当奢华。他们热情款待着那些英国贵族,寄望对方某一天能把自己的珍宝送到纽约去拍卖。

　　事情一度非常顺利。但到了1933年夏天,布鲁克街77号的花销就开始让人肉疼了。汤纳说,爆炸的导火索是一场20幅画的拍卖。这些画的主人是诺丁汉郡柯克灵顿大宅（Kirklington Hall, Nottinghamshire）的艾伯特·詹姆斯·本内特准男爵（Sir Albert James Bennett）。这其中包括11幅18世纪的肖像画;虽然它们不再有崩盘前那样的明星光彩,但还是有可能吸引梅隆之流的富人。福尔克对拿下这个收藏特别沾沾自喜,于是特地出差到美国去旁观拍卖。这不是个好主意。这场拍卖实际拍出了12.5万美元,在那个艰难的年份里,对毕晓普、帕克和贝尼特来说都算不错。然而之后却爆出消息说,福尔克跟艾伯特爵士偷偷议定了保留价,于是大部分画作都得被购回。这整笔生意成了蓄意的欺骗,于是也提醒了AAA再仔细审视伦敦办公室的所作所为。这两年间其支出为5万美元,但赚到的佣金仅为28600美元。这样的生意实在难说划算,于是他们决定关掉布鲁克街77号。

　　但现在福尔克却开始挑衅他的雇主,并拒绝接受开给他的条件。他回到了伦敦,而且因为房租还有几个月才到期,他便非法占用了房子,并且把所有他想得到的名目都开出了账单。福尔克的怒火一发不可收拾。他打算大造声势,逼迫AAA-AG付钱给他。光是封口费他就要了1.5万美元（合现在的183400美元）,意思是他知道公司的各种不法行为,多到足够让

AAA-AG的生意停摆。帕克和贝尼特不为所动，于是福尔克便将恶毒的念头转向了毕晓普，开始不停地向巴黎的丽思酒店发送威胁性的传真，多到丽思的经理拒收，因为他不肯成为福尔克敲诈勒索的帮凶。

与此同时，毕晓普病了，在法国看了一次牙医后他就倒下了。那个人拔掉了他一颗烂牙，但感染扩散了，毕晓普开始发烧。1934年11月，他第一次发作了心脏病（之后还有几次），但他决心不拔除那根肉中刺就绝不闭眼，"而福尔克也没打算让毕晓普死得痛快点儿就此罢手"。福尔克联系了纽约市议会，反复向官方控诉AAA-AG的不法行为。1935年3月30日晚上，毕晓普就在这样令人憋屈的情况下死去了。韦斯利·汤纳记下了他的临终遗言："我从没想到我这么年轻就要死了——六十四……数到六十四我就死了。"

福尔克案在次年6月开庭审理。奥托·贝尼特被推选为AAA-AG的主要证人。他因必须出庭而备感屈辱，但最后却大获全胜。他的磊落令人心悦诚服；而福尔克吞吞吐吐、鬼鬼祟祟，有时干脆就滑稽可笑，跟贝尼特形成了鲜明对比。有一次法庭对福尔克的一项开销进行交叉询问："一只狗的晚餐……7先令6便士。这是一只狗在丽思吃晚餐的费用吗？"

"我不能说。"福尔克回答。这时观众哄堂大笑起来。

交叉询问继续："后来某天这只狗吃得显然不太好，因为花费只有5先令。我说得对吗？"

福尔克耸了耸肩。"我不会跟公司要狗的费用。"

"那只狗大吗？"法官问道。

"不大，"福尔克回答，"是一只约克夏犬。"

除了两个月的工资作为提前遣散的费用之外，法庭驳回了福尔克针对AAA-AG的所有金钱要求。这件事结束了，帕克和贝尼特都如释重负，而艺术贸易行业出现在法庭上的爆发期似乎也终于结束了。然而这却不是福尔克的完结篇。

第 21 章
数学家与杀人犯

大萧条期间的情况的确糟糕,但艺术世界里也很少有人的处境像伦勃朗那么凄凉。20世纪30年代,一名荷兰大学生声称自己是伦勃朗第一任妻子萨斯基亚·范乌伊伦贝格(Saskia van Uylenberg)的后人。这名学生向阿姆斯特丹的法庭请愿,要求为他卓越的先祖恢复名誉。伦勃朗去世时还是没有偿清债务的破产者,但这名学生说,考虑到如今他作品的价格,法庭应该撤销指令,恢复这位画家的名誉。法院展现出了荷兰人缺乏幽默感这一广为人知的特点,拒绝了他的请求。如今,伦勃朗去世已经320多年,仍然是破产者。

1934年,芝加哥的切斯特·约翰逊画廊(Chester H. Johnson gallery)也破产了。法院命令这家画廊清算库存,于是现代艺术迷们就有了大量便宜货可捡。在11月举行的拍卖会上,一幅胡安·格里斯的画卖了17.5美元,一幅布拉克的静物185美元,莱热作品的最高价是60美元,甚至毕加索的《晚宴》(*Supper Party*)也只拍出了400美元。韦斯利·汤纳告诉我们,买家有沃尔特·克莱斯勒(W. P. Chrysler)、小本·赫克特(Jr., Ben Hecht)、埃尔默·赖斯(Elmer Rice)、伯纳德·赖斯(Bernard Reis)、乔治·格什温(George Gershwin)和皮埃尔·马蒂斯。皮埃尔·马蒂斯的出席尤其让人高兴。他和悉尼·贾尼斯(Sidney Janis),还有伊迪丝·哈尔佩特(Edith Halpert)都在逆流而上;他们最近都开了画廊,并且似乎存活了下来。马蒂斯的画廊位于东57街上,那时只有两个极小的房间,其业务量明显比不上隔壁的基督教科学阅览室(Christian Science Reading Room)。虽然有个著名的父亲,马蒂斯本人却无比羞涩。他有时太羞涩了,好不容易有个顾客

进了画廊，他都没法跟人家聊几句。无论如何，日后他还是成了美国超现实主义一代的伟大经纪人。在这些画家看来，他离开巴黎的时机非常正确。

而在皮埃尔·马蒂斯离开的巴黎，即使到了1936年，艺术市场仍然一片萧瑟。3月7日，希特勒撕毁了标明法德和解及赔偿等细节的《洛迦诺公约》(Treaties of Locarno)，股市立即下跌。"再次无法卖出任何东西。"皮埃尔·阿苏利纳说，坎魏勒中止了他与乔治斯·维尔登施泰因的合同（内森已于1934年去世），但又在纽约发展了两个新的合作伙伴，一个是尼伦多夫（Nierendorf），另一个是那时在巴克霍尔兹画廊（Buchholz Gallery）工作的柯特·瓦伦丁（Curt Valentin）。

杰曼·塞利希曼还是觉得巴黎受到大萧条的影响不像美国那样严重。挂毯市场衰退的方式一如英国肖像画，而且始终没能真正恢复元气，但18世纪装饰艺术的交易还在继续，而且到了1934年，塞利希曼已经有了足够的信心，就在和平街上又开了一家新的画廊。30年代后期，他发现大家对现代绘画的兴趣正在上升。也是这个时期，塞利希曼买下了凡·高的《鸢尾花》，并且率先为毕加索举办了展览，分别是在1936年的"蓝色与粉色时期"（Blue and Rose Periods），还有1937年的"毕加索发展的20年"（Twenty Years in the Evolution of Picasso）。

伦敦的状况也强过纽约。1936年时，英镑已经回到了原有水平，一切也多少恢复了正常。伦敦相对繁荣了起来，这在拍卖行里也有所表现：20幅布丹的画从巴黎来到苏富比拍卖，并且拍出了史无前例的7430英镑（合现在的448460美元）。佳士得和苏富比之间的实力对比也出现了进一步的变化。佳士得在绘画领域仍然更胜一筹；杰拉尔德·赖特林格列出了两次世界大战期间售出的著名油画和素描名单，其中佳士得被提到的次数几乎是苏富比的四倍。但佳士得的董事长亚历克·马丁（Alec Martin）却开始站到经纪人的对立面，因为他设法强迫卖家不通过经纪人，而是直接与他联系。他还力图吸引博物馆策展人直接从佳士得采购，而这种行为在那时并不常见。约翰·赫伯特说，阿格纽对此感到十分不满，于是这家公司放弃了从前与佳士得保持的紧密联系（日后成为佳士得董事长的彼得·钱斯［Peter Chance］与阿格纽家族有亲戚关系），逐渐将生意转向了苏富比。

苏富比的书籍与手稿部门精品不断，而这个领域正是佳士得的弱点。

1936年的明星拍卖会上的拍品，是艾萨克·牛顿爵士（Sir Isaac Newton）于1727年去世后留下的大部分手稿。当时这些稿纸被估价为250英镑；数学家后人一直保留着这些手稿，直到1872年才将其中大量的科学文献交给剑桥。而他们手上掌握有剩下的部分，其中包括牛顿关于炼丹术、年代学和神学的著述，以及他在担任英国皇家铸币局总监（Master of the Royal Mint）的30年中积累的大量手稿。这些手稿包括跟玻意耳（Boyle）、洛克和塞缪尔·佩皮斯的往来书信，以及跟哈雷（Edmond Halley）互致的全部书信。就是因为哈雷，牛顿最为重要的著作《自然哲学的数学原理》（Principia）才得以出版。此外，还有与牛顿发明微积分相关的稿件，以及他跟莱布尼茨（Leibniz）讨论其由来的书信。这些珍宝也许非常专业，但绝对可以点燃想象力。

弗兰克·赫曼说，牛顿手稿被保存在汉普郡的赫斯特本庄园（Hurstbourne Park in Hampshire），也就是牛顿的继承人朴次茅斯伯爵（Earls of Portsmouth）的住所之一。举行这场拍卖是因为后人要支付沉重的遗产税，再就是家里有一场离婚官司耗费巨大。虽然本场拍卖的目录本身都被视为一件收藏品，但只有少数经纪人和收藏家准备在如此专业的拍卖会上竞价。他们中有经济学家约翰·梅纳德·凯恩斯（John Maynard Keynes）和他的弟弟杰弗里（Geoffrey），两人一共买下了332件拍品中的39件。后来，在他根据从苏富比买下的这些文献写完了著名的论文《牛顿其人》（Newton, the Man）后，凯恩斯将这些手稿连同他自己的一起捐赠给了他母校剑桥的国王学院。在这篇论文中，他将这位伟大的数学家描述为"最后的魔术师……一脚踏在中世纪，一脚为现代科学蹚出了一条路"。对凯恩斯等两三位出价者来说，牛顿手稿拍卖是一次绝佳的机会。然而，虽然这场拍卖的学术价值无可匹敌，但最后只拍出了9030英镑（合现在的54.5万美元）。这也成为历史上性价比最高的拍卖之一。

之后一年，也就是1937年，乔治六世接受了加冕，这让所有因爱德华八世退位而备受惊扰的人都松了一口气。苏富比在罗斯柴尔德的家宅（皮卡迪利148号）举行了一场盛大的宅内拍卖，来庆祝这一盛事。这座房子最近才传到了年轻的维克托·罗斯柴尔德（Victor Rothschild）手中；他后来远近闻名，是因为他成了出色的生物学家、书籍收藏家，并且在1971年

到1976年间担任了英国政府"智库"（think tank）的主席。这座大宅是由莱昂内尔·纳森·德·罗斯柴尔德男爵建造的。男爵的儿媳埃玛·路易丝（Emma Luise）买下了其中的大部分画作，并以此成就了整个英国最瑰丽的家宅之一。这座房子的租约快要到期了，而十分现实的维克托·罗斯柴尔德也担心一场战争正在逼近。这场拍卖至少实现了一项创举，就是英国广播公司（BBC）决定对罗斯柴尔德物品拍卖进行前所未有的"现场"直播。

拍品中的荷兰画作引起了广泛的兴趣，但弗兰克·赫曼说，有几个法国经纪人试图通过质疑其真实性来贬低那些画作。这是经典的法式伎俩，跟德鲁奥拍卖行一样古老，目的是降低大家的期待值，但这次它没有奏效。银器也吸引了强烈的关注（240个纯银餐盘和66个类似的汤盘），并拍出了将近4万英镑（合现在的233万美元），这在那时是苏富比银器拍卖的价格纪录。这尤其受到了很多来伦敦出席加冕仪式的印度王公和贵族的青睐。

罗斯柴尔德拍卖总计拍出了125262英镑（合现在的730万美元），无论从任何角度来说都很成功。荒年业已过去，丰收的时节已经开始——或者说看似开始了。1938年3月12日，德国军队的铁蹄踏进了奥地利，希特勒将其并入了德国版图。欧洲的艺术市场立刻有了反应，刚刚勉强从大萧条中复原的巴黎和瑞士市场又一并崩溃。其后的几个月里，局势进一步恶化。1939年，杜维恩去世了。去世的还有安布鲁瓦兹·沃拉尔。那是7月的一个周末，他汽车的方向盘出现故障，司机失去控制，令沃拉尔丧了命。他的遗言是"律师，律师"（从1911年开始他就没再修订过遗嘱）。他留下了4000幅画。

那一年6月，纳粹举行了他们臭名昭著的"堕落"艺术拍卖，其中包括他们从德国的博物馆和个人收藏中搬走的125件现代画作和雕塑。不成材的美术生希特勒和他的拥趸认为毕加索、克利和布拉克这些画家是"堕落"的。在特奥多尔·菲舍尔（Theodor Fischer）的支持下，这场拍卖在卢塞恩大饭店（Grand Hotel in Lucerne）举行，但也掀起了抵制的狂潮。这不仅是因为纳粹骇人的品味，也因为拍卖的作品都是没收来的。菲舍尔假称拍卖的收益会被用于慈善事业，但几乎没人相信他。

* * *

　　1935年，奥托·贝尼特在雪利·福尔克的审判结束后回到了纽约，但他的胜利却十分短暂。1935年4月8日，科特兰·毕晓普的遗嘱被提交法庭查验，而令帕克和贝尼特震惊的是，他们发现毕晓普再次令他们失望了。公司的全部控制权都被移交到毕晓普夫人和伊迪丝·尼克松的手里。

　　帕克和贝尼特愤怒了。除了继承所有遗产，毕晓普夫人和尼克松小姐也继承了科特兰的习惯，准备好了再次出发去欧洲。韦斯利·汤纳说，倒了胃口的帕克打算就此弃公司于困境而不顾："这次，我可要去永无乡①了。"奥托·贝尼特劝他留下了。之后的两年中，伊迪丝·尼克松扮演了科特兰·毕晓普的角色，无论她去哪里——马德里、米兰或美索不达米亚——都给帕克写信。她不像毕晓普那么长篇大论，但让人厌烦的程度不相伯仲。

　　然后，决定性的转折到来了。不出意料的是，两位女士一路旅行来到了伦敦，伊迪丝·尼克松在此收到了雪利·福尔克的一封信。福尔克现在似乎已经悔悟，并希望对发生的负面影响做出补偿。尼克松小姐手写了一张便笺，提议见面喝茶。而福尔克回复时建议在一架马拉的四轮客车中共进下午茶。他的风采丝毫不减，而且在乘车过程中透露出他已经离婚的信息。显然他和尼克松小姐很享受彼此的陪伴和谈话，所以安排了第二次会面。下一步，福尔克交给了尼克松小姐一批信件；公司对他的反诉导致了他被辞退，这些信就是他在反诉期间跟奥托·贝尼特互通的。他很确定尼克松小姐会认为他是无辜的一方，而信件（至少是福尔克交出来的那些信件）内容肯定会造成这种印象。看起来是贝尼特提议，只要伦敦从纽约公司分离出来，就搞一个"福尔克-贝尼特"合伙计划。福尔克还拿出了贝尼特嘲笑科特兰·毕晓普的信件。也就是一个老处女会这样鬼迷心窍，伊迪丝·尼克松站在了福尔克这边：奥托·贝尼特必须走人，AAA-AG现在无异于她自己所有，那么必须改头换面。当她跟毕晓普夫人解说了前因后果后，科特兰的孀妻也立刻被争取了过来。这两个女人带着钢铁般坚定的

① 英国小说《彼得·潘》中主人公所住的、一个远离英国的海岛，这个岛上的人永远长不大，故隐喻永远的童年和避世情怀。

意志，在1937年10月初回到了纽约。

华尔街股市又开始下跌。哈利法克斯勋爵①（Lord Halifax）会见了希特勒，绥靖政策开始了。然而这两位女士却没有绥靖的意愿。她们的第一步是寻求支援，并为此找回了米尔顿·米奇尔。这一复古的招数真是了不得，但这次海勒姆·帕克抢先了一步。也许听到了什么风声，他正式提出要从两位女士手中买下AAA-AG。贝尼特和亚瑟·斯旺都支持他。

这一提议让尼克松小姐十分吃惊，但她说，只有帕克撇开贝尼特，她才肯跟帕克打交道。少校拒绝了。此外，两位女士此时还对另一个老熟人产生了好感，这就是米切尔·肯纳利，他在伦敦仍跟福尔克友好往来。对她们来说，肯纳利还欠着AAA-AG7万美元（合现在的85万美元），并因此被起诉的事实一点也不重要。她们觉得他会是一个出色的总裁；他曾经担任过这个职位，也因此是将AAA-AG整合到一起的理想人选。尼克松夫人召集了董事会议，将这一切正式确定下来。但韦斯利·汤纳说，帕克在会上不肯让步；如果董事会不接受他的提议，他就辞职。他确实辞职了，还带着贝尼特——"你是我的负担，但你得跟我来"——以及40名忠诚的员工。他已经受够了毕晓普氏的践踏。

这个决定非常大胆。帕克已经64岁，没有任何值得一提的资本。但他的进展也很快，主营地毯和挂毯的法国人公司的老板米切尔·塞缪尔斯（Mitchell Samuels）为他提供了临时的住所；帕克也在一夜之间就筹到了足够成立一个公司所需要的资金；提供资金的都是他认识的人，不是经纪人就是收藏家。自愿给他提供无担保贷款的人包括杜维恩和珠宝商海瑞·温斯顿（Harry Winston）。就在第二天，也就是1937年11月13日，星期六，帕克-贝尼特拍卖行诞生了。

两个月内帕克就宣布了他们的第一场拍卖。杰伊·卡莱尔（Jay Carlisle）是伟大的侦探事务所②创立者之女玛丽·平克顿（Mary Pinkerton）的丈夫；他死后，他的继承人被说服来这家新公司试水。这时帕克已经找到了较为长久的据点，但仍在57街上，位于第五大道的把角处；他的成

① 英国在20世纪30年代重要的保守党政客，前后担任过若干不同的部级高级职位。1937年年底时他是英国枢密院议长。

② 指平克顿侦探事务所。

与败都会被AAA尽收眼底。这场拍卖在激动人心的气氛中开始了。拍卖开始前一小时，400个位置就已经座无虚席，帕克出现在拍卖台上时还有人献上了花束。格斯·柯比（Gus Kirby）甚至发表了讲话，表达了他对这个新公司的赞许。柯比还一定要成为在帕克-贝尼特购物的第一人，为此他花225美元买下了价值只有这十分之一的四个鸡尾酒杯。在此刻的热烈气氛中，价格已经不重要了。这个公司起步了。卡莱尔拍卖获得了巨大的成功，在报章中广受赞誉。更重要的是，帕克-贝尼特客如云来，还能从前东家那里抢到生意。

同时，前东家则一片混乱。米切尔·肯纳利回来了，但韦斯利·汤纳说，他已经变了。他的精力已经大不如从前，而这对公司的伤害极大，拍卖不是平淡无奇就是一败涂地。科特兰·毕晓普本人的藏书质量和深度都必然不俗，即便是这样，也只勉强拍出了其价值——或者说至少是肯纳利和女士们所期待的价值——的一半。更糟的是肯纳利可笑又可怜的境况，因为他的举止开始变得诡异。有时他会在拍卖日消失无踪；有时他会衣冠不整地出现在公众面前：或者没系领带，或者穿着"太过肥大所以不可能属于他"的裤子。他的精神状态显然正在恶化。无论如何，两位女士还是在1938年回到了伦敦，与雪利·福尔克有了进一步接触。而当女士们回到纽约时，尼克松小姐和雪利·福尔克已经在毕晓普夫人的祝福下结为了夫妇。

这离奇的三人组回到了一个同样离奇的局面中。这时米切尔·肯纳利的状态很不稳定，所以当AAA的公司秘书米尔顿·洛根（Milton Logan）在1938年年初向他要求用18.5万美元买下公司的控股权时，他代表自己和两位女士接受了这一要求。

最后一个悲剧篇章拉开了帷幕。

1938年，米尔顿·洛根47岁。他出生于布鲁克林（Brooklyn），因担任毕晓普名下其中一处房产的管理人而认识了科特兰·毕晓普。这位百万富翁很喜欢他，几周后就任命他为自己的私人秘书，以及公司秘书。因此洛根手上没有他许诺肯纳利的18.5万美元，甚至没有1万美元的保证金，这一点儿也不奇怪。但他的朋友约翰·吉里（John Geery）有。汤纳说，这两个人从在布鲁克林的主日学校时就彼此熟识。吉里卖掉了他在布鲁克林道

奇队（Brooklyn Dodgers）的股份，筹钱买下了AAA-AG，然后二人一起成立了控股公司。毕晓普夫人和福尔克夫妇终于退出了。

起初一切还算正常。1939年4月，这家公司溅起了点小水花：洛根经手卖出了《粉红色的圣母》（The Madonna of the Pinks），是唯一一幅"在美国可供拍卖的、来源毋庸置疑的拉斐尔作品"[①]。该画拍出了6.5万英镑（合现在的73.1万美元）。汤纳说，买画的女子把画卷着放在一个棕色的纸袋里就拿走了。但这时洛根已经开始在账目中动手脚。到了1939年时，吉里真的开始着急了，因为他好几个月没有拿到他在AAA-AG所持股票的红利了。最后，他自己检查了账本，并且发现洛根所记的账目——用会计师的话说——就是一些"散落在分类账中毫无意义的数字"。而吉里在检查账本时想出了一个绝妙的拯救计划——实际上，这个计划真是现代艺术市场史上绝无仅有的一个离奇篇章。韦斯利·汤纳书中的描写扣人心弦且细节更为丰富，以下就是据此为蓝本而进行的改写：

吉里注意到，有时在大型拍卖期间，米切尔·肯纳利会为那些与拍卖有重大利益关系的重要收藏家投保人寿保险，这引发了他的思考。于是他的第一步就是告诉洛根，他有个很好的朋友，曾经是德国潜水艇艇长，这位朋友"时不时地"从中国大陆走私中国古董，并同意运一批价值在700万到1000万美元的瓷器到AAA-AG来。好像就是顺便想到的一样，吉里补充说，因为洛根会是这场重头拍卖的拍卖师，谨慎起见，公司应该在拍卖期间为他投一份寿险。洛根欣然答应了，吉里随即拿出了一张10万美元的保单。

然而，吉里还没来得及实施他阴谋计划中的任何其他部分，始料未及的事情就发生了：有四个债权人宣称AAA没有付清其账单，于是这家拍卖行的执照被暂时吊销了。后来又发现，AAA-AG没有付房租，所以连营业地址也没有了。接下来，洛根被控告从六十多位AAA-AG顾客那里诈骗了大约6.5万美元（其中包括费利克斯·拉乔夫斯基男爵［Baron Felix Lachovski］，他的拉斐尔画作拍出了6.5万美元，但他只拿到了2万美元）。

① 实际上，真正的《粉红色的圣母》在1991年于英国的阿尼克城堡（Alnwick Castle）被发现。——作者注

两天之后洛根就被逮捕了,而吉里作为同谋也被逮捕了。二者皆获准保释,审判则定在1940年3月。

而现在,故事的性质由可悲变成了卑劣。吉里偶尔会对他家附近报摊的老板约翰·波吉(John Poggi)吐露心事。波吉曾因为抢劫被捕,他的兄弟则是纽约东部贫民区臭名昭著的匪徒,被关在纽约新新监狱(Sing Sing)中服无期徒刑。吉里马上就要滑向犯罪深渊了。接下去的几个星期里,吉里在波吉的协助下,三次企图谋害洛根的性命。第一次是劝洛根去参加一场(吉里安排的)"工作面试",洛根得乘坐未来雇主配有司机的专车。当那个"司机"(波吉)将车停在一个药房前面,让洛根等一下时,洛根心中起疑,便下车乘地铁回家了。第二次,洛根和吉里开完一场法律会议后一起走到地铁站。在地铁站台阶的顶端,吉里找了个理由掉头走了,而波吉则从洛根后面赶来,猛推了他一下。洛根尖叫着摔下了包铁边的台阶,但却神奇地幸免于重伤。他没看见波吉,似乎也没有怀疑这事儿吉里也有份儿。第三次谋害,是在审判要开始之前几周的另一场法律会议之后,吉里提出送洛根回家,使用的是借来的汽车,路上他又找了个借口接上了波吉。这次,波吉从他大衣下面掏出了一根金属管,在吉里开着车的时候不断攻击洛根。当他们认为洛根死了后,便将他的尸体扔在了公路上。

现在,吉里和波吉分道扬镳了。吉里去了华尔道夫酒店(Waldorf-Astoria),跟家人碰头以庆祝他的第21个结婚纪念日。他到场时看起来有些失魂落魄,并告诉在场宾客说,他和洛根遭到了袭击。他跟自己的律师以及警察重复了这个故事,然后要求被护送回家。回家后,他说觉得屋里太冷,于是去地下室给锅炉加燃料。几分钟后,他的妻子和儿子听到了一声枪响。吉里饮弹自尽,结束了自己的生命。

洛根却没有死。他的头骨碎了,但他没有失去意识。一辆警察巡逻车在袭击发生后不久便经过了那里,急速将他送到了医院。虽然洛根很多事情都记不清了,却写下了那辆车的车牌号。于是警察便追踪到了约翰·波吉这里。

1940年10月,波吉到新新监狱与他的兄弟会合了,他因为参与谋杀米尔顿·洛根而被判10到20年有期徒刑。洛根也要面对审判。1941年3月,

他被判定犯有九项重大盗窃罪，这是他和吉里原本就要面对的指控。而因为前几个月里遭受的磨难，他获得了10年缓刑期，因而逃脱了可能多达30年的牢狱之灾。

对AAA-AG来说，在时髦世界里光彩了那么多年后，这个结局真是悲惨又不光彩，但这为新拍卖行帕克–贝尼特打扫干净了美国战场。

第22章
大凋零：
第二次世界大战前夕的品位与价格

1939年6月，费尔南·莱热刚从美国旅行归来，在路易·卡雷（Louis Carré）开在巴黎的新画廊中见到了勒内·然佩尔。"我们立体主义正在赢得胜利"，他告诉这位经纪人。然佩尔在日记里评论道："因为莱热跟我年纪相仿，我可以跟他说：'你的青春已去，你的少年时代也如是，你已经进入了成熟的岁月，我们正要跨入老年的门槛，而这时你才开始得到肯定！从没有一个流派需要这么久才等来成功！公众的反应从没有这样慢过，这太令人悲伤了！'"

确实如此，公众的反应真的很慢。这可能跟30年代的政治和经济环境有关。重点是，1934年到1940年间，艺术市场最明显的特征就是迟滞。虽然理论上大萧条已经结束了，而且主要的拍卖行从1934年开始再度盈利，但画作的成交量仍然比1929年前的黄金时代低了40%。这种下跌在意大利早期大师的领域表现得尤其明显。还是有些价格特别突出：吉兰达约的一幅作品卖出了103300英镑，波拉约洛的一幅画也卖出了这个价格，安杰利科的一幅画为37400英镑（那时的10万英镑约合现在的570万美元）；但总体来说，价格不是持平就是下跌了。卡尔帕乔的作品价格在"一战"前曾超过1万英镑，如今却停滞在3000美元左右；克里韦利斯（Carlo Crivellis）作品的卖价是几百英镑，而不是几千；曼特尼亚的画作在战前曾达到29500英镑，现在却无法突破5000英镑。波伦亚画派（卡拉齐三兄弟、多梅尼基诺、雷尼）的作品有时仍会以低于100英镑的价格售出。但有迹象显示，卡纳莱托的情况正在好转。法国学派的早期大师集体凋零，夏尔丹、大卫、普桑或者华托的作品都卖不掉。布歇的作品在崩盘前曾卖出

18900英镑或者47250英镑，现在则勉强卖了4000英镑。而因为市场上的作品太少，我们很难再做其他归纳总结。安格尔的一件作品创了纪录，但北方学派中，在20年代作品售价有七次超过3万英镑的伦勃朗，现在连一次都没有。鲁本斯的情况稍好一些，但其他大部分人（哈尔斯、霍贝玛、荷尔拜因、德·霍赫、马布塞和梅姆林）的作品价格都停滞了。罕见的珍宝仍能卖出最好的价钱，比如，休伯特·库克爵士（Sir Hubert Cook）在1940年将凡·爱克的《三位玛丽》（Three Maries）以30万英镑卖给了丹尼尔·乔治·范博伊宁根（Daniel George van Beuningen）。

丹尼尔·乔治·范博伊宁根来自鹿特丹，是一位船舶建造商，他在诺德海德（Noorderheide）的住处拥有一片私属的美景，以砖砌成的大宅周围环绕着广袤的湿地和森林。皮埃尔·卡巴纳告诉我们，他会在那里捕猎公野猪和盘羊。他靠自学成了鉴赏家，收藏早期学派（Old School）的画作；他最早收藏的是荷兰19世纪的画作，并逐渐提升了自己的品位。他在一生中（死于1955年）购买了5000幅画作，卖出了1500幅，层次不断提高。他常在拍卖行中竞拍，会乘坐私人飞机去伦敦、巴黎、维也纳或任何刚好举行拍卖会的地方，但也经常用到经纪人，比如荷兰经纪人古德斯蒂克（Goudstikker）、柏林的贝茨（N. Beets）和卡西雷尔，他从卡西雷尔那里买到了勃鲁盖尔的《巴别塔》（The Tower of Babel）。他人生中的主要手笔包括从维也纳购买的奥斯皮茨（Auspitz）收藏系列（委罗内塞的《以马忤斯的晚餐》[Supper at Emmaus]、丁托列托的《天使报喜》、鲁本斯的素描）、柯尼希斯（Koenigs）收藏的早期大师素描（开始由纳粹没收了，后来被带去了俄国，当本书即将付梓之时，俄罗斯又有人试图将它们归还荷兰），以及库克的收藏。

范博伊宁根对自己自学成才一事极为自豪，所以虽然他请得起最好的顾问，但只有对方跟他意见一致时他才接受。最开始，这样做对他还是有利的，因为有几次收购的结果都证明了他的观点正确；但1941年他却在这上面狠狠栽了跟头，这是因为他花了160万荷兰盾，从阿姆斯特丹的一个经纪人手上买了约翰内斯·弗美尔（Johannes Vermeer）的《最后的晚餐》（The Last Supper）。皮埃尔·卡巴纳指出，从1937年到"二战"结束期间，有六幅弗美尔的作品出现在世人面前，"这件事发生的大环境（尤其

是指荷兰因德国占领而处于孤立状态）使得这些重要的发现无法获得它们应得的宣传"。有几位专家因为这些横空出世的新作品感到不安，但至少研究弗美尔的首席专家亚伯拉罕·布雷迪乌斯博士（Dr. Abraham Bredius）判定了被再次发现的第一件作品《以马忤斯的门徒们》（The Disciples at Emmaus）为真品，并帮博伊曼斯博物馆（Boymans Museum）买下了这幅作品。海牙的莫瑞泰斯（Mauritshuis）皇家美术馆馆长也认为这幅画是真迹。但它不是；它和另外几幅都是汉斯·范美尔格伦（Hans van Meergeren）伪造的，因为他在警方监管下交出了更多的弗美尔作品，从而证明了他的罪行。但匪夷所思的是，范博伊宁根并没有被这似乎无可辩驳的证据说服；实际上，他还起诉了一位怀疑他的弗美尔作品的专家。直到他过世时，这件案子都没有开庭审理。

范博伊宁根买下库克收藏（尤其是凡·爱克的《三位玛丽》）的经历要幸运得多。他尝试过多次，想要说服休伯特·库克爵士出卖某幅画作。最后是到了1939年，也就是战争爆发前夕，休伯特爵士似乎准备好了，但这时伦敦的国家美术馆却介入了此事，拒绝放这些画作离开英国。然而到了1940年4月，由于英国央行急需外币，政府便不得不要求国家美术馆取消对艺术作品出口的限制。范博伊宁根立刻采取了行动。卡巴纳说，他让自己一个"身为荷兰航空（KLM）董事的朋友派了一架专机去取画。但唯一能用的飞机的舱门都太窄，装不下《三位玛丽》。其他画作到达鹿特丹的三天后，荷兰遭到了侵略，这座城市失陷了"，但凡·爱克的作品平安留在了英国。

* * *

跟崩盘之前的售价相比，18世纪英国肖像画此时的价格差不多打了对折，但它们的销售成绩还是超过了其他学派。透纳作品的价格缩水了，斯塔布斯的也再次回落。法国19世纪学派作品的价格仍在下跌。大多数情况下，连柯罗都没法再冲破1000英镑的藩篱。梅索尼耶只有一件作品以105英镑卖出，就是《休憩中的骑士》（Cavalier Taking Refreshment）。拉斐尔前派的价格也下跌了。最大的受害者是米莱，20年代时他作品的价格顶峰达到了10500英镑，但现在，他有一幅画只卖了54英镑。博宁顿的状况比

大部分人都好，但阿尔玛–塔德玛作品的价格则跌到了52英镑10先令。

跟其他所有流派一样，印象主义画家的市场也枯萎了。塞尚作品的价格倒是很强势——最高达到了9700英镑，而崩盘前的最高价是5000英镑；这个时期里，只有极少画家有更多作品流通到市场上，塞尚就是其中之一。德加的地位也在巩固中，他作品的价格没有下跌，而他的作品也还在流通。雷诺阿的价格下滑得很严重；但可能是（或者说正因为）凡·高可出售的作品数量较少，其价格却提高了。他所有流通到市场上的作品都轻易达到了四位数的价格，最高价是4000英镑。因此，他的作品比贝利尼或卡纳莱托、克拉纳赫或克洛德的作品都贵，并且除了塞尚，没有任何一个法国19世纪画家的作品价格能与他相比。

现代绘画是交易量增长的唯一领域。于1934年到1940年间首次出现在拍卖中的艺术家有布拉克、夏加尔、莫迪里阿尼、苏蒂纳和维亚尔。现代派画家画作的最高价是700英镑，是泰特美术馆买下的毕加索1901年所作的一幅花卉作品，而夏加尔的《梦》(*The Dream*)于1939年在佳士得卖出了10英镑10先令。没有人可以与修拉在20年代的价格相匹敌。

按照后见之明来讲，艺术市场准确反映了30年代的氛围。在"咆哮的20年代"中，不管是不是很懂艺术，大家都知道自己喜欢什么；而30年代则不同，此时的人们因为不知何来的国际武力而满心忧虑、饱受冲击。这不是冒险的时候。

第23章
战争与元帅

"1939年8月24日，日内瓦。大火很快就要烧到我们身上。我们为了看普拉多的展览①来这里已经48小时了……死神就飘浮在我们头顶，如果他必须要带走我们，那我们最后能看到委拉斯开兹、格列柯、戈雅、罗希尔·范德魏登的作品，也算是一场讲究的谢幕。"这是勒内·然佩尔历时21年的日记中的倒数第二篇。9月3日回到巴黎后，他只写了三个字："开战了。"

死神确实带走了然佩尔。他和几个儿子在抵抗运动中都很活跃；他因地下活动被维希政府关押了起来，而后送到德国的一个集中营，1945年死在了那里。对他那交游广阔、风雅而欢悦的一生来说，这真是一个悲惨的结局。

坎魏勒几乎丧失了求生的欲望。战争刚开始时，毕加索去办公室看他。皮埃尔·阿苏利纳记录下了这个小故事："他看起来冷静而沉着，但在谈到那些被逮捕和关押在集中营的人……的故事后，他提到了纳粹：'如果这些人赢了，我知道他们需要大概两百年的时间才会懂得我们爱过的这一切。但对我来说，我应该就此死掉。我情愿去死。'"但他至少还有精力和想法去转移他的库存。他把一部分库存送到了住在利摩日（Limoges）附近乡下的妹夫埃利·拉斯科（Elie Lascaux）那里。另一些画

① 为了保护普拉多美术馆的馆藏免受战争破坏，西班牙将馆藏托管给国际联盟（League of Nations），并在1939年2月将馆藏艺术品运到了国际联盟在日内瓦的总部。日内瓦艺术与历史博物馆则在当年7月和8月举行了一场名为"普拉多美术馆杰作"（Masterpieces from the Museo del Prado）的展览。

则用船运到纽约寄售，不过这样做比以前贵很多，因为保险费率涨到了被保险物品价值的6%，而平常这个数字是0.5%—1%。整个30年代中，巴黎的艺术市场已经见惯了崩盘，现在又一次遭殃了。只有汉斯·阿尔普（Hans Arp）还笑得出来。他去伦敦参加自己作品展览的开幕活动时，到处都能看到建筑物上写着他的名字，于是他很高兴画廊对推广这场展览如此尽心尽力。但过了一会儿他才明白：ARP是"警惕空袭"（Air Raid Precaution）的意思。

在伦敦，苏富比和佳士得的很多员工都应征入伍了，比如查尔斯·德·格拉、维尔·皮尔金顿（Vere Pilkington）和彼得·威尔逊；据弗兰克·赫曼记载，他们都进入了邮政审查部门。宣战之后开始的"假战争"（Phoney War）期间并没有发生预计的空袭，但宣战本身却已经把贸易赶尽杀绝；所以1939年年底之前，英国古董经纪人协会（British Antique Dealers' Association）发布了一则充满活力的广告，以重新激发人们对收藏的兴趣，还举办了一场展览。拍卖中350英镑的价格上限是随便设的，而收益的10%划归了红十字会。供拍卖的作品来自范德费尔得、马布塞、萨诺·迪彼得罗（Sano di Pietro）、戎金、杜飞、康斯太布尔、斯塔布斯、维亚尔、毕加索和布拉克，虽然赫曼报道说，"几乎每幅油画、素描和每件古董都成了香饽饽（即胜利者）"，但这场展览还是不算太成功。

除了成交量明显降低，"二战"还导致交付拍卖的物品类型发生了明显的变化。在和平时期，苏富比的各类拍品比例如下：

书籍	30%
艺术品（象牙、铜器、银器等）	48%
画作、硬币等	22%

战争时期，改变为：

书籍	15%
艺术品	72%
画作、硬币等	13%

简而言之，大家不再认真收藏，而是把自己不那么喜欢的物品拿来交易，以换取现金。

假战争行将结束，黑暗的日子也来临了。但乔治·尤摩弗帕勒斯的收藏却是在1940年被拍卖的，弗兰克·赫曼将这个时间点生动地描述为"在可能是自苏富比起家以来、英国历史上最令人恐惧的时刻"。希腊裔银行家欧摩尔福普洛斯（简称"欧摩"）出生在利物浦，主要爱好是东方艺术品。这个领域在西方真正起步是在20年代早期：号称"十二神龙"（Twelve Dragons）的十二个重要收藏家和经纪人组成了东方陶瓷协会（Oriental Ceramics Society，简称"东陶协"）；他们还组成了自己的俱乐部，由"欧摩"担任主席。从此，大家对东方艺术的热情不断增长，到了战争爆发时，"东陶协"已经有数百个成员。"欧摩"在30年代中期卖掉了他的第一套藏品，其中部分出售给了维多利亚和阿尔伯特博物馆，其他的卖给了大英博物馆。所以1940年在苏富比拍卖的是他的第二套收藏；因为就像所有真正的收藏家一样，"欧摩"继续收集也是因为他不能忍受就此收手。而我们从赫曼处得知，这是至今为止出现在拍卖中的此类收藏之最佳，其中很多件拍品都曾出现在相关主题的参考著作中。这些藏品包括了从公元前第二个千禧年的商朝器物到公元18世纪的康熙花瓶。其实第一场拍卖中就算一个人也没有，我们也完全能够想象，因为这正是比利时投降的日子；但情况并非如此，赫曼说"画廊里人头攒动"。出价的要求从世界各地纷至沓来，甚至来自法国和日本。拍卖第二天正好是敦刻尔克大撤退开始的日子；即便如此，人群还是留下了。于是，"欧摩"收藏拍出了将近5万英镑（合现在的230万美元）的总价，这是个相当不错的数字，但对那些勇于掏钱的人来说还是捡了便宜。其中有数件物品之后再次出现在了拍卖中，售价是1940年的上千倍。

然而在那之后，伦敦的市场便沉寂了。大家都觉得会出现大规模的破坏和撤退，认为贸易会被限制在一个只满足生活必须的狭小范围内。而就算人们认识到了根本没有必要盲目害怕，拍卖的情势也没有好转。资金和贷款哪里都缺；而且大家普遍认为，损毁和牺牲的规模这么大，根本不是买精美物品的时候。20世纪40年代早期，弗兰克·戴维斯（Frank Davis）曾在《伯灵顿杂志》就"战时伦敦的艺术市场"写了一系列文章，据他所

说，价格已经跌到了1937年时的四分之一。拍卖行里的价格一直保持着这个水平，一直到1943年秋天盟军登陆意大利。

在这样的背景下，合并苏富比和佳士得的计划又被提上了日程。国王街又将成为总部所在地，但这次的计划又搁浅了；弗兰克·赫曼说，其原因之一是苏富比以彼得·威尔逊为代表的少壮派反对这个想法。某种意义上，这也使苏富比幸免于难了；因为1941年4月16日夜里，德军一枚燃烧弹直接击中了佳士得在国王街的总部。

如果说这是低谷，那么1943年起境况确实开始好转。而造成这小小起色的原因还颇为讽刺。随着战争推进，伦敦的拍卖行里出现了一类新的收藏家，他们对美的东西别有洞见。他们是难民，主要来自德国和奥地利，大部分是犹太人；他们身上能带的只有他们的珠宝、邮票或者微缩艺术品。很多人的英语都说得支离破碎，而且赫曼说，因为他们在伦敦警察厅被登记为"敌国侨民"，所以还需要拍卖行的员工为他们做担保。但他们振兴了贸易。

与此同时，纽约则没受什么负面影响，1941年的最后一个拍卖季实际上还是1929年以来最好的一季。戈雅的一幅肖像画卖出了将近3.5万美元（合现在的39.4万美元），一幅马蒂斯的作品拍出了1万多美元。1943年，奥托·贝尼特因为生溃疡从帕克–贝尼特退休了。汤纳说，大家都很想念他，不只因为他的乐观和冷笑话，也因为他吸引那些小收藏家来到了帕克–贝尼特。这一举措很成功，因为这些收藏家在早期对公司的存活起到了非常关键的作用。然而到了1943年，当伦敦的境况终于开始转好时，美国却在全世界范围内全力投入了战争。因此，1943年到1945年这两年内，纽约的状况并不比伦敦好。

后来，坎魏勒形容自己是"在火葬场的阴影下，却如在天堂"。这位犹太后裔公开反对纳粹，还支持"堕落的艺术"，此时则深居法国莱奥纳尔–德·诺布拉（Léonard-de-Noblat）附近的乡村之中。皮埃尔·阿苏利纳说，他每天步行四公里路往返村里，以便获取消息和食品杂物。政治方面的消息不算好，艺术交易方面的消息也不怎么样。巴黎大部分好画廊所在的区域正火热推行着"雅利安化"政策。保罗·罗森贝格的画廊现在由奥克塔夫·迪谢（Octave Duchez）经营。小贝尔南画廊被卖给了"一个著名

的反犹太分子"，这个人也是"犹太事务办公室"（Office of Jewish Affairs）的经理。这整盘价值1500万法郎的生意，200万就卖给了他。维尔登施泰因则由其前雇员罗歇·德夸（Roger Decquoy）执掌，他曾为很多德国收藏家担任过中介。（乔治·维尔登施泰因流亡到了纽约，参与了"第五大道抵抗运动"，协助在纽约组织成立法国大学，并重新出版了《美术报》。）坎魏勒采取了预防措施，将他的画廊卖给了妻妹路易丝·莱里斯。她不是犹太人，而且虽然她跟当局有些问题，但坎魏勒留在巴黎的库存没被充公。

然而还有些人在战争期间成绩斐然。据阿苏利纳说，马丁·法比亚尼（Martin Fabiani）在车上装满了画后，离开法国，来到了葡萄牙；后来他又将画带了回来，并且跟一个犹太画廊老板达成协议，接手了后者的画廊，他那批存货在这个画廊中卖得非常好。敌对状态结束后，他又将画廊归还了原主。路易·卡雷的资金被卡在了美国，于是他跟安德烈·魏尔（André Weill）达成了同样的协议。除了举办展览，卡雷还出售杜飞、马蒂斯、鲁奥、维亚尔、马约尔等人的作品。后来他说道，1942年是"生意大好的一年"。

艺术市场上仍在进行的活动，可以说是在给自己壮胆子，也是为了鼓舞士气。展览主题普遍有讴歌法国的倾向（"从柯罗到现代的法国风景画"等），而大家也非常积极地参与这类展览的开幕活动，来体现自己的爱国主义。即使德鲁奥的拍卖也很稳定。1942年11月，就在盟军登陆北非的前夕，毕加索的一幅作品拍出了3.2万法郎，而一幅立体主义作品战时在法国的最高价是10万法郎（合现在的94.5万美元）。但艺术世界的繁荣还有另外一个原因，是皮埃尔·阿苏利纳提到的"奥托办公室"（Otto Office），也就是盖世太保负责经济事务的办公室，它在监控着黑市。后来大家得知，这是德国军事情报局"阿勃维尔"（Abwehr）对反间谍活动的掩护措施（又是来自17世纪罗马的阴影），但因为"阿勃维尔"拥有大量流动资金，所以就把很多钱花在了艺术市场上。据信，若干德国军官经常穿着便装出入画廊，而通敌卖国的中间人也迅速形成了庞大的网络；因此在战后，很多经纪人可以把手按在心口发誓，说他们从来没有直接卖东西给纳粹。在战争最后的日子里，"遗迹、美术和档案委员会"（Monuments,

Fine Arts and Archives Commission）里的盟军官员们要关注的就是这个棘手的问题。因为他们的职责不只是保护那些在盟军进攻过程中可能受损的艺术品，也包括追寻被纳粹夺走的艺术品。这使得他们与不同国家中受到纳粹凌虐的收藏家和经纪人建立了联系，一个奇特的故事就此展开。

<center>* * *</center>

纳粹在其整个当权时期都对艺术特别感兴趣。可能与此有关的原因包括希特勒本人当艺术家的失败经历、他将林茨①（Linz）打造成个人文化丰碑的愿望，以及赫曼·戈林②（Hermann Göring）作为收藏家的自负。而为这两个人提供建议的那伙人，也在近十年的时间里用某种方式参与扰乱了艺术市场。

1937年春天，当黑森的菲利普亲王（Prince Philip of Hesse）带领着德国政府艺术品收购委员会（German Government Commission for the Acquisition of Works of Art）到达意大利的时候，希特勒的收藏生涯开始了，其方式粗暴而典型。娶了墨索里尼之女的黑森被派去传达德国元首的意愿：将意大利一些最好的艺术作品带到北方。希特勒有着相当传统的品味，只想要著名画家的作品。第一次旅程中，黑森看中了米隆（Myron）的雕塑，以及鲁本斯和梅姆林的画作。黑森列出了一份野心勃勃的购物单，但令他高兴的是，墨索里尼政府同意让他买下所有他想要的作品。艺术圈并没有直接参与这笔交易，但黑森的任务竟然这么快便取得了如此诱人的成果，于是其他纳粹高层的胃口也被吊了起来。

戈林是这群人中的主力。跟希特勒不同，他有时间天天接触画作。而黑森亲王与墨索里尼在意大利交易之后，简单粗暴的没收显然成了战时不得已的最后一招了，但有时候这也是首选的一招。当然，没收主要适用于德国和奥地利境内的犹太收藏，以及陷落后的荷兰、比利时和法国。在纳粹的种族法律之下，这些收藏干脆就变成了"无主的"。不过戈林买艺术品时，有时至少做做合法的样子。这可能跟良心有关；或者他可能意识

① 奥地利城市，希特勒童年时在那里生活了九年。
② 纳粹时期德国政治及军事首领，是当时最有权势的人物之一。

到，如果不这么做，可买的珍宝就会越来越难找，即便是战时，生意也遵守着它源远流长的规则。因此，戈林很快就在身边召集了一批顾问，由这些艺术贸易圈的成员帮助他进行采购。这些人包括瓦尔特·安德烈亚斯·霍弗（Walter Andreas Hofer）、卡尔·哈伯施托克（Karl Haberstock）和考耶坦·米尔曼（Kajetan Mühlmann）。

帝国元帅戈林的第一笔重大艺术品交易，其对象是荷兰的古德斯蒂克收藏。这笔收购发生在1940年夏天，安排此事的经纪人阿洛伊斯·米德尔（Alois Miedl）来自巴伐利亚，两个戈林①他都认识了好几年。古德斯蒂克是犹太人，本人也是成功的艺术经纪人；他在尼伦罗德（Nyrenrode）拥有一座带护城河的城堡，他的收藏中有高更、克拉纳赫和丁托列托的作品。希特勒入侵荷兰后，他决定逃到英国，并将他所有资产都转到了一个皮包公司的名下，由一个非犹太裔的朋友管理。然而悲伤的是，这个朋友去世了，而古德斯蒂克本人准备在英国上岸时，从一个打开的舱门处摔了下去，折断脖子而亡。古德斯蒂克的遗孀曾经是奥地利的歌女，现在已经流亡到了纽约；但因为荷兰银行取消了抵押赎回权，她便不得不处理掉这笔遗产。这也是拿到了若干许可才办成的。戴维·欧文（David Irving）在他撰写的戈林传记中写道，这套收藏中有家具等物品以及油画，原本被估价为150万荷兰盾。然而当经纪人把这个收藏介绍给戈林时，要求他再加200万"来凑够350万的买价"。戈林同意了，前提是他要拿到其中的精华作品。米德尔就像一个真正的中间人那样，同时欺骗了古德斯蒂克夫人和戈林。

战时纳粹与法国进行的艺术买卖比在荷兰所发生的范围大得多，也更有组织性。我们能得知这一情况是依靠两套文件。其中一套出自美国战略情报局（OSS）的"艺术劫掠调查小组"（Art Looting Investigation Unit）。战争结束时，这个小组在德国的贝希特斯加登（Berchtesgaden）成立了一个审讯单位；三位艺术历史学家莱恩·费森（Lane Faison）、西奥多·鲁索（Theodore Rousseau）和詹姆斯·普劳特（James Plaut）获得了特权，

① 两个戈林：另一个应该指的是赫曼·戈林的弟弟阿尔伯特·戈林（Albert Göring），著名的反纳粹主义者，他曾救助过很多犹太人和纳粹的反对者。

可以强制任何他们认为可能涉身其中的人员交代有关艺术劫掠的信息。背后的理由是，盟军需要为很快就要开庭的纽伦堡审判快速搜集证据。还有人担心掠走的艺术品被拿到黑市销赃，以筹款协助纳粹首领逃脱逮捕，不过这种想法很快就打消了。战略情报局的这个小组制作了三份报告，一份是关于戈林的"收藏"，一份是关于希特勒的林茨博物馆建筑群计划，第三份是关于巴黎一个名为"全国领袖罗森贝格特遣指挥部"（Einsatzstab Reichsleiter[①] Rosenberg）或称ERR的组织（下面将会谈到）。

另一套关于战时法国艺术贸易的文件是由隶属于遗迹、美术和档案委员会的两位英国军官完成的。两位军官之一是道格拉斯·库珀，他是出色的收藏家、立体主义史学家，跟毕加索、格里斯、科克托（Cocteau）和坎魏勒都是朋友；另一位是塞西尔·古尔德（Cecil Gould），他后来成了伦敦国家美术馆的副馆长。报告名为《申克尔文件》（Schenker Papers），是他们研究了在申克尔国际运输（Schenker Internationale Transporte）公司的巴黎办公室中发现的档案后写成的。这些文件基本上确认了一个事实，就是那些离开法国而流向德国的艺术品，无论来自公立美术馆或是个体经纪人，都经过了ERR这个管道，而且巴黎的很多经纪人都跟德国人有生意往来。

阿尔弗雷德·罗森贝格（Alfred Rosenberg）的正式职务是纳粹的党派哲学家，但希特勒还交给他一个任务，就是"保护"那些由逃走的犹太人抛弃的"无主"珍宝——无主是因为它们的原主没付难民税，所以这些物品就被"没收"了。ERR规模很大（由MFA&A[②]制作的员工名单上列出了366个名字）。其总部在柏林，并按照东部和西部领土分成了两个部门，由不同的科室来处理美术、音乐、科学、古董和人种事务。此外，"六科"（Section Six，"杂项"）里有七个艺术经纪人的名字，他们"据悉参与了ERR劫掠艺术品的交易"。他们是埃哈德·格佩尔博士（Dr. Erhard Goepel）、杜塞尔多夫的汉斯·巴姆曼（Hans Bammann）、柏林的瓦尔特·安德烈亚斯·霍弗、阿洛伊斯·米德尔、巴登巴登的古斯塔夫·罗赫利茨

[①] "全国领袖"是纳粹党中地位仅次于元首希特勒的职位，也是纳粹德国各机构最高领导人的名称。

[②] 即"遗迹、美术和档案委员会"。

（Gustav Rochlitz）、日内瓦的汉斯·文德兰博士（Dr. Hans Wendland）以及诺伊斯（Neuss）的卡尔·冯·佩法尔博士（Dr. Karl von Perfall）。

法国的ERR于存续期间收缴了203个法国的私人收藏，共计约2.1万件艺术作品。"这个行动经过了缜密的策划，"OSS的报告中说道，"目的是对最强大的战败国进行文化削弱，因为法国最纯粹的遗产都在那些开明的收藏家手中。"虽然ERR应该是独立的，并且数年之中它将很多艺术品输送到了德国各地（不只是元首拟建造博物馆和画廊的林茨），但戈林很快就插手进来，并按照自己的意愿改变了它的组织结构。他为罗森贝格的员工配备了武装护卫、空军用卡车以及艺术史专家，比如免除了空军兵役的布鲁诺·洛泽（Bruno Lohse）。霍弗、汉斯·波瑟（Hans Posse）和卡尔·哈伯施托克都经常去巴黎出差。曾经受雇于塞利希曼的某个露西·博顿（Lucie Botton）带着这些中介去犹太人的藏身处，那里经常藏着油画、珠宝还有现金。

戈林本人在1940年9月首次访问了巴黎，"以便感受艺术市场的气息"。11月5日他再次来到巴黎参观了卢浮宫，并喜欢上了三座狩猎题材的雕塑，其中包括《枫丹白露的戴安娜》（*Diane de Fontainebleau*）（他命令罗丹的锻造厂"吕迪耶"［Rudier's］为他打造了翻版的铜像）。当天稍晚些时候，他到了网球场美术馆（Jeu de Paume），看到了从拉扎尔·维尔登施泰因（Lazare Wildenstein）收藏中没收的302件物品。戈林挑选了四件，并命令将剩余的全部拍卖。在后来的几年中，这个程序被重复用在了很多收藏上，涉及的收藏家包括汉布格尔兄弟（Hamburger brothers）、萨拉·罗森施泰因（Sarah Rosenstein）、海尔布龙纳夫人（Madame P. Heilbronner）和瓦塞尔曼博士（Dr. Wassermann）。为了给这一切伪造出合法性，热心的法国教授和艺术家雅克·贝尔特朗（Jacques Beltrand）受命来为这些物品估价。毫不意外，他为这些物品设定的价格都很低。举例来说，他将马蒂斯的两幅画作，以及莫迪里阿尼和雷诺阿所作的画像，每幅都估价500美元；另外一例中，两幅毕加索的画作价值175美元，一幅华托作品的价格也差不多。后来战争中进行的物物交换，也是以这些交易中使用的计算方式为基础而进行估价的。

这个程序很快就固定了下来。占领期间，每当戈林要访问巴黎时，法

国首都的ERR办公室主任库尔特·冯·贝尔男爵（Baron Kurt von Behr）都会在大约48小时之前得到通知，刚刚够他将最新的"战利品"备好展出。1940年11月到1943年1月之间，戈林明确地为了挑选新缴获的物品而造访网球场美术馆大约21次。欧文是这么记录的：他在轰炸考文垂（Coventry）的一周前、珍珠港事件的三天前以及登陆非洲的两周后去过那里。他那传奇的火车在这些行程中扮演了关键的角色，因为他喜欢把挑好的珍宝亲自带回去。偶尔他也会给希特勒带些东西，但在有记录的21903件没收物品中，有将近700幅油画被装进了元帅的囊中。在纽伦堡对戈林进行的审判中，他总是坚称，对那些遭到劫掠又让他归为己有的杰作，他是"尽力要付钱的"。但"遗迹、美术和档案委员会"出具的另一份报告显示得十分清楚，这种说法很不诚实。这份报告名为《从瑞士劫掠的艺术品：德国的收购方式》（*Looted Works of Art in Switzerland: German Methods of Acquisition*），得出了三个重要的结论。其一是霍弗总是质疑贝尔特朗已经低得可笑的估价，通常会让他把这些价格再减掉约50%，所以最后确定的价格是完全失实的。其二，从没有现金被交到相关经纪人或原主的手上。然而说到第三点，MFA&A的报告认为，在1941年2月到1943年年底之间，ERR确实拿没收来的油画跟瑞士的六位个体进行过28次正式交换。大多数情况下，是用纳粹视为"堕落"的法国印象派油画跟早期大师作品进行交换。这28次交易都是在戈林知情和同意的前提下进行的，其中的18次是通过住在巴黎的德国经纪人古斯塔夫·罗赫利茨安排的。其他的交易则是为了希特勒、冯·里宾特洛甫（von Ribbentrop）或者博尔曼[①]（Bormann）。

ERR在瑞士的主要交换对象有两个：卢塞恩的菲舍尔画廊（Galerie Fischer）和日内瓦的汉斯·文德兰博士。他们拿出库存中的早期大师作品，来交换印象派等被没收的作品。第一笔交易发生在1941年2月或3月间，与其他各次交易一样典型，可以让我们从中获得丰富的信息。霍弗代表戈林去参观了菲舍尔画廊，挑选了四幅克拉纳赫的作品和另外两幅德国画作，这些画的总价被估算为15.3万瑞士法郎。起初戈林同意支付现金，但后来他又觉得找到足够的现金太困难，于是提议交换。作为对这四幅克拉纳赫

① 此二者均为纳粹高官。

和另两幅德国画作的交换，菲舍尔获得了纳粹从法国和英国收藏（例如，原属于生活在法国的英国人的收藏）中没收的25幅油画。这批作品中包括柯罗的4幅、库尔贝1幅、杜米埃1幅、德加的5幅、凡·高2幅、马奈1幅、雷诺阿1幅和西斯莱的3幅画作。这些交换活动一直持续到1943年11月，涉及了佛罗伦萨的经纪人欧金尼奥·文图拉（Eugenio Ventura）、卢塞恩的亚历山大·冯·弗赖（Alexander von Frey）、巴黎的马克斯·施特克林（Max Stoecklin）、苏黎世的诺伊珀特画廊（Galerie Neupert）以及日内瓦的阿尔贝特·斯基拉（Albert Skira）。然而根据MFA&A的报告，汉斯·文德兰和菲舍尔是其中最重要的角色。文德兰在巴黎领导着一个德国经纪人联合组织，这个组织由一位邦迪夫人（Madame Bondy）担当承运商。文德兰与菲舍尔走得很近，甚至有迹象显示，菲舍尔画廊在战时给德国人充当了控股银行。

从来没人评估过法国艺术贸易圈通敌合作的确切情况。但在《申克尔文件》中，库珀和古尔德提供了向德国的博物馆和个人出售艺术品的巴黎艺术经纪人的索引。这个名单列出了将近150个人，其中包括迪朗-吕埃尔、法布尔（Fabre）、勒布伦、罗斯唐（Rostand）、伏尔泰（Voltaire）、法比亚尼、埃姆（Heim），以及克内德勒。虽然一些交易可能是被迫的（保罗·罗森贝格画廊里的那些肯定是），而经纪人也是要生活的。但其中肯定也有很多通敌的情况。

* * *

珍珠港事件发生后，上海的艺术市场崩溃了，于是经纪人把能卖的都卖了。然而事情很快就发生了反转，因为人们发现美国对这次攻击做出反应还需要时间。然后经纪人就试图用更高的价格买回当初卖掉的东西，价格便很快涨了起来。

上海的艺术市场集中在广东路（Canton Road）上，虽然它被称为"玉器市场"①（Jade Market），但从来也没有很多玉器出售。那里遵守的行规（和操作方式）都跟欧洲市场上颇为不同。战争期间，朱迪思（Judith）和

① 所指的是广东路（当时名为五马路）的古玩市场，Jade Market应该是外国人的叫法。

亚瑟·伯林（Arthur Hart Burling）夫妇住在上海的瑞士领馆，他们说曾见到一个上海古玩店门上挂着告示，写着"因家中口角暂停营业"。如果一个古玩商去世了，同行都会在遗产拍卖上至少买一件东西，来为其遗孀筹款。

战争主要对上海市场造成了三方面影响，原因是：第一，所有的开掘都停止了，所以没有新的物品可售，整体质量便下滑了；第二，日本人来了；第三，很多英国和美国居民离开，这一变化导致市场上出现了一些质量很高的物品，因此也在战争进程中抬高了价格的总体水平。

日本人的到来产生了更为复杂的影响。他们对宋瓷尤其感兴趣，而中国人自己更喜欢较晚期的明朝、康熙和乾隆年出品的。品位上的差异便在中国促生了一干通敌的古玩商（跟荷兰和法国的情况差不多），这些人因为在战争期间对宋瓷进行投机买卖而大赚特赚。而那些没有通敌的中国古玩商，对欺骗日本人或是通敌者都没有感到良心不安，于是随着时间推移，便滋生出了大量假货。这种情况主要出现在贸易的低端领域，那里一片混乱，甚至商人本身也无法分辨真假。伯林夫妇写到了一则故事，是关于伟大的东方艺术收藏家珀西瓦尔·戴维爵士（Sir Percival David）的：有个上海古玩商给他看了一系列物件，但每次他要求买下其中的什么时，古玩商就告诉他说不卖。因为戴维想要这个东西，古玩商就知道这件东西肯定是真的——古玩商是用他来做质量鉴定了。

另一个在战时上海繁荣起来的领域是中国的古画。那时上海还没有博物馆，只有家族历史悠久显赫的人，因为自家拥有这些作品，才有机会看到过这种艺术形式。但因为战争的扰乱，古老家族的财物出现在市场上，便出现了抢购这些画作的狂潮，其价格也比战前高出了八倍之多。珍珠港事件之前，一位明代画家的名画在市场上的售价是3万美元。（重要画作的价格实际上是用单位"拉克"[lahk]来标注的，1拉克约合10万美元。）珍珠港事件之后，这幅画的标价变成了3拉克。如其他各处一样，战争也荼毒了上海市场。有些人赚到了钱，但总体而言，这个过程的作用是削弱性的。

<center>* * *</center>

虽然这一切是如此让人羞愧，战争还是对拍卖市场产生了某些积极的影响。1945年，苏富比的杰弗里·霍布森（Geoffrey Hobson）对战争结

束时的状态进行了总结。这份总结的信息量很大，因为用弗兰克·赫曼的话说，这个公司的财务状况"异常健康"。书籍部门状况不佳，原因之一是其员工应征入伍了，也有一部分原因是书籍贸易比行业里的其他领域都更为国际化。此外，霍布森还写道："只要提供从前贷款额的一小部分就行；账面负债比从前都要低；从1942年1月29日开始我们就没有再透支过，有时贷方余额超过10万美元的状况能持续数周；2月16日，在缴完1945年1月应付的所得税，并且预付了1946年1月应缴的所得税1.5万英镑后，这个数字是53311英镑。……从各方面来讲，公司的财务状况都比1939年要强得多。"

如果说苏富比是从逃难的收藏家身上获益，那么美国，尤其是纽约，则是从逃难的艺术家身上受益了。那些艺术家自然而然地聚拢到曼哈顿的本土画家和雕塑家周围，并由此诞生了一个新的艺术流派和一批新的经纪人。事实上，在战争的遮挡之下，艺术世界的引力中心已经迁移了。这次迁移集中体现在了一个女性身上，是她的财富、个性、收藏和画廊将欧洲与美国的先锋艺术勾连在了一起。她就是佩姬·古根海姆（Peggy Guggenheim）。1898年，佩姬·古根海姆出生于纽约。她的父亲是古根海姆五兄弟之一；根据杰奎琳·韦尔德（Jacqueline Weld）的记载，因为家族开矿的收益，这五兄弟每人留下的遗产少则600万美元，多则1600万美元，还都是战前的价值。她的母亲弗洛伦斯·塞利希曼（Florence Seligmann）的家族在纽约犹太社会的地位更高，但富有程度没这么夸张。这里再引用韦尔德的记载："塞利希曼家的大部分兄弟……每人留下的财产在200万到500万美元之间。这虽然不是干草般的小钱，但也不是约翰·海·惠特尼[①]的数级。"

但就算拥有这些财富，佩姬的童年也不幸福，这可能是1920年时22岁的她奔向巴黎的原因。在那里，她遇到了洛朗斯·瓦伊（Laurence Vail）；这个金发的花花公子英俊而迷人，后来还成了作家。瓦伊在埃菲尔铁塔顶上向佩姬求婚后，二人在1922年3月结为夫妇；她通过瓦伊认识了巴黎所

① 被誉为"风险投资之父"。其名字中的"海"，即英文hay，也是"干草"的意思，英文里也比喻较少的金钱。

有著名的美国流亡者：海明威（Heimingway）、多斯帕索斯（Dos Passos）、马尔科姆·考利（Malcolm Cowley）、爱德华·卡明斯（E. E. Cummings）、弗吉尔·汤姆森（Virgil Thomson）、曼·雷、埃兹拉·庞德（Ezra Pound）、福特·马多克斯·福特（Ford Madox Ford）以及格特鲁德·斯坦。她还认识了那些流连在街边咖啡馆和夜店里的作家和艺术家，比如乔伊斯（Joyce）、斯特拉温斯基（Stravinsky）、马蒂斯、毕加索、马塞尔·杜尚和科克多。

起初，佩姬·古根海姆为巴黎的生活增添色彩，似乎是通过她的旖旎情事。在20世纪二三十年代，她跟若干多少有些名气的男士产生过私情，尤其是伊夫·唐基（他的妻子在餐厅里把鱼扔到了她脸上）和塞缪尔·贝克特（Samuel Beckett）。但1938年她在伦敦开了一家画廊。引发这个举动的因素很多，但主要是因为1937年所罗门·古根海姆（Solomon Guggenheim）在纽约宣布，他要为"非客观艺术"[①]（Non-Objective Art）创立一座博物馆。而她女友的情人马塞尔·杜尚则给她造成了更长远的影响。在各个国际都市中，伦敦绝对是先锋艺术中的落后者；再加上赫伯特·里德的鼓励，佩姬便觉得在伦敦开画廊的机会要比巴黎更好。还有一个不应该忽略的情况是，1938年时，欧洲大陆上的形势正逐渐变得更加恶劣。

佩姬对现代艺术所知甚少，而这就是杜尚可以帮忙的地方，他为展览策划概念，并为她介绍重要的艺术家。她在考克街30号买下的画廊是那里开的第三家现代艺术画廊。考克街曾经是放债公司和裁缝的大本营，但1938年存在于此的三家画廊（另外两家分别是"梅厄"[Mayor]和"伦敦"[The London]）终将改变这条街的个性。梅厄画廊的前身是由弗雷迪·梅厄（Freddie Mayor）所开的雪茄商店。道格拉斯·库珀使梅厄对艺术产生了兴趣，他们在1933年展出了米罗的画作，一年后又展出了克利的作品。伦敦画廊的创始人是诺顿夫人，她的丈夫克利福德·诺顿爵士（Sir Clifford Norton）是一名外交官；在诺顿一家被派到海外之前，画廊展出了蒙克的作品。1937年，画廊在罗兰·彭罗斯（Roland Penrose）的主持下重新开张，新画廊则专注于超现实主义作品。《泰晤士报》称考克街诸画

① 指抽象艺术。

廊为"奉献给艺术领域之'花哨宗教'的三个小型圣地"。这三家,加上于1936年举办了"国际超现实主义展览"的新伯林顿画廊(New Burlington Galleries),就构成了伦敦现代艺术的市场。

如果说这其中有谁处于领军位置,那就是伦敦画廊;除了办展之外,他们还出版了一份名为《伦敦公报》(London Bulletin)的杂志。其他的画廊也都在《公报》里做广告。佩姬的画廊——名为"小古根海姆"(Guggenheim-Jeune),这是跟巴黎的"小贝尔南"开个玩笑——是以科克多的素描和风景画展览开幕的。开业第一年中,这里也展出了康定斯基、现代雕塑和吉尔·范维尔德(Geer van Velde)的作品,范维尔德还是贝克特的朋友。韦尔德告诉我们,每次开幕之后,佩姬会带所有人去皇家咖啡馆(Café Royal)吃晚餐。"小古根海姆"商业方面的成绩不算好(第一年亏损了600英镑),但十分受欢迎。伦敦所有的人都来看最新的画作,虽然很少有人买。此时,蒙德里安、加博(Gabo)和科科什卡(Kokoschka)等艺术家都跟英国保持着联系,而批发生意也还没开始向美国转移。画廊的损失对拥有佩姬这样的财富的人来说也无所谓,但这不是关键所在。她说如果要赔钱,那她宁可赔得规模更大,并且得为了某些"真正值得"的东西;但这一评价并没有公正体现这个画廊在社会和精神领域所扮演的角色。1939年春天,她下定决心要开办她自己的美术馆。韦尔德说,她也因此决定在6月的季末关闭伦敦的小古根海姆画廊。历史就是这样开创的。她继续在杜尚的指导下行动,在画廊行将关闭的日子里,开始为自己购买当代艺术作品,所有的都是为她的美术馆准备的。于是她也理所应当地来到了巴黎,按"每天一幅画"的速度采购着。因此,战争爆发时她正在法国。

佩姬慢慢地才明白过来,她应该回美国了。她回去的时间是1941年,这时陪在她身边的是另一位名人,画家和超现实主义者马克斯·厄恩斯特(Max Ernst)。他们在纽约加入了一个社团,其成员有布勒东、达利、安德烈·马松、库尔特·塞利希曼(Kurt Seligmann)、阿梅代·奥藏方(Amédée Ozenfant)、莱热、蒙德里安、约瑟夫·阿尔贝斯(Josef Albers)、雅克·里普希茨、夏加尔和帕维尔·切利奇丘(Pavel Tchelitchew)。反过来,超现实主义者等流亡画家也跟诸如塞奥佐罗斯·斯塔莫斯(Theodoros Stamos)、

罗思柯、克利福德·斯蒂尔（Clyfford Still）和巴齐奥特（Baziotes）这样的美国同行混聚在一起。来自智利的超现实主义艺术家马塔（Roberto Matta）对推动这一混合起到了重要的作用。他组织了多场"超现实主义实验——游戏和自动绘画"的晚会，参加者包括杰克逊·波洛克（Jackson Pollock）和罗伯特·马瑟韦尔（Robert Motherwell）。马塔向美国画家展示了兰波（Rimbaud）、阿波利奈尔、布勒东和达利的创意。虽然不能说如果欧洲超现实主义者没有来到美国，抽象表现主义（Abstract Expressionism）就不会出现——毕竟很多美国画家已经为自己的理念耕耘了十余年——但可能就像悉尼·贾尼斯说的那样，没有超现实主义者的话，抽象表现主义可能会是另外一个样子。

在这种气氛之中，佩姬意识到，她的"艺术中心"可以起到"催化剂"的作用。事实也正如此，但它最后变成了一个画廊。画廊名为"本世纪艺术"（Art of This Century），由费雷德里克·基斯勒（Frederick Kiesler）设计，开幕时间是1942年10月20日。佩姬在57街上找到了这个阁楼式空间，并将它改造成了韦尔德所说的"一个现代艺术的休闲公园，充满了各种小装置、发明、凸起、弯曲的墙壁、嘶吼的声效，甚至灯光表演"。其中包括四个展区：抽象/立体主义画廊、超现实主义画廊（用悬挂臂和"变形虫椅"来展示画作）、用传送带展示克利作品的走廊，以及展示新画家作品的日光室。这样的展示使得生意也很兴隆，许多人跑来看得目瞪口呆，于是佩姬决定收取入场费。然而，这家画廊不朽的成就并不在于采用了弯曲的墙壁和变形虫椅，更不是因为收取了入场费，而在于那里展出的艺术家的名单。马塔的几个年轻艺术家朋友获得了机会，比如阿道夫·莱因哈特（Ad Reinhardt）、威廉·巴齐奥特（William Baziotes）、罗伯特·马瑟韦尔，以及在早期的目录中被写作杰克逊·波洛克的某位。他们的画作挂在恩斯特、格罗斯、皮卡比亚和格里斯等人作品的旁边。

除了买卖早期大师和印象派作品的克内德勒、维尔登施泰因和杜维恩之外，此时的纽约艺术市场比伦敦大不了多少。悉尼·贾尼斯告诉卡尔文·汤姆金斯，"整个纽约大概只有12家画廊"，并且它们中大部分都主要关注欧洲艺术，比如皮埃尔·马蒂斯、瓦伦丁·杜登辛、保罗·罗森贝格（从巴黎流亡而来）、巴克霍尔兹画廊的柯特·瓦伦丁、（科隆来的）卡

尔·尼伦多夫（Karl Nierendorf）以及"新艺术圈"（New Art Circle）的伊斯雷尔·诺伊曼（J. B. Neumann）。朱利安·利维（Julien Levy）则因为展出厄恩斯特、达利和唐基的作品奠定了自己的地位。

但佩姬·古根海姆想出了举办有评审（蒙德里安、艾尔弗雷德·巴尔[Alfred Barr]等人）的春季沙龙的主意，她还为波洛克举办了他的第一次个人展。共有15幅画展出，画中蕴含的暴力和能量令公众哗然，也因此让波洛克和佩姬在文化地图上有了一席之地。"公众在她的来访者留言簿上写下了污言秽语，"韦尔德说，"但佩姬意识到，自己无意中碰到了伟大的东西。"她卖波洛克作品的价格从没有超过1000美元，但确实卖得出去。"大家多少总会买点儿。"

1944年，多少因为之前波洛克的成功，佩姬开始展出更多美国艺术家的作品，但也有欧洲作品。她不太喜欢罗思柯，但最终答应为他在1945年1月举办一场个人展。马瑟韦尔有时会在画廊里举办讲座（比如以弗洛伊德学说和艺术之间的关联为主题），但她不愿意跟他或者巴齐奥特签订跟波洛克那样的合约（她每个月付给波洛克150美元，差不多是现在的2232美元），导致这两位叛逃到了萨姆·科茨（Sam Kootz）的旗下。从1945年到本世纪艺术画廊关门的1947年间，新的名字不断涌现：克利福德·斯蒂尔、罗伯特·德尼罗（那位演员的父亲）、路易丝·内韦尔森（Louise Nevelson）、约瑟夫·康奈尔（Joseph Cornell）、阿道夫·戈特利布（Adolph Gottlieb）、亚历山大·考尔德（Alexander Calder）以及威廉·德·库宁（Willem de Kooning）都在这家画廊里举办过个人展。佩姬在谈到抽象表现主义的出现时说它"就像突然迸发出的火焰"。评论家克莱门特·格林伯格（Clement Greenberg）肯定了佩姬的作用。"发生的事情……"他在《艺术与文化》（Art and Culture）中写道，"是六七个画家遇到了一系列挑战，虽然分别发生，却几乎同步进行，那就是从1943年到1946年间，他们都在佩姬·古根海姆的纽约本世纪艺术画廊举办了他们的首场单人展。"

这些竟然都发生在战争时期。这个事实虽然惊人，我们却也可以理解：如果不是这样，欧洲和美国的艺术家就不会混合在一起。而敌对状态结束后，超现实主义者等流亡艺术家应该回到欧洲，这点我们也能理解。朱利安·利维关掉了他的画廊，安德烈·布勒东也回到了巴黎。当战争与

其强加的限制结束之后，纽约的那种社群感，那种"临界物质"（critical mass）的氛围也随之消散了。对佩姬也如是，欧洲的风情在召唤着，而威尼斯尤其吸引着她。她再次决定离开，她手上的几个艺术家也转投到萨姆·科茨或者贝蒂·帕森斯（Betty Parsons）门下。

本世纪艺术画廊于1947年5月31日关张。"佩姬没有流一滴泪，"韦尔德说，"她太疲倦了。"她拆掉了基斯勒的设计，并卖掉了那些装饰墙、轮子和变形虫椅。买主包括悉尼·贾尼斯，他是她在57街南边隔三个门的邻居。他买的椅子花了三美元。

因佩姬离开而感到悲伤的是一个欧洲人，他走过的旅程跟佩姬十分相似，却是往相反的方向。他出生在意大利城市的里雅斯特（Trieste），十分熟悉威尼斯及其周边的咸水湖，但他认为未来是在美国。此外，当佩姬正在逐渐放弃艺术买卖时，他则逐渐更多地参与到其中来。他尚未拥有自己的画廊，但他的冷静和谨慎程度，正好可以跟佩姬冲动和任性的程度相媲美。他的名字叫莱奥·卡斯泰利。

第24章
彼得·威尔逊之西望

战争结束后,法国的媒体立即宣布,存在主义者们将要在巴黎开办他们自己的大学,并且已经为此筹集了大笔资金。让-保罗·萨特将成为校长,教授则包括莫里斯·梅洛-蓬蒂(Maurice Merleau-Ponty)、雷蒙·阿龙(Raymond Aron)、西蒙娜·德·波伏瓦(Simone de Beauvoir)和坎魏勒。现在大家已经接受了坎魏勒和他所代表的艺术世界,这也属于西方学术传统的一部分。但现在已经不那么新了的新兴绘画,在商业上并不像人们希望的那么成功。实际上,除了几个特例之外,世界艺术市场波澜不惊的状态一直持续到了20世纪50年代。

不过,伦敦拍卖行在战争期间的业绩确实比大家在1940年和1941年的黑暗岁月里预想的要好。以1946年为例,苏富比的总收入为1556700英镑(合现在的5400万美元),但直到1955年它才再次达到这个数字。(作为比较,帕克-贝尼特在1946年至1947年拍卖季中的营业额为6019153美元,相当于现在的8700万美元。)书籍类遭到了最大的打击,但伦敦所有的领域都受到了影响。弗兰克·赫曼总结道,以苏富比的绘画部门为例,1946年7月,画作的平均价格为41英镑。纸张是配给的,所以目录看起来很差劲。英国直到1954年才取消货币管制,这也就意味着,尤其以苏富比为代表的伦敦拍卖行要依靠美国来实现增长、获得业务。是彼得·威尔逊引导了这一潮流,并首先在新世界中看到了真正的可能性。他曾在战争期间工作过的美国给他留下了深刻的印象。

彼得·塞西尔·威尔逊(Peter Cecil Wilson)是靠着他强大的社会关系出人头地的。他出生于1913年,是马修·威尔逊爵士(Sir Matthew

Wilson）的第三个儿子；他的父亲由士兵晋身为保守党议员，是拥有150年历史的贵族血脉上的第四位威尔逊准男爵。他母亲的家世甚至更为显赫。芭芭拉·利斯特阁下（Honorable Barbara Lister）的父亲是最后一位里布尔斯代尔男爵（Lord Ribblesdale），曾担任过猎犬管家、维多利亚女王王室中的高级官员，也是国家美术馆的委托人之一。他就是萨金特笔下的那个穿着猎靴、手执皮鞭的男人，画中的形象英俊、高傲而冷酷。（1904年，这幅画在巴黎沙龙展出，观众为这个"大高个儿的英国富豪"而倾倒。）彼得·威尔逊的外祖母是著名的坦南特（Tennant）姐妹中的长姐，而这众姐妹中最著名的玛戈（Margot）是首相赫伯特·阿斯奎思（H. H. Asquith）的妻子。所以他的家族跟白金汉宫和唐宁街都有联系。①

1937年，芭芭拉·威尔逊出版了她的回忆录。她在书中首次提到儿子彼得·威尔逊时，说穿着蓝色宽松亚麻上衣的他"像一根虎尾草或是一朵长春花"。这个形象貌似不太强壮，但也不算失真，因为根据弗兰克·赫曼的记载，彼得·威尔逊爱花超过爱艺术。在伊顿公学时，大家对他的印象只有"将附近采到的野花集成了最精美的收藏"。他有两个哥哥，马丁（Martin，现任的准男爵）和安东尼（Anthony），但他跟母亲的关系最亲；其中一个哥哥说，这母子"两人都机智幽默又无情"。威尔逊家里从没有什么温暖可言，一个哥哥对其家庭氛围的形容是"我在乎物件超过在乎人"。这句话对彼得·威尔逊也适用，并且在他去牛津大学读历史时显露了出来。据赫曼说，他在新学院（New College）给人留下的印象是"害羞、难相处、发育不良"。实际上，因为没通过预备考试，他待了一年就离开了这所大学，去巴黎学法语了（母亲希望他成为外交官）。然后他竟出乎所有人意料地结婚了。那时他从巴黎搬到了汉堡，在一位教授家里学习德语。同在那里寄宿的还有一位海伦·兰肯（Helen Ranken），是个女权主义者，比他大五岁；作为一名教师，她能带他找到真正的自己。她改变了他，帮他找到了前所未有的自信。

① 玛戈·阿斯奎思跟珍·哈露（Jean Harlow）的一次相遇成了广为流传的故事。某次这二人同时出席一个晚宴，哈露在提到玛戈时总把她说成"玛戈特"（Margott）。"不，不是的，"阿斯奎思夫人终于温和地回答说，"那个t是不出声的，就像'哈露'一样。"——作者注

并不是威尔逊行动快。30年代中期，萧条仍然是主旋律，工作也不那么好找。他的第一份工作是在斯平克，它那时还是一家专营硬币的小拍卖行；但尼古拉斯·菲斯说，他觉得那里"气氛冰冷、势利、令人厌烦"。他又去了路透社，但因为不愿意学速记被解雇了。下一站是《鉴赏家》（*The Connoisseur*），这是赫斯特旗下的一份小型学术杂志，但编辑部在伦敦。威尔逊在那里的广告部上班，却越来越清楚自己偏爱着各种形式的艺术。所以苏富比的工作自然成了他的下一步，虽然这件事来得很偶然：他和妻子参加一个周末家庭聚会时碰到了维尔·皮尔金顿。威尔逊必须先从底层的搬运工干起，处理和点算一大批各种各样的物品。即便如此，他从开始就很喜欢这个工作。"我都等不及周一回去继续上班，"有次他说道，"我做了被炒鱿鱼的噩梦。"他没被炒鱿鱼，但必须跟其他很多人一样去参战。他在情报部门度过了战争岁月，后来这也为他增添了一些神秘色彩，因为有传言说他加入了布伦特、菲尔比（Philby）、伯吉斯（Burgess）和麦克莱恩（Maclean）组成的剑桥间谍圈。1946年回到苏富比时，他的第一份工作是负责人员委派和薪资。这份工作更重要，也不像它听起来那么乏味；因为和平回归之后，新鲜血液对公司希望的业务扩张至关重要。

1948年，威尔逊接管了已产生变化的绘画部门。博里尼厄斯饱受精神崩溃的折磨，从苏富比退出了。取代他的是两个人，一个是艺术史学家汉斯·格罗瑙（Hans Gronau），他的父亲格奥尔格·格罗瑙（Georg Gronau）也是艺术史学家，20年代回到德国时与冯·博德交过手。赫曼说，是国家美术馆的馆长肯尼斯·克拉克（Kenneth Clark）推荐了格罗瑙。第二个是格罗瑙的妻子卡门（Carmen），她也是艺术史学家。要做的事情太多了，因为佳士得仍然坐着绘画领域的头把交椅。但真正的挑战是要改善市场的整体环境。弗兰克·赫曼在苏富比的历史中写道："仔细研究了1945年到1949年之间邦德街上的美术类拍卖后，我们会发现一个惊人的事实，那就是跟20年代常见的水平相比，价格从绝对意义上来说并没有提高，实际上还一直在降低。"举例来讲，透纳的《从诺尔》（*From the Nore*）1945年的售价是1785英镑，而同一系列里一幅非常相似的画1893年时拍出了4305英镑。因此在美国的生意非常重要。

最初让威尔逊跃跃欲试的，是他想看看是否能为苏富比争取到布鲁默

画廊（Brummer Gallery）的收藏。这家画廊是纽约最重要的经纪人之一。1947年年初，画廊老板约瑟夫·布鲁默（Joseph Brummer）没有留下遗嘱就去世了。布鲁默生前买卖中世纪艺术作品、古董、现代绘画和雕塑，据说其库存中有近20万件物品。彼得·威尔逊甚至筹划着在纽约举行拍卖。（这次他没有拿到这笔生意，不过其中有些物品确实于数年后在苏富比拍卖了。）然而在试图说服布鲁默家人的过程中，威尔逊第一次为买下帕克-贝尼特进行了试探性的接触。各种迹象显示机会不错，因为帕克当时已经年逾七旬，需要把钱拿在手上，来看住他年轻得多的妻子；他也很明确地表示了，他认为苏富比是合适的买家。但当威尔逊带着帕克给的公司估值公式（资产加上当年收入12.5万美元的三倍，或者说总额75万美元）回到伦敦时，他发现苏富比收到了另一个邀约，就是跟佳士得合并。于是他们专门拨出一天来讨论这两件事。查尔斯·德·格拉支持威尔逊收购帕克-贝尼特的野心，觉得这是应对战后英国经济状况可能变差的一道保险；虽然如此，但最后两个计划都半途而废了。佳士得的打算还是熟悉的老一套，而帕克-贝尼特的主意则太领先于时代。

自从战争爆发，帕克-贝尼特也变了，但不像任何人预想的那样。奥托·贝尼特死于1945年10月，在他死后，他曾最喜欢的那种拍卖（韦斯利·汤纳称之为"谷仓空地集会"）大幅度减少，也不再那么多姿多彩。于是就像汤纳写的那样："帕克-贝尼特失去了亲民的气质……再没有人给可爱的秘书们带擦亮的红苹果……帕克-贝尼特的气氛突然就带有了一种冷冰冰的完美感。"

帕克对书的兴趣还是不大，但确实是一本书给这家公司带来了战前没有过的名声。这就是1947年拍卖的《海湾圣诗》（*Bay Psalm Book*）[①]。这本书算不上精美，但其重要性在于它是殖民地[②]范围内印刷的第一本书。1640年，这本书印刷了1700册，到1947年存世的仅剩11册。自1879年以来，没有其中任何一本在市场上出现过，而现在由科内利厄斯·范德比尔

[①] 书的全名为《按照英语韵律忠实翻译的圣诗全本》（*The Whole Booke of Psalmes Faithfully Translated into English Metre*）。

[②] 这里指的是1607年至1783年之间英帝国在美洲和西印度的殖民地。

特的后人所出售的这本书，就是曾由舰队司令本人①买下的。1926年2月的一个晚上，罗森巴赫博士以10.6万美元买下《谷登堡圣经》，从那以后，书籍圈再没有过这样的盛事。"罗西"（Rosy）本人已经拥有了仅存的11本之一，但也会参加竞价。另一个竞价者是科内利厄斯·范德比尔特·惠特尼（Cornelius Vanderbilt Whitney），他是这本书所属的教育性慈善机构的委托人，想要买下这本实际上曾属于他母亲的书。

拍卖世界需要一个高价。前面提到过，战时书籍交易受损害的程度超过了艺术市场的所有其他领域，绘画则仍然停留在20世纪20年代的水平，或者变得更差。对《海湾圣诗》的竞拍以3万美元起价，而这次竞争则变成了一场经典的龟兔赛跑。惠特尼几次叫出的加价都是常规数字的五倍，想以此来击溃对方。而替罗森巴赫出价的那个人总是静悄悄为竞价加上1000美元来回敬对方。他们就这样达到了创纪录的水平，10.6万美元。有一会儿惠特尼似乎已经放弃了，至少是当竞价停留在14.5万美元时，而他突然间又喊出了15万美元。静静地，罗森巴赫的人又出价了。当拍卖师问有没有人要出价15.2万美元时，现场一片安静。"罗森巴赫得标。"

再次夺取胜利的罗森巴赫只说，他觉得这个纪录性的价格"非常合理"。那大家都想问"不合理"得是什么样了，但韦斯利·汤纳报道说，那晚的最佳评论来自现场一位艺术世界的仰慕者。"想象一下，"她声音颤抖着，"30辆凯迪拉克的价格！"

帕克在1948年至1949年拍卖季的季末退休了。就像彼得·威尔逊和他的团队将在苏富比接班一样，帕克–贝尼特也将由新生一代挑起担子。莱斯利·海厄姆、路易斯·马里昂（Louis Marion）和玛丽·范德格里夫特是纽约的新鲜血液。他们都已经在帕克–贝尼特工作了一段时间，但直到现在他们才有了出头之日。马里昂和海厄姆在布鲁默拍卖中展现出了他们的气魄。他们不仅没让苏富比拿到这笔生意，目录也编纂得极为出色，拍卖的总收入则达到了739510美元。威尔逊本能地感知到，纽约市场比欧洲各市场更早恢复了元气。当马里昂、海厄姆和范德格里夫特从帕克手中接掌权力时，他们继承的不仅是公司，还有一座全新的大楼：这座仿埃及神庙

① 科内利厄斯·范德比尔特靠铁路运输和海运发家，因此也被称为舰队司令。

形式的建筑位于麦迪逊大街980号，就在卡莱尔酒店（Carlyle Hotel）的对面。1950年11月10日，他们用一场香槟酒招待会为新画廊揭开了帷幕。有两千名艺术世界的重要人物出席了这场招待会，却明显有人担心这座新楼的位置太靠近上城，不过这个想法很快就被证明是毫无根据的。

与此同时，苏富比仍然对美国市场很有兴趣，但如果要取得成功，就得搬到纽约去。被派去完成这个任务的人是约翰·卡特（"杰克"[Jake]），就是30年代揭露托马斯·怀斯的二人组中的一位。卡特很了解美国，他曾在斯克里布纳出版社（Scribner's）工作，还担任过驻华盛顿的英国大使罗杰·梅金斯爵士（Sir Roger Makins）的私人助理，他身为记者的妻子欧内斯廷·卡特（Ernestine Carter）也是美国人。卡特成了苏富比在美国的"合伙人"，在曼哈顿拥有一间常设的办公室和一个秘书；但他要走遍美国去寻找生意，这种地毯式搜索行动每年两次，每次为期六周。佳士得的想法也差不多，董事长亚历克·马丁向行业内的媒体宣布，他每年要去美国和加拿大待一个月。

但卡特的工作是全职的。起初，他的主要武器是伦敦拍卖中使用的佣金费率，因为这个费率要比巴黎或纽约的好得多。弗兰克·赫曼说，卡特经常拿销售一幅塞尚或夏尔丹的作品举例：假设他们的任一幅画在上述三个城市中拍出了相同的价格——比如10万美元——"因为出价高的……就是同样的那几个人"。但之后他会问潜在的客户，"当尘埃落定时，原主装进腰包的能有多少呢？"这个算法对伦敦特别有利，因为在伦敦原主能拿到9万美元。在纽约最后能拿到7.5万到8万美元，具体数字取决于帕克-贝尼特交易的内容；而在巴黎，扣掉佣金和税费之后，原主只能拿到6.5万美元。但卡特还在美国进行了一系列巡回演讲，主办单位是英语联盟（English-Speaking Union）；这肯定为苏富比提高了知名度，赫曼计算过，1956年到1957年拍卖季中，苏富比总收入中有超过20%是因为美国客户的委托。

早期卡特经常得到彼得·威尔逊的支援。1957年，威尔逊有一次来美国出差时，和卡特两人一起去了斯卡斯代尔（Scarsdale），查看威廉·魏因贝格拥有的印象派画作收藏。这个收藏的拍卖不仅首次对帕克-贝尼特造成了严重冲击，也开启了我们现在所熟知的、现代拍卖世界的最后一个阶

段。魏因贝格拍卖将会创造拍卖行历史（参见第26章），但那时的纽约也不再只是苏富比和帕克-贝尼特之间的战场了。佩姬·古根海姆在本世纪艺术画廊中推动形成的艺术世界，已经因为继续扩张和多元化发展，使纽约取代巴黎而成为先锋艺术的大本营。在这样的背景下，一种新的艺术产业成长了起来。

<center>* * *</center>

在20世纪二三十年代的美国，除了佩姬·古根海姆的画廊，只有一小撮经纪人在为个别收藏家维持着现代艺术的生存，保证画作的来源。这些经纪人包括瓦伦丁·杜登辛画廊，它在1927年为马蒂斯举办过回顾展；伊斯雷尔·诺伊曼；布鲁默画廊，举办过一个著名的布朗库斯展；皮埃尔·马蒂斯画廊，以及费拉尔吉尔画廊（Ferrargil Galleries）。从1932年开始，朱利安·利维的画廊就一直在展出超现实主义作品，并在1945年为阿希尔·戈尔基（Arshile Gorky）举办了他的首次个展。莱奥·卡斯泰利将成为战后世界里最著名的艺术经纪人；看上去他应该是迪朗-吕埃尔、沃拉尔、费内翁和坎魏勒的继承人，但实际上他只是开自己画廊的时间晚，也就是1957年。那时已经有其他经纪人形成了三足鼎立的局面，而且其表现在卡斯泰利这个曼哈顿新势力到来前已经很好。它们是1945年开业的查尔斯·伊根（Charles Egan）画廊和萨姆·科茨的画廊，以及1946年开业的贝蒂·帕森斯的画廊；可以说，当代艺术市场是因为它们的存在才开始的。

战争开始之前，伊根曾在沃纳梅克百货商店（Wanamaker's）和费拉尔吉尔画廊工作过。卡尔文·汤姆金斯说，对于当时那些喜欢把华尔道夫当成酒吧的艺术家来说，伊根是个很有趣的同伴。他的穿着走波西米亚风，做派也相当任性：他的营业时间很不寻常，甚至很不符合社会要求；许多客人在画廊应该开放的时间来参观，却发现画廊关着门。

艺术家们也都很尊敬萨姆·科茨（他跟悉尼·贾尼斯一样，都是作家/记者出身），这个亲切的高个子南方人在1943年出版了《美国绘画的新边界》（New Frontiers in American Painting）。科茨还在梅西百货组织过一场大规模的当代作品展览；当他创立自己的画廊时，还从佩姬·古根海姆手里接管了巴齐奥特和马瑟韦尔。这招十分精明，因为汤姆金斯指出，科

茨知道现代艺术博物馆的艾尔弗雷德·巴尔喜欢这两个画家,还有同样由他代理的阿道夫·戈特利布。(科茨在接受美国艺术档案馆[Archives of American Art]的一次采访中说,为了保证营业额,他在自己的里屋一直囤着毕加索的作品,这个举动也非常精明。)这个时期出售的美国学派作品很少,价格也不算惊人。德·库宁在1949年只卖出了一幅作品《黑白秀》(Black and White Show),价格是700美元。

艺术家所敬重的第三位经纪人是贝蒂·帕森斯。"索尔·斯坦伯格(Saul Steinberg),"汤姆金斯在《荒诞》(Off the Wall)一书中写道,"曾将贝蒂·帕森斯的肖像画成了一只狗。其相似程度令人惊奇,而且完全不含贬损之意——那只西班牙猎犬的耳朵变形成为她光滑的直发,我们也能立刻辨认出来她高高的前额。'那是列奥纳多哲学家般的前额,'斯坦伯格如是说,'婴儿和西班牙猎犬的前额也是那样的。'像所有最优秀的艺术经纪人一样,贝蒂有种不真实的特质,就连她的外表也如是。她看起来像一张来自另一个时代的照片——你知道那是谁,但又不太确定。如果你仔细观察贝蒂,你会看见斯芬克斯无毛猫的影子,那种像女演员嘉宝(Greta Garbo)的感觉。而这只能是我们私下说,斯芬克斯猫根本就像狗一样。"

贝蒂·帕森斯交游广泛,并且跟现代艺术博物馆的很多艺术赞助人关系都不错;她自己也出身于富有的家庭,所以她十分熟悉"收藏阶级"的思维方式。年轻时她就反叛了家庭,为了跟酗酒的丈夫离婚而逃到巴黎学习艺术。她热爱这个城市里知识、艺术和性的自由,她认识了跟她同班学习艺术的布朗库斯和贾科梅蒂,上大学时的同学则有安托万·布德尔(Antoine Bourdelle)以及奥西普·扎德金(Ossip Zadkine)。亚历山大·考尔德用黄铜细丝做了一条鱼,放在她公寓里当卫生纸撑。她写下了这样的诗句:

> 千朵兰花在雨中闪光,
> 这次收成将多么美丽。

她还坠入了爱河,对象是一个女人——巴黎允许这种事——她找到了人生中真正的情感方向。

然而到了1933年，因为她的财产在大萧条中严重缩水，她被迫回到了美国。回国后的她来到了好莱坞，在那里教艺术课，同时她还在一个利口酒商店里打工，跟葛丽泰·嘉宝一起打网球，"还有人把她错认为是嘉宝"。她试着画肖像画来谋生，于是结识了黄金时代的许多明星和时尚圈人士，比如塔卢拉·班克黑德（Tallulah Bankhead）、迪克·克伦威尔（Dick Cromwell，跟她求过婚）、罗伯特·本奇利（Robert Benchley）和多萝西·帕克（Dorothy Parker）。她还时不时地去上亚历山大·阿尔西品科的课。

1935年她搬回了纽约，本奇利便将她介绍给了中城画廊（Midtown Galleries）的老板艾伦·格鲁斯金（Alan Gruskin）。他同意展出她的作品，不久之后还邀请她去画廊工作，负责布展以及按抽佣金的方式卖画。这个工作任务并不艰巨，她也觉得自己喜欢做。然而虽然她前两个展上的画几乎都卖光了，她从来也没赚到大钱。后来贝蒂认识了在公园大道460号有一家画廊的科内利厄斯·沙利文夫人，并得到了她的雇用，这时状况才稍有改观。沙利文夫人是1929年建立的现代艺术博物馆的创始人之一；她是个比格鲁斯金强硬得多的人，逼迫贝蒂每天长时间工作，甚至没有时间休息吃午饭。但贝蒂传记的作者李·霍尔（Lee Hall）说，她乐在其中。

1939年，一个完全不同的女性闯入了她的生活：她叫罗莎琳德·康斯特布尔（Rosalind Constable），这个英国女子就职于时代–生活杂志集团（Time-Life），上司是亨利·卢斯（Henry Luce），从事类似文化发掘的工作。罗莎琳德介绍贝蒂认识了东55街64号的韦克菲尔德书店（Wakefield Bookshop）。这里计划在书店中开一家画廊，贝蒂便受邀来经营这个部分。于是她第一次有了独立担当经纪人的机会；她也是从那里开始培养自己的艺术家队伍的，其中包括约瑟夫·康奈尔、塞奥佐罗斯·斯塔莫斯、索尔·斯坦伯格和黑达·斯特恩（Hedda Sterne）。

然而又一个新欢来到了贝蒂的生活中，她叫斯特尔莎·范斯克里弗（Strelsa van Scriver）。然后——根据李·霍尔记载，韦克菲尔德书店即将在1944年年底关门这件事产生了一个决定性的影响。就在此时，著名的早期大师经纪人莫迪默·勃兰特（Mortimer Brandt）决定扩展业务，于是任命贝蒂为他的当代艺术部门的负责人：她就这样来到东57街。仅一年之后勃兰特就搬回了英国。他曾占据东57街15号五楼的整个一层，于是贝蒂拿

到了续租这个楼层的机会。她将其中的一半租给了萨姆·科茨；然后从索尔·斯坦伯格等四个朋友那里借得了1000美元，在1946年9月用楼层的另外一半开了自己的画廊。

后来以"阁楼风格"（loft look）著称的式样——白墙、原木地板、没有装修或装饰——帕森斯是最早的使用者之一。"画廊不是休息的地方，你来我的画廊不是为了找舒服的。"她告诉李·霍尔。跟佩姬·古根海姆一样，她也有一个男性导师，就是巴尼特·纽曼（Barnett Newman）；那时他是作家，还没有成为画家。他帮忙组织了她的开幕展——"西北岸的印第安绘画"展，后来还有斯蒂尔、霍夫曼、莱因哈特、斯塔莫斯以及他自己的作品展。1947年，这是贝蒂真正"成名"的一年，她举办的展览包括：2月，斯塔莫斯；3月，罗思柯；4月，斯蒂尔。后来她还在这一年展出了莱因哈特的作品，1948年1月则是波洛克的展览。当然她也碰到了问题——某些不友好的观众在她的画廊里肯定觉得不舒服，于是有人在画布上捣出了大洞，有人在画布上涂写了污言秽语——但是渐渐地，情况也出现了好转。就连埃尔莎·马克斯韦尔（Elsa Maxwell）也来参观她的画廊，并在专栏通稿中称赞了她：贝蒂有变时髦的危险。更重要的是，现代艺术博物馆的多萝西·米勒（Dorothy Miller）和艾尔弗雷德·巴尔为一系列展览选中了贝蒂代理的艺术家。

帕森斯靠公平和公正的态度赢得了她麾下艺术家的尊敬，尤其是当他们及其生活方式开始获得媒体关注的时候。斯蒂尔和罗思柯说，他们想掌控的不仅是自己的事业，还有自己的作品，他们不想只是去讨美术馆和收藏家的欢心，帕森斯对此特别表示赞同。但一开始，这并不容易做到，而画廊的经济效益也不算好。卡尔文·汤姆金斯写道，波洛克的画作在他一生中从没卖过高于5340美元的价格，即便是1952年从帕森斯跳槽到了悉尼·贾尼斯那里后也没做到。"他赚的钱从不足以改变他贫穷的状态。"罗思柯在帕森斯画廊的首展中最高卖出了150美元，而且卖得也很少。她自己也说过："大部分艺术家都觉得我不够努力，因为我不出门去找生意，不一直到处打电话。我不会这么做。我知道人们多讨厌这样的事情，因为我自己就讨厌，所以我不会这么做。"

50年代早期的某个晚上，四位艺术家来找帕森斯——这跟从前在巴黎

时，沃拉尔旗下的四位画家穿成工人的样子来跟他"要薪水"的情景颇为相似。罗思柯、斯蒂尔、波洛克和纽曼"坐在我面前的沙发上，就像《启示录》中的四骑士①一样，他们建议我放弃画廊里的所有其他人，而他们将把我变成世界上最著名的经纪人。可能他们也是对的，但我就是不想要这样。我告诉他们，就我的天性来讲，我喜欢更大的花园，他们也能理解"。这也许是真的，但卡尔文·汤姆金斯指出，"最后这四个人都离开了她，而他们的商业成功（但波洛克是在死后）随着他们的离开而结束了"。

李·霍尔有如下记录："美国先锋艺术的早期经纪人（曾）包括贝蒂·帕森斯、伯莎·谢弗（Bertha Schaeffer）、玛丽昂·威拉德（Marion Willard）、玛莎·杰克逊（Martha Jackson）和埃莉诺·波因德克斯特（Eleanor Poindexter）……值得思考的是，那些在女性经纪人的扶持下获得成功的艺术家，后来转投男经纪人的门下，是因为按照社会上对性别角色的普遍理解，男性经纪人的管理方式更有效率并且更以成功为导向吗？在某种程度上，贝蒂·帕森斯画廊的历史便暗示了这种可能性。"

贝蒂并不觉得她的地位岌岌可危，但在她口中的"巨人们"背叛之后，她挑选的艺术家——冈田谦三（Kenzo Okada）、卡尔弗特·科吉歇尔（Calvert Coggeshall）、莱曼·基普（Lyman Kipp）、威廉·康登（William Congdon）——的地位确实不能相比了。更糟糕的是，她开始发掘那些"价格拉警报"的画家，很快阿道夫·莱因哈特就开始嘲讽她：

 帕森斯礼物商典
 古董珠宝
 艺术作品
 提供给
 上等的大老粗

她暂时性地迷失了方向。

① 典出自《圣经·新约》末篇《启示录》。描述的世界终结给予全人类审判之时，有羔羊解开书卷七封印，召唤来分别骑着白、红、黑、绿色马的四位骑士，将瘟疫、战争、饥荒和死亡带给人类，之后世界毁灭。

* * *

这时有一位艺术家还没有经纪人，就是德·库宁。他拒绝在任何地方举办个人展，个中原因只有他自己知道。但是他无法拒绝自己成为纽约艺术舞台上的一部分。据卡尔文·汤姆金斯说，那时的纽约大概有50位艺术家，所有人都彼此认识。他们的画室在第10街附近，经常碰面的地方有酒保允许他们赊账的雪松街酒馆（Cedar Street Tavern），第六大道和第8街的华尔道夫自助餐厅（Waldorf Cafeteria）。这些规律性的见面最后导致了"俱乐部"（The Club）的形成；德·库宁、克兰（Kline）和帕维亚（Pavia）等画家找到了一个阁楼，让大家可以在更为私密的环境中聚集起来探讨绘画。对那些当时还要面对公众敌意的抽象表现主义者来说，俱乐部是他们必要的避难所。1949年，《生活》杂志发表了关于波洛克的对开彩页报道，标题是"杰克逊·波洛克——他是美国最伟大的在世画家吗？"，虽然这个报道让波洛克出名了，但"对卖他的作品毫无用处"。

无论如何，50年代开始后，纽约学派的价格确实开始产生变化，而波洛克也终于开始考虑靠自己的画作生存。罗思柯仍然不得不教书，但他的作品在帕森斯画廊的价格已经从1946年的150美元上涨到了1949年的300美元至600美元，而在他的1950年展上卖掉了6幅画，并出现了1500美元的最高价。克利福德·斯蒂尔的事业发展几乎是同步的，1950年时他作品的价格处于650美元到2200美元之间。巴尼特·纽曼上升的速度更快。1950年，他在帕森斯画廊举办了第一场个展，价格在750美元到1200美元之间。到了1954年价格就达到了3000美元。然而我们不应该夸大变化的速度——虽然这些数字可能看起来如此。1954年，埃莉诺·沃德（Eleanor Ward）在一个老旧的木头马棚里开了一家画廊，卡尔文·汤姆金斯觉得那里"仍然闻得到干草和皮革的怡人气味"；画廊展出的作品来自150位画家，包括波洛克、德·库宁、克兰（Franz Kline）、马瑟韦尔和巴齐奥特。展览得到的媒体关注并不算少，但仍然卖不掉画。

从某些方面来讲，这时的纽约可以被粗略地与较早些时候的巴黎进行比较。雪松酒馆和华尔道夫自助餐厅是艺术家可以见面探讨艺术的巴黎风格咖啡馆；而1951年的一场特殊的展览则具有了沙龙的要素，因为展出作品要得到艺术家组成的委员会的同意。这场展览的举办地点在格林威治

村,是第9街上的一个古董商店,因为那栋建筑快要被拆掉,商店里已经被清空了。莱奥·卡斯泰利自掏腰包请人把墙刷白,还请弗朗兹·克兰设计了一张海报。这里展出了61位画家的61幅画作,"一场很有勇气的展览,"汤姆金斯说,"所有人都是第一次有机会看到抽象表现主义画家所攻克的领地全貌。"艾尔弗雷德·巴尔来了,他把卡斯泰利叫到一边,请他解释这些画家的作品,因为其中大部分巴尔从没听说过。之后巴尔在卡斯泰利的陪同下来到了"俱乐部",那里正在举行庆功派对。这两位到场时受到了"一轮自发的掌声欢迎"。然而这场展览上也没卖出画(后来卡斯泰利说,其中只有15位画家能持续性地引起"关注")。印象派初期在巴黎也不受欢迎,但他们至少还有一些收藏家。评论家哈罗德·罗森堡(Harold Rosenberg)曾告诉他在《纽约客》(*The New Yorker*)的继任者卡尔文·汤姆金斯:"艺术世界是一个喜剧。"但20世纪50年代早期的纽约并非如此;实际上,这句话不适用于那时候的任何地方。

第 25 章
上海－香港到苏伊士运河

在政治领域，1949年是一个意义重大的年份。这一年，柏林的封锁取消了；这一年，德意志联邦共和国、爱尔兰共和国、越南国和北大西洋公约组织成立了。以色列加入了联合国，南非引进了种族隔离制度，苏联测试了首枚原子弹，并由此引发了冷战。然而影响艺术市场的关键事件不是上述任何一个，而是中国共产党解放了天津，毛泽东宣告了中华人民共和国的成立。

纵观人类历史，战争和革命总是会造成艺术品的大规模流动，中国也是如此。广州、北京和上海的古董商竭尽所能，打包装箱，奔向香港。如今，古玩店扎堆的香港荷里活道（Hollywood Road）像邦德街和麦迪逊大道一样出名，香港成为东方艺术交易的中心就是从这个动荡时期开始的。虽然如今这条街上主要是广东人，但早期大部分最重要的古董商，如金从怡（T. Y. King）、约瑟夫·陈、仇炎之（Edward Chow）、张宗宪，都来自上海。这些古董商中，有一位的经历最为精彩，其家庭变故为中国艺术交易的悲剧性历史提供了最生动的佐证。这位人士来自北京，这很少见，更少见的是，是一位女性。从某种意义上说，夏洛特·霍斯特曼（Charlotte Horstmann）可谓东方的佩姬·古根海姆。

1908年，夏洛特·霍斯特曼在柏林出生，父亲是中国银行家，母亲是德国人，她年轻时在中德两国都生活过。1924年，她的父亲因跟银行负责人不和，辞职开了一家饭店，名为福来饭店，这里很快就成为某种意义上的文学沙龙。很多知名的外国人都在这里住过，比如瑞典的探险家斯文·赫定（Sven Hedin），在为去古丝绸之路考察消失的古城和珍宝做准备

期间，他在福来饭店待了一个月。另一位更重要的客人是奥托·布尔夏德博士（Dr. Otto Burchard），他是20世纪二三十年代东方艺术最重要的欧洲经纪人；他每年来中国采购两次，这期间需要一个翻译。根据罗伯特·皮卡斯（Robert Piccus）的记载，夏洛特在他其中一次采购过程中担任了翻译；两个人相处很融洽，她也很快就对这一行产生了兴趣。夏洛特通过布尔夏德认识了其他一些重要的东方艺术经纪人，比如日本经纪人山中（Yamanaka），他在巴黎和纽约都有画廊；以及卢芹斋（C. T. Loo），他在这些城市中也都有画廊，自己也收藏了一系列精美的中国古董。这三人之间的竞争极其激烈；如果布尔夏德到一个经纪人那里时发现卢芹斋的车在外面，他便立刻因为绝望而垂头丧气，转而到旁边的巷子里等着，直到他的对手离开。

在解放战争之前，中国大部分的艺术交易都是在天津、北京和上海进行的；它们是面向西方的门户，偏好皇家器物、石雕和铜器。而在南方的广东，品味正好与之相反，他们更喜欢陶器和青瓷器具；因为他们非常迷信，对任何跟葬礼有关的东西都很介意，而雕塑和铜器都可能与墓葬相关。虽然像伦敦的布鲁特这样的公司从19世纪80年代起就已经存在，但中国末代皇帝在位期间（1909—1911）出现的早期西方收藏家主要是法国人，并偏爱皇家器物。然而第一个真正的爆发期出现在20世纪20年代。这个时期，格朗迪迪埃、珀西瓦尔·戴维和欧摩尔福普洛斯将他们的收藏合并在了一起，东方陶瓷协会成立了，卢芹斋正在收购所有出土的器物，并将它们运往欧洲。这一繁荣期在1929年的柏林大拍卖会上达到顶点；而这时，西方主要的东方艺术经纪人阵容已经确定了下来：伦敦的布鲁特、斯平克和斯帕克斯（Sparkes）；巴黎的伯德莱（Beurdeley）、仇炎之和卢芹斋；纽约的蔡特（Chait）、戴润斋（J. T. Tai）和弗兰·卡罗（Fran Caro，与卢芹斋有工作关系）。

北京的艺术市场主要集中在琉璃厂，卢芹斋和山中在那里都有铺面；20世纪20年代，琉璃厂和福来饭店的常客都不只是古董商，还有考古学家、艺术史学家、其他学者和收藏家，他们都在试图为这个暴发中的领域建立秩序。按照那个年代的社会观念，夏洛特·霍斯特曼根本不应该工作；实际上，她的父亲也不许她去上大学。无论如何，她还是通过奥托·布尔

夏德继续了解着这个领域。布尔夏德参与了1935年至1936年在伦敦伯林顿庄园（Burlington House）举办的关于中国艺术的展览。这是个划时代的事件，皇家收藏的一些重要文物首次获准离开中国。珀西瓦尔·戴维、乔治·欧摩尔福普洛斯和奥斯卡·拉斐尔（Oscar Raphael）这些熟悉的名字都出现在组委会名单上。

 1928年，夏洛特结婚了，到第二次世界大战爆发之时她已经有了四个孩子。日本占领期间是段相当难熬的日子，而这可能也导致了她的婚姻破裂。1945年，当战争结束时，37岁的她决定在她唯一了解的领域开始工作，于是她成了古董商。起初她在英国人亚瑟·帕克（Arthur Parker）经营的马可波罗商店（Marco Polo shop）里工作，但很快她就独立了出来，盘下了火车站附近的卧铺车酒店（Hôtel des Wagons-Lits）里的一个画廊。但这之后没多久，她失去了这个店。罗伯特·皮卡斯说，她曾一度住在汉学家查尔斯·菲茨杰拉德（C. P. Fitzgerald，费子智）的家里，在那里继续做着她的生意。虽然她的店没了，但北平的琉璃厂古董市场依然存在。那里每一条狭窄的小巷都有自己的特定类别——玉石、瓷器、青铜等——而正因为当时时局混乱，很多佳品出现在了市场上。夏洛特·霍斯特曼买进的物品开始超过卖出的数量，她囤积货品时心里已经打定主意，将来要去别的地方继续做生意。

 她在1951年离开了。她把自己的财物装进了68个板箱，将很多艺术品记为家庭用品（一件宣德年间的盘子被写成"厨用餐盘"）；她从北京坐火车到了上海，然后坐船去了香港。因为没有国籍，她只能在香港停留两个星期，之后便定居在泰国。她在曼谷加入了侨民社团，并开了一家店。她在那里结识了吉姆·汤普森（Jim Thompson）；这位为泰国丝绸工业实现了商业化的传奇人物，帮她提高了对南亚艺术的了解。然而一拿到德国护照，她马上便返回了香港。那时香港到处都是随身带着艺术品而来的内地人；同时，联合国还发布了禁运令，针对所有中国来的物品，这就意味着，所有要卖给美国人的物品都需要来源证书。这大大限制了交易，并催生了走私行为；然而夏洛特却跟一个珠宝商分摊店面，做起了生意。罗伯特·皮卡斯告诉我们，起初那个店面里太过拥挤，她跟珠宝商不得不轮流上班。

香港艺术市场并非一蹴而就，不过大部分古董商确实是匆忙来到的。比如曾在上海广东路上开店的金从怡，他赶上了泛美航空公司停止在中国执飞之前的最后一班飞机离开了这个城市。上海是一个港口，很多人经过此处，而它又接近很多的考古发掘地，所以一直是重要的艺术中心。据沃伦·金（从怡之子）说，中国内地过去的规矩是，要摆出任何物品的前一晚，古董商和收藏家要一起吃顿晚饭。香港则永远不会那么悠闲。金从怡随身带去了几件物品。他在香港把这些卖掉之后，就可以把钱汇给家人。亲戚就再给他寄更多的物品，他的生意就是这样慢慢做起来的。最开始，他在一家旅馆里租了两个房间来做生意；他花了五六年的时间才把上海的所有库存都转移到香港，那时他才开了一家店。沃伦·金回忆说，那时——50年代的中后期——桃花纹盘卖了1200港币。"现在它们的价格接近百万。"

约瑟夫·陈的家里是做酒类生意的，但祖父将他父亲送去上海学习古董生意。约瑟夫在上海的民国路上开了自己的店。1949年时他乘火车跑掉了。他随身几乎没带任何货物，而是从在香港的其他逃难者那里买货。

尤金·赖（Eugene Lai，店名为C. C. Lai）是广东人，广东的市场比上海小得多，喜好也非常不同。广州交易会（The Canton Fair）曾是重要的古董市场，但于1950年衰落了。

上海–香港这一群古董商中名气最大的当属仇炎之。他在弱冠之年便成了古董商，他的顾客包括珀西瓦尔·戴维、芭芭拉·赫顿（Barbara Hutton）以及瑞典国王古斯塔夫（King Gustav of Sweden）。1949年之后他搬去了香港，住在马场附近的跑马地（Happy Valley）。后来成了夏洛特·霍斯特曼合伙人的杰拉尔德·戈弗雷回忆起故于80年代早期的仇炎之，说他是一个"眼光极好、品位极好、脾性极好、排场极好"的人。无论是伦敦的老多尔切斯特烧烤餐厅（Dorchester Grill）还是荷里活道，他都非常熟悉；只不过在香港时，他一般要乔装成普通的广东人，努力不让其他古董商看出他的身份；若其他古董商知道是他来，便要提高价钱。他的生活便是艺术，其他事情都不重要。据说他按字母表的顺序为七个儿子命名以方便记忆。但在战后的早期岁月中，就连仇炎之的销售对象也主要是西方的收藏家和经纪人。50年代香港市场的主要特征就是，那里的中国人不是难

民（也因此成为卖家）就是经纪人。假以时日，这个情况将会改变。实际上，东方市场从"二战"以来发生的反转，几乎可以匹敌印象派身上的巨变。

<center>* * *</center>

几乎与此同时，世界的另一端发生了另一系列政治事件，也对艺术世界产生了同样深远的影响。这里也涉及了一场革命，它根本性地扭转了整个国家及其文化，并毫无预警地将艺术抛到了市场之上。这个国家就是埃及，这里所讲的艺术就是法鲁克（Farouk）的收藏。

1952年，穆罕默德·纳吉布将军（General Muhammad Naguib）夺取了埃及政权，国王法鲁克逊位；1954年，贾迈勒·阿卜杜勒·纳赛尔上校（Colonel Gamal Abdel Nasser）又推翻了纳吉布，自己掌握了政权。他的革命政府决定出售皇宫珍藏中精美绝伦的珍宝，那都是国王被迫留下的（他只能带走珠宝）。苏富比收到了拍卖合同。正因为背后复杂的政治局势，其法律上的细节令人生畏。但马克斯·哈拉里（Max Harari）为苏富比扫清了道路，这位风度翩翩的埃及裔英国人是老派的艺术爱好者，后来还成为维尔登施泰因在伦敦的负责人。哈拉里的家族在开罗的关系十分深广，而这种影响力十分必要，因为苏富比面临的激烈竞争不仅来自帕克-贝尼特，还来自一个以莫里斯·兰斯（Maurice Rheims）为首的法国经纪人联合组织。用弗兰克·赫曼的话说，对立状态几乎达到了"要开战的程度"。

在所有这些复杂的经纪人内讧之中，两个主要问题却简单得惊人：前国王会挑战这场拍卖的合法性吗？皇家收藏中有任何物品应该被留给埃及的各国立博物馆吗？至少在合法性问题上，苏富比得到了满意的答复：革命委员会立即制定了法律，不仅剥夺了前国王的权利——根据赫曼的记载——还剥夺了"3个前王后、59个前公主和27个前王子"的权利。另一个问题则比较难解决，因为不停有官员出面决定必须要将其中某件特定的物品撤出拍卖。通常只有在目录被编纂完成之后才会有这种决定出现，因为只有那时官员们才会意识到某一件物品多么重要。因此，最初被纳入合同的所有古董和家具都被撤了出来。

彼得·威尔逊的另一个噩梦则是拍卖必须在埃及进行，这就意味着他

们必须把大批专家送到中东去。所有任务中最艰难的是为前国王的邮票和硬币收藏（8500枚金币和164枚铂金币）编纂目录。然而最吸引媒体目光的则是他狂热爱好的"高尚藏品"。他的品味相当庸俗，收藏中包括2000块金表、瑞士自动机（Automata）、半打法贝热①彩蛋（Fabergé Egg）、足够装满一座金字塔的加利②（Émile Gallé）玻璃工艺品，以及同样多的玻璃镇纸。（法鲁克是导致那时镇纸大流行的主要责任人——他被废黜后，这一潮流便立刻消失了。）

拍卖开始前的这段时间里，开罗的局势相当紧张。政府仍然身陷困境，埃及群众中涌动着强烈的反英情绪，而流亡中的法鲁克也不断发表着挑衅的言论。弗兰克·赫曼说，其中一个插曲尤其令大家出了一身冷汗。开罗附近的库贝宫（Koubbeh Palace）里法鲁克自用的区域被安排给苏富比的员工，作为他们开展工作的基地。前国王的很多财物仍放在那里，包括他收藏的早期阿司匹林药瓶、满满20个房间的色情主题书画、上万个领结以及很多西装和制服。有一天，几个苏富比的人和宫殿的工作人员坐在库贝宫巨大的门厅里，正讨论拍卖的某个事宜，突然间，"一个肥胖的身躯，穿着光彩夺目的白色制服"出现在楼梯上方。是法鲁克。发生了什么？一个不为人知的反向政变？宫里的人员立刻跪了下去，苏富比的人开始寻找出口。然后那个穿白套装的大块头眨了眨眼。这是一个要在电影中扮演国王的演员，他试穿了其中一套制服，要看看效果是否逼真。他成功了。

法鲁克拍卖定在1954年年初。作为提高吸引力的附加条件，埃及官员许诺，只要花费超过5000英镑，就可以观看和竞买色情书画收藏的一部分；这说明新政府的庸俗程度与前政府不相上下。一直到拍卖前最后一天，法鲁克的律师还在试图制止这场拍卖；而因为纳吉布和纳赛尔正胶着于他们之间的权力竞赛，所以有几位收藏家和经纪人决定还是不去开罗冒险了。这当然很可惜，因为根据弗兰克·赫曼的描述，拍卖场安排得堪称完美：虽然暑气炎炎，皇宫里却装点着令人赏心悦目的绿色草坪，到处开

① 法贝热（1846—1920），俄罗斯珠宝商，以贵金属和宝石制作的复活节彩蛋知名。
② 加利（1846—1904），主攻玻璃制品的法国艺术家，被认为是法国新艺术运动（Art Nouveau）中的代表艺术家。

放着九重葛，大家可以随时享用一杯冰爽的饮品，拍卖会从头到尾都有一支铜管乐队在花园里演奏着。但再完美也不过如此。纳赛尔政府认为拍卖最后的收入75万英镑（合现在的1800万美元）十分令人失望，因此责怪苏富比推广不力，而拒绝向其支付费用。如果说这个数字令人失望（虽然很多物品拍出的价格超过了预期），这可能很大程度上取决于一个事实，就是很多埃及人不愿意被人看到自己支付巨大金额，去购买属于最近才下台的王朝的物品，因为它很可能某天会复辟。这样解释也没用，政府觉得任何解释都是借口。于是据赫曼记载，负责跟苏富比进行交易的财政部副部长遭到了逮捕。索赔和反诉持续了数月之久。最后，苏伊士运河危机爆发，英国人在埃及更加不得人心，苏富比只能放弃这整个交易。

然而这也不是纳赛尔对艺术市场影响的结局。1956年，他当选为埃及总统。英国人和美国人取消了他们对阿斯旺水坝（Aswan Dam）工程的支援。作为报复，纳赛尔将苏伊士运河收归国有，并用沉船和水雷封锁了运河。原运河交通中的三分之二都是习惯于这条去美国和欧洲近路的油轮，而现在要被迫绕道好望角，走一条远得多的路线。这增加了市场对油轮的需求，从而引发了船运的繁荣，而这又为以希腊人为主的船商带来了大量财富。就是在希腊人的帮助下，战后的第一次艺术繁荣期出现了——实际上，这是自1929年崩盘以来第一个真正的繁荣期。多亏纳赛尔无意间促成的船运业繁荣，希腊人成为拍卖行中对印象派和后印象派进行巨额竞价的先行者。

第三部分

1957年至今

印象主义,日出

第 26 章
毕加索的生意和莱奥·卡斯泰利的顿悟

1954年夏天，纽约经纪人柯特·瓦伦丁去世了，葬于意大利的彼德拉桑塔（Pietrasanta），这个小镇就在维亚雷焦（Viareggio）的北边。葬礼特别感人，因为跟他一起下葬的还有一尊雕像，出自他挚爱的毕加索之手，致悼词的是丹尼尔–亨利·坎魏勒。战争结束后，坎魏勒终于收获了他应得的尊重和荣誉。现在他为西里尔·康诺利（Cyril Connolly）在英国出版的杂志《地平线》(*Horizon*)撰稿，他的文章经过翻译后也由约翰·雷华德拿到美国发表了。他在法国出版了《胡安·格里斯：他的人生和作品》(*Juan Gris: His Life and Work*)。他还在哈佛、耶鲁和芝加哥艺术协会做了演讲。费尔南·莱热去世比瓦伦丁只晚一年，在自知将不久于人世后的某天，他对妻子说："除了坎魏勒先生，不要听信任何人的话，不要跟任何其他人合作……是他发现了我，鼓励了我。……是因为坎魏勒，才有了今日的费尔南·莱热。"

坎魏勒已经成了货真价实的批发商，他只出售给其他的经纪人。名义上他是路易丝·莱里斯画廊的"技术总监"，但实际上他是这里的核心和首脑。所有想要马松作品的经纪人都得先找莱里斯画廊。莱热以及布拉克由他和艾梅·迈格（Aimé Maeght）共同代理，因为他们的画作价格已经太高，超过了单一经纪人的负担能力。然后还有毕加索。坎魏勒从1908年就认识这位艺术家，至今已经将近半个世纪，但直到最近他才赢得了画家的完全信任。这两位之间几乎是天壤之别，一个是严肃的德国人，一个是随性的西班牙人。有一天毕加索打电话给坎魏勒，说他买下了圣维克图瓦山（Mount Sainte-Victoire）。经纪人想弄明白毕加索买的到底是塞尚同名画

作中的哪一张,但后来他才明白,毕加索是把那个地方买下来了。

战争结束后,市场对毕加索和布拉克两人作品的需求量很大,尤以毕加索为甚;但这两位都已经相当富裕,没有再卖任何东西的必要了。实际上,两人还都很不情愿卖画,这让经纪人的处境更为不易。巴黎解放后的第二年,毕加索没给任何经纪人自己愿意出售的作品的独家代理权。他用了若干经纪人,但与坎魏勒和路易·卡雷合作最多。皮埃尔·阿苏利纳说,他还利用了他们之间的竞争关系,他会在见卡雷时让坎魏勒在门厅里等着。他还让坎魏勒和纽约经纪人萨姆·科茨互相竞争。从某些方面来说,科茨是那种典型的美国人——莽撞而傲慢,酷爱抽雪茄,相信金钱万能。这很对毕加索的脾气。有一天科茨开来了一辆崭新的奥兹莫比尔（Oldsmobile）轿车,把钥匙交给画家,用来换他一幅画,毕加索很愉快地接受了。虽然绕开他这个经纪人令他十分懊恼,但坎魏勒也无计可施;科茨在美国销售毕加索作品的业绩十分出色,而对画家来说这就够了。

毕加索这种态度由来已久。从在巴黎的早期开始,他就像杜尚一样将经纪人看作骗子和剥削者,起初他认为坎魏勒和其他经纪人也没有区别。阿苏利纳说,"他会在原则问题上大发脾气"。然而经过多年之后,因为坎魏勒在原则问题上决不肯变通,支持立体主义不知疲倦,对艺术家又有耐心,他渐渐赢得了画家们的信赖。1947年,坎魏勒终于拿到了毕加索的独家合同。他成为这位画家的代言人后,还推出了一套从未变化的做法。每次艺术家交给他新的作品时,他就召集经纪人到阿斯托尔街上开会。画作一放到画架上展示,他便提出一个价格。受邀的经纪人只有很短的时间来决定要不要拿下这件作品。

即使到了晚年,坎魏勒的生意还在扩大。他雇用了新人,1957年还开了一家新的画廊。他就像自己说的那样,是"毕加索生意"的首席执行官。阿苏利纳说,他采取了单刀直入的方式。"他会买下这位艺术家要卖的任何东西。"毕加索仍在以惊人的速度产出,有时他能一次就交出一百张画。(有一次,在他位于法国南部穆然［Mougins］的家中进晚餐时,毕加索向米歇尔·莱里斯［Michel Leiris］坦白说,他那一天就画了七幅画。)到了60年代,这位艺术家几乎每天都受到各种各样的邀约,比如为一个慈善活动的计划表画一个封面,做电视采访,为青年运动捐献一幅素描。坎

魏勒打理一切事务，确保毕加索要应付的业务量正好合适。这时他也成了这位画家的喉舌。虽然私底下的毕加索精力旺盛，但现在是由坎魏勒来替他在公众面前发言。这很合毕加索的意，也是很好的营销策略，因为这就意味着，接触到这位大师是可能的，但不是那么容易。

然而，除了有益于跟毕加索做生意之外，坎魏勒不肯变通的个性其实引他走上了某些歧途。他在作品中传达了两个信息。一个是指责和抨击抽象艺术，因为这位经纪人觉得它比书法强不了多少，至多算是字母表，无法形成独立的语言系统。抽象艺术虽然诞生于巴黎，但它直到"二战"后才真正扎下根来，这是因为一批新的画廊——法国画廊（Galerie de France）、路易·卡雷、艾梅·迈格、丹妮丝·勒内（Denise René）、海因茨·贝格格林（Heinz Berggruen）、丹尼尔·科尔迪耶（Daniel Cordier）和莱奥·卡斯泰利的搭档勒内·德鲁安（René Drouin）——出现在了塞纳河的两岸。阿苏利纳说，坎魏勒痛恨所有这一切，从一开始他就将高更批评为"装饰用的"画家，还将康定斯基视为"勇敢的人，糟糕的画家"。所以他自然觉得美国的抽象表现主义也不值得关注，因为他觉得他们所有的实验都是立体主义甚至超现实主义画家玩剩下的。

坎魏勒的第二个信息是关于巴黎本身的。他坚信当战争结束后，巴黎会重新成为世界的艺术之都。他干脆拒绝了解在纽约发生的一切，或者说完全没当回事儿。对一个严肃的人来说，这真是一个严重的错误，不过他被带错路也情有可原。首先，50年代巴黎的艺术市场要比伦敦和纽约的活跃得多。比如1952年5月14日，阿方斯·贝利耶师傅在沙尔庞捷画廊卖出了加布里埃尔·科尼亚克（Gabriel Cognacq）的收藏。科尼亚克的伯伯埃内斯特在巴黎创建了辉煌的莎马丽丹（Samaritaine）百货商店，还跟他的妻子路易丝·热（Louise Jay）一起成了著名的收藏家；起初他们收藏印象派画作（通过小贝尔南收购），后来则是18世纪作品（主要通过爱德华·若纳斯［Édouard Jonas］购买）。像马莫唐（Marmottan）、雅克马尔-安德烈（Jacquemart-André）、塞努斯基（Cernuschi）等法国19世纪的伟大艺术收藏家一样，科尼亚克-热夫妇建立了他们自己的美术馆，并在死后捐赠给了巴黎市。加布里埃尔是比埃内斯特和路易丝更加出色的鉴赏家，但他在生活上却相当失意。他的儿子菲利普（Philippe）宁愿去当飞行员，

也不想接手他的生意。第二次世界大战爆发时，因为他商场里的卡车被用来疏散各博物馆里的艺术品①，加布里埃尔便在负责所有国立美术馆的董事会担任了主席，还接受了国家救援组织（Secours National）的负责人这一"更微妙的"职务。这个职务拉近了他与维希政府的关系，却是一个战术上的错误；因为虽然他在"一战"中因为行为英勇而获通报表彰，但在"二战"快结束时却被控通敌叛国。虽然1944年8月他被宣告无罪，但那时莎马丽丹的"清除政治嫌犯"委员会却要求逮捕他，而"卢浮宫之友"②（Friends of the Louvre）也收回了他的会员卡。又羞又愤的科尼亚克撕毁了他要将所有藏画留给卢浮宫的遗嘱。这也促成了1952年的拍卖。拍卖价格令人瞠目：雷诺阿的《女帽商》（La Modiste）卖出了400万法郎，塞尚的《苹果与饼干》（Pommes et Biscuits），买家为保罗·纪尧姆的遗孀瓦尔特夫人［Madame Walter］）为3300万法郎，库尔贝的《小憩》（Le Repos）685万法郎（由伦敦的马尔伯勒画廊买下）。据皮埃尔·卡巴纳报道，为期7天的拍卖创造了总计3.025亿法郎（合现在的7500万美元）的惊人数字。按理说，这场拍卖根本就不应该发生。

 50年代的巴黎还非常流行当代艺术，这一风潮还被拿来与15世纪后期的佛罗伦萨、17世纪的荷兰或者18世纪70年代巴黎出现的"较早的热潮"相比。这在我们看来可能有点夸张，但这种比较是法国社会学家雷蒙德·穆兰（Raymonde Moulin）当时在研究巴黎市场时所做出的。巴黎能表现出色，部分是由于坎魏勒的贡献，因为他坚持奉行的艺术家–经纪人独家合同变得流行起来，这自然刺激了经纪人去推广自己签下的艺术家。另一个因素是，那时法国还不存在资本利得税。穆兰关于50年代巴黎当代艺术市场的论文中，有一点尤其耐人寻味：当时她作为巨大成功而重点讨论的很多名字，如今在法国境外已经不为人知。贝尔纳·比费（Bernard Buffet）在那时受到的评价很高。虽然战后他的画作转手的价格是1000法郎到5000法郎，但1948年时价格涨到了5万法郎；然后是1958年在沙尔庞

① 加布里埃尔在莎马丽丹百货商店工作了多年；埃内斯特于1928去世时没有直接继承人，所以由加布里埃尔及同样任职于该商店的乔治·勒南（Georges Renand）共同接管了该商店。

② 卢浮宫会员的名称。

捷画廊举行的比费回顾展中,最小幅的画作也卖出了80万到100万法郎的价钱。阿尔弗雷德·马内西耶(Alfred Manessier)作品的价格从1954年的大约57万法郎涨到了1959年的1000万法郎;亨利·米肖(Henri Michaux)、让·福特里耶(Jean Fautrier)、让·迪比费卖得差不多一样好,而安东尼·塔皮埃斯(Antoni Tàpies)和让·阿特朗(Jean Atlan)也类似。据《真相》报道,1958年,以下艺术家"非常成功,其作品价格可以达到50万至100万法郎:博雷斯(Borès)、布里昂雄(Brianchon)、卡尔祖(Carzou)、沙普兰–米迪(Chapelain-Midy)、克拉韦(Clavé)、德兰、德努瓦耶(Desnoyer)、麦克阿瓦(MacAvoy)、安德烈·马尔尚(André Marchand)和皮尼翁(Pignon)"。1958年的100万法郎约合现在的21万美元。

反观历史,似乎那时的巴黎很自然地应该重新成为艺术世界之都,但这个观点忽视了战争年代中发生的变化。法国的艺术世界受到了战争的扰乱,而当大战结束时,市场也变了。穆兰写道:"那些在热闹的20世纪五六十年代开了画廊的新兴经纪人,因为那些向钱看的艺术家、追求快速收益的收藏家和他们自己的贪心,参与到短期的投机活动中。那时候人们经常轻率地做出决定,而不是做长线的考量,其策略更倾向投机钻营而不是等待。"这很可能是那么多二线画家成功的原因,也可能导致了巴黎盛景在1962年的崩塌;而恰恰就在这时,纽约和伦敦的局面开始好转了。

伦敦在50年代的起步相当谨慎。维克托·沃丁顿从爱尔兰来到了这里,这个因素将影响科克街未来几年的局面。安德鲁·帕特里克(Andrew Patrick)加入了苏富比街对面的美术协会画廊(Fine Art Society),之后他在英国现代艺术的推广中起到了重要作用。1958年,朱塞佩·埃斯凯纳齐来到伦敦学习东方艺术,1960年则为家族在米兰的著名企业开设了一家伦敦分公司。埃斯凯纳齐在伦敦的店铺最终成了世界范围内最引人注目的商业画廊之一。

然而与伦敦相比,在纽约进行着的运动重要得多,因为正在曼哈顿发生的情况与巴黎的正好相反。纽约与艺术家和经纪人有关的活动没有任何短期行为。不管坎魏勒如何怀疑抽象艺术的观念,大部分抽象表现艺术家从大萧条年代就已经开始创作,并拒绝妥协。对他们来说,战争时期令人兴奋,因为欧洲超现实主义者的流入成为新鲜的刺激和竞赛。像悉尼·贾

尼斯这样的经纪人从30年代起就已经出现，他们有时身兼作家、评论家和商人；他们像坎魏勒一样，也对艺术世界做出了才智方面的贡献。因此，纽约市场的形成已经花了几十年的时间。纽约人不像巴黎战后那些短暂辉煌过的机会主义者，他们严肃、耐心、谨慎。讽刺的是，虽然他们具有坎魏勒的所有品质，但在这方面没有人能超过莱奥·卡斯泰利。

经历了艺术市场历史上最漫长的酝酿期，卡斯泰利终于在1957年于纽约开设了他自己的画廊。如果没人注意到这个事件也情有可原。卡斯泰利住在东77街4号的四楼，画廊就是他公寓的客厅。据卡尔文·汤姆金斯报道，卡斯泰利的女儿尼娜（Nina）去念拉德克利夫女子学院了，所以她的房间就被用作了办公室。外面没有招牌，大家得知道画廊在哪儿才行。画廊的开幕展中混合了欧洲和美国艺术家的作品，画家包括莱热、蒙德里安、迪比费、贾科梅蒂、德·库宁、德洛内（Delauney）、波洛克、戴维·史密斯（David Smith）等。

这时，莱奥和妻子伊莱亚娜（Ileana）的收藏活动已经持续了很多年。实际上莱奥现在已经快50岁了，在艺术交易圈里起步相当之晚。卡斯泰利的童年是在意大利的里雅斯特度过的，1919年前这个城市曾是奥匈帝国的重要港口。卡斯泰利是莱奥母亲那边的姓氏；他的父亲埃内斯特·克劳斯（Ernest Krauss）是个成功的银行家，而这家人一度被称为"克劳斯–卡斯泰利一家"。莱奥成长的环境很宽松，他对汤姆金斯说，他的主要爱好是文学和体育（攀岩和网球），但他跟坎魏勒一样很有语言天分。他在米兰大学学习了四年法律，然后在1932年去了布加勒斯特，在一个意大利保险公司的分部里工作。他在罗马尼亚认识了埃娃·沙皮拉（Eva Schapira），很为之心动。但当埃娃的妹妹伊莱亚娜从巴黎归来时，莱奥更加为之倾倒。她一满18岁，他们俩就结婚了。现在，战前的生活变得更加甜蜜起来。伊莱亚娜的父亲是罗马尼亚最杰出的工业家之一，有时他会把自己的克莱斯勒轿车连同司机一起借给这对年轻夫妇，莱奥和伊莱亚娜就用这种奢华的方式四处巡游——他们去了巴黎、圣莫里茨，逛古董商店寻找他们已经开始收藏的迈森（Meissen）瓷器。汤姆金斯说，他们尤其喜欢巴黎；1935年，莱奥通过自己建立起来的联系在法国首都找到了一份工作，雇主是意大利中央银行（Banca d'Italia）。夫妇俩立刻就融入了当地社会，他

们认识的人中有室内设计师勒内·德鲁安，他正是伊莱亚娜学生时代老友的丈夫。德鲁安帮他们装饰完公寓后，便建议风度翩翩的卡斯泰利跟他一起开个画廊。他看上了一个地方，是克内德勒位于旺多姆广场的旧址，离丽思酒店和塞利希曼的古董店都很近。对保险和银行业的热情从来不高的卡斯泰利对此产生了兴趣。更重要的是，岳父希望莱奥能找到一个真正让他燃起热情的事业，还同意提供资金给他——50万法郎（合现在的27万美元）。

起初，他们计划的画廊并不是针对当代艺术的。莱奥在学校里研究过艺术史，但他爽朗地对卡尔文·汤姆金斯承认说，那时候的他只看过一本关于当代艺术的书。然而他们很快就改变了计划，因为莱奥碰见了一个来自的里雅斯特的旧友，也就是巴黎超现实主义群体中的画家莱昂诺尔·菲尼（Leonor Fini）。莱奥有天无意中说到他要开一家画廊，便立刻受到了马克斯·厄恩斯特、帕维尔·切利奇丘、萨尔瓦多·达利和梅列特·奥本海姆（Meret Oppenheim）的追逐。勒内·德鲁安画廊（Gallerie René Drouin）举办的首场展览中只有一幅用烛光照亮的画作，来自切利奇丘。这家画廊很快就变得时髦起来，卡斯泰利和德鲁安肯定认为他们已经走上了成功之路，因为当夏天到来时，他们像大部分巴黎经纪人一样，关上店门到海边去了。还没等他们返回巴黎，战争就爆发了。

据汤姆金斯报道，在"假战争"期间，卡斯泰利一家先去了戛纳，他们带着三岁的女儿尼娜跟伊莱亚娜的父亲住在一起。但在法国陷落后，他们便渡海来到了卡萨布兰卡，试图拿到去美国的签证。这很费时间，所以他们直到1941年3月才经过古巴来到了纽约。伊莱亚娜的父亲已经到那儿了，还在77街上为他们找到了公寓，夫妻俩后来在公寓里摆满了维多利亚时代的古董。莱奥在哥伦比亚大学上了一阵子学，然后便应征入伍了，但当他完成军事培训后，之前指派给他的任务却取消了。于是上级要求他回到布加勒斯特，为盟国管制委员会（Allied Control Commission）担任翻译。这个带着乡愁的任务将对他的未来产生深远的影响。有次放假，卡斯泰利去了巴黎，拜访了勒内·德鲁安。德鲁安仍在经营那家画廊，但那时只买卖现代艺术作品，画家包括康定斯基、迪比费、蒙德里安。与迈格和卡雷的画廊齐名的德鲁安画廊在当时的巴黎占据着重要地位，但那时销量

很差，德鲁安很是担忧。然而，这个经历对卡斯泰利产生了冲击，因为他在回到美国时辞掉了军队里的任务，毅然决然地成为德鲁安在纽约的合伙人。这件事说来容易做起来难，因为他要学习的东西还有很多。他非常欣赏艾尔弗雷德·巴尔在现代艺术博物馆组织的展览和编纂的目录，也开始经常出入佩姬·古根海姆的画廊。朱利安·利维给了他一份工作，但他连这个机会也拒绝了。汤姆金斯说，卡斯泰利夫妇是"俱乐部"的常客，是少数获准入会的非艺术家人士。此时的莱奥还不是独立的经纪人；非要说跟艺术有什么关系的话，他是个收藏家，虽然伊莱亚娜比他买的还多。他的岳父又帮他做了另一门生意，这次是针织品买卖。无论如何，卡斯泰利确实开始兼职做些买卖了：德鲁安会时不时地给他寄一张康定斯基的画，他得找到愿意帮忙的民航飞行员捎过来才行。这让卡斯泰利跟另一个画廊建立了联系，这就是纽约的尼伦多夫画廊，其负责人普里特克夫人（Mrs. Prytek）主要买卖康定斯基和克利的作品。

到了40年代后期，卡斯泰利和伊莱亚娜跟很多艺术家都成了好友。据汤姆金斯记载，德·库宁夫妇会到他们位于长岛东汉普顿的房子里跟他们一起过夏天，还有其他人来参加他们喧闹的派对。卡斯泰利对成为经纪人这件事不情不愿，可能是因为按照欧洲过时的观念来看，这是"做买卖"；但更大的可能性是伊莱亚娜的父亲在移民美国时损失了很多钱，艺术买卖给人的感觉又太过冒险。无论如何，在卡斯泰利决定放弃后，1948年萨姆·科茨提议把自己的店面卖给他时，他便拒绝了，然后这个画廊就被悉尼·贾尼斯接手了。但卡斯泰利也认识贾尼斯，于是当画廊重新开张后，这两个人便携手合作，在1950年共同推出了一个集合了欧洲和美国年轻艺术家的展览。50年代早期的贾尼斯是兴风作浪的好手：波洛克在1951年离开了贝蒂·帕森斯，1953年克兰和罗思柯也转投了过来，一年后马瑟韦尔也来了。

卡斯泰利还是没有开画廊，但他的生活几乎已经完全被艺术占据。他卖掉了自己的针织品生意，用这笔钱来买画。汤姆金斯说，德·库宁等人给他施加压力，让他除了为自己收藏外再多做些什么，但他却没有因此仓促行事，又等了两年才在他的公寓里举办了第一场展览。这勉强算得上是个画廊，但那时他也没有展出抽象表现主义画家的作品。这些画家大部分

都在贾尼斯旗下,而事实证明贾尼斯确实是个聪明的市场商人。除了像莱热和蒙德里安这些已经成名的欧洲画家,贾尼斯还展出了德·库宁和波洛克的作品,而这种举动"有助于打消美国买家的戒心"。

然而在他自己的第一个销售季中,卡斯泰利确实展出了一些第二代抽象表现主义画家的作品,比如保罗·布拉赫(Paul Brach)和诺曼·布卢姆(Norman Bluhm)。但在他第一年的最后一次展览中,也就是要关门过暑假前,他透露出了自己可能选择的新方向。汤姆金斯说,这个展览中有"两幅陌生且令人强烈不适的画作"。一幅出自罗伯特·劳申伯格之手,另一幅则来自贾斯珀·约翰斯。作为艺术世界里著名的"顽童",劳申伯格在欧洲的知名度更高,他的作品已经在巴黎的丹尼尔·科尔迪耶画廊展出过。这里还是汤姆金斯的记载:"20世纪出现了伟大的美学问题'什么是艺术?',而他的兴趣是到大部分人都觉得敏感的边界之外探讨这个问题。"他已经有过三次个人展,分别是在贝蒂·帕森斯、斯特布尔(Stable)和伊根的画廊里;这些展览引发了评论家充满敌意的评论,这些人不认可他那一片空白的画布,说"那上面根本没有留下图像,只有东西挪到画布前投下的阴影"。评论家同样不认可他拼贴了镜子、连环画和早期大师画作复制品的大杂烩式的红色画作。然而就像卡斯泰利后来对汤姆金斯说的那样,劳申伯格的红色画作系列对他来说,是"一种顿悟——在我当时看来,这个惊人的事件似乎跟任何事都毫无关联"。

那个时期卡斯泰利还没有画廊,但1957年开了画廊后,他去拜访了劳申伯格的画室,以决定是否要销售这位画家的作品;也就是那次,他通过劳申伯格经历了第二次也是更重要的一次顿悟,因为他偶然看到了贾斯珀·约翰斯的作品。汤姆金斯告诉我们,劳申伯格偶然提到他要下楼去贾斯珀·约翰斯的冰箱里拿点儿冰块,"而卡斯泰利似乎全然忘记了他来找劳申伯格的原因,反而要求见见约翰斯"。后来伊莱亚娜说道,楼下的画室看起来就像一个单人展。"很多很多不可思议的作品——画上有靶子、旗帜、数字,都那么诡异又那么美丽。真令我们心醉神迷。"

一旦条件成熟,卡斯泰利便为约翰斯举办了他的第一次个人展,时间是1958年1月。这对画家和经纪人来说都是一场辉煌的胜利。美国的《美术新闻》(*ARTnews*)月刊将约翰斯的"靶子"(Targets)系列画作之一放

在封面上,艾尔弗雷德·巴尔在开展日来访,据汤姆金斯说,他待了三个小时之久;最后他为现代艺术博物馆买下了三幅作品。最后只有两幅画没有售出,这跟几周后劳申伯格的画展形成了鲜明的对比;后者引起一片哗然,却只促成两笔销售。(一个评论家形容他的作品《床》[Bed]是"表现了以斧子为凶器的谋杀现场",几乎每个人都能发现冒犯到自己的东西。)现代艺术博物馆没有在劳申伯格的画展上下单,但巴尔的助理多萝西·米勒于次年策划了一场展览,约翰斯和劳申伯格二人的作品都在展出之列。实际上,卡斯泰利、约翰斯和劳申伯格都只用一年就闯出了名堂。有趣的是,卡斯泰利的下一步是寻找欧洲尚未得到发掘的画家,他选中的是巴黎的维瑟(Viseux,通过德鲁安),匈牙利人霍劳·达米安(Hora Damian)和意大利人卡波格拉西(Capograssi)。但他们跟一夜成名的劳申伯格和约翰斯完全不可同日而语。

几个月之后,也就是1959年,楼下低两层的公寓空了出来,卡斯泰利夫妇便将画廊挪了下去。汤姆金斯说,伊万·卡普在这个时候来担任了总经理。卡普跟卡斯泰利是天差地别的两个人。跟优雅且轻声细语的莱奥相比,卡普随意而不羁,是个玩世不恭、满嘴俏皮话的纽约人。他出生于布朗克斯(Bronx),成长于布鲁克林,曾是《村声报》(The Village Voice)的第一位艺术评论员。直到今天,卡普仍是坚定的社会主义者;50年代,他和理查德·贝拉米(Richard Bellamy)一起经营过汉萨画廊(Hansa Gallery),这是位于中央公园南(Central Park South)的一个艺术家合作社。他告诉汤姆金斯,"我和迪克(Dick)给艺术世界里的所有人都起了代号,我们叫莱奥伯爵——他总是衣冠楚楚,指甲永远干干净净,这在艺术世界里是很少见的"。卡普从汉萨跳槽到玛莎·杰克逊画廊,莱奥偶然在那里认识并雇用了他。这两个人虽然非常不同,相处却出了名的和谐。"我们之间的纽带之一是我俩都热爱女性。莱奥表达爱慕的风格非常高级。但他绝没有性别歧视;他特别尊重女性,是真的欣赏她们。"实际上,这个阶段的莱奥和伊莱亚娜之间正处于冷静期,但他们仍在一起工作。

1958年,莱奥仍然像关注美国一样密切地关注着欧洲。那一年,他去巴黎参观了在让·拉卡德(Jean Larcade)的右岸画廊(Rive Droite Gallery)举办的贾斯珀·约翰斯作品展,在那里结识了一群法国先锋艺术家,这

些都在出色的经纪人伊丽丝·克莱尔（Iris Clert）旗下的艺术家包括阿尔曼（Arman）、坦格利（Tinguely）、雷斯（Raysse）和伊夫·克莱因（Yves Klein）。但这些人绝不可能全都变得家喻户晓。

1959年秋天，弗兰克·斯特拉（Frank Stella）也加入到卡斯泰利的阵营，这位经纪人将他的作品描述为另一个顿悟。艾尔弗雷德·巴尔也同意这个看法，并为他的博物馆买下了一幅斯特拉的作品。汤姆金斯说，卡斯泰利越来越有信心，而正因为如此，他便越来越热情地追随先锋艺术。从某种程度上说，他签下的每个艺术家都"很困难"。赛·托姆布雷（Cy Twombly）就是一个很好的例子。

一个成功的经纪人当然得既能吸引到收藏家，又能吸引艺术家，早期的卡斯泰利就很幸运，有四组热诚的收藏家喜欢他旗下的艺术家。他们是埃米莉和伯顿·特里梅因（Emily and Burton Tremaine）、维克托·甘兹（Victor Ganz）、菲利普·约翰逊（Philip Johnson）和罗伯特·斯卡尔（Robert Scull）。特里梅因夫妇的大部分抽象表现主义作品都是从贾尼斯那里买的，但他们也从卡斯泰利手中购买约翰斯的作品。拥有一个出租车队的斯卡尔喜欢约翰斯和劳申伯格。犹豫了很多年的卡斯泰利开始迅速成长，这也使他成为一个磁场，使纽约城中及周边的很多艺术家都想加入他的队伍中。如今，艺术家们都会将他们作品的幻灯片发到画廊去，但在那个年代，卡斯泰利和卡普都很喜欢亲自去艺术家的画室。在20世纪早期的巴黎，沃拉尔和坎魏勒每天都去拜访他们的艺术家，但对卡斯泰利和卡普来说，每周一次就足够了。卡斯泰利受欢迎的另一个原因是他引进了欧洲模式，给艺术家发月薪，而美国习惯的操作方式是有作品卖出时才支付给艺术家60%。

卡普的加入之所以有利，原因是多方面的。1960年，卡斯泰利夫妇离婚了。卡斯泰利跟我承认，早些年他十分依赖伊莱亚娜。他掌握的更多是事实根据，比较了解艺术史，可以把艺术家置于相应的背景中做评估；但就像劳申伯格对汤姆金斯说的那样，伊莱亚娜具有更强烈的本能和直觉，也就更有想象力。跟莱奥离婚后，她嫁给了迈克尔·松阿本德（Michael Sonnabend），并搬去了巴黎，在那里开了一家画廊。莱奥和伊万·卡普在曼哈顿联手经营画廊。是卡普开始引进较新、较年轻的艺术家，其中包括曾在玛莎·杰克逊旗下的约翰·张伯伦（John Chamberlain）。有一天，他

正带着一群艺术类学生参观画廊，这时有一位艺术家用胳膊夹着一摞画作走了进来。汤姆金斯写道，当学生们开始窃笑时，卡普便将他们打发走了，然后开始仔细查看那些作品。"它们真的很奇怪，荒唐而惊人。这些画看得我毛骨悚然。我觉得我得拿给莱奥看看。"卡普有些不安。这些令人脊背发凉、感觉不适的作品，灵感来自连环画，这位艺术家叫罗伊·利希滕斯坦（Roy Lichtenstein）。波普艺术（Pop Art）和60年代风潮即将在全世界爆发。

* * *

但1957年这一年，不仅坎魏勒在巴黎开了新店，卡斯泰利也终于在东77街启动了他的新画廊。这一年也还有四场伟大的拍卖，它们用令人惊叹的方式为战后的艺术市场进行了洗礼。这四场拍卖都为印象派画家生成了极高的价格。凡·高、雷诺阿、莫奈和马奈的时代终于到来了。

这个时代首先来到了巴黎，第一批弄潮儿是那些从苏伊士运河禁运中获利极丰的希腊船主。利瓦诺斯（Livanos）、巴西尔·古兰德里斯（Basil Goulandris）、昂比里科斯（Embiricos）和尼亚尔霍斯家族等国际化的希腊人虽然现在更倾向于把家安在伦敦或纽约，但那时他们更喜欢巴黎。（这也从旁解释了他们喜欢印象派的原因。）1957年5月，曾由玛格丽特·汤普森·比德尔夫人（Mrs. Margaret Thompson Biddle）收藏的高更作品《苹果静物画》（*Still Life with Apples*）在巴黎的沙尔庞捷画廊被以297142美元（合现在的265万美元）卖给了古兰德里斯。这是其预测价格的三倍，《纽约客》的莫莉·潘特–唐斯（Mollie Panter-Downes）说，这件事可能要归结于"在古兰德里斯先生和另一位希腊船商斯塔夫斯·尼亚尔霍斯先生胸中突然同时燃起的、拥有这幅油画的欲望，而引起的人性爆炸将国际艺术市场的房顶都掀翻了"。

不管巴黎的比德尔拍卖引起了多大的轰动，要跟同年7月在伦敦举行的魏因贝格拍卖相比，那都不值一提。威廉·魏因贝格是来自德国的金融家，"一战"爆发后他很快就移民到了荷兰。1940年他到巴黎出差时，正赶上纳粹进军荷兰。他非常谨慎地将他的部分财产——包括他的藏画——送到了纽约，但他却没有明智到如此对待他的妻子和三个孩子。弗兰

克·赫曼记载道,虽然他试图营救他们,过程也惊心动魄,他却再也没能见到自己的家人。他先是被迫流亡到巴黎,然后从那儿移民到了美国。他悲伤得无以复加,而后来收藏画作便代替家人成为他生活的寄托。他的收藏是经过多年系统性的努力而成就的。早期他曾请雅各布·德·拉法耶(J. B. de la Faille)担任他的顾问,后者曾为凡·高编纂过注释目录大全,20年代还曾在几件著名的仿冒品上走过眼。但这两个人一起淘到了几件精美的凡·高真品;魏因贝格有十幅来自这位画家的作品。这十幅画曾出现在1956年改编自欧文·斯通(Irving Stone)小说的电影《凡·高传》(*Lust for Life*)中,因此格外出名。再加上魏因贝格本身的人生经历,自然给拍卖增添了一抹戏剧色彩。

如今我们已经很难体会,魏因贝格拍卖作为分水岭究竟分量如何。在1957年这关键的一年,彼得·威尔逊成了苏富比的总裁。他是个英国人,但本能地理解美国,而且他欣赏这个摆脱了灰暗战争岁月和定量配给之后正在崛起的新世界。他也认识到了魏因贝格藏画的品质,拍卖的几个月前他说服了苏富比的董事会,在广告上投入了远超平常的预算。他们为此雇用了广告公司沃尔特·汤普森(J. Walter Thompson),而据弗兰克·赫曼的记载,到此时为止,这场拍卖获得的前期宣传已经超过了其他任何一场。其中特别出名的一件事是英国年轻的女王到场参观了画作。这虽然出乎意料,但却同样为人喜闻乐见。"沃尔特·汤普森"的雷蒙·贝克(Raymond Baker)曾"不带感情地"给她发过一张请柬。但当苏富比的董事在来宾名单上看到"女王"这个词时,他们还以为这指的是同名的杂志。

拍卖行大张旗鼓的做法可能也是随着魏因贝格拍卖而成熟起来的,但我们不能因此忽略这套收藏本身也非常优秀的事实。首先,这些画很多都来历不凡。比如魏因贝格买下的、塞尚为妻子所作的肖像画曾为提奥·凡·高所有。这系列收藏也很严肃,因为魏因贝格还搭配收藏了巴黎早期印象派画展的注释目录,这些罕见的目录来自画家们还饱受讥讽的年代。赫曼说,这个拍卖因此吸引了包括群众、学术界、专家在内的全方位关注。因为这样的背景,这场拍卖毫无意外地成为一场盛事。伯明翰市巴伯艺术学会(Barber Institute of Fine Arts)的会长托马斯·博德金(Thomas Bodkin)爵士在《伯明翰邮报》(*Birmingham Post*)上写道:"我

参加过两场精彩的拍卖……第一场拍卖的收藏来自伦勃朗的友人西克斯（Burgomaster Six）市长，这场拍卖大概是30年前在阿姆斯特丹举行的。第二场是约翰·萨金特死后不久，佳士得对他画室里的物品进行的拍卖。而魏因贝格拍卖这样一场时髦的盛典，让人兴奋又精疲力竭，完全超越了上述两场。"

魏因贝格拍卖没有创造纪录，不过其32.6万英镑（合那时的787400美元）的总额只屈居于此前的另外一场伦敦油画拍卖之下，即1928年在佳士得举行的、为期两天的霍尔福德早期大师作品拍卖。但就其组织和宣传来说，魏因贝格拍卖的阵势可谓前所未有。最重要的一点是这场拍卖举行的时机恰到好处。战争结束，加上苏伊士运河的问题，财富又重新创造了出来；而且美国政府引进了法律条文，允许富有的收藏家在同意死后把艺术作品捐赠给公共博物馆的情况下，冲销这些艺术品当前价值的一部分，来抵扣其收入所得税。甚至议会也提到了魏因贝格拍卖：上议院就该年分配给泰特美术馆和国家美术馆的采购补助金进行辩论时，表决出来分别为1万英镑和1.25万英镑的数额看起来少得离谱。但好几位议员觉得不用太担心，因为如《阿波罗》的编辑德尼斯·萨顿（Denys Sutton）这样的专家们确信，这场拍卖会上达到的价格水平不可能持续下去，一旦风尚再变，国立美术馆就又能用它们负担得起的价格拿到这些画作了。这些专家是大错特错了，而这并不是第一次，也不是最后一次。

魏因贝格拍卖只是一个开头，几个月内它就遭到了纽约吕尔西拍卖的赶超。吕尔西跟魏因贝格一样是欧洲人，这个来自阿尔萨斯的法国人原名乔治斯·莱维（Georges Levy）。"二战"前他就在法国开始了收藏活动，之后逃到了美国。韦斯利·汤纳说，吕尔西真的是用身体爱抚他所拥有的作品的。"艺术的诱惑是无价的，可以满足人的所有需求，"他曾经说过，"令人愉悦的刺痛感，有点儿像胡椒和太阳，还有牙齿咬进一块蜜瓜时毫不费力的嘎嘎脆响。"他十几岁时就开始购买艺术品，当他成为巴黎罗特席尔德银行的管理人员时，就已经是个严肃的收藏家了。他会在收藏的每幅画作上花整整一年时间进行研究；如果是一幅风景画，他就对画中的那个地点进行考察，阅读画家在他的书信里提到的相关内容，研究直接发生在这幅画创作前或者之后的情况，以便理解它生成的背景或者之后的走

向。当这一年结束时,他便开始着手下一幅画。他的收藏量不大,共有65幅作品,但它们的品质才是重点。

1937年,吕尔西娶了美国人艾丽斯·斯诺·巴比(Alice Snow Barbee),她来自北卡罗来纳州的海波因特(High Point)。在他的形容里,"她非常女性化,稍微有点拮据,据我听说,所有南方的年轻女士都是这样……我可提醒你,她是我生命中唯一不能跟人分享的奢侈"。战争到来之时,他断绝了跟欧洲的联系,把他在法国梅莱–勒维达姆(Meslay le Vidame)拥有的城堡留给了当地村庄,约定将它改造成一个疗养院。1945年,他跟妻子和艺术收藏一起把家安在纽约第五大道813号。这个城市有点儿吓到了他。在汤纳的记载中,他这样说道:"跟巴黎比起来,曼哈顿是生了病的,第五大道上只有50街到60街这段能住人。这个城市绝对需要鸟笼,且用笼子把树罩起来。"不幸的是,1950年乔治斯·吕尔西自己也生病了,1953年他死于癌症。他已经预见到他的藏画将成就"多么美丽的一场拍卖";拍卖被安排在1954年11月。这一次轮到帕克–贝尼特来尽地主之谊。然而吕尔西的孀妻,也就是那个南方美人,对拍卖的进展速度不以为然,而一度法庭是支持她的。她在第五大道跟马蒂斯和莫奈的作品一起待了四年,但之后执行人认为,维护这间房子和保养藏品的费用消耗了太多遗产。这一次,法庭同意了他们的看法,下令在1957年11月执行拍卖。

说起来容易做起来难。因为首先,吕尔西夫人拒绝让帕克–贝尼特的工作人员进到公寓里来做目录。然后她还拒绝让公众进来观看藏画。最后她崩溃了,说她爱这些画就像爱她的丈夫一样。藏画和家具十分艰难地被搬了出去,吕尔西夫人就此陷入了苦涩的沉默之中,她既没有参加拍卖的预览会,也没有出席拍卖会本身。对她来说,拍卖没有任何美好可言。

拍卖之夜来临,这是11月的一个星期四,纽约的"上层两千人"在开始前一小时的晚上7点便全部就座。汤纳写道,埃莉诺·罗斯福(Eleanor Roosevelt)坐在赫莲娜·鲁宾斯坦(Helena Rubinstein)旁边——"鲁宾斯坦小姐打扮得就像富有的吉普赛女郎,罗斯福夫人则是最为冷漠的图书管理员"。她们周围聚集了洛克菲勒夫妇、福特夫妇、范德比尔特夫妇、古兰德里斯夫妇、狄龙(Dillon)夫妇、切斯特·戴尔(Chester Dale)夫妇、莱曼夫妇,以及尼亚尔霍斯夫人和巴黎来的夏尔·迪朗–吕埃尔(Charles

Durand-Ruel）。尼亚尔霍斯夫人不得不坐到舞台侧翼的一张椅子上。担任本场拍卖师的路易斯·马里昂是现任苏富比美国董事长约翰·马里昂的父亲[①]。在他的引导下，画作一幅接一幅地像汤纳描述的那样，"超越了之前所有的经济贡献"，那些在拍卖槌下给艺术家做出的经济贡献。拍卖呈现的24位艺术家中，有17位创下了新的世界纪录；那晚卖出的65幅画赚入了1708500美元（合现在的1525万美元），是有史以来画作拍卖的最高总价。当后两场拍卖把家具也卖掉后，总收入便达到了2221355美元。但那个年代的氛围就是这样，这个数字几个月后就被另一场更为惊人的拍卖超越了。

苏富比正逐渐对帕克-贝尼特构成威胁，但这家纽约拍卖行并没有正视这个问题。虽然它也不愿意失去海外的生意，但觉得身边的生意就够做的了。这个想法太懒了，而苏富比还在继续高歌猛进，赫曼把这些拍卖列了出来——皮尔庞特·摩根图书馆里的早期意大利画作；朗多（Landau）收藏的一系列罗兰森（Thomas Rowlandson）画作，这是在纽约从帕克-贝尼特的鼻子底下抢走的；俄亥俄州弗莱什集团（Flesh Group）收藏的巴比松画派画作；明尼阿波利斯（Minneapolis）的赫舍尔·琼斯（Herschel Jones）收藏的亚美利加纳艺术品；马萨诸塞州的怀特·埃默森（White Emerson）收藏的威廉·布莱克（William Blake）系列画作。然而，所有这些在戈尔德施密特拍卖面前都失去了光彩。实际上，整个拍卖世界都因为戈尔德施密特拍卖而改变了。

苏富比十分熟悉雅各布·戈尔德施密特。在大萧条的黑暗时期，这家公司曾在1931年开拓德国市场时跟他有过联系。前面提到过，1937年他提出在伦敦苏富比出售他的瓷器收藏，但遭到了拒绝。所以至少专家是大约知道他收藏的数量的。跟魏因贝格、吕尔西以及西格弗里德·克拉马斯基一样，戈尔德施密特也是一位犹太银行家。跟他们不同的是，他拖得太晚才离开欧洲，所以只能将他的部分收藏带去美国，剩下的则遭到纳粹没收，1941年在由德国财政部组织的一场特别拍卖中被卖掉了。雅各布死于1955年，他的遗产由儿子欧文（Erwin）继承；欧文花了很多时间和精力

[①] 约翰·马里昂担任美国苏富比董事长的时间为1975年至1994年，而本书写作出版时间为1992年。

来试图找回那些被没收和卖掉的油画，有的也成功了。这也表明，欧文不是容易被说服的角色。当他第一次考虑出售收藏时，其他重大拍卖还都没发生；并且因为他打算首先脱手的是早期大师作品，他便考虑是不是在欧洲拍卖更好。起初他尝试在巴黎接洽了莫里斯·兰斯，但杰克·卡特在对美国观众的演讲中用到的计算法则此时仍然适用于德鲁奥：在法国拍卖将会令欧文的收益减少35%。

赫曼说，戈尔德施密特因此将目光转向了伦敦，而这也引发了一场艺术市场编年史中的著名会面。他跟妻子以及律师下榻于萨沃伊酒店（Savoy Hotel），用沉重的木箱带来了14幅画作。第一次见面时，欧文给了彼得·威尔逊和卡门·格罗瑙一个大概的时间。他给他们看了画作和价格的清单，问他们怎么看。在他们认真思考之际，他带律师离开了房间。当他回来时，正听到他说"Die hier gefallen mir viel besser"。卡门·格罗瑙懂德语，所以知道他在说"我对这边的人印象好得多"。这时威尔逊才意识到，欧文刚才一直在另一个套房里跟佳士得的亚历克·马丁爵士谈话。苏富比胜出了，这14幅画被放进了1956年11月28日的一场早期大师作品拍卖中。其中有1幅柯罗、1幅克伊普、2幅德拉克洛瓦、1幅埃尔·格列柯的《圣处女玛利亚》(Virgin)、1幅牟利罗的作品，还有凡·戴克的《两个黑人的头像》(Two Heads of Negroes)。由于所有画作都被完整地记录在案，所以跟早期价格做比较也相对容易。比如柯罗的画作1884年在巴黎时卖出的价格是12500英镑，现在以27000英镑售出。牟利罗的作品是戈尔德施密特用6300美元买入的，1928年在霍尔福德拍卖上的价格是5880美元，现在则以25000美元售出。埃尔·格列柯的作品1927年价值1350英镑，现在卖出了14000英镑。整场拍卖收入221411英镑（合现在的490万美元），是霍尔福德拍卖以来的最高价；但重点是，戈尔德施密特的14幅画就占了收入的一半，也就是135850英镑。欧文·戈尔德施密特心满意足地回到了纽约。①

但弗兰克·赫曼指出，这只是个开始。在魏因贝格和吕尔西拍卖取得了辉煌胜利之后，欧文·戈尔德施密特决定出售他父亲收藏的七幅伟

① 因为欧文·戈尔德施密特负责魏因贝格的保险事宜，所以是他将魏因贝格拍卖引荐到了苏富比这边。——作者注

大的印象派画作。其中有三幅马奈的作品：一幅自画像，一幅冈比夫人（Madame Gamby）的画像《在贝勒维的花园里》（Au Jardin de Bellevue），以及他著名的街景画作《彩旗飘飘的莫尼耶路》[①]（La Rue Mosnier aux drapeaux）。其中还有凡·高的《阿尔勒公共花园》（Jardin public à Arles），两幅塞尚的作品以及雷诺阿的《沉思》（La Pensée）。如果说魏因贝格拍卖让彼得·威尔逊明白了印象派的市场潜力，戈尔德施密特拍则将这一派推上了神坛。在这件事上苏富比不必跟帕克–贝尼特竞争，但还有其他的竞争对手。一个由伦敦经纪人组成的共同体出价要买下整个收藏，但遭到了拒绝。然后是暮春的一天，戈尔德施密特从纽约给威尔逊打来电话。"你坐着呢吗？"他平静地问，然后告诉他一个希腊船主（几乎可以肯定是斯塔夫斯·尼亚尔霍斯）出价60万英镑（合现在的1285万美元）要买这七幅画。这是一个天文数字，戈尔德施密特显然动心了。威尔逊仍然坐得稳稳的，给出了一个拍卖商的经典回答——如果那个希腊船主愿意私下出这么高的价格，那就只能是因为他觉得，通过拍卖，这些画的价格会更高。拍卖继续进行了。

虽然这套收藏里只有七幅画，欧文·戈尔德施密特想让这场拍卖完全专注于这几幅作品，彼得·威尔逊也完全赞同这一策略。此外，威尔逊还提出了另外两个创意。其一，目录将为史上首次展示所有待拍画作，且使用彩色印刷。其二，拍卖将于晚间举行，要求穿着晚礼服。这在纽约并不鲜见，但对伦敦来说，这是自18世纪以及第一位詹姆斯·佳士得的辉煌时代以来的第一次。一家专门的公关公司参与了进来，将酷爱古董车的欧文和他无精打采的妻子玛奇（Madge）变身为一对斯科特·菲茨杰拉德式的夫妇。他们还放出了哪些名流申请了门票的消息，比如玛戈·芳廷（Margot Fonteyn）夫人、安东尼·奎因（Anthony Quinn）、柯克·道格拉斯（Kirk Douglas）以及萨默塞特·毛姆（Somerset Maugham）。

简而言之，他们为了这个只有21分钟长的拍卖花费了很多精力，但这一晚的短暂更增加了其戏剧性。10月15日这一晚，手册中的每个纪录都被打破了。赫曼说，威尔逊爬上拍卖台的时间稍晚了几分钟，这肯定把

[①] 这幅画于1989年在佳士得以2640万美元被售出。——作者注

正在直播整个过程的电视台工作人员吓得够呛。所有的名流都现身了，但在那些画作面前他们都黯然失色。第一件拍品是马奈的自画像，以6.5万英镑售出，比保留价高2万英镑；冈比夫人的肖像以8.9万英镑售出，而其保留价是8.2万英镑；保留价为9万英镑的《彩旗飘飘的莫尼耶路》以11.3万英镑被纽约卡斯泰尔斯（Carstairs）画廊的乔治·凯勒买下。当价格突破10万英镑时，有人写道："萨默塞特·毛姆灰色的头颅因惊奇而慢慢摇晃着。"倒数第二幅售出的画作是塞尚的《穿红马甲的男孩》(*Garçon au Gilet Rouge*)，其保留价为12.5万英镑，竞价的起点却只有2万英镑。这场竞拍很快就变成了两位曼哈顿经纪人之间的斗争，他们是乔治·凯勒和克内德勒公司的罗兰·巴莱（Roland Balay），而他们也很快就将竞价提升到了现象级的20万英镑。到了22万英镑时，威尔逊环视了整个拍卖厅："22万英镑，22万英镑！"他停顿了一下——赫曼说——然后以一种惊诧的口吻问："什么？没有人再加价了？"凯勒胜利了——只是在某种意义上可以这样说，因为他实际上是替保罗·梅隆（Paul Mellon）出价的。

　　这就使得雷诺阿的《沉思》成了那天晚上唯一由英国人买下的画作。埃迪·斯皮尔曼（Eddie Speelman）代表伯明翰的地产大亨杰克·科顿（Jack Cotton）用7.2万英镑买下了它。斯皮尔曼的出价令拍卖的总收入达到了78.1万英镑（合现在的1670万美元），也令其被载入史册。戈尔德施密特进一步确定了魏因贝格和吕尔西开启的这一切：印象派的高价以及市场对其画作的狂热就是从这里开始的。

　　但戈尔德施密特拍卖也确定了其他一些事情。伦敦可能是适合销售伟大艺术作品的地点，但这些伟大的艺术作品很多来自美国，而戈尔德施密特的大部分印象派作品又回到了那里。从这七幅画的拍卖到次年7月拍卖季结束，苏富比销售美国资产的价值将近600万英镑（合现在的1.285亿美元），这个总额几乎是其他拍卖商业绩的两倍。显然，这家公司需要在纽约设立一间全日制的办公室了。

第 27 章

苏富比对阵佳士得

不知是1957年年末还是1958年年初的某个时候，佳士得董事长亚历克·马丁爵士发现了"某个豪宅的后侧通道里挂着的"一幅画。然后这幅画被送去佳士得拍卖，在目录里被归为维罗纳画派（Veronese School），这就意味着，它的作者可能是从博尼法齐奥·德·皮塔蒂（Bonifazio de Pitati）到斯特凡诺·达·扎维奥（Stefano da Zavio）的许多小画家中的一个。但直到目录都印刷完毕，离拍卖计划举行的日期只剩几天时，才冒出了质疑的声音。一场重大的丑闻得以及时避免：这幅画实际上是多明尼可·狄奥托可普利（Doménikos Theotokópoulos）所画的《基督治疗盲人》（*Christ Healing the Blind*），这位画家更广为人知的名字是埃尔·格列柯。

伟大的画作经常伪装成别的样子偷偷溜过拍卖场。对很多的经纪人来说，这也是艺术交易令人激动的部分，因为它提供了发掘散佚作品的机会。然而那幅埃尔·格列柯的画作不只是随便一幅散佚了的早期大师作品。公司的董事长对它的创作者判断错误，也是佳士得于1957年跌到谷底的表现之一。这一年，印象派狂热已经诞生，莱奥·卡斯泰利自己的画廊最终开张，此外，拍卖行传奇中又出现了一个历史性事件：依靠魏因贝格和戈尔德施密特拍卖，苏富比最终超越了佳士得。

等到这一天花费了很长时间。实际上，佳士得早在1892年就在英国卖出了第一幅印象派作品，那是德加的名画《苦艾酒》（那时在目录里的名字是《咖啡馆里的人物》[*Figures at a Café*]），被美术公司以180英镑买下（现存于卢浮宫）。20世纪20年代，亚历克·马丁的好友不仅包括休·莱恩，还有塞缪尔·考陶尔德；此外还有奥利弗·布朗（Oliver Brown），他经营

的莱斯特画廊从一开始就是印象派和后印象派作品在英国的首要来源。但这些关系会让人产生错觉,约翰·赫伯特在为佳士得作的传记中写道,亚历克·马丁从来都不那么喜欢现代艺术。此外,苏富比不断进行自我革新,吸纳了从蒙塔古·巴洛、坦克雷德·博里尼厄斯到查尔斯·德·格拉这些新鲜血液,而佳士得则从没感觉到有这样的必要。当詹姆斯·佳士得四世1869年退休时,这个家族与公司的关联便终结了。因为《限制授予土地法》的影响和第一次世界大战前的艺术繁荣,佳士得的成功来得毫不费力。同样,20年代的繁荣也成了意想不到的财源,把萨金特和霍尔福德等拍卖给佳士得送上了门。这家公司甚至还从股市崩盘中获益,因为在艰难的岁月里,那些尊贵的家族自然会来找它销售物品,或者谨慎地通过它来接洽杜维恩,这种事也确实发生过好几次。但在两次世界大战期间,佳士得是在借势滑行。实现这一点靠的是一个由志趣相投的人组成的关系紧密的小团体——约翰·赫伯特用了一个巧妙的词"近亲繁殖"——这些人倾向于认为,靠着公司名门世系的出身以及与顶级家族之间的紧密联系,这家公司会永远保持在早期大师作品和高级家具方面的垄断地位。即使第二次世界大战也几乎没有改变这一点。

1940年,佳士得成了私人股份有限公司。因为很多男人都去参战了,亚历克·马丁就请来了好友罗伯特·劳埃德(R. W. Lloyd)担任董事长。赫伯特说,他是个严厉的商人,政策就是"低工资、不扩张、零专家"。公司虽然被炸了,还是可以借用德比勋爵(Lord Derby)在牛津街上的宅子,后来还用过斯潘赛勋爵面对格林公园(Green Park)的房子,直到国王街重建完成并在1953年重新开放。佳士得似乎并不在乎苏富比在坦克雷德·博里尼厄斯的帮助下发展绘画部门,也不在乎卡门·格罗瑙的出现使女性得到了行业上层的接纳。但在魏因贝格和戈尔德施密特拍卖以及埃尔·格列柯的耻辱事件之后,所有这一切都变了。最后这件事的影响更大,因为在绘画领域,尤其是早期大师作品领域,佳士得应该是更有优势的。这样的一个错误,不仅打击了佳士得的声誉,还有它的自尊。

因为出现这些变化,亚历克爵士被劝退位了。由伊凡(彼得)·钱斯(Ivan〔Peter〕Chance)担任董事长的新公司成立了。此外,佳士得宣布他们将向欧洲大陆挺进,并且他们美国代表处的工作也将更系统化。就目前

来看，状况还可以。这样一来就确定了未来的发展模式，也就是苏富比占据领导位置，佳士得会更为谨慎地跟随，有时候也会更成功。但一个拍卖行的优秀程度取决于其人才，于是新的董事会开始着手寻找新鲜血液，而彼得·威尔逊在苏富比接到这一特殊任务已经是十多年前的事儿了。

然而，是戴维·卡里特（David Carritt）上任给了佳士得真正翻身的机会；而出于心理上和历史性的原因，打翻身仗不得不从绘画部门开始。卡里特是个绝无仅有的人才，不仅因为他的眼光上佳，更因为他有发掘"失踪"作品的绝妙天赋。出生于1927年的他成长在一个管教严格的苏格兰家庭中，家教的特点之一就是父亲不允许他在晚上6点之前阅读。虽然受到这样的限制，卡里特还是如饥似渴地阅读盗印的《乡村生活》（Country Life）杂志，认真观察上面的图片。赫伯特说，他在拉格比公学（Rugby）和牛津大学（毕业成绩为"一等"）期间，会用下午的时间骑自行车去附近的豪宅里参观其中的收藏。他最著名的成就是关于一些不知所踪的提埃坡罗画作。1962年，安东尼奥·莫拉西（Antonio Morassi）教授发表了提埃坡罗画作的完整作品注释目录（catalogue raisonné），在列的画作中有一幅《维纳斯将厄洛斯托付于克洛诺斯的寓言》（Allegory of Venus Entrusting Eros to Chronos）。这幅画上标注着"伦敦：前比绍夫斯海姆收藏"，其相应描述中提到1876年的一篇文章，文章说其主画作和四幅小型浮雕式灰色装饰画是画在一块天花板上的，就在"伦敦梅费尔区（Mayfair）最辉煌的住宅之一里，画作目前下落不明"。

他的兴趣来了。卡里特发现，亨利-路易·比绍夫斯海姆（Henri-Louis Bischoffsheim）原来住在梅费尔区南奥德利街（South Audley Street, Mayfair）75号的比特大宅（Bute House），1923年时他的遗孀将这所房子卖给了埃及政府，改作大使馆之用。卡里特便立刻找到那里的文化专员，问他是否能够去那座建筑里查看艺术作品。他很快就得到了允许。"于是，"赫伯特说，"那幅伟大的提埃坡罗画作和四幅较小的作品一起被找到了。"埃及人又惊又喜，而对于这幅大师作品可能带来的风险又胆战心惊。他们决定把画卖掉，于是英国国家美术馆以39万几尼（合现在的670万美元）的价格把这几幅画买了下来。

卡里特的职业生涯里办过好几次这样的事，但他也创始了一种滑稽却

有欺骗性的行为，就是为那些差到轻易看不出原作者的画编造搞笑的画家名。比如范·埃莎贝尔（Van Essabell），并不是名字听起来相似的那个荷兰花卉画家，而是布卢姆斯伯里派（Bloomsbury Group）的瓦妮莎·贝尔（Vanessa Bell）。一幅"彻头彻尾的混账货（bastard）"变成了"劳伦斯·巴塔德"（Laurence Bâtarde）的作品，"意大利来的一泡尿（piss）"成了"乌里尼"（Urine），①诸如此类。这类玩笑虽然不是完全没问题，但至少显示了佳士得的士气和信心都在增长。卡里特是绘画部名义上的二把手，他的上级是帕特里克·林赛（Patrick Lindsay），少数仍留在国王街的老臣之一，但艺术世界关注的却是二把手的动作。也幸亏卡里特，佳士得才开始专攻印象派和现代画作，因为虽然他在早期大师作品上的眼光无可匹敌，但他也不会无视其他形式的艺术或艺术的未来。约翰·赫伯特说，是在卡里特的建议下，戴维·巴瑟斯特（David Bathurst）才从马尔伯勒跳槽到佳士得的。很快，佳士得和苏富比之间的竞争开始形成我们今天所看到的形式。然而，巴瑟斯特的任务已经摆在了面前：就在他来到佳士得的这一年，也就是1963年，苏富比再一次试图收购纽约的帕克-贝尼特。

* * *

彼得·威尔逊为苏富比开设的纽约公司，挑选的负责人是佩里格林·波伦（Peregrine Pollen）。波伦出身于伊顿公学和牛津大学基督教堂学院（Christ Church），当时29岁。他身材纤瘦，相貌不俗，曾四海游历，做过各种奇特的工作，包括在精神病院里当护士，在芝加哥的夜总会里演奏风琴，等等。当然他也有过比较重要的职务，比如为肯尼亚总督伊夫林·巴林（Evelyn Baring）爵士担任助手。是巴林写信给克劳福德勋爵（Lord Crawford），拜托他将波伦引荐给佳士得。这也合情合理，因为这个年轻人有亲戚在那里；帕特里克·林赛是他的表兄。因此，依着所有老规矩来，波伦也明显应该中选。但出于某些原因，也许是家庭内部竞争的关系，他遭到了拒绝。于是他立刻去苏富比应聘，马上就得到了录用。

① 英语里piss和urine都是"尿液"的意思。

波伦到达纽约的时间是1960年3月15日（Ides of March）[①]，这是很有象征意义的。也不是帕克–贝尼特不谨慎，毕竟在与波伦领导的苏富比进行首轮重大正面交锋时，他轻而易举就赢得了一场胜利。这就是1961年11月15日对艾尔弗雷德·埃里克森（Alfred W. Erickson）收藏的拍卖，收藏中包括伦勃朗的《亚里士多德与荷马半身像》（*Aristotle Contemplating the Bust of Homer*），以及佩鲁吉诺、荷尔拜因、哈尔斯、克拉纳赫、凡·戴克和庚斯博罗的作品。伦勃朗的这幅作品不仅是其中最杰出的画作，其历史也最精彩。1907年约瑟夫·杜维恩在巴黎从卡恩收藏中买下了这幅画，将其卖给了科利斯·亨廷顿夫人。在她死后，杜维恩将画买回，又以75万美元卖给了麦卡恩–埃里克森（McCann-Erickson）广告公司的联合创始人埃里克森。1929年股票市场崩溃后，埃里克森需要现金，以50万美元的价格将画卖回给杜维恩。等生意恢复后，他又在1936年第二次将画买回，花了59万美元。

韦斯利·汤纳说，埃里克森拍卖让当晚的拍卖师路易斯·马里昂实现了一直以来的愿望——让开场的单一拍品达到100万美元。他几乎是立刻达成了心愿，但这还不是那晚唯一的转折点。这可能是在大型拍卖中博物馆最后一次竞价成功——大都会艺术博物馆的馆长詹姆斯·罗里默（James Rorimer）以破纪录的230万美元买下了画作。

波伦虽然没有得到埃里克森的早期大师作品，却争取到了不少其他方面的收藏，比如小沃尔特·克莱斯勒（Walter P. Chrysler, Jr.）和乔治·古德伊尔（George Goodyear）的印象派画作，印象派史学家约翰·雷华德收藏的素描，以及雅克·萨利（Jacques Sarlie）的29幅毕加索作品。然而弗兰克·赫曼说，成为他转折点的是弗里堡收藏。比利时裔的勒内·弗里堡（René Fribourg）去世于1963年。他的资产来自芝加哥一个始于1813年的大型谷物生意。"二战"前他生活在巴黎，跟很多人一样被迫移民到了美国。虽然他的英语很流利，但他骨子里完全是个法国人；他在纽约的员工也都是法国人，包括一个出色的大厨。他的房子里除了画，还摆满了18世纪的

[①] 3月中间时段，月亮变圆的时候。罗马政治家恺撒在3月15日被杀，莎士比亚在戏剧中写到有人之前提醒他"留心3月15日"（"Beware the Ides of March"），后来这个日期就带有了诅咒意味。

法国家具（弗兰克·赫曼说，包括拿破仑的一张床）、瓷器、地毯和挂毯、金盒子和彩釉陶器。他死后，整个艺术界都对他的藏品虎视眈眈，佳士得的彼得·钱斯，帕克-贝尼特的路易斯·马里恩和莱斯利·海厄姆参加了他的葬礼。那也没有用，最后是只送了花的苏富比拿到了这笔生意。

当弗里堡的物资搭乘专机抵达伦敦时，其品质震撼了整个业界。因此，第一场针对瓷器的拍卖收入高达180950英镑，没有人感到吃惊；弗里曼说它"遥遥领先于此类陶瓷曾获得的最高价格"。家具的售价更高，为324520英镑，即使金盒和珐琅盒也卖出了142187英镑。弗里堡拍卖收入合计超过了300万美元。这给苏富比吃了颗定心丸，因为长达15页的合同上规定了，销售额达到150万美元才能抽取佣金，但佣金比例高达15%。

弗里堡拍卖大获成功的同时，发生了另一个令人瞩目的事件。1963年9月10日，帕克-贝尼特出生于英国的总裁和首席执行官莱斯利·海厄姆被发现死在自己的车里。他被发现时车窗锁着，死因是一氧化碳中毒。因此按照韦斯利·汤纳的说法，海厄姆的亡故"极有可能并非偶然"。不管原因如何，这个可怕的事故都启动了最后一轮行动，使苏富比最终接手了海厄姆曾领导的这家美国拍卖行。他过世时，帕克-贝尼特转手的时机已经成熟。这次又是苏富比早在一年前就进行了接洽，接洽的还有佳士得，以及无所不在的莫里斯·兰斯率领的法国拍卖商联合组织。

海厄姆去世时，彼得·威尔逊在日本。波伦给他打了电话，他便马上飞到了纽约。谈判进展相当缓慢，因为除了威尔逊和波伦外，两个有意向的公司对对方都不太有把握。帕克-贝尼特是个类型完全不同的拍卖行。苏富比的鉴赏能力更强，但帕克-贝尼特的展示能力更佳（比如，每场拍卖前他们都会请一位室内设计师来负责物品陈列），拍卖师更有戏剧性，目录更精美也更高级。最重要的是，帕克-贝尼特的操作方式促成了一类生意，其涉及的更多是私人顾客，比欧洲的贸易元素更少。

彼得·威尔逊当然很渴望跨进这个世界，但他的一些同事却不那么积极。赫曼说，实际上苏富比的董事会分裂得相当平均。打破僵局的是吉姆·基德尔（Jim Kiddell），他主张听从年轻董事的观点，因为未来如何对他们的影响更大。这一点解决后，主要的障碍就转移到了纽约。理查德·金贝尔（Richard Gimbel）上校是帕克-贝尼特的股东之一，不管别人

怎么做，他都坚决不肯卖掉他的股份。他这个人"极度仇外"，但除此之外，他的立场是旗帜鲜明的。一次董事会议上，他在试图宣布新董事选举结果无效后，还对18项提议投出了唯一的反对票。无论如何，当苏富比放出消息说，如果这次收购不成功，他们就将在本年晚些时候成立自己的拍卖行后，帕克–贝尼特的其他抵抗力量便立刻土崩瓦解了。因为这个时期，从美国送去伦敦苏富比拍卖的艺术品价值，已经超过了帕克–贝尼特的总收入，任何人都能看出未来掌握在谁手里。然而金贝尔上校还在继续抵抗，美国媒体也联合起来支持他。但最终他还是被说服了，他卖掉股份的价格几乎是他三年前买下时的三倍，他还获得了目录方面的多种优先权。苏富比进入美国的大路终于清理干净了。帕克–贝尼特的价格则不到200万美元。

* * *

在1957年至1958年这一季，伦敦和纽约的情况开始好转了，而巴黎则完全相反。之前提到过，50年代早期巴黎的显著特点是艺术购买非常投机，坎魏勒还期待着"艺术世界之都"的头衔回归这座城市。但1958年，也就是戈尔德施密特拍卖的这一年，法郎贬值了，一切都破灭了。受影响最大的就是在这十年的前期经历了最严重投机的艺术领域。左岸有些小型的尝试性质的画廊，主要展示无人尝试过的全新艺术，此时还继续专注于此道。销售成名（而且大部分已过世的）画家作品的成名画廊生存了下来。如雷蒙德·穆兰记载的那样，倒闭的那些画廊销售的是最近开始红起来而变得昂贵的新艺术家作品。导致局面进一步复杂的是1962年的华尔街股灾，它对法国产生了尤其恶劣的影响，后果之一是造成了1963年为了稳定物价而设计的"稳定计划"。这一计划在法国成功地抑制了将可能长期扎根的通货膨胀恐慌心理，但这对拍卖行和经纪人的影响都不好，拍卖的价格暴跌到私人画廊售价的十分之一。就是在1958年到1963年这个时期，巴黎作为艺术中心的衰落真的变得显而易见了。除了少数例外，法国艺术市场直到20世纪80年代后期才恢复过来。

例外之一，实际上也是最大的例外，是维尔登施泰因。1959年，就是法国从它的位置轰然倒地的这一年，法国杂志《真相》发表了一篇关于维

尔登施泰因的著名文章。它是硕果仅存的伟大老牌画廊之一，并且还一如既往地运作着。杜维恩、塞利希曼、维特海默、萨利和然佩尔都消失了或者并入了其他公司（杜维恩被诺顿·西蒙［Norton Simon］收购了）。詹姆斯·拜厄姆·肖（James Byam Shaw）曾于50年代领导过科尔纳吉，无论作为鉴赏家还是经纪人都备受尊敬，但到了1960年，这家公司的实力就不复往日了。在那些老牌公司中，只有阿格纽、克内德勒和维尔登施泰因还全然保存着它们曾经的光彩，维尔登施泰因又是其中最引人注目的。《真相》上的这篇文章便展示出它如何令人瞩目。

乔治斯·维尔登施泰因受的是内森的调教，早在1906年他就结识了伯纳德·贝伦森，不到20岁就为《美术报》撰写了他最早的文章。他的首个重大发现是在服役期间实现的，那时他被安排在荣军院一位将军的办公室里，在清理那个办公室里悬挂的一幅拿破仑肖像时，据皮埃尔·卡巴纳说，他在画上的灰尘下发现了安格尔的签名。然而维尔登施泰因故事中最惊人的部分是画廊的库存，《真相》1959年的文章中写道，其中包括400幅早期艺术家的作品，1幅安吉利科、2幅波提切利、8幅伦勃朗、8幅鲁本斯、3幅委拉斯开兹、9幅埃尔·格列柯、5幅丁托列托、4幅提香、12幅普桑、79幅弗拉戈纳尔和7幅华托的画作。至于现代画，据说这家公司拥有从不少于20幅雷诺阿、15幅毕沙罗、10幅塞尚、10幅凡·高、10幅高更、10幅柯罗、25幅库尔贝和10幅修拉的作品。文章中还说，维尔登施泰因的库存直到最近还一直有250幅毕加索的画作，但都已经被卖掉了，因为乔治斯·维尔登施泰因是少数几个不喜欢毕加索风格的人之一。

维尔登施泰因本人并不为这些数字所动。"如果我是个鞋匠，我就会有200双靴子，100双莫卡辛鞋……50双威灵顿胶靴。"而他仔细地将他个人收藏的爱好与处理股票的决定区分开来，他喜欢的主要是微缩模型、配插图的手稿，以及洛伦佐·莫纳科（Lorenzo Monaco）和卢卡·迪保罗·韦内齐亚诺（Luca di Paolo Veneziano）的作品；这些作品装饰着他位于一楼的办公室，那里有八扇窗面向他私人的庭院。他的资产清单如此惊人，部分是靠大胆收购，还经常是收购整个收藏，这一点是从他父亲那里学来的。卡巴纳告诉我们，内森·维尔登施泰因的收购手笔包括梅罗夫斯基（Merowski）收藏（2幅高更、2幅雷诺阿、2幅毕沙罗、3幅马蒂斯、2幅于

特里约、3幅西斯莱的作品和1幅塞尚的静物画）；鲁道夫·卡恩收藏，这个系列1907年的估值为50亿法郎（约合现在的205.6亿美元）；以及1927年的富勒（Foule）收藏（1幅菲利波·利比、1幅韦内齐亚诺、15世纪早期画家的一组作品和来自法国帕涅［Pagney］的大型圣坛屏）。

乔治斯的成就几乎可以跟他父亲媲美。他的手笔包括1936年买下的奥斯卡·施米茨（Oscar Schmitz）收藏（4幅布丹、6幅塞尚、2幅柯罗、2幅库尔贝、5幅杜米埃、5幅德加、7幅德拉克洛瓦、5幅莫奈、2幅马奈和6幅雷诺阿的画作）；两年后买下的戴维·魏尔（David Weill）收藏（4幅布歇、7幅夏尔丹、11幅弗拉戈纳尔、2幅戈雅、3幅瓜尔迪、4幅大卫、7幅休·罗伯特［Hugh Robert］、4幅华托、2幅德拉克洛瓦和2幅德加的作品）；最后还有1940年买下的亨利·戈德曼（Henry Goldman）收藏（1幅荷尔拜因、1幅鲁本斯、1幅凡·戴克、1幅弗朗斯·哈尔斯、1幅克卢埃，以及伦勃朗的《圣巴托洛梅》（Saint Bartholomé）。关于维尔登施泰因的财富，《真相》给出了提示。"他在桌上放了一张30万（法国法郎）的支票（差不多62万美元），没有人眨一下眼。每个人都知道他得到它了……他的财富无可计数……只要他决定买一幅画或者一套收藏，钱就不再是问题。"

维尔登施泰因这家公司的另一个惊人之处一直是它的图书馆，以及它一直以来做生意的方式。1959年这个图书馆中藏有30万册书、10万张照片和10万份拍卖目录。这里再次引用《真相》杂志的内容：

> 他能立即列举出一个不知名的波兰收藏的组成部分，或者将波哥大一个私人画廊的价值估计到最接近的百万数级。再比如说，雷诺阿曾创作了6000幅画作。维尔登施泰因拥有其中5500幅的照片，保存在8个盒子中，每张照片都按照主题编目，每一幅还都配有相应的书目、笔记和文章。每场重大拍卖的目录他都会收到三份。其中两份用来剪切存档，他的员工处理档案比处理拍卖还忙。他还收购了若干著名学者和研究员的私人图书馆和档案。他每年要买一千本书……1955年起，他决定系统地查阅1850年以前法国所有公证员的存档，以寻找那些在遗嘱中被提到，但可能已经失踪了的画作等。据估计这项任务需要三代人的时间完成，但这也没有困扰到他。很快他就在一个小教

堂里找到了两幅勒南的作品，它们曾出现在公证员的名单里，但从那之后就"消失了"。……每天早上他会收到大约40封包含线索或者请求指示的信件。它们来自德国、南美、意大利和日本。发给他的所有照片都会经过检视，然后就有电报发出。"出最多两千万"，"不感兴趣"，"买……"。

乔治斯·维尔登施泰因喜欢说自己出生于18世纪，他比其他任何经纪人都更像一个帝国的主宰者。皮埃尔·卡巴纳报道说："他甚至将自己比喻成一个独裁者。朝鲜战争期间，大家都在估量全面开战的可能性。'战争打不起来。'乔治斯肯定地说。'为什么？''我知道斯大林怎么想的。我跟他的思维方式一样。归根结底，斯大林有点儿像我。'"这么说并不全是玩笑，因为1959年时的维尔登施泰因在法国确实是个举足轻重的人物。1955年，他在纽约的副总裁鲁塞克（E. H. Roussek）因窃听对手而被判刑。大约同一时间，维尔登施泰因为法国的文化预算提供了建议，这些建议在国民议会的艺术委员会得到了一致通过。维尔登施泰因独到的优点是他高明的手腕。1963年3月，正是法国艺术贸易生存最艰难的时候，经纪人们一个接一个地破产倒闭，他却入选了法兰西艺术院（Académie des Beaux-Arts）。如今这家公司在布宜诺斯艾利斯、东京、伦敦和纽约都有分公司。1963年6月乔治斯去世后，他的儿子丹尼尔接手了公司。

* * *

再婚的伊莱亚娜·松阿本德部分时间生活在欧洲，部分时间在纽约。1961年夏天，她第一次听说了詹姆斯·罗森奎斯特（James Rosenquist）的作品，也就是用广告材料、像意大利细面条的东西、汽车挡泥板创造出的画作和雕塑；于是她去可恩提角（Coenties Slip）看那些作品，这个地方在曼哈顿南端的炮台公园（Battery Park）附近。她跟伊万·卡普说到了这位艺术家，他就也去拜访了罗森奎斯特，还带上了卡斯泰利。这时的卡斯泰利已经知道了利希滕斯坦和安迪·沃霍尔这两个人的存在，他签下了前者，但没有签沃霍尔。（沃霍尔去卡斯泰利的画廊买贾斯珀·约翰斯的素描时，在后面的房间里看到了一幅利希滕斯坦的作品，评论道，"我也创作那样

的画"。汤姆金斯说,卡斯泰利认为沃霍尔的画面感太弱。波普艺术正在形成,但这三位艺术家都互相不认识。)

罗森奎斯特也没有得到卡斯泰利的垂青,最后他加入了理查德·贝拉米的绿画廊(Green Gallery),这家画廊的出资人是罗伯特·斯卡尔。此时有其他的波普艺术家正在闯出名气,比如克拉斯·奥尔登堡(Claes Oldenburg)、吉姆·戴恩(Jim Dine)、汤姆·韦塞尔曼(Tom Wesselmann)和罗伯特·印第安纳(Robert Indiana)。贝拉米对他们而言,就像卡斯泰利对约翰斯和劳申伯格,或者坎魏勒对立体主义画家的意义。虽然贝拉米有发现新人的眼光,但他的绿画廊从来都不怎么赚钱;后来画廊被交到悉尼·贾尼斯的手上,并制造出下一场震动。这是1962年春天为波普艺术举办的展览,而波普艺术原本被贾尼斯称为"新现实主义"。汤姆金斯说,这场展览是自卡斯泰利1957年和1958年为约翰斯和劳申伯格举办的首展以来在纽约最轰动的事件。就连抽象表现主义画家也大为惊骇,所以除了德·库宁之外,其他所有人都离开了贾尼斯的画廊。他们对于卡斯泰利签下利希滕斯坦这件事也同样不满。有意思的是,虽然最开始波普艺术激怒了媒体和评论界,但约翰斯和1964年在威尼斯双年展上获得国际绘画大奖的劳申伯格很快对此改变了态度。纽约的主要收藏家,比如特里梅因夫妇、斯卡尔、理查德·布朗·贝克和潘扎伯爵(Count Panza),则不需要做任何改变,他们直接买下了作品。

而此时已经成名的贝蒂·帕森斯则走着自己的路。1959年她继承了一笔钱,这应该是给她减轻了压力。她继续画着画,美国的一些画廊和伦敦的怀特查普尔(the Whitechapel)还给她举办了画展。她开始对东方哲学产生兴趣。因为对画廊空间有争议,她把悉尼·贾尼斯告上了法庭;但她败诉了,不得不搬走,从此跟他不再往来。她旗下的艺术家包括埃尔斯沃思·凯利(Ellsworth Kelly)、阿格尼丝·马丁(Agnes Martin)、爱德华多·保罗齐(Eduardo Paolozzi)、亚历山大·利伯曼(Alexander Liberman)和露丝·沃尔默(Ruth Vollmer)。李·霍尔说,贝蒂的助理杰克·蒂尔顿(Jack Tilton)认为她偏爱不知名的年轻艺术家:"她绝不要站在任何巨人的阴影之下。"虽然在艺术市场上仍占有一席之地,但她已不再是50年代那个叱咤风云的大腕了。

另一方面，波普艺术的到来也显示出卡斯泰利的灵活性以及对变化的感知能力，这些品质就是他区别于迪朗-吕埃尔和坎魏勒的地方。汤姆金斯做了计算，劳申伯格在威尼斯获奖意味着，他作品的价格从1963年的2000到4000美元这一档涨到了1万到1.5万美元。但1964年卡斯泰利旗下主要的创收者是斯特拉和利希滕斯坦，以及在这一年转投到他画廊的沃霍尔和罗森奎斯特。卡斯泰利能感知到艺术和收藏群众的喜好是如何发展的。罗森奎斯特是从理查德·贝拉米现在已经关张的绿画廊转过来的。贝拉米发掘了很多的艺术家，比如奥尔登堡、罗森奎斯特、罗伯特·莫里斯（Robert Morris）、乔治·西格尔（George Segal）、拉里·彭斯（Larry Poons）和唐纳德·贾德（Donald Judd），但没人计算过总共有多少人；他还让卡斯泰利先挑自己旗下的艺术家。除了罗森奎斯特和沃霍尔，卡斯泰利还挑了彭斯、莫里斯和贾德。色域绘画（Color field painting）和极简主义艺术都得到了支持，不过（很久以后）即使卡斯泰利也承认，那时极简主义和概念艺术比其他风格更难卖。

在卡普的帮助下，卡斯泰利现在开启了另一项创举。周二晚举办开幕式是那时纽约艺术世界的一个著名特色。然而卡斯泰利总在周六举办一整天的开幕仪式，"没有豪饮，"用卡尔文·汤姆金斯的话说，"也没有特殊的邀请函。"这正迎合了时代的风气，也给画廊创造出了更为严肃的氛围。芭芭拉·罗斯（Barbara Rose）是弗兰克·斯特拉的夫人，也是一位敏锐的评论家和记者；她告诉汤姆金斯，她觉得卡斯泰利创造的是"对此时此地发生的艺术史的感知"。对莱奥来说，他旗下的艺术家跟塞尚、马蒂斯和毕加索是同一级别的，"并且他也令收藏家们相信了这一点"。在跟本书作者进行访谈时，玛丽·布恩[①]也同意这个观点，她说："莱奥最重要的贡献是他为收藏家创造了一种氛围。"卡斯泰利的销售方式非常委婉，维克托·甘兹说自己甚至回想不起来他曾为"销售"一幅画做过哪怕最微小的努力。实际上甘兹告诉卡尔文·汤姆金斯，卡斯泰利甚至从没有对一幅画进行过美学范畴的讨论；不过汤姆金斯写道："有一次，他（甘兹）跟卡斯泰利说，墙上挂的一幅约翰斯的画让他想起了贝多芬后期的一部四重

① 著名艺术经纪人，详见本书第31章。

奏,此后不久,他碰巧听到卡斯泰利告诉另一位参观者说,约翰斯的画作就像贝多芬后期创作的四重奏。"

　　艺术家们曾将卡斯泰利比喻为"大力鼠"(Mighty Mouse),虽然这不是当他面说的;这不完全是奉承,但也没什么伤害,跟60年代后期(以及自那时开始)的传言还不同;那些传言说他会在拍卖会上"买入"他自己旗下艺术家的作品,出价高于它们之前在市场上卖出的价格,以便抬高它们的价格。这是针对经纪人很老套的一种指控,也是古往今来经纪人常用的一种套路;但卡斯泰利总是非常激烈地否认他跟这种套路有关。

　　悉尼·贾尼斯是抽象表现主义早期的经纪人,他对出口这个派别作品的兴趣不是很大。但随着60年代向前推进,卡斯泰利和他的前妻伊莱亚娜·松阿本德对他们的艺术家采取了不同的态度,他们尽力使这些艺术家的作品在欧洲得到良好的展示;而此时的欧洲也渴望看到美国人的作品,并且其自身的波普艺术派别也在蓬勃发展,尤其是在英国。起初洛杉矶追赶的速度较慢,但卡斯泰利在洛杉矶、旧金山、圣路易斯和多伦多的友好画廊间构架起了一个网络,这有助于分散艺术市场和传播消息。之后在1971年,卡斯泰利又以另一举动改变了游戏的局面。莱奥和伊莱亚娜与安德烈·埃默里赫和约翰·韦伯(John Weber)携手,一起搬到了苏荷区西百老汇420号一座翻修过的纸品仓库。伊莱亚娜在纽约需要一席之地,因为巴黎的艺术市场已不再是从前的模样。苏荷区对曼哈顿的画廊来说,是个充满异域风情的新区域,但这种形象也不会再保留很久了。

第 28 章
200 万英镑大关

"3月19日星期五。伦勃朗,第105号拍品,《蒂图斯的肖像》(*Portrait of Titus*)。西蒙先生坐着时就是在出价。如果他坐着时公开竞价,那也是在出价。当他站起来时,就是他停止竞价了。如果他之后又坐下了,他就不是在竞价,除非他举起了手指。举起了手指时他就是在继续竞价,直到他再次站起来才算停止。"

1965年3月19日一大早,经过29分钟的会议,佳士得的帕特里克·林赛和诺顿·西蒙之间达成了这样一个复杂的协议。这个协议将触发现代最大的拍卖行争议之一。这个协议针对的是伦勃朗作品《蒂图斯的肖像》的拍卖,这幅画来自库克的早期大师作品收藏。弗朗西斯·库克爵士(Sir Francis Cook)靠女士们的"紧身内衣"发家,他从19世纪开始构建的这个系列是英国最重要的私人收藏之一。弗朗西斯爵士的后嗣也被称为弗朗西斯爵士,此时正躲在泽西岛上逃税的他决定卖掉五幅重要的藏画,原因之一是他认为工党政府将要征收资本利得税(后来确实如他所料)。另外四幅画几乎同样惊心动魄:委拉斯开兹的《弄臣胡安的肖像》(*Portrait of Don Juan de Calabazas*)、丢勒的《通往加略山之路》(*Road to Calvary*)、透纳的《布伦特福德的船闸和磨坊》(*Brentford Lock and Mill*),以及贺加斯的《家庭聚会》(*A Family Party*)。这些画作的规格之高,使1965年这个拍卖季毫无争议地成了佳士得自1928年霍尔福德收藏以来最好的一季(由此可见佳士得在这期间的状况多么乏善可陈)。

然而拍卖前的这段时间很伤脑筋,因为弗朗西斯爵士对安全问题非常执着,拒绝让画作搭乘商用飞机去伦敦。约翰·赫伯特说,佳士得只能包

一架专机,并且飞机本身和飞行员都得经过弗朗西斯爵士的确认。乘坐自有喷火战斗机的帕特里克·林赛推荐了一架达科塔(Dakota)轻型飞机。两名为油画安排的"护卫"被派去了泽西,携带着表面覆有皮革的精致的"黑杰克"①,那还是特地在皮卡迪利的斯温和阿德尼(Swaine & Adeney)高级皮具店买的。去伦敦的飞行过程中他们遭遇了一场大雷雨,但达科塔安全降落了,武器也没派上用场。

做成这笔生意需要钢铁般的意志。来自加利福尼亚的诺顿·西蒙是亨特食品公司(Hunt Food Corporation)的创始人,他发来消息说想要对画作做私人预览。查尔斯·奥尔索普被派去希斯罗机场接他,带一份《金融时报》、"一朵白色康乃馨和一副墨镜"作为接头标志。西蒙的飞机到得很晚,几乎是午夜了才落地。而奥尔索普用租来的劳斯莱斯直接带他去了国王街。西蒙看完画作已经是后半夜了,他就是在这个时候坚持要定下那个复杂的竞价协议的。

西蒙的姗姗来迟和他的竞价习惯还不是这场拍卖中仅有的逸闻趣事。还有一个传奇故事是关于伦勃朗作品的发现过程。1825年,一个名为乔治·巴克(Goerge Barker)的英国画作修复师错过了他从荷兰返家的船,因此被迫在海牙附近的一个农舍里过夜。第二天早上醒来时,他注意到床上方挂着一个男孩的肖像;吃早饭时他对这幅画大加赞赏,农夫就把画送给了他。这幅画来到英国后,巴克的客户斯潘塞伯爵的夫人拉维尼娅也非常喜欢。她的热忱没有用错地方,因为这幅画就是《蒂图斯的肖像》。

在一场共有105件画作的早期大师拍卖中,库克的这五幅画被放在最后出售。约翰·赫伯特也在场。据他报道,对第105号拍品也就是最后一件画作的竞价,起价为10万几尼,6秒钟内这个数字就蹿到了30万几尼。这个数目是从诺顿·西蒙嘴里喊出来的,所以他第一次竞价就打破了他跟帕特里克·林赛的约定。之后他又喊出了五次竞价,但到65万几尼时仿佛退出了竞争。继续在阿格纽和马尔伯勒画廊的戴维·萨默塞特(David Somerset,也就是现在的博福特公爵[Duke of Beaufort])之间的竞价达到

① 这里指的是一种短小、易隐藏的武器,填充了质量较大的物质,靠其重量给敌人以打击,适于近身作战。

了74万几尼。然后拍卖师彼得·钱斯转向了杰弗里·阿格纽,问他是否还要出价。阿格纽谢绝了。其后,钱斯转向了诺顿·西蒙,问了他八次是否还要竞价。西蒙一言不发,于是钱斯便落槌将这幅画给了马尔伯勒画廊。这时候西蒙才终于发话了。"等一下,"他说,"等一下。"当竞价达到白热化时,他一直都站着,所以按照他跟帕特里克·林赛约定的条款,那时他是没有在竞价的。然而现在他却宣称自己是在竞价。赫伯特说,西蒙从口袋里掏出了协议来证明自己的说辞,但这令大家更加迷惑。最后,钱斯决定自己必须负起对卖方的责任,因为那时佣金只来自卖家,于是竞价继续进行下去。戴维·萨默塞特当然感到不满,拒绝再出更高的价格,这就意味着西蒙以76万几尼,或说79.8万英镑(合现在的1395万美元)的价格获得了《蒂图斯的肖像》。

再回头来看,就像约翰·赫伯特所说,首先佳士得接受这样一个复杂的竞价协议可能就不对,但钱斯也很难无视这样一个富豪的出价。这个荒唐的局面在漫画家奥斯伯特·兰开斯特(Osbert Lancaster)笔下得到了很好的总结:在他第二天于《每日快报》发表的漫画中,一位拍卖师正在出售一幅伦勃朗的作品,图释上写着"别忘了,根据私下协议,只要利特尔汉普顿勋爵夫人(Lady Littlehampton)还在倒立,她就是在竞价"。

但我们不要忽略一个事实,就是伦勃朗的作品卖出了一个不可思议的价格;整个拍卖也是如此,共拍出了1170529英镑(320万美元,合现在的2046万美元),这是英国史上所有画作拍卖中的最高数字。而这场拍卖发生的这一年,也就是1965年,也是佳士得转危为安的一年。1962年时他们实际上还有6000英镑的小额亏损,但1965年,除了库克拍卖之外,这家公司还卖出了66幅提埃坡罗的素描、艾尔弗雷德·莫里斯(Alfred Morris)收藏的东方瓷器和硬币、戴维·所罗门(David Salomon)爵士收藏的宝玑(Breguet)手表,以及来自哈伍德宫(Harewood House)的画作和家具,其中包括一张奇彭代尔风格的桌子。

但是有其他因素推动了这次繁荣浪潮高峰的到来,并且用的是我们熟悉的方式。佳士得那一年出售的收藏中还有一个来自诺斯威克园(Northwick Park),这是位于格洛斯特郡(Gloucestershire)莫顿因马什(Moreton-in-Marsh)附近的一座大宅;收藏中包括画作、古董、家具、瓷

器和银器，由诺斯威克男爵二世约翰开始收藏，然后由爱德华·乔治·斯潘塞-丘吉尔（Edward George Spencer-Churchill）勋爵继续。有人觉得这是自"二战"以来出售的最重要的英国收藏，其藏画包括贺加斯、庚斯博罗、雷诺兹和罗姆尼的作品。画作和古董卖得相当不错，但最吸引人的是拍卖最后于原址出售的物品，从手杖到脚凳无所不包。这部分拍卖总计收入68597英镑，数额少得可怜——这也是部分症结所在，因为诺斯威克园拍卖遭到了一个大型圈子的袭击，其规模仅次于鲁克斯利宅拍卖中涉及的那一个。

诺斯威克园圈子尤其耸人听闻，有两个原因：其一，伦敦《星期日泰晤士报》（Sunday Times）的记者科林·辛普森潜入了这个事件中，用磁带录下了整个过程，并在几天后将其公之于众；其二，参与这个事件的不只是某些名声不好的非法经纪人，也包括了英国家具交易行业中的顶级精英。这场阴谋上演的地点是格洛斯特郡莫顿因马什的斯旺旅馆（Swann Inn）。辛普森将麦克风塞在衣袖里，通过一个袖珍发报机，连接到在附近一辆厢式货车中监视这系列事件的"控制中心"那里。有大约50个经纪人参与了这场阴谋，其中一些是BADA（英国古董经纪人协会，the British Antique Dealers' Association）的成员，而其中一位是来自伍斯特郡百老汇（Broadway, Worcestershire）的迈克尔·布雷特（Michael Brett）少校，他还是当时协会的会长。在《星期日泰晤士报》中刊出的三千字文章立刻引起了轩然大波，下议院收到了相关质询，BADA超过12个成员被迫辞职。诺斯威克园事件证明了很多人长期以来怀疑的一件事——因为鲁克斯利宅事件而修改的法律没有废除圈子，不过是使其转到了地下。

即使得到这样的曝光，圈子还是继续繁荣着，数年后另一个更著名的事件也证明了这一点。1968年3月，萨默塞特郡奥尔德威克庄园（Aldwick Court）里的物品经由格洛斯特郡的经纪公司布鲁顿·诺尔斯（Bruton Knowles）卖出。卖出的画作中有一幅《圣母和圣子》（Madonna and Child），在目录里被标记为"锡耶纳画派，15世纪"。大家对它的兴趣似乎都不大，最后这幅画以2700英镑的价格被卖出。然而，现场有一位伦敦经纪人朱利叶斯·魏茨纳（Julius Weitzner），在之后举行的"安置会"（这次的地点是樱草绿地[Cowslip Green]的天堂汽车旅馆[Paradise Motel]）

中获胜了。魏茨纳立刻宣布这幅锡耶纳派画作实际上是一幅曾遗失了的杜乔作品，并且他已经将画以15万英镑的价格卖给了俄亥俄州的克利夫兰博物馆（Cleveland Museum）。就在这个关键时刻，政府负责审查出口艺术作品的委员会介入此事，将交付画作的时间延迟了六个月，以便给予伦敦国家美术馆足够的时间来筹措购画的资金。资金筹到了，如今这幅画就挂在特拉法尔加广场（Trafalgar Square）的国家美术馆里。虽然又是一桩丑闻，但魏茨纳留下了那15万英镑。

<center>* * *</center>

佳士得在伦敦渐渐复原的时候，苏富比则在纽约继续挺进。苏富比在与帕克–贝尼特对彼此风格差异进行了数月磨合之后，于1965年春天做出了轰动性的创新之举；这个创新第一次证明了彼得·威尔逊及苏富比的能力，以及市场对印象派和后印象派持续增长的热情。他们将两场拍卖安排在了同一个晚上，并且在两场之间设置了特殊环节。第一场于6点30分开始，拍卖的是精美的印象派和后印象派作品。价格乃天文数字：一幅德加的画作卖出了41万美元，凡·高的作品《卸货工人》（Les Déchargeurs）揽入24万美元。这也是路易斯·马里昂的儿子约翰的首秀，现在他已经是纽约的行业柱石了。那天晚上就是他站在拍卖台上。

此后，无论员工还是观众，所有在场的人都参加了威尔逊构思的、一场极富想象力的晚宴。位于麦迪逊大道980号的帕克–贝尼特大楼里，整个三层都按照新雅典咖啡馆的样子装饰了起来，这家位于皮加勒广场的著名餐厅曾是德加和马奈两人的最爱，1876年德加还以那里为背景，画成了他最著名的画作之一《苦艾酒》。声名卓著的印象派史学家约翰·雷华德也受邀参与了创作，以保证细节的真实。

晚宴后，还有一个"第一次"——最终获得了纽约执照的彼得·威尔逊主持了第二场拍卖。然而，这场拍卖还用更重要的方式成就了另外的"第一次"。菲利普·多特勒蒙（Philippe Dotremont）收藏包含了43件作品，大多来自法国和美国的当代艺术家。赫曼说，许多画作完成了不过五年或者十年，这也是这些画家的作品首次来到拍卖场。罗伯特·劳申伯格的《荣耀》（Gloria）创作完成于1956年，不过是他有史以来被付诸拍卖的

第二件作品。那天晚上,杰克逊·波洛克的一幅作品拍出了4.5万美元,考尔德的一件动态雕塑则卖出了1万美元。

这两场拍卖不仅肯定了印象派的实力,也显示了当代艺术市场的前景;多特勒蒙收藏总计收入51万美元,而晚宴前拍卖的收入为234.5万美元。

虽然苏富比在纽约领先了一步,但此时活跃着的那些国家的佳士得也将在商业上显示出同样的重要性,即使它们的报道价值还较低。这些国家就是日本和瑞士。1966年,佳士得聘请了约翰·哈丁(John Harding)作为它的日本专家。哈丁曾经是商船船员,他的船因为引擎故障被困在东京数月,他就是那个时候积累下了相关知识。约翰·赫伯特挖苦说,哈丁在伦敦的首次拍卖堪称灾难,其总计200美元的收入绝对是"二战"以来最糟的。然而,其后果不是将他解雇,而是派他回到日本寻访真相。他收集到的事实之一,是苏富比已经获邀于1969年的"英国周"期间去组织一场拍卖。使馆的工作人员拒绝佳士得参与此事,于是哈丁制订了一个计划,要让佳士得在东京美术俱乐部(Tokyo Bijutsu Club)举行一场拍卖来打擂台。

这个想法相当明智,因为那时无论苏富比还是佳士得在日本都还不算家喻户晓,但美术俱乐部却是整个行业里都知名的。日本的艺术拍卖跟西方世界的颇为不同。日本拍卖商不会明确提出一个估价,或者公布任何的保留价;令西方人惊讶的是,他们竟然会定一个最高数字。此外,如果若干经纪人都想要同一件物品,他们会私下商议,甚至会抽签来决定谁赢。只有卖家才支付一笔10%的佣金,所以总体来说,拍卖是大大偏向买方利益的。给西式思维造成的另一个困难是,这里要求拍卖商在拍卖前一个星期向警方提交所有顾客的姓名和住址。此举的目的是帮助拍卖行确保没有赃物参与交易,但这样当然就吓退了很多个人客户,因为出于税务原因,他们不愿意让当局知道他们在购买什么。(而后来当佳士得和苏富比都想要在东京举行它们自己的拍卖会时,这一特殊规定也确实成了它们的绊脚石。)

无论如何,佳士得克服了这些困难,并且在1969年5月举行了拍卖,早于苏富比。这场拍卖包括两部分:东方艺术品及武器和盔甲,由日本拍卖师三谷敬三(Keizo Mitani)主持;绘画部分,由彼得·钱斯主持,用

赫伯特的话来讲，就好像他对日本习俗了如指掌一般。很多拍品都是由英国业者委托拍卖的，他们在伦敦的国王街那里通过闭路电视观看拍卖。他们看到1962年卖5500英镑的雷诺阿肖像作品《昂里奥夫人》(*Madame Henriot*)，现在卖到了2900万日元（合现在的50.4万美元）。日本人对印象主义的爱恋之火复燃了。

瑞士的重要性不低于日本，珠宝的盈利能力也不比印象派差（实际上，两者的收藏家经常是重叠的）。佳士得在瑞士举行的首次珠宝拍卖会，拍卖的是已故的尼娜·戴尔（Nina Dyer）的46件藏品；这位前模特曾过着童话般的生活，但结局却颇为悲惨。她先是嫁给了汉斯·海因里希·蒂森-博尔奈米绍男爵（Baron Hans Heinrich Thyssen-Bornemisza），后嫁给萨德尔丁·汗亲王（Prince Sadruddin Khan），最终在35岁时自杀身亡。约翰·赫伯特说，她的钻石拍卖的收入是之前珠宝拍卖收入的两倍还多。

美术俱乐部拍卖和戴尔拍卖发生在1969年的同一个月中，而它们的成功不可能被人忽视。实际上，在瑞士举行的珠宝拍卖盈利可观，正是佳士得大幅领先苏富比，在1973年就上市的原因之一。自从戈尔德施密特拍卖以来，佳士得花了超过十年的时间才达到了跟苏富比相同的水平，但至少它最终做到了。

* * *

1967年的前几个月里，关于一个史诗级的艺术伪造丑闻的各种故事开始出现在美国和欧洲的媒体中。涉事者有三个。其中最知名的是其受害者，来自得克萨斯州的石油百万富翁阿尔杰·赫特尔·梅多斯（Alger Hurtle Meadows），有人声称他买下了44幅号称来自杜飞、德加、毕加索、德兰、弗拉芒克和莫迪里阿尼等法国大师的伪作。这件事中的反派是两个经纪人，一个归化了的美国人费尔南德·勒格罗（Fernand Legros）和一个加拿大人雷亚尔·莱萨尔（Réal Lessard）。伪作的价值——意思是，如果它们不是假的，那它们的价值——据说是200万美元。出于法律原因，勒格罗和莱萨尔的身份在这个阶段还没被公布，但在艺术世界的小道消息中，他们俩的名字已经广为人知。有传言说伪作都是从法国南部的一个"工厂"造出来的，这更让流言发酵扩大起来，但这时还没有人采取任何

行动。几周之后，又一个丑闻传出，这次发生的地点是巴黎附近的蓬图瓦兹（Pontoise）。那里有一些被拿来拍卖的油画——2幅杜飞、2幅弗拉芒克和1幅德兰的作品——被警方宣布为伪作，而它们的所有者正是费尔南德·勒格罗。仅一周之后，日本国会的一位社会党成员对东京日本国立西方艺术博物馆（Japanese National Museum of Western Art）里的一些画作的真实性提出了质疑，包括1幅杜飞、1幅德兰和1幅莫迪里阿尼的画作，都是1963年和1964年购入的。购买这些画使用的是公共资金，而这一次的卖家又是费尔南德·勒格罗。

于是，史上最著名的伪造丑闻之一就此展开。接下来的数周和数月中传出消息，勒格罗为一个名为埃尔米尔·德·奥里（Elmyr de Hory）的匈牙利伪造大师独家代理作品。还有消息爆出，德·奥里从1946年起就一直在伪造各种画作，愚弄的收藏家和经纪人跨越了从布宜诺斯艾利斯到比亚里茨（Biarritz）、洛杉矶到洛桑之间的地域。更令人难以置信的是，他东窗事发实际上已经若干次，但因为他自己迅速地改了名字、换了地方，再加上艺术交易圈和警察之间缺乏合作，他从来没被抓到过。

德·奥里是个作伪者，不是销售人员，而他在一次派对上认识的勒格罗则完美胜任了第二种角色。他能为德·奥里的作品编造一个来历，还能配上有模有样的证明，这些证明有的来自法国专家（很多情况下他们也是被骗的），有的还是死去的艺术家本人的孀妇或亲属开出的。这些年中，德·奥里过着十分舒适的生活，而勒格罗和他的助理兼情人莱萨尔则成了百万富翁。行业内被骗的范围极大：克内德勒以超过6万英镑的价格卖出了一幅德·奥里的"马蒂斯"作品，而且因为对此十分得意，还在《美术新闻》上用这幅画的照片做了广告。此外，勒格罗还在巴黎的蓬特皇家酒店画廊（Galerie Pont-Royal Hotel）举办了一场题为"向拉乌尔·杜飞致敬"的展览，展出的33幅画中有26幅来自德·奥里。还有一次，基斯·范·东恩把德·奥里的一幅画认作他自己的。德·奥里最终入狱，但在此之前，在很多憎恨艺术世界装腔作势的人心中，他早已经成了一个草莽英雄。

德·奥里丑闻是它所处时代的产物，因为当60年代行将结束之时，一个全新的变化统摄了艺术市场。华尔街正欣欣向荣，数千经济水平蓬勃向上的美国人，以及数量较少的欧洲人，开始将他们的闲钱花在艺术上。他

们这么做等于打破了曾经所谓的"20年规则"。1926年，佳士得的史学家之一亨利·莫里利尔（H. C. Marillier）曾写道："在某个时代活跃着的较年轻人士（亦即当代艺术家）的作品不会流通到市场上，而是留在最初的买家身边，平均时长为20或25年……那些确实零星流通出来的画作通常不太重要，不会得到关注，也不会造成影响。"但现在生活变化快多了，当代艺术也在频繁易手。然而同时也有很多人感觉跟当代艺术再无瓜葛。如同汤姆·沃尔夫（Tom Wolfe）在《画出来的箴言》（*The Painted Word*）中指出的那样，60年代的艺术批评特别尖锐，是一种倾向于告诉人们什么重要、什么不重要的教训主义。有些人认同评论家的看法；但在其他人看来，当代艺术似乎就只是丑陋，或者像波普艺术那样平庸。于是这导致很多人退回到了柔和、安全和精致的印象主义中。

于是，如同尼古拉斯·菲斯指出的那样，艺术市场自"一战"以来首次见证了在世和过世艺术家作品同时兴盛的局面。这对本行业来说是个好消息，但这也不能掩盖另一个越来越明显的重要变化。由于与拍卖相关的广告增加，加上"二战"导致的社会变动催生了更富裕也更有冒险精神的新一代中产阶级，很多曾经可能去找经纪人的人现在开始光顾拍卖行。到这个时候，拍卖行和经纪人之间的竞争已经比任何时代都激烈，而专业领域的发展也是导致这种情况发生的原因之一。到目前为止，具有专业化知识的经纪人总能轻易打败苏富比或者佳士得；而当拍卖行本身雇用了越来越多专家，这种曾经熟悉的局面就开始变化了。当然经纪人也能从拍卖行给市场带来的额外宣传中获益，但60年代后期的繁荣所造成的局面，与80年代后期的情况颇有相似之处：价格提高得太快，经纪人经常追赶不上。尼古拉斯·菲斯在他关于苏富比的书中举了最著名的例子，这件事发生在一次现代艺术拍卖中，其间一组亨利·摩尔（Henry Moore）的家庭群像雕塑以6500英镑卖出。在拍卖进行中，一位知名经纪人突然从他的座位上站起来，朝门口匆匆走去。后来他解释道，他的画廊里有一组相似的雕像，标价是900英镑，他必须得打电话告诉他的合伙人把它藏起来，免得它被以900英镑的"白菜价"处理掉。

60年代后期还出现了另外两种发展状况，成为后来潮流趋势的指针。在苏富比，由于越来越多的美国遗产律师要求提供担保，所以彼得·威尔

逊一直在增加这种"特殊安排"的使用。而在佳士得，戴维·卡里特跳槽了。他被说服加入了阿尔特弥斯（Artemis），这是由比利时朗贝尔银行（Banque Lambert）的莱昂·朗贝尔男爵（Baron Léon Lambert）和巴黎的埃利·德·罗特席尔德男爵（Baron Elie de Rothschild）新创立的艺术投资公司。他们的计划是购买最好的作品，将它们出借给博物馆一段时间，然后卖掉盈利。熊皮俱乐部的哲学从未在法国湮灭。

然而在卡里特离开后，他曾贡献过出类拔萃的表现的绘画部门却迎来它史上最辉煌的胜利。这就是对委拉斯开兹的肖像作品《胡安·德帕雷哈》（*Juan de Pareja*）的拍卖。在80年代对艺术史学家、博物馆馆长和鉴赏家的一个调查中，委拉斯开兹被评为专家们最喜爱的画家。但就像《胡安·德帕雷哈》的故事所表现的那样，情况并不是一直如此。18世纪时，此画为威廉·汉密尔顿（William Hamilton）爵士所有，他是英国驻那不勒斯的大使，也是纳尔逊的情人埃玛的丈夫。从意大利回国之后，他被迫于1801年在佳士得卖掉了这幅画，售价十分大气，为39几尼（约合200美元）。十年之后，它以151英镑14先令5便士（约合610美元）的价格被转让给了拉德纳伯爵（Earls of Radnor），在他们家里一直待到了1970年。现在要拍卖的原因也很常见，第七世伯爵死后产生了高额遗产税。

帕特里克·林赛是这场拍卖的拍卖师。虽然起初有数位竞价者参与，但很快范围就缩小到两个人身上：杰弗里·阿格纽和第二排的一个年轻人。赫伯特说，林赛要不就是不认识他，要不就是假装不认识。竞价很快就越过了百万大关，并毫不减速，直到冲到这个数字的两倍时才开始摇摆。到220万几尼（合现在的3228.7万美元）时阿格纽退出了，那个年轻人胜利了。佳士得的马路对面，年轻人的父亲已经在普吕尼耶（Prunier's）开始午餐了。丹尼尔·维尔登施泰因已经给了他儿子亚力克（Alec）指示：不计代价地买下这幅画。一如既往，维尔登施泰因的大胆得到了回报。不久之后，委拉斯开兹的这幅画就出现在了纽约的大都会艺术博物馆。从《蒂图斯的肖像》到《胡安·德帕雷哈》，佳士得终于姿态高昂地回来了。委拉斯开兹这幅画的价格纪录保持了十年之久。

第29章
曼哈顿新的绘画一条街

战后伦敦的艺术交易中,有一些跟纽约同步发生的事情透露了很多信息。1957年这一年中,举行了魏因贝格拍卖,彼得·威尔逊开始执掌苏富比,莱奥·卡斯泰利的画廊在曼哈顿开张;也是这一年,维克托·沃丁顿在科克街2号创立了他在伦敦的第一家画廊。之前在都柏林拥有一家画廊的沃丁顿,看到了当代艺术中蕴藏的潜力;而在不列颠群岛中,科克街就是伦敦的绘画一条街。达德利·图思就是当代的保罗·纪尧姆,一位时髦、优雅、交游甚广的上流社会经纪人。勒菲弗画廊在战争期间已经关门,1943年它在国王街甲1号的旧址也被炸了。苏格兰"五彩画家"塞缪尔·佩普洛的儿子维利·佩普洛(Willy Peploe)在1949年入伙,并在杰拉尔德·科科伦(Gerald Corcoran)的帮助下,赋予了画廊新的生命。一开始他们展出的是摩尔(Moore)、萨瑟兰(Sutherland)、培根(Bacon)和拉尼恩(Lanyon)等英国画家的作品。由于短暂出现过本·尼克尔森(Ben Nicolson)的热潮,画廊在1950年和1954年为他举办过单人展,但之后画廊就发现了更国际化的艺术家,比如考尔德(1951、1955)、比费(1951)和马格利特(Magritte,1953)。勒菲弗还与保罗·布拉姆(Paul Brame)、路易·卡雷和海因茨·贝格格林等欧洲经纪人建立了联系,到1958年时已初步形成了它如今的特色。

第二次世界大战结束时,阿格纽的主要问题是要重振它"在1946年时下降为零"的美国贸易。因为商用喷气式飞机前景光明,这家公司做出了一个重要的决定,就是让经理们经常性地出差,来取代国外昂贵的分支机构。通过这种新方法获得的主要顾客包括保罗·梅隆夫妇,他们在阿格纽

的协助下打造出了一套精美绝伦的英国艺术收藏,以及若干北美博物馆,尤其是加拿大国立美术馆(National Gallery of Canada)。

然而,英国经纪人中有三位格外突出,每位突出的方式都不一样。它们分别是莱斯利·沃丁顿、马尔伯勒美术(Marlborough Fine Arts),以及杰里米·马斯(Jeremy Maas)。莱斯利·沃丁顿是维克托的儿子,他在巴黎学习过艺术史,但毕业成绩没有好到有资格教书。回到伦敦后他发现,伊丽莎白·弗林克(Elizabeth Frink)、伊冯·希钦斯(Ivon Hitchens)和帕特里克·赫伦(Patrick Heron)等艺术家急需一个经纪人,这个人要会推销他们的作品,并试着扩大对当代艺术感兴趣的、"小得惊人"的那群人的范围。而莱斯利的父亲还沉浸在对传统的喜好中,比如杰克·叶芝的作品。因此,父子两人在四年后分道扬镳了。莱斯利估计自己需要5万英镑的启动资金,而这时他幸运地认识了后来成为他合伙人的亚历克斯·伯恩斯坦(Alex Bernstein)。"实际上亚历克斯打算给我3.5万英镑,但我说只需要2.5万英镑。整个交易都是在电话上完成的,直到今天亚历克斯都还是我的合伙人。"

沃丁顿的商业成功十分引人注目。从科克街2号开始,他在1969年盘下了这条街的31到34号,1981年6月拿下了4号,1983年是11号,1988年是5号,1989年6月拿下的12号。他也是英国经纪人中第一个跟艺术家签了坎魏勒和卡斯泰利式合同、给他们发固定工资的。1990年时他的年成交额达8000万到9000万英镑,银行里的流动资金多达2500万英镑。

* * *

沃丁顿说,他感受过的唯一威胁不是来自拍卖行,而是来自马尔伯勒。这家画廊背后的军师是拥有过奥地利连锁公路休息站的弗兰克·劳埃德(Frank Lloyd)。被迫逃亡后,他在战争期间以难民身份加入了英国军队,作为军队大厨闯出了名声。马尔伯勒是因为一个旧书和手稿收藏而创立的,这套收藏来自另一个难民哈利·菲舍尔(Harry Fischer),他成了劳埃德的合伙人。战后这两个人开了第一家马尔伯勒画廊,但放弃了书籍;菲舍尔走遍欧洲寻访艺术作品,而从那些遭战乱摧残的人身上打开缺口并不算困难。同时,劳埃德不仅关注着英国艺术,更重要的是在争取富有且影响力大的顾客和支持者,比如阿根廷的布鲁诺·哈弗特尔(Bruno

Haftel）、掌管菲亚特（Fiat）的意大利大亨乔瓦尼·阿涅利（Giovanni Agnelli）、巴西的阿西斯·夏多布里昂（Assis Chateaubriand）以及法国的罗特席尔德家族。劳埃德对这些战后的巨头自有一种直觉，就像二三十年代时的杜维恩一样。60年代，当沃丁顿开始逐渐买下科克街时，马尔伯勒则在纽约抢了苏富比的先机，于1963年在那里开了一家画廊。

马尔伯勒将它们在伦敦的策略复制到了纽约，就像在伦敦拉拢英国艺术家一样，尽可能地签下所有抽象表现主义画家。约翰·伯纳德·迈尔斯（John Bernard Myers）说，这"对纽约的艺术世界产生了极其重大的影响……除了德·库宁，所有重要的抽象表现主义艺术家都加入了劳埃德的阵营，从而为美国的绘画和雕塑创造出了首个大规模的国际市场……马尔伯勒在接下来的十年中成功催生了新型的竞争"。但纽约不是劳埃德扩张的唯一领土，它开设分支的地点还有列支敦士登、苏黎世、罗马、东京、多伦多和蒙特利尔。它通常会收购一个已经存在的画廊，然后买断本地合作伙伴的份额使其出局；这跟它在曼哈顿的做法一样，要知道它的纽约公司原来叫马尔伯勒–格尔森（Marlborough-Gerson）。这种做法招来了批评。美国常见的指控是认为马尔伯勒从来不发掘新生力量，只挑那些已经知名的艺术家，比如雅克·里普希茨、拉里·里弗斯（Larry Rivers）、罗伯特·马瑟韦尔和马克·罗思柯。另外一些人觉得，与在世艺术家相比，劳埃德其实更青睐已故艺术家。尽管这些指控有些是真的，但他们忽略了一个事实，就是劳埃德之所以能将艺术家从他们之前所在的画廊吸引过来，是因为他出了更多的钱给他们或者他们的遗产执行者。他必须得把这些钱赚出来，而这就是他的能力所在。他也像杜维恩一样深谙销售之道。

跟杜维恩相似的还有，它也行将卷入丑闻。其中最大的一桩丑闻按照法院用语被称为"已故的马克·罗思柯事件"。这位艺术家在1970年2月25日自杀，终年66岁。此前他已经抑郁了数月，也搬出了家人所住的房子，独自住在他的阁楼画室里。从某种程度上说他似乎是在召唤死亡。根据那时广为流传的报道，他每天都喝上一瓶伏特加，不吃药片和安定就无法入睡。导致他最终抑郁的原因一直都是无解的谜题，但无论如何，最后他是吞下了大剂量的安眠药片，并割开了双侧胳膊上的血管。一个人竟然在他职业生涯的顶峰采取这样的行动，除了这一点带来了巨大震动，罗思柯的

自杀还引发了战后艺术世界里最不同寻常的审判之一。

1903年，罗思柯出生于俄国，10岁时随家人一起移民到美国。从耶鲁辍学后，他去了艺术学生联盟（Art Students League）学习油画，并在那里认识了杰克逊·波洛克和威廉·德·库宁。他的早期绘画是超现实主义的，但当40年代过去后，他发展出一种高度个人化的、无法描述的风格。这种风格在50年代得到了打磨和发展，到了1961年，纽约的现代艺术博物馆为他举行了一场重大的回顾展。作家约翰·赫斯（John Hess）说，这场展览将专家分为了壁垒分明的两派，因为不是所有人都跟编写现代艺术博物馆目录的彼得·塞尔兹（Peter Selz）意见一致——他在一个段落中写道，这位艺术家"给了我们创世记的第一天，而不是第六天"。

罗思柯死后留下了798幅画、33万美元现金和9000美元债务。在他家人住的房子里，还挂着44幅他的作品。到了检验遗嘱的时候，问题来了。罗思柯在1968年立过一份遗嘱，但遗嘱起草者不是律师，而是身兼会计师和艺术收藏家的伯纳德·赖斯，他跟马尔伯勒和罗思柯都有工作上的来往。实际上，这位画家就是由赖斯介绍给马尔伯勒和劳埃德的。罗思柯在遗嘱里指定了三位执行人：赖斯、他抽象表现主义艺术家朋友塞奥佐罗斯·斯塔莫斯、人类学教授莫顿·莱文（Morton Levine）。根据他遗嘱里的条款，一个免税的基金会会接收他的大部分画作；这个基金会有五个委托人，包括上述三位遗嘱执行人，另外两位则不时更换。

1968年，也就是所有这些文件都起草完毕的这一年，罗思柯与马尔伯勒的合约也到期了；另外两位经纪人，也就是纽约佩斯画廊（Pace Gallery）的阿恩·格利姆彻（Arne Glimcher）和巴塞尔的恩斯特·拜尔勒（Ernst Beyeler）联手，向罗思柯出价50万美元以购买其18幅作品。最后画家拒绝了这个要求。但这件事的重要性在于，它显示了在1968年，两位国际顶级经纪人愿意以平均一幅2.8万美元的价格购买罗思柯的这些作品。1969年，拒绝了格利姆彻-拜尔勒求购意向的罗思柯，跟马尔伯勒签了一个新的合同，合同里他接受了以105万美元出售87幅画的价格，平均每幅只有12500美元。数据虽然粗糙，但显示出了关键点。这显然前后矛盾，但至今没人能解释罗思柯为什么做出违背自己经济利益的行为。

遗嘱经过检验后，罗思柯的遗孀对其中的条款提出异议，认为半数

遗产应该归她所有。法院同意了，但一个月之后她也去世了。然后罗思柯的女儿之一要求归还半数遗产，因为虽然有法院的命令，但这家人至今没有拿到这些遗产。她还说想要画作，不要现金。劳丽·亚当斯（Laurie Adams）在对这件事情的报道中说，即便如此，这个女儿连一幅画也没有拿到；直到她的律师对事件施压，她才在两年之后得知了基金会的委托人搞出的某些秘密交易。就是这些交易使得罗思柯子女的律师们向法院提出了上诉，指控三位执行人和弗兰克·劳埃德"阴谋诈骗马克·罗思柯的遗产以及浪费其财物"。

　　1974年进行的审判上提交了超过23000份文件，这些文件显示出，遗产的执行人跟劳埃德签订了两份合同。第一份中，劳埃德代表马尔伯勒股份有限公司同意用180万美元买下100幅画，但款项可以用不计息的方式在13年内支付完毕。换言之，这些委托人对罗思柯的继承人有信托责任，但出售第一批罗思柯的画作时，价格却比当时的市场价低大约1.2万美元（如果计算中也包括损失的利息的话）。第二份合同则将另外698幅画作以50%的佣金比委托给劳埃德销售。实际上，罗思柯的这批遗产交到劳埃德手上后，仅得到了20万美元的首付，而在近两年的时间里，没有一个信托受益人知道这件事。

　　这是一场著名的审判，有多达七组律师参加，但这场传奇中地位可能仅次于劳埃德的主角伯纳德·赖斯却没有现身。他的医生建议说，他的健康状况可能无法应付严酷的审判。但这个很凑巧的疾病也没给赖斯带来什么好处。十个月后，法官解除了所有三位遗产委托人的职务和职责，并取消了所有的销售和委托合同。此外，赖斯、斯塔莫斯和马尔伯勒还面临着925.5万美元的赔偿金，莱文和马尔伯勒还要负责6464880万美元的赔偿金。

　　但这个案子之所以耐人寻味，不单单是因为它涉及诈骗和阴谋，也因为弗兰克·劳埃德在证人席上的表现。在整个做证过程中，他都在强调资金问题，并在法庭上讲解，罗思柯作为艺术家的重要性和其画作的市场价值之间存在什么区别。而法庭的注意力则主要集中在马尔伯勒于画家死后立刻买下的那100幅画上。劳埃德声称他因为大量采购而拿到了一个折扣；他还为75万美元的估价进行了辩护，虽然这意味着那些画每幅只值7500美元，但这是在格利姆彻和拜尔勒为这批画中的18幅估价每幅2.8万美元的

数月之后，劳丽·亚当斯说，审判中的其他专家为这同样的100幅画估价，数值差别也很大，在400万美元到642万美元之间。法庭上还指出，劳埃德并不像他自己声称的那样，是在构建一个市场，因为他经常只是借用他欧洲的分支机构来藏匿画作而已。这意味着，他将画作低价卖给那些分支机构，将正确比例的收入（但出自一个很低的总额）转给遗产所有人，然后从分支机构里将画购回，再用高得多的价格将其再次卖出。证词中提到了一个例子，是他将13幅画卖给了巴黎和列支敦士登的三个画廊，遗产所有人从中收到了24.8万美元。但劳埃德只买回了其中的两幅，就通过转卖给梅隆家族获得了42万美元。

罗思柯事件有两个后果。一个是劳埃德受到的惩罚：除了数额庞大的罚款，他还必须完成一段时间的社区服务，否则不得在美国执业。另一个后果是他留下了一个永远抹不掉的污点。直到今天，这个事件已经过去了20年，即便马尔伯勒仍然相当有实力，但艺术世界对它唯一的记忆就是他们在"已故的马克·罗思柯事件"中的鬼话连篇。

* * *

"学者们真是一群势利眼。18世纪的生活方式似乎是无比惬意的，然而19世纪意味着钢铁大亨、纺织巨头和他们的那种艺术。"杰里米·马斯跟弗兰克·劳埃德或约瑟夫·杜维恩可以说是完全不同的人，虽然他跟杜维恩一样有荷兰血统。马斯也没给他的画廊打造什么出奇的特色——位于克利福德街（Clifford Street），十分恰当地置身于邦德街的早期大师和科克街的当代艺术之间。实际上，这个画廊虽然位于繁华的西区，跟沃丁顿、阿格纽和斯平克的画廊比起来却相当朴素。但因其学术贡献，马斯的成就并不逊色。毕竟新运动和时髦货很少能出自同一人之手。我们不应该忘记的是，维多利亚协会（Victorian Society）就是在20世纪50年代创立的；美国作家卡尔·德雷帕德（Carl Dreppard）在1950年时写道，"维多利亚那"（Victoriana）是"古董里的灰姑娘"，而根据阿萨·布里格斯（Asa Briggs）的著作，这个词意为"维多利亚时代的事物"，它"最开始被大范围使用，不过是在1951年英国艺术节（Festival of Britain）召开的前后，我们回头来看，这个里程碑事件更关乎对19世纪的欣赏，与20世纪的进程则没有多大

关系"。无论如何,在帮助现代世界认识维多利亚艺术之美时,马斯扮演了关键的角色。

高个儿、头发花白的马斯是个学术型人物。他认为自己能重新发现那些维多利亚时期的大师,是因为他去牛津攻读英语文学时,那里没有艺术史系。"我自学了艺术史。"他告诉我,"如果那里真有这样的课程,我可能反而掉头走开。我的兴趣可能会因此消失不见。但我没有被污染。"他说,在50年代的伦敦,艺术交易是"非常商业的……画廊都是由职业的画廊经理人经营。我记得美术协会画廊当时的经营者是一位格劳斯先生(Mr. Grouse),住在港口城市伊斯特本(Eastbourne)的坦珀兰斯哈奇(Temperance Hatch)。等我考虑入行时,安德鲁·帕特里克(Andrew Patrick)、戈弗雷·皮尔金顿(Godfrey Pilkington)、佩顿·斯基普威斯(Peyton Skipwith)等毕业生也有相同的想法,情势就开始变化了。我们周围总有维多利亚时代的绘画,但我们从来都不用那个词。它太敏感"。

在广告业待了不长时间之后,马斯又去了伦敦四家主要拍卖行中最小的一家,"博纳姆"(Bonham's),但在那里待的时间更短。1960年,他创立了自己的画廊。他于次年举办的首展是以拉斐尔前派为主题的,这一派对事物极其精细的描绘令人联想到17世纪的荷兰大师,马斯十分欣赏这一点。但大众的品位改变得十分缓慢,马斯必须下点功夫。1965年,他出版了《维多利亚画家》(*Victorian Painters*)一书;起初这本书销售得很慢,却印刷了六版。后来他要为伟大的维多利亚艺术经纪人冈巴尔写一本传记,但关于冈巴尔的信息太少了,马斯不得不专程去他在尼斯的墓地,来查找其出生与去世的日期。

接近60年代末,维多利亚风终于流行起来。这也是受益于1968年皇家艺术学院为其成立二百周年举行的展览;在展出的画家中,拉斐尔前派显得尤其突出。也是在这一年,马斯首次敢于在展览标题中使用"维多利亚的"这个词。他记得这次展览特别受嬉皮士们的欢迎,他们喜欢维多利亚绘画中的象征手法。"我还记得苏富比整个绘画部门都来了,六个月后他们在贝尔格拉维亚[①](Belgravia)开了苏富比分部。公平地讲,是公共博物

① 伦敦上流住宅区。

馆和拍卖行允许商业画廊在维多利亚艺术领域先行了一步;而马斯也确实是一直努力将风尚带回19世纪的少数人之一。"尼古拉斯·费思指出,这少数人还包括器物领域的约翰·贝奇曼爵士(Sir John Betjeman)和建筑方面的尼古劳斯·佩夫斯纳爵士(Sir Nikolaus Pevsner)。在苏富比也有一个重要的人物,是霍华德·里基茨(Howard Ricketts),他受命写一本有关"美善之物"的书,这里指的是能展示工匠技艺的艺术品。在做调查的过程中,他查阅了许多往期的《艺术日报》(Art Journal),而这是一份维多利亚时期的期刊。弗兰克·赫曼写道,里基茨发现,马斯在他之前就认识到了一点,即《艺术日报》中探讨的许多对象可能依然存在,但它们中几乎没有任何一件曾出现在拍卖中。苏富比的对策很有想象力:他们创建了一家完全独立的拍卖行,从实体上也完全跟国王街上的主建筑分隔开,交易的将不仅是二流素材,也有这个新领域里的一流物品。

这就是苏富比贝尔格拉维亚的来历。他们选取这个地址,只是因为公司已经在这里的莫特科姆街(Motcomb Street)上使用着一栋名为潘泰克尼孔(Pantechnicon)①的建筑。潘泰克尼孔本身在19世纪的历史也很有意思。这栋修建于19世纪30年代的建筑,是给附近的富裕人家停放四轮马车和当马厩用的;如果有人要暂时搬走,比如被派到海外履行外交职责,这里还可以给他们储藏家具。它的外墙肖似帕台农神庙(Parthenon),是一个很著名的地标。(这显然也是用来称呼"搬家货车"一词的来源;70年代早期,贝奇曼曾在为苏富比的年度回顾所写的一篇文章中提到这一点。)

苏富比贝尔格拉维亚的基本原则是出售1840年以后生产的物品。最让人挠头的话题自然是绘画。赫曼说,苏富比从来都没有考虑过将主要的印象派画家作品从邦德街挪走,但这个部门的负责人米歇尔·施特劳斯(Michel Strauss)允许次要的印象派画家和巴比松画派的画作跟着拉斐尔前派一起搬过去。此举意义重大,因为它意味着贝尔格拉维亚分部很快就扬名立万了。赫曼说,尤其以家具为代表的拍品像潮水般涌入。交易量十分庞大,所以拍卖很快就更加专业化,而英国绘画尤其出众。被遗忘的艺

① 原来是莫特科姆街上的一家百货商店,后来这家商店用来为顾客搬运家具的马拉货车也被称为"Pantechnicon Van",所以这个词也成了这种货车的名字。

家很快又建立起知名度，直到今天仍然活跃。贝尔格拉维亚多达80%的物品都是"新的"，意思是它们此前从没在拍卖中出现过。

有些我们现在认为"适合收藏的"领域就是从这个时代开始出现的——比如乐器或者明信片。这种从寻常物品向艺术的转换当然也受到了相应的批评，尤其是来自60年代兴盛一时的讽刺作家们。《私家侦探》(Private Eye)杂志曾为一场"极为重要的香肠"拍卖做了广告，说其中包括一根"极为重要的波兰蒜肠（被稍微嚼过），来自托波尔斯基①(Topolski)……一对特别精致的英国手工鸡尾酒肠，状况极佳，未经烹饪，来自皮卡迪利的约翰·威尔斯(John Wells)，附有相配的雕花橡木香肠扦，垫有薄荷色餐巾及一次性纸盘"。

但贝尔格拉维亚的胜利，以及最终整个维多利亚复兴所获得的最大成就是在绘画领域。其首次重大检验在1973年11月到来，这场拍卖的对象是艾伦·丰特(Allen Funt)收藏的35幅劳伦斯·阿尔玛–塔德玛爵士的画作。从某些方面来讲，阿尔玛–塔德玛的作品集中体现了维多利亚时代的所有缺点：他的作品过于重视细节，但毫无新意；他试图完全再现古典时代的努力却造成了时代错乱的感觉，比如穿着希腊式袍子的人物却有着现代的面孔。艾伦·丰特也不能算是典型的学术型收藏家；就是他策划了电视节目《隐形摄像头》(Candid Camera)：在这个节目中，普通人要面对严重脱离现实的局面，其表现会被偷偷拍摄下来。尼古拉斯·费思说，有次一位经纪人问丰特是否想看"史上最糟画家的一幅作品"。丰特把阿尔玛–塔德玛当成了一个挑战，想找一个比他更糟的，却慢慢地对这位艺术家产生了惺惺相惜之情。就像他自己说的那样："因为我也收到过评论家给我的恶评，所以我很愿意支持阿尔玛–塔德玛。"

这场拍卖特别有挑战性，因为它举行的时间是1973年11月初，是"赎罪日战争"(Yom Kippur war，即第四次中东战争)爆发的几周之后，大家才开始理解石油危机真正的影响。美元在两年之中第二次遭到贬值，通货膨胀渗透到了方方面面。丰特不是觉得时机合适才要出手，他是不得不这

① 可能指波兰裔表现主义画家费利克斯·托波尔斯基(Feliks Topolski)，他主要活跃在英国。

么做：他发现他的会计贪污了120万美元，他只剩下了费思所说的"一个富豪所有的一切，除了钱"。

因此，按各种标准来讲，这场拍卖应该都不会成功。并且最初情势看起来确实不好。"经纪人只是坐在那儿，面面相觑。"但之后便如焰火迸发，拍卖结束时丰特靠他的35幅画拍到了42.5万美元（合现在的193万美元），几乎是他买这些画时的金额的两倍。这场拍卖显示出，"维多利亚那"的市场已经大到可以吸收一个大型的收藏了。长远来看这是个好消息，但短期内局面却不妙，因为拍卖之后不久石油危机便真正开始产生威力了。1974年，大多数工业国家的经济增长都减缓至零，道琼斯指数跌到了663，是四年中的最低点；尼克松总统可能被弹劾的消息令美国人震惊，德国总理勃兰特（Brandt）则因间谍丑闻被迫辞职，强加了"每周三天"①政令的英国爱德华·希斯（Edward Heath）政府在选举中输给了工党。就在这样的背景之下，包括不动产和艺术市场在内的所有市场，全盘崩溃了。

* * *

讽刺的是，70年代早期有段时间，当其他地方的价格都摇摆不定时，纽约的艺术经纪人却迎来了一个小小的复兴。这令我们想起了"一战"和"二战"期间发生在曼哈顿的情况。其主要事件是四位知名经纪人开了一间画廊，画廊在城中所处的区域对艺术交易来说是全新的，这就是苏荷区。（给不知道这里的人解释一下，苏荷区位于下曼哈顿的休斯顿街南［South of Houston Street］，这个区以前全都是仓库。）1971年，在西百老汇（West Broadway）420号一个改装过的肥皂仓库开业的这四位经纪人是莱奥·卡斯泰利、伊莱亚娜·松阿本德、安德烈·埃默里赫和约翰·韦伯。虽然他们的集体到来使这个区域出现在了文化版图上，但严格来讲，他们并不是在纽约下城实现这个想法的首创者。

葆拉·库珀才是这一带的拓荒者。1938年，她出生在马萨诸塞州的

① 1973年12月由英国首相爱德华·希斯公布的一系列政策中的一项，命令商业用电仅限每周里的连续三天，旨在节约用电，减少对煤炭的消耗。

斯普林菲尔德（Springfield），原名葆拉·约翰逊（Paula Johnson）。她父亲是一名海军军官，一家人经常搬家（她13岁时就已经上过23个学校）。年轻时她在欧洲看了很多艺术作品，后来在马里兰州的古彻学院（Goucher College）学习艺术史，但没有拿到学位就离开了。（"幻灯片上那些画我都已经太熟悉了，看着实在无聊。"）她搬到纽约后的头几份工作包括在香奈儿担任接线员和前台接待，但几个月后她就开始了在麦迪逊大道上的世界之家（World House）画廊里为期两年的学徒期，这个画廊销售的作品来自贾科梅蒂、恩斯特和迪比费等画家。她还到纽约大学的美术学院继续上学。她的第一任丈夫尼尔·库珀（Neil Cooper）销售限量版的复刻雕塑，在认识他之后，她于1964年开了自己的画廊，从她位于东64街的家里开展业务。她对波普艺术从来都不感兴趣，而是更喜欢极简主义和概念主义。第一次商业努力持续的时间不长，之后她去了公园广场画廊（Park Place Gallery），这是一个由艺术家运营的早期合作组织。1968年，这个画廊倒闭了，但她留在了苏荷区；她拿到了3000美元的银行贷款后，在普林斯街（Prince Street）的一个阁楼里开始工作。她的开幕展上有来自唐纳德·贾德、丹·弗莱文（Dan Flavin）、卡尔·安德烈（Carl Andre）和罗伯特·赖曼（Robert Ryman）等人的作品。学徒期结束了。

跟随库珀来到苏荷区的是莱奥·卡斯泰利从前的合伙人伊万·卡普，1969年他在这里创立了OK哈里斯画廊（OK Harris Gallery）。卡普跟和气、高雅的艺术经纪人形象完全相反，他如今的办公室里则塞满了旧的棒球装备和古董打字机。他于50年代早期开始在汉萨画廊工作，"每周薪水12美元，外加我卖出的任何东西的10%提成……两年了我都没有任何成就"。卡普说，组成这个时代的纽约艺术世界的是"一百个艺术家、四十到五十个爱好者、三到四个收藏家、两到三个经纪人和记者，就这些了……每次开幕都一样：波洛克让人不快了，巴尼特·纽曼过于武断了，罗思柯心灵至上了，克兰喝太多了……那环境可不乐观……我记得有人曾在某次开幕式上说，'为什么从来没人接那个电话？那可能是一笔生意啊'"。卡普跳槽到了玛莎·杰克逊的画廊，然后又去了卡斯泰利那里，他说卡斯泰利好几年都没有起色，但多亏"有钱的"伊莱亚娜·松阿本德支持。

卡普说，曼哈顿的氛围是在1963年或1964年前后开始变化的。"这时

可能有二十五个收藏家了。开幕式也不一样了。出现的人比较年轻了,大家都亲来亲去,葡萄酒取代了啤酒或威士忌。1966年前后莱奥开始赚钱。虽然劳申伯格和约翰斯作品的行情不错,沃霍尔和托姆布雷却不太行。1964年到1966年间斯特拉的作品开始卖得动了,到了1967年莱奥达到了行业的巅峰。我还是挂名负责的人,莱奥则经常出差。那之后我们开始展出极简主义,也就是唐纳德·贾德和鲍勃·莫里斯(Bob Morris)的作品,然后莱奥宣布他要展出丹·弗莱文的作品。这是他第一次没有事先问我的意见,是分裂的第一个迹象,然后我们在1969年分道扬镳了。"

起初卡普打算写一本小说,但有个赞助者给了他一个合适的价钱,他也在西百老汇街上找到了一个场地。"我就在那条街上——7000平方英尺(约650.32平方米)的空间。我真可能拥有那时世界上最大的画廊,而且一个月只要250美元。"(现在的租金是每月1400美元。)卡普说,六个月内就有另外五家画廊搬到了这个区域,但可能是卡斯泰利等人在两年后的到来,才将苏荷区特别是西百老汇,加封成为20世纪的绘画一条街。

60年代早期,伊莱亚娜·卡斯泰利与莱奥离婚后,嫁给了剧作家迈克尔·松阿本德。他们决定试着去罗马待一年(那个年代《甜蜜的生活》[*La Dolce Vita*])和意大利电影城[Cinecittà]很流行),伊莱亚娜希望在那里让欧洲人对美国艺术产生兴趣。但罗马之行不太成功。她和迈克尔便计划回纽约去,但路上他们途经巴黎时,她见到了她的老朋友及莱奥曾经的搭档勒内·德鲁安。他令她深刻地领会到巴黎与罗马多么不同,而且他的见解很对。伊莱亚娜在那里开了自己的画廊,并且一待就是18年,直到1980年。她也经常前往纽约,并最终在两个城市都拥有了画廊。讽刺的是,当1971年画廊在纽约开张时,她发现那里对欧洲艺术的抗拒,就像当时罗马对美国艺术的抵制一样强烈。

安德烈·埃默里赫与卡斯泰利和伊莱亚娜·松阿本德一起使用改装后的肥皂仓库;他出生于法兰克福,但跟威廉·魏因贝格和西格弗里德·克拉马斯基一样在阿姆斯特丹长大,并在1940年移民到美国。他的祖父是个艺术经纪人,在巴黎主营文艺复兴时期的作品,约翰·皮尔庞特·摩根也是其顾客。埃默里赫在俄亥俄州的奥柏林学院(Oberlin College)学习了艺术史,靠打印目录标签赚出了自己的学费——他得到这个工作是因为会说

法语、德语和荷兰语。毕业后他成为作家和编辑，但在28岁的年纪上，他确定自己没有成为赫斯特①（Hearst）的潜力，便回到了艺术领域里。1956年，他在东77街上（跟卡斯泰利在同一个街区）开了自己的第一家画廊，主营前哥伦布时期（pre-Columbian）和古典时期的古董，这也反映了他长久以来对考古学的兴趣。渐渐地他也迈进了当代艺术领域，这部分要归功于他做记者时建立的联系。他认识罗伯特·马瑟韦尔时，两人都服务于联合国教科文组织（UNESCO）的一个委员会，然后这位画家介绍他认识了波洛克、斯蒂尔、罗思柯和戈特利布。通过这些友人，埃默里赫对海伦·弗兰肯塔勒（Helen Frankenthaler）和肯尼思·诺兰（Kenneth Noland）等"色域"画家产生了兴趣。他跟莱奥·卡斯泰利都认为，自从抽象表现主义艺术家和色域画家的兴奋感和创造力爆发以来，"几乎没有重要的新艺术家到60年代末还没有得到关注了"。他跟其他年代做了一个对比，比如19世纪的前25年中，有"戈雅、大卫，如果你要列举的话，但再多也没有了"。埃默里赫既是商人的也是学者，他写了若干本关于前哥伦布时期艺术的著作。他从来不推销任何作品。因为对他来说，推销一幅画，意味着"（它就）不是艺术，而是商品"。

<center>＊ ＊ ＊</center>

对在西百老汇及其周围发生的所有这些活动来说，有一件事情颇具讽刺性。无论在社会还是商业领域，这些经纪人的努力肯定都获得了成功。据卡尔文·汤姆金斯记载，截至1971年，纽约有近一百家从事当代艺术买卖的新画廊，而1957年时大约只有12家。这么多画廊存在，当然推动了休斯顿街南这个曼哈顿下城区域的繁荣，尤其是让它变成了对文化敏感的年轻人的居住区域。但同时，像卡尔文·汤姆金斯这样的艺术世界观察者，以及埃默里赫这样的经纪人都认为，七八十年代在"涌现新秀、新的视觉创意、由新人创造伟大作品方面是相对贫瘠的时期"。即便它的商业成功和时髦劲儿如乱花迷人眼，西百老汇的实验却并没有在艺术创新方面实现它意欲成就的伟大成功。从这种意义上讲，它并不能跟拉菲特街相提并论。

① 美国著名出版商。

第 30 章

瓷器和退休金

佳士得拍卖《胡安·德帕雷哈》，还有苏富比贝尔格拉维亚开张，似乎都取得了伟大的胜利。境遇相同的还有英国肖像市场数十年后的成功回归。乔治·罗姆尼的《高尔一家》(*The Gower Family*) 拍出了14万几尼（合现在的175万美元），打破了这位艺术家自1926年以来的纪录。英国绘画现在回到了可以匹敌早期大师作品的价格，而杰拉尔德·赖特林格在苏富比的年度回顾中写了一篇文章，《杜维恩市场的回归？》。

不过还是有些令人忧虑的事件，在干扰对立的两大拍卖行之间的平衡。1969年华尔街的暴跌是祸源之一。首当其冲且遭到最大打击的是银器。这是60年代后期一个特殊的投机领域，其巅峰是1969年3月的诺曼·赫斯特（Norman Hurst）拍卖。约翰·赫伯特在佳士得历史中写道，赫斯特的银器投资回报率高达245%；但这场拍卖最有意思的一个方面，是卖家给了佳士得严格的指令，拍卖必须在新财政年度开始的4月1日前举行。果然，工党财政大臣罗伊·詹金斯（Roy Jenkins）在那一年的预算案中规定，三年内出售的艺术品必须缴税。于是，1970年的银器拍卖会便少了30%。

苏富比遭到的打击甚至更重。总的来说，他们没有达到保留价的拍品数量从大约10%增长到接近25%，翻了一倍多。此外，英国政府预算推行的新税对珠宝和书籍的冲击尤其强烈。书籍自然是苏富比传统的强项，但因为佳士得在这个领域的竞争较弱，苏富比的管理也就松懈起来：弗兰克·赫曼说，60年代时，书籍收藏家和经纪人得到了比往常更高的信用额度。因此苏富比书籍未成交比也从平均3%增长到了令人惊慌的25%至

30%。此外还得加上贝尔格拉维亚的支出。

因此在1973年快到来时,这两家主要拍卖行都发现自己的状况反常了。苏富比的销售额仍然是对手的两倍:1972年到1973年为7170万英镑,而佳士得则是3380万英镑。与此同时,佳士得的利润从1969年的9万英镑,增长到了1972年的111.3万英镑,苏富比的利润却仍然在140万英镑左右。因此,当佳士得有能力考虑在1973年上市时(他们也确实做到了),苏富比的财务状况却陷入混乱中。1966年,罗斯柴尔德投资信托基金(Rothschild's Investment Trust)用300万英镑的价格买下了苏富比20%的股份,这当然是为苏富比之后上市做的准备,他们也密切关注着事态发展。在苏富比的困境中,彼得·威尔逊是一个重要因素;他招徕生意的能力很强,但做管理者很糟糕。苏富比也不得不承认,公司一直在为某些收藏提供担保。被迫在纽约承认此事是因为那里的披露规定比伦敦更严格;实际上这家公司对他们销售的某些资产也有兴趣:它不再是单纯的中介。这也造成了麻烦,因为提供担保虽然能保证这些生意归苏富比而不是佳士得,但其后果是如果这些拍品卖不出去,公司将会承受更多的损失。尼古拉斯·费思指出,在那时的大环境里,拍卖行会降低预估价以保证拍卖成功,而利润也就相应缩减。对苏富比来说,那段时光不算愉快;而1973年10月15日,佳士得股票获得十一倍超额认购的成绩,这更令苏富比的痛苦雪上加霜。这可能也是彼得·威尔逊请沃伯格的副董事长彼得·斯皮拉(Peter Spira)来做集团财政总监的原因之一。

佳士得发行股票的时间是"赎罪日战争"爆发的整整两周之后,但战争局势对市场需求的影响很小。据约翰·赫伯特报道,在战争爆发的当天,也就是1973年10月6日,一个留声机卖出了1050英镑(合现在的11500美元),这是此类物品首次拍出四位数。四天之后,也就是10月10日,詹姆斯·蒂索(James Tissot)的一幅画创造了纪录;10月14日,一件维也纳瓷器又创造了一个纪录。11月15日,苏富比举行了它在香港的首次拍卖,而这又是一场辉煌的胜利:一件曾被用旧报纸包着送去苏富比的青花盘,拍出了16万英镑(合现在的175万美元)。

但裂缝也开始出现。10月在伦敦有一场中国器物的拍卖,但日本买家

颇为稀少；虽然最好的"根付"①（Netsuke）卖出了很高的价钱，却鲜有人竞争中档货品。因为依赖中东石油的程度比任何其他发达国家都高，这时的日本便抽离了艺术市场。在接下来的几个月里，这个趋势愈演愈烈。石油危机之后的几个月里，艺术品的价格平均下降了15%，但仍然高于它们在1972年秋天的水平。石油输出国组织（OPEC）在"赎罪日战争"爆发时定下的石油价格已经涨了四倍，导致英国的通货膨胀率达到了27%，制造业受到了冲击，股票市场跌到了60，又导致了次要的银行破产和房地产崩盘。英国处于一周限电三天的政策中。

这给艺术市场造成了两个重要影响。首先是东方瓷器市场骤然崩塌了。60年代后期到70年代前期，瓷器的价格增长与银器相当。这个价格增长背后有个良性的原因，即远东不断繁荣起来，很多日本人和主要来自中国香港的"海外华人"正在买回他们的遗产。就是这个原因使苏富比于1973年在香港开设了一间办公室，并在那里开始举行拍卖。但还有一个恶性的原因，就是投机买家的活动。投机买家之一是兰帕投资（Lampa Investments），这家公司的首脑是伦敦经纪人休·莫斯，其背后支持者是地产大亨吉姆·斯莱特（Jim Slater）。当斯莱特的地产帝国崩塌时，兰帕也随之化为乌有。与此同时，另一个瓷器经纪人海伦·格拉茨（Helen Glatz）夫人则在几乎所有拍卖中气势汹汹地参与竞价（例如1974年4月的一次拍卖中，她花了84.5万英镑）。德国裔的海伦·格拉茨夫人在从集中营里被释放出来后来到了伦敦。但尼古拉斯·费思指出，她竞拍不是为了自己，而是代表葡萄牙收藏家马诺埃尔·里卡多·斯皮里托·圣（Manoel Ricardo Spirito Santo），他是斯皮里托·圣银行家家族的一名成员。1974年4月，葡萄牙爆发了革命，一群年轻军官推翻了政府。新政府立刻发布了外币禁令，因此马诺埃尔·里卡多无法为他买下的物品支付货款，于是苏富比不得不把4月"卖出"的很多物品再次放进7月的拍卖中。这两次溃败带来的震动使得次年东方陶瓷的价值缩水了三分之二。

石油涨价带来的第二个影响是促使拍卖行重新检查了自身的财务状况。在成功发行股票的这几个月里，佳士得的情势变得惨淡起来。税前利

① 日本的一种木雕装饰品。

润已经下跌到155万英镑，而前一年是217万英镑。下跌主要还是英国本身的境况造成的，因为约翰·赫伯特指出，佳士得的海外拍卖实际上还从69.6万英镑增长到了75.4万英镑。但对下一年的预测结果是，一百场拍卖可能只有25万英镑的利润。此外，这家公司的股价也已经跌到了史上最低的23便士（1987年是700便士），公司还解雇了31个人。苏富比的拍卖减少了30%，债务则从1972年9月的160万英镑增加到两年后的750万英镑，26个员工遭到解雇。所有人中只有彼得·威尔逊现在再次考虑与对手合并，但一个极有争议的创新办法成了解决方案，这就是买家佣金。

* * *

70年代早期的古董热受惠于1967年的英镑贬值以及随后出现的银器恐慌，其中却包含了一个令人不快的悖论。古董受欢迎的原因之一是大家觉得它们是抵制通货膨胀的手段。（英国的通货膨胀尤其严重，甚至一度国有邮局一下子就将电话费用涨到之前的三倍。）但通货膨胀对拍卖行这种劳动密集型行业造成了很多问题，因为其能缩减的支出有限。因此当后石油危机世纪到来时，拍卖行明显迫切地需要增加收入。而这样做最保险的方法就是提高佣金比例。但伦敦的低佣金是它的传统武器，所以提高这个比例就可能威胁到伦敦相对于大陆拍卖行的优势。虽然大家似乎对买卖艺术品仍然保持着一贯的热情，但苏富比的新财政总监彼得·斯皮拉担心通货膨胀以及它对盈利可能的影响，所以他反复考虑着增加盈利仅剩的其他办法：收买家的钱。公司内部认为这可能会在行业内激起众怒，但实际发生的是持续了将近十年的诸多争吵、法律争论和法庭诉讼（直到1981年才得到解决）。根据弗兰克·赫曼给苏富比所作的官方历史记载，公司最终决定推行买家佣金，但最后落实决定还要等彼得·威尔逊从他去德黑兰和蒙特卡洛（这家公司于1975年在那里举行了首场拍卖）的长途旅行中归来。然而出乎意料的是，于1974年成为佳士得董事长的乔·弗洛伊德在一个晚上出于礼貌打来电话，说第二天他的公司将会宣布收取10%的买家佣金。这当然是在卖家佣金上另加的。弗洛伊德说，欧洲大陆上某些竞争对手已经对买家征收了费用，佳士得是考虑了他们的做法才最终做出了决定。两天之后，苏富比也做出了相似的声明。

同行人士觉得他们是在合谋，便开始反击。银器经纪人领导了这场战斗，在本年的银器拍卖开始的几分钟里进行抵制。之后，若干行业协会将这件事反映到了公平交易办公室（Office of Fair Trading）。彼得·威尔逊对佳士得发表声明的专横方式表示十分愤慨；赫曼说，他一直准备着提前在行业内做铺垫。试图缓和局面的佳士得向引荐拍卖物品的经纪人提供了双倍的佣金，但伤害已经发生了，他们的怒气并没有因此得到平息。直到1981年，经纪人才最终同意撤销诉讼，这件事才最终偃旗息鼓①。实际上，除了几个经纪人还在顽抗，反对意见很快就平息下来了。尼古拉斯·费思说，买家佣金的真正代价存在于经纪人和拍卖行之间的私人关系中，而他可能是对的。很多友谊遭到了不可挽救的伤害。

在这样充满怨恨的气氛中，大家可能都期待拍卖行能稍微低调一段时间。但一点儿都没有。苏富比恰好选择此时宣布了另一个商业计划，进一步激怒了同行业者，这就是英国铁路养老金基金会（British Rail Pension Fund）的投资活动。基金会现任秘书苏珊·巴丁（Susan Buddin）说，将养老金的钱投资到艺术市场里是克里斯托弗·卢因（Christopher Lewin）的决定。这个性格温和、善于计算的保险精算师认为，在英国的通货膨胀达到27%时，艺术投资是将收益最大化的最好方式之一。卢因本人恰好也是一个收藏家（收藏手稿和书籍），所以产生投资艺术品的想法也是自然而然的。在将基金会任何珍贵的资产交付出去之前，他进行了一场被尼古拉斯·费思形容为"对艺术市场潮流进行的最彻底的分析"。据巴丁说，卢因使用了杰拉尔德·赖特林格在《品味经济学》中的数据，但排除了特殊的价格，也就是那些是平均价格十倍或更多倍的数据。虽然如此，他还是得出结论：经证实，大部分"被交易艺术品"的类别在长线上都是稳妥的投资。他还得出结论说，在从1920年到1970年的这50年中，"只有挂毯、武器和盔甲的价格跟不上通货膨胀的速度"。如果代表基金会的话，他可以接受一个长期的计划，因为25年之内他都不需要考虑变卖。他还计算出艺术市场的年交易量是在10亿英镑级别。他打算拿出基金会年流动资金的

① 菲利普斯拍卖行坚持了一段时间只收取卖家佣金，起初他们拿到了很多银器和家具生意，但三年之后他们也跟其他拍卖行达成一致了。——作者注

大约3%，也就是400万到800万英镑，以多元化的方式使用，以不影响价格。在这些前提下，他建议基金会的委托人来迈出这一步。

卢因需要一位专家，因此他找到了苏富比。彼得·威尔逊马上就挑起了这个担子，虽然事实上这牺牲了拍卖商向来引以为傲的中立性。他委托了安娜玛丽亚·埃德尔斯坦（Annamaria Edelstein）来每天照看基金会的收藏。她是意大利人，丈夫是一位服装设计师。她之前为苏富比撰写年度市场报告《拍卖中的艺术》（Art at Auction），所以对整个行业都有一定的认识。实际上基金会本身也密切关注着它的投资。安娜玛丽亚向基金会委托人的艺术品附属委员会（Works of Art Subcommittee）提交采购建议时，必须配上一幅照片和价格比较。这个复杂的操作颇费时间，一些好的物品也就因此被错过了。

艺术贸易业者当然憎恨这个计划。这样一个大买家不通过经纪人行事，就剥夺了经纪人获得影响力和佣金的机会。而这个计划是在买家佣金开始推行之后宣布的，那么基金会就得把佣金付给苏富比。而最糟糕的是，苏富比所处的位置叫人嫉妒：他们既知道卖家对一件拍品的期待价格，也知道一个富有的收藏家愿意为此付出的数额。同行认为这个位置令公司和基金会得到了有失公平的好处。他们还怀疑苏富比可以将不想要的艺术品甩到基金会里去。但实际上情况并非如此。首先，基金会的采购地点不仅包括拍卖行，也包括诸如图斯或者克内德勒这样的画廊。此外，安娜玛丽亚使用经纪人参加竞价，以此证明她的独立性，苏富比也因此绝对无法确定基金会什么时候会对一件拍品感兴趣。即便如此，基金会的投资行为还是引来了很多不友好的评论。媒体、议会成员和国家铁路员工联合会的领导者全都批评此事。据尼古拉斯·费思报道，作为政府最严格的金融警察，监察官兼审计长在1977年表达了他对退休金基金会"几乎毫无约束的投资权力"的顾虑，而此时他指的就是基金会的艺术投资。数月之后，英国国会下议院的一个委员会举行了一场正式的听证会。最重要的是，至少在英国，没有人喜欢基金会这个计划所代表的、艺术和投资之间的紧密联系。一方面，它扰乱了人们对艺术的感受；另一方面，当我们用唯利是图的眼光来看，这样紧密的联系可能会暴露出艺术的市场表现是多么糟糕。

安娜玛丽亚·埃德尔斯坦说，利益冲突确实存在，但她顶住了压力。她告诉约翰·赫伯特，彼得·威尔逊试图利用她。"我经历过最严重的争执，因为他们不喜欢我的建议，我还三次威胁过要辞职。"如果回顾这件事，似乎安娜玛丽亚确实坚守了她的正直作为，而她跟苏富比其他人之间也划清了界限。但最初几乎是没有其他选择的；考虑到施加在她身上的压力，包括彼得·威尔逊在内，没有人期待她能如此独立。所以就算担心会产生利益冲突也完全合理。

另外，基金会计划收藏所有类别的物品，这就引发了另一个也十分激烈的质疑意见。这个大型计划颇有企业法人收藏的意味：收集起来的物品不是用来欣赏的，没有个体在这些物品上打上他或她爱好的印记，它们永远不会被放置在一起，或由一个整体的构思串联起来。总体来说，基金会参与到艺术市场中，对所有相关人等都是一个不愉快的经历。这些艺术品在80年代后期的艺术繁荣期间被拍卖，比预计来得更早；而拍卖再次激起了关于这个投资行为是否真的有用的争论。

尽管有官司、怨恨情绪和英国铁路养老金基金会事件，推行买家佣金这件事在拍卖行看来还是成功的。这件事对苏富比来说，不像对佳士得那么重要，因为苏富比主要的海外势力在纽约，那里没有值得一提的对手，也没有别人收取买家佣金。但却是苏富比从佳士得的举措中攫取了最丰厚的利益。实际上，两年之内彼得·斯皮拉就能向苏富比的董事会提议公司上市了。当我们回头再看时，会发现这似乎是不可避免的一步，尤其是佳士得四年前就已经采取了同样的路线。但当时的局面并非如此。尽管石油涨价危机之后的低潮已经触底，但当苏富比发行股票的时候，已经有三年时间没有其他公司上市了。更糟糕的是，据尼古拉斯·费思报道，在发行股票的前夕，英国石油（British Petroleum）向市场释放出数量巨大的股票，苏富比不得不因此推迟行动。然而，当发行的日子确实到来时，其股票认购超额达到了26倍，并且股价在最开始的18个月里从初始的150便士涨到了380便士。股票发行这件事也显示出，苏富比最大的三个股东是彼得·威尔逊、佩里格林·波伦及罗斯柴尔德投资信托基金。毫不意外，但这也证实了一件事，即发行股票也是彼得·威尔逊终曲的开始。就像很多公司上市的生意人一样，他开始考虑将自己的资产变现。

＊＊＊

苏富比贝尔格拉维亚实验的成功,只能部分归功于"维多利亚那"的流行。当威尔逊等众人首先惊叹于高端市场不断提升的价格时,很多普通人对某些收藏品的沉迷程度也不逊于威尔逊他们;这些物品尽管没有那么珍贵,但对他们来说美丽程度却丝毫不减。这一次又是英国人上了头条,但美国人抢了先机。"可收藏品"的市场本来是奥托·贝尼特的地盘,但自从他于"二战"期间去世后,这个市场便停滞了。苏富比收购了帕克-贝尼特后,采取了一些措施来重振这一领域,也就是于1968年在东84街上为此开了一个较小的拍卖行,名为"PB84"。但对可收藏品进行系统性的推广,是从1975年真正开始的。此时的佳士得收购了成名已久的公司德贝纳姆与科(Debenham and Coe),并将其在南肯辛顿(South Kensington)的拍卖厅改造成一家针对较便宜物件的拍卖行。约翰·赫伯特说,佳士得很多的资深人员都担心佳士得南肯辛顿分行,害怕卖家因为他们的物品被放在一个显然次要的拍卖行销售而感觉被轻慢。他们错了;公司实际上是误闯进一个新的市场,连贝尔格拉维亚也没接触到的市场。这个新的分支发展出了自己的特色:戏服和刺绣品、玩具火车(圣诞节前举行的"火车荟"[Trains Galore]拍卖,现在成了重头节目)以及维多利亚时期的摄影作品。它在最初12个月里的营业额就超过了那时已经有四年历史的贝尔格拉维亚。可收藏品的繁荣还有其他指征,比如伦敦波托贝洛路(Portobello Road)那样的市场;还有佳士得在赫里福德(Hereford)举行的古董"路演"——这个活动十分成功,所以两年之后英国广播公司就把它制作成了电视节目,大受欢迎。苏富比则对英国的外省开展了殖民活动,在从切斯特(Chester)到托基(Torquay)的若干城镇中收购了当地的拍卖商。

然而还有一个针对性强得多的殖民活动,对整个艺术市场产生了最重大的长期性影响,并造成了今天这样竞争激烈的艺术世界。这就是佳士得携买家佣金来到纽约。这家公司拿到一个绝佳的场地,也就是德尔莫尼科酒店的宴会厅,位于59街和公园大道的夹角;房租很低,合同则一直签到了21世纪。进军曼哈顿这一举动正是时候,因为在苏富比上市之后,任何能看明白账目的人都看得出来,美国市场有多么重要。苏富比发行股票时,预计1977年盈利为460万英镑。这个数字轻而易举就被赶超了,而

1978年的税前利润则达到了702.4万英镑。更有意思的是，苏富比总收入（尽管不是它的利润）的正好一半来自在英国之外举行的拍卖，而这50%中美国又贡献了四分之三。此时的苏富比正在美国四下扩张，开设了办公室的八个城市其中就包括波士顿、费城、檀香山、棕榈滩和洛杉矶；洛杉矶分部开幕时，他们对附近的20世纪福克斯公司影棚的道具进行了一场拍卖。苏富比在全美的扩张也引发了"传家宝发现日"（Heirloom Discovery days）这个想法。很多人都把他们的"美国遗产"拿到苏富比的"诊所"去，因为之前并没有明显的相关市场，一场"亚美利加纳"的风潮便就此掀起。然而很多有物可售的人不想等到有足够物品举行一场拍卖那么长的时间。因此苏富比开始买进物品，从单件到整套收藏都有，并立刻给买家现金。通过这种方式买进的拍品，之后作为苏富比的资产进行拍卖。费思说，另一种抗议的声音由此而来——这当然是由不无利益关系的同行领头的。然而美国从很多方面来讲仍然是一个清教徒国家，它并不愿意这行生意里传统上只是中间人的拍卖商变成主角。至少在当时，苏富比很快就放弃了这个策略。

佳士得举行纽约首拍，以及苏富比在伦敦交易市场上市，发生在1977年春天的这两件事前后相隔不到一个月。它们一起清楚地象征了，从"赎罪日战争"和石油危机开始的艰难时期已经终结。未来很显然就在纽约——但不是现在。英国还气数未尽。

第 31 章

彼得·威尔逊的巅峰

多年来，罗斯柴尔德家族[①]和苏富比之间曾产生过多次交集。1919年，埃德蒙·德·罗特席尔德男爵（Baron Edmond de Rothschild）在耶茨·汤普森（Yates Thompson）拍卖上买下了最贵的两本书；1937年，维克托·罗斯柴尔德卖掉了皮卡迪利148号的财产；1966年，雅各布·罗斯柴尔德（Jacob Rothschild）的投资信托基金买下了苏富比20%的股份。但这些交集都比不上1977年的这次重要：苏富比执掌了自开业以来最大的宅内拍卖，也就是门特莫尔塔楼（Mentmore Towers）拍卖。然而门特莫尔不仅仅是一场拍卖。这座豪宅能拥有如此规模，要归功于其创建者迈耶·阿姆谢尔·德·罗斯柴尔德男爵（Baron Mayer Amschel de Rothschild）；他是兄弟四人中最小的一个，作为鉴赏家要比在家族企业里担任银行家时活跃得多。他唯一的女儿嫁给了罗斯伯里勋爵，96年后这二人的儿子去世，才有了这场变卖活动。1977年时，这座大宅已经有120年的历史，代表了一种消失已久的生活方式。1974年，第七代罗斯伯里伯爵于其父过世时继承了这座房子，却面临着450万英镑的遗产税账单（合现在的1053万美元）。这位伯爵尝试着跟当时的工党政府交涉，希望能将大宅整个上交给国家作为博物馆，并同时免掉相应的税金。不幸的是，政府开出的价码是360万英镑，不够付清遗产税——实际上政府还在最后一刻收回了这个出价。这激起了自然资源保护游说团人士的强烈抗议，但政府拒绝挽救门特莫尔，

[①] 本段中提到的罗斯柴尔德家族成员不仅包括英国系，也包括法国系，所以英国的翻译为"罗斯柴尔德"，法国的翻译则为"罗特席尔德"，不过有的英国家族成员的名字中也有"de"这一法国贵族称号标志。

据一个发言人说，这是因为"政治和经济上都不可能"，于是拍卖便继续进行了。

拍卖进行了整整十天。虽然门特莫尔大宅里的很多物品并没有达到大家心目中给它们塑造的高度，但拍卖仍然大为成功。最好的物品——华托的画、3幅提香的作品和卡纳莱托的素描——在早前的罗斯柴尔德拍卖中已经卖掉了，剩下的物品状况则都很糟糕。然而不管剩下什么，它们都代表了一种生活方式。有木质衣架和手巾架、黄铜和紫铜的热水罐、婴儿摇篮等。按尼古拉斯·费思的话说，门特莫尔就像是在拍卖热播电视剧《楼上，楼下》(Upstairs, Downstairs)①里的道具。甚至这个描述也略显夸张了。彼得·康拉德（Peter Conrad）为《泰晤士报》写的报道认为，门特莫尔大宅就像"充斥了斑驳画作和廉价镀金制品的荒地……清算这堆华而不实的东西和罕见的丑陋物件，很难不令人产生些许兴奋之感"②。而其目录有五卷之多，每套价格30英镑，印制的11000套三周就已售罄，不得不赶紧加印了一份平装本，这也证明了大家怀旧和羡慕的情绪有多强烈。这就是过去的时代产生的吸引力。那些出席拍卖会的人也不只是来参观怀旧的——拍卖内容总共收入639万英镑（合现在的3500万美元），几乎是政府原本可以接手的价格的两倍，而且远高于男爵需要支付的遗产税金额。

门特莫尔事件至少促使政府改善了相关法律，来保存国家的文化遗产。1980年，玛格丽特·撒切尔（Margaret Thatcher）的新内阁创立了国家遗产纪念基金（National Heritage Memorial Fund），包含了一定数额的资金、一个委托人组成的理事会和工作人员，其主要任务就是在力所能及的范围内保护受到威胁的国家遗产。而那时，门特莫尔已经无足轻重了。

* * *

德国皮具制造商罗伯特·冯·希尔施（Robert von Hirsch）从1905

① 1971年至1975年播出的一部英国电视连续剧，描述了伦敦西部贝尔格拉维亚的一个贵族家庭中主人与仆人之间的生活，表现了英国贵族阶级的逐渐衰落。
② 然而在这些华而不实的物件中，戴维·加里特找到了弗拉戈纳尔的一幅作品，它在目录里被写成是"范洛"所作。他用8800英镑买下此画，然后以50万英镑（合现在的280万美元）卖给了伦敦的国家美术馆。——作者注

年开始购买艺术品,他的导师是中世纪专家、法兰克福施特德尔博物馆(Städel Museum in Frankfurt)的馆长格奥尔格·斯瓦任斯基(Georg Swarzenski)。据尼古拉斯·费思报道,在希特勒掌权后的24小时内,冯·希尔施就问了那时担任普鲁士省党部头目的戈林,自己是否可以移民。戈林同意的条件是他向德国人民捐献一幅克拉纳赫的画作为交换,这就是《帕里斯的评判》(Judgment of Paris),因为戈林和半个德国的人都早已经听说过冯·希尔施的收藏及其品质。冯·希尔施搬到了瑞士。之后的几十年里,他在那里收集起一批举世无双的中世纪及文艺复兴时期艺术作品。他的藏品有的来自圣彼得堡的冬宫,有的来自德国不伦瑞克(Brunswick)的韦尔夫(Guelph)珍品。收藏中有珐琅制品、圣骨匣、精美绝伦的象牙制品、无与伦比的威尼斯玻璃制品,丢勒的水彩画,伦勃朗、勃鲁盖尔和凡·高的素描,瓜尔迪和塞尚的油画,以及大量图卢兹-罗特列克的画作。这个收藏系列的质量可以媲美博物馆,在纳粹时代之前冯·希尔施就曾打算将其捐赠给一家德国的博物馆;但1977年他以94岁高龄去世后,这个系列被拍卖了。

这个收藏被拿出来巡展,而巡展这个市场营销手段将在整个80年代里逐渐普遍起来。收藏展出的地点包括苏黎世、伦敦的皇家学会和法兰克福;在法兰克福展出时,有若干德国博物馆的馆长聚集在一起,讨论出了一个集体采购的策略。这个行动的联络人是赫曼·阿布斯(Herman Abs)博士,退休前曾任德意志银行行长,并且是康拉德·阿登纳[①](Konrad Adenauer)的至交。因此,德国政府准备了一笔大约1500万德国马克(合现在的2000万美元)的资金,还有来自欧洲各地的经纪人得到委托,代表阿布斯出面竞拍。

冯·希尔施收藏拥有非同寻常的吸引力,又极为讲究。那些物品体积小而精细,十分注重细节的包装,值得反复验视。这类信息通常很可能会被媒体忽略,但实际上冯·希尔施收藏在整个欧洲得到的宣传要比门特莫尔在英国的更多。那幅丢勒的画作预计能拍出约20万英镑,"因为竞价速

① 康拉德·阿登纳(1876—1967),德国政治家,联邦德国的首任总理,带领德国走出"二战"后的低谷,恢复了德国的经济和政治地位,是德国公认最杰出的总理。

度飞快，只用了30秒钟"就达到了64万英镑；买家玛丽安娜·法伊尔申费尔特（Marianne Feilchenfeldt）是来自瑞士的经纪人，也是保罗·卡西雷尔的后人。伦勃朗为沙贾汗（Shah Jahan）绘制的淡水彩画在1926年时曾由杜维恩以680英镑买下，现在则以16万英镑卖出。少数仍为私人所有的拉斐尔素描作品之一被尤金·陶以9.5万英镑（合现在的43.4万美元）买下。

弗兰克·赫曼说，高潮在拍卖中世纪古董的时候到来，尤其是拍卖第22号拍品，一只"光彩斐然的腕镯"的时候。腕镯曾为腓特烈一世（Frederick Barbarossa）所有，这位12世纪神圣罗马帝国的皇帝曾领导了第三次十字军东征。此轮竞价仅用了19次出价就达到了110万英镑（合如今的503万美元），这是拍卖史上对非绘画作品所拍出的最高价格。但纪录还来不及在此停留；几分钟之后它就被来自汉诺威的经纪人赖纳·齐茨（Rainer Zietz）打破了，他用120万英镑买下了一个环形的摩桑①（Mosan）珐琅奖章。十年之前，苏富比曾因保险原因对这两件物品进行估价，冯·希尔施还质疑过是否估价过高。1967年时的估价是3万英镑。

通过参与竞拍的博物馆的名单就可以感受到冯·希尔施拍卖的成功：巴塞尔博物馆买下了乌尔斯·格拉夫（Urs Graf）的素描；卡尔斯鲁厄（Karlsruhe）博物馆买下了丢勒的钢笔素描画《橄榄山上的基督》（*Christ on the Mount of Olives*）；克利夫兰博物馆买下了伦勃朗的作品；诺顿·西蒙基金会买下了乔瓦尼·迪保罗（Giovanni di Paolo）的《布兰基尼的圣母》（*Branchini Madonna*）。第二个衡量标准比较传统：拍卖总价为令人咋舌的1850万英镑（合现在的8460万美元），这个数字前所未有。苏富比安排了大规模的广告宣传，而就尼古拉斯·费思的观察，这一次的回报能准确地计算出来。冯·希尔施的藏画中有一幅塞尚的水彩画，《绿色蜜瓜静物》（*Nature Morte au melon verte*），拍出的价格是30万英镑（合现在的140万美元）。就在同一周，纽约的一场拍卖上卖出了另一幅塞尚的静物画。据纽约经纪人尤金·陶所说，那幅画"画的也是蜜瓜，尺寸和日期相同，颜色更加鲜艳，保存得也更好"。那幅画也来自一个著名的瑞士收藏，即哈恩

① 泛指来自默兹河（Meuse，又称马斯河）河谷地区的艺术类型，这个地区在今日比利时、荷兰和德国境内；虽然概念广义上可以包括各时期的艺术，但主要还是指11至13世纪罗马时期的建筑、石刻、金属、珐琅和泥金装饰手抄本等艺术作品。

洛泽（Hahnloser）收藏，但它只卖出了35万美元（或说190217英镑）。

但对彼得·威尔逊来说，冯·希尔施拍卖不仅是商业上的胜利，他个人的成功很大程度上也建立在那些从纳粹德国逃出的犹太难民的收藏上。冯·希尔施跟魏因贝格、吕尔西以及戈尔德施密特出自同一阵营，而从学术方面讲，他的收藏是所有人中最惊人及最令人满足的。冯·希尔施拍卖之后，彼得·威尔逊和苏富比只剩下坡路可走了。

<center>* * *</center>

1977年，佳士得在纽约举行了首场拍卖后，就再无下坡可言了。因为这首晚的表现堪称灾难，51幅印象派作品中有23幅流拍；而照约翰·赫伯特的话说，媒体报道"惨不忍睹"。实际上在相当长的一段时间里，佳士得在苏富比的领地上都没取得任何进展。原因之一可能是买家佣金；佳士得把这一条也带了过来，但苏富比-帕克-贝尼特则顶住了压力没有采用。而佳士得在纽约的新总裁戴维·巴瑟斯特很快就领会了另外一个原因。尽管这家公司一直对自己能追溯到两百多年前的高贵血统备感自豪，但在美国，它就是"小区里新来的孩子"。巴瑟斯特告诉约翰·赫伯特说，他们的转折点是在1980年，亨利·福特（Henry Ford）送了10幅画来拍卖的时候。福特家较早的一位，也就是亨利一世（Henry I），曾有过一段自感非常有趣的经历：一个欧洲和美国经纪人的联合组织接触过他，对他没有一个像样的收藏表示了惊讶。为了帮他调整这一点，这群经纪人编纂了一本奢华的书籍，配以他们想要出售作品的精美插图。福特的回答很简洁："但是先生们，我都有了这么美的一本书了，怎么还会想买什么画呢？"

亨利二世则不同，他喜爱油画，且拥有很多；因为要上保险，他就找佳士得来为他的藏画估价。巴瑟斯特会跟他共度周末。"真太不同寻常了，"他告诉约翰·赫伯特，"……包括我们的主人在内，几乎每个人都一直醉醺醺的。中间偶尔有人清醒了一些，就去看看那些画，它们真精彩绝伦。"然而福特在1980年离婚了。虽然他一直宣称他没靠卖画支付离婚费用，但他确实搬进了一个较小的房子里。他没把所有画都卖掉，只卖了10幅非常好的，其中包括1幅马奈、1幅塞尚、1幅雷诺阿、2幅凡·高、1幅高更、1幅德加、1幅毕加索和1幅莫迪里阿尼的作品。这是最初几场因为

买家佣金而允许佳士得灵活处理卖家佣金的拍卖之一，福特只付了4个点。虽然这在1980年非常低，但如今却不算鲜见。

拍卖之前的等待时期格外难挨，因为纽约经纪人威廉·阿夸韦拉（William Acquavella）找到了佳士得，把杜维恩的故技重施，要求用500万美元买下其中1幅凡·高和那幅毕加索的画作。由于这两幅画的保留价加在一起才400万美元，戴维·巴瑟斯特和克里斯托弗·伯奇动心了。然而他们最后还是按托马斯·柯比的行事风格拒绝了，因为他们认为，如果没有这两幅明星作品，剩下的8幅画会让拍卖弱很多。他们最终成功地证明了自己是对的。公司对这10幅画的拍前预估价是1000万美元。包括买家佣金在内，他们拿下了1830万美元。亨利·福特没有参加拍卖，因为底特律举行了一场罢工，汽车工人们要求增加薪水；他觉得当"他告诉汽车制造人员要对1.5美元心满意足"的时候，自己却赚了1000万美元或者更多，看起来不太像样。拍卖之后，巴瑟斯特立刻给他打电话告知这个好消息，但约翰·赫伯特说，第二天早上他还得再重复一遍，因为福特前一天晚上醉得太厉害，根本没记住这件事。

如果说福特拍卖是场令人欢欣鼓舞的胜利，那么仅一年后要卖的另外8幅画，则是反向的转折点。福特拍卖的几个月后，巴瑟斯特跟一位迪米特里·约迪迪奥（Dimitri Jodidio）共进了午餐，约迪迪奥在瑞士经营着一家名为克里斯塔利纳（Cristallina）的艺术投资公司；他告诉巴瑟斯特，他想卖一些油画来筹集1000万美元。因此，巴瑟斯特于1981年2月造访了瑞士洛桑，查看了那些画作。选出来的8幅画分别是凡·高的《圣玛丽的农场》(*Mas à Santes-Maries*)、雷诺阿的《戴帽女子的胸像》(*Buste de femme croisée d'un chapeau*)、莫奈的《鲁昂的塞纳河》(*La Seine à Rouen*)、凡·高的《两只老鼠》(*Deux rats*)、塞尚的《废弃的房子》(*La Maison abandonnée*)、贝尔特·莫里佐的《阿波罗探访拉托内》(*Apollon visitant Latone*，仿布歇风格）、高更的《芒果静物》(*Nature morte aux mangues*)以及德加著名的《欧仁·马奈的肖像》(*Portrait of Eugène Manet*)。这场拍卖将于1981年5月举行，同场拍卖的还有其他印象派和后印象派的作品。在拍卖到来前的三个月里发生了三件事。最重要的一件事是利率上涨了，那年春天在某些地方甚至达到了20%。第二件事是约迪迪奥在他拥有的法

国艺术杂志《艺术新知》(*Connaissance des Arts*) 里安插了一篇报道，对他要卖的画大加赞美。第三件事，据约迪迪奥说，他从前的合作伙伴维尔登施泰因试图对某些人施加影响，以抵制他的那些画。后来这三件事都被拿来解释1981年5月19日晚在佳士得发生的灾难，虽然巴瑟斯特本人告诉约翰·赫伯特，这件事要怪的只有高利率。

那天晚上，巴瑟斯特在走向拍卖台时，完全不知道等待他的将是什么。凡·高的《两只老鼠》可算不上什么令人胃口大开的主题；但除此之外，其他的画作都很不错，拍卖大厅里也一如既往的拥挤。然而一旦拍卖开始，事情就明显不对劲儿了。有几件拍品甚至完全没人出价，而剩下的拍品也都没有达到它们的保留价，于是，还一幅画都没卖掉的巴瑟斯特，就要拍卖约迪迪奥的最后一件藏画了，也就是那幅德加的作品。他将《欧仁·马奈的肖像》留到了最后，因为他觉得这幅会最难卖，但实际上这却成了约迪迪奥藏画里唯一卖出的，并且卖了220万美元，是这位艺术家的新纪录。克里斯塔利纳藏画之后，拍卖余下的部分同样乏善可陈。比如，一件拍品是勒内·马格利特（René Magritte）创作的一组画，共8幅，曾用来装饰一家餐厅。画的卖方是比利时政府，但因为这些画尺寸很大，所以一个竞价的都没有，它们最后也流拍了。实际上，这一晚跟佳士得在纽约的首晚一样糟，最后有60%的作品没有卖掉。

据约翰·赫伯特报道，巴瑟斯特离开拍卖台时，被一群酝酿着"艺术市场崩塌"头条的记者团团围住。巴瑟斯特没有立即跟他们讲话，而是跟克里斯托弗·伯奇商议，说他认为应该告诉记者，凡·高比较好那幅以及高更的没卖掉的作品卖掉了。之后他也确实是这么说的。

后来，巴瑟斯特的律师将他的声明形容为"错误"的，而它在几年后才显示出了作用力。那时巴瑟斯特已经回到了伦敦，并担任了公司的董事长。虽然约迪迪奥起初似乎并没有因为拍卖失败而不悦，但后来却将佳士得告上了法庭，起诉对方失职和欺诈性的歪曲事实。这个案件花了四年才最终开庭，并私下和解。然而，整个事件真相遭到披露，巴瑟斯特不得不从佳士得辞职。一个愚蠢的错误造成了可悲的结局，而他完全咎由自取。当然，公司形象也因此暂时受到了影响，但没有其他损失或实质性的改变。一年内利润没有变化，但之后便开始直线上升。

但苏富比却并非如此。1981年，一个非常特殊的原因导致其利润暴跌。公司失去了一个人，他比戴维·巴瑟斯特对佳士得的重要性更甚，这就是彼得·威尔逊。

<center>* * *</center>

1980年5月，举行了福特拍卖的三天之后，佳士得的当代艺术拍卖创造了一个260万美元的纪录，其中杰克逊·波洛克的作品《四个对立面》(*Four Opposites*)拍出了55万美元。（这些数字现在看来不大，但那时却是纪录。）70年代，当代艺术世界继续扩张。劳伦斯·鲁宾从巴黎归来，于1972年加入了克内德勒，以拓展其现代和当代艺术领地；欧文·布卢姆（Irving Blum）和乔·赫尔曼（Joe Helman）在1975年成了合伙人；霍利·所罗门（Holly Solomon）于1975年在西百老汇开张；马里昂·古德曼（Marion Goodman）则于两年后在东57街上开张。但卡尔文·汤姆金斯在1980年指出，"屡屡有人观察到，20世纪70年代的美国没有出现重要的新艺术家"。1969年在东57街上开了画廊的布鲁克·亚历山大（Brooke Alexander）也发表过相关的看法，他说："接近20世纪70年代末时，现代主义死亡了（艺术世界也因此改变了）。"

其他的变化是经济上的：玛格丽特·撒切尔于1979年5月当选英国首相，里根则是在1980年11月当选美国总统，不过他们助推起来的华尔街繁荣1982年才真正开始。像以前经常发生的那样，这些经济上的变化也影响了艺术世界。1980年5月，卡尔文·汤姆金斯在《纽约客》上发表了一篇名为《一千朵花》(*A Thousand Flowers*)的文章。他描写的对象是苏荷区的星期六，那里的提琴手、班卓琴手和"两个踩着高跷跳舞的年轻女子"，"做伴的还有一个弹奏竖琴的年轻男子"，提供了"城中最好的免费表演"。

不过，这些表演都只是过客。现在苏荷区常驻的风景是那些画廊。无论是否有新的人才涌现，用佩斯画廊阿恩·格利姆彻的话说，艺术现在都是"一个举足轻重的产业"了。80年代早期，《地平线》和《艺术与拍卖》(*Art & Auction*，它本身也是时代的标志)杂志都将57街上的画廊称为一个"现象"。根据《艺术与拍卖》，50年代时这条街上的画廊勉强有12家，但"现在几乎有60家……充塞在公园和第七大道之间的四个街区中"。如

果把苏荷区和麦迪逊大道也算进去的话，这个数字就超过100了（到1987年是400个）。

佩斯的格利姆彻本人也渐渐成了名流。一个观察家曾预见过，艺术家将"变成80年代的摇滚明星"。格利姆彻的兴趣一直都很广泛。在波士顿时，他首先以艺术家的身份出道，偶尔也当过演员，后来又成了艺术史学家（但他"写论文成问题"）。1960年，他借款2400美元在波士顿的纽伯里街（Newbury Street）上开了一家小小的画廊，三年之后便搬到了曼哈顿。"如果你想成为一名有分量的经纪人，那就是你必须去的地方。"他说实际上自己已经去得太迟。他在波士顿时，沃霍尔和奥尔登堡都曾在他那里展出过，但当他来到纽约时，大部分艺术家都跟其他画廊建立了稳定的关系。"我搜罗出一些在某种程度上很独特的艺术家，他们似乎不能被归入某个类别，比如卢卡斯·萨马拉斯（Lucas Samaras）。我的画廊开始培养一些非主流的艺术家，也就是不属于任何一个流派的艺术家。我这么做是迫不得已，但当然这是我个人的理解……这么做在60年代和70年代早期还没有产生影响，但到了70年代和80年代就变成了画廊的优势。一个成熟的艺术家可不想被看作一个流派中的沧海一粟。"80年代时格利姆彻还认得他四分之三的顾客本人；但他说，那之后他认识的比例就下降到四分之一了。

葆拉·库珀也证实说，大概在1980年时，市场上产生了清晰可辨的变化。她发现那年的10月或者11月，对乔纳森·博罗夫斯基（Jonathan Borofsky）作品的需求，用她的话说，"疯狂到失控了……一个狂热的买家在开展前就从欧洲打电话来要求预留一件作品……随便一件"。

造成这种新氛围的另一个因素是新表现主义（Neo-Expressionism）的发展。从某种意义上说，70年代的艺术，也就是极简主义和概念主义，将抽象艺术推向了极致，而这不是收藏家青睐的方向，所以他们很多人在70年代干脆不再买画了。1983年，弗兰克·斯特拉在哈佛发表演说时强调了这一点，他指出过去十年里艺术发展出现了断裂，是因为抽象艺术没有实践它的诺言。在他看来，其原因简单而深刻：抽象主义"没有为人类形象拿出一个切实可行的替代品"。有趣的是我们会发现，无论我们同意与否，新表现主义都确实在1980年前后同时在意大利、德国和美国达到了顶峰。

这种艺术就是充满象征意义的，巨大又粗糙的，而这还都是故意造成的。它立刻就引起了争议，争议也标志着它确实存活下来了；而且它十分国际化：1982年，卡尔文·汤姆金斯报道说，同一个月里纽约有18家画廊都在展出法国年轻艺术家的作品。这个运动中的艺术家包括美国的戴维·萨尔（David Salle）、罗伯特·隆哥（Robert Longo）和埃里克·菲施尔（Erich Fischl）；意大利的桑德罗·基亚（Sandro Chia）、弗朗切斯科·克莱门特（Francesco Clemente）和恩佐·库基（Enzo Cucchi）；德国的A. R. 彭克（A. R. Penck）、格奥尔格·巴泽利茨（Georg Baselitz）、安塞尔姆·基弗（Anselm Kiefer）、卡尔·霍斯特·霍迪克（K. H. Hödicke）、赖纳·费廷（Rainer Fetting）和赫尔穆特·米登多夫（Helmut Middendorf）。他们在曼哈顿展出的地点是一批新的画廊：阿尼娜·诺塞伊（Annina Nosei）、格扎维埃·富尔卡德（Xavier Fourcade）、马里昂·古德曼，以及苏荷区的斯佩罗内·韦斯特沃特·费舍画廊（Sperone Westwater Fischer gallery），这是由卡斯泰利从法兰克福和都灵来的同事开的。

但有一位艺术家和一位经纪人集中体现了绘画中的"新精神"（这是1981年伦敦皇家艺术学院一次展览的标题）。在很长一段时间内，这位艺术家引发的争议超过了所有人，而那位经纪人也有很多原创的奇特观点。这对组合就是朱利安·施纳贝尔（Julian Schnabel）和玛丽·布恩。1979年2月，当玛丽·布恩在为施纳贝尔举行首次个人展时他才28岁。而他引起了大家像对博罗夫斯基一样的狂热情绪，这也许可以从他同年11月就得到了第二场个展的事实中得到证明。他那时展出的是在一块由石膏和碎盘子铺成的地面上创作的画作。而接下来的十年中，施纳贝尔的盘子画作就像其他任何艺术争论一样，将评论界和公众彻底分成了两派，而这一现象的高潮则在罗伯特·休斯发表于《纽约书籍评论》（*The New York Review of Books*）上的滑稽诗《苏荷派》（*The Sohoiad*）中到来：

> 自大狂的杂交孩儿现在出场——
> 朱利安·通气管（Julian Snorkel），带着他十根胖手指！
> 烦透了，他啜嚅着、抱怨着、唠叨着
> 关于死亡和生命、职业生涯和破烂盘子……

有趣的是，休斯对玛丽·布恩也有这么多怨气：

> 那丑陋巨大的圣像，用金色和蓝色装点，
> 笨重地滚下大街，
> 它由一对链子拖着，链子与它的牢笼相连，
> 第一条链子由"青春"拉着，另一条则掌握于"老年"。
> 拽着前者的手属于玛丽·汤勺（Mary Spoon），
> 她可是身兼秘书、小妖精和浣熊（Racoon）……

1952年，玛丽·布恩出生于宾夕法尼亚州的一个埃及移民家庭。父亲年轻时就去世了，母亲便带着全家人去了加利福尼亚。他们跟一位姨妈一起住在帕萨迪纳（Pasadena），那里有"温暖的雨和热带的色彩"，但没有钱。"所有人都是金发，真是雅利安人的理想……其他孩子经常问我是不是因纽特人。因为没有秀气的鼻子和金发，我真的吃了不少苦头。最终我花钱给自己弄了个小鼻子，但我一直没有办法搞到金发。"她离开这里去上学了，先去了底特律，然后去了罗德岛设计学院（Rhode Island School of Design），她希望能在那里成为一名艺术家。19岁的她来到了纽约，1971年在柏克特画廊（Bykert gallery）工作。她开始私下为自己做交易，并在1977年到1978年这一季创立了自己的画廊。柏克特展出极简主义艺术的作品，这也成了画廊经营不善的原因之一，于是它在1976年关门大吉了。但玛丽·布恩知道自己喜欢什么，那就是施纳贝尔和戴维·萨尔。他们得到了热烈的回响，1982年，施纳贝尔、萨尔和布恩这三个人全都成名了。

在一次采访中，玛丽·布恩说出了她和莱奥·卡斯泰利那样的经纪人的区别，也就是当"莱奥让他的收藏家们富有起来时，我让我的艺术家富有起来"。这就是说，她对艺术家的职业发展是有一个构想的；也因此才有了休斯在《苏荷派》里的嘲讽。她开始使用精美的目录，即使初来乍到的艺术家也有，里面加上来自诸如戈尔·维塔尔（Gore Vital）或罗伯特·罗森布卢姆（Robert Rosenblum）等人士的点评；她回购她旗下艺术家的作品，以便维持高价；并且她保证，艺术家在其后对他们作品的拍卖中享有版权。这个举动非常明智，因为它让艺术家和收藏家之间的联系一直保持

活力，并且当一位所有者必须在其后的拍卖中支付佣金，他或她的要价会更高，也就保证了高价。布恩这么说卡斯泰利和自己，"莱奥是在艾森豪威尔和肯尼迪年代中成长起来的。我则是后水门、后越南、后现代主义时期的，所以我认为我跟美国现在的需求更为一致。我们现在更明智，没那么强烈的沙文主义"。她自视为塑造品位的传统经纪人，并拿自己跟贝蒂·帕森斯、朱利安·利维、悉尼·贾尼斯和弗兰克·劳埃德相提并论。

贝蒂·帕森斯死于1982年7月。在她人生中的最后十年里，有评论说她已经眼光尽失，但不如说是她重视的东西变了；但无论如何还是有人在继续误会她。20世纪70年代时她跟一位采访者说，对经纪人和艺术家都很重要的是去"珍重其作品"，在艺术家被金钱诱惑之前维护其年轻时所具有的品质。这就是为什么她明知评论界痛恨冈田谦三这样的艺术家，还是要坚持维护他；还有为什么她宁可展出新艺术家的作品，而不是囤积她扶持起来的那些巨头的作品。她憎恨艺术评论家，她也没有时间去搞艺术史。事实就是她仍然信赖那些新生的和不遵循传统的事物——她自己则在晚年转向了木雕。贝蒂·帕森斯至死都还对新事物保持着开放的心胸。她没有走迪朗-吕埃尔、沃拉尔和坎魏勒的老路。

玛丽·布恩不是唯一的后现代经纪人，当代绘画的繁荣也不只影响了朱利安·施纳贝尔。但1982年后兴盛起来的当代艺术繁荣期中，这两位绝对是个中的关键人物。还有一点值得注意的是，这次当代艺术市场繁荣不是从拍卖行开始的。虽然1973年的斯卡尔拍卖让人们注意到了当代艺术及其高涨的价格，而且1980年的佳士得当代艺术拍卖创造了纪录，但拍卖行的运气还是在1982年的华尔街牛市之后才真正爆发出来。仅以劳伦斯·鲁宾、阿恩·格利姆彻、葆拉·库珀和玛丽·布恩四人为例，那时的他们都已经闯出自己的名号了。

第32章
苏富比的衰落和艾尔弗雷德·陶布曼的崛起

1979年秋天,一场丑闻吸引了英国人的全部注意力,它牵涉了艺术世界,但这次没有殃及艺术市场。11月15日星期二下午,首相玛格丽特·撒切尔在座无虚席的下议院面前宣布,安东尼·布伦特爵士,这位皇家藏品(Royal Collection)鉴定人和考陶尔德艺术史学院(Courtauld Institute of Art History)院长,是英国臭名昭著的间谍小组的"第四人";小组成员都曾在剑桥求学,并且有同性恋倾向。另外几个人是盖伊·伯吉斯(Guy Burgess)、唐纳德·麦克莱恩(Donald Maclean)和金·菲尔比(Kim Philby)。这件事震惊了大多数人,但1963年起国家安全机构就已经掌握了情况。之前曾流传过各种各样的名字,其中也包括彼得·威尔逊,而这多半是"二战"期间他在英国陆军情报六局的活动造成的。

仅仅四天之后,威尔逊就给苏富比送上了他那份爆炸性消息。他将员工召集到一起,在外面正暴风雨肆虐的时候,宣布他要退休了。而当他宣布继任人将是戴维·威斯特摩兰(David Westmorland),而不是似乎为了继任而从纽约召回的佩里格林·波伦时,情况简直雪上加霜。威尔逊退休不是因为他想走,而是出于经济原因。他在法国有一幢房子,如果他想继续留着伦敦的工作,那在他死后,他的儿女在法国和英国就都得缴纳遗产税。虽然这个举动合了他子女的意,但并不合他的意。"他除了苏富比就没什么真正的生活了,从年轻时起就是这样。"他的兄弟马丁告诉尼古拉斯·费恩,"他必须变得无可替代——他也做到了。"威尔逊很快就认识到,自己没办法完全离开他深爱的拍卖行。他提议在邦德街和他位于法国南部克拉瓦里(Clavary)的住处之间设一条永久的电话专线。而这个提议遭到

了嘲笑，这令他十分愤懑。

讽刺的是，当时公司内的气氛也不轻松，因为虽然威斯特摩兰是威尔逊名义上的继任者，但没有几个人认为他能坐稳位子。他周围有好几个厉害角色都对这个位子虎视眈眈。此时《财富》（*Fortune*）杂志里的一篇文章用戏剧性的方式描述了这个局面，但并不算夸张，文中引用了一位匿名的主管说的话："马库斯·林内尔（Marcus Linnell）跟格雷厄姆·卢埃林（Graham Llewellyn）还有佩里格林·波伦都合不来——卢埃林跟波伦合不来；波伦跟彼得·斯皮拉合不来；斯皮拉跟卢埃林合不来。我从来没碰到过这样的情况。"

这不仅是性格不合的问题，苏富比实际上比其表象脆弱得多。在位的最后几年里，威尔逊本能地认为拍卖增加了，盈利就也会增加，所以没太担心支出。但简单的事实是，80年代早期时支出已经失控。1981年之前的六年间，苏富比全球员工数量增加了50%，达到了1900名。这也是导致公司利润下降的原因之一。1978年到1979年这一季，公司从总额1.864亿英镑的拍卖中获净利820万英镑；而两年后，他们从3.21亿英镑的拍卖总额中才获利700万英镑。所有扩张中规模最大的是在纽约，苏富比从麦迪逊大道搬到了72街约克大道（York Avenue）上一个大得多的全新空间中。搬家花了840万美元，所以拍卖也得有良性增长，才能补上这笔费用。不幸的是，此时佳士得在纽约蓬勃发展起来了。而他们很幸运地，或者说聪明地，委任了如此人选：一个是曾在沃伯格家族担任银行家的斯蒂芬·拉希；他在纽约非常有名，所以在跟遗产执行人进行讨论时，有他在场就令人放心很多。第二位是拉尔夫·卡彭特（Ralph Carpenter），他是罗德岛州纽波特（Newport）美国传统家具制造方面的世界级权威，帮助佳士得拿到了很大一块的美国市场。当苏富比慢慢形成了靠组织类型来经营的大企业风格时，佳士得却变得更私人化，更贴近艺术，经营者也是那些熟悉专业领域和公司客户的人。

局面因为1980年到1982年的经济衰退而雪上加霜。情况并不像1974年到1975年那样糟，但对架构大而脆弱的苏富比来说绝对不是好消息。事情在1981年年底来到了紧要关头，因为要公布这一拍卖季前半部分的营业数据了。佳士得的拍卖额是7084万英镑，增长了50万英镑。然而苏富比却拒

绝公布自己的数据，还宣称在1981年后期没有什么拍卖能跟他们在1980年举行的相媲美。当然没人买账。

威斯特摩兰仍然是邦德街的负责人。他知道必须要出奇招了，于是他找到了汤姆森组织（Thomson Organization）的首席执行官戈登·布伦顿（Gordon Brunton），这是个包含了石油、矿业和报业生意的加拿大联合企业。布伦顿自认为是铁腕生意人，但他也是用区区1200万英镑就把《泰晤士报》和《星期日泰晤士报》卖给了鲁珀特·默多克（Rupert Murdoch）的那个人。威斯特摩兰请他对公司的问题出具一份报告，布伦顿则兴致勃勃地投入了工作。六周之后，也就是1982年年初时，他采访了60位资深主管。3月他上交了报告，报告说，艺术市场仍然在上升，并且公司的财物损耗也不严重；但他也明确指出，那些个人野心中滋长出来的个人权势让他备感震惊；他还指出，专家和经理人之间存在严重的分歧；以及几乎为公司贡献了伦敦拍卖50%成果的欧洲员工感觉自己像二等公民。他总结道，这整个组织就像"一部由吉尔伯特和沙利文①合作的滑稽剧"。

布伦顿认为苏富比需要全新的董事会。他还觉得问题太过严峻，不能浪费时间去寻找具有管理能力的新董事会成员；因此他建议，将公司内部以诚实和正直著称的专家提拔上来。这就是珠宝专家格雷厄姆·卢埃林成为首席执行官的原因，而陶瓷学者朱利安·汤普逊则被任命为董事长，负责处理英国拍卖的公司以及在欧洲和远东开展业务的第二家公司。贝尔格拉维亚关门了，其员工一周前才得到通知，造成了不小的恐慌。切斯特和托基省分部都宣布了裁员决定，而这里的拍卖行都被其管理人员买了下来，花的费用只是几年前卖给苏富比价钱的一个零头。

纽约也面临着类似的整顿。据尼古拉斯·费思报道，约翰·马里昂将员工召集到一起，告诉他们200个员工必须走人，每周五30个。1983年2月，也就是1982年的营业数据公布之时，至暗时刻来了。纽约苏富比似乎失去了彼得·威尔逊曾赋予它的金手指，因为公司搬到约克大道和72街后，生意并没有尾随而去。拍卖额从9000万美元跌到了5660万美元。其实还发

① 维多利亚时代幽默剧作家威廉·吉尔伯特（William S. Gilbert）与英国作曲家阿瑟·沙利文（Arthur Sullivan），二人从1871年到1896年合作了长达25年，共同创作了14部喜剧。

生了不可思议的事情：佳士得在纽约的销售额超过了帕克–贝尼特，甚至做到了全球领先。这是自50年代早期彼得·威尔逊掌舵以来的首次。苏富比这个名字仍然很有魅力，但它的实力今非昔比。而布伦顿也不是世界上唯一有商业头脑的人，他所看到的一切，别人也能看到：苏富比已经成了完美的收购目标。

有收购意愿的也不少。华纳通讯（Warner Communications）的董事长史蒂夫·罗斯（Steve Ross）是其中一个。他打动了约翰·马里昂，却没有说服戈登·布伦顿，于是遭到了拒绝。西尔斯控股（Sears Holdings）的伦纳德·赛纳（Leonard Sainer）出价则太低。苏富比对美国运通（American Express）的示好重视得多，因为觉得运通和苏富比的顾客生活方式相似。但也有人选择先下手为强；12月中旬，正当跟美国运通的交易有了眉目的时候，两个美国金融家马歇尔·科根（Marshall Cogan）和斯蒂芬·斯威德（Stephan Swid）却宣布他们用1280万美元买下了苏富比14.9%的股份。他们的用心昭然若揭。

起初没人知道"滑雪板和滑道"（Toboggan and Skid）是何许人也，但管理人员们必须找出真相。从十年前也就是1973年起，斯威德就跟科根搭档，再之前曾为几家美国投资公司做过研究。科根创建了他自己的证券交易公司科根、柏林德、韦尔和莱维特（Cogan, Berlind, Weill and Levitt）；这家公司后来跟希尔森·哈米尔（Shearson Hammill）合并，最后又被美国运通收购。然而那时科根则脱离了出来，卖掉了所有股份的他坐拥大量现金。科根和斯威德一起收购了GFI工业（GFI Industries），它生产的地毯毛毡作为一种原料拥有广泛的工业用途（比如用于汽车内部）；这对搭档的现金池又增量了。然后他们又买下了著名的家具制造品牌诺尔（Knoll）。科根和斯威德的纪录相当惊人；据费思说，当他们买下诺尔时，公司的31位设计师里有30位威胁要辞职，但这两位把他们都劝服了。他们最开始接触苏富比时非常友好，但遭到了轻视后，他们便被迫采取了带有敌意的投标方式。后来新闻媒体给了他们不好的评价，但从纯商业角度来说，他们的手段是光明磊落的。苏富比经营得很差——尽人皆知——业绩也不好，而科根和斯威德向来有将生意扭亏为盈的本事。此外，他们俩都是现代艺术的收藏家，科根还是美国艺术委员会（American Council of Arts）的主席。

科根和斯威德完整的投标方案于1983年4月15日出台。价格是每股5.2英镑，而且附加了由哈莱克勋爵（Lord Harlech）担任董事长这个有利的提议。提议这个人选的是摩根·格伦费尔（Morgan Grenfell），也就是科根和斯威德雇来处理收购的银行。哈莱克曾担任保守党部长和英国驻华盛顿大使，似乎是个无可挑剔的人选。他很可能真的会成为最佳人选，但苏富比的势利眼们反对的是"滑雪板和滑道"本人。他们也仿效了诺尔收购（更不用提海勒姆·帕克和奥托·贝尼特了）中的行动：所有的部门领导都威胁，如果科根和斯威德的野心胜利，他们就辞职。虽然其中的确有势利眼的成分，但要说对专家们公平的话，收购案也真让人担忧，因为两个金融家正在大量借款以收购这家公司，并且还许诺（或说威胁）要自己来运营公司，如果这样苏富比的性质就变了。

事实证明，对付纽约金融家的主要武器就是他们的借款需要，这很花时间。另一个武器是布伦顿，他对这二位的印象不比对史蒂夫·罗斯的好。他甚至不允许科根和斯威德跟部门主管们见面；这一举措相当关键，因为科根和斯威德坚信他们可以说服足够多的人来让自己的竞标生效。布伦顿请来了沃伯格的人，特别是休·史蒂文森（Hugh Stevenson）及其董事长戴维·肖利（David Scholey），来帮他捍卫苏富比。他们的策略包括两部分：第一，贬低科根和斯威德的竞标方案；第二，将交易提交给英国的垄断委员会（Monopolies Commission）。诋毁竞标本身并不容易，所以沃伯格的主要希望就放在了科根和斯威德的不可靠性上，因为他们不熟悉艺术市场，而且科根曾在纽约跟美国证券交易委员会有过一次小冲突。（在这件事上科根不承认自己有罪，但接受了解除他投资顾问资质的处理决定。）

但这些似乎都没有什么作用。那时苏富比的股东大部分是只在乎收益的机构或者套利者。只要科根和斯威德按照许诺的数额付款，股东们就不在乎之后会发生什么。如果没有明确的商业原因来反对这次投标，那也没有更好的理由要求垄断委员会介入。起初，决定是握在英国公平贸易办公室（Office of Fair Trading）手里的。费思指出，其官员相当了解艺术市场，并且最近还处理过对买家佣金同谋的指控，所以他们没费多长时间就做出结论，认为这个投标不构成垄断之类的案件。因此，这个意见就直接移交到了"公贸办"的政治大师，也就是贸易国务卿科克菲尔德勋爵（Lord

Cockfield）的手里。

即便如此，布伦顿等苏富比的管理人员都很清楚，他们对垄断委员会寄托的唯一希望就是将其作为一个拖延的手段，好趁机寻找一个白衣骑士。从统计数据上来说，所有收购案投标中，有三分之一会在委员会审查期间停摆，还有三分之一会被驳回。怠惰是一种强大的力量，而苏富比现在正寄希望于此。然而事实没有顺遂人意，"公贸办"建议允许这次投标继续进行。但这时有另外两个因素可能对苏富比有利。首先是主管此事的部长本人：科克菲尔德勋爵是英国政坛中比较不按常理出牌的人士之一。他是专业税务稽查员出身，曾经营过英国的大型连锁药店布茨（Boots），但因为当时的首相爱德华·希斯邀请他来主持监管零售价格的机构价格委员会（Prices Commission），他才进入了公共事务领域。科克菲尔德可以轻易地反对或支持苏富比案，但这次投标的生杀大权是掌握在他手里的，就还可以争取一下。

苏富比还利用了一个机构，科根和斯威德可能永远都不知道它的存在，就是英国权势集团（the British establishment）。这是一头野兽，就算你很熟悉它，也很难对它加以形容；但就像尼古拉斯·费思说的那样，现在保卫苏富比的方式为其提供了有史以来的最佳定义之一。这个过程很精彩，但也很不体面。第一步是寻求收费的政治游说者的帮助，这类人在当时的英国还是新生现象。得到采用的公司名叫"GJW"，是取了主要合伙人安德鲁·吉福德（Andrew Gifford）、珍妮·杰格（Jenney Jeger）和维尔夫·威克斯（Wilf Weeks）的姓氏首字母，而这三位年轻的说客每人都跟一个不同的党派关系密切。这个三人组的工作从开诚布公的谈话开始。他们说，苏富比过去做事太过强势和专横，所以不能依赖艺术贸易圈来提供帮助。而因为GJW所拥有的政治联系，解决方案应该是在白厅街[①]（Whitehall）和威斯敏斯特[②]（Westminster）——这就是说，他们要在那些高级公务员和政客的头脑中播撒种子，让他们对这次收购的合理性产生疑问。

① 英国政府所在地。
② 国会所在地。

对自视甚高的苏富比来说，这个方案相当合意。在下议院里，说客们首先收买了保守党议员帕特里克·科马克（Patrick Cormack）。这位浮夸的后座议员曾在《名人录》（Who's who）中将"抵制俗人"写成了自己的业余爱好，而他在下议院中发起了一场辩论。在白厅街的主要策略，用尼古拉斯·费思的话说，是"在一幅看起来简单的画面上糊上烂泥"，而他们的主要同盟是爱德华·希斯。这位英国前首相认识佳士得的董事长亚历克·马丁，跟苏富比董事会成员杰利科伯爵（Earl Jellicoe）相熟，还跟彼得·威尔逊一起在法国待过。希斯是被曾担任过他个人助理的威克斯拉进局的。（这个"权势集团"现在真是在加班加点工作了。）杰利科、威尔逊和威克斯说服了希斯去见艺术部部长保罗·钱农（Paul Channon）。很快，科克菲尔德就发现自己遭到了全方位轰炸，轰炸方有给了他公职的前首相希斯，由科马克率领的一干国会议员，像保罗·钱农这样的部长同事，还有像杰利科这样的前部长。这是一支绝妙的队伍，虽然是赤裸裸偏袒一方的。

面对这样的阵仗，科克菲尔德投降了。"公贸办"的报告中有一句话简明地提到"伦敦作为国际艺术市场中心的重要性，以及苏富比与此相关的地位"。科克菲尔德忽略了一个事实，就是科根和斯威德承诺过会让公司的总部留在伦敦；5月4日，他将这个竞标案转到了垄断委员会。这个过程确实造成了一个喘息的空间，而这提供了找到另一个竞争者的机会，一位更符合苏富比自负心态的竞争者。

苏富比在伦敦有一位朋友叫戴维·梅特卡夫（David Metcalfe），他是一位保险经纪人，其父爱德华·梅特卡夫（Edward "Fruity" Metcalfe）在爱德华八世退位危机期间担任其副官，而且还是这位国王与辛普森夫人结婚时的伴郎。梅特卡夫跟苏富比的关联要追溯到50年代，那时他曾参加过戈尔德施密特拍卖。后来他迎娶了电影制作人亚历山大·科达（Alexander Korda）的孀妇亚历克西丝·科达（Alexis Korda），她的印象派藏画则在60年代早期由苏富比拍卖。梅特卡夫跟威斯特摩兰伯爵的关系尤其密切，因为伯爵是他子女之一的教父，但能成为重要的联系人还因为他很熟悉美国。在亚历克西丝死后，梅特卡夫又娶了一个美国人，在纽约和棕榈滩都变得很有名气；他在棕榈滩结识了底特律百万富翁和联合品牌（United

Brands）公司的前董事长马克斯·费希尔（Max Fischer）。梅特卡夫通过费希尔又认识了艾尔弗雷德·陶布曼；实际上梅特卡夫的妻子还把陶布曼介绍给了朱迪·鲁尼克（Judy Rounick），后来在纽约她成了陶布曼的第二任妻子。就在苏富比的危机爆发前几个月，陶布曼不经意地对梅特卡夫提起，因为一笔交易已趋于成熟，很快他就会有大笔现金可用；他还说愿意支持梅特卡夫感兴趣的任何计划。这些梅特卡夫忘得一干二净，但当威斯特摩兰提起苏富比正在寻找一位白衣骑士时，他马上就想到了陶布曼。

　　陶布曼高大、直爽，外表看起来跟艺术世界那矫揉造作的天地似乎格格不入，但从他的角度来讲，他的创造性绝不逊色于彼得·威尔逊。作为建筑商之子，他也攻读了建筑师专业，而这也极大地拓展了他的想象力，其新颖程度不亚于威尔逊；因为在战后世界中，汽车与传统的城市不再匹配，必须有所改变以使它们能够共存。而他的解决方案是建造大商场，实际是一个将车流排除在外的人工中心大街。这个方案至今在城市规划者看来仍然颇有争议，虽然蜂拥到商场里的人可能不觉得有什么问题。

　　陶布曼出生在底特律的德国移民家庭里，没有毕业就离开了建筑学校。他说他实际上不算好学生，还得克服读写困难和口吃问题。他的第一份工作是销售鞋子；他在1950年借了5000美元，开始当包工头，为人修建门脸房。过了一段时间后，工程就变成了购物中心，也使他跟费希尔结下了终生的友谊；1957年，费希尔跟他签了一份合同，让他为自己刚收购的"70号赛道"连锁品牌修建200座加油站。而陶布曼之前就已经看出，当老板要比做建筑商好，这也是他在60年代开始修建购物中心的原因之一。而他的成功有一个原因，是他不像主流观点那样谨慎，而是按照自己的远见修建了更大的商场。同样重要的是他对质量的坚持。区别于其他商场，他的商场里进驻的都是布克兄弟（Brooks Brothers）、萨克斯（Saks）和布鲁明戴尔（Bloomingdale's）这样的顶级店铺，而他的租金通常是国家均价的双倍。零售就是他的生命。他的儿子罗伯特回忆起周末时全家会一起去野餐——但是在公司新的建筑工地上。

　　到了70年代中期，陶布曼已经拥有了大约20家购物中心，身价已经超过了百万富翁很多倍，但在地产行业之外却不为人知。不过，让人喜忧参半的"欧文（Irvine）牧场交易"倒让他的名气大了一些。这块位于太平

洋沿岸的牧场占地约78000英亩（约315.65平方千米），跟洛杉矶之间的交通也很便利。欧文家族只开发了5000英亩（约20.23平方千米），剩下的大部分都还种着橙子树。当初买下这片地的是苏格兰人詹姆斯·欧文（James Irvine），他的孙女琼·欧文·史密斯（Joan Irvine Smith）完全认识到了，这是可供开发的黄金地段。这个精力充沛的金发女郎结过四次婚，《福布斯》则标注她的财富是从"房地产和法律诉讼"中得来的。看起来她确实很喜欢打官司，特别是针对她口中的"笨蛋们"：这些人运营着这片牧场所属的基金会，而在她看来，他们妨碍了牧场的发展。她为争取控制权进行了长达20年的斗争，最后得到了陶布曼组织的一群底特律商人的支持，其中还包括亨利·福特和马克斯·费希尔。但他们不是唯一争取这片牧场的人；美孚（Mobil）也想要，此外还有一个来自加拿大的企业联合体。无论如何是陶布曼把地收入了囊中，5年之后，也就是1982年，他又将地卖出，为他和他的集团获得了巨额利润：他们花3.75亿美元买下的地，卖出了10亿美元。这个大手笔使陶布曼，还有他的朋友福特和费希尔，成为美国资产较高的大富翁。他也因此能够负担苏富比需要的1亿美元了。

虽然布伦顿跟科根和斯威德没什么共同语言，但他很喜欢跟陶布曼这样的人打交道。毕竟他自己多年的老板，也就是加拿大富翁罗伊·汤姆森（Roy Thomson）以及之后的肯尼斯·汤姆森①（Kenneth Thomson），都是这样喜欢攻城略地的类型。此外，大家了解陶布曼越多，就发现他越适合。确实，据说他每天早上起来练习拳击，为他拥有的足球队而激动不已，同时，他也是惠特尼博物馆和史密森学会②（Smithsonian）的委托人。他甚至还是苏富比的顾客（而且，得说的是，他也是佳士得的顾客）。在梅特卡夫初步接触后，就把他介绍给了威斯特摩兰。

在之后的一次采访中陶布曼说："我们聊了聊，我说我们得看下数据，我们认真考虑一场交易时经常得这么做。当我确实看了以后，我能预见1982年苏富比肯定要损失500万到600万美元。但他们还是有将近4亿美元的营业额。之后我接到了彼得·威尔逊的电话，我跟他不太熟；然后我

① 罗伊和肯尼斯为父子，经营大型家族企业汤姆森公司（Thomson Corporation）。
② 1846年由英国科学家詹姆斯·史密森（James Smithson）创立，是世界上最大的集博物馆、教育和研究于一体的机构，包含19座博物馆和国立动物园，由美国政府直接管辖。

们在我纽约的公寓里见了面。见面时他说服了我，也只有他才能做到。观察得越多，其员工的水平和忠诚度——以及其糟糕的工作条件就越让我感到惊讶。他们的报酬太低了，他们的自尊也慢慢消磨殆尽。公司债务并不多，但他们确实存在信誉问题。

"然后我去见了约翰·马里昂，他手上有一幅埃兹尔·福特（Edsel Ford）的藏画。代理福特遗产的律师曾想把这幅画卖给我，虽然我想要买下，但还是让他把画拿去拍卖。我说我会参加竞价，这件事就会更干净，我们大家的感觉都会更舒服一些。我觉得这次经历很重要。我在拍卖会上买下了它，但跟马里昂见面后让我想拥有这个生意。这是我头一次清楚地看到了它跟我自己公司的相似之处。我越分析，就越觉得它是以人为本、以服务为本的生意——这完全就是我一直在做的事情。它跟零售生意有很多共同点，我马上就感觉到了。当然，物品基本上都是委托出售的，所以不像零售行业本质要求的那样，它不需要大量库存或大额资本支出。"

这时陶布曼开始在市场上购买苏富比的股票。科根和斯威德还盼望着，在他们的投标转到垄断委员会后股价会下跌，但因为陶布曼的兴趣，价格刚下跌了1英镑就又开始上涨。科根和斯威德怀疑有人在暗中操作，于是再次出价，这次是一股6.3英镑，比他们最初许诺的价格高了1镑还多。然而现在陶布曼才是大势所趋；6月底时，他同意以7英镑一股买下他们的股票，让他们的一番苦功有了700万英镑的回报。科根用他赚的钱买下了纽约最为著名的餐厅之一——21俱乐部。

现在，转到垄断委员会的案子可以解决了。科根和斯威德一旦出局，案子的审议工作就变成了形式。然而，陶布曼告诉委员会，出于税务原因，他将把苏富比转化成一个总部位于美国的私有公司。真枉费了科克菲尔德替伦敦的艺术中心地位担忧的那一片诚心了。

陶布曼上任的第一把火是到邦德街见员工，他把人都召集到了书籍部门的一个房间里。"我告诉他们，我希望他们知道我在苏富比和佳士得受到了多年的慢待。我说如果我要买下这家公司，我就要他们保证改善态度，他们得对顾客说'请'和'谢谢'，他们得提供优质服务，表现出他们在意顾客的想法。我说，他们的专业性和学术能力是不成问题的，但他们所在的是服务行业，如果行为不够恰当，那他们就不适合这里。然后

我就乘坐协和客机飞回了纽约，给曼哈顿的员工发表了同样的讲话。"横越大西洋的此举具有重大的意义——虽然不令人意外，但意义重大。陶布曼跟魏因贝格、吕尔西、戈尔德施密特和克拉马斯基一样，是德国犹太后裔，但他也像柯比、科特兰·毕晓普和海勒姆·帕克一样，是个美国人。接力棒经过AAA、AAA-AG、帕克–贝尼特和苏富比–帕克–贝尼特的传递，现在终于要传回曼哈顿了。

第 33 章
新的苏富比和新的收藏家

在苏富比备受煎熬之时，它的老牌对手正越来越强大。1982年，佳士得以300万英镑的利润领先了苏富比，而这只是自战争以来的第二次；而相对地，苏富比则亏损了约300万英镑。同样重要的是，佳士得在纽约的业务量已经与伦敦相当。两巨头之间的斗争，佳士得正在胜出，这个事实清楚地从古尔德遗产的处置中表现了出来。如果可以将1882年算作现代艺术市场的开端，说1957年是市场开始形成其今日风貌的年份，那么古尔德拍卖举行的1984年，则开启了一个辉煌时期，其顶峰将在《加谢医生的肖像》拍出8250万美元时到来。

弗罗伦丝·古尔德（Florence J. Gould）是弗兰克·古尔德（Frank J. Gould）的遗孀，而弗兰克是美国最早的强盗资本家之一杰伊·古尔德的小儿子。老古尔德从密苏里太平洋铁路（Missouri Pacific railway）中赚到了第一桶金，并用其利润在南部修建了名为"古尔德系统"的私有铁路，之后又收购了西联电报公司（Western Union Telegraph Company）和纽约的高架铁道。他的儿子弗兰克更全球化一些。他在1923年跟弗罗伦丝结婚，二人首先把家安在了巴黎，然后是法国南部，他还在那里的海岸沿线修满了赌场，就是他把南法小镇朱昂莱潘（Juan-les-Pins）变得时髦起来。弗罗伦丝跟他十分般配；据约翰·赫伯特的描绘，喜欢赌博的她"会乘坐希斯帕诺–苏伊（Hispano-Suiza）轿车出现在弗兰克的赌场里，身着丝质海滩浴袍，戴着深蓝色的太阳镜，手里还有几个筹码咯咯作响"。她的手指上满是珠宝，她热爱宝石并且无时无刻不在展示它们。又是赫伯特的记载："她在头发、鞋子上戴着它们，她在进早餐时戴着它们。"她的收藏能跟伊朗国王

媲美，甚至在去柬埔寨参观吴哥窟的时候，她都全身披挂满了珠宝。

但弗罗伦丝并不只是一个浮华的人。年轻时她希望成为歌剧演员，在跟弗兰克结婚后，她就将兴趣都投注在了艺术上。"一战"结束之后，她在巴黎马拉科夫大道（Malakoff Avenue）上举行的星期二沙龙有了名气，常客包括玛丽·洛朗桑、让·迪比费、弗兰索瓦·莫里亚克（François Mauriac）和让·科克多（Jean Cocteau）。她还为诗歌创建了"马克斯·雅各布大奖"（Prix Max Jacob），并因为这个奖和其他文学方面的努力获得了法国的荣誉骑士勋章。弗兰克于50年代中期去世后，她开始收藏以印象派为主的画作，主要渠道是丹尼尔·维尔登施泰因，虽然也有几幅是在苏富比买的。1983年，当她以87岁高龄辞世时，留下了价值1.23亿美元的遗产。她的去世确实宣告了一个时代的终结。

按理，弗罗伦丝·古尔德的财产应该归苏富比拍卖，因为她在南法时最亲密的邻居之一是彼得·威尔逊。但那时威尔逊健康状况不好，而她遗产的执行人对苏富比内部的状况也颇为担忧。结果古尔德的遗产被分成了三个部分——珠宝、家具和藏画。珠宝交给了佳士得，这主要得归功于弗朗索瓦·居里埃尔的努力，就是这个风度翩翩的法国人在纽约把佳士得的生意做了起来。而古尔德出身美国，所以计划在纽约举办拍卖，并将在六个城市举办巡展，作为拍卖前的广告。就是在巡展时，佳士得被打了个措手不及。他们计划在1984年4月拍卖珠宝，但那年的1月20日，当古尔德和其他珠宝在伦敦的国王街展出时，三个男人带着锯短的猎枪突袭了公司，在光天化日之下强迫佳士得的员工和潜在的顾客们趴在地上，而他们则用大锤打破了展示柜。抢走的东西自此再无踪迹。所幸失物中只有一件比较贵重，价值75万美元，并且也不属于弗罗伦丝·古尔德的收藏。虽然如此（或者说正因为这额外的名气），当拍卖最终在春天举行时，她的珠宝仍卖出了810万美元。这是当时个人收藏拍卖的纪录，并且比遗产执行人期待的700万美元高出了不少。

即便如此，那场抢劫还是有影响的，因为当轮到出售弗罗伦丝的印象派藏画时，苏富比得到了机会，而陶布曼也决定通过这场拍卖扬名立万。收购了苏富比后，他的行动十分迅速，而他也确实很幸运。哈夫迈耶家族有几幅藏画，是路易西纳旅行中剩下来的最后几幅，已经在1983年交付给

苏富比拍卖。此外还有俄国作曲家斯特拉文斯基（Stravinsky）的作品《春之祭》（*Rite of Spring*）的手稿。在陶布曼入主的第一年，这些拍卖帮助苏富比小赚了一笔（700万美元），这让"新官上任"看起来相当有成效，也给人一种感觉，就是最糟糕的已经过去了。虽然陶布曼还有其他几家公司要顾及，但他那年的大部分时间都花在了苏富比上。裁员工作还在继续进行。"我们将公司的体量从大约2000人减到了1340人。"陶布曼还任命迈克尔·安斯利为执行总裁；这个相貌堂堂的波士顿人曾担任过美国国家文物保护信托委员会（America's National Trust for Historic Preservation）的负责人，所以他对艺术世界和文化领域的政治都有些许了解。很快他在商业世界里也显示出了他的游刃有余。约翰·马里昂仍然在位，他的角色实际上还得到了巩固；而其他有生意头脑的专家，比如戴维·纳什（纽约，印象派部门）和朱利安·汤普森（伦敦，东方艺术品部门），也是如此。然而最重要的内部提拔对象是戴安娜·布鲁克斯。她是在1980年加入苏富比-帕克-贝尼特的，而她整个80年代在公司里升迁的过程，正好和艺术市场本身的崛起相呼应；1985年她成为执行副总裁，1987年成为纽约总裁，1990年成为美国的首席执行官。

但陶布曼最广为人知的策略，就是用他有钱的朋友和熟人——经常是社交界有头有脸的人物——塞满苏富比的董事会；他们的任务就是延揽生意，并且在至少是美国潜在卖家的心目中留下一种印象，即苏富比是一种俱乐部，其会员身份就代表了社会地位。如亨利·福特和马克斯·费希尔这样的董事会成员，曾是陶布曼在"欧文牧场交易"中的搭档。从表面来看，这个三人组彼此互不搭调。死于1990年的福特是个狂灌啤酒、信奉享乐主义的粗人，娶过三任妻子，据他的朋友说一个更比一个糟，他朋友还将他的发展戏称为"从优秀到脸皮厚再到混球"的变化。费希尔就要低调得多，但当他担任联合品牌的董事长时，公司为换取减税优惠而贿赂洪都拉斯政府，结果被判有罪及罚款1.5万美元。此外，费希尔热心为犹太人和与以色列相关的慈善活动募款并因此知名。他比陶布曼和福特的政治觉悟都更强，还给《纽约时报》的"社论"专栏撰写文章。

除了这两位，陶布曼还邀请了一些零售商加入了苏富比的董事会，比如"有限"（The Limited）的莱斯利·韦克斯纳（Leslie Wexner），日本西

武（Seibu）百货公司集团的堤清二（Seiji Tsutsumi），以及国际"喷气机"（jet set）富豪群体中确实对艺术感兴趣的富有工业家，如汉斯·海因里希·蒂森-博尔奈米绍男爵、乔瓦尼·阿涅利和安·盖蒂（Ann Getty）。最后一层包括位置较低的王室成员和具备敲门砖关系的人士：安古斯·奥格尔维爵士（Sir Angus Ogilvy，英国公主亚历山德拉的丈夫），西班牙的皮拉尔·德波旁公主殿下兼巴达霍斯公爵夫人（HRH the Infanta Pilar de Borbón, Duchess of Badajoz），以及身为美国前驻伦敦大使夫人的（平凡的）卡罗尔·普赖斯（Carol Price）。也难怪纽约专栏作家迈克尔·托马斯（Michael Thomas）会把苏富比的老板称为"宝藏的陶布曼勋爵"①了。

这个由艺术、工业巨擘、皇室成员和偶尔用得上的政治关系组成的组合，在80年代所向披靡。这种俱乐部气氛一度产生了效果。其实也只有一个问题：陶布曼本人以及蒂森、盖蒂、福特等几位董事会新成员也身兼博物馆的委托人，于是评论家们开始询问此中是否存在利益冲突。毕竟如果我们追溯往昔岁月，把杜维恩男爵排除在伦敦国家美术馆的董事会之外的，就是这个原因。除此之外，在1984年世界股市的繁荣开始影响艺术市场时，所有一切都到位了。这将是连续几个出色年份中的第一年，因为有些超凡绝伦的艺术作品来到了艺术市场上，其中包括古尔德的印象派藏画。在经过漫长的宣传铺垫后，苏富比在1985年拍卖了这批藏画，我们将在本章稍后谈到这件事。但洪流是在1983年12月，苏富比拍卖狮子亨利（Henry the Lion）的"福音书"时开始的。这一拍卖之所以重要，是因为自文艺复兴以来，这是第一次由一本书击败一幅画，成为世界上最昂贵的艺术作品。这本书是为狮子亨利（约1129—1195年）所作的，目录中对他的描述是"萨克森公爵，巴伐利亚公爵，征服者和改革者，巨大财富的统治者，慕尼黑的缔造者，以及德皇腓特烈一世的表弟"。这已经足够惊人了，但这份手稿尤为罕见，因为它包含了40页的全幅插画，用约翰·赫伯特的话形容，"使用华美的彩色和金银，其复杂性令人惊叹。它俨然是一座完整收纳罗马风格绘画的画廊。狮子亨利预定这份手稿时，刚从圣地

① 此处是在用戏谑的方式表达，如果他是一个贵族，那么他请来的富商、贵人就像他的封地和拥有的财富一样。

（巴勒斯坦）和拜占庭归来。1172年，他在东君士坦丁堡得到了皇帝的接待，这便是记录拜占庭艺术进入北部欧洲的关键性文件"。

拍卖之前，有一个美国动物园跟苏富比打听狮子亨利的消息，这颇引发了一阵欢笑。但竞价本身没有任何可笑的地方，拍卖以100万英镑起价，才两分多钟价格就达到了740万英镑；加上10%的买家佣金，总额达到了814万英镑（合那时的1131.46万美元，约合现在的2480万美元）。这本书是由夸里奇和克劳斯（Hans P. Kraus）代表西德政府买下的。五个星期后，一架伪装过的军用飞机由柏林出发，接走了"福音书"，并将它送回下萨克森州，也就是狮子亨利曾经的公爵领地。

"福音书"一卖出，佳士得就宣布将出售一套精美绝伦的素描收藏，来自德比郡的查茨沃斯（Chatsworth in Derbyshire）。查茨沃斯的这套早期大师素描收藏大部分是由德文郡公爵二世在18世纪初收集起来的。从法律上讲，这套藏画本属于现任公爵的受托人所有，但据约翰·赫伯特报道，公爵成功地说服了受托人同意他卖掉一些素描，以筹集资金将收藏作为整体保存下来；同时捐赠给查茨沃斯一部分资金来支持其为国家保存它。在佳士得的诺埃尔·安斯利协助下，他们挑出了71幅画，比如拉斐尔的《一个男人的头和手》(*A Man's Head and Hand*)，荷尔拜因的《一位学者或牧师的肖像》(*Portrait of a scholar or Cleric*)，曼特尼亚的《福音传教士圣彼得、圣保罗、圣约翰和齐诺》(*Saints Peter, Paul, John the Evangelist and Zeno*)，以及鲁本斯、凡·戴克和菲利波·利比等人的作品。安斯利认真思考后，为这批画作估价550万英镑。

现在，出现了史上最不幸的拍卖行争议之一。公爵通过他的律师找到了艺术部部长保罗·钱农。这批画作的最佳归宿应该是大英博物馆，但550万英镑远远超过了该馆的采购补助——1984年，博物馆可以支付的采购补助还不到200万英镑。因此这家博物馆便去寻求国家遗产纪念基金的帮助，这个基金正是为这种情况设立的。但基金对待这种情况的做法是找第三方来提供独立的估价。为查茨沃斯素描选择的第三方是阿格纽。这家公司与佳士得意见不同，特别是对伦勃朗素描的估价，因为大英博物馆已经有了很多类似作品；公爵收到的开价是525万英镑。回过头看，25万英镑似乎是个很小的数字，根本不值得计较，但公爵拒绝了大英博物馆的开

价，于是一场拍卖便被安排在了1984年7月3日。

这场拍卖独一无二。约翰·赫伯特说，诺埃尔·安斯利给这批画定下了一个他认为比较保守的估价，原因之一是它们"吸引的是大脑"；换言之，它们吸引的主要是熟悉这些素描的背景和出处的鉴赏家和艺术史学家，而不是百万富翁们。但实际上，拍卖当晚人满为患，参加者从佳士得的大走廊一直排到了街上。真相很简单：要获取质优且稀有的素描，查茨沃斯拍卖是千载难逢的机会，而竞价也反映了这一点。拍出最高价的是拉斐尔的《一个男人的头和手》，由苏厄德·约翰逊夫人（Mrs. Seward Johnson）用350万英镑（合那时的470万美元）买下。瓦萨里的一页日记几乎拍出了同样的价格，320万英镑（合那时的430万美元），卖给了伊恩·伍德纳。因此，这71幅画中仅仅两幅就超过了公爵对所有画的要价。盖蒂博物馆买下了5件拍品，包括用150万英镑（合那时的200万美元）买下的、荷尔拜因的《一位学者或牧师的肖像》，以及用同样价格买下的拉斐尔的另一幅作品《撕裂衣服的圣保罗》(*St. Paul Rending His Garments*)。诺埃尔·安斯利花了不到两个小时就卖掉了这些素描，等他把拍卖额加到一起的时候肯定会更加满意吧：这些素描总共拍得了2110万英镑（合那时的2830万美元，合现在的6128万美元）。大英博物馆和阿格纽方面肯定有人气红了脸，但这场拍卖显示出，有人愿意为顶级艺术花大价钱，而这只是将来之未来的预演。

克拉克勋爵（Lord Clark）收藏的透纳作品《海景：福克斯通》(*Seascape: Folkestone*)，其精彩程度毫不逊色。肯尼思·克拉克（Kenneth Clark）曾担任英国国家美术馆馆长、国王藏画的鉴定人以及艺术委员会（Arts Councils）的会长，工作成绩杰出，并且他终生都在收藏。然而，透纳晚期的油画作品很多都像《海景》一样没有完成，所以20世纪之前几乎被完全忽视了。其实，就是克拉克勋爵本人1939年从国家美术馆发现了一堆无人理睬的透纳作品，"大约有20卷画布，落满了厚厚的灰尘，我还以为是旧的防水帆布"。《海景》是透纳从未展出过的画作之一，所以当它1984年7月卖出了737万英镑（合那时的1024.43万美元，合现在的2140万美元）这一画作拍卖世界纪录时，这对透纳来说无疑是一场翻身之战，类似印象派画家曾经历的。

在迭起的高潮之间发生了一件悲伤的事情：彼得·威尔逊因白血病于

1984年6月3日去世了。虽然之前他一直担心，在自己走后，苏富比会变成尼古拉斯·费思所说的"美国百万富翁胳膊上的廉价装饰品"，但那时的他已经跟陶布曼握手言和。他的追悼会在苏富比后门马路对面、汉诺威广场的圣乔治教堂里举行；杰里科伯爵在追悼会上的致辞里说："他在弥留之际陷入昏迷前的最后一个动作，是病床边的电话铃声响起时，他本能地伸出手抓起了它。""在唱完《西缅之颂》①（Nunc Dimittis）后，"杰拉尔丁·诺曼（Geraldine Norman），这位《泰晤士报》拍卖行通讯员乔治·雷德福特的遥远继任者写道，"整个公司的人都涌上了乔治街，聊天、谈交易、互相邀请共进午餐，让威尔逊先生创造的艺术市场继续生机勃勃地存在下去。"

其实如果靠价格纪录来判断的话，市场现在是前所未有的好。1985年4月18日，佳士得卖出了安德烈亚·曼特尼亚的《三王来拜》，出自北安普顿侯爵（Marquess of Northampton）的收藏。这幅画是用蛋彩和亚麻油画在画布上的，创作于1495年到1505年间，画中有圣母、圣子、圣约翰，以及带着礼物的三位圣人。所有这些人物脸上的表情——温柔、喜悦，但带着一抹忧伤，仿佛三圣人以其智慧已经知悉等待耶稣的将是何种命运——能在每一位观画者心中激起涟漪。很显然，这是自1970年委拉斯开兹的作品之后，出现在拍卖会中的最重要的早期大师作品；阿尔特弥斯的蒂姆·巴瑟斯特（Tim Bathurst）代表盖蒂博物馆用810万英镑（合那时的1040万美元，合现在的2217万美元）买下了它也为画作拍卖创造了新的世界纪录，而上一个纪录是由透纳的《海景》在仅仅几个月前创造的。

曼特尼亚拍卖并不是佳士得唯一的好消息。这场拍卖的两周前，年度股东大会宣布了公司1720万英镑（合当时的2230万美元）的税前利润，几乎是前一年利润970万英镑（合当时的1260万美元）的两倍。于是，艺术市场开启了这一几乎直线上升的趋势，将一直持续到《加谢医生的肖像》拍卖。

苏富比也在蓬勃发展。这时的陶布曼因为提供大量金融服务，开始将自己的风格灌注到纽约的艺术市场中。打算销售艺术品的人可以拿到与此拍卖相关的预付款。这一举动遭到了激烈抨击，但其实不过是试图挑战

① 《圣经·路加福音》中的一首颂歌。

经纪人相对于拍卖行的唯一优势，也就是说，经纪人可以直接付钱，而拍卖行则需要拖延六个月左右。卖家当然也要为这个特权付费，通常比银行利率高3到4个百分点。苏富比也为买家提供同等的服务，而某些买家则一直享受着这项服务：顾客可以一年之后再付款，利息也比银行高3到4个百分点。

苏富比和佳士得之间开始产生分歧，这一分歧将在80年代推进的过程中愈演愈烈，因为佳士得从来都不喜欢金融服务。在推出金融服务前不久，陶布曼曾在《华尔街日报》(*Wall Street Journal*)发表了一番重复过多次的论述："销售艺术品跟出售根汁汽水很相似。根汁汽水不是必需的，买画也不是必需的。我们是给他们一种感觉：这会让他们更快乐。"大家更容易记住第一个故意显得粗鲁的句子，但忽视更有意思的第二、第三句以及它们的含义。发展金融服务不仅帮助苏富比赚到了钱；同样重要的是，它也帮忙制造了一种印象，就是艺术很有利可图。

佳士得的乔·弗洛伊德则采取了对立的做法。他在那年的年度报告中写道："我们要抵制诱惑，不能草率上马貌似有关的金融服务，因为这恐怕会对市场需求产生不恰当的影响，为艺术品制造虚假的高度。"弗洛伊德后来还补充说，他宁可生意被苏富比抢走，也不愿跟着他们走金融之路，因为他觉得这会给艺术市场造成通货膨胀。1990年，佳士得——虽然不是弗洛伊德本人，因为那时他已经退休了——不得不最终食言而加入苏富比的行列，为卖家提供担保，仅仅因为他们损失了太多生意。但弗洛伊德关于通货膨胀的评论现在看来颇有先见之明，因为就是在1985年，艺术作品开始出现极高的价格涨幅。

金融服务在其中扮演了一个角色，但只是一个角色。同样重要的还有陶布曼、安斯利和布鲁克斯对苏富比的高价画作采取的气势汹汹的市场营销策略。因为他们失去了古尔德的珠宝，而伦敦佳士得拍卖的曼特尼亚又打破了透纳的《海景》创造的世界纪录，于是仅仅在曼特尼亚拍卖一周后，苏富比在纽约举行的古尔德印象派藏画拍卖就变得无比重要。苏富比必须展示出他们在美国的实力。在约翰·赫伯特形容的"五个月的密集派对"身上，这家公司花了整整100万美元。藏画被运到伦敦、东京、洛桑和美国各地展览。纽约的拍卖行也为此变身为一个剧院，有一系列竞价

用的包间，每间里都装有一部电话。到了4月24日和25日举行拍卖的当场，拍卖行的专家们都迷惑了，因为这不是魏因贝格和戈尔德施密特拍卖上出现的那一群人。场内没有哈夫迈耶拍卖和古尔德珠宝拍卖上的那些电影明星。反而——是尼古拉斯·费思发现的——"有些'我们完全陌生的'面孔……似乎竞价的钱是借来的，而出借方是新的苏富比"。

这个情况有两个原因。一是来自画作本身（一共175幅）。虽然艺术家都是顶级的大腕，但画作中除了一两个例外，都不是顶级的作品。因此古尔德藏画没有吸引到那些博物馆学者和巨富，而这两者结合起来才能创造非凡的拍卖。第二个原因是那一晚的新型观众是苏富比邀请来的。在若干金融研究小组的帮助下，陶布曼和安斯利等人做出结论说，传统的拍卖行观众只占了美国百万富翁的区区1%而已；他们还有很多从来没有踏足过苏富比或者佳士得。古尔德拍卖就是为他们量身定做的；艺术家的名字耳熟能详，画作的真实性也无可辩驳，而弗罗伦丝·古尔德不需要太多修饰就可以被塑造成一个扶持欧洲艺术、生活多姿多彩的美国赞助人。

全部画作拍出了3260万美元。当晚的明星是凡·高的《太阳升起的风景》(*Landscape with Rising Sun*)，是弗罗伦丝从罗伯特·奥本海默（Robert Oppenheimer）手中买下的，奥本海默是在原子弹发展上扮演了至关重要的角色的物理学家。拍出的价格是990万美元，略低于曼特尼亚的纪录。拍卖总额既不算辉煌的胜利，也不是令人惭愧的失败，但有两个原因让这场拍卖变得十分重要。首先它预示了在80年代进程中将要产生的强行推销（hard-sell）策略。其次，拍卖后数月都还有传言，说凡·高画作的买家就是艾尔弗雷德·陶布曼本人。他一直否认这一说法，但后来随着岁月流转，他也会发现一件事，就是身为拍卖行的富豪东家，他必须永远承受敌对的艺术经纪人对他的怀疑，因为他们总会质疑很多收藏家喜欢在拍卖上匿名的行为。

<div style="text-align:center">* * *</div>

回头再看，曼特尼亚和古尔德拍卖在时间上的临近是带有预言性的，因为1985年的这个星期象征了市场上到来的变化。这是早期大师作品最后一次创造画作拍卖的世界纪录，而且这也是第一次有大批新收藏家出现在拍卖行里。

第 34 章
日本人对"目玉"的热爱

现在，80年代的繁荣进入了全盛时期；虽然两家主要拍卖行不是这一繁荣局面中唯一的精彩，但确实是其中最令人瞩目的部分。在高端复杂融资的世界里，人们一直都很热衷于顶级富豪的名单——比如"财富400人"（Fortune 400）和福布斯（Forbes）名人榜。1984年，《美术新闻》和《艺术与古董》（Art & Antiques，行业里称之为Art & Antics）等艺术杂志也采取了这个创意，开始发布顶级艺术收藏家的名单。这些名单包含了很多信息。首先，我们可以从中看出，出于某种原因，20世纪后期以夫妇身份出现的收藏家似乎比过去多得多。第二点是美国人占了多数——略高于60%——其后是日本人和德国人。第三，这个名单里最受欢迎的是当代艺术，占46%，而现代绘画则是20%，早期大师作品12%，东方艺术作品8%，专业领域14%。这不见得是新趋势，只是杂志的名单使之更明显了：当代艺术越来越受欢迎，也越来越多地出现在拍卖中。当代绘画要造成轰动只不过是时间问题，尤其是当代美国绘画。

然而在此之前，印象派和后印象派得先行青史留名。古尔德拍卖中，凡·高的《太阳升起的风景》只需50万美元，就能把曼特尼亚的《三王来拜》拉下世界纪录的宝座。1986年12月，佳士得卖出了马奈的《莫尼耶街的铺路工人》（La Rue Mosnier aux paveurs）。左拉在小说《娜娜》（Nana）中提到过的这幅画展现了从马奈画室看出去的景象，从1872年到1878年，画家都在这间画室里工作。这幅画一度属于塞缪尔·考陶尔德，之后由考陶尔德的女儿悉尼·巴特勒（Mrs. Sydney Butler）夫人继承；50年代和60年代早期，哈罗德·麦克米伦（Harold Macmillan）政府有一位内阁大

臣叫"拉布"·巴特勒("Rab" Butler),她是他的第一任妻子。在她过世后,巴特勒对她的藏画产生了兴趣,并持续了一生;他先是把画挂在他任教的剑桥三一学院的房间里,后来挪到了同在剑桥的菲茨威廉博物馆(Fitzwilliam Museum)。

马奈的这幅作品没有让人失望,而它拍出的价格也很有意思。由于股市的蓬勃发展,加上当时政府撤销了对金融和商业的管制,汇率一直都在波动中,有时波动幅度还很大。因此,虽然《莫尼耶街》只拍出了770万英镑,不及凡·高和曼特尼亚的画作,换成美元却超过了这两者:它的美元价格为1090万,而前两者分别是990万和1040万美元。在这种氛围之下,各币种都破世界纪录显然不用太久了。

现在的艺术市场坐上了过山车。马奈的作品一出售,佳士得就于1987年1月宣布,他们会在伦敦拍卖凡·高的《向日葵》。整个市场为之一震。1888年到1889年间,凡·高在生活于阿尔勒的14个月间画出了7幅《向日葵》。佳士得要出售的这一幅来自切斯特·贝蒂(Chester Beatty)的收藏,他的遗孀海伦(Helen)去世后此画才得以进入市场。有人认为这是凡·高所画的最后一幅,并且是私人手中的唯一版本。(其他各幅在慕尼黑、阿姆斯特丹和伦敦的国家美术馆。)因为现在单一画作的价格已经超过了1000万美元大关,所以争取生意对拍卖行来说就变得前所未有的重要。于是,当佳士得获邀参与投标这个生意时,他们的行动非常迅速,一周内就做出了目录样本(幸亏他们拥有自己的印刷厂),而根据约翰·赫伯特的记载,这给贝蒂的委托人留下了特别深刻的印象。

拍卖将在3月30日凡·高的生日这天举行,而拍卖前的这段时间因为英国特有的情况而备受争议。佳士得刚收到这幅画时,公司内部的估价是500万到600万英镑。目录印出来后,估价升到了1000万英镑,而拍卖的两周前又变成了"1000万英镑或者更多——甚至多得多"。实际状况是,在拍卖的大约三周前,佳士得突然开始担心自己给贝蒂夫人的继承人——哈丽森·汤姆斯·琼斯夫人(Mrs. Harry Thomson Jones)、布鲁克斯勋爵(Lord Brooks)和夏洛特·弗雷泽勋爵夫人(Lady Charlotte Fraser)——将这幅画拍卖的建议是否有误。就在大约这段时间,政府的艺术部部长理查德·卢斯(Mr. Richard Luce)先生按照1000万英镑的价格代表国家收下了

约翰·康斯太布尔的作品《斯特拉福特磨坊》(Stratford Mill)。这跟凡·高作品的估价十分接近，令人心慌。在英国政府的"代替接受"(acceptance in lieu)计划中，捐献特等艺术作品的人可以拿到减税优惠，这是鼓励拥有此类作品的其他物主也将作品交给国家。早前在与博物馆和美术馆委员会(Museums and Galleries Commission)讨论《向日葵》时，有人曾提到过1000万英镑这个数额，认为这是合理的估价。如果官方认可这个数字，那么减税优惠的计算就会变成这样：政府将抽取估价的60%作为税款——也就是600万英镑——剩下400万英镑。但政府之后还要再付回税款的25%（150万英镑）作为回扣，那么在所有税费都结清的情况下，继承人能拿到净收入550万英镑。

然而在拍卖时，计算方式会很不一样。像《向日葵》这样的艺术作品得缴纳继承税和资本利得税，税率至少60%。此外，佳士得还要收取佣金。这个数额没有公布过，但假设佳士得收取了全额佣金10%，《向日葵》就得卖出惊人的1800万英镑，才能差不多达到"代替接受"的数额。计算如下：

卖出价	18000000英镑
减去60%税款	10800000英镑
减去10%佣金	1800000英镑
余额	5400000英镑

再者说，即使佳士得只收取那时常见的最低佣金，即4%，《向日葵》还是得卖出1500万英镑才行：

卖出价	15000000英镑
减去60%税款	9000000英镑
减去4%佣金	60000英镑
余额	5400000英镑

因此，佳士得把《向日葵》拿来拍卖，是在进行一场巨大的赌博，这也许可以解释为什么此画的估价在拍卖前的几周里如此飞涨。

拍卖之夜仿佛盛大的仪式，佳士得的拍卖厅里人满为患。出席的名流中不乏买得起这幅画的，其中有一位是苏富比的董事海尼·蒂森男爵（Baron Heini Thyssen），他的收藏包括荷尔拜因、克拉纳赫和几位印象派画

家的作品。查尔斯·奥尔索普站在拍卖台上,并以500万英镑的价格开拍。作为拍卖师的奥尔索普相当之利落,50万英镑一跳的竞价攀升得也很迅速。出价者不仅来自中央大厅,也来自侧厅和电话连线。到2000万英镑时,大家不由自主地鼓起掌来。从那时起,就开始有一组对手在电话上竞争,而这个现象未来将更加常见。詹姆斯·朗德尔在用一部电话,约翰·拉姆利守着另一部——他们共同运营着伦敦佳士得的印象派部门。五次出价后,朗德尔胜出。加上10%的买家佣金,《向日葵》以2475万英镑(合那时的3990万美元,合现在的6290万美元)卖出,这个惊人的数字是之前世界纪录的三倍还多。

拍卖两天之后有消息宣布,这幅画的买家是安田火灾海上保险,这家日本企业拥有自己的博物馆。有意思的是,虽然日本人绝不是艺术市场上的新人,但直到那时大众才意识到他们的重量级。能让安田买下这幅作品是朗德尔的幸运,当然也多亏了他的辛勤运作。事情的由来是这样的:朗德尔有个哥哥叫彼得(Peter),在伦敦的劳埃德(Lloyd's)担任保险经纪人,他跟安田的外事负责人阿部肇(Hajime Abe)关系很好。1986年的一个晚上,这两人在规模巨大的东京帝国大饭店(Imperial Hotel)里共进晚餐,阿部提到,他接到了采购一些印象派画作的任务。就像很多日本公司一样,安田也拥有自己的博物馆;总裁后藤一(Hajime Goto)认为,为员工在"他们的"博物馆里提供优秀的艺术作品是他的职责所在。巧的是,在他们这次对话期间,詹姆斯·朗德尔正好也在这家饭店里。可以想见,彼得·朗德尔将阿部介绍给了他的弟弟。约翰·赫伯特说,这使得佳士得成功地在1986年的一场拍卖中将两幅画卖给了安田。这家日本公司也差一点儿拍到马奈的《莫尼耶街的铺路工人》。当阿部告诉朗德尔,他在为公司藏画寻找一幅"镇馆之作"时,詹姆斯认为《向日葵》无疑是可以的。后藤聘请了第三方给出建议,将购买价格的上限定为2100万英镑。阿部被派往伦敦,在拍卖当天早上6点半到达。到达后朗德尔告诉他,最大的竞争对手是来自澳大利亚的大亨艾伦·邦德。朗德尔当然也拿不准,但他觉得2100万英镑应该不够。后来的情况是,一位伦敦的私人经纪人比利·基廷代替邦德竞价,在2250万英镑时退出,《向日葵》便拍给了阿部。

《向日葵》拍出之后,市场迅速根据新的价格水平做出了调整。三个

月之后，曼特尼亚的价格纪录再次被打破，获胜者是凡·高的另一件作品《特兰塔耶桥》(*Le Pont de Trinquetaille*)，拍出的价格为1260万英镑（合当时的2020万美元）；而又一次代表邦德出价的基廷再次与这幅画失之交臂。

即便拍出了创纪录的2475万英镑，《向日葵》拍卖的受益者也只能从拍卖中拿到343.5万英镑，少得可怜。从这个小得惊人的数额可见，英国拍卖行里的销售有多么复杂，完全有悖于拍卖行广告给我们留下的印象。从一锤定音的价格2250万英镑里，减去佳士得10%的佣金，会把这个数额减少到2025万英镑。然后从这个数额里减去政府对售价超出1000万英镑部分征收的30%的利得税。1025万英镑的30%是307.5万英镑，就把拍卖总价降到了1717.5万英镑。接下来才是复杂的部分。1952年切斯特·贝蒂家族里较早的一位过世时，这幅画已经被有条件豁免了遗产税，所以现在的遗产并不是按照寻常的60%缴税，而是按照65%到80%之间的波动税率缴纳。如果税率是按最高的80%，那么就得从剩下的数额里减去1374万英镑，余下343.5万英镑。而这只是一幅画要缴的税。继承人还得面对剩余的500万英镑遗产的税单。实际数额当然是保密的，但几个月后这个家族就不得不出售另一幅塞尚的画以支付其税单，可见这里的计算结果相差不大。而之后他们还拿出了一幅画，也就是第三幅，捐献给了国家以代替税款；当切斯特·贝蒂的继承人终于要为他们自己出售藏画时，他们选择了苏富比而不是佳士得。至于贝蒂的继承人是否在《向日葵》销售前得到了佳士得正确的建议，到现在也没有定论，而涉事的双方也不会再谈论此事。但直到1992年春天，佳士得终于将贝蒂的继承人告上了法庭，控诉其未支付佣金——于是这整件交易就变得十分尴尬了。但可以肯定的是，如果继承人一开始选择了政府的方案，那么《向日葵》就根本不会被拍卖；如果《向日葵》没被拍卖，那它就不会拍出这么高昂的价格；如果它没有拍出这么高昂的价格……

但《向日葵》确实拍出了这么高昂的价格，并且它的买家是一个日本人。就像历史上常见的那样，单一的事件经常代表了已经存在了一段时间的情况。日本人当然没有忽视日本和东方以外的艺术。1916年，专长于瓷器和茶道用品的茧山龙泉堂（Mayuyama & Co.）从北京搬到了东京，并在"二战"后举办了许多重要的展览；在50年代后期和60年代早期的德黑兰，

石黑孝次郎（Kojiro Ishiguro）利用了他所谓的"辉煌市场"购买中东古董。但东京有另外几位较早的成功经纪人，比如藤井一雄或者笹津悦也，从"二战"之后世界重新开放的50年代就开始活跃；他们说，到60年代后期和70年代早期时，日本人已经准备好扩大收藏西方艺术的规模了，但却不得其门而入，其原因之一是，西方经纪人要把比较好的画留给自己的顾客。改变这个情况的是1973年的石油价格飞涨。古语有云："仓廪实而知礼节，衣食足而知荣辱。"一直到1973年，这个国家的努力重点都是重建和"衣食"。但在石油危机后，就像笹津悦也所说的："日本的思虑就从一时的生意转向了长久的文化上。"从1973年到安田购买《向日葵》的1987年之间，有大约500家博物馆在日本拔地而起。每个地方区域，每个市镇，都建有一座，还有很多企业也是这样做的。

日本人终生都在同一家公司工作的情况很常见，这种来自员工的忠诚也得到了公司的回报——公司对雇员的福利照顾已经超出了西方认为合理的范围。公司的画廊就是一例。这样不同的传统和习惯给日本人提供的体验艺术的机会，跟北美或欧洲的情况相当不一样。很多公司都在它们总部大楼的画廊里展出藏品，供员工和大众欣赏。另一个让日本人为之狂热的是高尔夫球场，它也身兼雕塑公园。西武或三越（Mitsukoshi）这样的百货商场变成了热门的艺术经销商。亨利·摩尔和罗丹的雕塑点缀了至少一家东京证券公司的大堂。绿色出租车公司（Green Cab Company）的总裁高野将弘（Masahiro Takano）收藏了世界上数量最多的玛丽·洛朗桑画作，并将它们存放在一个偏远的山间度假村里；参观者年复一年地增多，现在每年有16万人次到此旅行。他们很多人都在附近一个高野拥有的酒店里下榻。

另一个因素前文提到过，是他们与法国印象主义有着悠久的历史性联系。但很多日本人对自己的艺术也感兴趣。笠间日动美术馆（Kasama Nichido Museum of Art）就是最好的证明。这家开业于1972年的美术馆是由日动画廊（Nichido Gallery, Inc.）创始人长谷川仁（Jin Hasegawa）和妻子林子（Rinko）为庆祝纪念金婚，用私人资金修建起来的。长谷川仁去世于1976年，但他的儿子将这个传统继续了下去，如今这家美术馆藏有印象派和当代西方作品、书法、日本漆器，和80幅现代日本画家的自画像。

整个70年代中，很多日本博物馆都在购买西方艺术；1980年，苏富比任命盐见和子为其东京代表。她深知日本的生意模式，所以根本不打算让公司在前十年里开始拍卖，因为它需要时间来积累自己的名声。1983年陶布曼邀请西武集团的堤清二加入董事会，也许加速了这个进程。日本对西方绘画的喜爱显然正在增强。而赞助艺术展览能获得减税优惠，更助长了这一迅速变大的胃口。《蒙娜丽莎》和《米洛斯的维纳斯》（*Venus de Milo*）都被出借到日本展览；米勒的《播种者》（*The Sower*）在1978年展出于山梨县立美术馆（Yamanashi Prefectural Museum）时，被比作圣地遗物。"因为结合了圣洁、自然主义和充沛的情感，"笹津说，"《播种者》比古往今来的任何西方绘画都更能拨动日本人的心弦。"这一展览打破了日本史上所有的参观者纪录，更为如今评判展览设下了标准。日本人是这么地热爱西方绘画：80年代中期，一位英国记者在日本停留一周期间，发现同一时间竟有莫迪里阿尼、鲁本斯、凡·高、亨利·摩尔、康斯太布尔、伊夫·克莱因（Yves Klein）、丢勒、克拉纳赫、库尔贝和罗丹这么多的展览。

然而在这样的博爱之中，印象主义却是卓尔不群的。这有其历史原因，但也反映出他们对印象主义风格某些方面的自然偏好。这也表现在70—90年代日本本土两派绘画的流行上。第一个是"日本画"（Nihonga），这是江户影像和西方技巧在20世纪的杂交；在西方人的眼中，其主题中的情感浓腻得令人倒胃，甚至到了可笑的地步；沉思的裸体人物，或者独立、孤独、充满英雄气概的人物是这类画作的传统形象。长谷川仁认为，它"坚持着、重复地、固执地"指出了"日本经历核心中的某些巨大的悲伤"；无论如何，"日本画"艺术家都是百万富翁。第二个绘画流派主要是混入了日本配方的西方式印象主义。这一派中也十分流行儿童或者动物这样充满感情的主题。

因此，作为艺术市场里的一支生力军，日本人既不是新面孔，也不是小字辈。但要相应的氛围出现，还是需要某个新的元素来推动，让《向日葵》这样的爆发成为可能。这就是《国际广场协议》（International Plaza Agreement），1985年秋天由五个经济强国的财政部部长和中央银行行长在纽约的广场饭店（Plaza Hotel）达成。他们的协议有效地重新评估了日元价值，于是日元在其后的12个月里增值45%，到1987年更是相对美元增值

100%。日本财富的巨幅增长几乎立刻表现在了艺术市场上。协议达成的几个月后，到1986年西方人都还没听说过的东京松冈美术馆（Matsuoka Art Museum）买下了莫奈、雷诺阿、夏加尔、毕沙罗的共38幅作品和1幅莫迪里阿尼的作品，总共花费425万美元。另一家东京的博物馆用80.24万美元买下了米勒的《安托瓦妮特·埃贝尔照镜子》（*Antoinette Hébert Looking in the Mirror*）。到1986年年底，日本进口画作的价值几乎是前一年的两倍，即从1.25亿英镑增长到超过2.3亿英镑（合2.12亿美元和3.91亿美元）。1987年也保持了这个增长速度。

此外，还有一个非常日本化的元素："目玉"（Medama）。"目玉"在日文里的字面意思是"眼睛"，但口语也用它来代表"亮点"，或者在零售行业里表示"促销产品"，也就是价值超过其要求价格的事物。虽然在拍卖行里取得了这些价格纪录，但对很多日本人来说，日元升值意味着，虽然画作买下的价格前所未有，但仍可以算是便宜货。《向日葵》出现的时机正好，而"目玉"则保证了《向日葵》不是顶峰，而是开端。

第 35 章
凡·高等人和"金余现象"

伦敦佳士得举行凡·高作品拍卖的三天后,苏富比在日内瓦推出了温莎珠宝。1986年4月23日,温莎公爵夫人在巴黎去世,出于法律原因,这些珠宝必须在她死后一年内出售。温莎拍卖与古尔德拍卖一样充满了迷人的奇异情调,不过,在这次的306件拍品中,只有大约十件世界级的宝石——这样的宝石其实就有日本人所说"目玉"的本来意思。

这只是苏富比要面对的市场营销问题之一。苏富比负责特殊项目的主管马库斯·林内尔当时说,另一个问题是"英国肯定有一代人是不喜欢这位公爵夫人和她的所作所为的"。这场拍卖便有冒着揭开旧伤疤的风险,那很可能就把这件事糟蹋了。为了避免这一点,目录通过珠宝述说了"戴维和沃利斯"[①](David and Wallis)的浪漫故事,全程避免了任何有关退位的说法;而这套收藏的拍前巡展(这时已经是必须的)则竭力避开了英国。公爵夫人本身也不希望珠宝到英国去,这一点正合林内尔之意。于是,全球有279家报纸报道了这场拍卖,没有一家说坏话。目录也开创了新天地,这么说应该不算夸张。大家决定强调似有历史意义的内容,即便这种"意义"只是夫妇俩的十周年结婚纪念,或者纪念一只狗的过世。大部分珠宝上都有刻字,这就给宝石平添了一份不常见的亲密感。

这场拍卖还让大家注意到了拍卖时机上可能出现的问题。根据法国法律,在逝者死后满一整年时,其遗产的执行人将失去某些权力。这就意味着,在签订合同的1986年12月8日到公爵夫人去世满一年的1987年4月23日

① 戴维和沃利斯分别为温莎公爵和公爵夫人的名字。

之间这四个月里，得做出所有决定并完成拍卖。但苏富比也不想妨碍他们于1987年2月第三周在圣莫里茨（St. Moritz）举行的拍卖。近几年来，这个拍卖越来越重要，尼古拉斯·雷纳是主要功臣；他是苏富比的珠宝专家，也爱好雪橇运动。每年他都去看克雷斯塔雪橇竞赛（Cresta Run），这期间他注意到，"买珠宝的那类人"都在2月聚集在圣莫里茨，此时举行一场拍卖也许能成功。他的想法很有道理，1987年的圣莫里茨拍卖收入总额为880万英镑（合1500万美元）。温莎拍卖的细节只能在圣莫里茨拍卖完成之后公布，这样时间就很紧张了。

但从拍卖结果来看，苏富比根本不用担心。温莎拍卖将5000万英镑收入囊中，买家包括演员伊丽莎白·泰勒和美国著名的离婚律师马文·米切尔森（Marvin Mitchelson）。不过值得注意的是，这场拍卖最重要的买家以将近200万英镑（合340万美元）买下了最贵的拍品———只流光溢彩的钻石戒指，跟买下《向日葵》的公司一样，这个买家也来自日本。在1987年，日本人体现出了越来越多的存在感。除了"目玉"之外，大家开始听到一个新的说法：金余现象（Kaneamari gensho），意思是过多的金钱。一直都不清楚的是，这究竟意味着超过了消费者真正需要的金钱，还是拿来挥霍的数目。不过这两个意思都适用。

* * *

虽然陶布曼确实成功扭转了苏富比的局势，并助其提升了市场营销能力，但1987年，是佳士得将很多作品卖出了最高价——不仅《向日葵》，还有马奈的《莫尼耶街的铺路工人》和曼特尼亚的《三王来拜》；7月，他们将凡·高的另一幅作品《特兰塔耶桥》卖出了1260万英镑（合那时的2020万美元），借此再次登顶。1986年到1987年之间，苏富比的盈利再次超过了佳士得，佳士得则在拍卖中继续打破纪录。然而到了这年年中时，苏富比宣布的一个消息将很可能改变这个局面：11月，他们将拍卖凡·高的《鸢尾花》，其原主为琼·惠特尼·佩森。消息一公布，大家便都开始猜测这幅画到底值多少。对很多人来说，它画面的吸引力比《向日葵》强得多，所以当然是具备"目玉"因素的。转夏入秋的时候，价格便慢慢涨了起来，《鸢尾花》将很有可能成为下一个世界纪录的创造者。

但1987年秋天之所以出名,却不是因为《鸢尾花》拍卖,而是因为另外一件事。10月16日星期五,英国遭到了让大家难以忘记的最严重的一次暴风袭击,飓风级强风将数千棵大树连根拔起,很多郡都变得面目全非。暴风的影响之一是很多人没法去上班,其中包括在股市工作的股票经纪人,因此他们没法在工作岗位上看到那天华尔街下跌的局势多么令人担忧。这个"黑色星期五"已经很糟糕了,经过一个周末,"黑色星期一"更加让人惊慌失措,伦敦股市下跌了300个点,第二天又跌了300个点,这是自1929年以来世界金融市场最惨烈的崩盘。

崩盘也袭击了艺术市场——至少看起来是这样。佳士得的股票不能例外,也下跌了,从700便士跌到了293便士。苏富比的幸运之处在于,《鸢尾花》在接下来的三个星期里还不需要出售,要等到11月11日,也就是第11个月的第11天;同时还有一些重要的拍卖要举行,可以让他们测试市场的胆量,他们也许会据此改变拍卖呈现的方式。

其实,得先行面对股市暴跌影响的是佳士得。"黑色星期一"的两天后,这家公司就举行了一场珠宝拍卖,拍品中有一颗64.83克拉的D级①完美钻石。谁会在这样的时候买这么一颗石头呢?买家的姓名没有公布,但不管是谁,付出的价格是638万美元,而这场拍卖总共拍出了2360万美元,是珠宝拍卖史上的最高总额。这意味着艺术市场不会受股市暴跌的影响吗?没人敢这么想。但两天之后,又是在佳士得,来自埃丝特尔·多希尼(Estelle Doheny)藏书的一本《谷登堡圣经》拍出了590万美元,成为史上卖出的最贵印刷书籍。显然,艺术市场的胆量还行。

所有这些都不过是在为1987年11月11日纽约约克大道上的事件制造氛围。艺术市场上仍然不断有纪录诞生,但所有人对"黑色星期一"的印象都还如此深刻,而被打破的纪录也绝没有任何一个接近《向日葵》的水准。将在这天晚上担任拍卖师的约翰·马里昂将《鸢尾花》形容为"美国史上拍卖的最重要的艺术作品"。这么说似乎有些夸张,毕竟还有《海湾圣诗》和米尔顿·洛根的拉斐尔作品,但有些人认同他的看法。维尔登施泰因纽约办公室的哈里·布鲁克斯(Harry Brooks)预测了一个纪录:"我

① D是钻石净度中的最高级别,极为罕见。

知道《鸢尾花》已经很久了。这是一幅非凡的画作——我觉得要4000万到5000万美元。"

此时的苏富比已经将其大型拍卖变成了戏剧级的体验。在这样的夜晚，他们请来迷人的高个儿女郎来引导重要的竞价者落座。雅痞观众则被安排在腥红色绳索后面的站席。因为约克大道的拍卖厅太大了，于是每个廊柱边都安排了"咆哮者"，来留意竞价并把它们喊出来。

像大型拍卖中的诸多"明星拍品"一样，《鸢尾花》也被安排在那晚要卖的100幅画的列表的大约三分之一处。终于，旋转桌转起来，这幅画现身了。当马里昂以1500万美元起拍时，现场的人都倒吸了一口凉气；虽然有两千人出席，但自始至终只有两位在竞价——而且都在电话上。一个在跟纽约苏富比印象派部门的主管戴维·纳什通话，另一个在跟竞价部门的杰拉尔丁·纳吉尔（Geraldine Nager）通话。价格按照百万美元一跳稳步上涨着。那时候还没人知道，琼·惠特尼·佩森的保留价是3400万美元。达到4000万美元，一个新的世界纪录时，大厅里变得鸦雀无声。百万美元的跳升现在变得缓慢了一些，但没慢很多。超过4500万美元时就像4000万美元时一样坚定，但在4900万美元时，杰拉尔丁·纳吉尔突然放弃了——也许她的客人突然觉得5000万美元有点儿吓人了。当马里昂敲下他的小木槌时，大厅里爆发出雷鸣般的掌声。

《鸢尾花》不是当晚创造的唯一纪录，莫奈和贝克曼（Beckmann）也各有一个价格纪录，并且100幅作品里的75幅被卖出，总收入达到了1.1亿美元之巨，这也是艺术拍卖总收入的纪录。但《鸢尾花》才是人们津津乐道的那个。现在已经91岁的悉尼·贾尼斯当晚也在场。"我做梦也没想到，在有生之年能看到一幅画卖出这样的价格。"他说，"我很想知道，世界上有没有一幅画能卖出更高的价钱。"丹尼尔·维尔登施泰因说——他主要是高兴，不是那么惊讶——"我觉得这场拍卖非常棒。我希望它和艺术市场上的一切都会持续下去，就像拿破仑的母亲说过的那样，'直到天长地久'"[①]。

[①] 拍卖后下楼时我撞见了比利·基廷，这个优雅却酗酒的美国人来自南部，现在住在伦敦。他在切尔西买下了一所私宅，跟人脉很广的英国女子安杰拉·内维尔合伙，在那里经营一间私人画廊。前一晚我跟比利和安杰拉共进了晚餐，所以我知道她也在伦敦，但奇怪的是他们没有一起出现在拍卖会上。"比利，安杰拉在哪儿？"（转下页）

回头再看，1987年是个相当奇怪的年份，虽然当时似乎并不明显，这是因为两个破纪录的凡·高作品上都悬着大大的问号。《向日葵》对佳士得和整个艺术市场当然都是很有益的，但目前来看，这件事对卖家来说似乎不是很好。实事求是地讲，《向日葵》来到市场上是一个偶然：对贝蒂的继承人来说，更好的建议应该是把画捐给国家，以便获得减税优惠，而不是将它拍卖。但《向日葵》破纪录的价格影响到了琼·惠特尼·佩森拍卖《鸢尾花》的决定。后来的消息是，艾伦·邦德购买《鸢尾花》款项的一半都要靠举债，钱还是从苏富比借的；1990年又有消息说，他付不出画款，于是该画由盖蒂博物馆收购。这么说起来，两场凡·高拍卖都有不够光明正大的地方。所以在某种程度上，天价时代是人为引发的。

<div align="center">* * *</div>

在同一年拍卖《向日葵》和《鸢尾花》，这是史无前例的，但摆脱了"黑色星期五"的艺术市场正以前所未有的速度繁荣发展起来；之后的两年，特别是1988年10月到1989年年底的15个月间，是艺术世界所经历的最为激动人心的时期。史上出售的最贵的27件艺术作品，价格均在1400万美元之上，它们中有20件是于1988年11月10日到1989年12月1日间拍卖的。此外还出现了一个新的现象：毕加索热。到1989年年底，最贵画作的价格排行如下：

文森特·凡·高的《鸢尾花》	5390万美元
毕加索的《皮埃雷特的婚礼》 (*Pierrette's Wedding*)	5130万美元

（接上页）问，然后厚着脸皮补充了一句，"楼上吗？"比利看起来有点儿扭捏，所以我觉得我说对了，安杰拉是在苏富比大厅上面的某个单间里参加竞价了。我知道自己最好不要再继续考问比利，但他看起来也不是很激动，所以我几乎忘掉了这次对话。我就这么忘了，直到后来我参加新闻发布会，苏富比宣布《鸢尾花》卖给了"一个欧洲代理人，其竞价所代表的收藏家名字保密"。苏富比通常不会这么描述一个人，但这很像安杰拉的风格。此外，艺术世界里尽人皆知，比利和安杰拉在帮艾伦·邦德组建他的收藏，还有他们经常去澳大利亚，在那儿还有间公寓。几天后，我在周日伦敦的《观察家报》(*Observer*)提出了是邦德买下了《鸢尾花》的观点，后来得到了证实。——作者注

毕加索的《我,毕加索》	4790万美元
毕加索的《在狡兔酒吧》 (*Au Lapin Agile*)	4070万美元
凡·高的《向日葵》	3990万美元
毕加索的《杂技演员与年轻丑角》 (*Acrobat and Harlequin*)	3850万美元
蓬托尔莫的《科西莫肖像》 (*Portrait of Cosimo*)	3520万美元
马奈的《彩旗飘飘的莫尼耶路》	2640万美元
毕加索的《镜子》 (*Mirror*)	2640万美元
毕加索的《母爱》 (*Motherhood*)	2480万美元

截至1989年的前27位里,毕加索作品的数量超过了凡·高——9幅对5幅——并且毕加索作品的拍卖总额达到了279042623美元,而凡·高的是134411750美元。当然我们不应该据此引申太多;毕加索活到了92岁,直到终年都是一个富有创造力且多产的艺术家。私人手中持有的毕加索优秀作品要比凡·高的多得多。

然而这两位艺术家的杰出表现可能多少得感激一个事实,就是凡·高和毕加索代表了所有人对一个艺术家应有的样子的浪漫想象。在伦敦国家美术馆纪念凡·高逝世一百周年的庆典上,艺术史学家格丽塞尔达·波洛克(Griselda Pollock)就这位画家做了一场讲座,她认为,这位荷兰人的作品所达到的高价,部分得归功于他的悲惨人生。她还指出,他的继承人也对此做出了卓越的贡献;连续几代人都为传播他的声名而奋斗,热情洋溢地支持和推广展览,为学者们提供协助,并在荷兰修建凡·高博物馆时加以帮助。

人生经历方面的理由也适用于毕加索。虽然他没有割掉耳朵或者发疯,也没有自杀,但他的人生多彩而浪漫,大部分人对于他的生活的熟悉程度,都远远超过了对马奈、布拉克或者马蒂斯等人的了解。凡·高符合

我们对孤独的、悲剧性的艺术家的想象；而毕加索克服种种问题，摆脱贫穷，变成在经济、智识、社会甚至两性关系上的成功人士，这同样满足了大家对于艺术家的浪漫想象。可以说，毕加索是20世纪顶级杰出的艺术人物，像镜子一样反映了现代世界本身的样貌。

无论如何，对毕加索的追捧是1988年和1989年最突出的特点之一。但其实过山车现象的出现是全方位的。其最好的佐证就是安迪·沃霍尔拍卖。这是个奇特的事件，可能反映出了这位艺术家像毕加索一样，是20世纪中十分典型的人物，虽然典型的方式非常不同。沃霍尔在59岁时意外死亡了，而苏富比将他的"收藏"作为重头戏推出。这里的引号是必要的，因为他财产绝没有任何符合我们想象的出色之处。其中有些不错的画作，比如赛·托姆布雷或者罗伊·利希滕斯坦的作品，以及一些说得过去的美国早期作品，出自诸如约瑟夫·斯托克（Joseph Stock）这样的艺术家。但那1万件拍品里的绝大部分（目录以盒式套装出售，价格为95美元）都是些破烂，有人打趣形容为"小玩意儿"。里面有战争时期的珠宝、露天市场卖的物件、没用过的塑料盘子套装、酱汁碟和盐瓶。还有一幅达·芬奇《最后的晚餐》的拙劣仿作、飞机场的家具、傻气的茶壶和150个饼干罐子。

沃霍尔以前经常在周日早上跟他的朋友说"让我们去买些杰作吧"，就算他们还没忘记这句话的讽刺之处，那些去沃霍尔拍卖会上采购的人肯定是忽略了这一点。他们成群结队地到来，有的坐着司机开的专车，有的骑着自行车。有的来时还打扮成沃霍尔的样子，戴着白色假发，脸上扑着粉。有人戏称之为"曼哈顿的盛事"，还真是这样。在苏富比已经完全走上轨道后的陶布曼，从来都把名人拍卖看作吸收新顾客、新血液和新资金的机会，以便将苏富比变得像布鲁明戴尔或者梅西百货（他在那里担任董事）一样平易近人。通过沃霍尔拍卖，陶布曼取得了辉煌的胜利。大部分到访者都是拍卖行业里完全的新人；听到苏富比的召唤，大家就像鹅群一样熙攘而来，报名参加讲座，学习"保留价""估价"或者"版画"等词的意义。其他人成群结队地自行搜寻，全神贯注于地下室里的透明塑料袋，每个袋子里都混杂放着胶木粉盒、香烟盒、餐巾圈和银手镯之类的东西。大家组团竞拍这些东西，然后在成员间瓜分战利品。虽然有人专门跑

来冷嘲热讽,但一个穿粉色T恤、扎马尾的年轻男子发表的评论最有启发性。"哇,"他说,"这些牡蛎盘子真太丑了。我太喜欢了。"

起初,对这些物品给出的官方估价是1500万美元,因为苏富比不是很确定,沃霍尔这些东西的吸引力有多大。然而当拍卖临近时,他们说期待这场拍卖能创造原始估价两到三倍的价格。到拍卖前夜时,仅是记录对饼干罐进行预出价的拍卖手册就有4英寸(约10.16厘米)厚,"每个饼干罐都至少有25个出价"。你可以在纽约任何跳蚤市场上找到这种价值2美元的二手饼干罐,但在这儿卖出了30美元,甚至60美元,有一个还卖了100美元。苏富比原来可能不清楚沃霍尔的招牌到底价值多少,但他们确实把这位过世艺术家的形象印在了所有给拍品编号的标签上。许多竞价成功的人在拍卖后就把标签留在了拍品上——要用设计师艺术品来搭配设计师的套头衫或者巴黎水(Perrier)。

沃霍尔搭配陶布曼,就像威士忌搭配汤力水或者金酒搭配苏打水一样和谐,但这个事件是美国式推销术的胜利,是市场营销学的又一顶峰。即使在拍卖大厅之外也有人为之倾倒。纽约一位销售沃霍尔画作的经纪人罗纳德·费尔德曼(Ronald Feldman)认为,这场拍卖显示出"现在我们有了一种新的艺术概念"。这个为期十天的事件正在展开时,曼哈顿的新杂志《七天》(Seven Days)提出了一个最具颠覆性的想法,他们认为这个收藏根本不是沃霍尔本人的,不过是他的朋友们假称他收集了这些垃圾,好让他们用离谱的价格甩掉自己的庸俗物品。而这体现出一些反映当时风气的东西,也就是很少有人在意这样的怀疑;纽约人想要让沃霍尔拍卖成为一场盛事。"天呐,"有人就《七天》的控诉如此回答,"安迪得多爱这个想法啊。"

* * *

如果说沃霍尔拍卖尝试拓展了收藏的边界,以及何为艺术这个概念本身,那么苏富比的莫斯科拍卖便用另外一种方式扩展了市场,也就是政治的方式。它也将精力集中在未来可能发生的事情上。就像这本书自始至终展示的那样,艺术市场对世界的政治和经济发展都十分敏感,而80年代中期米哈伊尔·戈尔巴乔夫(Mikhail Gorbachev)上台后带来的"开放"

（glasnost）和"体制改革"（perestroika）最终影响了生活的方方面面。

1987年，俄罗斯人自己组织了一场拍卖之后，苏富比举行了其莫斯科拍卖。这场拍卖的地点是卡尔·马克思街（Karl Marx Street）上一处重新装修过的宫殿，拍卖师是一位"专职销售马匹"的男士（俄罗斯版本的占特利厄斯上校）。人人都说他的样子朝气蓬勃，但这场拍卖的结果不是很成功。从某些方面来说，苏富比把俄罗斯看作了最后一块未开发的伟大艺术市场，而现在全仰赖戈尔巴乔夫，他们才能踏足这块土地。俄国革命之后，巴黎、伦敦和纽约的几个经纪人维持着俄罗斯前卫艺术的小小市场，而其他较新的经纪人也预见了一个趋势。比如伦敦的罗伊·迈尔斯（Roy Miles）曾在70年代时买卖过维多利亚艺术品，现在则转向了俄罗斯艺术。

莫斯科拍卖是一记绝佳的广告，其策划部分出自苏富比欧洲的副董事长西蒙·德·皮里（Simon de Pury），部分来自其伦敦的董事长高里勋爵。德·皮里在加盟这家公司前曾经在海尼·蒂森手下工作，协助他组织过一系列跟俄罗斯相关的出借展览，因此在莫斯科和圣彼得堡都有一些实力很强的联系人。

高里伯爵全名为亚历山大·帕特里克·格雷斯泰伊·黑尔–鲁思文（Alexander Patrick Greysteil Hare-Ruthven），拥有艺术世界里最为耀眼的背景。他在温莎城堡的诺曼塔（Norman tower）长大，因为祖父担任那里的副总督，他从小就跟女王一起喝茶；但他还从祖姑母那里继承了爱尔兰的狂野气质，一起继承的还有位于都柏林的一座"债台高筑"城堡。在伊顿公学和牛津的巴利奥尔学院（Balliol College）时，他就已经开始收藏当代艺术，在牛津他还被推选出来为学校采购画作。毕业后他成为哈佛的助教，以及诗人罗伯特·洛厄尔（Robert Lowell）的助理。回到伦敦后他转投了政治领域，对一个出色而英俊的贵族来说，英国上议院大门永远是敞开的，而那里不需要耗费时间拉票选举，也不需要在选区度过无聊的周末。

是爱德华·希斯提拔了高里，但是撒切尔夫人委任他为反对党的经济事务发言人。1979年保守党掌权时，他又成为艺术部部长（并成为一名内阁成员，而这不是理所应当的）。他发起了"商业赞助计划"（Business Sponsorship Scheme），因而广受赞誉，但他离开的方式也许更能体现出他

是什么样的人：他抱怨说没人能用内阁大臣一年3.3万英镑的工资住在伦敦中心。因为这已经是国家平均收入的三倍，这个言论就给他招来不少批评。然而是在接到苏富比的工作邀约后，高里才发表了这番备受争议的言论，所以他离开原有职务应该不是因为政客的低薪，而是因为陶布曼给了他一年10万英镑的薪水，外加15万英镑的股票期权。高里没有德·皮里那样在俄罗斯的关系，但他对那个国家的当代画家很熟悉，还在政府里练就了协商的能力。此外他曾为1987年莫斯科的弗朗西斯·培根（Francis Bacon）展的目录写过引言，所以在一些俄罗斯名流中也有知名度。

莫斯科拍卖是一场大杂烩。有来自像伊利亚·卡巴科夫（Ilya Kabakov）、格里沙·布鲁斯金（Grisha Bruskin）和伊戈尔·科佩特里安斯基（Igor Kopystriansky）这样在西方不太知名的当代俄罗斯画家的作品，而罗琴科（Rodchenko）和波波娃（Popova）这样的前卫艺术家的作品数量也不多。这场拍卖是赔钱的，但苏富比似乎并不介意。至今为止他们没有再举办过拍卖，但这家公司和其他的主要拍卖行都希望，整个东欧地区和俄罗斯有一天能全面开放，成为供求双向的来源。苏富比有四个人经常去俄罗斯出差，1991年则在柏林举行了第一场拍卖，希望能吸引曾经东德的收藏家和卖家。佳士得则开发了捷克斯洛伐克、保加利亚和匈牙利，菲利普斯则任命了一位刚移民不久的俄罗斯人，来运营其在伦敦的俄罗斯绘画部门。现在，旅行的自由度已经大得多了，他发现很多俄罗斯人在将画带出国门。他说其中很高比例都是赝品，但这个国家巨大，并已经闭锁了70年之久，所以要发掘的东西还有很多。无论如何，到目前为止，俄罗斯艺术发展都是令人失望的，并没有达到人们期待的高度。

第36章
毕加索股份有限公司和银座的画廊

凡·高和毕加索之间的联系比我们想象得要更近一些。1888年，这位荷兰人写道："我曾尝试用红色和绿色来表现人性中那些负面的激情。"毕加索在1900年到访过巴黎，又在1901年回到那里，并改变了创作的焦点。曾跟他共用过一个画室的朋友，西班牙画家卡莱斯·卡萨吉玛斯（Carles Casagemas）自杀了，他便因此陷入混乱之中。而后，毕加索也全神贯注在人性的孤独和痛苦上，而他主要使用了蓝色。他评价同时代在天赋上与其最接近的马蒂斯时，说马蒂斯是"没有上帝庇佑的凡·高"。30年代，毕加索已经非常有名，这时他就凡·高的《阿尔勒妇女》（*L'Arlésienne*）进行了一系列再创作。凡·高和毕加索二人的作品都参加了1914年在德鲁奥举行的"熊皮"拍卖，而西班牙人的《街头卖艺者》（*Saltimbanques*）在这场拍卖中以11500法郎拍出。这不仅本身就是一个惊人的数字，还比凡·高作品拍出的价格高了7500法郎。

1988年没有重要的凡·高作品待售，但毕加索的画作有三件，分别为于11月10日在纽约苏富比出售的《鸟笼》（*Birdcage*），四天之后在纽约佳士得拍卖的《母爱》（*Maternité*），以及于11月28日由伦敦佳士得推出的《杂技演员与年轻丑角》。从1914年的"熊皮"拍卖便可见，毕加索一直都有一众拥趸。大家都觉得这三幅画的成绩会很出色，毕竟——像苏富比的戴安娜·布鲁克斯说的那样——之前的五年里，在拍卖上竞价的私人顾客（相对于经纪人和博物馆）的数量增加了五倍。她估计，现在仅美国一处就有十万个严肃的收藏家。

首先，大家将注意力集中在了《母爱》上。原因之一是其画面，原因

之二是它绘于艺术家的蓝色时期，原因之三是它出自威廉和伊迪丝·戈茨（William and Edith Goetz）收藏。这对夫妇的29幅藏画是在30—50年代里收集起来的，而这套收藏追随了由爱德华·鲁宾逊（Edward G. Robinson）、比利·怀尔德（Billy Wilder）、葛丽泰·嘉宝（Greta Garbo）、阿娃·加德纳（Ava Gardner）和柯克·道格拉斯（Kirk Douglas）等人创下的先例，也是好莱坞收藏传统的一部分。戈茨本人是好莱坞的制片人，伊迪丝则是路易·迈耶①（Louis B. Mayer）的女儿。在《鸟笼》以1540万美元售出后，大家对《母爱》的关注便更甚，因为戈茨的藏画显然出色得多，理应拍出高得多的价格。它也确实做到了。拍卖当晚，戈茨藏画的每一幅都拍出了，有七个新的拍卖纪录诞生，拍卖总额达到了8490万美元，也是一个纪录，这是单一物主收藏在拍卖上拿到的最高数额。而拍出了2475万美元的《母爱》则令其他所有作品黯然失色，这个价格使之成为20世纪卖出画作中最贵的，以及那时史上第三贵的画作。但这幅画还有其他值得注意的地方。买下它的是阿斯卡国际（Aska International），是由森下安道（Yasumichi Morishita）所有的一家日本公司，但这是跟另一个日本人龟山茂树（Shigeki Kameyama）经过一番激烈角逐后的结果。日本人对20世纪艺术的兴趣是新近出现的。从历史上看，他们喜欢过野兽派，但毕加索跟那个画派没有关系。另一方面，对"日本画"的狂热也反映出，他们对毕加索在早期作品中处理的那类题材很有兴趣。日本的喜好似乎正在变化。1988年夏天，有人对60位日本私人收藏家进行调查，询问他们最想买什么样的画，毕加索的名字排在了第一位。

《母爱》之后，场景便转到了伦敦，那里将要拍卖《杂技演员与年轻丑角》。这是一件大幅的水彩画作品，从某些意义上讲，它比《母爱》更重要。在艺术市场上，"重要"是个被使用过度的词，但这一次用它十分恰当。《杂技演员与年轻丑角》是来自玫瑰时期的作品，感觉更为温柔，虽然仍保留了天生悲剧的印象。毕加索在人生这个时期的情妇是费尔南德·奥利维耶，为了逃避所住的"洗衣船"②（Bateau Lavoir）画室那里糟

① 好莱坞制片人及电影大亨。
② 对巴黎18区蒙马特的一座建筑的昵称，因为20世纪时聚集了一批著名的艺术家、作家、戏剧家和艺术经纪人而出名。

糕的环境，他们每周都要一起去皮加勒广场，看梅德拉诺马戏团（Cirque Médrano）的表演。《杂技演员与年轻丑角》是毕加索为马戏团里的人所作的20幅画作之一，画面上一个无精打采又略为女性化的小丑注视着一个杂技演员，杂技演员可能刚完成表演，看起来马上就要垮掉。他的眼眶深陷，颧骨十分突出，皮肤在下巴上贴得过紧。马戏团队伍里的表演者是要给观众带来快乐和消遣，但毕加索似乎在说，他们私下里其实十分绝望，他们所拥有的一切不过是彼此的陪伴。

除了画面本身，《杂技演员与年轻丑角》的历史也很有意思。这是纪尧姆·阿波利奈尔的艺术杂志《羽笔》（*La Plume*）里出现的第一件毕加索作品，发表时间为1905年；这是毕加索参加国际展的第一件作品，即同年的威尼斯双年展（Venice Biennale）；这也是毕加索被收入博物馆的第一件作品，是1911年由德国埃尔伯费尔德市立博物馆（Städtische Museum in Elberfeld）收藏的。它离开博物馆的背景本书读者相当熟悉。纳粹认为它是堕落艺术的最佳范例，于是将其充公。在卢塞恩菲舍尔画廊举行的、著名的堕落艺术拍卖中，这幅画被卖掉了，买家是比利时人罗歇·汉森（Roger Hanssen），价格是8万瑞士法郎，之后画又几度易手。这幅画踏上了"现在必需的"世界巡展，而大家对它的反响非常热烈，于是詹姆斯·朗德尔便将公司给它的1000万英镑估价提高到了1300万英镑。拍卖前一天，有一千多人蜂拥到佳士得来一睹其真容。

拍卖之夜，这件作品以500万英镑起拍，几乎立刻就飙升到1200万英镑。之后竞价便在佳士得一个跟美国电话连线的员工和一个日本人之间展开。竞价升到超过了《母爱》的水平，达到了1400万英镑，然后在1600万英镑处短暂停顿了一下。达到1900万英镑时，跟美国通话的商量时间长了起来；加上10%的买家佣金，现在的价格是2090万英镑（合3970万美元）了。也许那个人的上限是2000万英镑——因为他或者她退出了，这就意味着日本人又一次斩获了当下最昂贵的20世纪作品，以及史上价格第三的作品。然而，买家不是森下安道或者龟山茂树，而是东京三越百货的艺术总监Akio Mishino，他是代表三越的一位顾客前来竞拍的。从对《母爱》的竞争中便可看出，日本人正在拓宽他们的欣赏范围。

* * *

日本的艺术世界是独一无二的。这里有"普通的"经纪人,就像西方以及大阪、名古屋、京都,尤其是东京所常见的那些;而在东京他们则聚集在名为银座(Ginza)的区域里。但日本艺术世界的某些特点是这个国家独有的,需要我们进行解释,因为它们比其他任何因素都更能澄清,是什么对那里的品位产生了影响。

日本有47个一级行政区,每个都有自己的博物馆,每个行政区也对它们的博物馆深感自豪。日本人用他们所居住的行政区来定义自己,就像用他们所任职的公司来自我定义一样。反过来,这些行政区在为居民谋求福利上也十分积极,这种态度便反映在艺术馆的活动上。比如1988年,名古屋市斥资220万美元买下了莫迪里阿尼的作品《扎辫子的女孩》(*Girl with Pigtails*)。英国或者美国的哪个城市会这么筹集资金,然后飞越半个地球去拍卖会上买这么一幅画呢?在早川二三郎(Fumio Hayakawa)的领导下,山梨县(Yamanashi)很早就出现在拍卖会之中。茨城县(Ibaraki)的水户市(Mito City)位于东京北部大约一个半小时车程的地方,该地用7100万美元建造了"艺术之塔";这个塔是使用公共资金建造起来的,但由私人进行管理。

这个数字多少说明了当时日本人对艺术的热情。这当然是跟日本经济的飞速发展有关的,但也有其历史原因。那些在西方造成了艺术品流动和交易的宗教战争,日本没有经历过。并且直到1873年,日本都还没有资本主义这回事;而可能会被托马斯·柯比称为"收藏阶级"的人则局限于"大名"(Daimyo,贵族)和"武士"(Samurai)的范围里,他们的兴趣主要集中在茶道瓷器和卷轴方面。因为缺少宗教战争和中产阶级,宗教艺术多半留在寺庙和神社里,而不是被拿来交易。

1873年《地税改革法令》发布后,资本主义才开始在日本萌芽。日本银行(The Bank of Japan)成立于1882年;《明治宪法》颁布于1889年,日本的现代可以说是自此开始了。从1873年到昭和时代开始的1926年之间的这个时期,一个新的收藏家类别出现了,他们主要是私企的富有老板。这些人中有的对当代绘画感兴趣,而且据藤井一雄所说,19世纪末期有过一段肖像画热潮,但大部分收藏家想要的是东方的古董。

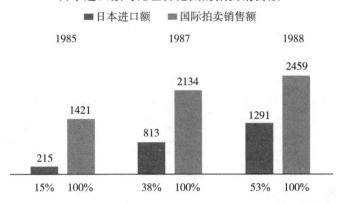

图36-1 来源：MITI统计，ASI数据库，邓恩及布拉德斯特里特（Dun & Brandstreet），佳士得拍卖及拍卖成功的比较，媒体新闻稿，1988

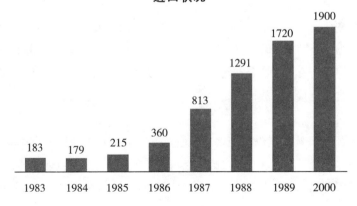

图36-2 来源：MITI统计，马尔斯及公司（Mars & Co.），佳士得，东京海关

就像在中国一样，日本有着数百年收藏茶道器物的传统。此外，我们所了解的、发展于19世纪的艺术买卖，也是美国对日本的兴趣造成的，这让第一批日本经纪人认识到，将珍贵的绘画作品留在本国更重要。拍卖是从江户时代开始出现在日本的，但它们只在有人死亡或破产之后才举行，并且地点通常在物主的家里。然而在世纪交替之时，东京的一些经纪人开始有了创立自己的拍卖行的想法；1907年，34个经纪人聚集在一起，共同买下了隅田川（Simida River）畔的一家日本老客栈，于是东京艺术俱乐部（Tokyo Art Club）诞生了。每个经纪人都要投入在那时已经是一笔巨款的15万日元资金，然后俱乐部发行了3000只股票。有一个人认购了1300只股票，他就是东京东武铁路（Tobu railroad）的创始人根津（Nezu）。因为不允许公众参与其拍卖，所以东京艺术俱乐部一直保有特殊的光环，只有成员——也就是经纪人——可以在那里买卖。它实际上是一种批发再分配中心，一个正式但私密的圈子，专业的经纪人可以在那里把商品卖给其他更容易将货物脱手的业者。这对贸易圈来说很是高效，而那时能成为东京艺术俱乐部的成员是无上的荣光。与此同时，公众却是怀有疑心的。这也可以理解，就像在西方国家一样，日本的艺术贸易行业也不像它希望的那样受人高看，但原因有所不同。

　　昭和时代开始后，并且国家从1923年的关东大地震中复原后，生意开始有所变化。许多人都在那场灾难中死去，所以私人和家族经营的公司让位，新型的公司里总裁领薪水，而不是因为拥有公司就能坐收利润。然而私营公司的所有人往往是在年纪较长后才从他们父亲手中接过公司，他们也认为自己更接近贵族而不是中产阶级；而新生代的总裁比较年轻，品位也更现代。

　　因此，虽然古董仍然受欢迎，但西方绘画和西式的日本绘画现在吸引了更多注意。在昭和与"二战"之间的那些年里，第一批西式的经纪人和收藏家开始出现。收藏家包括仓敷广播公司（Kurastiki Radio company）的董事长大原孙三郎（Magosaburo Ohara）；曾在青铜短缺的时候于1917年帮助过罗丹的Matsukatu Kojiro；原三溪（Sankei Hara）；根津；在欧洲的日本银行工作的Hisanori Manukatu，是康定斯基、克利和阿列克谢·雅夫林斯基（Alexei Jawlensky）等艺术家的大客户；福岛繁太郎（Shigetaro

Fukushima），是马蒂斯和鲁奥的朋友，并在巴黎创办了杂志《形式》(*La Forme*)，他的论坛画廊（Forum Gallery）现在仍由他的女儿经营；白鹤清酒公司（White Crane sake company）的Haksuda也颇为突出。经纪人之中，笹津、濑津和日动画廊都在东京占有一席之地，并全都活跃在东方古董领域里。如今，日动画廊在巴黎拥有了第二家画廊，完全专注于日本的西式绘画，并且是藤田嗣治作品的世界级专家。濑津仍然买卖古董，但在60年代加上了美国的抽象表现主义艺术作品。笹津的业务中90%是古董，10%是现代艺术。但日本存在时间最长的画廊应该是京都的Toda Gallery，他们买卖茶道瓷器的生意已经延续了八代。

"二战"前的大部分收藏家都修建了自己的博物馆，但1940年前开放的所有九家博物馆都是专门展示古代东方艺术的。三座专注于现代艺术的公共画廊位于东京和京都，成立时间分别是1921年、1933年和1936年，但它们在大战之后才真正发展了起来。"二战"的后效之一是把日本人变得相对贫穷了。他们的失败，加上美国超级大国的地位，使得美国文化在日本非常受欢迎。那时美国的抽象表现主义还没有在国际上流行起来，所以比印象派或者早期大师作品都便宜得多。因此，像濑津严和藤井这样的画廊便购买了贾斯珀·约翰斯、萨姆·弗朗西斯（Sam Francis）、杰克逊·波洛克和伊夫·克莱因的作品。但在"二战"后的15到20年间，战败国的生活十分艰辛，50年代早期的朝鲜战争对局面也无所改善。

60年代就好得多了。从1960年开始，濑津严和日动画廊都涉足了印象主义和日本西式绘画领域。现在，去欧洲更容易了。而与朝鲜战争不同，越南战争为这个国家发展电子工业产生了助推力；要不是因为石油价格上涨，这很可能早就对艺术世界有所影响了。但因为日本人过去（且现在仍然）十分依赖中东石油，所以石油价格上涨对日本的打击要比对北美或者大部分西欧国家都重得多。实际上，虽然在整个60年代和70年代，艺术贸易的状况一直在变好，但日本对美国和欧洲出口瓷器和青铜的贸易额，直到1980年才被日本进口西方艺术的贸易额赶超。一直到1969年，佳士得和苏富比都在东京举办拍卖了，藤井一雄还在买卖传统以及西式的日本绘画作品；但大约是1979年时，他也发现了市场上的一个变化，就是有价证券公司如雨后春笋般地出现。这也是苏富比与西武达成协议的时间。

然而，是1985年的《国际广场协议》提高了日元价值，从而创造了真正的井喷；它将日本人变身为大手笔的赞助者，并助力这个行业达到了前所未有的繁荣。新的收藏家出现了，比如村内道昌（Michimasa Murauchi）这样靠出卖家中的稻田而成为10亿日元级的富翁。（1988年时，东京银座的地产价格是29万美元/平方米，一瓶威士忌要价119美元。）村内收集到的巴比松画派藏画品质数一数二，包括了10幅柯罗和10幅库尔贝的作品，它们被安置在他位于东京郊区的家具店里。另一位著名的收藏家是伊势彦信（Hikonobu Ise）。他靠卖鸡蛋成为百万富翁，日本人称之为"想要成为艺术之王的鸡蛋之王"，他的收藏中包括莫奈、塞尚和马格利特的作品。长岛公佑（Kosuke Nagashima）用他弹珠店王国带来的收益采购了超过40幅的雷诺阿、毕加索和夏加尔的作品；前文提到过的绿色出租车公司的总裁高野将弘，拥有世界上最大的玛丽·洛朗桑收藏，地产商Morimasa Okawa则为德·库宁、利希滕斯坦、萨姆·弗朗西斯和汉斯·霍夫曼（Hans Hofmann）所吸引。

根据东京海关记载，到1988年11月的几笔拍卖为止，日本艺术进口额已经增长到了13.98亿美元，比上一年的总额增长了40%，而上一年的数额也已经是1986年的两倍。然而佳士得的一个机密报告指出，1988年的总额其实比上述高得多，近24.7亿美元，是世界范围内拍卖印象派和现代作品生意的53%。笹津悦也告诉我，现在日欧市场上有200到300家经纪人，但有影响的仅有20到25家。《日本经济周刊》（*Japan Economic Weekly*）将利润排在前十位的列举如下：

画廊	利润（日元）	1988年的涨幅（%）
日动	31.17亿	30.9
阿斯卡国际	10.41亿	无数据
维尔登施泰因	6.37亿	112.3
大阪，中宫（Nakamiya）	5.75亿	151
为永（Tamenaga）	4.97亿	60
藤井	4.36亿	211

续表

画廊	利润（日元）	1988年的涨幅（%）
Timego	3.49亿	3.6
艺点（Art Point）	1.51亿	228
Yoshi	1.41亿	66
船桥（Funabashi）	1.24亿	110

这个列表中不包括三越和西武这两家日本百货商店巨头。一家百货商店也能成为可靠的艺术经纪人，这对西方人来说是不可思议的，但日本人不这么想。苏富比从1979年起就很欣赏这一点，于是有了与西武的联系。

在1988年11月的拍卖会上，西武花的钱不像三越那么多，然而他们用1090万美元买下了莫奈的《睡莲》，还用376万美元买下了雷诺阿的《戴蓝丝巾的女人头像》(Tête de Femme au Foulard Bleu)。几个月后，西武联合东京的富士银行（Fuji Bank）推出了一个贷款计划：凡是将其艺术品存放在这家百货商店的收藏家，可以贷出高达作品商定价值80%的款项，每年利率比美国最优贷款利率低3%。这个计划鼓励人们去买更多的艺术作品，而纽约富士银行的副总裁永安正洋（Masahiro Nagayasu）预测，不久之后此计划的年收入就会达到850万美元。大阪的湖泊有限公司（Lake Company, Ltd.）及其子公司银座艺术基金有限公司（Art Funds of Ginza, Ltd.）也设立了相似的计划。

过去几年中，有三位日本经纪人变得尤其突出。他们是山本进，以及《母爱》的最后两个竞争者，森下安道和龟山茂树。

森下的个子不高，黑发微卷，耳朵大。他拥有精彩的过去，被日本媒体称为"毒蛇"。他的父亲在位于东京以西的爱知县开了一家商店，而他在离开学校后就做起了纺织品生意，后来又扩张到金融和地产界。1968年，36岁的他成立了爱知公司（Aichi Company），这是一家股票投机和借贷公司。在日本，除了银行之外，有38000家贷款给小公司的"町贷"（machikin），以及贷款给个人的"工薪贷"（sarakin）。按照法律，这些公司有权收取高达54.75%和36%的利息——虽然这（至少按照西方的标准）已经是高利贷。森下还触犯了法律：60年代后期和70年代早期，他因违反

贷款法律和复式会计,被东京的一个法庭判处10个月缓刑;后来他因为袭击、非法监禁、诈骗、造伪和勒索又三次被捕,但都没有遭到指控。他说这都是过去了,所以他后来又将日本杂志《周刊文春》(*Shukan Bunshun*)告上法庭,因为杂志在1989年11月发表的一篇文章给他打上了"黑钱之王"的标签。

到了80年代,森下的生意包括销售小提琴、意大利家具、高尔夫用具和直升机的阿斯卡国际;此外还运营着位于日本的九家高尔夫球场,以及位于加利福尼亚的沙漠瀑布(Desert Falls)和梅斯基特(Mesquite)乡村俱乐部这两家球场。1988年11月,他创立了青山画廊(Aoyama Gallery),意在将其打造成"世界上专营印象派和后印象派作品的最著名画廊"。这家墙壁为紫色的画廊没有开在银座,而是开在东京的富人居住区青山,这个举动真是意味深长。1989年2月,他又开了第二家画廊。于是,拥有"青山",且本身51%的股权归爱知公司所有的阿斯卡国际便开启了令人震惊的购物狂欢,以保证青山画廊开幕时便拥有200幅画作的库存。1990年,《商业周刊》(*Business Weekly*)的一位观察家估计,这家公司贡献了国际印象主义市场所有购买量的30%。就算这么说夸张了,阿斯卡国际的采购行为也是相当惊人的。据报告,它1990年的存货清单里有600件画作,总价值4.5亿美元,其中有20幅雷诺阿和20幅莫奈的作品。1989年10月,森下在苏富比的一次拍卖会上豪掷2300万美元,买下了7幅画,包括1幅毕加索的作品;而就在次月,阿斯卡国际花1亿美元买下了100幅画。森下的助理古里清泷(Kiyotaki Kori)管理着画廊,他只有在采购金额超过1000万美元时才需要向老板汇报。

购买力如此强大的森下理应很受欢迎,但就算远在巴黎的经纪人都毫不掩饰对他这种态度的不满,并自动与他保持距离。1989年9月,他用3300万英镑(合那时的5200万美元)买下了佳士得6.4%的股份,于是整个公司都开始胆战心惊,担心公司要"惨遭收购"了。目前这件事还没有成真,而大家仍然看不起那些"青山"似乎擅长却在大家眼里流于二等的雷诺阿和莫奈作品。同时,他在三四年的时间里买下的顶级画作的名单确实有些跟杜维恩的气质相似的地方:

画家	作品	购买价格（美元）
凡·高	圣雷米的采石场（Carrière près de Saint-Remy）	1155万
毕加索	母爱	1120万
高更	百合花间（Entre les lys）	1100万
毕加索	红磨坊（Au Moulin Rouge）	825万
凡·高	男人出海去（L'Homme est en mer）	715万
高更	布列塔尼小孩和鹅（Petit Breton à l'Oie）	683万
莫奈	韦特伊的傍晚（Fin d'après-midi, Vétheuil）	655万
雷诺阿	加布丽埃尔的肖像（Portrait de Gabrielle）	462万
莫奈	塞纳河畔，河岸一角（Bords de la Seine, un coin de Berge）	374万
卡耶博特	塞纳河上的垂钓者（Pêcheurs sur la Seine）	206万
莫奈	散步（Promenade）	143万

森下声称自己有60位大客户，包括个体公司、经纪行、银行和保险家，利润从3%到50%不等。他拥有十栋房子，其中最好的是一座华丽的红砖建筑，位于东京高雅的田园调布（Denenchofu）区；所以在很多人看来，他已经抹掉自己备受争议的过去了。

如果说森下是当代日本的杜维恩，那么龟山茂树（英语里他姓氏的意思为"山上之龟"）则更偏向过去伟大的"商人–爱好者"传统，因为他既是收藏家又是经纪人。作为收藏家，龟山更倾向于现代和当代作品，比如埃贡·席勒（Egon Schiele）、赛·托姆布雷，以及罗思柯和毕加索，所以他作为收藏家的品味对于日本人来说显得颇为标新立异。他是个行事隐秘、难以捉摸的人物，从不接受采访（他的资产似乎是来自地产）；在日本贸易行业里，他是知名的杀价能手，以至于有经纪人一开始跟他谈判，就自动提高他想要的物品的价格，来自我保护。龟山标新立异的地方还在于他喜欢自己去拍卖行竞价，以便省下经纪人的佣金。80年代早期，他主要收集美国作品，然后成为一个经纪人。他首次在拍卖大厅里受到注意，是因为几乎拍到了《母爱》。他的时代即将来临。

第37章
起跑犯规？当代艺术市场

正当毕加索热潮席卷纽约之时，还有其他同样激动人心的事情在发生——有时还发生在同一场拍卖里。那就是，当代艺术的价格也一飞冲天了。这次繁荣期于1988年11月9日起始于佳士得，也就是伯顿和埃米莉·特里梅因收藏的32幅作品被拍卖之时。伯顿·特里梅因靠工业照明发家，而在1958年1月卡斯泰利为贾斯珀·约翰斯举办的首个单人展上，埃米莉是购买其作品的少数收藏家之一。60年代，他们跟艾伯特·利斯特（Albert List）夫妇以及朱塞佩·潘扎·迪比乌莫伯爵（Count Giuseppe Panza di Biumo）一起迈进了波普艺术的领域；他们还跟菲利普·约翰逊以及罗伯特·斯卡尔一起，成为首批购买沃霍尔在47街"工厂"（The Factory）画室里创作的早期丝网印刷画的顾客。

当代美国作品不断出现在拍卖中，是从1973年斯卡尔拍卖才开始的。斯卡尔在纽约拥有一支出租车车队（号称"斯卡尔的天使们"），并且以粗鲁、粗野、强硬的个性闻名。1962年，艺术评论家马克斯·科兹洛夫（Max Kozloff）在《国际艺术》（*Art International*）杂志中写道，这批新的收藏家是"愚蠢的……嚼口香糖者、波比短袜派①，以及最糟的，地痞流氓"。而大部分艺术界人士都认为这指的就是斯卡尔。但斯卡尔支持过理查德·贝拉米的绿画廊，答应每年购买价值1.8万美元的画作。所以1973年当他卖掉收藏里的大部分作品时，很多艺术家都震惊了，差不多就像迪雷拍卖时印象派画家受到的那种震动。

① 代表20世纪40年代迷恋传统流行音乐的少女粉丝，她们常爱穿波比短袜，故称。

罗伯特·劳申伯格出现在拍卖会现场，手里拿着酒，之后还对斯卡尔老拳相向，至少斯卡尔的妻子埃塞尔（Ethel）是这么说的。他认为斯卡尔是在损艺术家以利己。所以斯卡尔拍卖跟坎魏勒拍卖（也出现了斗殴的情况）以及迪雷拍卖都颇有相似之处。

斯卡尔拍卖开启了一个新的程序，而这在特里梅因拍卖中也得到了证实。它显示出，艺术家的作品从经纪人手中来到拍卖行，不再需要花费一代人[①]以上的时间：1973年只是卡斯泰利早期展览的15年后。苏富比给这场拍卖的公关待遇差不多就像十年后的常规情况一样：他们预订了东76街上、艺术买卖圈常常光顾的七星酒吧（Les Pléiades），提供的菜肴是罗伯特·斯卡尔圆形小牛肉排（Médaillon de veau Robert Scull），宣传说卡斯泰利在拍卖当晚会在那里举办晚宴，并将邀请一些抽象表现主义画家出席。

斯卡尔拍卖的座位安排就像《加谢医生的肖像》拍卖上一样重要。日本来的为永画廊拿到5个座位，马尔伯勒则有大批人马出席。有些事是不会变的。拍品仍然由戴着白手套的黑衣人展示，这一点托马斯·柯比肯定会特别欣赏。估价没有被印刷在目录上，只能（零碎地）透露给那些能向拍卖行证明自己是真诚买家的人。出租车司机们在拍卖行外面抗议斯卡尔的薪金水平，还有女权主义者抗议拍卖中只有一位女性的作品。

但在拍卖大厅里面，什么也不能抑制那晚的热情，斯卡尔拍卖为当代作品设定了高水准，为这个新的市场创造了一个高飞的起点。1958年，斯卡尔以900美元买下了劳申伯格的《解冻》（*Thaw*），现在拍出了8.5万美元；约翰斯的《双重白地图》（*Double White Map*）1965年的标价是1万美元，拍出了24万美元。这场拍卖总共收入224.29万美元，其中贾斯珀·约翰斯用几个百龄坛（Ballantine）"双××"品种的啤酒罐切割打造出的作品拍出了9万美元，再一次证明了，如果有必要的话，卡斯泰利可以让任何事物成为"艺术"。

斯卡尔拍卖之后，当代艺术终于得到了拍卖行的认真对待。这在贸易术语中很重要，因为这意味着，苏富比和佳士得现在会考虑买卖处在职业

① 通常指20到30年的时间，也就是一个人出生、长大并且自己开始有孩子的这个时间长度。

生涯中期的艺术家的作品，于是这也标志了它们与经纪人和收藏家之间关系的进一步变化。虽然这一点在巴黎已经不算新鲜（印象派时期和20年代中，巴黎就已经经常拍卖当代艺术作品），但在盎格鲁-撒克逊国家①来说还是新现象；而拍卖当代作品最终获得的成功让彼得·威尔逊说出这样的话：他和苏富比将"埋葬"艺术经纪人。可能他知道20年代科特兰·菲尔德·毕晓普也说过差不多一样的话。

斯卡尔拍卖之后，当代艺术前进的脚步快了起来，但还没有得到特里梅因拍卖上那么多的关注。特里梅因收藏里的明星作品是贾斯珀·约翰斯创作的《白旗》(*White Flag*)。这是1957年的那个下午，当卡斯泰利到罗伯特·劳申伯格的公寓里去看他的作品，然后意外发现约翰斯就在楼下时，在约翰斯画室里看到的最初五件作品之一。用一个观察家的话说，这幅画外形上就像"美国国旗的鬼魂"，因为它用了不同深浅和质地的白色，以新闻用纸、蜡和墨水制成。

此时在世艺术家的纪录是由约翰斯的《跳水者》(*The Diver*)保持的，在1988年5月以418万美元的价格卖出。拍得700万美元的《白旗》毫无争议地打败了前者，买家是瑞典地产商汉斯·图林。图林对自己的战利品颇为自得，并对行业人士和媒体放话说，他打算用20幅作品构建一套收藏，也就是在十位最重要的艺术家从1950年到1980年间的创作中选择，每位的作品选两幅。这自然引起了大家的注意，看他第二天会买什么作品；因为与佳士得旗鼓相当的苏富比也有一场当代作品拍卖，拍卖的这套收藏来自一对很早就扶持当代艺术家的美国夫妇，其中也有一幅约翰斯的作品。

维克托·甘兹夫妇的收藏起点是毕加索，在西班牙人正要踏入其备受争议的创作后期时，他们买进了他大量重要作品。50年代，他们直接从坎魏勒处买画。然后他们转向了约翰斯、劳申伯格和斯特拉。而这个晚上，主要的戏剧冲突都围绕着贾斯珀·约翰斯的一幅作品。在卡斯泰利为他举办了首次展览后，约翰斯的作品很快就发生了巨大的变化。现在的他使用油彩而不是热蜡法（encaustics），而且他抛开了旗帜、标靶和数字，转而用模板在某些区域描绘色块。当劳申伯格将日常世界里的点滴融入他的作

① 一般指讲英语的国家，比如英国、美国、加拿大等。

品时，约翰斯则走向了反面，只在意颜料、色彩和形状。约翰斯往新的方向迈出的第一步就是《起跑犯规》(*False Start*)。

拍卖起价为300万美元，瞬间便超越了1986年约翰斯作品《窗外》(*Out the Window*)所拍得的360万美元、1988年5月《跳水者》的418万美元，以及仅一天前在佳士得《白旗》所拍得的700万美元。但它没有因为打破了这些纪录而停下脚步。拍卖厅里有一个竞价者，电话上也有一个竞价者——是一个经纪人——争夺愈演愈烈。最后，电话上的那个竞价者胜出了。他付出了令人瞠目的1700万美元，他的名字是拉里·加戈西安。

特里梅因夫妇和甘兹夫妇，还有同月出售了波普艺术收藏的卡尔·施特勒尔（Karl Ströher）等其他相似的人，都像哈夫迈耶夫妇、让-巴蒂斯特·富尔和约翰·奎因一样，各有各的出色之处；因为他们对新的作品既有兴趣，又有眼光。在伟大的艺术繁荣期到来时，他们确实应该卖掉自己的收藏，因为这给他们的品位和学识都做出了定论。

* * *

在80年代，新收藏家的品位和学识乃是大型投机活动的对象。似乎大家——无论拍卖行或者经纪人——都不太清楚自己在跟谁打交道。这些新玩家的鉴赏力是个特别敏感的话题。艺术世界的专业人士，尤其是拍卖行里的那些，不希望因为说这些新收藏家无知而被人认为势利或者傲慢，这样可能会把生意给吓跑。毕竟，很多老收藏家过去起步时也是无知的，但一旦被蛇咬了就很快会学得精明起来。然而整个80年代，尤其是80年代后期，都有这样一种感觉，就是很多新的收藏家都是投机者，而不是真正的艺术爱好者。观察家们写到这一点时就好像这是新现象一样。其规模可能颇为现代，但就像本书描述所展示的那样，其动机是很古老的。

80年代末，苏富比的首席执行官迈克尔·安斯利估计，全世界约有40万名严肃的收藏家——"严肃"意味着他们每年在艺术市场里至少花上1万美元。这个群体太大、性质也太过分散，无法进行系统的研究；我们能找到的最好办法，就是回到艺术杂志发表的收藏家名单上。在允许重叠和每年有变化的前提下，这些名单提供了一个由250到350位非常严肃的收藏家所组成的小宇宙，他们收藏的价值都在百万级别。我们能从他们身上概

括出什么来呢？最明显的是，收藏当代艺术的受欢迎程度是收藏现代——亦即20世纪——艺术的两倍，是收藏印象派画作的三倍，以及收藏早期大师作品的四倍。在这个时代，早期大师的好作品出现的难度当然要高得多，而且很多早期大师作品的宗教内容对很多买家都没有吸引力。印象派和现代作品价格高昂，或许是造成当代艺术吸引力之大的原因之一，但绝不是全部原因。这些收藏家中有很多人——比如洛杉矶的埃迪和伊莱·布罗德（Edye and Eli Broad），还有纽约的玛拉和唐纳德·鲁贝尔（Mara and Donald Rubell）——愿意结识创作了他们购买作品的艺术家。还有人，比如纽约的阿德里安娜·姆努钦（Adriana Mnuchin），则跟各博物馆有着千丝万缕的联系。尤其在美国，收藏当代艺术是项社交性且社会化的活动，令人回想起1907年到1914年间以及1918年到1929年时的巴黎。其他形式的收藏则似乎更为私人化。

这些收藏家的差别非常之大，以至于我们可以断言，如今的严肃收藏家们可以分成三个类别，第一也是最大的一类是当代艺术的收藏家。第二群收藏家则对当代艺术完全不感兴趣，他们有资金也有意愿去获取他们所选领域里的最佳。这些更老派的收藏家包括（没有特殊顺序）：徐展堂（香港，东方瓷器），海因茨·贝格格林（纽约，印象派和现代艺术），斯塔夫斯·尼亚尔霍斯（伦敦、瑞士、纽约和巴黎，印象派和后印象派），约翰·保罗·盖蒂二世（John Paul Getty Ⅱ，伦敦，19世纪欧洲油画），弗雷德·科克（Fred Koch，纽约，珍本书籍），久保宗太郎（Sotaro Kubo，大阪，早期日本艺术），伦纳德·劳德（Leonard Lauder，纽约，立体主义），罗桂祥（K. S. Lo，香港，东方陶瓷），保罗·梅隆（弗吉尼亚州阿珀维尔［Upperville, Virginia］，英国油画和体育艺术），海梅·奥尔蒂斯·帕蒂尼奥（Jaime Ortiz Patiño，日内瓦，珍本书籍和手稿），诺顿·西蒙（贝弗利山庄，印象派和早期大师作品），汉斯·海因里希·蒂森-博尔奈米绍（卢加诺［Lugano］，早期大师和印象派），沃尔特·安嫩伯格（加利福尼亚州棕榈泉［Palm Springs］，19世纪和20世纪绘画），芭芭拉·皮亚瑟卡·约翰逊（Barbara Piasecka Johnson，新泽西普林斯顿［Princeton, New Jersey］，早期大师作品），格洛丽亚和理查德·曼尼（Gloria and Richard Manney，纽约，珍本书），克拉丽丝和罗伯特·史密斯（Clarice and Robert Smith，弗吉尼

亚州阿林顿［Arlington］，欧洲绘画），拉娜和迈克尔·施洛斯贝格（Lana and Michael Schlossberg，弗吉尼亚州亚特兰大［Altanta］，素描），彼得·路德维希（Peter Ludwig，德国亚琛［Aachen］，他是唯一可以称为是无所不藏的世界级收藏家，不过其中最好的是中世纪藏品）。

第三群收藏家的特征是他们藏品的非主流天性。他们拥有资金、胃口和眼光，但将心血倾注到了比第二组更小的类别上。这个名单不完整，但其中包括理查德·凯塔（Richard Ketta，洛杉矶，土著艺术），安和吉尔伯特·金妮（Ann and Gilbert Kinney，华盛顿，亚洲雕塑），托马斯·莫纳汉（Thomas Monaghan，密歇根州安阿伯［Ann Arbor. Michigan］，弗兰克·劳埃德·赖特［Frank Lloyd Wright］），乔治·韦（George Way，纽约史坦顿岛［Staten Island］，英国橡木家具），米切尔·沃尔夫森（Mitchell Wolfson，迈阿密，宣传艺术——广告、政治艺术等），以及查尔斯·措尔曼（Charles Zollman，印第安纳波利斯［Indianapolis］，古代面具）。

据《美术新闻》报道，1990年时，美国当代艺术的三位最伟大的收藏家都不是美国人。他们分别是伦敦的查尔斯·萨奇（Charles Saatchi），亚琛的彼得·路德维希和意大利瓦雷泽（Varese）的朱塞佩·潘扎·迪比乌莫伯爵。虽然如此，收藏界也还是存在相当强的民族主义的，比如，很多美国收藏家在收藏美国当代艺术作品之外，还将他们的收集领域延伸到了美国的民间艺术，而不是其他国家的当代艺术。英国、法国和德国都有非常强势的本地市场。苏富比的亚历山大·阿普希斯（Alexander Apsis）在80年代意识到，斯堪的纳维亚国家的经济发展很好，所以有连续五六年的时间里，他和苏富比都很成功地推广了斯堪的纳维亚艺术。

而对于当代和现代艺术来说，民族主义的道路上存在一些东西，如果不算错误，也是失之自然的；从某种角度来说，对这一趋势的最佳例证是在澳大利亚。当然也有澳大利亚收藏家收藏国际作品，比如沃伦·安德森（珀斯［Perth］，早期大师和英国画作），威廉·鲍莫尔（William Bowmore，纽卡斯尔［Newcastle］，早期大师和印象派作品），勒内·里夫金（René Rivkin，悉尼，东方艺术），佩内洛普·塞德勒（悉尼，当代艺术），以及最后，那个买了——又没买——《鸢尾花》的人，艾伦·邦德。然而总体来说，澳大利亚收藏家更倾向于支持本土艺术家，比如，亚瑟·博伊德

(Arthur Boyd)、悉尼·诺兰爵士（Sir Sidney Nolan）、弗雷德·威廉斯（Fred Williams）、拉塞尔·德赖斯代尔（Russel Drysdale）和布雷特·怀特利（Brett Whiteley）。而澳大利亚人本身就是这个局面最坦率的批评者，指出他们的国家在80年代成为"雅痞"（Yuppie）文化的特殊受害者，而很多毫无感情的法人收藏令这个局面雪上加霜。话虽如此，我在澳大利亚看到的最为精彩的收藏来自墨尔本的经纪人约瑟夫·布朗。他满屋子从殖民时代延续至今的澳大利亚艺术作品，不仅涵盖了每位澳大利亚重要画家，还有一些最具历史意义的画作。他的家已经是一个私人博物馆，将来也必然会走向公众。这套收藏完美展示了身为经纪人所能得到的回报。

到1992年时，收藏当代艺术已今非昔比。曾经，踏足这个领域需要勇气和承担风险，但到了七八十年代就不一样了。越来越多的人更容易接受新鲜事物，并热爱变化；新事物带来的震动越来越难令人不安。与此同时开始有迹象显示，那些最大胆、最有好奇心、最愿意承担风险的收藏家，收藏的是早期大师作品和古董——简而言之，关于过去的艺术。

<center>* * *</center>

另外一种新的收藏家是企业。这类的某些收藏可以回溯得非常久远：比如1896年，艾奇逊、托皮卡和圣塔菲铁路（Atchison, Topeka and Santa Fe Railroad）开始收集展现去西部落户情景的油画；美国国际商用机器公司（IBM）从1939年开始收藏美国当代艺术。但关于企业收藏最具权威的调查发布于1990年，作者是罗莎娜·马尔托雷拉（Rosanne Martorella）；这个调查证实，美利坚合众国90%的这类收藏都是从"二战"后开始形成的，80%是从1960年开始，而主要的增长是从1975年开始出现的。

企业收藏的影响是多面且矛盾的。原因之一可能是这些公司收藏时是用头脑而非心灵。如果我们可以采信罗莎娜·马尔托雷拉（并且她对274套企业收藏的调查是至今最为彻底的）的说法，大部分企业收藏是由其热心的首席执行官开启的，他们都有着某个特殊的兴趣，但其开创性影响最终会让位于一个"收购委员会"。这多半是由急于讨好CEO的人组成的，但他们基本上没有艺术领域的相关资质，于是就得指派一名公司艺术顾问。这是一种新的专长，因为这种背景下的艺术顾问理论上身兼鉴赏家、

美术馆馆长和经纪人的职责。但在实操中，很多艺术顾问受的都是艺术史方面的教育，因此他们更像是美术馆馆长，而非鉴赏家或经纪人。据罗莎娜·马尔托雷拉报道，他们很多人接管了企业收藏后都大为失望，因为他们发现，虽然可能也有部分精美的作品，但收藏中的大部分或者来自不知名的画家，或者是版画和招贴画。多达90%的作品都被顾问扔掉了，或者用他们的话说，"应该扔掉"。

马尔托雷拉告诉我们，企业收藏分为三类。第一类有几套收藏的作品构成是来自顶级艺术家，通常是当代美国大师。第二类的规模稍微大一些，属于"纪实性收藏"，比如科尔曼（Colman's）的芥末罐，易洛魁人品牌（Iroquois Brands）收藏茶叶盒。第三类中的大多数都是大批量的画作，一般出自公司经营所在地的本地画家，并不一定有什么特殊的优点。此外，据罗莎娜·马尔托雷拉说，很多公司的顾问其实是室内装饰师，他们推荐的画作总体来说都是理想化的象征性画作，经常是"宁静的风景"。矛盾之处在于，对销售当代艺术的纽约画廊来说，企业收藏的艺术现在占其生意的20%到30%，别处甚至达到了40%，但这样的购买对先锋艺术没有产生任何影响。而罗莎娜·马尔托雷拉确实对她的研究做出了结论，认为企业收藏的整体重要性被夸大了。它也存在"起跑犯规"行为。这一点得到了很多经纪人的证实，他们承认有些类型的艺术作品他们甚至不会给企业看；这也得到了艺术顾问的证实，他们坦白很多公司会避开那些"政治上或心理学上不恰当"的作品。企业艺术收藏成了某种形式的民族主义、一种微妙的政治宣传，并相应地造成了损失。

只有一群企业收藏家对主流艺术市场产生了重要的影响，当然，所讲的"他们"就是日本的那些。但这里的影响也是很矛盾的，虽然其产生矛盾的方式颇为不同（见第41章）。

第 38 章

享乐的价格：
作为投资的艺术

　　卡尔·施特勒尔拍卖在1989年4月4日举行，仿佛是为当代艺术繁荣期举行的一场封禅大典；而就在其整整一个月前，英国铁路养老金基金会将其收藏的印象派和现代画作拍卖了。卖出的画作中包括凡·高的《圣玛丽的农场》、毕加索的《蓝衣少年》（*Jeune Homme en Bleu*）、塞尚的《绿色蜜瓜静物》和莫奈的《安康圣母教堂和大运河》（*Santa Maria della Salute et le Grand Canal*）。12天后，基金会又在香港卖掉了它的明朝瓷器。既然眼下艺术正如此繁荣，基金会又在80年代早期正式决定不再投资艺术，那么现在开始出售其收藏也并不出人意料，虽然基金会原来是打算将收藏保留25年的。其实基金会已经在1988年卖掉了一些素描和中世纪以及文艺复兴时期的物品。但印象派和现代作品是最引人注目的，最伟大的投资收藏的耀眼珍宝即将流通到市场上，所有的目光都集中于此。

　　它们的成绩非常出色。基金会于1978年从冯·希尔施拍卖中以33万英镑买下的一幅毕沙罗的肖像作品，拍出了132万英镑（合250万美元）；1979年价值25.3万英镑的莫奈作品拍出了671万英镑（合1275万美元）；马蒂斯的铜雕《两个黑人女子》（*Deux Négresses*）在1977年买下时花了58240英镑，现在则带来了约30倍的进账，也就是176万英镑（合334万美元）。基金会那天卖出的25件作品当初总共花费340万英镑，但现在共卖出了3520万英镑（合6688万美元），这笔投资每年的增长率为20.1%，如果将通货膨胀的因素考虑在内，则增长率为11.9%。宣布这个数据的时候苏富比也说到，在基金会进行多样化采购时，如果买进股票组合，其预期收益可达到7.5%。那么就此而言，基金会的操作是很成功的，似乎证实了所有人的看法，可

能也更助长了令其获益的繁荣局面：艺术是绝佳的投资手段。

尽管英国铁路养老金基金会的结果看起来非常美好，印象派和现代画作也只是它们投资组合中的一部分而已。

在为这本书所作的采访中，基金会的公司秘书苏珊·巴丁，以及基金会现任艺术作品顾问达玛丽丝·斯图尔特勋爵夫人（Lady Damaris Stewart）提供了此前从未披露过的信息，即他们在艺术市场上投资的确切数字。截至1992年1月31日，基金会买下的2232件作品中有1842件已售出。经过计算，销售这些作品提供了13.93%的现金回报率，如果将通货膨胀的因素考虑在内，则其利率为6.07%。这个数额包括修复等直接成本，但不包括行政费用、运输等花费。

基金会说，他们现在将艺术投资和股票市场进行比较，做出了自己的计算，发现随着时间变化，其利率比国库券要高大约1.5%到2%，当然比普通股票要低很多。

或许最重要的事实是，如果按件数算，收藏的75%已经售出，按价值却只有50%卖出，因为基金会仍然拥有出自凡·戴克、提埃坡罗、夏尔丹、卡纳莱托和霍贝玛（Hobemma）的重要作品。假设我们这辈子能遇见的艺术繁荣期已经到了顶峰，那么基金会现在的销售成绩就可能是他们的最好成绩，从此开始只能走下坡路了。

而印象派市场的增长比其他领域强势得多，又凸显了上述情况。本章稍后会讨论到罗宾·达西的研究。根据他的研究举例来说，自1975年以来，法国印象派画家作品的销售成绩是荷兰绘画的七倍，是英国体育绘画的三倍，是巴黎学派画作的两倍还多。那么在某种意义上，基金会收藏品类的分散意味着它能给别人提供的信息其实很有限。如果你的收藏只在单一领域里（就像上一章里提过的严肃收藏家中80%会做的那样），你的选择可能特别正确，又或者错得无以复加。只有艺术投资基金才能像这个基金会那样进行广泛的采购。

所以基金会整体的销售成绩要比其在法国印象派这单一领域的表现逊色得多，但即使考虑到这个事实，还是有其他因素降低了其投资的价值，而拍卖行并不总会提到这些因素。平均来讲，保险费用通常为这些物品价值的0.5%，那么10年之后就能砍掉大约5%的收益，而艺术的收益因

此不再高于国库券。基金会还忽略了一个事实，即被看作投资的艺术作品不会像大部分普通股票那样产生股息。英国的养老基金在这类收入上是享有税费优惠的——而基金会在艺术方面享受不到这个优惠。这是其艺术投资的另一个隐藏成本，或许也是让他们决定结束这场实验的原因之一。苏珊·巴丁也说过，基金会受国内税务局（Internal Revenue Service）的监管，而税务局认为一个养老金基金会不应该"买卖"艺术。

这并不是说，基金会的这次投资非明智之举。在它出此险招之时，通货膨胀正用可怕的速度令货币价值缩水，尤其是在英国；而基金会是将一小部分资金放进了一个当时看来能保值的领域。而且我们也应该明白，基金会的收藏方式是企业化的。他们有能力去关注长线发展，去采购最好的作品，并在众多领域里进行收藏以分散风险。

而对于个人收藏家，以及专攻单一或少数几个领域的企业来说，艺术投资的潜力如何呢？有三组人对此进行过研究，一个比一个细致。该领域研究的先锋是杰拉尔德·赖特林格，他著有三卷本的《品味经济学》（1960、1963和1970），其中包含的原始数据是很多人工作的基础。赖特林格查遍了拍卖的记录，以及收藏家和经纪人的回忆录，找到了从18世纪初到20世纪60年代早期这段时间中画作、瓷器、家具等很多物品的价格。在前言中，他试着揭示如今的价格是如何跟过去的联系在一起的，但他没有给出其计算的真正根据，主要是让物品的价格自己说话。他书中的表格令人印象深刻，其中有一些艺术升值的生动例证，也有一些价格暴跌的惊人事例。以下只举三例：

画家	作品	年份	价格（英镑）
提香	《维纳斯和阿多尼斯》	1798	420
		1884	1764
		1899	420
		1925	2415
雷诺兹	《悲剧缪斯》	1790	735
		1795	336
		1823	1837

续表

画家	作品	年份	价格（英镑）
雷诺兹	《悲剧缪斯》	1921	73500
鲁本斯	《洛特和他的女儿们》（Lot and His Daughters）	1886	1942
		1911	6825
		1927	2205

单幅画作价格能产生这样的变化，真是非常有意思，但从赖特林格的书里很难归纳出什么共性。

第二个来源是很有数学头脑的英国作家罗宾·达西，他的著作《成功的投资者》(The Successful Investor)出版于1986年，是用统计学的方法审视画作、家具、银器、钻石、书籍等的价格。达西的方法是只取用中间80%的价格。他认为，去掉顶端及末尾的10%避免了特殊价格对他所作结论的干扰。他最重要的表格中信息丰富，复制如下：

领域	1975年	1986年
美国印象派	1000	7210
18世纪英国肖像画	1000	6208
《金融时报》30指数（净收入再投资）	1000	5509
英国水彩画	1000	5455
英国体育画	1000	5354
美国油画（1910—1940）	1000	5149
法国印象派	1000	4699
19世纪美国油画	1000	4564
中国瓷器	1000	4359
早期大师版画	1000	4206
17世纪荷兰和佛兰德油画	1000	3735
德国印象派	1000	3697
维多利亚油画（英国）	1000	3647
纽约学派	1000	3646
巴黎学派	1000	3609

续表

领域	1975年	1986年
《金融时报》30指数	1000	3595
超现实主义	1000	3438
英国消费物价指数	1000	2885
巴比松画派	1000	2700
金价指数	1000	2293
道琼斯工业平均指数	1000	1994
钻石	1000	1220

附录B中米切尔博士的指数经过再计算,以符合该表格

这个表格的有用之处在于,它涵盖的时期是1975年到1986年,既经历了糟糕的时代(高通货膨胀,石油价格开始上涨),也见证了好时光(1982年后的繁荣)。但它也显示出,艺术品的投资表现经常取决于这个人的起点。比如,法国印象派的作品在1975年已经很贵,所以它们的增长程度没有那么明显。即便如此,包括股票净收入再度投入股票市场,只有少数几个艺术领域的表现似乎比传统投资更好。

1990年5月,达西将他的表格更新如下:

	1975年的指数	1990年
美国印象派	1000	21000
法国印象派	1000	21000
18世纪英国肖像画	1000	9500
英国19世纪水彩画	1000	9300
纽约学派	1000	8400
巴黎学派	1000	7900
德国印象派	1000	6950
英国体育油画	1000	6700
日经平均指数	1000	6300
超现实主义	1000	6300
维多利亚油画	1000	6100

续表

	1975年的指数	1990年
19世纪美国油画	1000	5900
巴比松画派	1000	5850
美国油画（1910—1940）	1000	5450
《金融时报》30指数	1000	3840
17世纪荷兰和佛兰德油画	1000	3350
道琼斯	1000	1850

比较这两个表格可见，仅仅四年就能产生多大的变化，特别是在有所进步的法国印象派、美国印象派和纽约学派这几个领域，和排名下滑的1910—1940年的美国油画以及荷兰和佛兰德油画这些领域。在英国写作的达西总结道，1989年时"西方艺术的价格上升了58%……有史以来最快的速度。用美元计算则市场上涨了50%，日元计算则增长了52%"。然而从较长时期来看，达西的数据显示出，油画的表现取决于计算它们价格的币种。比如对英国投资者来说，画作整体从1975年以来上涨了870%，而选取了同期30只最优股票的《金融时报》指数涨幅为384%，二者形成了鲜明的对比。对美国投资者来说，艺术市场的跃幅为650%，跟道琼斯的185%相比甚至表现更佳。然而日本人的局面却是相反的；那里艺术增长了240%，但日经平均指数却上涨了630%（虽然1989年，按日元计算的艺术品价格上涨了50%，而日经上涨率为20%）。

表面来看，这些数据中是有矛盾的。根据达西表格中的信息，在过去的15年里，英国人应当是艺术市场上最有分量的投资者，而日本人则差得多。然而艺术世界里的任何人都会告诉你，并且就像本书前几章中明显透露出的，实际上情况完全相反。

为什么会这样呢？为了找到答案，我们应该求助于学者们，也就是第三群研究艺术市场投资的人。自"二战"以来，大约有七到八组学者调查过艺术的经济表现，他们通常是经济学家，一般是德国人或美国人。他们的方法和结论上有一些重叠，而我们只需要花时间看其中两个，因为这两者涵盖了其他人的结论。

1986年为《美国经济评论》(American Economic Review)撰稿的威廉·鲍莫尔(William Baumol),研究了于1652年到1961年间买卖的640幅画作;柏林自由大学(Free University of Berlin)的布鲁诺·弗赖(Bruno Frey)和维尔纳·波梅雷内(Werner Pommerehne)于1988年发表了一份讨论稿,调查了1635年到1987年间1198幅画作的市场表现。他们使用了赖特林格的结果作为资源,但也用到了德国、瑞士和法国的拍卖记录。他们的结论有显著的相似性,表38-1:

表38-1　1635年至1987年间绘画作品的实际回报率(每年的百分比)

	平均值	中间值	最小值	最大值
鲍莫尔	0.5	0.8	−19	+27
弗赖和波梅雷内	1.5	1.8	−19	+26

其实弗赖和波梅雷内的论文说得很清楚,没有任何对艺术作为投资的研究曾显示出,艺术的市场表现胜过股票市场或者通货膨胀。在上述表格涵盖的时期中,政府的有价证券收益应该是每年4.2%,如果将通货膨胀的因素考虑在内,则降到每年3.2%。换句话说,在352年这么长的时期里,艺术作为投资手段,其表现比政府有价证券的一半还要差一点。弗赖和波梅雷内又继续将他们的研究分成了可以被称为"过去"的1635年至1949年,以及"现在"的1950年至1987年;这给上述惨淡的局势增加了一点反转。表38-2是他们的发现:

表38-2　1950年之前及之后的绘画作品的实际回报率(每年的百分比)

	平均值	中间值	最小值	最大值
1635—1949	1.4	1.6	−15	+26
1950—1987	1.6	2.0	−19	+16

其区别不大,但对自己的数据有足够信心的作者说,对艺术进行投资"从第二次世界大战以来变得相对更吸引人了",这主要是因为通货膨胀现在已经成为生活的一部分,而过去很长时期里它都是不存在的。即便如此,跟利率超过3%的长期债券相比,1950年到1987年的数据还是相当惨淡的;甚至利率7.5%的股票,去掉通货膨胀的影响也还有2.5%(1635年

到1949年的通胀平均为0.5%，但从1950年到1987年则平均为5.2%）。

因此，还是有必要解释一下，为什么数字如此糟糕，近年来还会出现艺术繁荣。答案之一是，艺术市场不是，从来也不是，未来也永远不会是，或者永远不应该是一个完全理智的市场。如果你抹杀掉对绘画和瓷器的激情，那么你也抹杀了它的重点。另一个原因是选择性关注。我们所有人都喜欢纪录，尤其是媒体，也许因为它们是如今能登上报纸的唯一好消息。但从罗宾·达西的表格中可见，总是既有失败者也有胜利者的，而在艺术市场的全部领域中，真正的价格是下降的。学者们的统计数据干脆忽略了所有这些差别，呈现了一个远算不上讨喜的整体画面。

表38-3也来自弗赖和波梅雷内，又清楚地透露出了一些信息。他们根据每次交易之间的时间长度研究了画作的经济表现。

表38-3 根据持有时间长度计算的实际回报率（每年的百分比）

持有时长（年）	平均值	中间值	最小值	最大值	标准偏差
20—39	1.7	2.1	−19	+26	6.3
40—59	1.1	1.3	−12	+13	5.0
60—79	1.1	1.4	−9	+12	4.4
80—99	1.9	1.9	−5	+8	2.8
100—119	1.7	2.0	−3	+6	2.4
120—139	2.2	2.6	−1	+5	1.6
140—159	1.8	2.2	−2	+4	1.9
160—179	1.1	0.8	0	+4	1.3
180—199	−	1.5	+1	+2	−
200—219	−	2.0	+1	+3	−
265	−	−	+2	+2	−

从某种意义上说，这是最能说明问题的表格，因为它要说的其实是，艺术可能不算好的投资手段，但它是，也一直都是投机者的市场。短期内风险很高，但其收益多于损失的状况也比其他任何时长都明显。我得说明，从这些表格中推出的结论是我个人的，并不是弗赖和波梅雷内的。他们没有研究在20年内被买卖的画作，而这是一个非常适合投机的时长；如

果他们研究过，那么从他们的表格中推断，结果可能是如下这般：

持有时长（年）	80—99	60—79	40—59	20—39	0—19
获利	+8	+12	+13	+26	+32？（推论）
损失	−5	−9	−12	−19	−25？（推论）

换言之，短期内的风险更大，但回报也更大；而且时间越短，风险越大，回报也越大。在过去的350年中，绘画作品都不算好投资，除非是在一个相对短的时间段将画作买下再卖出。30年或40年对大多数人都是相当长的时间，尤其如果你从二十几三十岁开头的时候才开始收藏或投资的话。当然，其实大部分人买画的时候都没有考虑到他们的后嗣。有的人买画时是完全不考虑后路的：我们称之为"收藏家"，他们不一定是"投资者"。但也有投机者，这些人买画时就已经考虑到要在可预见的未来出售它们。关键是，就像弗赖和波梅雷内的数据显示的，艺术品并不只是在20世纪末期，而是自始至终都很适合投机活动。把它归结到时尚、知识潮流和历史轮回，都没有差别。艺术有某种对投机活动易感的特质，并且其收益是比损失略高的。这不是为了说明大家投资艺术不会有损失，但数据显示，短期内（20到39年）是收益高过损失的——高了7%，约十四分之一——而这似乎已经足够让人们继续购买了。

还有三点要说明。一个是关于当代艺术，包括美国艺术和雷蒙德·穆兰谈到过的巴黎学派画作。我们一定不能忘记，不可能过去所有买卖过的画家作品现在都仍在买卖，而在计算艺术的财务业绩时，却经常将这些画家排除在外。换言之，有一整个阶层的艺术是没有好到可以参与到苏富比或佳士得的拍卖中的。

这也说明了为什么拍卖行近年来时髦了起来。从定义上讲，拍卖是公众事件，因此也使其权威性合法化。一个经纪人可能私下卖给你一件作品，但完全是一场骗局。相反，通过拍卖进行的销售是一个公开的过程，对很多人来说都更有保证。

最后一点是关于拍卖成功所具有的误导性。前面已经提到了这一点，但这里也值得复习一下，尤其是考虑到《向日葵》拍卖的例子。这幅画拍出的价格2250万英镑（合那时的3990万美元）十分惊人。但考虑到卖家要

付的税费，给他们剩下的可能仅有350万英镑。那天晚上，《向日葵》卖出了一个无与伦比的价格，也给佳士得打了个绝佳的广告，但对要负担沉重税费（如果你对财务敏感就不可能忽视这一点）的英国卖家来说，这次投资非常糟糕。布鲁诺·弗赖和维尔纳·波梅雷内还举了一个值得思考的例子。他们说，最高的实际回报率——大约每年10%——"适用于塞尚、高更、凡·高、马奈、马蒂斯、莫奈和雷诺阿的作品"；而财务概念上的最大输家包括劳伦斯·阿尔玛–塔德玛爵士（Sir Lawrence Alma-Tadema）、罗莎·波纳尔、威廉·埃蒂（William Etty）、霍尔曼·亨特、埃德温·兰西尔爵士（Sir Edwin Landseer）、弗雷德里克·莱顿勋爵、约翰·米莱爵士（Sir John Millais）、亨利·雷伯恩爵士（Sir Henry Raeburn）、乔舒亚·雷诺兹爵士和康斯坦丁·特鲁瓦永。弗赖和波梅雷内没有将这一事实考虑在内，但他们的名单列出了至少五个画家，是因为其艺术成就受封为爵士，但后来却在投资方面成了失败者。换句话说，如果画家生前已经成名，那在他们身后画作升值显然就困难得多，而这只是因为它们价格的起点就比较高。另一方面，生前不成功的画家的作品却可能在他们死后变得价值非凡。（曾经确实如此，但现在的买家博学得多，情况是否依然如此就很难判断了。）还值得一提的是，有些画家生前和身后的表现都很优异。提香就是个有钱人，委拉斯开兹也是如此。伦勃朗的天才是公认的，虽然他死时破产了；而根据从米兰发掘并出版于1991年的资料，列奥纳多的画作在他去世时的估价，等同于文艺复兴时期米兰的一栋时髦的房子——大概相当于今日价值的100万美元。

以下是我从上述所有内容中得出的结论。

第一，从长期来看，艺术作为投资手段，其业绩只是其他形式投资的大约一半那么好。因为优秀画作的实际价格从来都不便宜，那么经济学家称为"机会成本"的这50%，就是一个人要收藏所需要付出的财务代价。简而言之，这就是享乐的价格（price of pleasure）。这或许也可以解释，为什么历史上从事收藏的富人相对较少。

第二，在过去的350年中，曾时不时出现过"艺术繁荣"时期。17世纪80年代的英国曾出现过进口繁荣，18世纪晚期有过瓷器热，冈巴尔时代有过版画热，19世纪晚期有过透纳热，"一战"之前有过对"所有一切"

的热潮（这是与我们身处的时代最相似的时期），20世纪20年代有对18世纪英国肖像画的热潮。当一个社会突然大规模地对一种感受到的——并且永远都是夸大了的——威胁做出反应时，社会学家称之为"道德恐慌"。而在某种程度上，艺术繁荣是这种情况的反面。当大家感受到希望和机会时，就会出现收藏的反应。而这时夸大了的不是威胁，而是希望。

第三，自第二次世界大战以来，因为通货膨胀在历史高点上维持了许多年，艺术便提供了比之前更好的实际回报率。虽然其利率仍然比其他任何地方能赚的都低得多，但这意味着收藏的成本比此前减少了。因为教育水平提高，社会对视觉艺术重视得多，并且传播价格信息的系统效率也高得多，所以大家对艺术投机的收益也敏感得多。拍卖行让艺术市场变得比从前更平易近人，大家也利用了这一点——当然也应该这样做。换句话说，我想试着强调弗赖和波梅雷内所证明的：其实买卖画作没法赚钱，除非是将所买的东西比较快地再次卖掉。如果你等很长时间以便减少风险，那就也减少了获利的机会。忘掉"投资"艺术吧。如果你所感兴趣的只有金钱，那么就把艺术市场看作一个投机市场。等到繁荣时期到来时快速行动。站在这样一个位置上，无论道德或审美上可能都不怎么吸引人，但这就是前面的证据所要说明的。

第 39 章

从曼哈顿到玛莱区：
欧洲的复兴

就财务方面来讲，1989年5月和6月的春拍季甚至比1988年11月还要好得多。最高价格是之前提过的《我，毕加索》。第二名是蓬托尔莫的《科西莫肖像》，这幅画之前在弗里克家中挂了几年，现在拍出了3520万美元。但本季有93幅作品卖出了100万英镑或以上的价格，《科西莫肖像》是该名单中仅有的四幅早期大师作品之一。这个名单本身就可以衡量出拍卖行的无耻程度；传统上来讲，拍卖行就算不含蓄，但至少对金钱和艺术的话题都是圆滑老到的。但今非昔比，现在的时机太好了，价格更前所未有。在1988年到1989年这个拍卖季——也就是截止于1989年6月的销售期——苏富比和佳士得共有402件作品卖价超过了100万英镑。其中领衔的当然是印象派和现代作品，包括高更的《玛塔·穆阿》、莫奈的《国会大厦》(*Le Parlement*)、雷诺阿的《包厢》，甚至是德兰的《港口的船》(*Bateaux dans le port*)。但几乎所有领域的艺术都在突破这个神奇的边界：尼古拉斯·布朗（Nicholas Brown）的一张桌子卖出了1265万美元，一颗21.06克拉的精美粉色钻石卖出了605万美元，一辆1975年出产的阿斯顿·马丁DBR2跑车售价367万美元，一尊贝宁铜雕头像卖出了208万美元。

因此，当有人在1989年10月宣布，查尔斯·萨奇已经从他的当代作品收藏中卖掉了多达100幅画时，艺术世界反应强烈，因为这次处置跟一百多年前的几个事件很有相似之处，比如泰奥多尔·迪雷和让-巴蒂斯特·富尔出售了他们的收藏，艺术家也有遭到背叛的感觉。至少有一位艺术家公开指责了萨奇；一位出生于都柏林并居住于纽约的艺术家肖恩·斯库利（Sean Scully）说，他对自己遭到萨奇"欺骗"的方式感到"惊骇"。这

位艺术家声称,他将自己的作品卖给萨奇的唯一理由,是他"以为作品将最终留给国家……我以为萨奇的本意很好,但现在发现他只是一个将'泰特'用作展室的超级经纪人"。作为回应,萨奇通过一个发言人表示,他是在对自己的600幅藏画进行"合理化和精细化"处理。但这个说法也遭到了质疑,一是因为他出售作品的数量,还因为连目前为止他一直很欣赏的德国艺术家西格马尔·波尔克(Sigmar Polke)的作品,他都卖出了多达17幅。

萨奇事件还在持续发酵,连纽约的经纪人也指责他利用繁荣期套现,但直到1990年大家才明白,查尔斯与其兄弟莫里斯(Maurice)共同拥有的广告公司萨奇与萨奇(Saatchi and Saatchi)处于财务困境之中。基于后见之明,我们在萨奇转售事件中注意到两个重要方面,是当时没有公开的。一是不像很多其他的美国收藏,萨奇的收藏中包含了若干国家的当代艺术,而不仅限于美国出品;这是个好事。二是起初萨奇并没有拍卖他的藏画,而是通过一个纽约经纪人将画出售的。萨奇通过经纪人卖画这个选择并不让人意外;他想要保密,并且开始时他也做到了。他"抛售藏品"的消息在艺术界风传了几个月后才得到证实。要说令人意外的,是他委托的是一个资历比较浅的经纪人,也就是拉里·加戈西安。

尽管查尔斯·萨奇确实收藏了大量的当代艺术作品,但大家并没有完全确定或理解他在艺术世界的位置。我们还是不清楚,他到底是传统意义上的收藏家,还是一个喜欢偶尔交易的"爱好者",或是一个"囤积者"。还有一直以来的疑问:是他前妻多丽丝(Doris)有"眼光",还是他们俩都有。

年轻时的查尔斯(1943年出生于巴格达)最初收藏的是《超人》(*Superman*)的漫画,后来是自动点唱机。他买下了世上仅有的捷豹E-type跑车最后三辆中的一辆。这肯定显得他性格中存在一些强迫症的成分。1981年,伦敦皇家艺术学院的展览"油画新精神"(The New Spirit of Painting)给他和多丽丝都造成了很深的影响,也带领他们认识了很多新的画家。但他在泰特美术馆的一个委员会里任职时,曾允许该馆使用了他一整套施纳贝尔的藏画,这便让人觉得他是在利用自己的地位,来为他所买画作的艺术家提高声誉。而且他大量采购当代艺术家作品,却不考虑这

些作品是否展示了艺术家的发展情况，这种行为也表现出，他更像一个囤积者，而不是真正的收藏家，至少不是传统意义上的那种。显然，萨奇购买艺术品的胃口极大——但就像几位评论家指出的那样，他最大的错误可能在于，在他这么做的时候，其实根本没有什么伟大的当代艺术作品可买。

虽然局面繁荣，但在拍卖行之外，80年代的纽约艺术市场并没有发生剧烈的变化。市场当然扩大了，但莱奥·卡斯泰利、伊万·卡普、葆拉·库珀、安德烈·埃默里赫、佩斯画廊和玛丽·布恩都还在。悉尼·贾尼斯已经退休，但仍然出席拍卖会（他于1989年去世）。劳申伯格加入了现在几乎全神贯注于当代艺术的克内德勒。苏荷区仍然是重要的画廊聚集地；整个仓库区现在有多达八位经纪人驻扎。但不断攀升的价格迫使很多年轻的艺术家迁离了这一带；他们搬到了东村（East Village），这是位于第四大道和A大道（Avenue A）之间，以及14街和休斯顿街之间的一个小区域。1983年，也就是华尔街刚兴盛起来时，位于东村的画廊数量屈指可数；但三年后这个数字就接近一百了。

东村的特点之一是迪斯科艺术（disco art）。这个名字不是指一个正式的运动或者学派，而是反映出一件事，即这个区域的夜总会，比如帕拉丁（the Palladium）、聚光灯（Limelight）、舞台（Arena），既在墙上展示新艺术家的作品，也展示知名艺术家的。由史蒂夫·鲁贝尔（Steve Rubell）和伊恩·施拉格（Ian Schrager）经营的帕拉丁，请曾为大都会艺术博物馆20世纪艺术担任策展人的亨利·盖尔德扎勒（Henry Geldzahler）来组织他们的开幕展。他为此选择了基斯·哈林（Keith Haring）、肯尼·沙夫（Kenny Scharf）和让–米歇尔·巴斯基亚特（Jean-Michel Basquiat）。拉里·里弗斯、安迪·沃霍尔和弗朗切斯科·克莱门特也曾在东村的夜店里展出过作品。这是艺术繁荣的征兆，虽然似乎没有给市场带来什么重要的实质性变化，但现在这么说可能还太早。

纽约新出现的经纪人中，与卡斯泰利合作的帕特·赫恩（Pat Hearn）闯出了名声。市场营销变得更为咄咄逼人，经纪人兼艺术家迈耶·魏斯曼（Meyer Vaisman）就是这一点的集中体现。他是纪念国际画廊（International with Monument）的老板之一，这个位于东村的画廊展出彼得·哈利（Peter Halley）和杰夫·孔斯（Jeff Koons）的作品，而他们也都

在玛丽·布恩的画廊展出过。他们的作品以及整个东村,都得到过埃丝特尔·施瓦茨的支持,她是最有影响力的新一辈艺术顾问之一。在采访中,她尽心竭力地指出,前卫艺术能在纽约存活下来,很多情况下是取决于意外的经济因素。70年代时她曾为《线索》(Cue)杂志撰稿,但当该杂志被《纽约》(New York)吞并后,她便开始做讲座,并带郊区主妇去曼哈顿做艺术巡游,而这些主妇是另一个艺术顾问芭芭拉·古根海姆(Barbara Guggenheim)推荐给她的。

埃丝特尔·施瓦茨觉得,这些家庭主妇有时间、能力和愿望去理解有难度的艺术,而且她们也有些钱——不多但有些——能花在画作和雕塑上。施瓦茨说,因为预算少,所以她的学生只买得起先锋艺术,这意味着她得带着学员群体去结识那些购买新作品的画廊。她说自己和这些女性很早就欣赏理查德·普林斯(Richard Prins)、戴维·萨尔和朱利安·施纳贝尔。她也说到,这些年来她的影响变大了,除了从课程中获得收入,当她给画廊介绍一位收藏家时还能拿到一笔佣金。这可以算是——也可以不算是一个新的角色。更准确地说,这也许算是现代版本的私人经纪人,也就是没有画廊,但有关于收藏家的私人资源。说它新是因为埃丝特尔·施瓦茨的集体收藏已经变成一种集体行为。施瓦茨及同类人士在促进前卫艺术——也经常被称为"走在尖端的艺术"——得到世人接受方面扮演了重要角色。这部分是出于预算原因,但也因为施瓦茨的"旅行+课程"是一种新的艺术体验。她在这个领域存活了超过十年的时间。

然而曼哈顿艺术世界里最新出现的两个名字属于经纪人杰弗里·戴奇和拉里·加戈西安,拉里就是查尔斯·萨奇出售画作的委托人。像埃丝特尔·施瓦茨一样,戴奇也自称为艺术顾问,虽然他俩的区别就像马奈和莫奈的那么大。郊区并不适合戴奇,他的办公室在曼哈顿的特朗普大厦(Trump Tower)里。艺术就是他的人生,钱也如是:在这个意义上,他就是20世纪后期形象的一个缩影。他还上大学时就开了第一间画廊,开在波士顿交响乐团夏季驻地附近的一个小旅馆里;这个位于马萨诸塞州莱诺克斯的旅馆则是科特兰·毕晓普最初住过的地方。戴奇回忆起那些在去音乐会路上停下到他画廊参观的人群,其人数和类型令他吃惊。"我从没想过会接触到这样的人。这是一种神奇的社会、学识和美学体验,我也赚了

很多钱。"毕业后他打算去给莱奥·卡斯泰利当学徒；没得到录用的他却在约翰·韦伯处找到了工作，因为约翰·韦伯的画廊跟卡斯泰利的在同一幢大楼里。那时的韦伯在买卖极简主义和概念主义（卡尔·安德烈、索尔·莱威特［Sol LeWitt］、汉斯·哈克［Hans Haacke］）作品；而戴奇觉得比起在莱诺克斯时，他甚至更喜欢艺术世界里的社交生活了。"（戴奇）会在下午3点起床，5点来画廊看邮件和打几个电话。20岁时就能结识那些人并学到整个运作模式，这前途真是难以估量。"虽然戴奇好像已经顺利走上了传统的画廊职业轨道，但他却很快离开了纽约并进入了哈佛商校（Harvard Business School）。"我希望对实用经济学的概念有更扎实的理解，把它与我个人对艺术杂乱无章的学习在头脑中融合在一起，从具有这样优势的新高度上最终发展出我个人对艺术独特的看法。"

但哈佛令他大吃一惊。"我的同学们以为世界就停止在50年代。先进文化还没有成为像现在这样的消费品。"他在哈佛的案例研究是纽约的惠特尼博物馆，该馆在那时的经济状况不好，并且是许多艺术争论的中心。1978年，他递交给学院艺术协会的最早几篇论文中，有一篇写的是《作为商人的安迪·沃霍尔》。毕业后，他的第一份工作是担任马萨诸塞州林肯市（Lincoln）一家小博物馆的馆长，他接受这份工作是因为小博物馆在欧洲所扮演的"重要角色"令他深受震动。更重要的是长期性的考虑：70年代后期，他感觉到将要有一个"火热的艺术市场，是银行和证券经纪公司也想要参与进来的那种"。他开始联络企业，想看看是否有人跟他看法一致。起初他联系了美林证券（Merrill Lynch），无果，但之后花旗银行（Citibank）委托他设计了一份艺术推广顾问计划。这个任务并不容易。"开头这就是苏富比跟花旗银行之间的私通行为。苏富比的艺术投资计划设计得不好；他们认为花旗银行可以直接把信托和养老基金的3亿美元投到艺术市场里去。"反而戴奇开发出一套更为复杂的服务：为收藏家提供关于市场状况、保管问题（条件、修复的必要性）、如何支付、如何选择购买对象等建议。但艰难的岁月慢慢轻松了起来，花旗银行开始给戴奇支付薪水，"而且1984年到1985年，我们在艺术市场上变成了一个重要的单位"。当艺术家克里斯托（Christo）因为他的巨型艺术工程需要资金而找到戴奇后，这一银行贷款方面的操作也开始得到大力发展，因为这一工程

包括了佛罗里达州旁比斯坎湾（Biscayne Bay）的11个岛屿。戴奇给他找到了资金，并且用克里斯托自己的艺术作品作为担保。这个特别的计划得到了《华尔街日报》的报道，"于是新的客户开始源源不断地到来了"。一直将自己的职业发展铭记在心的戴奇，在巅峰之时离开了花旗银行，并于1988年自立门户。他仍然因为担任花旗银行的顾问而领着薪水，但也为遍布全世界的客户担任顾问。

高大英俊、留着银灰色短发的经纪人拉里·加戈西安，在当下的曼哈顿艺术市场中扮演着更为传统的角色，从很多方面来讲也更为典型。他出生在洛杉矶一个有亚美尼亚背景的贫穷家庭中，在他小时候，全家人搬到了圣费尔南多谷（San Fernando Valley）。"对于成长来说，那个地方太过与世隔绝。那里根本没有文化。我从没去过博物馆。我都不知道艺术世界是什么。"青春期的他搬到了加利福尼亚州威尼斯（Venice）附近的海岸，做了若干不同工作后，他租下了韦斯特伍德村（Westwood Village）一幢老楼的天井，在那儿销售他每张花费5美元买来的招贴画。"那个工作真正令我成了艺术经纪人。我没买利希滕斯坦的作品，你懂的。我都不太知道那是谁。我买的是老气的海景画和漂亮女孩的图像，都是过目即忘的东西。我把它们装进画框，再以每张20美元的价格出售，一晚上能卖30到40张。"

两年后，也就是1977年，加戈西安在一个刚停业的匈牙利餐馆里开了自己的第一家画廊。刚开始，他出售的是拉尔夫·吉布森（Ralph Gibson）的照片，他的作品曾在卡斯泰利图像（Castelli Graphics）展出过。加戈西安对他的了解也不比对利希滕斯坦多很多，但他就突然给对方打电话，说他要开一家画廊，希望能展出这位摄影师的作品。这两位在电话上相谈甚欢，所以加戈西安便首次造访了纽约以挑选照片。他特别喜欢曼哈顿，于是第二年他又来了，并且在西百老汇大街上、卡斯泰利的对面买了个阁楼，卖了一幅油画来支付房钱。加戈西安所逢的时机完美。他欣赏的画家有布赖斯·马登（Brice Marden）、理查德·塞拉（Richard Serra）、索尔·莱威特和戴维·萨尔。1979年，他跟阿尼娜·诺塞伊一起为萨尔举办了第一场个展。他前进的速度很快，这也给他注入了充沛的自信。他的下一个举动也是出于时机或者幸运而有的大手笔。桑德罗·基亚在位于哈德逊河附近的23街上有一个阁楼式建筑，加戈西安租下了那里底层的一个新画廊，

想要用些引人注目的东西做开幕展。就像他对拉尔夫·吉布森所做的那样，他打电话给伯顿和埃米莉·特里梅因，问他们是否愿意卖掉一幅布赖斯·马登的作品，他知道这幅画在他们手中。他们同意了，于是他得以在纽约开一家新画廊，并从这对夫妇的收藏中选出一系列作品放在画廊中。

从那时起，加戈西安便保持了这种聪敏和他的"电话销售"（cold-calling）技巧。这使他接触到了一些伟大的当代艺术作品收藏家，其中包括彼得·勃兰特（Peter Brandt）、罗纳德·劳德①（Ronald Lauder）、查尔斯·萨奇，以及塞缪尔·纽豪斯（Samuel［Si］Newhouse）。1987年起，他离开了洛杉矶，完全搬到了纽约。加戈西安有张开阔的面孔，态度强势甚至带有压迫感，完全适合担任给卖家和买家牵线的二级经纪（secondary dealer）这种企业家角色。他在很多方面都让人联想到杜维恩；他也具有同样的能力，记得住哪里有一幅作品，把它从原来的主人手中撬过来（通常是以高出原主期待的价钱），再把作品送给真正想要得到它的人。1988年11月10日，就是加戈西安用1710万美元为纽豪斯拍下了《起跑犯规》。

这样迅速的崛起不是没有问题的。很多更重视隐私的收藏家觉得受到了电话推销的骚扰。更严重的是，有其他经纪人声称他背弃了交易，或者卖掉了他借自他们那里的作品。这些指控和针对杜维恩的那些也十分相像。

跟之前的克内德勒和AAA一样，加戈西安也搬到了上城：从西百老汇搬到了23街，最近又搬到了麦迪逊大道上的一栋楼里，苏富比搬到72街和约克大道之前就是从这栋楼里撤出的。他在麦迪逊大道上举办了若干展览，就算批评他的人也承认这些展览令人印象深刻：杰克逊·波洛克的黑色珐琅画、布朗库斯的雕塑、利希滕斯坦的毕加索油画。他的社会地位也提高了；他最近在上东区添置的房子有室内泳池、放映室和桑拿浴室；他还有四部座驾，包括一辆罕见的法拉利F40。也许他最伟大的手笔是他开设的另一个画廊，位于汤普逊街（Thompson Street）上的这家画廊是跟莱奥·卡斯泰利合伙的。身处气氛不太热烈的90年代，他说他现在的专长是安排"以货易货"——这其实就是在收藏家之间直接进行交换，几乎没有

① 雅诗兰黛（Estée Lauder）公司的继承人之一。

金钱过手，经纪人只收取一个介绍费或佣金。杜维恩可能不会赞同这种做法，但这显示出了加戈西安的自信，以及他对自己客户的了解。

曼哈顿艺术世界里最新出现的这两位领袖人物都不是一级经纪人①，没有发掘新人，这样的事实更强调了这几页中透露的信息：近年来没有出现高水准的重要艺术家，当然也就没有来自美国的艺术家，因此也就没有发展出新的经纪人或经纪人网络。实际上，90年代艺术世界里最为重要的真相就是，纽约不再是60年代到80年代的那个龙头老大了。这里仍然有最多的事情发生，萨奇仍然在这里出售他的收藏（或者说部分收藏），但其他城市也在变得更加重要。

<center>* * *</center>

伦敦市场虽然还是不像纽约那样吸引人，规模也没有那么大，但在1992年却是前所未有的忙碌。在现代和当代艺术领域，莱斯利·沃丁顿仍然是伦敦最重要的经纪人；他在科克街上坐拥四家画廊，在克利福德街上还有一家版画画廊，年销售额达到了8000万英镑。除了沃丁顿之外，要说商业上最为成功的英国经纪人，就数詹姆斯·柯克曼（James Kirkman）了；他在家中执业，只买卖两位英国艺术家的作品，即约翰·派珀（John Piper，死于1992年）和卢西恩·弗洛伊德（Lucien Freud）。安东尼·多菲（Anthony d'Offay）从1962年开始买卖现代作品，1977年他娶了曾担任泰特美术馆馆长的安娜·西摩（Anne Seymour），之后就转向了国际先锋艺术。1980年，他在迪林街（Dering Street）的画廊以约瑟夫·博伊于斯（Joseph Beuys）的作品展开幕，自此他便受到了更多的关注。他现在代理的艺术家包括安德烈·巴泽利茨（André Baselitz）、威廉·德·库宁、吉尔伯特（Gilbert）和乔治（George），以及安塞尔姆·基弗。现在，多菲夫妇在迪林街上拥有三家画廊。

① 涉及"一级艺术市场"（primary art market）和"二级艺术市场"（secondary art market）的区别。一级市场指一件艺术作品经由画廊或者展览首次出现的市场，这也是该作品被首次定价的时候；一旦该作品在一级市场上被购买，无论买家是收藏家、公司、基金或者经纪人，并决定再次销售之，那它就来到了二级市场上。两个市场都对应了相应的经纪人。

伦敦新经纪人的最好代表可能是马修·弗劳尔斯（Matthew Flowers）和尼古拉斯·洛格斯戴尔（Nicolas Logsdail）。马修·弗劳尔斯是安杰拉·弗劳尔斯画廊（Angela Flowers Gallery）的现任总经理；1987年，该画廊从托特纳姆巷（Tottenham Mews）搬到了哈克尼区（Hackney），新址面积4000平方尺（约444.44平方米），空间比以前大得多。这时更名为弗劳尔斯东区（Flowers East）的画廊仍然以美国人为主要客源，并且已经成功上市。其旗下艺术家包括阿曼达·福克纳（Amanda Faulkner）、帕特里克·休斯（Patrick Hughes）、妮古拉·希克斯（Nicola Hicks）和迈克尔·罗森斯坦（Michael Rothenstein）。

尼古拉斯·洛格斯戴尔的利森画廊（Lisson Gallery）举办了一些非常有争议的展览，这可能造成了伦敦艺术世界最严重的分裂。这家画廊始建于20世纪60年代，并不算新，但洛格斯戴尔凭借为英国雕塑举办的展览赢得了声誉，他展出的雕塑家包括托尼·克拉格（Tony Cragg）、阿尼什·卡普尔（Anish Kapoor）、理查德·迪肯（Richard Deacon）、爱德华·阿林顿（Edward Allington）、朱利安·奥佩（Julian Opie）和罗兰·温特沃思（Roland Wentworth）。

在早期大师领域，虽然曼哈顿的戴维·图尼克（David Tunick）可能是世界上最耀眼的早期大师素描经纪人，还有出生于佛罗伦萨的皮埃罗·科尔西尼（Piero Corsini），他擅长发掘遗失的早期大师作品，但伦敦的实力仍然凌驾于纽约之上。尤金·陶是少数老派的"鉴赏家-经纪人"之一，他对雷诺阿和拉斐尔都很熟悉，是一个非正式国际经纪人网络在纽约的成员；这个网络中有巴塞尔的恩斯特·拜尔勒、伦敦"勒菲弗"的德斯蒙德·科克伦和马丁·萨默斯，以及阿尔特弥斯，他们经常一起购买艺术品。阿尔特弥斯跟戴维·加里特共用场地，而戴维的公司在他死后还继续买卖最好的早期大师作品。科尔纳吉和阿格纽在伦敦仍然非常活跃，莱格特兄弟（Leggatt Brothers）也是如此。虽然莱格特兄弟从1820年就开始执业，跟另外两家存在时间几乎一样悠久，但其历史却不像另两家那么出众或出彩。

伦敦出现的新生力量有哈拉里（Harari）与约翰斯（Johns）。菲利普·哈拉里（Philip Harari）的父亲是已故的马克斯·哈拉里，也就是维尔

登施泰因伦敦的负责人,就是他帮苏富比保住了法鲁克拍卖。德里克·约翰斯的父亲则是克内德勒伦敦公司的负责人欧内斯特·约翰斯（Ernest Johns）；德里克先是在苏富比担任门童,后来却升到了公司早期大师部门负责人的位置。1980年,这两人每人往这个行业里投资了3万英镑；自此,在发掘丢失的早期大师作品方面,约翰斯便成了可以抗衡皮埃罗·科尔西尼的人物：在五年的时间里,他就发现了1幅卡拉齐、1幅卡纳莱托和1幅凡·戴克的作品。他还将自己发现的1幅迪尔克·鲍茨（Dirk Bouts）的画作以700万美元卖给了盖蒂博物馆。根据一个对经纪人所做的调查,他在伦敦是公认的眼力最佳。

而通过同行评选出来的、伦敦最好的全能经纪人,乃是朱塞佩·埃斯凯纳齐。他位于皮卡迪利的东方画廊经常出售博物馆级别的佳作,他所掌握的关系网令整个行业都为之欣羡。

* * *

在巴黎,圣奥诺雷街和塞纳街的画廊一如既往。然而其他地方却因为两位政治家而出现了重大变化（也许这只能出现在法国）。第一位政治家是乔治·蓬皮杜（Georges Pompidou）,这位1969年上任的总统做出了一个历史性的决策,要为当代艺术修建一座新的博物馆,即于1977年打开大门的蓬皮杜中心（Pompidou Center）。然后是在80年代早期,弗朗索瓦·密特朗（François Mitterand）领导下的社会党在上台执政后,为博物馆和当代艺术注入了资金。那时法国的收藏和艺术市场都处于低迷之中,而法国的画廊之所以在艺术博览会发展中扮演了十分重要的角色,是因为它们不得不出门去寻找生意。但社会党的降临帮助艺术交易行业恢复了元气。蓬皮杜中心也发挥了一定作用,因为围绕着它有一批新画廊在80年代出现在了玛莱区（Marais）。此外,诸如《八十》（Eighty）和《画廊杂志》（Galerie Magazine）这样的新杂志创刊了,法国人称之为"艺术推动"（art push）的潮流正当时。

如今主要的法国画廊有丹尼尔·唐普隆（Daniel Templon）、伊冯·朗贝尔（Yvon Lambert,跟卡斯泰利关系很近）、米夏埃尔·迪朗-德塞尔（Michael Durand-Dessert）、吉莱纳·于斯内（Ghislaine Hussenet）和玛丽

安娜·纳翁。巴黎经纪人觉得，他们的收藏家的品味比纽约收藏家的更国际化；但就算真是这样，那也只是从1984年或1985年才开始的，那时巴黎的市场才真正开始繁荣。其扩展速度十分之快，比如，玛丽安娜·纳翁的营业额已经是那时的三倍了。这个时期流行起来的第一个当代艺术潮流是"超先锋派"（Trans-avant-garde），包括意大利的帕拉迪诺（Palladino）、库基（Kuki）和基亚（Chia），德国的巴泽利茨、基弗和彭克，以及法国的孔巴（Combas）、布瓦龙（Boisrond）和迪罗萨（Di Rosa）。80年代的巴黎吸引力太强了，以至于首都之外只有两家画廊——沙尼（Chagny）的彼得罗·斯帕尔塔（Pietro Sparta）和马赛的罗杰·帕亚（Roger Pailhas）——还有顾客上门；而国外的经纪人，从科隆的卡斯滕·格雷韦（Karsten Greve）到洛杉矶的格莱布曼–林（Glabman-Ring），都在法国首都开设了分支机构。实际上，玛莱区现在已经变得太时髦了，而且充斥着二级经纪人（在玛莱区，这个词几乎算脏话了），所以巴黎的经纪人正在往巴士底（Bastille）区域迁移。几家著名画廊中，只有迪朗–德塞尔这样迁移了。

巴黎艺术市场另一个特点是其拍卖行时运的复兴。这主要归功于两个人的努力，即居伊·卢德梅和让–路易·皮卡尔（Jean-Louis Picard）。拍卖这一行的生意中，盎格鲁–撒克逊人的优势地位太过明显了，所以当皮卡尔宣称，一直到大约1954年，巴黎艾蒂安·阿代尔（Étienne Ader）拍卖行的营业额都超过了世界上任何其他拍卖行，这实在让人难以置信。此时法国的本土市场非常强大，所以其拍卖行根本没有扩张到海外的必要。然而当佳士得和苏富比自60年代起开始扩张时，法国拍卖行却十分惨烈地衰落了；对其造成打击的因素包括较高的佣金、法郎贬值后收藏能力瓦解、巴黎学派的衰落，而且它们老派的系统制造出越来越多的混合拍卖，但此时市场需要的却是越来越高的专业化。

20世纪50年代，俄罗斯裔的卢德梅控股了阿方斯·贝利耶的公司。贝利耶是当时巴黎排行第三的拍卖估价人（前两者是于1933年至1934年改为"阿代尔"的莱尔–迪贝勒伊［Lair-Dubereuil］，以及博杜安［Beaudouin］），并且因为主持坎魏勒拍卖而知名。五六十年代时，受制于较高的佣金，生意变得更少，所以卢德梅说巴黎的拍卖行效益不是很好。而且法国的系统禁止巴黎的拍卖商去其他法国城市执业，这又进一步削减

了他们的收益。但卢德梅和阿代尔渐渐改变了这些规则。而且自1991年的一次会议开始,地理上的界限终于被打破了。但在此之前,卢德梅或者阿代尔还不能去波尔多等地拍卖;他们顶多可以打广告,说他们可以在英国领馆的房间里跟客人见面,因为那算英国的领土,不在法国司法管辖范围内。两家拍卖行都渐渐变得更为专业化。有20个员工的卢德梅主攻现代艺术、原始艺术、20世纪珍本书籍、犹太文物(Judaica)和20世纪雕塑。但当他需要时,他也能雇用其他的专家,并确实这样做过,比如塞尚专家约翰·雷华德、德加专家菲利普·布拉姆(Philippe Brame)。最近他还创立了一个葡萄酒部门。

阿代尔、皮卡尔和塔让的公司(Ader, Picard & Tajan)更大,有70名员工和各领域的专家。皮卡尔年轻时就被艾蒂安·阿代尔招致麾下,为格雷菲勒伯爵夫人(Countess Greffulhe)做财产清点,而这位伯爵夫人是普鲁斯特作品中德·盖芒特夫人(Madame de Guermantes)的原型。据他回忆,她在圣奥古斯坦广场(Place St.-Augustin)有一栋巨大的房子,里面有90个房间,装满了家具和艺术品。在海军中服役了两年半后,他参加了拍卖业资格考试,于1964年成为法国最年轻的拍卖师;他独自工作,只配了一名秘书。有一天,他在巴黎郊区主持一场拍卖,拍卖中间他接到了一个电话。"我不能接这个电话。这会像神父在弥撒中间接电话一样。但我问了下是谁打来的。"是艾蒂安·阿代尔。这就像神父在弥散中间接到了上帝打来的电话,于是他接了电话。阿代尔的情况不太好,因此希望皮卡尔能立刻接手他的生意。这真是天上掉下来的好机会;即便如此,皮卡尔的机智幽默也没有缺席。他跟阿代尔争取着,就让拍卖厅里的观众一直听到他电话谈话结束。"艾蒂安,"他说,"我还年轻,得打响自己的名号。"阿代尔明白了他的意思,便建议把公司改为"阿代尔-皮卡尔"。现在,让-路易是这么描述的:"有一天,我成了法国最后一个拍卖商;第二天,我就……不是最后一个了。"阿代尔、皮卡尔和塔让(雅克·塔让[Jacques Tajan]在1972年加入了公司)一直都是法国规模最大的公司,直到1992年,几位合伙人之间因为一场声名远播的争执而分道扬镳。皮卡尔说,日本人的存在对巴黎产生影响的时间比任何其他地方都长久;日本艺术在巴黎一直很受欢迎,而法国艺术,尤其是玛丽·洛朗桑的创作,也很受日本

人欢迎。他非常了解日本媒体，也已经通过日媒做了很长时间的广告。

80年代法国艺术贸易的增长从阿代尔、皮卡尔和塔让的营业额中可见一斑，它从1985年的3500万法国法郎增长到1989年的4.74亿法郎。皮卡尔说，这些年中的印象派和现代艺术市场，是跟佳士得的发展齐头并进的："1985年是我们营业额的13%，1989年是41%。"1991年，阿代尔、皮卡尔和塔让的总收入世界排名第三，仅次于苏富比和佳士得，领先于菲利普斯及各德国拍卖行。但从另外一些方面来看，它甚至是领先于佳士得的：1973年，它在纽约开设了办公室，并于1979年在东京、洛桑和摩纳哥开设了分支机构，1988年则是在布鲁塞尔。皮卡尔认为，巴黎和比利时未来的强项之一将是部落艺术。这两个国家都在整个非洲派驻了政治家和外交官，"我们现在开始看到，他们带回的东西有多么丰富"。他还认为，东欧的艺术家可能更愿意搬到巴黎，而不是伦敦或纽约。他还预计，法国的潮流将从家具转向现代绘画。"公寓修建得不那么夸张了，辉煌的家具就跟它搭不起来了。如今年轻人的文化是视觉的，但发展程度越来越低。波普艺术是其分水岭。很多人就是对50年代前的艺术感觉不自在。现代绘画是日本、非洲、大洋洲、美国印第安等很多文化的逻辑产物。它们一起构成了某种视觉上的世界语……我们在50年代的顾客是法国人、英国人和美国人，现在则更倾向于是黎巴嫩人、伊朗人和美洲的新富——那些我们说是想'老前捞钱'的人。'二战'以来，家具商人受到的冲击比法国艺术市场上的任何人都大"。

有时，艺术市场似乎对身为国际化实体这件事太过骄傲，所以很容易就忽视了本地市场的力量和重要性。在法国完全不是这样："专家"在其他地方都属于灭绝动物了，却在法国继续繁荣发展着。有一个特别合适的例子，就是身材很娇小的埃里克·蒂尔坎：他放弃了苏富比早期大师部门负责人的职位，回到了巴黎，在左岸的大学街（rue de l'Université）上开了自己的公司。蒂尔坎是早期大师作品的"权威"，但"专家"的内涵既比这个词多，又比这个词少。蒂尔坎95%的生意都是跟法国的拍卖行做的，但并不只是跟卢德梅或者阿代尔、皮卡尔和塔让，因为他跟整个法国的拍卖行做生意。他的职责可以归结到三个领域中。其一，他要招徕生意。其二，他为拍卖行的拍卖会制作目录。这在法国尤其重要，因为古老

的法律仍然适用，所有待拍的艺术品都担保是真品。其三，也是法国独有的，他的画廊，还有巴黎其他类似专家的画廊，都经常展出全国拍卖行里即将拍卖的早期大师作品。因此，法国外省和国外的收藏家及经纪人就可以将蒂尔坎的店面作为中心观赏点。简而言之，巴黎和法国的系统有很多特殊的优点。这就意味着，当欧洲经济共同体（European Economic Community）在1993年将法律协调一致时，我们远不能确定，盎格鲁-撒克逊系的大型拍卖行就能践踏那些较小的竞争者。

* * *

1991年，桑西斯研究院（Censis）发布了一个关于意大利艺术贸易的调查，这个调查显示出，跟其他国家相比，意大利在该领域的扩张程度小得惊人。十年间，整个国家艺术经纪人的数量仅增加了75个，增长率为4.4%，增长到了1793个；古董经纪人则增加了283个，增长率为9.1%，达到了3400个。形成强烈对比的是，整个拍卖业生意依靠美术（Finarte）和塞门扎托（Semenzato）两家公司增长了44%，超过了佳士得和苏富比。这个排序反映出意大利强势的本地市场。而这个国家关于艺术品出口的严格法律也在桑西斯研究院的调查中得到了强调；据该调查，十年中，绘画作品偷盗增长了32%，而考古相关物品偷盗增长更达到了令人难以置信的229%。反对出口艺术品的严酷法律使意大利无法建立一个强有力的国际市场。但在世界其他地方的拍卖行中，意大利经纪人却是一个举足轻重的因素。

* * *

这个时期其他主要的国际艺术经纪网络，是将苏黎世、巴塞尔、科隆和斯图加特连接起来的、类似长方形的瑞士-德国网。这个圈子中的主要经纪人包括苏黎世的托马斯·阿曼和布鲁诺·比朔夫贝格尔（Bruno Bischofberger）、巴塞尔的恩斯特·拜尔勒、斯图加特的卡斯滕·格雷韦和科隆的鲁道夫·茨维尔纳（Rudolf Zwirner）。柏林的拉布画廊（Raab Gallery）应该也包括在内。虽然他们构成了一个松散的网络，但瑞士人和德国人在某些方面还是非常不同的。恩斯特·拜尔勒是那时欧洲的品味领

导者；比如说，是他首先让大家相信，劳申伯格是现代画大师，与印象派地位相同；他对其他的欧洲经纪人也产生了重大的影响。很多年中，德国经纪人都没有在国外发挥出他们应有的影响，其原因之一就像慕尼黑的家具和挂毯经纪人乔治·伯恩海默（George Bernheimer）说的那样，很多德国人更喜欢在旅途中购买艺术品。伯恩海默本人的第二家画廊就开在伦敦而不是德国。这个国家的统一也带来了一个新的元素。1990年，苏富比在柏林开设了一个办公室，并于一年之后举行了首场拍卖。

在瑞士住着很多非瑞士籍的富有收藏家，这是苏富比和佳士得长期以来在那里举行珠宝拍卖的原因，也是任何伟大画作的拍前巡展都要以苏黎世为一站的原因。这块市场中的一个典型经纪人就是苏黎世的托马斯·阿曼。1950年出生于瑞士阿彭策尔（Appenzell）地区的阿曼一直想要成为画家，年轻时一直在临摹他最喜欢的画家凡·高的作品。然而他意识到自己的天分不够，于是就开始了买卖。他首先尝试的是家具和19世纪早期印象派画家莱姆勒（Lemmler）的作品。大约17岁时被赶出学校后，阿曼遇到了布鲁诺·比朔夫贝格尔，并通过他开了一家画廊，在苏黎世销售瑞士的"素人艺术"（naïve art，主要是描绘奶牛和山峦的画作）。这让他学习了解了这一行，但18个月后他就回到了比朔夫贝格尔的主要画廊，开始买卖当代艺术。这一次他待了六年之久，直到有人提出当他的背后合伙人，支持阿曼自己经营一家画廊。画廊经营得非常好，1984年公司便上市了，那时阿曼仅34岁。

阿曼此时的品位几乎完全依从了顾客的需要。大约20%的时间里他在买卖印象派作品（"伟大的画作越来越难找到"），其他时间则贡献给了20世纪艺术。（他个人拥有一个庞大的沃霍尔和托姆布雷作品的收藏。）冬天他在瑞士格施塔德（Gstaad）租下阿迦汗（Aga Khan）曾经过冬的度假屋，在里面摆满他的藏画。包括从设计师华伦天奴（Valentino）到古兰德里斯（Goulandrise）家族在内都是他的客人，他们在这里进进出出，如果喜欢那些画就可以购买。近年来他所做的最大一笔生意乃是将凡·高的《邮递员鲁兰的肖像》（Portrait of Postman Roulin）卖给了现代艺术博物馆。这笔交易中有金钱，又部分使用其他画作进行交换，是阿曼领导了一个经纪人联合组织实现的。单单是能得到地位如此之高的一幅画作，并将拍卖行

排除在外，已经是一场胜利。令人惊奇的是，他从来没有考虑过在日本出售这幅画作。

阿曼将艺术繁荣归功于《向日葵》。"八年之前，饭桌上不怎么谈及艺术，但现在新泽西的每个家庭主妇都是艺术经纪人。因为很难找到好的印象派作品了，当代艺术自然就变成了最令人兴奋的领域。科隆是仅次于纽约的第二好的城市，但那里并没有真正出色的画廊。那里所有的艺术家都欠博伊于斯或者西格玛尔·珀尔克的钱……特别奇怪的是，我觉得陶布曼对市场的改变比威尔逊多。我跟大家一样讨厌艺术市场上的投机者，但你必须得明白，他们中很多人都变成了收藏家。他们帮不了自己。我觉得威尔逊和陶布曼都明白这一点，但陶布曼对此所做的更多。然而到了1989年，事情开始失控了。那之前大家在价格上还有某种共识，但那之后再也没有了。"

阿曼说的是1989年秋天，也就是10月末到12月中的这个时期，此时的艺术市场终于卖光了"最高级"的作品。艺术贸易圈里的所有人都参加了拍卖——日本人、欧洲人和美国人——而且他们花钱的样子就像从没花过，且可能再也没机会花了一样。这是一场十亿美元级的狂欢。

世界上最贵的艺术作品（价格和出售日期请见附录A）

41.《临终傅油圣礼》，出自尼古拉·普桑的《七圣礼》（视觉艺术图书馆）

42.《神圣家族》（逃亡埃及途中的休息），安东尼·凡·戴克（俄罗斯圣彼得堡，冬宫博物馆）

43.《圣罗克的幻觉》，安尼巴莱·卡拉齐（德国，德累斯顿绘画艺术馆［Dresden Gemäldegalerie］）

44.《拉撒路的复活》，塞巴斯蒂亚诺·德尔皮翁博（伦敦国家美术馆）

45–46. 阿尔蒂耶里所藏的克洛德画作《埃涅阿斯》（*The Landing of Aeneas*）和《普绪喀之父在阿波罗神庙献祭》（*The Father of Psyche Sacrificing at the Temple of Apollo*），克洛德·洛兰（英国国民信托）

47.《阅读中的抹大拉》，柯勒乔（曼塞尔收藏）

48.《圣母无染原罪》，牟利罗（西班牙马德里，普拉多美术馆）

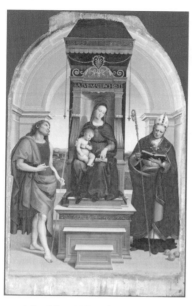
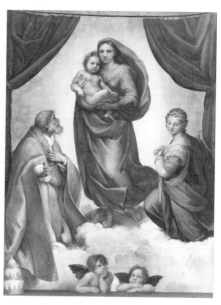

49.《安西帝圣母》,拉斐尔(伦敦国家美术馆)

50.《西斯廷圣母》,拉斐尔(德国德累斯顿,国家艺术收藏[Staatliche Kunstsammlungen])

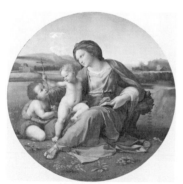
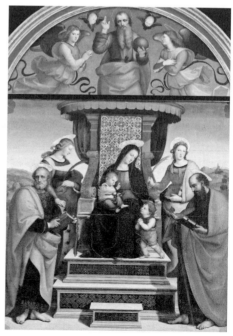

51.《阿尔巴圣母》,拉斐尔(华盛顿国家美术馆)

52. 圣坛装饰画《圣徒们扶持圣母与圣子登基》,拉斐尔(大都会艺术博物馆,为1916年来自约翰·皮尔庞特·摩根的馈赠)

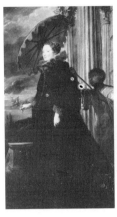 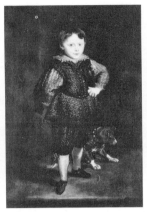 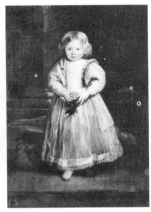

53-55. 卡塔内奥系列肖像，安东尼·凡·戴克，1623年，分别为尼古拉·卡塔内奥侯爵（Marchese Nicola Cattaneo）的妻子埃莱娜·格里马尔迪侯爵夫人（Marchesa Elena Grimaldi），及夫人的儿子菲利波·卡塔内奥（Filippo Cattaneo）和女儿克莱利亚·卡塔内奥（Clelia Cattaneo）（华盛顿国家美术馆，怀德纳收藏）

 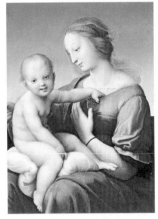

56.《磨坊》，伦勃朗，约成于1605年（华盛顿国家美术馆，怀德纳收藏）

57.《潘尚格圣母》，拉斐尔，1508年（华盛顿国家美术馆，安德鲁·梅隆收藏）

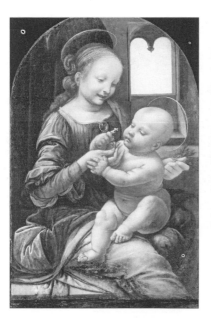

58.《伯努瓦圣母》,由列奥纳多·达·芬奇作于1478年(俄罗斯圣彼得堡,冬宫博物馆)

59.《蓝衣少年》,庚斯博罗(亨廷顿图书馆)

60.《三王来拜》,波提切利,成于15世纪80年代早期(华盛顿国家美术馆,安德鲁·梅隆收藏)

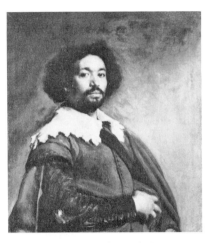

61.《胡安·德帕雷哈》,委拉斯开兹(纽约大都会艺术博物馆)

62.《亚里士多德与荷马半身像》,伦勃朗(纽约大都会艺术博物馆)

63.《梅罗德三联画》,现称《天使传报三联画》(*Triptych of the Annunciation*),两侧画面为约瑟夫在他的工作室里,及跪着的捐赠者。罗伯特·坎平(纽约大都会艺术博物馆)

64.《年轻女人肖像》,维米尔(纽约大都会艺术博物馆)

65. 狮子亨利的《福音书》（苏富比）

66. 一副梨形钻石耳坠，D级无瑕（苏富比）

67.《朱丽叶和她的护士》，由透纳创作于1836年（私人收藏）

68.《海景：福克斯通》，透纳

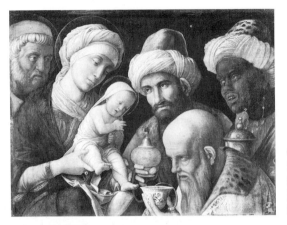

69.《三王来拜》,安德烈亚·曼特尼亚,创作时间大约在 1495—1505 之间(美国加利福尼亚马里布,保罗·盖蒂博物馆)

70.《鸢尾花》,由文森特·凡·高创作于 1889 年(美国加利福尼亚马里布,保罗·盖蒂博物馆)

71.《向日葵》,文森特·凡·高(佳士得)

第40章
极致：
十亿美元级的狂欢

这场狂欢（没有什么更合适的词可用了）始于1989年10月18日，以多兰斯（Dorrance）拍卖拉开序幕。小约翰·多兰斯（John T. Dorrance, Jr.）是金宝汤公司（Campbell's Soup Company）创始人的儿子，并且在公司担任了22年董事长。他的收藏活动持续了几十年，其收藏中的至少半数作品是从纽约的阿夸韦拉画廊（Acquavella Galleries）购买的。多兰斯在1989年去世时，还担任着费城艺术博物馆的董事长。他于城外的住宅和庭院里摆满了雕塑、家具、瓷器和银器。然而这个收藏的核心却是一组印象派、后印象派和现代画作，时间跨度从19世纪60年代到20世纪20年代，包括了从方丹-拉图尔到马奈，从毕加索到马蒂斯等艺术家，这些都将被出售。

一个拍卖季的开端不可能比这更好了。这些画作包括马蒂斯的《打红色阳伞的侧坐女子》（*Femme avec l'ombrelle rouge, assise de profil*）、莫奈的《清晨雪景中的草垛》（*Meules, effet de neige, le matin*）、毕加索的《红磨坊》（*Au Moulin Rouge*）和凡·高的《男人出海去了》（*L'Homme est à mer*）。这套收藏中总共有6幅莫奈、4幅毕沙罗、3幅西斯莱、3幅勃纳尔的画作，毕加索、雷诺阿和塞尚的作品各2幅，方丹-拉图尔、马蒂斯和高更的画作每人1幅。令人称奇的是，这些画加上另外两幅画都在那个周三卖出了100万美元或更高价格，马蒂斯的作品卖出了1237.5万美元，莫奈852.5万美元。包含早期大师作品和家具的整套收藏用了3天拍完，总共拍出了1.3亿美元，是单一收藏有史以来的最高价格。这个结果要感谢的对象包括日本经纪人阿斯卡国际，他们花了2500万美元。1987年10月的股市崩盘已经过去整整两年了；仿佛是为了证明自己的雄风，以及相对于其他

经济因素的独立性,现在的艺术市场仿佛坐上了过山车,现在想来,其精彩程度也不减分毫。

在那个令人瞩目的秋天,百万美元的画作几乎像华尔街上的丑闻一样寻常,而华尔街自己也坐在过山车上。在多兰斯拍卖一周后的19世纪艺术拍卖上,有4幅画实现了神奇的100万美元,两天后的早期大师作品拍卖上又有3幅作品达到了这个价格。11月7日和8日迎来了当代作品拍卖。佳士得拍卖的作品包括了罗伯特·迈耶(Robert B. Mayer)的收藏,并且那个晚上有36位艺术家的纪录被打破,13幅画卖出了100万美元或更高——弗朗西斯·培根的1幅作品卖出了572万美元——那一晚的总拍卖额为8300万美元。次晚在苏富比的拍卖没有打破那么多纪录——只有12个——但新创造的纪录更有意义。比如第16号拍品是德·库宁的《交叉道》(*Interchange*),它在目录中的估价是400万到600万美元;但竞价到170万美元时,突然有个声音喊出了"600万美元",拍卖师约翰·马里昂皱了下眉头,随即笑了。这创造了拍卖史吗?这场戏剧还没有就此结束。接下来的出价应该是620万美元,但此时另有一个在电话上的收藏家直接出了700万美元。此后的竞价局面便明确下来,只在两个竞争者之间进行了,他们互相较着劲儿地来到了1580万美元。竞争者之一是布·阿尔韦吕德先生(Mr. Bo Alveryd),这位留着胡子的瑞典艺术投资人看起来很像英马尔·贝格曼(Ingmar Bergman)电影中阴郁的英雄;另一个则是龟山茂树先生本人。到1580万美元时竞价又开始跳高,这次跳到了1700万美元。然而这是一个失误,约翰·马里昂也认可了这是失误,所以出价又落回了1600万美元。等到了1680万美元,出价第四次出现了跳高,达到了1800万美元。龟山只是没留神,所以他又给纠正了。当然他最后赢得了胜利。加上买家佣金,龟山是用2090万美元买下了这幅德·库宁作品,这是在世艺术家作品所创造的世界纪录。

同一个晚上,还有18幅作品卖出了超过100万美元,其中包括贾斯珀·约翰斯的《两面旗》(*Two Flags*,1210万美元),斯特拉的第二版《汤姆林森球场公园》(*Tomlinson Court Park*, 2^nd Version,506万美元),和罗思柯的《红中黑》(*Black Area in Reds*,352万美元)。

所有这些都足够造成轰动了,但之后的那个星期日才开启了艺术市场最不同寻常的月份。在其后34天的25天中,在世界上某个地方发生的拍

卖，有画作或其他艺术作品卖出了超过100万美元的价格。以下就是这个令人瞩目的时期中产生的纪录：

日期	艺术种类	地点	拍出100万美元的拍品数量
11月12日	印象派和现代	纽约，哈布斯堡-费尔德曼	5
11月13日	印象派和现代	纽约，佳士得	7
11月14日	19世纪和当代	纽约，佳士得	47
11月15日	印象派和现代	纽约，苏富比	52
11月16日	印象派和现代	纽约，苏富比	6
11月17日	早期大师	伦敦，佳士得	5
11月18日	印象派和现代	巴黎，阿代尔、皮卡尔和塔让	4
11月19日	印象派和现代	巴黎，卢德梅	1
11月20日	印象派和现代	巴黎，德鲁奥	3
11月21日	当代	巴黎，德鲁奥	5
11月22日	19世纪	伦敦，苏富比	1
11月24日	印象派和现代	柏林	2
11月27日	印象派和现代	伦敦，佳士得	24
11月28日	印象派和现代及美国艺术	伦敦和纽约，苏富比	27
11月29日	印象派和现代	伦敦，佳士得	2
11月30日	印象派和现代	巴黎	5
12月1日	早期大师	摩纳哥，苏富比	5
12月2日	19世纪	摩纳哥，佳士得	2
12月3日	19世纪	摩纳哥，苏富比	2
12月6日	早期大师	伦敦，苏富比	10
12月7日	当代	纽约，佳士得	3
12月8日	早期大师	伦敦，佳士得	6
12月11日	早期大师	巴黎，德鲁奥	1
12月12日	早期大师	巴黎，阿代尔、皮卡尔和塔让	1
12月15日	印象派和现代	巴黎，德鲁奥	2

从这个表格中可见，前述几场当代拍卖之后还出现了两次高峰，即11月14日和15日的纽约，以及11月27日和28日的伦敦和纽约。在这些拍卖上，100万美元都不算超常；超半数画作的估价为7位数。实际上，佳士得有13幅卖价超过了500万美元，苏富比则有14幅。佳士得卖得最好的一幅是马奈的《彩旗飘飘的莫尼耶路》，这幅完成于1878年的作品来自保罗·梅隆夫妇的收藏。其实那周他们的藏画有一半没卖出去，主要因为给它们定的预估价太高；但马奈这幅拍出2640万美元的作品，还有其他那些拍品，都创造了新高。凡·高的《老杉树》（*Le Vieil If*，1888）拍出了2035万美元，雷诺阿的《阅读的女子》（*La Liseuse*）带来了1430万美元。艺术世界里的人都在谈论这些高价，所有的眼睛都盯着接下来那晚的苏富比。那一周的《时代周刊》把封面给了毕加索的《在狡兔酒吧》，这幅画就将在苏富比出售。从历史和美学双方面来说，这幅画作都非常重要。其卖家为琳达·德·鲁莱（Linda de Roulet），就是出售《鸢尾花》那位男士的姐姐。画上的毕加索本人打扮成了一个小丑，身边站着热尔梅娜·皮绍（Germaine Pichot）；毕加索和他年轻的艺术家朋友卡萨吉玛斯和帕拉雷斯（Pallarès）来到巴黎后不久就遇到了三个模特，皮绍是其中之一。卡萨吉玛斯深深地爱上了热尔梅娜，但他对这件事太过一厢情愿，于是在1901年2月自杀了。毕加索深受此事震动，在4年之后画下了《在狡兔酒吧》。

　　在法国艺术创作中，小丑或者丑角（harlequin）题材拥有悠久的传统，从吉洛（Gillot）到华托、杜米埃、德加、修拉、图卢兹-罗特列克和塞尚都曾涉猎。但对毕加索来说，跟表演比起来，他对舞台下的私人生活更感兴趣。《在狡兔酒吧》中的艺术家就像在《杂技演员与年轻丑角》中一样，心情都是很黯淡的；他自己在画中的样子若有所思，而跟吧台边站在他身旁的热尔梅娜则关系疏离。我们知道这个酒吧是狡兔，因为酒吧老板弗雷德·热拉尔（Frédé Gérard）在背景中漫不经心地弹拨着吉他。毕加索把这幅画给了他。这是科克托、马克斯·雅各布、苏珊·瓦拉东、玛丽·洛朗桑、阿波利奈尔和莫迪里阿尼，还有毕加索都经常光顾的酒吧；而从为这个酒吧拍摄的当代摄影作品中也能看到，这幅画挂在酒吧后面的墙上。从技术层面上讲，这幅画创作于毕加索从蓝色时期向粉色时期转变的过程中。然而更重要的是，这幅画的处理手法预见了创作于仅仅两年之

后的《阿维尼翁少女》。

《在狡兔酒吧》领衔了那周要出售的一系列非凡的毕加索作品。其中包括预估价2000万至3000万美元的《镜子》。这幅画也很有意思，虽然这幅画不完全是抽象的，但这是他在蓝色和粉色时期之后创作的第一幅被推向市场的重要作品。此外，毕加索还有另外3幅作品的估价在1500万美元或者以上，6幅为200万美元或以上。那周要出售的毕加索作品的价格全部加起来有1.55亿美元，而它们也没有令人失望。《在狡兔酒吧》卖出了4070万美元，《镜子》售价2640万美元，买家是龟山茂树；另外有3幅毕加索作品达到了1500万美元；高更、蒙德里安、米罗、勃纳尔和德·基里科（de Chirico）的作品都拍出了超过500万美元的价格。

在这样一番高歌猛进之后，可能有人觉得艺术市场会稍事喘息，但在狂欢月里没有这回事。第二天在苏富比对重要性较低的印象派作品的拍卖中，有6幅画超过了100万美元。再后面一天的伦敦，在佳士得对早期大师作品的拍卖上，约翰·佐法尼（John Zoffany）的肖像画《约翰，第14世威洛比·德·布罗克勋爵》（*John, the 14th Lord Willoughby de Broke*）拍出了4866400美元，还有其他4幅画也冲破了100万美元的关口。那个周末，巴黎也展示出不甘人后的架势：5幅作品达到了100万美元，其中包括马蒂斯的《扶手椅上的宫女，尼斯》（*Odalisque au fauteuil, Nice*），在阿代尔、皮卡尔和塔让拍出了4594800美元。

比起纽约，伦敦拍卖印象派和现代作品的成绩只逊色一点点。佳士得有24幅作品卖出了100万美元以上，其中的佼佼者是塞尚的《苹果和餐巾》（*Pommes et serviettes*），卖出了1716万美元，莱热的《形状对比》（*Contraste de formes*）1458.6万美元，毕加索的《母爱》1115.4万美元。其后的那一晚，苏富比以27幅超过100万美元的作品作为反击，其中莫奈的《睡莲池》（*Bassin aux nymphéas*）8980400美元，莫迪里阿尼的《穿黑围裙的女孩》（*Fillette au tablier noir*）7944200美元，高更的《布列塔尼小孩和鹅》6908000美元。无论在哪里，转个身的工夫就有纪录被打破。但最大的惊喜是在这个黄金月份的最后一天，发生在巴黎和东京。

在销售额和广告方面，由让-克劳德·比诺什（Jean-Claude Binoche）和安托万·戈多（Antoine Godeau）所有的公司在法国拍卖商企业中排名

第三，位于阿代尔、皮卡尔和塔让和居伊·卢德梅之后。但跟这二者相像的是，他们在开发日本市场上的速度也不慢，并且他们像卢德梅一样任用了一位精明的日本经纪人，山本进，由他担任总裁的东京富士电视画廊（Fuji Television Gallery）是东京最为西化的画廊之一。1957年，山本进从大阪的藤川画廊（Fujikawa Gallery）入行。那还是外汇管制的年代，买卖西方艺术的人能在这行里存活下来就已经是成功。1969年，他开始为鹿内信隆（Nobutaka Shikanai）工作。鹿内信隆是收藏家及富士产经集团（Fujisankei Communications Group）的董事长，在箱根拥有一个著名的户外画廊及雕塑公园。后来，鹿内提议开一家画廊，于1970年起由山本经营。一开始，山本跟藤井一雄的看法一样，觉得西方经纪人不是直接用欺诈的手段以次充好，就是很傲慢。然而他因为眼光好而在西方逐渐知名起来，并且赢得了美国和欧洲贸易圈的尊敬。于是，1988年，他跟卢德梅强强联手，将卢德梅在巴黎的重要拍卖同步传送到日本——不只是在东京，而是面向五个城市。后来这样的直播还有十几次，但其中最著名的一次不是山本为卢德梅策划的，而是1989年11月30日为比诺什-戈多打造的。对于让日本人熟悉西方的办法，并让西方人了解日本的习惯方面，山本可以揽下其中大部分功劳。（比如，出于税务原因，事主和经纪人都想保持匿名，所以拍卖中的大部分日本人都是中介的中介。并且因为附带真品保证，日本人实际上更青睐法国的拍卖系统。）一个调查显示出，即使到了1988年，40位最成功的东京经纪人中都还有60%从来没参加过一场西方拍卖，山本因此而感到了教育的必要性。

像纽约的苏富比和伦敦的佳士得一样，巴黎比诺什-戈多的明星拍品也是一幅毕加索的画作，即《皮埃雷特的婚礼》（*Les Noces de Pierrette*）。跟《在狡兔酒吧》一样，这幅画也创作于1905年，晦暗的感觉也相似。这幅画的原主是瑞典金融家弗雷德里克·罗斯（Frederick Roos），当初是他将毕加索的另一件作品、蓝色时期的《塞莱斯蒂纳》（*La Célestine*）捐给了卢浮宫作为交换，这幅画才得到允许离开了法国。这场竞价用了4分钟，跨越了数万公里，最后成为科技的胜利，因为这幅画不仅是在日本通过卫星用电话买下的，而且买家当时正在举办派对。1989年，46岁的鹤卷智德（Tomonori Tsurumaki）在发出他制胜的一次出价时，其实正在东京饭店里

举办一个500人的派对。可能这也促使他支付了一个不可思议的价格，一个足以让《在狡兔酒吧》《镜子》和《母爱》甘拜下风的价格。《皮埃雷特的婚礼》花了他3亿法郎，或者说5166万美元，价格仅次于《鸢尾花》。

鹤卷的天价采购不仅让自己成为瞩目的焦点，也引起他本国各博物馆馆长的批评，理由是即使日本的博物馆也无法跟私人收藏家竞争，并且这些买家只购买印象派和现代大师的作品，便因此忽略了日本艺术。这跟美国出现的批评相似，因为《时代周刊》的评论家罗伯特·休斯让大家注意到了一个事实，就是大都会艺术博物馆觉得应该将其年报中的标题从"收购到的著名作品"改成"最近收购到的作品"，这代表着，美国的情况相同，博物馆无法再于竞价中胜过富有的收藏家，获得最"著名"的作品了。这对艺术市场产生了重要影响，尤其是在美国和日本，因为那里的博物馆仍在构建它们的收藏。（然而日本的评论忽略了一个点，即《皮埃雷特的婚礼》实际上是通过为一家博物馆捐献了另一幅毕加索作品后"买下来"的。）而艺术贸易的其他领域也有人担心，不知道日本的审美正在如何影响这个市场：虽然日本人的确买了最昂贵、最精美和最重要的画作，他们也花了太多钱在西方认为不好或非典型的作品上——也就是草图、习作和实验作品上，这些在艺术家本身看来也是失败的。但这看起来像是一种新的审美，而不是无意为之。现在回头去看，这件事存在一个非常不同的原因，我们将在后面的章节里讨论到。

巴黎-东京拍卖会和《皮埃雷特的婚礼》拍出之后第二天就是摩纳哥的早期大师作品拍卖。跨越三天的拍卖中，有9幅作品卖出了超过100万美元，其中最精彩的则是弗朗切斯科·瓜尔迪（Francesco Guardi）的《朱代卡运河风景》(*View of the Giudecca Canal*)，来自已故的贝阿格伯爵夫人玛蒂娜（Martina, Comtesse de Béhague）的收藏，拍出价格为15341463美元。但这个拍卖季和大家的兴奋劲儿并没结束。12月6日的伦敦，苏富比出售了属于约瑟夫·本杰明·鲁宾逊（Joseph Benjamin Robinson）的早期大师作品收藏系列；这位收藏家是一位闯荡南非的先驱，其藏画一直留在伦敦，1923年他曾授意佳士得卖掉它们。但在拍卖前夜，他回到英国要再看一眼这些画，却再一次为它们倾倒。他死后，这些画留给了他的女儿，即拉比亚公主艾达（Ida, Princess Labia）；但在她死后，这些画作已

经无法完好地保存，于是它们被出售了。这一次是在苏富比。虽然这些画很少出自著名艺术家，但因为数十年没有出现在市场上，还是有10幅达到了百万美元的级别。最高价为7994800美元，是来自巴尔托洛梅奥·迪乔瓦尼（Bartolommeo di Giovanni）的《科尔基斯的阿尔戈英雄们》（*The Argonauts in Colchis*）；之后是1487年的大师作品《阿尔戈英雄们的出征》（*The Departure of the Argonauts*），卖出了715万美元。

在这个不可思议的秋天，油画、素描和雕塑处于领跑位置，但还有其他精彩的拍卖。书籍领域最令人瞩目的拍卖是亨利·迈伦·布莱克默二世（Henry Myron Blackmer Ⅱ）藏书的拍卖；这个美国人以希腊为家，其关于东地中海的藏书系列无可匹敌。这套收藏包括水彩画、到这个地区旅行人士的记录和外交官的回忆录——这是个非常专业的藏书系列，既有广度又有深度。整个收藏拍出了1300万美元。但11月9日和10日在纽约出售的加登（Garden）收藏立刻使之黯然失色。加登股份有限公司（The Garden Ltd.）的设想来自黑文·欧莫尔（Haven O'More），投资人是迈克尔·戴维斯（Michael Davis），这两位都来自马萨诸塞州的剑桥；这个公司"为了展示观念发展的整个历史，要为世界上最伟大、影响力最强的书籍收集最初最佳的版本"。这场拍卖包括309件拍品，包括从公元730年的日本佛经，到阿尔伯特·加缪的作品《鼠疫》（*The Plague*）的修改校样。其中的明星拍品是一整套四卷的莎士比亚作品对开本，一位纽约收藏家以209万美元的出价战胜了一个日本人。整套收藏拍出了1622万美元。一周之后，乔治·艾布拉姆斯（Goerge Abrams）收藏的、印刷于15和16世纪的书籍拍出了1070万美元；其中的亮点是薄伽丘（Boccaccio）的《名女》（*De claris mulieribus*，1473）、西塞罗的《责任论》（*De officiis*，约1464）和巴布斯（Balbus）的《拉丁文词典》（*Catholicon*，可能是1475年）。几天之后，罗伯特·舒曼亲笔所书的《a小调钢琴协奏曲》（*Op.54*）手稿在伦敦被拍卖。这首作品的受欢迎程度可能仅次于贝多芬所作的钢琴协奏曲，而且这份手稿几乎完全保存在作曲家的手里。它拍出了164万美元。

在多兰斯拍卖之后，加登拍卖之前，苏富比举行了帕蒂尼奥珠宝拍卖。杜布瓦鲁夫雷伯爵夫人卢丝·米拉·帕蒂尼奥（Luz Mila Patiño, Comtess du Boisrouvray）是玻利维亚传奇的马口铁百万富翁西蒙·帕蒂尼奥（Simon

Patiño）最小的女儿。他和他的女婿都热爱收藏宝石——尤其是令南非闻名的祖母绿。虽然有一天卢丝自己的珠宝在巴黎被劫，但她又继承了母亲的珠宝，而且丈夫居伊又送给了她很多。帕蒂尼奥家的珠宝非常正式；夫妇俩永远会盛装进晚餐，就算没有客人也一样。在1989年10月26日的拍卖会上，明星拍品是一颗32.08克拉的红宝石，跟两颗钻石一起镶在一枚戒指上，设计出自巴黎的尚美（Chaumet）。它拍出了462万美元。来自梵克雅宝（Van Cleef & Arpels）的一件镶有红宝石和钻石的项链（垂饰，可以单独用作胸针）拍出了308万美元，1937年由伦敦的卡地亚（Cartier）制作的一件镶有绿宝石和钻石的项链也拍出了这个价钱。还有两件拍品也打破了百万美元的界限，整个拍卖收入1700万美元。

* * *

在世界另一边的香港，狂欢继续着。苏富比于11月14日举行了中国艺术拍卖会——这也是佳士得在纽约拍卖马奈的《彩旗飘飘的莫尼耶路》的那天；苏富比拍卖的一个皇家粉彩杯直径3.125英寸（约7.94厘米），雍正年间并带有款识，售出了2112676美元。一个16.5英寸（约41.91厘米）高、同样是雍正年间的花瓶拍出了1549296美元，一个15世纪早期的明代青花盘卖出了1436620美元。第二天，也就是毕加索的《在狡兔酒吧》在纽约拍出的那一天，有一对清代晚期的翡翠手镯，直径刚过2.5英寸（约6.35厘米），拍出了1577465美元；一天之后，一对高17英寸（约43.18厘米）的翡翠"美人"（女子像），卖出了2183099美元。

12月6日的纽约，拍品中有明朝画家吴彬所做的纸本水墨手卷《十面灵璧图》，"灵璧石每面的图像旁边都有石主人米万钟的题识"，这幅出自1610年的作品拍出了121万美元。

英国铁路养老金基金会交出了自己最后的存货。12月12日，一件装饰华丽的唐朝三彩彩釉大宛马塑像拍出了6133600美元，一件公元前12世纪到前11世纪的青铜祭祀酒器及器盖——商代的方彝——拍出了1172600美元。

* * *

几乎所有领域都出现的高价可能让人惊喜或是不安，但无论如何，

1989年11月的狂欢都让人印象深刻。苏富比纽约办公室制作了一份文件，其在艺术市场历史中的意义不逊色于任何其他事件。这份长达20页的文件被称为"百万美元名单"，列出了在这短短一个月内卖出的58件价格超过500万美元的作品，以及305件超过100万美元的作品。毕加索有总值超过3.077亿美元的作品被交易，这一季中"阿斯卡国际"在佳士得、苏富比和哈布斯堡-费尔德曼花掉了1.0223亿美元。然而虽然出现了这种纪录性的价格水平，有人却声称观察到了市场里的衰退迹象；据说尤其是日本人正在变得更有选择性。无论如何，所有人都同意的是，这是纪录性的一季，这个纪录将保持一段时间不被打破。或者永远不会被打破。

然而，佳士得的克里斯托弗·伯奇知道一件几乎没有人知道的事。在要去度圣诞假期前，他把一份新闻稿的草稿放进了公文包。它的主题是文森特·凡·高的作品《加谢医生的肖像》的拍卖。

第 41 章
虎头蛇尾：
"理财"的艺术

早就有人预测势头正旺的艺术市场就要止步，但实际情况远没有想象的那么清晰。比如1990年4月底，世界股市已经出现有问题的迹象了，苏富比和威廉·阿夸韦拉，一位买卖19、20世纪艺术的纽约经纪人，却宣布了史上最大的交易之一。他们一起用1.428亿美元的天价，收购了前一年8月去世的皮埃尔·马蒂斯的遗产。马蒂斯画廊的资产清单包括2300件来自米罗、贾科梅蒂、迪比费、夏加尔和唐基的作品。业内则有对手表示怀疑，马蒂斯能留下多少"伟大的"米罗作品，但总的来说大家是看好这笔生意的。

1921年，阿夸韦拉的父亲尼古拉斯（Nicholas）创立了自己的画廊，当时主要买卖早期大师作品，后来他还盘下了位于东79街18号、原属于杜维恩的大楼。在60年代入行的儿子威廉更喜欢现代画作，亨利·福特二世、保罗·梅隆和沃尔特·安嫩伯格后来都成了他的收藏家顾客。1965年，阿夸韦拉从保罗·博纳尔的遗产中买下了22幅作品，完成了他的第一个大手笔。

阿夸韦拉和苏富比的计划是只将马蒂斯藏画中的一小部分拿出来拍卖，其他的作品则"安排"到世界各地，用五年时间来逐渐出售。1990年春天后发生的经济衰退对这个计划可不算好消息，但也许其最重大的影响，就是让苏富比开始出现库存了。回到1983年，苏富比不需要库存这件事曾是吸引艾尔弗雷德·陶布曼来到这个公司的原因之一（见前述，第32章）。而就当他专门准备了一些库存的时候，经济却走下坡路了，这对他来说可真是太讽刺了。在宣布马蒂斯交易之后的一个月里，这种状况便越

来越明显。

本书开头提到过，1990年5月的拍卖中，有画作的价格令之前所有的纪录都黯然失色：凡·高的《加谢医生的肖像》为8250万美元，雷诺阿的《煎饼磨坊的舞会》7810万美元。但这个月同时也让人担忧，因为未达到保留价的拍品比重正在上升。爆出火花的作品还是会出现，但市场总体正在冷却，每个人也都能感觉得到。而且第1章也提到过，困难早在2月就已经开始了，那时东京股市下跌了2569点，一周下降了6.9%，这是自1987年10月以来最大的跌幅。台北也呼应了东京的暴跌，而这之后很快在伦敦举行了一场俄罗斯当代艺术的拍卖，其中76%的物品流拍。不过这的确是个特例：这场拍卖的收藏只属于一个卖家，而有人指控这个卖家私下出售伪作。但之后很快传来消息，说艾伦·邦德将《鸢尾花》卖给了盖蒂博物馆，并且不肯披露交易数额，这也就证明了他的损失。

5月初的纽约，佳士得当代艺术拍卖的结果比公司的最低期望值（5000万美元）还低了1000万美元，并且77件作品中的26件流拍。两晚之后的苏富比，87件作品中的33件没有达到它们的保留价，拍卖总额5590万美元也比预计的8700万到1.13亿美元低得多。但并不只有坏消息。与此同时，有十个艺术家创造了自己的纪录。苏富比的股票下跌了（佳士得的却没有）；而在《加谢医生的肖像》拍卖前一晚，哈布斯堡-费尔德曼的拍卖中85%的画作被购回，这个凄惨的状况又让大家更加担忧。1989年11月这个伟大的狂欢之月，突然就显得如此遥远。

佳士得包含《加谢》的拍卖，以及苏富比包括《磨坊》的拍卖，这两场印象派拍卖造成了喜忧参半的结果；虽然流拍的比重很高，但最后的总拍卖额仍然很高。比如，苏富比的拍卖总额是2.862亿美元，这是史上所有拍卖的最高纪录，也高于1987年整个自然年中该部门的总收入。

回头来看，1990年5月是最后一个好消息多过坏消息的时间点，因此苏富比还能在报告中说，1989年到1990年是纪录性的一年，其总销售额33亿美元比前一年增长了39%；但面对最近的失败时他们似乎就底气不足了。苏富比的新闻稿是这样写的："……为期3天的一系列印象派和现代艺术拍卖……收入为4.264亿美元（合2.538亿英镑），是5年前同系列拍卖收入3240万美元的13倍，比去年的同系列高67%……苏富比在全世界范围

内拍出了367件超过100万美元的作品，显著多于1988年至1989年的258件。有56件作品的售价超过了500万美元，19件超过1000万美元，5件单价超过2000万美元。"市场中也有新鲜血液出现的迹象。1990年9月，平野龙夫（Tatsuo Hirano）在东京帝国大饭店的孔雀厅中主持了日本首次西式的公开拍卖。有近1200位宾客出席了这场拍卖，其组织者亲和拍卖行（Shinwa Company）是由平野等五位经纪人共同持有的。他们亲眼见证了价值4100万美元的艺术品易手，销售额比预计高出了20%。

这些进展登上了新闻，但还有一些登上新闻的信息远没有这么乐观。狂欢月过去一年了，而这年秋天的当代艺术拍卖会上，迪比费、沃霍尔、施纳贝尔和斯特拉的作品都没卖掉。日本开始有故事流传，说企业使用艺术作为金融欺诈手段，实际上是对画作进行虚假估价，以转移资金，逃避税收。伊拉克入侵科威特的消息将这一切推向顶峰。潮水正在退去，当拍卖行于1990年12月公布其数据时，退潮的速度更清晰可见。苏富比汇报的结果比前一年下跌了17.5%，但指出虽然印象派和现代艺术作品表现不好，书籍和手稿、古董、部落及民族艺术却保持稳定。他们还说下降的原因之一是少了单一卖家的收藏，因此少了它们本身带来的广告效应。然而单一卖家收藏应该也帮不了多大忙，因为少了《加谢》或《磨坊》这样的作品助推，秋季的数据明显差多了。苏富比的拍卖量下降了50.2%，佳士得的数据如果用英镑计算下降了50%，美元计算则下降了39%。苏富比甚至汇报说1990年最后一个季度是亏损的，但为了让数据好看些，迈克尔·安斯利指出"以历史的视角来看，1989年的销售爆炸将被作为例外，1990年的水平则视作开始回归正常。当我们纵观艺术市场的历史，并（特此）将其限定在苏富比和佳士得两者的拍卖上时，可以看到从1972年到1987年19%的年复合增长率。如果将这个19%的增长率应用在1987年以来，我们1989年的销售则应该是20亿美元，而不是实际上发生的29亿美元，而后1990年的销售额应该为24亿美元——这也正是苏富比本年取得的成绩"。这听起来像是诡辩，可能也确实是。到了本年年底，纽约苏富比印象派部门的负责人戴维·纳什说是回落到了1988年的水平。到了1991年年中，则有人考虑是不是回落到了1986年的水平。在本书写作之时，我们还没有回落到1985年，也就是签署《国际广场协议》那年的水平。如果真到了这个地

步,那将造成严重的心理冲击,因为这意味着:80年代晚期在日本人的刺激下而起的整个繁荣局面都不过是市场的一个脱轨事件。不过,当迈克尔·安斯利试图为1990年的糟糕结果辩解时,有一点确实是对的:1989年的确是个例外。

1991年年初,当海湾战争真正开始后,两个公司都开始裁员,每家都遣散了超过100人,并在陆续关闭分部。销售量和品质依然很差。无论如何,还是有好货出现在市场上,参加艺术交易会的人数虽然没怎么少,不过买东西的人没那么多了。这一点很重要,因为大家对视觉艺术的热情并未随着经济繁荣结束和吸引了所有人的注意力的海湾战争而轻易消失。

但无论细节如何,现在再来看,1990年5月的纪录性价格是自然地为80年代那种种奇迹般的胜利和挥霍放纵画上了句点。现在没人能否认那时的挥霍,而在1991年徐徐展开之时,这一点甚至变得更清楚了。其实"挥霍"一词不足以形容日本发生的事情——更准确的应该是在本书中反复出现过的一个词:"丑闻"。

1990年和1991年在日本出现的艺术丑闻让其他丑闻都黯然失色,这当然是与作品的价值有关。这些丑闻涉嫌不正当地利用数千幅画作,以洗白数十亿日元的贿赂基金,从中渔利的可能是团伙,还有一个或多个政党。这件事传递出了非常明显的信息,就是近期的艺术繁荣局面(当然是指那些跟日本人有关的)很大程度上是人为造成的。

日本对艺术欺诈或"不寻常的"会计行为并不陌生。比如1986年,存在诸多问题的平和相互银行(Heiwa Sogo Bank)借给一个下属公司41亿日元(合那时的3380万美元)的贷款,以购买一组价值4亿到5亿日元的日式金屏风,这就造成了35亿日元(合2890万美元)的一笔贿赂基金。在一场收购战中,这家银行下辖的一个分部想用这笔资金购买该银行的股票,并贿赂有影响的政治家,希望能在买断管理权的计划中得到政府的支持。这个计划最终没有成功,而平和相互银行也最终被住友银行(Sumitomo Bank)吞并。但先例就此铸成。

同时,对于在纽约的拍卖会上购买的、出自像凡·高或雷诺阿这样的画家的作品,日本政府的官方会计程序允许把它们算作是从欧洲进口的,因为这些画百年之前是在欧洲画成的。考虑到印象派画作的价值,这

个行为就严重干扰了日本与欧洲经济共同体之间的贸易平衡,令欧盟极为恼怒。

这些行为显示出很多日本人对艺术的态度是多么实用主义,即便在政府那里也是如此。对很多日本人来说,艺术市场只不过是一个高度灵活的资金转移方式——或者看起来是。此外,日本的艺术买卖传统上都是秘密进行的,因为这是人们用来避税的手段。据富士电视画廊的山本进说,艺术经纪人被普遍地看作"不缴税的人"。我们应该把这种流传甚广的态度跟1987年10月的系列事件(尤其是黑色星期五和黑色星期一)结合起来看。我们应该回想到,这几天过后就举办了数场大型拍卖会;其中一场拍卖会上还出乎众人意料地以730万美元卖出了一颗64.83克拉的D色无瑕钻石,这场拍卖的总成交额为2470万美元,是佳士得史上珠宝拍卖最高的数额。更令人惊奇的是,仅仅两周之后,凡·高的《鸢尾花》就(算是)以5390万美元出售给了艾伦·邦德。看来在全世界的市场中,只有艺术贸易还能令人兴奋了。

很多重要的生意人都没有忽略这个事实,尤其是日本地产业的投机商人们。苏富比在东京的代表盐见和子也确认,是在1987年的暴跌之后,她才首次注意到这一类人大张旗鼓地参与到了艺术行业中来。她在一个采访中说道:"事实上,虽然某些画作拍出了天价,但这些价格跟地产交易的数额相比就没那么惊人了。不动产行业里的人是世界上少数不畏惧这么大的数字的人。"但1987年的股市暴跌只是地产投机者转向艺术的原因之一。虽然说起来可能比较奇怪,但另一个原因的确跟高尔夫有关。日本最有利可图的地产交易都是包含高尔夫球场在内的,但这也让地产经纪人们接触到了最古怪的投机活动之一,即高尔夫俱乐部的会员资格;这是300年前荷兰的郁金香热在20世纪的再现。日本人热爱高尔夫球,为挤进一个好俱乐部甚至不惜一切代价。作为衡量这种激情的标准,90年代早期高尔夫俱乐部会员费的均价为24.3万美元;而在小金井(Koganei)或读卖(Yomiuri)这样势利的俱乐部里,会费是4.4亿日元(合360万美元)。此外,现在还有专门针对高尔夫俱乐部会员身份的股票交易所,是将这些会员资格作为商品来交易的。现在,这些会员资格因为价值——或者说至少是价格——相差太大,便成了贿赂的有效手段。比如,一个公司要把一

个会员身份卖给一个政客，其条件是六个月后还将这个身份购回，但购回的价格是政客付出价格的许多倍。假以时日，这种策略便被用在了艺术品上。

导致这些"丑闻"的最后一个原因是，为了阻止本国土地价格火箭般上涨，日本政府在1989年4月通过了一个法律，限制银行向地产业贷款的金额，及其可能从中获得的收益；与此类似的是对证券市场涨跌幅的限制，即在一天内一股的价格上下波动不能超过100日元。虽然这个法律的初衷可能是好的，但却最终诱使投机者开始利用艺术，其手段之不正当令人惊叹。我们用伊藤万（Itoman）事件来说明它具体是如何运作的。

伊藤万是位于大阪的一家纺织品买卖公司，最初开业是在1883年。公司起初比较保守，其主要赞助者是住友银行（世界第三大银行），很多年里公司一直很繁荣。然而到了70年代中期，因为石油价格上涨，公司开始陷入困境。这时，很多日本公司跟它们主要银行之间历来有之的密切关系发挥了作用。住友银行负责伊藤万营救计划的是那时的副总裁矶田一郎（Ichiro Isoda），他将自己的门徒河村良彦（Yoshihiko Kawamura）安排到了伊藤万。其结果非常好，好得出人意料。河村使伊藤万摆脱了对纺织品行业的依赖，而转向了食品和机械领域，甚至还赞助了女子高尔夫巡回赛。到了80年代中期，伊藤万则每年回报以1.07亿美元的利润。不幸的是，河村和伊藤万也在80年代中晚期遭到日本所谓的"泡沫经济"的引诱，其主要成分就是土地。矶田一郎此时已成为住友银行的总裁，有了他的许可，河村主导下的伊藤万利用了日本的低息贷款，借了越来越多的钱投资到地产上。该公司在东京的豪华区域青山买了地，准备在那里建造全新的总部，还在加利福尼亚州和檀香山置地。然后，公司在1988年兼并了单人间公寓的开发商杉山（Sugiyama）。公司兼并在日本很少见，除非是需要拯救公司于倒闭时；因此尤为重要的是，杉山在被买下时还有2500亿日元的债务。更重要的是，杉山也是这家银行的客户。后来有人猜测说，买下杉山是为了使住友银行和矶田免于尴尬，而日本文化是非常忌讳尴尬的。

杉山交易的重要性有两点。其一，由此可见伊藤万跟住友银行的关系多么密切；其二，它增加了伊藤万的债务。在情况最糟的时候，伊藤万的债务多达1.3万亿日元，或者说103亿美元。因为这样的天文数字，因为

1989年出台的土地交易限制，又因为艺术市场的表现在1987年暴跌后赶超其他一切，伊藤万几乎是不可避免地要求助于绘画来摆脱困境。之后发生的事情细节不太明朗，但牵涉了两个新的人物：矶田的女儿和一个46岁的韩国裔日本人许永中（Ho Young Chung）。矶田的女儿在大阪开了一家画廊，由她与丈夫一起经营。1989年11月的一天，她给河村打了一个电话，告诉他她很想卖掉一幅图卢兹-罗特列克的画作，并拜托他帮忙寻找买家。河村很想讨好矶田，因为矶田是他的导师，而且从很多方面讲也是他的老板；于是他说，如果他找不到顾客的话，他就为伊藤万将这幅画买下来。他很快就这么做了，付款金额是400万美元。几天后许永中就出现了，说他愿意从伊藤万那里接手这幅图卢兹-罗特列克的作品。他出的价钱是600万美元，并吹嘘说可以将它卖出1000万美元。

没人知道这算不算欺诈。但秃头、戴眼镜、偏胖的许永中是个开着宾利车的浮华之徒，当地的报纸也公开将他跟集团犯罪联系在一起。他主要的兴趣点是报纸和广播业，而这类公司在其他艺术丑闻中也引人注目。总而言之，有人上钩了。图卢兹-罗特列克交易以及艺术市场里生钱之快，似乎都给河村留下了深刻的印象。于是他在1990年2月雇用了伊藤寿永光（Suemitsu Ito），这个46岁的地产商极会钻营，是许永中的朋友。两个月后他就进了伊藤万的董事会。

就是河村、许和伊藤这三个人，大张旗鼓地将伊藤万推进了艺术市场。在接下来的几个月里，伊藤万收购了多达7343幅画作，包括毕加索、德加、雷诺阿、夏加尔、莫迪里阿尼、安德鲁·韦思（Andrew Wyeth）以及日本画家加山又造（Matazo Kayama）的作品。其采购量的绝对数额太过惊人，便有人怀疑伊藤万这样大量买进是为了操纵市场。换言之，这家公司试图使购买规模大到可以将整体价格推高。但这些采购行为的第二个原因是，伊藤万需要艺术品来促进它许多的不动产交易，否则这些交易就会受到政府的限制。看起来，其操作方式跟高尔夫俱乐部会员身份的交易计划完全一样。他们会将一幅雷诺阿或者夏加尔的画作"卖给"土地的卖家，前提是为了会计和税务原因，几个月后还要将这幅画再"购回"，此时的价格可能就是他们当初支付的十倍之多。1989年和1990年前期，拍卖行里画作的价格太不可预测了，所以这样的计划理论上是行得通的。亲和

拍卖行的Masanori Hirano、为永画廊的Noritsugu Shimose和富士电视画廊的山本进都跟本书作者确认过，他们知道有这样的交易存在。

但这绝对不是他们对艺术的所有可疑用途。伊藤万买下的画作中，有219幅是花费557亿日元（合4.7亿美元）购自总部位于大阪的报纸《关西新闻》(*Kansai Shimbun*)、大阪的MI画廊（MI Gallery）和富国产业（Fukoku Sangyo）的，而这些都是许永中的公司。后来有消息称，这些画的真正价值实际上约为169亿日元，而由西武百货商店的一个员工所出具的鉴定证明是伪造的。7124幅不太重要的画作购买价格为120亿日元，是从西武百货的子公司PISA购入的。西武和苏富比一起在日本组织了拍卖会，而西武百货的总裁堤清二也是苏富比的董事会成员。这些虚假估价是否滋生了一个贿赂基金呢？如果有，又是为了什么呢？

对河村、伊藤和许来说不幸的是，他们的重头艺术交易正好赶上了日本的经济衰退。利率翻了倍，达到了8%，东京的地产市场明显疲软了下去。因此就在开始购买艺术品时，伊藤万在土地交易上的资金也开始变得拮据，缩减的利润还得用来填补它数额更高的贷款。

在这个背景之下，一封神秘的信件于1990年6月寄到了日本的财政部。简单落款为"伊藤万员工"的信中披露了公司混乱的经济管理状况，要求对公司进行正式审查。这便是河村及其团伙覆灭的开始。1990年11月，因为矶田突然宣布辞去住友银行的总裁职务，声称要对他一名员工的另一桩罪行负责，这桩丑闻便立刻上了新闻头条。实际上，大家普遍认为他的辞职是为伊藤万丑闻所迫；而几天后，伊藤万负责艺术采购的一个重要管理人员自杀了，更让大家对此深信不疑。现在这个故事的真相开始迅速地水落石出，而这其中最引人注意的交易跟许的《关西新闻》有关，因为这个公司虽然理论上因为画作获得了380亿日元的利润，但之后不久就破产了，那些钱不知所终。而此时一个叫福本邦雄（Fukumoto Kunio）的人登场了。若干年前，在佐藤荣作（Sato）担任首相时，他曾是日本自由民主党秘书长的一名政治助理。之后，福本再出现时就成了富士国际画廊（Fujii International Gallery）的艺术经纪人，后来还成为近畿广播公司（Kinki Broadcasting）的总裁，这家公司也是许永中的，并且跟《关西新闻》也有关系。大阪的警察说他们怀疑福本跟那219件艺术作品的伪造鉴定书有关，

这就是为什么大家怀疑那些失踪的资金或者说贿赂基金有可能流入了政界。而确实有两位政客被大阪的媒体点了名。

当《关西新闻》画作交易的消息最初曝光时，许永中和河村又把"出售"改称为"贷款"。那也没有什么区别；《关西新闻》在1991年4月破产时没有偿还任何"贷款"。几个月之后，许永中名下的另两家公司也倒闭了，失踪的数百万一分也没有追回来。

到了1991年年初，大家的注意力转向了河村，他像矶田一样为了荣誉辞去职务了吗？没有。实际上还有消息说，他拿了一些"借来的"钱购买了伊藤万的股份，以保住自己在董事会的位置。这也没有用。1991年1月，伊藤万董事会把他解雇了，这是近十年中，首个日本重要企业的总裁受到如此的羞辱。

直到这时当局还是没有行动。而4月时丑闻散播开来，因为大阪的警察突袭搜查了57个地方，以收集伊藤万及许永中公司违法造假行为的证据。另外17个地点在5月遭到了突击搜查，6月还有36个地点。到了1991年7月的第一周，警方已经搜查了140个地址，缴获了15000份文件。伊藤万和西武子公司PISA分别得到了冻结艺术经纪许可10天和7天的处罚。这听起来不算重罚，但在一个厌恶耻辱的文化中，这是非常不光彩的。此外，银座的菊画廊（Gallery Kiku）和泰明画廊（Taimei Garo）也被查出因为伊藤万丑闻而偷税7亿日元。河村的房子遭到没收，而伊藤万买下的一幅莫迪里阿尼画作很可能是伪作；警察还发现，一份朝鲜佛经的购买价格是其真实价格的1400倍。似乎伊藤万涉嫌的与艺术相关的金融欺诈行为无穷无尽，于是第一批逮捕行动很快就展开了。

在这个局面终于明朗起来时，日本艺术市场还处于混乱之中，但这个事件产生的某些后果是显而易见的。如果查出来伊藤万真是打算炒高现代和印象派画作的价格，或者使用绘画作为土地交易中的贿赂手段，那这件事就会对艺术市场产生剧烈的影响。应该比较明显的是，伊藤万所支付的价格是人为的，跟那些画作真实价值的关系不大。这些画只是一个工具，被用在日本人所谓的"理财"，也就是"金融操控"中。

如果伊藤万可以这样行事，那还有多少其他公司也会这么做呢？Masanori Hirano家族所经营的亲和拍卖行是东京第一家日本人开的西式拍

卖行；他跟我们确认说，就他所知，至少还有另外一家重要的日本公司也在进行跟伊藤万同样的操作。他不肯说出这个公司的名字，但说那是"日本最大的五六个贸易集团中的一个"。这家公司像伊藤万一样拥有一家画廊，而且跟伊藤万一样，这家画廊也是由丝毫不懂艺术的人经营的。他还说，就在关于伊藤万的消息曝出的时候，另外这家公司马上停下了自己的相关活动。

现在大家也开始关注森下安道的艺术买卖公司阿斯卡国际。阿斯卡国际跟伊藤万一样，都是近年来印象派中等水平画作的著名买家。

还有最后两个新情况令日本艺术贸易行业颇为担忧。其一是三菱（Mitsubishi）事件，这个贸易巨头承认因其一笔艺术交易漏税16亿日元（合1200万美元）。起初，三菱和创价学会（Soka Gakkei），即控制着日本国会第三大党派公明党的佛教团体，声称于同一天买下了两幅雷诺阿作品，即《女子出浴》(*Woman After a Bath*)和《阅读的女子》，但是从不同的人手中买下的，支付的价格也不同。三菱说它向两个法国人支付了36亿日元（合2700万美元），但根据日本移民局的消息，三菱说的这两个人根本就不存在，完全查无此人。创价学会则称其支付了21亿日元（合1580万美元）。后来三菱同意为被卷走的款项支付税金，似乎也证实了这笔资金是悄悄流向了创价学会，而创价学会则以许多开发大型墓地的合同回报了三菱。这个案子中的政治联系是明确的。三和银行（Sanwa Bank）的一位管理人员也证实了艺术扮演的政治角色，他说："企业将高价画作捐献给政客以进行外围运作，这种方式在日本很常见。之后相关企业也会用十倍于原价的价格买回这些画作。"

80年代晚期的艺术繁荣是由印象派和现代作品带头的，而据一些报道说，日本人买了其中的40%。这不是说日本人所有的艺术采购都是虚假的，但似乎其中很大比例是这样的。这些丑闻也有助于解释前面提到的，80年代末日本人买了那么多平庸的或较差的印象派画作的原因。那时有文章写到远东人士中流行的"新美学"，但似乎"新伦理"才是更为贴切的说法。

故事到此还没结束。这个局面已经令人惊叹，但另外若干进行艺术交易的公司破产，更让这一切雪上加霜。其中最著名的是名古屋城市画

廊（Gallery Urban of Nagoya），其经营者Masahiko Sawada的主要生意是丰田（Toyota）汽车经销。这家公司在东京、巴黎和纽约佳士得对面都拥有地产，却于1991年春天破产了，负债金额为1180亿日元（合8.87亿美元），其结果是，城市画廊的主要赞助者花旗银行现在拥有的2000到4000幅画作重新进入了市场。但佳士得和苏富比斩钉截铁地告诉他们，如果所有这些画都拿来拍卖，艺术市场会立马崩溃。此外Nanatomi & Co.和麻布自动车（Azabu Jidosha KK）这两个公司都拥有庞大的艺术收藏，也都破产了。另外，欧力士和朝日（Asahi）这两个公司看起来仍算健康，但也不再扩充收藏了。还有Maruko Inc.，这个东京地产开发商在1990年发起了一个名为"艺术合伙人"的计划：市民可以对18幅著名画作投资，而这些画将在7年后拍卖，但1991年这家公司便因为要进行资产重组而向东京地区法庭寻求保护。就像为永的Shimose在一次采访中说的："一万幅画一起涌到市场上，这个前景并不会让我满心喜悦。"上述所有这些涉及面非常之广，所以苏富比的盐见和子说，她相信还有更多的例子将被揭露出来。

就在日本这怪诞的局面之中，还有两个颇为辛辣的讽刺之处，其中一个还没有完全得到西方的理解。其一，虽然很多人声称80年代末的艺术市场"过热"，但只有那些犯罪分子明白日本发生的究竟是什么。其二，艺术世界自以为聪明又圆滑，但跟地产世界比起来，它不过是襁褓里的婴儿。地产开发商为了自己的目的利用艺术市场，而经纪人和拍卖行完全不明就里，至少好几个月里都是这样。日本佳士得的代表日比谷幸子说："印象派市场永远不会再是这样的了。"这就是后"加谢"世界里悬在艺术市场之上的达摩克利斯之剑。

后 记
后"加谢"世界

《加谢医生的肖像》拍卖之后,生活跟之前那些年就不一样了。但从本书所写的历史中可见,对无论政治、经济或社会各领域的世界大事,艺术市场的反应总是很灵敏,即便有曲折反复,有些持续得还比较久,艺术市场还是在过去的500年中成长了起来。当我们回顾这个时期,尤其是通观19世纪,能否看到什么长期的趋势呢?

我认为可以在三大领域做出推断,因为其证据前后比较一致。第一个领域里总体来说是好消息,第二个领域里的消息不好,在第三个领域里的推论对收藏家是好消息,而对拍卖行则不那么好。

首先,我要请读者参看本书的附录A。它显示了从1715年开始有系统记录之后,那些破纪录画作的真实(1992)价格。这个图表很说明问题,它的形状是这样的:

图H-1

也就是说,这个图表可以分为三部分,每一部分都由一个坡度代表,但基本上都是直线。第一个区块的直线从1715年一直持续到1830年到1855

年前后，简单地说，记录的是每年13870美元的涨势。从1830—1855年到1985年，图表再一次呈现了直线，但这个坡度显示出的增长率高得多，也就是一年12.8万美元，几乎是之前的10倍。1985年到1990年间的增长率又提高了，而其增长率如何，现在说还为时过早，但在这篇后记里我还会再回到这个话题上来。

第一个转折点出现在1830年到1855年，这很好理解，因为这些年中，社会性质发生了变化。拿破仑战争带来的动乱结束了，西欧终于从以农业社会为主的状态中摆脱出来。工业革命扎下了根，各个帝国的版图迅速扩张，一个全新的中产阶级崛起了。对艺术市场最重要的是，一种新型的财富被创造了出来，其现金流动性大得多，这些财富不再跟土地捆绑在一起了。因为这些因素，购买艺术品更容易了，因此也更为流行，于是就出现了价格暴涨。在接下来的大约130年中，上扬的趋势是非常稳定的，这对未来具有重要意义。这个时期即便有政治、社会和金融局势的上下波动，但按照实际货币价值计算，顶级艺术品的吸引力一直在稳定地上升。除了19世纪创造出来的新型财富，我们因艺术提供的美学和精神滋养而对它产生的欣赏和依赖都在不断增加，这些都有助于其价格的稳定上升。图表的这个部分透露出一个明显的信息：艺术市场将继续进步。这个图表只以破纪录的画作为基准，但就因为它们是最好的，所以它们对这个讨论来说也最为可靠。

图表在1985年出现的转折很让人怀疑是《国际广场协议》的后果，但这个协议本身也是日本等远东国家在数年经济发展之后的结果。我们尚无法说出它是否对这个图表的形状造成了本质上的改变。其实在1992年中期，艺术市场的统计数据倾向于认为，1985年到1990年这个时期是不同寻常的，并且市场总体是回到了1830年到1985年的坡度上。如果我对上一个转折点，也就是1830年到1855年这个的解释是对的（可以用来购买艺术的财富类型发生了改变），那么日本投入大量资源的电子革命就可能同样对世界造成了系统性改变。这看来是比较合理的，但作为理由也许太过简单。日本的诸多丑闻明显也产生了影响，但新的模式真正形成还需要一定的时间。

这个图表也证明了我们在第38章就艺术和投资进行的讨论。实际上，如果有人将附录A和第38章的一些表格都考虑进去，那么他就不仅能解开

"艺术作为投资"这个谜题，也能解释出艺术市场的心理。在这些图表的基础上，我们可以得出三个明显的结论：

1.顶级艺术作品的实际金融价值会一直很高。

2.顶级以下的艺术品不是好的投资对象。

3.总体来说，艺术作为短期投资手段是有风险的，但如果你选择得当，其收益还是比你选择错误的要大得多。

市场顶端画作的表现说明了，为什么总有富裕而聪明的人愿意支付史无前例的价格：从长线来看，如果你想要赚大钱，那稀有且重要的艺术作品是你唯一能买的类别。这也解释了为什么拍卖行总是依靠这样的作品来打广告。纪录对人们有着独特的吸引力。此外，"艺术作为投资"的想象永远都笼罩着最梦幻的粉色光晕。但上面三条结论给出的信息是，想要将艺术市场描绘得类似于其他市场——也就是，长期稳定且可以预测——的努力都使错了地方。就像我们在第38章看到的那样，总体上来说，艺术不太能赚钱，都不太能顶住通货膨胀的压力。将它看作一种投机，一个你可能承受巨大损失，也可能获得巨额收益的竞技场，这样才更为刺激，其实也更为恰当。从这个意义上讲，投机者——包括那些拿着"金余"（多余的金钱）的日本人——的态度才是正确的。说出来可能让人不舒服，或不招人喜欢，但艺术就是一个投机市场。

<p align="center">* * *</p>

关于未来的第二个线索是从波普艺术的影响中浮现出来的，第39章中让-路易·皮卡尔也曾提到这一点。波普艺术给艺术市场造成了重大的影响——我认为，在近几十年中比任何其他类型绘画的影响都重大得多——主要因为这是从19世纪中期以来，第一种没有将大多数人排除在外的绘画类型。在版画大行其道的时代，英国和法国的艺术家都名利双收，他们和他们的受众之间联系密切。沙龙里可能有知识层次上的分野，但沙龙里的观众总是摩肩接踵，那是一个生机勃勃的文化殿堂。但从印象派开始，艺术又变得更小众了。而这是促成沙龙之外的销售系统，以及催生迪朗-吕埃尔这样的现代经纪人的几个因素之一。但在这番讨论的背景下，更需要抓住的一点是，印象派衍生出了后印象派，又导向野兽派、立体主义、抽

象派等主宰了20世纪前60年的绘画和雕塑的前卫艺术。所有这些流派有一个同样的重要特点，就是它们的吸引力相对局限，它们的追随者稀缺，以及数量巨大的大众被从精英、艺术家、经纪人和收藏家——这些经历数代时光互相扶持、共同前进的群体中割裂出去了。虽然如今可能让人难以理解，但以前艺术世界里所有的报道都能体现出，1960年是一个小年。

波普艺术改变了这一切，因为画中的形象和使用的技巧大家都熟悉。它使用了从可口可乐罐到汉堡包这些素材，从某种方式上歌颂了60年代日常生活中的英雄主义和崇高伟大，这就像一百年前波德莱尔建议马奈去歌颂巴黎生活中的新元素一样。画中没有抽象手法、象征主义或者艺术史之类的难题需要克服。这里面还有一个世代的因素，这种艺术属于那些在战后世界里生活和享受的人，这个世界里充斥着电视、快餐、摇滚乐、广告标语和廉价的量产商品。起初波普艺术是受到争议的，但很快就被艺术世界接受了。然而它最重要的一面不是精英们对它的看法，而是它对大众的影响。因为波普的到来，对艺术感兴趣的人多到史无前例，有些甚至开始收集。波普艺术以自己为傲，但也有幽默感。因为它的出现，大家又开始参观画廊了，并且人数众多；他们不再因为把艺术看作阳春白雪的行为而感到焦虑，又开始关注它了。这个艺术运动吸引大家去关注他们身边的世界，并允许大家参与其中。大家能够参与进来，是得到了艺术家本身的帮助，而艺术家们变得知名、熟悉和平易近人，这是从19世纪以来就没再发生过的事情。波普艺术家们本身也是战后世界的产物，他们明白世界运作的方式，也能够充分利用之。而其中最好的代表就是安迪·沃霍尔，他是这个学派中最著名的一位，虽然可能不是最杰出的那个。

以上这些都是正面的。但波普艺术还有一个不那么积极的影响，就像让-路易·皮卡尔指出的那样，它变成了我们文化中的某种断点。自从波普艺术开始繁荣起来，很多人就对当代艺术热情起来，但同时就无法再看到它之前的闪光点和美好之处。皮卡尔的隐喻——日本、大洋洲和美洲土著文化在当代艺术中制造出一种视觉上的世界语——因为一个事实而格外醒目：世界语虽然相对比较新，但已经完全死掉了。

我认为，关于波普艺术出现时的审美得写一整本书来讨论，它的意义还没有得到充分的消化或理解。然而从本书的立场来看，重点是虽然存在

对当代艺术的广泛热情，但在很多严肃批评家、经纪人和其他观察家的眼中，70—90年代至今，没有产生伟大的画家或者伟大的绘画流派。收藏最受欢迎的领域也是其质量最受人质疑的领域。

我们情不自禁地要问，波普艺术令我们回想到19世纪时的流行艺术，它是否也在复兴19世纪的错误部分，也就是艺术家在生前赢得了巨额财富，却没有创作出能够延续下去的作品。沃霍尔、施纳贝尔和博伊于斯会不会是我们这个时代的波纳尔、梅索尼耶和兰西尔呢？收藏家们花巨款买下的艺术作品，很多严肃观察家评价反而不高。于是我们很难摆脱一个印象，就是如果有艺术作品索价过高了，那它就是当代艺术，而它的前景也会是最为惨淡的。还记得第38章中提到的弗赖和波梅雷内的精彩发现吗？根据他们的统计数据，艺术市场上最糟糕的投资对象，是英国的五位生前就成功到获封爵位的艺术家。现在来记住尤金·陶写于1985年《新共和》杂志（The New Republic）中的至理名言吧："……如今艺术市场所有商品中'最热'的，永远像过去一样，是当代艺术中的那些名人。因此我们的常识必须发出警告：很快会有其他人变成名人，而现下的天之骄子们只有一小部分能存活下来，并且这部分中又只有一部分能保留下来并升值。"我描述得也不可能比这更恰当了。

<center>* * *</center>

70年代还发生了另外一个变化，它对未来也同样重要，涉及的是拍卖行。

我们不应该忘记的是，拍卖行存在的时间跟经纪人一样久，它们也要像绘画、雕塑和艺术买卖一样，发挥其自有的功能。这部分内容也会说明，近年中拍卖行的行为中什么是新出现的，什么不是。首先，担保和赊账不是艺术市场上的新现象。19世纪时就有大量的赊账行为（公认以书籍经纪人为主要对象），但没有造成最近才出现的这种市场。在彼得·威尔逊和陶布曼因采用担保而遭到批评之前很久，美国就已经有这种做法了，它们跟科特兰·毕晓普在二三十年代开具的账单和收据一样古老。拍卖行将新贵们引荐到收藏领域也不是最近的事儿，这个阶层对艺术的兴趣毫无"新"意。然而我们也许可以说，现代拍卖行对市场营销手段的完善前

所未有，而赊账的规模、担保的范围、我们时代里新贵收藏的绝对数量都改变了市场的性质。还有意见认为，价格大幅上扬的后果之一是将博物馆剥削了个干净。这种指控有一定的真实性，但夸大了事实。盖蒂博物馆是世界上公认最富有的博物馆，它利用市场环境获得了一些非常宝贵的收藏（蓬托尔莫、马奈、凡·高）。伦敦国家美术馆的机敏程度与盖蒂博物馆不相上下；巴黎的卢浮宫则从毕加索《皮埃雷特的婚礼》的拍卖中获益，因为拍卖条件之一是必须有另一幅作品捐献给法国，这真是一个新奇而有想象力的主意。美国的博物馆可能是受害最严重的（不过沃尔特·安嫩伯格1991年宣布，他将把大部分购于20世纪80年代繁荣期的收藏捐献给大都会艺术博物馆）。但日本的博物馆，无论是私有还是公立的，都在近期得到了充实。然而我的意见是，如果把注意力集中在担保、赊账等各种金融服务上，以及它们可能产生的影响上，会令我们忽视拍卖行里更重要的发展，而在我看来，这些变化的影响更为广泛和微妙。

两个主要拍卖行中出现的、最重要的系统性变化是，两个公司都在70年代上市了，两家也都引进了买家佣金。一家公司一旦上市，就背负了比以前更为沉重的信托责任。它的账务是公开的了，因此其声誉也要受公众监督了。一家公司一旦发行了股票，它的义务与之前相比就更赤裸裸地商业化了。因此佳士得发行股票之后，便直接采用了买家佣金。

进一步讲，确实是买家佣金，而不是艾尔弗雷德·陶布曼收购苏富比，导致了拍卖行变"零售"的局面。引进买家佣金后，拍卖行的收入来源开始改变——到了80年代，已经是买家为拍卖行贡献大部分收入，而不是卖家。纵观历史，这是个巨大且非常重要的改变。艺术贸易的规模明显有限，所以大众势必要成为开发的对象。这就是为什么媒体公关部门变得如此重要，以及为什么到了70年代中期，利润的争夺变得真刀真枪起来。约翰·赫伯特的著作《佳士得内幕》最后给出了佳士得和苏富比两个公司利润和销售额的图表，从中可见，70年代开始两个公司都出现了跃升。拍卖行的策略就是那时开始影响艺术体验的。这个过程很微妙，并不完全是拍卖行蓄意为之，但其破坏性一样不小。

我有一次经历供参考。就在最近艺术繁荣期之中的一个夏天，我去了苏富比伦敦办公室，观看一个我打算撰文介绍的、罕见的珐琅制品。我在

那儿期间，大家正为将举行拍卖的艺术作品进行目录编纂工作。突然，编纂目录的一个工作人员高高举起一个彩色的木雕，那是一个男性的头部，张着嘴，舌头耷拉在外面。"看看这个，"他高叫，"你们见过比这更可怕的东西吗？""居家必备！"一个同事应和着，整个屋子里都爆发出笑声。这份胡闹或者这种态度当然没有体现在最后的目录成品里。但这个片段没有就此结束。之后我提醒陶布曼注意这件事。如果拍卖行的雇员脑子里想着一回事，所写的却是另一回事，这样不是不统一，甚至不诚实吗？陶布曼回复以拍卖商的经典回答：某处总有某人会觉得这个东西好看。这个回答看起来光明正大，实则很可疑。巴伐利亚那个丑陋公主的照片（见附图1）就是证明，有些东西就算对拍卖商来说也过于丑陋了。如果大家都同意拍卖行的说法，那博物馆馆长们就很有理由把所有东西或任何东西挂到博物馆的墙上，就因为某个地方的某个人会喜欢。

我提到这个故事的意思是为了示范，即使在最微不足道的地方，拍卖行跟艺术的关系——跟真相的关系，如果你愿意的话——都是很复杂的，并且一定是妥协过的。语言表达的并不总是它字面的意思。我们得永远记住，拍卖行的目录最重要的身份是市场营销手段，不管它装得多么像一份学术成果。

现代拍卖行以三个重要的方式改变了我们的艺术体验。下表显示了1987年到1990年这个繁荣期拍出的最贵的10幅画作，是对第一个方式最好的佐证：

画家	作品	价格（美元）
凡·高	《加谢医生的肖像》	82500000
雷诺阿	《煎饼磨坊的舞会》	78100000
凡·高	《鸢尾花》	53900000
毕加索	《皮埃雷特的婚礼》	51386623
毕加索	《我，毕加索》	47850000
毕加索	《在狡兔酒吧》	40700000
凡·高	《向日葵》	39921750
毕加索	《杂技演员与年轻丑角》	38456600

续表

画家	作品	价格（美元）
蓬托尔莫	《科西莫肖像》	35200000
凡·高	《自画像》	26400000

不同画家的数量为4个

我们真的很想就停留在这个超凡绝伦的价格水平上，但这个列表中还有一个方面也很有趣，是拍卖行从未透露过的，只有把这个列表跟较早年代的相似表格相比较才能看得出来。

1913年到1914年价格前十名的画作：

画家	作品	价格（英镑）
拉斐尔	《潘尚格圣母》	116550
委拉斯开兹	《奥利瓦雷斯公爵》(Duke of Olivares)	82700
凡·戴克	《保利娜·阿多尔诺》(Paulina Adorno)	82400
霍普纳	《拿铃鼓的女孩》(The Tambourine Girl)	72300
提香	《菲利普二世肖像》(Portrait of Philip Ⅱ)	60000
伦勃朗	《一个商人的肖像》(Portrait of a Merchant)	51650
提香	《戴红帽子的男人》	50000
罗姆尼	《佩内洛普·李·阿克顿肖像》(Portrait of Penelope Lee Acton)	45000
伦勃朗	《大卫与所罗门王》(David and Bathsheba)	44000
马布塞	《三王来拜》	40000

不同画家的数量为8个

1928年到1929年价格前十名的画作：

画家	作品	价格（英镑）
拉斐尔	大幅《潘尚格圣母》	172800
提香	《科尔纳罗家族》	122000
法国学派	《威尔顿双联画》(Wilton Diptych)	90000
庚斯博罗	《收庄稼的载重马车》(The Market Cart)	74400

续表

画家	作品	价格（英镑）
伦勃朗	《拿剑鞘的自画像》（Self-Portrait with a Scabbard）	50400
凡·戴克	《巴尔比侯爵夫人》（Marchesa Balbi）	50000
伦勃朗	《下巴有沟痕的年轻男子》（Young Man with a Cleft Chin）	46200
戈雅	《红衣男孩》（Red Boy）	33000
霍贝玛	《林中屋》（The House in the Wood）	33000
伦勃朗	《拿手绢的女士》（Lady with a Handkerchief）	31500

不同画家的数量为8个

1959年到1960年价格前十名的画作：

画家	作品	价格（英镑）
鲁本斯	《三王来拜》	275000
哈尔斯	《不知名的骑士》（An Unknown Cavalier）	182000
庚斯博罗	《公园里的安德鲁斯夫妇》（Mr. And Mrs. Andrews in a Park）	130000
伦勃朗	《潘尚格骑马图》（Panshanger Equestrian Picture）	128000
埃尔·格列柯	《基督治愈盲人》	100000
埃尔·格列柯	《圣詹姆斯》（Saint James）	72000
伦勃朗	《扮成朱诺的萨斯基亚》（Saskia as Juno）	52500
鲁本斯	《神圣家族》（Holy Family）	50000
哈尔斯	《弗兰斯·波斯特肖像》（Portrait of Frans Post）	48000
毕加索	《屈膝的女子》（Crouching Woman）	48000

不同画家的数量为6个

 选择这些时期是因为前两个是像1987年到1990年那样的繁荣期，第三个（1959—1960）是当代世界的开端，这时的拍卖行开始对自己进行现代化。我们能很清楚地从这个列表中看出，当价格水平飞涨时，卖出最高价格的画家和流派的多样性却变低了。想象一下，现在的拍卖行和出售的物品比以往任何时候都多，那么这一点就更为显著。当然，一系列的"前十

名"名单不足以说服皇家统计学家学院（Royal College of Statisticians），但读者们应该相信我，最贵的20幅或50幅画的名单只会更强有力地证明我的观点。

这些不能都归咎到拍卖行身上。早期大师作品的来源已经枯竭了，因为现在许多已经进了博物馆，这也是造成可售画作缺乏多样性的原因之一。但拍卖行自己的统计数据也佐证了上述名单。60年代早期，佳士得和苏富比两家收入的15%至20%都来自印象派和现代画作，而到了80年代后期和90年代早期，这个数据在40%到50%之间。因为强调所破的纪录，专业性的拍卖又越来越多，那么拍卖过程也许就不可避免地促成了集中化的趋势。从定义上讲，拍卖是公开的，每个人都能看到发生了什么，所以群居本能就在拍卖厅里找到了现成的舞台。

拍卖行影响我们的艺术体验的第二个方式，是对收藏的性质做了一个微妙但重要的改变。在整个70年代过程中，专业性拍卖慢慢成长了起来。这对拍卖行来说很有意义，因为这样在策划、举办和宣传上更明晰、更容易。如果你是有专攻的收藏家，这也是个好消息。但想想从贝克福德到沃尔伯、摩根、弗里克和冯·希尔施这些过去的伟大收藏家，他们就算不是什么都收藏也差不多：书籍、印象派画作、中世纪珐琅、文艺复兴时期的铜器、地毯、早期大师作品、18世纪的法国家具、古董、素描。不过第33章和第36章中提到的严肃收藏家中，足足有80%的人只在一个领域里收藏。当然这本身不一定是坏事，但绝大多数严肃收藏家都专攻现代艺术，五个收藏家中有四个收藏当代、现代或者印象派艺术——当我们把这些事实放在一起看，这真是对过去和多样性相当严重的否定。

再说一次，把这些都归咎到拍卖行身上是不对的，但它们在这个趋势中发挥了作用。因为它们的资源和销售技巧，它们自然而然就成了艺术世界里的焦点。拍卖仍然需要很长时间去安排，但如果"收藏"就意味着"获取"，那时间长就没关系。然而如果收藏家也对"升华"（意思是，出售以获取更高档的物品）感兴趣，那拍卖作为交易方式就太过冗长复杂了。

还有一个问题，用相对短的时间来检视一个物品（以拍卖本身为分界点）是否会影响收藏过程。这是否意味着，比如，我们更容易感兴趣的是

那些更抢眼的物品，那些能够快速留下印象、不需要花精力研究的艺术，而不是那些需要慢慢培养感情的作品？罗伯特·休斯在他的新书《无批判不成言》中强调了一个事实："现在市场急需平易近人的、要求不高的、情感喷薄的艺术。"他说得对。

然后还有一个从未公开过的问题：如果一个收藏家不喜欢他或她在拍卖会上买下的一幅画会怎么样。所有的收藏家都很熟悉一个神秘的过程，即签支票这一行为能充分集中注意力，并制造出一种感觉：或者是"我现在做得对"的安心感，或者是"太晚了，我大错特错了"的悔悟。在拍卖行产生这样的心态似乎很有可能，因为验看的时间有限。跟经纪人你什么时候都可以做生意，但在拍卖会上，再次出售就不那么容易，总得等上一段时间。因此在拍卖上出现失误，要忍受的时间可能更长。

这些事情本身都不算大事，虽然收藏的失误并不算小事儿，而当它们累加在一起时，收藏就产生了变化。这些因素和第33章中关于收藏家的信息一起，意味着艺术收藏变成了一个比以前更为集中、更少变化、冒险性更低的活动。这也发生在其他行业和各种娱乐形式中。以运动为例，让我们看看英国足球联赛。在这个领域里，电视对比赛的要求越来越高，于是顶级娱乐部为了生存组成了超级联赛，将大量小型俱乐部挤了出去。最后，少量顶级队伍的需求牺牲了多样性。相似的发展也出现在艺术世界里。

这将对未来产生影响，因为我认为人们将对此感到厌倦。我现在是这么猜想的，但艺术世界确有其循环的特性，而品位集中化将自然而然地导致反动。新收藏家对艺术了解得越多就越能明白，拍卖这种买卖方式虽然划算，但作为收藏方式，其过程冗长而粗糙。因此，拍卖和经纪人之间的平衡可能会倒向后者。这件事已经在早期大师作品领域发生了：眼光好、人脉广的聪明经纪人现在正在举办学术和审美上都很有价值的展览，这些展览备受赞誉，因此所展出作品（有时是寄售的）的质量比早期大师拍卖中的更高。这个趋势可能会蓬勃发展起来。科特兰·毕晓普、彼得·威尔逊，以及最近苏富比的员工都预测过经纪人会消失。他们都错了。拍卖行迫使经纪人更加努力，而优秀的经纪人已经做出了回应。

当然，所有这些预测都可能受到政治事件的干扰，其中一些是我们已

知的。1993年，欧洲共同体市场终于完全打开了（至少是理论上），似乎一场为争夺法国人的灵魂与钱包而展开的战争将发生在苏富比和佳士得与法国拍卖商之间。苏富比和佳士得也许更强大，但法国人也不会示弱。东欧的市场将更容易接触到，这将惠及德国，可能还有法国。皮卡尔认为东欧国家偏爱巴黎的程度会高于伦敦、纽约和柏林，他也许是对的。

1997年，香港回归了中国，这可能导致香港的经纪人分散到新加坡、泰国、加拿大或者旧金山。但最近中国人自己一直在研究市场，他们可能会建立自己的商行，用有序的方式将已知存在的大量中国古董释放到市场上。1992年10月，中国国家文物局首次得到批准，拍卖2500件文物作为试验，并于之后建立起常设的文物市场。这次拍卖之前，中国严格禁止了对几乎所有1795年以前的文物进行海外销售。而这次拍卖是与一个荷兰贸易咨询集团合作举办的，后者承诺要飞来一个千人欧洲买家团。像朱塞佩·埃斯凯纳齐这样的经纪人对此表示了担忧。此外还有日本丑闻这样潜在的问题。

<center>* * *</center>

然而，经过这么长的叙述，还有一个问题潜藏在最下面，就是价格在艺术体验中的合理位置。这既是艺术市场的魅力所在，又是其恐怖之处，是它最大的悖论。很多人觉得，执迷于艺术品的价格既烦人又庸俗——却无法抗拒，所有情绪同时存在。当凡·高的《向日葵》1987年以3990万美元卖出后，伦敦一个重要的经纪人跟我说："没人喜欢4000万美元的艺术！"我那时就想——现在也在想，他的态度很有启发性，可能也很常见，但一个经纪人是这个态度就令人吃惊了。我猜，那些对偷盗、走私和伪造的艺术品很感兴趣，却不怎么在乎艺术本身的人就是这种态度；因为他们看到别人身上的那种感情自己没有，而在内心深处产生了好奇甚至忧虑：他们不相信围绕在艺术身上的激情是如此澎湃，或如此原始，以至于别人会冒险去偷窃、走私或伪造之。他们干脆不觉得艺术值得这么麻烦。而说到非常昂贵的艺术品也是同样的道理。他们就像我的经纪人朋友一样，不明白怎么会有人喜欢4000万美元的艺术品。

但为什么不呢？如果艺术真是独一无二的，真正代表了人类最高的能

力和渴望，那么，有些人愿意且能够支付天价金钱，以实现他们最伟大的梦想，能拥有人类天才的至高榜样，我们难道不应该赞许，而非诋毁这些人吗？还是我们都应该暗想，很多巨富"收藏家"只是在露富，是在给自己买一条进入史册的金光大道？

这两种态度也许都有些合理之处。而我对这本书的希望，是它能让我们在这个变动的世界中拥有分辨能力，能辨别出确实不良的元素，但也能对人类的动机抱有现实的态度。所以现在我们可以承认，至少从17世纪开始，艺术的价格就已经令人着迷。并且从那时开始，很多人就意识到，在某些环境下这会成为有利的投资。因此我们现在可以承认，泰奥多尔·迪雷、埃内斯特·奥修德和让-巴蒂斯特·富尔都是印象派画家的早期拥护者和收藏家，但他们也是风格不同的投机者。安布鲁瓦兹·沃拉尔、费利克斯·费内翁和丹尼尔-亨利·坎魏勒是评论家、作家和现代绘画的支持者，也是经纪人。皮尔庞特·摩根、亨利·克雷·弗里克和波特·帕尔默夫人是对品位产生巨大影响的收藏家，但他们没有假装自己也是伟大的鉴赏家。勒内·然佩尔、内森和乔治斯·维尔登施泰因以及雅克·塞利希曼是经纪人以及鉴赏家，如是的还有戴维·卡里特，以及我们今天的尤金·陶。莱奥·卡斯泰利是个伟大的经纪人，但就他本人承认，他在入行时对艺术史几乎一窍不通。

我们不可能都是完美的。摩根无法欣赏印象派的美；迪朗-吕埃尔无法忍受印象派之后出现的绘画；坎魏勒热爱立体主义，但认为抽象艺术，尤其是抽象表现主义毫无价值。

但艺术市场上所有这些伟大的人物，无论摩根还是坎魏勒，弗里克还是维尔登施泰因，他们都有一个共同点：尽管他们的审美有差异，但他们都相信品质和价格密切相关，因此伟大的艺术（不管是哪一种）配得上一个伟大的价格。同样重要的，并且可能更重要的是，他们几乎都在用各自不同的方式参与到伟大艺术周边的学术活动中，而这个关键因素使得他们能一直在正途上前进。学术活动是对知识不断的提升和精进，有助于做出判断，是很大程度上独立于市场之外的提纯过程。

由此而来的是，在艺术市场里存在，或者说应该存在一个自然的进化过程，这又回到了前言里提到的艾伦·鲍内斯的文章。艺术和围绕艺术进

行的评论或学术活动创造了有见识的经纪人和收藏家。他们的观点可能不完全统一，但这是自由市场的理性基础。真正伟大的一级经纪人（比如迪朗-吕埃尔、沃拉尔、坎魏勒、古根海姆、卡斯泰利）是在伟大的艺术运动身边成长起来的，他们必须知道如何销售。真正伟大的二级经纪人（维尔登施泰因、塞利希曼、然佩尔、卡里特、陶，他们买卖去世艺术家的作品）必须是鉴赏家，得知道什么能买。上述任何一种情况下，经纪人都真得既是学者又是商人，因此对收藏家来说，从这样的经纪人手中购买艺术品，既是购物又是学习的过程。这就是收藏和购物之间的区别。

从一个学者经纪人手中购买艺术品，在大多数情况下是私下的甚至秘密的交易，这大概正好符合了所交易艺术品的心意。我们从克内德勒的历史（见第9章）中得知，有些收购行为是由竞争促成的：百万富翁甲买了画作乙，所以百万富翁丙才要买画作丁。但这很难跟现代拍卖相比，拍卖是戏剧性的、好斗的、完全不一样的世界。

本书开头探讨了艺术市场里的一些"故弄玄虚"的领域，比如"美""独特"等词的滥用之类。现在我们要再来看看当今艺术市场最大的"故弄玄虚"，而这也要我们回到拍卖行里。拍卖行永远都说，他们抗拒任何把艺术看作"投资"的说法。这真是睁眼说瞎话。他们表面上拒绝，私底下却无所不用其极地推行这个概念。否则苏富比发布《艺术市场指数》（*Art Market Index*）并且还在继续出版能是为了什么？还有所有拍卖行为之痴狂的金融纪录，对其大加强调又是为什么？1992年年初，当后"加谢"时期的艺术市场从1990年5月的史上最高点明显下滑时，苏富比也顾不及掩饰了，他们因为十分担心最近的趋势，甚至于首次在媒体新闻稿中着重提到，几件将要拍卖的银器在数年中价格翻了几倍。

* * *

但拍卖行的真正态度在1989年的苏富比报告里再明显不过了，这份报告是由总部在巴尔的摩的投资银行亚历克斯·布朗与子（Alex Brown and Sons）制作的。这份文件有18页长，很明显是跟苏富比合作完成的，因为结论中强烈推荐购买苏富比的股票，其理由包括："世界绘画、雕塑和版画市场的体量至少为100亿美元，并按照每年15%—20%的速率增长。跟

普遍的看法相反，这个市场很少出现周期性下降，并且我们相信其过去的涨势将会在将来的5—10年中保持稳定"；"经验丰富的观察家一致同意，整个世界已经进入了一个史无前例的收藏繁荣的第一阶段！……据《收藏家手册》（*Collectors Books*）所载，从1980年以来，美国将收藏作为爱好的人数年增长率估计为10%—12%。而当婴儿潮的一代人进入35岁到55岁这个年龄区间时，这一增长还可能加速"；"就像下方图表所指出的那样，（在过去五年中）很多作品卖出超过100万美元的艺术家并不为大众所熟知"（之后附上了一个列表，其中有贾科梅蒂、莱热和丹蒂·加布里埃尔·罗塞蒂的作品）；"在艺术市场繁荣背后最重要的因素可能是过去五年中，富有人士的数目出现了不可思议的增长。在这个时期中，每年总收入达到7.5万美元或以上的美国家庭的数量增长了171%，从1982年的210万户增长到1987年的570万户……来自富裕市场研究所（Affluent Market Institute）的数据显示，1987年美国约有120万个百万富翁"；"结合福布斯和财富两者的结果（对富人的调查），我们可以确定（世界范围内的）480位个人拥有总净值4200亿美元的资产，其人均资本净值为8.75亿美元。因此，整个美术拍卖市场的数额仅仅是这480人资产净值总和1%的一半，而单一画作在拍卖中售价5390万美元（凡·高的《鸢尾花》）是这些超级富翁平均资产净值的6.2%"；"这新一批的亿万富翁正在使他们的财富多样化，也使用财富去购买艺术品之类的东西"；"过去13年里，艺术成为一个独特的投资工具。过去13年中，苏富比的'艺术市场指数'（Art Index）所追踪的平均水平艺术品，其价值达到了15.5%的年复合增长率。而过去5年中，这个增长率提高到了每年19.7%。在这个长达13年的时期中，苏富比的艺术指数只有一年（1981）是下降的，而这个降幅也较小（低于5%）。艺术市场的驱动力相当简单——愿意且能够支付大额金钱的收藏家数量在不断增加，而高质量艺术品的供应相对固定"；"在过去的13年里，艺术市场已经成功度过了所有可以想象的灾祸"；"如今的拍卖是人满为患的社交盛事。名流与亿万富翁竞争绝无仅有的艺术品，其景象令人无法抗拒"；"新类型的艺术。本公司最近跨进了新的收藏领域，其商品供应充足并在继续增长……1988年8月，苏富比的苏格兰绘画拍卖创造了超过300万美元收入，而这个模式也正在来自加拿大、澳大利亚、斯堪的纳维亚、俄罗

斯、奥地利、西班牙等许多国家和地区的艺术家的作品上重复着"。

<center>* * *</center>

首先值得提醒的是，在这个报告发表一年之后，艺术市场突然发生暴跌，到了本书写作的时间（1992年夏天）仍然有待复苏。对亚历克斯·布朗的投资建议真是迎头痛击。我们将忽略报告里的拼写错误和自相矛盾的说法（"艺术品供应相对固定"，对比"总有供应丰富的新领域正被打开"），而集中精力关注其语气。通篇看下来，艺术都只是一种投资手段。它是"商品"、"艺术市场指数"上的分数、媒体盛事、资本净值的一个功能。这个报告乐观得不可思议（整个世界都在收藏热中！），但这个文件中没有学术的容身之处，也不关心艺术价值。苏富比推广苏格兰绘画无可厚非，只要卖得出去，但他们不在乎这件事是否存在任何价值。对亚历克斯·布朗来说，像贾科梅蒂、莱热和罗塞蒂这样"不知名的"艺术家作品能卖超过100万美元，似乎是让人安心的理由。这相当于在说，这个市场非常"蓝筹"，你可以在一无所知的情况下投资股票而仍然赚钱。

这必定是艺术市场历史上出现的最见利忘义、寡廉鲜耻的文件之一。价格和价值完全被割裂了。艺术品的价格实际上变成了统计世界上百万富翁数量的一个功能，而不是用来衡量艺术的品质了。这不是说拍卖行或者经纪人应该忽视百万富翁，而仅仅是说，布朗给苏富比做的报告似乎是把持续了一段时间的一个过程神圣化了，虽然拍卖行很不想承认这个事实……如今的艺术市场本末倒置了。高价定义什么是伟大的艺术，而不是反过来那样。

但布朗报告还用戏剧性的方式强调了最后一点。它显示出，《鸢尾花》5390万美元的价格是世界上近500个首富平均资产净值的6.2%。同一个文件用美国的概念定义了"富有"，也就是家庭年收入7.5万美元、净资产200万美元。值得指出的是，200万美元的6.2%是12.4万美元，这有助于理解凡·高作品价格对亿万富翁的意义。这是很多钱，但绝不算不可思议。

这是我们要拿来作结的重要一点，因为由此可见，就像英国经纪人莱斯利·沃丁顿很久以前就指出的那样，那些震惊了我们这些人的高价对于顶级富豪来说并没有那么夸张。失误在于，那些由拍卖行引发的从众本

能也助长了的所谓的"目玉"价格，它们几乎不可避免地导致了其他价格也失去了平衡，于是价值和价格在短时间内遭到了割裂。这在以前也出现过，比如19世纪，从1914年往前推的五年中，以及从1929年往前推的五年中。到1990年为止的五年中所发生的只是规模更大而已。

也许艺术繁荣期就意味着，最好的作品创下纪录水平，第二梯队的作品卖出远超它们价值的价格。也许这就是为什么艺术繁荣到最后总是那么不受欢迎：大部分人付出了超常的价格，并且永远也拿不回他们的钱了。

关于艺术和（高昂）价格的这个谜题其实没有简单的答案。在几百年中价格都是艺术一个不可或缺——对，不可或缺——的部分，是对围绕人类创造力这整个领域的激情和欺骗二者的衡量。我试图对这个方面进行描述，而不去把拍卖商、经纪人或收藏家塑造成这个特殊剧情中的英雄或者反派，但我希望可以给这个领域一个概貌，因为就我所知这项工作还前所未有。或者你可以认为，这是一个学术尝试。

米切尔·肯纳利喜欢说："没有书籍，上帝便沉默。"而我觉得，没有学术活动，艺术市场便失去了航舵。但学术当然不是一个完整的答案。艺术市场历史上的伟大人物——迪朗-吕埃尔、塞利希曼、诸位维尔登施泰因、诸位然佩尔、沃拉尔、坎魏勒以及一批较近期的人物——都明白，艺术世界就像人生一样，不是整洁而完美的；而美，既是，又不是一个商业概念。

附录 A
艺术品价格的世界纪录
（以及它们换算到现在的价格）

日期	作者及画作	价格（英镑）	等同于现在的价格（美元）
1715	普桑，《七圣礼》（*The Seven Sacraments*）	685	121680
1717	安尼巴莱·卡拉齐，《圣罗克的幻觉》（*Vision of Saint Roch, Annibale Carracci*）	840	149214
1727	塞巴斯蒂亚诺·德尔·皮翁博，《拉撒路的复活》（*The Raising of Lazarus, Sebastiano del Piombo*）	960	184912
1736	凡·戴克，《神圣家族》	1400	269664
1746	柯勒乔，《阅读中的抹大拉》（*The Magdalen Reading, Correggio*，现被认为是一个学派的作品）	6500	1237108
1754	拉斐尔，《西斯廷圣母》（*The Sistine Madonna*）	8500	1617756
1808	克洛德·洛兰，阿尔蒂耶里所藏的克洛德画作[①]（*The Altieri Claudes*）	12600	959243
1814	塞巴斯蒂亚诺·德尔·皮翁博，《拉撒路的复活》（由卢浮宫出售）	10000	683215
1816？	塞巴斯蒂亚诺·德尔·皮翁博，《拉撒路的复活》（由贝克福德出售）	13000	1088136

① 阿尔蒂耶里（Altieri）为罗马古老的贵族家庭，表中所涉的两幅克洛德作品原藏于该家族的阿尔蒂耶里宫，故称。

续表

日期	作者及画作	价格（英镑）	等同于现在的价格（美元）
1824	塞巴斯蒂亚诺·德尔·皮翁博,《拉撒路的复活》(由伦敦国家美术馆购得)	8000	752340
1836	拉斐尔,《阿尔巴圣母》	14000	1381613
1852	牟利罗,《圣母无染原罪》(The Immaculate Conception)	24600	2934970
1885	拉斐尔,《安西帝圣母》	70000	7720639
1901	拉斐尔,《圣徒们扶持圣母与圣子登基》	100000	10466276
1906	凡·戴克,卡塔内奥系列肖像	103300	10754459
1911	伦勃朗,《磨坊》(The Mill)	103300	10423552
1913	拉斐尔,《潘尚格圣母》	116500	11461619
1914	列奥纳多·达·芬奇,《伯努瓦圣母》	310400	30629973
1921	庚斯博罗,《蓝衣少年》	148000	6196053
1929	拉斐尔,《大幅潘尚格圣母》	172800	9382219
1931	波提切利,《三王来拜》	173600	10130064
1931	拉斐尔,《阿尔巴圣母》	240800	14051379
1940	凡·爱克,《三位玛丽》	300000	13902449
1957	弗莱马勒大师,《梅罗德三联画》(Merode Triptych)	303500	6501032
1959	维米尔,《年轻女人肖像》(Study of a Young Woman)	(约)400000	8270954
1961	伦勃朗,《亚里士多德与荷马半身像》(Aristotle with a Bust of Homer)	821428	16257201
1970	委拉斯开兹,《胡安·德帕雷哈》	2310000	32286508
1980	透纳,《朱丽叶和她的护士》(Juliet and Her Nurse)	2700000	9351008
1980	D级无瑕钻石耳坠	2825000	9783925
1983	狮子亨利的"福音书"	8140000	24818322
1984	透纳,《海景:福克斯通》	7370000	21404023

续表

日期	作者及画作	价格（英镑）	等同于现在的价格（美元）
1985	曼特尼亚,《三王来拜》	8100000	22174981
1987	凡·高,《向日葵》	24750000	62903106
1987	凡·高,《鸢尾花》	30111731	76530158
1990	凡·高,《加谢医生的肖像》	43107142	88533285

附录 B
历史上画作的真正价格：
将过去的价格转为当今价格的指数

布赖恩·米切尔博士　剑桥三一学院研究员

所有的价格复合指数都只提供粗略的印象，意思是虽然它们看起来似乎挺准确，但其实它们只能就价格（或者用另一种方式说，是就"现金价值"）随时间的变动给出一个"大体上"的印象。对一个精确定义了的货品，如小麦或可锻生铁，其价格指数当然可以是精确的。但我们能买多少精确定义了的货品呢——而且更重要的是，能在一个多长的时期内持续购买呢？即便是我们吃的面包和肉，其品质在我们一生中也会不断变化；我们使用的汽油从形式和比例上都发生了变化；我们用不同的方式旅行；我们现在使用的钢铁被转化成了不同的东西，并且经常是跟最近发明的其他原料结合在一起，生产出了我们祖辈和父辈所没有的物品。说得极端一些，有的物品昨天还都没有。

这一点没有必要继续展开了。我们只需要明白，在我们试图评估印象派等画作的"真实"价格时，我们所能希望的只是表达出来，购买这些画的金钱价值是如何随时间变化的——而不是提供一个万无一失的答案。为了尽可能完美地做到这一点，我们需要知道，这类绘画作品典型的买家在不同的时候都在购买什么样的商品和服务，还有数量多少。而这么一说是为了表明，达到这种完美是不可能的。我们怎么去定义印象派画作的典型买家呢？我们要怎么确定他或她在不同时期购买什么商品和服务呢？

也许我们可以想个花招来解决这个问题，干脆武断地认为绘画作品的买家永远都是有钱人，这些富人是某些相当明确的进口奢侈品（比如丝绸布料和葡萄酒）的主要消费者，而这些消费品的价格数据是可查的，而且认为他们也是服务人员薪水的主要支付者。但这样一个列表是非常不完整

的，且它能否代表富人这个整体也很令人怀疑。确实，富人可以消费的种类极多，加上品位非常不同，就让我们无法得出任何敢于号称有代表性的指数，而且对画作买家来说，一个由葡萄酒、丝绸、白兰地、服务人员工资和其他任何多少算奢侈的物品构成的指数，也很难说就比标准的零售价格指数更能让我们清楚了解画作卖家的金钱价值——无论如何，近几十年是这样的。[①]富人对不同商品和服务的倚重和社会上的其他人群是不一样的，虽然我们相当确定这一点，却完全无法知道他们倚重的程度如何；而消费者支出每个类别中各自的价格变化，至少看起来是有互相抵消的倾向——虽然我们无法知道抵消得多完美。比如，比起普通消费者的情况，富人可能会有较高比重的支出是在服务和交通上，而这两项的价格在多年中的增长率与平均增长率相比，一个较高，一个较低。

于是，经过全盘考虑后，似乎可以比较安全地做出结论：普通零售价格指数（RPI）跟我们能找到的任何其他指数一样，可以让我们对画作的"真正"价值形成清楚的概念；至少从1956年起指数可以做到这一点了，因为此时其基础不再像以前一样是工人阶级的家庭预算，变成了平均消费支出。如果我们继续使用这个年份之前的零售价格指数，会在一定程度上令我们的结论大打折扣。然而幸运的是，查尔斯·范斯坦（C. H. Feinstein）教授对英国自1855年以来的国民经济核算进行了权威性的研究，在该研究过程中他制作过一个消费支出平均价值的指数[②]。大体上，这个指数与1956年后的RPI颇为相近，因为它将任何一年中所有消费者支出的平均价值与基础年中这样的支出关联在了一起。意思是，它就像现代的RPI一样，没有特意与富人关联起来。但它肯定比现代RPI的前身更能代表富人的支出，因为后者到"二战"结束都还被称为"工人阶级生活成本指数"。相应地，下方的列表将范斯坦教授的指数跟零售价格指数在1956年连接了起来，后者也沿用了前者的基础年——1913年。从中，我们将对

① 这里有一个实验，是用法国白兰地的税后价格创建了一个指数，其开始和结束的时间和这里讨论的时间一样，将1913年的数据设置为100。这个指数的价值在1870年是82，1988年为3772。跟我们现在用的指数差别不大。——作者注
② 查尔斯·范斯坦，《1855年到1965年联合王国的国民收入、支出和输出》（*National Income, Expenditure and Output of the United Kingdom 1855—1965*），表格132—表格135。——作者注

这个综合指数和生活成本指数之间的差别产生一定概念，可以看出后者在1956年的价值应该是305而不是443（也说明了1989年的数据应该是3058，而不是4376）。这个差别绝不是可以忽略掉的；而且这显示出，在1913年到1956年这个时期里，价格"整体"的涨幅比常规必需品的价格涨幅大得多，而后者在工人阶级预算中占有很大比重。

选择1913年为基础年有两个原因。首先是技术性原因，换句话说，就像范斯坦教授在他指数的脚注里说的那样，这是一个"目前的加权平均值"，因此"将任何两年进行比较时，如果不把基础年包括在内，可能会受到权数变化的影响"。[①]第二个原因是，从拿破仑战争后回归金本位开始，到"一战"爆发后金本位停摆，英国物价在这段很长的时间里一直相对稳定，而1913年是这个时期的最后一年。因此从某种意义上，我们可以把它看作衡量之后价格不稳定状况的基准年。

也许有必要指出，在体现综合指数时将数据留到小数位的做法，不应该被看作是为了达到相应的准确性。这样表达只是为了方便大家进一步处理这些数据。这个表格给我们传达信息的限度是，比如，1989年在英国用来买画的现金价值大约是1979年同样数额所代表价值的一半。我们还可以继续深入这个话题，发现上述价值减半的过程只花了5年时间，而之前的减半过程用了超过10年，而再之前减半要差不多两倍这么长的时间。在此之前，如果用图表画出这个指数，它从"一战"结束到"二战"中期的形状就像一个很浅的碟子。同样的描述也可以用在19世纪70年代前期到1914年之间这个时期；而"一战"期间及战后价格上涨的速率则几乎像20世纪70年代后期一样快。当然还有其他办法用这个表格比较多年中的价格。但对门外汉来说，概括这个表格中信息最生动的办法就是记住，笼统地说，要购买"一战"前半个世纪里价值5.5便士到7便士之间（3.1到3.8新便士）的物品，到了1989年需要1英镑。或者反过来说，1913年100万英镑的价值到了本书写作的时代（20世纪90年代中期）约合5300万英镑。

我们无法因为这一点为美国或任何其他主要国家创建一个涵盖这整个时期的类似价格指数。但我们可以将历史统计数据中相应的各个零售价格

① 范斯坦，《国家收入》，表格135。——作者注

指数放在一起，对法国和美国价格的变化得出一个粗略的概念①；这些要用同一个原始资料中的数据，一直取到20世纪80年代后期，并使用"1913年=100"作为基础。后面的小图表就是这么做的，我们能从中看出，在20世纪前半期里，无论战争前后，美国价格长期变动的幅度都明显较小。1870年到1913年间，美国的价格水平下跌了超过四分之一，从1913年到1939年上涨的幅度差不多是英国的一半，其后的50年中则比英国增长率的一半还少。另一方面，法国的情况——不出意外地——跟英国在金本位时期差不多，但之后在"一战"期间及战后便开始了将近英国数率10倍的通货膨胀，1939年之后甚至还高得多——不过我们应该注意，1958年改变货币（新法郎）后就不是这样了。

表B-1　1870年至1992年，英国消费品和服务的价格

（1913=100）

1870	96.0	1911	97.5	1952	393.1
1871	97.6	1912	100.4	1953	401.1
1872	102.1	1913	100	1954	408.9
1873	105.3	1914	99.7	1955	423.4
1874	101.8	1915	112.3	1956	442.8
1875	99.6	1916	132.5	1957	459.3
1876	99.6	1917	166.0	1958	473.2
1877	98.8	1918	202.5	1959	475.8
1878	96.6	1919	222.9	1960	480.6
1879	92.3	1920	257.2	1961	497.1
1880	95.3	1921	235.0	1962	510.0
1881	94.2	1922	202.2	1963	520.1
1882	95.2	1923	190.0	1964	537.2
1883	94.7	1924	188.5	1965	562.8

① 米切尔（B. R. Mitchell），《欧洲历史统计数字》（European Historical Statistics）和《国际历史统计数字：美洲和澳大拉西亚》（International Historical Statistics: The Americas and Australasia）。——作者注

续表

1884	92.0	1925	189.2	1966	584.9	
1885	89.2	1926	187.8	1967	599.5	
1886	88.0	1927	183.2	1968	627.6	
1887	87.4	1928	182.8	1969	661.7	
1888	88.0	1929	181.2	1970	703.9	
1889	89.3	1930	176.2	1971	770.2	
1890	89.4	1931	168.6	1972	824.9	
1891	89.3	1932	164.3	1973	900.7	
1892	89.5	1933	160.9	1974	1044.7	
1893	89.0	1934	160.7	1975	1298.0	
1894	88.2	1935	161.8	1976	1512.8	
1895	87.2	1936	163.0	1977	1752.6	
1896	86.9	1937	168.6	1978	1898.0	
1897	88.1	1938	171.2	1979	2152.2	
1898	88.4	1939	182.1	1980	2840.7	
1899	88.9	1940	212.3	1981	2840.7	
1900	93.6	1941	235.3	1982	3085.3	
1901	94.0	1942	252.3	1983	3226.8	
1902	94.1	1943	260.7	1984	3387.6	
1903	94.3	1944	267.7	1985	3593.7	
1904	94.2	1945	275.4	1986	3716.0	
1905	94.5	1946	284.0	1987	3871.0	
1906	94.5	1947	304.2	1988	4060.9	
1907	95.7	1948	323.1	1989	4376.2	
1908	96.0	1949	330.5	1990	4790.3	
1909	96.6	1950	371.0	1991	5064.0	
1910	97.4	1951	371.0	1992	5318.0	

表B-2　法国及美国的消费品指数（1913年=100）

	法国	美国
1870	93	128
1939	732	141
1987	14000*	1145

* 这个数据没有将1958年的货币转换考虑在内，货币转换时1新法郎等于100旧法郎。

新知
文库

01 《证据：历史上最具争议的法医学案例》［美］科林·埃文斯 著　毕小青 译
02 《香料传奇：一部由诱惑衍生的历史》［澳］杰克·特纳 著　周子平 译
03 《查理曼大帝的桌布：一部开胃的宴会史》［英］尼科拉·弗莱彻 著　李响 译
04 《改变西方世界的26个字母》［英］约翰·曼 著　江正文 译
05 《破解古埃及：一场激烈的智力竞争》［英］莱斯利·罗伊·亚京斯 著　黄中宪 译
06 《狗智慧：它们在想什么》［加］斯坦利·科伦 著　江天帆、马云霏 译
07 《狗故事：人类历史上狗的爪印》［加］斯坦利·科伦 著　江天帆 译
08 《血液的故事》［美］比尔·海斯 著　郎可华 译　张铁梅 校
09 《君主制的历史》［美］布伦达·拉尔夫·刘易斯 著　荣予、方力维 译
10 《人类基因的历史地图》［美］史蒂夫·奥尔森 著　霍达文 译
11 《隐疾：名人与人格障碍》［德］博尔温·班德洛 著　麦湛雄 译
12 《逼近的瘟疫》［美］劳里·加勒特 著　杨岐鸣、杨宁 译
13 《颜色的故事》［英］维多利亚·芬利 著　姚芸竹 译
14 《我不是杀人犯》［法］弗雷德里克·肖索依 著　孟晖 译
15 《说谎：揭穿商业、政治与婚姻中的骗局》［美］保罗·埃克曼 著　邓伯宸 译　徐国强 校
16 《蛛丝马迹：犯罪现场专家讲述的故事》［美］康妮·弗莱彻 著　毕小青 译
17 《战争的果实：军事冲突如何加速科技创新》［美］迈克尔·怀特 著　卢欣渝 译
18 《最早发现北美洲的中国移民》［加］保罗·夏亚松 著　姜永宁 译
19 《私密的神话：梦之解析》［英］安东尼·史蒂文斯 著　薛绚 译
20 《生物武器：从国家赞助的研制计划到当代生物恐怖活动》［美］珍妮·吉耶曼 著　周子平 译
21 《疯狂实验史》［瑞士］雷托·U.施奈德 著　许阳 译
22 《智商测试：一段闪光的历史，一个失色的点子》［美］斯蒂芬·默多克 著　卢欣渝 译
23 《第三帝国的艺术博物馆：希特勒与"林茨特别任务"》［德］哈恩斯－克里斯蒂安·罗尔 著　孙书柱、刘英兰 译
24 《茶：嗜好、开拓与帝国》［英］罗伊·莫克塞姆 著　毕小青 译
25 《路西法效应：好人是如何变成恶魔的》［美］菲利普·津巴多 著　孙佩妏、陈雅馨 译

26 《阿司匹林传奇》[英]迪尔米德·杰弗里斯 著　暴永宁、王惠 译
27 《美味欺诈：食品造假与打假的历史》[英]比·威尔逊 著　周继岚 译
28 《英国人的言行潜规则》[英]凯特·福克斯 著　姚芸竹 译
29 《战争的文化》[以]马丁·范克勒韦尔德 著　李阳 译
30 《大背叛：科学中的欺诈》[美]霍勒斯·弗里兰·贾德森 著　张铁梅、徐国强 译
31 《多重宇宙：一个世界太少了？》[德]托比阿斯·胡阿特、马克斯·劳讷 著　车云 译
32 《现代医学的偶然发现》[美]默顿·迈耶斯 著　周子平 译
33 《咖啡机中的间谍：个人隐私的终结》[英]吉隆·奥哈拉、奈杰尔·沙德博尔特 著　毕小青 译
34 《洞穴奇案》[美]彼得·萨伯 著　陈福勇、张世泰 译
35 《权力的餐桌：从古希腊宴会到爱丽舍宫》[法]让－马克·阿尔贝 著　刘可有、刘惠杰 译
36 《致命元素：毒药的历史》[英]约翰·埃姆斯利 著　毕小青 译
37 《神祇、陵墓与学者：考古学传奇》[德]C. W. 策拉姆 著　张芸、孟薇 译
38 《谋杀手段：用刑侦科学破解致命罪案》[德]马克·贝内克 著　李响 译
39 《为什么不杀光？种族大屠杀的反思》[美]丹尼尔·希罗、克拉克·麦考利 著　薛绚 译
40 《伊索尔德的魔汤：春药的文化史》[德]克劳迪娅·米勒－埃贝林、克里斯蒂安·拉奇 著　王泰智、沈惠珠 译
41 《错引耶稣：〈圣经〉传抄、更改的内幕》[美]巴特·埃尔曼 著　黄恩邻 译
42 《百变小红帽：一则童话中的性、道德及演变》[美]凯瑟琳·奥兰丝汀 著　杨淑智 译
43 《穆斯林发现欧洲：天下大国的视野转换》[英]伯纳德·刘易斯 著　李中文 译
44 《烟火撩人：香烟的历史》[法]迪迪埃·努里松 著　陈睿、李欣 译
45 《菜单中的秘密：爱丽舍宫的飨宴》[日]西川惠 著　尤可欣 译
46 《气候创造历史》[瑞士]许靖华 著　甘锡安 译
47 《特权：哈佛与统治阶层的教育》[美]罗斯·格雷戈里·多塞特 著　珍栎 译
48 《死亡晚餐派对：真实医学探案故事集》[美]乔纳森·埃德罗 著　江孟蓉 译
49 《重返人类演化现场》[美]奇普·沃尔特 著　蔡承志 译
50 《破窗效应：失序世界的关键影响力》[美]乔治·凯林、凯瑟琳·科尔斯 著　陈智文 译
51 《违童之愿：冷战时期美国儿童医学实验秘史》[美]艾伦·M. 霍恩布鲁姆、朱迪斯·L. 纽曼、格雷戈里·J. 多贝尔 著　丁立松 译
52 《活着有多久：关于死亡的科学和哲学》[加]理查德·贝利沃、丹尼斯·金格拉斯 著　白紫阳 译

53	《疯狂实验史Ⅱ》[瑞士]雷托·U.施奈德 著　郭鑫、姚敏多 译
54	《猿形毕露：从猩猩看人类的权力、暴力、爱与性》[美]弗朗斯·德瓦尔 著　陈信宏 译
55	《正常的另一面：美貌、信任与养育的生物学》[美]乔丹·斯莫勒 著　郑嬿 译
56	《奇妙的尘埃》[美]汉娜·霍姆斯 著　陈芝仪 译
57	《卡路里与束身衣：跨越两千年的节食史》[英]路易丝·福克斯克罗夫特 著　王以勤 译
58	《哈希的故事：世界上最具暴利的毒品业内幕》[英]温斯利·克拉克森 著　珍栎 译
59	《黑色盛宴：嗜血动物的奇异生活》[美]比尔·舒特 著　帕特里曼·J.温 绘图　赵越 译
60	《城市的故事》[美]约翰·里德 著　郝笑丛 译
61	《树荫的温柔：亘古人类激情之源》[法]阿兰·科尔班 著　苜蓿 译
62	《水果猎人：关于自然、冒险、商业与痴迷的故事》[加]亚当·李斯·格尔纳 著　于是 译
63	《囚徒、情人与间谍：古今隐形墨水的故事》[美]克里斯蒂·马克拉奇斯 著　张哲、师小涵 译
64	《欧洲王室另类史》[美]迈克尔·法夸尔 著　康怡 译
65	《致命药瘾：让人沉迷的食品和药物》[美]辛西娅·库恩等 著　林慧珍、关莹 译
66	《拉丁文帝国》[法]弗朗索瓦·瓦克 著　陈绮文 译
67	《欲望之石：权力、谎言与爱情交织的钻石梦》[美]汤姆·佐尔纳 著　麦慧芬 译
68	《女人的起源》[英]伊莲·摩根 著　刘筠 译
69	《蒙娜丽莎传奇：新发现破解终极谜团》[美]让－皮埃尔·伊斯鲍茨、克里斯托弗·希斯·布朗 著　陈薇薇 译
70	《无人读过的书：哥白尼〈天体运行论〉追寻记》[美]欧文·金格里奇 著　王今、徐国强 译
71	《人类时代：被我们改变的世界》[美]黛安娜·阿克曼 著　伍秋玉、澄影、王丹 译
72	《大气：万物的起源》[英]加布里埃尔·沃克 著　蔡承志 译
73	《碳时代：文明与毁灭》[美]埃里克·罗斯顿 著　吴妍仪 译
74	《一念之差：关于风险的故事与数字》[英]迈克尔·布拉斯兰德、戴维·施皮格哈尔特 著　威治 译
75	《脂肪：文化与物质性》[美]克里斯托弗·E.福思、艾莉森·利奇 编著　李黎、丁立松 译
76	《笑的科学：解开笑与幽默感背后的大脑谜团》[美]斯科特·威姆斯 著　刘书维 译
77	《黑丝路：从里海到伦敦的石油溯源之旅》[英]詹姆斯·马里奥特、米卡·米尼奥－帕卢埃洛 著　黄煜文 译
78	《通向世界尽头：跨西伯利亚大铁路的故事》[英]克里斯蒂安·沃尔玛 著　李阳 译

79	《生命的关键决定：从医生做主到患者赋权》[美]彼得·于贝尔 著 张琼懿 译	
80	《艺术侦探：找寻失踪艺术瑰宝的故事》[英]菲利普·莫尔德 著 李欣 译	
81	《共病时代：动物疾病与人类健康的惊人联系》[美]芭芭拉·纳特森-霍洛威茨、凯瑟琳·鲍尔斯 著 陈筱婉 译	
82	《巴黎浪漫吗？——关于法国人的传闻与真相》[英]皮乌·玛丽·伊特韦尔 著 李阳 译	
83	《时尚与恋物主义：紧身褡、束腰术及其他体形塑造法》[美]戴维·孔兹 著 珍栎 译	
84	《上穷碧落：热气球的故事》[英]理查德·霍姆斯 著 暴永宁 译	
85	《贵族：历史与传承》[法]埃里克·芒雄-里高 著 彭禄娴 译	
86	《纸影寻踪：旷世发明的传奇之旅》[英]亚历山大·门罗 著 史先涛 译	
87	《吃的大冒险：烹饪猎人笔记》[美]罗布·沃乐什 著 薛绚 译	
88	《南极洲：一片神秘的大陆》[英]加布里埃尔·沃克 著 蒋功艳、岳玉庆 译	
89	《民间传说与日本人的心灵》[日]河合隼雄 著 范作申 译	
90	《象牙维京人：刘易斯棋中的北欧历史与神话》[美]南希·玛丽·布朗 著 赵越 译	
91	《食物的心机：过敏的历史》[英]马修·史密斯 著 伊玉岩 译	
92	《当世界又老又穷：全球老龄化大冲击》[美]泰德·菲什曼 著 黄煜文 译	
93	《神话与日本人的心灵》[日]河合隼雄 著 王华 译	
94	《度量世界：探索绝对度量衡体系的历史》[美]罗伯特·P.克里斯 著 卢欣渝 译	
95	《绿色宝藏：英国皇家植物园史话》[英]凯茜·威利斯、卡罗琳·弗里 著 珍栎 译	
96	《牛顿与伪币制造者：科学巨匠鲜为人知的侦探生涯》[美]托马斯·利文森 著 周子平 译	
97	《音乐如何可能？》[法]弗朗西斯·沃尔夫 著 白紫阳 译	
98	《改变世界的七种花》[英]詹妮弗·波特 著 赵丽洁、刘佳 译	
99	《伦敦的崛起：五个人重塑一座城》[英]利奥·霍利斯 著 宋美莹 译	
100	《来自中国的礼物：大熊猫与人类相遇的一百年》[英]亨利·尼科尔斯 著 黄建强 译	
101	《筷子：饮食与文化》[美]王晴佳 著 汪精玲 译	
102	《天生恶魔？：纽伦堡审判与罗夏墨迹测验》[美]乔尔·迪姆斯代尔 著 史先涛 译	
103	《告别伊甸园：多偶制怎样改变了我们的生活》[美]戴维·巴拉什 著 吴宝沛 译	
104	《第一口：饮食习惯的真相》[英]比·威尔逊 著 唐海娇 译	
105	《蜂房：蜜蜂与人类的故事》[英]比·威尔逊 著 暴永宁 译	
106	《过敏大流行：微生物的消失与免疫系统的永恒之战》[美]莫伊塞斯·贝拉斯克斯-曼诺夫 著 李黎、丁立松 译	

107 《饭局的起源:我们为什么喜欢分享食物》[英]马丁·琼斯 著　陈雪香 译　方辉 审校

108 《金钱的智慧》[法]帕斯卡尔·布吕克内 著　张叶、陈雪乔 译　张新木 校

109 《杀人执照:情报机构的暗杀行动》[德]埃格蒙特·R.科赫 著　张芸、孔令逊 译

110 《圣安布罗焦的修女们:一个真实的故事》[德]胡贝特·沃尔夫 著　徐逸群 译

111 《细菌:我们的生命共同体》[德]汉诺·夏里修斯、里夏德·弗里贝 著　许嫚红 译

112 《千丝万缕:头发的隐秘生活》[英]爱玛·塔罗 著　郑嬿 译

113 《香水史诗》[法]伊丽莎白·德·费多 著　彭禄娴 译

114 《微生物改变命运:人类超级有机体的健康革命》[美]罗德尼·迪塔特 著　李秦川 译

115 《离开荒野:狗猫牛马的驯养史》[美]加文·艾林格 著　赵越 译

116 《不生不熟:发酵食物的文明史》[法]玛丽-克莱尔·弗雷德里克 著　冷碧莹 译

117 《好奇年代:英国科学浪漫史》[英]理查德·霍姆斯 著　暴永宁 译

118 《极度深寒:地球最冷地域的极限冒险》[英]雷纳夫·法恩斯 著　蒋功艳、岳玉庆 译

119 《时尚的精髓:法国路易十四时代的优雅品位及奢侈生活》[美]琼·德让 著　杨冀 译

120 《地狱与良伴:西班牙内战及其造就的世界》[美]理查德·罗兹 著　李阳 译

121 《骗局:历史上的骗子、赝品和诡计》[美]迈克尔·法夸尔 著　康怡 译

122 《丛林:澳大利亚内陆文明之旅》[澳]唐·沃森 著　李景艳 译

123 《书的大历史:六千年的演化与变迁》[英]基思·休斯敦 著　伊玉岩、邵慧敏 译

124 《战疫:传染病能否根除?》[美]南希·丽思·斯特潘 著　郭骏、赵谊 译

125 《伦敦的石头:十二座建筑塑名城》[英]利奥·霍利斯 著　罗隽、何晓昕、鲍捷 译

126 《自愈之路:开创癌症免疫疗法的科学家们》[美]尼尔·卡纳万 著　贾颋 译

127 《智能简史》[韩]李大烈 著　张之昊 译

128 《家的起源:西方居所五百年》[英]朱迪丝·弗兰德斯 著　珍栎 译

129 《深解地球》[英]马丁·拉德威克 著　史先涛 译

130 《丘吉尔的原子弹:一部科学、战争与政治的秘史》[英]格雷厄姆·法米罗 著　刘晓 译

131 《亲历纳粹:见证战争的孩子们》[英]尼古拉斯·斯塔加特 著　卢欣渝 译

132 《尼罗河:穿越埃及古今的旅程》[英]托比·威尔金森 著　罗静 译

133 《大侦探:福尔摩斯的惊人崛起和不朽生命》[美]扎克·邓达斯 著　肖洁茹 译

134 《世界新奇迹:在20座建筑中穿越历史》[德]贝恩德·英玛尔·古特贝勒特 著　孟薇、张芸 译

135 《毛奇家族:一部战争史》[德]奥拉夫·耶森 著　蔡玳燕、孟薇、张芸 译

136	《万有感官：听觉塑造心智》[美] 塞思·霍罗威茨 著　蒋雨蒙 译　葛鉴桥 审校
137	《教堂音乐的历史》[德] 约翰·欣里希·克劳森 著　王泰智 译
138	《世界七大奇迹：西方现代意象的流变》[英] 约翰·罗谟、伊丽莎白·罗谟 著　徐剑梅 译
139	《茶的真实历史》[美] 梅维恒、[瑞典] 郝也麟 著　高文海 译　徐文堪 校译
140	《谁是德古拉：吸血鬼小说的人物原型》[英] 吉姆·斯塔迈耶 著　刘芳 译
141	《童话的心理分析》[瑞士] 维蕾娜·卡斯特 著　林敏雅 译　陈瑛 修订
142	《海洋全球史》[德] 米夏埃尔·诺尔特 著　夏嬿、魏子扬 译
143	《病毒：是敌人，更是朋友》[德] 卡琳·莫林 著　孙薇娜、孙娜薇、游辛田 译
144	《疫苗：医学史上最伟大的救星及其争议》[美] 阿瑟·艾伦 著　徐宵寒、邹梦廉 译　刘火雄 审校
145	《为什么人们轻信奇谈怪论》[美] 迈克尔·舍默 著　卢明君 译
146	《肤色的迷局：生物机制、健康影响与社会后果》[美] 尼娜·雅布隆斯基 著　李欣 译
147	《走私：七个世纪的非法携运》[挪] 西蒙·哈雍 著　李阳 译
148	《雨林里的消亡：一种语言和生活方式在巴布亚新几内亚的终结》[瑞典] 唐·库里克 著　沈河西 译
149	《如果不得不离开：关于衰老、死亡与安宁》[美] 萨缪尔·哈灵顿 著　丁立松 译
150	《跑步大历史》[挪] 托尔·戈塔斯 著　张翎 译
151	《失落的书》[英] 斯图尔特·凯利 著　卢葳、汪梅子 译
152	《诺贝尔晚宴：一个世纪的美食历史（1901—2001）》[瑞典] 乌利卡·索德琳德 著　张婍 译
153	《探索亚马孙：华莱士、贝茨和斯普鲁斯在博物学乐园》[巴西] 约翰·亨明 著　法磊 译
154	《树懒是节能，不是懒！：出人意料的动物真相》[英] 露西·库克 著　黄悦 译
155	《本草：李时珍与近代早期中国博物学的转向》[加] 卡拉·纳皮 著　刘黎琼 译
156	《制造非遗：〈山鹰之歌〉与来自联合国的其他故事》[冰] 瓦尔迪马·哈夫斯泰因 著　闾人 译　马莲 校
157	《密码女孩：未被讲述的二战往事》[美] 莉莎·芒迪 著　杨可 译
158	《鲸鱼海豚有文化：探索海洋哺乳动物的社会与行为》[加] 哈尔·怀特黑德 [英] 卢克·伦德尔 著　葛鉴桥 译
159	《从马奈到曼哈顿——现代艺术市场的崛起》[英] 彼得·沃森 著　刘康宁 译